THEORY OF WESTERN ART HISTORY

西方艺术史观念（第2版）

高名潞 著

Representationalism
and the Turn of
Art History

再现与
艺术史转向

北京大学出版社
PEKING UNIVERSITY PRESS

图书在版编目（CIP）数据

西方艺术史观念：再现与艺术史转向 / 高名潞著 . — 2 版 . —北京：北京大学出版社，2023.3
（艺术史丛书）

ISBN 978-7-301-33458-4

Ⅰ.①西…　Ⅱ.①高…　Ⅲ.①艺术史—西方国家　Ⅳ.①J110.9

中国版本图书馆CIP数据核字（2022）第185972号

书　　　　名	西方艺术史观念：再现与艺术史转向（第2版）	
	XIFANG YISHUSHI GUANNIAN: ZAIXIAN YU YISHUSHI	
	ZHUANXIANG（DI-ER BAN）	
著作责任者	高名潞　著	
责 任 编 辑	谭艳　赵维	
标 准 书 号	ISBN　978-7-301-33458-4	
出 版 发 行	北京大学出版社	
地　　　　址	北京市海淀区成府路205号　100871	
网　　　　址	http://www.pup.cn　　新浪微博：@北京大学出版社	
电 子 信 箱	pkuwsz@126.com	
电　　　　话	邮购部 010-62752015　发行部 010-62750672　编辑部 010-62707742	
印 　刷 　者	北京中科印刷有限公司	
经 　销 　者	新华书店	
	787毫米×1092毫米　16开本　38印张　764千字	
	2016年8月第1版	
	2023年3月第2版　2023年3月第1次印刷	
定　　　　价	188.00元	

目 录

这本书是对自己过去二三十年断断续续所做的工作的一个总结，其中一部分来自 20 世纪 80 年代我在国内的研究笔记。当时，我发表过一篇《作为一般历史学的当代美术史》的文章，那是为 1987 年完成的《中国当代美术史（1985—1986）》写的序言。[1] 尽管它是我阅读 20 世纪 80 年代引进的西方历史学、艺术史学著作的一些思考，但更重要的目的是伸张中国当代艺术史书写的合法性。因为那个时候中国当代艺术刚刚起步，才发展了短短几年，无论其创作实践还是历史书写都是新事物，曾引起很大争议。

20 世纪 90 年代上半期在哈佛大学，我把主要时间和精力都投入西方艺术史理论的阅读和研究之中，因为可以直接接触西方艺术史家和批评家，我特别珍惜那些机会，参加了很多研讨会和讲座，写了很多研究笔记和论文。哈佛大学的图书馆是世界上最好的大学图书馆之一，其最大优势不仅在藏书多，而且你不会因为一本书被借走而苦恼，因为你可以在不同的分馆找到它。书店遍布哈佛校园，光旧书店就有十几家，但 1999 年的时候，仅剩下两三家了。然而，哈佛书店的地下室旧书部却是常青书店，至今仍然顾客盈门，常能淘到好书，且无论出版年代，一律按原价一半出售。那时我每天至少去一趟，淘到不少艺术史的旧书。

哈佛大学艺术史系的约瑟夫·里奥·柯纳（Joseph Leo Koerner）教授为博士生所开设的艺术史方法与理论（Methods and Theory of Art History）研讨班课程让我受益匪浅。至今我还保存着那几页已经破旧的课程大纲，这都是 20 多年前的旧物了。那个时候哈佛艺术史系人才济济，新艺术史的代表人物威廉·诺曼·布列逊（William Norman Bryson）和《十月》（October）小组的领军人物伊夫-阿兰·布瓦（Yve-Alain Bois），还有饱读史书的史论专家亨利·泽纳（Henry Zerner），都是 20 世纪 80 年代以来非常活跃的西方艺术史教授。我参加过他们各自主持的西方艺术史研讨班，并为每个研讨班写了英文研究论文。其中的一些内容放到了本书的部分章节，比如第七章

[1] 这篇序言曾作为独立文章发表，见高名潞：《作为一般历史学的当代美术史》，载《新美术》，1988 年第 4 期。

序：再现与匣子、格子、框子

浪漫主义的部分内容就来自在泽纳开设的浪漫主义艺术理论研讨班上我写的一篇论文。本书有关前卫，特别是俄国前卫的一部分讨论，则来自在布瓦开设的现代主义研讨班上我写的论文。布列逊等教授还集体为哈佛全校开设视觉文化理论课，面向文学、艺术、历史等各科系学生，介绍最新的艺术史理论。每次讲课，两三百人的大教室挤得满满的，甚至连过道也无处插足。一些欧洲专家也来哈佛讲课。我在听所有这些课时都做了笔记并进行了录音，这些都成为我研究西方艺术理论批评的有价值的参考资料。20 世纪 90 年代初是美国新艺术史研究最活跃的时期，有关后现代和后结构主义的课程名目繁多，我至今保存着这些课程大纲。很多著名的西方哲学家和艺术史家，比如雅克·德里达（Jacques Derrida，1930—2004）、迈克尔·弗雷德（Michael Fried，1939— ）、罗萨琳·克劳斯（Rosalind Krauss，1941— ）等都到哈佛做过讲座。

自 2001 年开始，我也在美国纽约州立大学和中国四川美术学院为研究生和本科生讲授西方艺术史方法论课程。本书的很多内容来自我在美国大学的教案，其中编选了大量阅读材料。在中国，我也曾组织重庆大学和四川美院的研究生和青年教师翻译艺术史的经典文章，并和国内出版社签约，出版西方艺术史名著系列，取名为"哈佛艺术史经典系列"。但由于我在繁重的教学之外又投入大量精力于中国当代艺术史的批评和策划，身体垮掉，几次因心绞痛和心梗住院。这些计划亦付之东流。所以，我很钦佩范景中等学者多年来所做的西方艺术史工作，他们坚持译介西方艺术史及理论，对中国的学院教学和理论研究至关重要。

早在 2006 年，北京大学出版社编辑谭燕做客我的北京寓所，希望能够出版我的艺术史理论研究著作，并签了出版合同。很难想象，这本书竟断断续续走过了 20 多个寒暑春秋。令我欣慰的是，不论结果怎样，它毕竟把我过去在这方面的工作和思考做了一个总结，也算了结了我的一个心愿。

此书中的很多想法不仅仅来自西方艺术史理论研究，也来自我早年对中国古代艺术的研究，以及 30 多年参与当代艺术史写作、批评和策划的经验。"再现"这个问题其实与我对当代艺术现状的思考密不可分。我深深感到，20 世纪以来的艺术和理论实践，其实都是再现理论的派生物。20 世纪以来，我们的艺术史家和艺术家有自己的创造，也有自己的历史逻辑，但是如果不能理清西方启蒙以来再现理论的发展过程及其内涵，我们可能最终也无法认清自己。因为西方理论发展的每一步，特别是 20 世纪 80 年代后现代出现以来，对中国当代艺术创作和理论产生了深刻影响。这么说可能有点儿危言耸听，但只要深入比较，会发现这确实是事实。比如，中国过去 30 年，特别是 90 年代以来的当代艺术批评和创作的很多立场和叙事方法，都可以归纳到后现代以来的"文化政治语言学"，或者我称为"框子"的理论模式之中。从这个角度去

解读中国当代艺术，很容易把它过去 30 年的历史看作西方艺术的翻版，而看不到自己的历史逻辑和思维逻辑。因为这种解释模式不是我们自己的。

正是出于对中国当代艺术实践和批评理论发展的关注，在写作本书的同时，我先把一些已经初步成形的想法发表在那本备受争议的《意派论：一个颠覆再现的理论》[2]一书中。这本薄薄的《意派论》其实承担不了它想承担的重任：一方面要讲清西方再现理论，另一方面要指出转化传统、建树不同理论视角的可能性，更重要的是，它还试图把艺术创作的方法论、批评方法论和艺术史方法论融在一起。

其实，《意派论》只是一本结论性的、观点性很强的小书，仍需进一步完善。它本应该在目前这本《西方艺术史观念：再现与艺术史转向》之后出版，这样读者或许更容易理解为什么我在《意派论》中提出"颠覆再现理论"的问题，尽管"颠覆"一词有点儿过火，其本意是反思、包容和超越。总之，因为《意派论》篇幅所限，一些重要问题无法展开。

《意派论》出版后，引起了很大的反响，其中不乏激烈的批评。这些批评促使我尽快完成目前这本书，因为这些批评都没有涉及再现问题，而这正是《意派论》的出发点。有了现在这本书，读者和学术界的同仁就可以了解为什么我在《意派论》中批评再现理论，并提出意派的观点，它的原因和依据何在。

什么是再现？为什么我把再现看作西方启蒙以来艺术史理论的基础？这些问题不是几句话和一两篇文章可以说清的。有了这本书，就有了进一步展开讨论的基础。所以，我没有对针对意派的批评立刻做回应，也因为我意识到持续写作才是当务之急。但回过头看，这个过程可能太长，其间那些默默思考的时刻和五六十万字的书写过程不免显得奢侈，但也是我不可多得的享受。

这本书没有从美学、文化学、社会学等角度把西方艺术理论进行平行分类，叙述的主线随着再现理论的发展历史而展开。我参考了现有英文发表的艺术史方法论出版物的构架。这些构架的共同之处是以流派归类，比如唐纳德·普雷齐奥西（Donald Preziosi）主编的艺术史方法论的文集[3]，内含清晰的介绍，是一本很全面的文集。他以美学、风格、形式主义、图像学、现代性、解构主义和博物馆学等作为章节主体，介绍各种理论的主要代表人物及其观点。温尼·海德·米奈（Vernon Hyde Minor）的《艺术史的历史》[4]不是一本文集，而是专著，非常通俗地追溯了艺术史的源头，介绍了现代以来的艺术史理论的诸种流派。我在美国开设艺术史方法论的研究生研讨班时

[2] 高名潞：《意派论：一个颠覆再现的理论》，桂林：广西师范大学出版社，2009 年。
[3] Donald Preziosi ed., *The Art of Art History: A Critical Anthology*, Oxford and New York: Oxford University Press, 1998.
[4] Vernon Hyde Minor, *Art History's History*, Upper Saddle River, N.J. : Prentice Hall, 2001.

就用了这两本书作为教材，同时自己还选编了他们没有收入的一些文章，打印成文集作为辅助读物。还有一些英文新旧版本的艺术史论文集，一般都是按艺术史家的活动年代顺序编辑的，并附以简单介绍。也有集中介绍一个流派的专题文集，比如《维也纳学派》[5]。此外，还有从艺术史概念的角度编选的文集，比如《艺术史的关键词》[6]一书对理解西方艺术史的相关概念非常有帮助。

当然，研究某位史家或者某一流派的专著很多。比如，迈克尔·波德罗（Michael Podro，1931—2008）的《观念艺术史家》[7]就是了解德国早期艺术史（其实也是欧洲艺术史）理论发展的非常好的一本书。记得1993年哈佛的柯纳教授曾对我说，应该把波德罗的这本书翻译成中文。我想，这不单单是因为波德罗的书写得好，而且它还是第一本向英文读者介绍早期德国艺术史理论的书，而柯纳是研究18、19世纪德国艺术史的专家，所以他钟爱这本书是很自然的。但是，布列逊则和我说，波德罗的这本书"太陈旧了"。对于新艺术史而言，可能是这样。确实，从后现代艺术史的研究角度看，它可能是"过时"了。但是，我还是很喜欢波德罗的书，它深入浅出，我在本书中参考引用了他的很多观点。还有两卷本的《主要艺术理论家》[8]，分20世纪前和20世纪两卷，论述了西方历史上最重要的哲学家、艺术史家和批评家（不仅是通常意义上的小传，而且概述了每个人的理论观点和著述，列出了其重要著作和后人对其研究的主要著作），但很多撰写者都有鲜明的个人观点，这些撰写者大都是相应领域的专门学者。这是一本在艺术史和艺术理论方面很有用的入门书籍，只是缺少综述，每篇人物的介绍是独立的，相互之间没有任何联系。

现代主义和后现代主义的英文出版物和文集汗牛充栋。其中，比较集中反映现代主义争议观点的是弗朗西斯·福拉西娜（Francis Frascina）的文集《波洛克及之后：批评论争》[9]。而布莱恩·沃利斯（Brian Wallis）编选的《现代主义之后的艺术：反思再现》[10]也是一本适合读者入门的后现代论文集，特别是编者从"再现"的角度看后现代主义。当然，研究者最终必须面对每位艺术史家的代表性专著。

我在写作中参考了现有西方艺术史方法论著作的分类法和框架，因为这些分类都很清楚也很有帮助。但是，这些流派之间到底有什么关系，这些关系如何形成了目前这种历史逻辑和脉络，它们内在的驱动力是什么，还需要进一步探讨。而且，即

[5] Christopher S. Wood ed., *The Vienna School Reader: Politics and Art Historical Method in the 1930s*, New York: Zone Books, 2000.

[6] Robert S. Nelson and Richard Shiff eds., *Critical Terms for Art History*, Chicago: The University of Chicago Press, 1996.

[7] Michael Podro, *The Critical Historians of Art*, New Haven: Yale University Press, 1982. 关于本书所称"观念艺术史"的选词及其解释，详见此书第三章注释[1]。

[8] Chris Murray ed., *Key Writers on Art*, London and New York: Routledge, 2003.

[9] Francis Frascina ed., *Pollock and After: The Critical Debate*, New York: Harper & Row, 1985.

[10] Brian Wallis ed., *Art After Modernism: Rethinking Representation*, New York: The New Museum of Contemporary Art, 1984.

便这些分类很清晰，但有时也会有矛盾。比如，将克莱门特·格林伯格（Clement Greenberg，1909—1994）划入形式主义（社会学的对立面）的阵营可能没错，但是这不等于格林伯格没有社会学的角度，他的批评具有明显的冷战意识形态因素，这是很多西方艺术史家的共识。此外，阿洛伊斯·李格尔（Alois Riegl，1858—1905）和海因里希·沃尔夫林（Heinrich Wölfflin，1864—1945）的风格学分类法也有问题，这种分类往往忽视了其背后追求的意志原理。而结构主义、解构主义和新艺术史等，内在的主线其实是语词概念和形象、文本和上下文的关系等再现问题，它们对启蒙的革新恰恰来自启蒙。所以，我尝试从西方艺术史的哲学本根——再现理论发展史的角度，打破这些分类，并依据"再现"的历史逻辑进行修正和重组，进而解读它们的内在关系。

但是，本书毕竟是一本旨在全面介绍西方艺术史理论的书，以再现为纲去介绍这些复杂多样的理论，是一个挑战，然而也是一个非西方人从自己的角度解读西方艺术理论发展的尝试，这很重要。所以，把介绍和再现有机结合并保持陈述和批判之间的平衡是我的着力点，也是最大的难点。我必须保持某些重要核心概念的一致性，这样才能保证逻辑性和结构性的统一。正是出于这个考虑，本书以英文出版物为参照，即便有时不得不参照一些中译本，但还是尽量对照英文，以我理解的英文概念和语义为标准。中译本常常出现概念歧义，这并非对翻译者的指责，而是因为每位翻译者的理解各异。所以，我尽量让自己所使用的概念回到英文文本的本意。同时，本书也把目前已经出版的中文译本列入参考书目，这样可能对读者方便一些。

为什么是"再现"？

我想，当大多数读者看到这本书的副标题是"再现与艺术史转向"的时候，马上会产生一些疑问："再现"这个概念是什么意思？为什么会用这个概念去概括那么复杂和丰富的西方现代艺术史和艺术理论？这都是一个极为关键的问题。我认为，西方现代艺术史和批评理论的哲学基础就是启蒙所奠定的"再现"（representation），或者"再现主义"（representationalism）。西方学者对再现问题也有两种看法：一种是古希腊的模仿观念的继续。这种看法仍然用再现去指示那种模仿写实的艺术形式。但是，我认为在目前西方艺术史和批评理论领域，这个看法只限于一般性的或者非理论化的通俗性表述。在另一种看法中，大多数西方学者和理论家把再现看作远比模仿复杂的，涉及如何区分视觉感知和语词陈述的复杂关系的视觉理论。他们更倾向于把再现看作哲学和语言学的一部分，所以超越了视觉模仿的层次。本书中所讨论的大多数哲

学家和理论家，从马丁·海德格尔（Martin Heidegger，1889—1976）、沃尔特·本雅明（Walter Benjamin，1892—1940）、迈耶·夏皮罗（Meyer Schapiro，1904—1996）、格林伯格、彼得·比格尔（Peter Bürger，1936— ）、弗雷德里克·詹明信（Fredric Jameson，1934— ）、让-弗朗索瓦·利奥塔（Jean-Francois Lyotard，1924—1998）、布列逊到亚瑟·C.丹托（Arthur C. Danto，1924—2013）和汉斯·贝尔廷（Hans Belting，1935— ），恐怕都不认为再现只是指那些写实的，或者模仿所谓视觉真实的艺术。相反，我认为目前在中国仍然有不少人把再现误解为仅仅是符合马克思主义的反映论，或者现实主义的写实艺术风格。

所以，再现理论不同于西方古希腊以来的模仿理论，或者说是在后者的基础上的修正和发展。它更不同于非西方，比如中国的古代文艺理论。它是西方启蒙以来的现代艺术理论的新发展，启蒙之后至今的艺术理论都离不开这个核心问题。比如，形式主义、观念艺术、现成品和图像转向等，所有这些流行的理论都潜在地与再现有关。

那么再现是什么呢？我在本书第一章用一句话概括了再现：再现是西方艺术认识论的基础，它认为"艺术的本质就是复制大脑意识和外在对象之间的对应形式"。这里的关键词是"对应"。换言之，如果说艺术再现了什么，那就是再现了意识给外部世界规定的某种秩序。所以在艺术作品中，以及艺术史的叙事中，艺术作品的构造要完整、完美地替代那个它所表达的意识秩序。这就是再现的哲学原理。这个原理是启蒙思想家奠定的，就像弗里德里希·黑格尔（Friedrich Hegel，1770—1831）所说，"艺术只再现那些符合绝对理念的事物"。虽然黑格尔的说法好像很绝对，甚至已经过时，但是认真研究西方现代理论的发展，我们会发现这个基本观点其实影响了现代和当代艺术的很多流派，包括过去一二十年的艺术终结论和目前流行的"当代性"理论，不论是对黑格尔持反对还是赞成的观点，似乎都绕不开启蒙思想家最早奠定的再现主义理论（见本书第二章对再现定义的讨论）。

即便是批判启蒙形而上学理念论的解构主义也并不反对再现，而是将再现明确的理念扩延为再现没有书写痕迹的理念（to mark the unmarked），也就是那个在文本中似乎看不见的话语中心。这就是本书后面章节中所讨论的"无边的再现"。解构主义的无边再现和黑格尔的理念显现似乎是两个极端，就像钟摆轨迹的两端。但不论多么极端，它们仍然运行在再现的轨道上。

"符合""对应"和"替代"等概念对再现理论而言至关重要，所有这些概念其实说的都是一回事，即再现意味着"完全对等"（the fullest equivalent）。在西方艺术理论中经常出现的有关"相似"（resemblance）的争论，其实都是围绕着这个完全对等的最终价值而展开的。正如有的西方理论家所言，再现就像拿钱买东西，是等价交换

的事儿。[11] 而我们似乎已经天然地接受了这个说法。然而，细细思考，其他非西方文化和艺术史中可能并不强调这种对应。比如中国的"意在言外""超以象外"和"大象无形"等很多说法都不强调艺术的对应和替代功能；相反，其强调非对称、非对应的缺失性，这个缺失性是某人、某物、某情境之间发生关系的动力，我把它叫作"差意性"关系。艺术作品通过非直接的手法（比如比兴）暗示某种现象或者意义的存在。这种追求在 20 世纪以来的中国艺术中并没有断裂，尽管受到西方现代艺术的深刻影响，它在某些艺术家和艺术流派那里仍然存在。我在一本 20 世纪中国艺术史的英文著作中特别提出了这个问题，并从这个非对称的理论视角梳理了中国现代以来的艺术历史。[12]

如前所说，西方的再现观念不是指特定的艺术形式或者风格，比如写实风格。在再现理论中，建立在对应原理之上的艺术表现方式可以是写实的形式，或者相反是概念化的形式，也可以是象征的形式。这在西方现代艺术中呈现为写实、观念和抽象的三种主要形式（见本书最后的结论部分）。有关艺术形象与对象、艺术概念与图像、艺术内容与形式之间绝对对应的合法性描述的理论，就是再现的方法论。它既可以是艺术创作的方法论，也可以是艺术史叙事的方法论。当一种方法论模式不再符合某个时代的新理论时尚时，就面临着革新和被替代的命运。

再现是西方启蒙以来的艺术理论基础，尽管对应再现的媒介形式和类型是多样的，比如上述的写实、观念和抽象三种类型都是再现的不同表现类型。所以，我们不能把其中的某一种类型作为再现的唯一表现形式。中国古代艺术也有理、识、形，"六书""六法"，赋、比、兴，言、义、象和风、雅、颂等各种分类，但是这些理论不像现代再现理论那样激烈地要求不同类型极端独立和极端分离。比如，抽象和写实的极端对立，美学和社会的分离，概念和形象的分离就是西方现代主义的再现理论造成的。相反，中国传统的理、识、形和"六法""六书"等都是互相参照融合的。甚至20 世纪以来，面对西学的冲击，中国现代学者和艺术家也依旧主张整合。王国维先生的"诗学三境界说"，把诗人、对象和过程体验融为一体；民国初年，蔡元培先生主张"美育代宗教"，而非启蒙思想家主张的艺术、宗教分离说；胡适把当下时间、当下选择和当下的道理融合为现代真理的说法等，都反映出中国的文化和艺术在追求现代性的过程中，自然形成了与自身传统承接的逻辑性。所以，对西方现代艺术史中的再现理论的讨论和分析，有助于我们对自己的艺术史的认识和梳理。

总之，18 世纪启蒙思想家提出的"再现主义"这个核心概念是西方二元对立统

[11] David Summers, "Representation", in *Critical Terms for Art History*, p. 7.
[12] Gao Minglu, *Total Modernity and the Avant-Garde in Twentieth-Century Chinese Art*, Cambridge, Mass.: The MIT Press, 2011.

一哲学中的重要范畴之一，它是西方艺术认识论的核心和基础，可以统合西方艺术观念发展史，因为它是连接西方哲学、语言学以及艺术史理论中经常出现的一些对立范畴的桥梁性的概念。比如，主体和客体、精神和物质、内容和形式、文本和上下文、能指和所指等等这些系统性的二元范畴因为有了"再现"哲学，就有了发生在这些二元范畴之间的、在对称关系中互换替代的可能性。这就是前面说到的"等价交换"原理。

所以这个"再现"不是把眼睛看到的"真实"物象画到画面上那么简单，它涉及神学、语言学、社会学等多种学科中的一个重要的核心原理，即确然性（certainty）原理。由于西方传统的神学和现代以来的艺术史学最为关注的是艺术品传达的意义（神性、时代精神、意识形态主题等）以及与其相匹配的时代风格和各种"主义"，所以，对称性（symmetry）、绝对性（absolution）和确然性就成为艺术史家解释艺术意义的真理信念。为这些"意义求证"服务的则是语词化形象（或者形象化语词），比如古典图像学研究中的象征（symbol）、现代主义的符号（sign）和后现代以来流行的话语（discourse）。

这些概念催生出一些重要的分支概念群（sub-concepts）。但是，怎样在这些众多的概念中挑选出某些与再现发展历史逻辑相关的关键概念群，对我而言是至关重要的。我从那些不同时代的不同艺术史家运用的概念中发现了"匣子"（box）、"格子"（grid）和"框子"（frame）三个可以被统合为一个历史逻辑的概念群，它们可以概括西方艺术史中的三个阶段，也可以把它们作为三种不同的艺术认识论模式。我画了一个插图表示这三个概念的关系（见第十四章，图14-3）

一些西方学者分别提到过"匣子""格子"和"框子"三个概念。关于"匣子"，曾经出现过三个不同的词：一个是"self-contained"，意思是自足容器，迈克尔·波德罗（Michael Podro）用这个概念界定李格尔、沃尔夫林和欧文·潘诺夫斯基（Erwin Panovsky，1892—1968）的古典艺术研究的基本方法，他认为德国古典艺术史都是遵从一个立方体匣子的原理去分析作品及其产生的象征意义的。[13] 此外，莱辛曾经用"window"这个概念讨论古典艺术的造型原理，其实"window"就是指在一个立方体匣子里面放入某一故事情节。而直接提到"box"的是潘诺夫斯基，他在《作为象征形式的透视》（*Perspective as Symbolic Form*）一书中画了一个图示（figure 5），用"空间匣子"（space box）来讨论文艺复兴艺术的创作原理。[14] 关于"格子"，格林伯格的学生，当代极具影响的《十月》杂志小组批评家罗莎琳·克劳斯（Rosalind Krauss）

[13] Michael Podro, *The Critical Historians of Art*, pp. 70-71.

[14] Ervin Panofsky, *Perspective as Symbolic Form*, Zone Books, 1991, p. 39.

专门写过一篇文章讨论过现代"格子"(grid)绘画，认为"格子"是精神和叙事之间的分裂和统一。[15] 最后是"框子"，康德最早把"框子"(frame)作为一个美学概念提出来进行讨论，他强调框子里面的作品价值，而框子只是装饰。后来德里达批判了康德的"内部"价值观念。德里达认为，作品之所以成为作品，或者内部之所以成为内部，是因为"框子"的存在。"框子"决定了作品是在哪里生产的，为谁生产和最终属于谁（挂在哪里）。[16]

我发现，他们在讨论这些概念的时候，不仅仅局限在透视，实际上或多或少在暗示那个时期的艺术创作以及理解艺术的特定模式。然而，他们只集中讨论自己时代和自己身边的一个概念，或者匣子，或者格子，或者框子，却从来没有把这三个概念放在一起去讨论，更没有把它们解读为西方艺术史"进化"链条中不可分割的三个历史概念。

所以，当我自己最终能够用匣子、格子、框子的形象概念把西方艺术史认识论和叙事原理结合成一个历史逻辑的时候，我感到非常兴奋！尽管这只是我的一家之言，但我认为它已经具备一种自足性，可以被检验和批评，所以我渴望与读者和同道一起分享。

本书章节内容简介

我认为，三个对立范畴组成了西方的再现理论：（1）语词和形象；（2）内部和外部（或主体与客体）；（3）前和后。语词和形象是内容叙事和形式的分离；内部和外部是作品和社会背景（文本和上下文）的分离；前者和后者则是传统和当下的分离。这三对哲学范畴在不同的历史时期组成了不同的叙事模式：理念艺术史（黑格尔）、形式主义（李格尔、沃尔夫林、罗杰·弗莱 [Roger Fry, 1866—1934]）、现代主义（格林伯格、T. W. 阿多诺 [T. W. Adorno, 1903—1969]、弗雷德）、前卫艺术（比格尔、哈尔·福斯特 [Hal Foster, 1955—]、本杰明·布赫洛 [Benjamin Buchloh, 1941—]）、符号学新艺术史（德里达、布列逊、克劳斯），以及断裂说和终结论（利奥塔、詹明信、丹托、贝尔廷），等等。本书的章节顺序正是按照这个发展过程展开的。艺术史观念的转向与艺术实践的转向密不可分，如浪漫主义艺术与现代性的关系，

[15] Rosalind Krauss, "Grids", in October, published by The MIT Press, Vol. 9 (Summer, 1979), pp. 50-64.

[16] Jacques Derrida, Of Grammatology, Baltimore: Johns Hopkins University Press, 1974, p. 204. 另见 Graig Owens, "Detachment: From the Parergon", in Beyond Recognition: Representation, Power, and Culture, Berkeley: University of California Press, 1992, pp. 31-39。

象征主义、印象主义与形式主义的关系，现代艺术和前卫理论的关系，以及当代艺术与后结构主义符号学转向之间的关系，等等。

本书分为四个部分：第一部分为"匣子：象征再现与哲学转向"，包括前四章；第二部分为"格子：符号再现与语言转向"，包括第五至八章；第三部分为"框子：语词再现与上下文转向"，包括第九至十三章；第四部分为结论，即第十四章。

在第一部分的第一章，我介绍和比较了初具历史进步意识的乔治·瓦萨里（Giorgio Vasari，1511—1574）和自觉的人文艺术史家 J. J. 温克尔曼（J. J. Winckelmann，1717—1768）的艺术史。瓦萨里的生命进步观念属于前启蒙，而温克尔曼的人文主义应该是启蒙的一部分。

第二章中，我讨论了启蒙思想家，特别是伊曼努尔·康德（Immanuel Kant，1724—1804）的哲学，为艺术再现奠定了基础。同时，启蒙哲学也影响了 19 世纪的视觉认识模式。艺术再现一方面表现为人对自身理性的开发，从而有能力赋予外在对象世界以逻辑秩序；另一方面，人在视觉认识方面，试图把先天的自明性和实证的眼见为实统一起来，从而建立一个现代的感知模式，这就是西方再现理论中始终纠缠的语词与形象二元关系的开始。

在第三章，黑格尔把历史主义与精神／物质论融合到艺术中，标志着观念艺术史的成熟。理念通过形象塑造了历史，古代被启蒙，物质被人文。

第四章讨论了李格尔和沃尔夫林如何把观念艺术史发展为风格原理的历史。时代精神和风格形式科学化地完美对应。理念逐渐被抽空，形象（形式）逐渐拥有自己的自律性原理，在视觉角度则是把作品看作三维深度的封闭匣子，从而形成了艺术史的"客体研究"（object studies）时代的高峰。

第二部分的第五章讨论了潘诺夫斯基的图像学与费尔迪南·德·索绪尔（Ferdinand de Saussure，1857—1913）的结构主义语言学之间的关系。当然，李格尔和沃尔夫林的风格研究也和结构主义有关。在图像学中，图像和图像志相当于索绪尔的能指和所指，图像学就是寻找图像的语词意义或象征意义，即索绪尔所说的符号意义。

第六章讨论了海德格尔、夏皮罗和德里达之间不同的再现理论。海德格尔试图摆脱启蒙的抽象理念的形而上学再现论，认为艺术作品再现的是"存在事物"的真理。围绕文森特·威廉·梵·高（Vincent Willem van Gogh，1853—1890）作品《鞋》中有关"物"的讨论，海德格尔把时代精神和风格形式对应的再现转移到"存在性"的再现上。这不是形而上学的逻辑问题，而是语言的问题，因为"语言是存在的住所"。夏皮罗从社会考古学的角度，批评海德格尔无视鞋的现实身份归属的再现论。而德里达则从"陈述即意义"的话语层面解构海德格尔和夏皮罗的再现理论。然而，

从语言学转向的角度，我们看到，海德格尔（以及路德维希·维特根斯坦 [Ludwig Wittgenstein，1889—1951]）恰恰是德里达解构主义的源头。

在第七章，我们进入了现代性和再现之间关系的讨论。以夏尔·皮埃尔·波德莱尔（Charles Pierre Baudelaire，1821—1867）为核心，浪漫主义确立了"当下性"的现代主义价值观。现代艺术再现当下的、个人的、内在的和真实的情感。这种再现观要求艺术反映人性的完整。然而，这个诉求恰恰来自对资本主义社会及其庸俗文化的痛恨和厌恶，这导致现代艺术家与社会疏离，其结果是艺术自律。波德莱尔奠定了西方现代主义的分离性本质。

第八章集中介绍了有关现代主义的不同再现理论，其核心是回到媒介自律，这是波德莱尔的"回到内部"和纯艺术的合逻辑发展。格林伯格把现代艺术的本质确定为平面化。他把这个媒介自律的起源追溯到康德的学科自律。格林伯格的学生弗雷德和克劳斯则分别从客体化和场域化的角度发展媒介自律的形式叙事，通过物质形式的关系和媒介空间的延伸观念（特别体现在大地艺术中），把现代主义的媒介自律的形式原理推向了极端。阿多诺和 T. J. 克拉克（T. J. Clark，1943— ）从新马克思主义的角度讨论现代艺术的美学本质。阿多诺把现代艺术解释为社会化的冬眠，其美学价值在于让形象独立为自足的暗喻性叙事。T. J. 克拉克的景观再现理论试图穿透格林伯格的平面，认为景观是微观时刻，是经济阶层的符号。

第三部分的第九章讨论了后现代主义如何从现代主义的媒介美学走向文化政治语言学。德里达从语言的角度，利奥塔从知识增值的角度，詹明信从文化符号的角度，共同为我们勾画了现代主义的终结，或者后现代主义与现代艺术之间的断裂。我从古典的"匣子"、现代的"格子"和后现代的"框子"这三个视觉角度的演变，分析了西方再现观念的变化。最后，以后结构主义的核心概念"视线"（gaze）为基础，讨论了历史书写、新美术馆、女权主义、东方主义和后殖民等视觉文化理论（艺术政治语言学）的转向。

第十章讨论了前卫艺术理论，它基本上代表了西方新马克思主义的理论现状。这个理论主要关注西方现代和后现代艺术家如何通过自己的艺术创作，与资本主义体制发生关系，比如自律和反自律。其核心问题是，体制作为艺术的疏离对象，到底是被前卫在社会态度方面抵制的，还是作为艺术的内容被再现的。比格尔的研究把资本主义社会的发展历史和上述再现问题结合在一起，把马克思主义的"经济基础决定上层建筑"的基本理论与后结构主义相结合，形成了其前卫理论的方法论。在这一章，我还讨论了 20 世纪 50 年代以来的一些新前卫理论，包括布赫洛、福斯特等人的理论；此外也讨论了早期苏联的前卫状况、本质，从"两个前卫"的传统西方视角讨论了它

与欧洲前卫的区别。

第十一章概括了以新艺术史为代表的后结构主义的再现哲学。传统形象和语词、物和他者的关系变成文本和上下文的关系。在批判以往对象研究的图像偏执的同时，后结构主义走向了加上下文的语词（话语）偏执。因此，颠覆原创性、反讽唯一性、突显个性和瞬间偶然性等成为后结构主义或者后现代主义艺术叙事的特点。

第十二章讨论了20世纪80年代以来的艺术史终结理论。就像阿多诺在《启蒙辩证法》中对启蒙思想的批判一样，一些艺术史家，比如贝尔廷，对西方艺术史中的形而上宏大叙事进行了批评反省，其理论基础是后结构主义。然而各种终结论，比如丹托，给我们带来的结论却是"后历史"（post historical）观念。同时，再现失去了边界。当代艺术理论一方面喜爱语词逻辑的上下文批评，另一方面又热衷于一种"泛图像"化的图像理论，比如以 W. J. T. 米歇尔（W. J. T. Mitchell, 1942— ）为代表的图像理论。

第十三章讨论当代艺术的再现观念，其核心是当代性和全球化的批评理论。我首先回顾了西方当代艺术的分期，然后进入"何为当代艺术的哲学"，也就是"当代艺术再现什么"的问题讨论。"当代性"批评试图勾画一个如何虚拟地再现全球化现实的理论模式，其争议点在于，如何能把不同地域的多样历史和各自相异的当下时间凝聚为一种全球共在的"当代性"。

第十四章是第四部分，即结论，是对各章节内容的全面总结。我总结了西方艺术史理论发生的三次转向，从再现理论演变的角度，区别了这三个阶段的不同特点，以及它们之间的发展逻辑。

西方现代再现理论是启蒙的人文思想的发展和延续，同时也是对它的反省和批判。这个理论体系在今天出现了危机，这在西方自从后现代主义以来，已经被很多有识之士指出，各种终结论层出不穷。但是，认识到危机不等于问题已经解决。我不认为这些主客体分离、二元对立和线性再现的危机已经被后现代主义解决了。某种表面叙事容易改变，根本性的认识论立场不容易改变。

这本书的标题是"西方艺术史观念"。美国大学都是用方法论（methodology of art history，或者简称 methods）作为艺术史理论课程的统称，这遵循了西方艺术史的教学传统。但是，我始终认为，我在本书中讨论的不单单是方法论的问题，可能对于刚入学的学生而言，首先了解艺术史的研究方法是合理的。但实际上，我讨论的是艺术史书写和艺术品解读的哲学问题，也就是对艺术及其历史的认识论问题，而不仅仅是方法问题，它涉及如何认识艺术与世界之间的关系的思维方式问题。

我也期待能够看到更多的梳理中国艺术史理论的批判性著作。当然，本书主要勾勒欧洲和北美艺术史的研究方法和哲学。尽管我站在一个非西方的角度去分析、描述

它，但是真正理解和检验它，仍然需要我们把自己的艺术史哲学进行梳理和分析。这是我们必须要做的工作。

这本书留给我更多的课题和空白需要将来去探索。这本书的写法是一个挑战，不少观点可能值得商榷。我希望抛砖引玉，借此得到读者和同仁的批评反馈。

高名潞

2012 年 9 月初稿，2021 年 12 月修订

第一部分

匣子：象征再现与哲学转向

第一章

古代被启蒙：还原人文的艺术史

在西方，艺术史是晚近才出现的概念。然而，艺术与现实（真实）的关系问题则在古希腊时代即已被关注。艺术与现实的关系实质上就是艺术如何再现真实的问题。无论是"看"还是"思"中的真实问题，都是西方艺术理论的核心，但中国古代艺术并不如此。中国虽然有"形似"和"神似"的说法，但主要是关于境界的讨论，而不关于真实。到了文艺复兴时期，艺术再现（或者模仿）真实与还原艺术的历史这两个问题统一起来，从而产生了进步的艺术史概念以及相应的艺术史书写，其代表就是瓦萨里的《大艺术家传》，以及启蒙初期温克尔曼的《古代艺术史》。然而，西方真正意义上的艺术史还有待黑格尔及其之后的艺术史家书写。

在本书第一章里，我们将首先讨论瓦萨里是如何发展了古希腊的模仿说，并把他所说的完美性模仿和艺术发展的历史结合在一起的，然后讨论温克尔曼是如何把这种完美性模仿与古代人文理想和价值统一起来，并用艺术史去还原那种完美性的。虽然瓦萨里和温克尔曼的完美性模仿和进步历史只是向启蒙的现代再现理论和艺术史的过渡，但在他们的艺术史书写中，他们在黑格尔之前就已触及现代历史哲学的基本问题，特别是对"进步"和"规律"这两个西方现代历史学的核心问题做出了阐述。虽然他们的理论尚显简单，但是他们已经致力于创立一个自足的叙事体系。因此，他们被称为"西方艺术史之父"。

第一节　完美性模仿：瓦萨里的《大艺术家传》

中国唐代张彦远撰写的《历代名画记》（以下简称《历代》）成书于 847 年，被誉为"中国绘画史之祖"，是中国第一本完整而有体系的绘画史。而在西方，第一部真正完善的绘画史是意大利人瓦萨里在 16 世纪出版的《大艺术家传》（以下简称《传》）。[1] 此书初版于 1550 年，包括总序言和三部分传记，以及三篇为每部分写的序言与一篇关于绘画、雕塑和建筑的导论。在传记中，只在第三部分撰写了当时活着的

[1] 据乔治·布尔（George Bull）所讲，瓦萨里的意大利版本《传》最早由威廉·阿格里昂比（William Aglionby）在 1685 年翻译为英文。最早的完整英文版是 1850 年由乔纳森·福斯特（Jonathan Foster）翻译的；然后是 1900 年艾伦·班克斯海因兹（Allen Banks Hinds）的英文版和 1912 年嘉斯顿·杜·C. 德·威尔（Gaston Du C. de Vere）的英文版。晚近版本见：*Vasari's Lives of the Artists: Biographies of the Most Eminent Architects, Painters, and Sculptors of Italy*, abridged and ed. by Betty Burroughs, New York: Simon and Schuster, 1946; Giorgio Vasari, *The Lives of the Painters, Sculptors and Architects*, ed. by William Gaunt, trans. by A. B. Hinds, London: Dent, 1963. 一个更为晚近的版本是乔治·布尔翻译的瓦萨里《传》的英文版。这个版本在瓦萨里的 1568 年版本的基础上进行编选，共出版了三次：第一次为 1965 年企鹅出版社的一卷本，第二次为 1987 年企鹅出版社的两卷本，第三次为 1993 年的三卷本，由弗里奥书社（The Folio Society）出版。1993 年的版本是在 1987 年版的基础上按照年代顺序重新编选的，乔治·布尔在译者说明中说，他的这个英文版是最接近意大利原文的英文译本，同时选取了最被公认的文艺复兴杰出的艺术家。另，莉安娜·德·吉罗拉米·切尼（Liana De Girolami Cheney）在其著作 *Giorgio Vasari's Prefaces: Art and Theory*（New York: Peter Lang, 2012）的序言注释 1 中，也详细说明了意大利原文的出版和英文翻译、出版的历史情况。

艺术家米开朗基罗（Michelangelo，1475—1564）。此书第二版出版于1568年，几乎是全新的。全书涵盖了从14世纪到瓦萨里生活的年代（文艺复兴盛期）的众多艺术家的传记、笔记和信件等。

这两本东西方的第一部绘画史之所以被称为"史"，是因为它们以记录艺术家的生平和成就，即传记为主，而且采取编年体系。《历代》按历史朝代的顺序，分列了自传说时代（轩辕）至晚唐会昌元年（841年）370余位画家的姓名、事迹、成就、画作及笔记。瓦萨里的《传》也是将画家按年代顺序排列，始于13世纪的乔凡尼·契马布埃（Giovanni Cimabue，1240—1302），终于16世纪的安德烈·德尔·萨托（Andrea del Sarto，1486—1530）。

如果我们对两本画史的结构和治史的观念进行深入分析，则会发现，在传记体例方面，二者相差并不多，尽管瓦萨里的传比张氏的更详尽。《历代》从一开始即奠定了中国艺术史撰写的基本体例。此后一千多年直至20世纪初，中国绘画史学家仍尊其为最佳范例，甚至可以说仍无出其右者。正如历代治史无论官修还是野史，不论规模大小，均未有超越《史记》者。反观晚于《历代》八百多年的《传》，其虽然在西方艺术史界被奉为现代画史之祖，但在此后几百年的西方现代艺术史学科的发展中流派林立，每一代都试图推出自己研究艺术史的方法论。紧跟瓦萨里之后，德国的温克尔曼写出了崇古非今的《古代艺术史》，颂赞古希腊艺术，藐视同时代的巴洛克艺术。比较瓦萨里的《传》，温克尔曼不仅提出了更明确的风格标准——古代的高贵与优雅，并试图回答艺术风格产生和发展的原因——地理和人文环境等。所以，温克尔曼被称为"现代艺术史之父"。他是真正的艺术史家。而后，在德国两大哲学家康德与黑格尔的美学与历史哲学系统的影响下，李格尔和沃尔夫林建立了在西方现代艺术史中深具影响力的形式主义理论。此后，潘诺夫斯基的图像学独领风骚。进入20世纪70年代，各种现代艺术史方法论与西方后现代主义、后结构主义和各种文化理论，如女权主义、东方主义、后殖民主义等遥相呼应。

艺术史学科成为西方人文学科中活跃的一支。但是，方法论的更新与超越并不能削弱瓦萨里的《传》在西方现代艺术史发展中的影响和作用，特别是瓦萨里首次将西方文艺复兴以来的主流价值观融入艺术史中。

《传》第一次把西方人文主义崇尚进步逻辑的历史观融入历史传记之中。瓦萨里最为崇尚的是他的同代人米开朗基罗，而《历代》对文人标准和古意则着力崇尚。从这一点来说，张彦远不关注艺术史的进步及其因果逻辑。然而，无论是张彦远还是瓦萨里，甚至温克尔曼，他们都对古代怀有崇敬之意，而且都把古代视为标准。比如，张彦远把魏晋时期的顾恺之和陆探微的"迹简意淡而雅正"作为艺术的最高标准；瓦

萨里把 15、16 世纪意大利艺术家能够像希腊艺术家那样，模仿自然的完美性所创作的作品视为最高级的艺术，其代表是米开朗基罗；温克尔曼则把古希腊艺术的静穆高贵视为人类艺术的典范。张彦远的文人标准影响了后世一千年，而瓦萨里和温克尔曼的标准也深深地影响了现代以来的后人。[2]

因此，不论是张彦远、瓦萨里还是温克尔曼，尽管年代和历史背景不同，作为艺术史书写的先驱者，他们首先遇到的问题都是艺术的标准是什么，即怎样评价好的艺术家和好的作品。在中国，这种鉴别早在东汉末年和魏晋时期就已出现，比如南齐谢赫的《古画品录》。受魏晋时期人物品藻和文论的影响，谢赫把画家分为六品。《古画品录》开篇即说："夫画品者，盖众画之优劣也。"

而瓦萨里在他为《传》的第二部分所写的前言中也说："我不仅记录艺术家都做了什么，我还尽力区分什么是好的、更好的和最好的艺术"，"同时我也尝试帮助那些不知道怎样区分不同艺术风格的人们去了解风格的特点和来源，以及不同时期和不同人群中的艺术为什么会进步，或者衰落"。[3]

一、完美性是模仿自然的本质，也是现代品质

瓦萨里的标准是完美性，进一步说，是模仿自然的完美性。瓦萨里说：

> 至此，我讨论了绘画和雕塑的起源，因为我愿意为我同时代的艺术家展示，一个渺小的开始如何走向最高境界，而至上至尊亦可跌落为废墟。最后，我要说的是，这些艺术所昭示的自然，就像我们人类的身体一样——它们同样有出生、成长、成熟到死亡的过程，我希望通过这个方式使他们更容易认识艺术复兴的进步过程，以及在我们这个时代里他们所追求的完美性之所在。[4]

后来的温克尔曼也把完美作为艺术的最高标准。相比之下，瓦萨里的完美性还不具有温克尔曼的"高贵的单纯，静穆的伟大"这样的人文主义道德修辞。所以，一方面他仍然会人云亦云地把完美性归结于基督教的神秘，正如他在第一版序言中曾提到的"上帝造物的完美"一样。在他看来，自然的完美归根结底来自上帝的完美。另一

[2] 参见〔美〕玛丽娜·贝罗泽斯卡亚：《反思文艺复兴——遍布欧洲的勃艮第艺术品》，刘新义译，济南：山东画报出版社，2006 年，第 7—48 页。

[3] Vasari's Preface to Part II, in Giorgio Vasari, *Lives of the Artists: A Selection*, trans. by George Bull, London: The Folio Society, 1993, p. 70.

[4] Ibid., pp. 25-26.

方面，瓦萨里作为画家，清楚地意识到，完美必然与技巧、比例、和谐等实践技艺相关。所以，他总结了完美性的六个重要特点。就像切尼所说，瓦萨里在他的前言中把艺术创造分为两个领域的不同模仿：一个是在上帝的领域，艺术家就像上帝的儿子通过艺术创作、临摹上帝（的完美性）；另一个是在人的领域，艺术临摹自然的完美性就像复制人的生命一样，而艺术史的铁律就是从不完美向完美进化。[5]

瓦萨里的完美性，在某种程度上折射出 16 世纪文艺复兴后期到 18 世纪启蒙时代艺术标准的变化。在瓦萨里那里，艺术家的主观制作能力和外在对象之间的绝对对称，是艺术完美性的决定因素。但是，这个完美性在瓦萨里时代被更多地理解为艺术品的属性，即艺术品完美地再现了自然对象。我们可以在瓦萨里对乔托（Giotto，约 1266—1337）、马萨乔（Masaccio，1401—1428）到米开朗基罗如何使艺术作品更完美地模仿自然的进步过程的描述中，发现瓦萨里是如何紧紧抓住作品形式（技巧完美）与自然和谐（客体完美）之间的绝对对称的关系的。所以，主客体因素都必须依附在作品之上，而作品的完美本质必须依托于自然客体的完美性。

瓦萨里时代的这种依托于客体（艺术品）的绝对对称的完美性，到了 18 世纪启蒙哲学那里，转变为人的认知能力，即意识秩序的组成部分，是主体性完善的必然结果。换句话说，完美性不再附属于作品，而属于认识论领域。我们将在下一章集中讨论启蒙的再现哲学的含义。

同样是寻求标准，同样是以古代为典范，在张彦远或早于他几百年的谢赫那里，甚至广义上讲，在中国古代主要艺术史论著那里，似乎从来都没有把完美性作为艺术的标准。张彦远在《论画六法》一章中说："上古之画，迹简意淡而雅正，顾（恺之）、陆（探微）之流是也。中古之画，细密精致而臻丽，展（子虔）、郑（法士）之流是也。近代之画，焕烂而求备。今人之画，错乱而无旨，众工之迹是也。"由此可见，在张彦远那里，"迹简""意淡""雅正"是艺术的最高标准。这里的"迹简"和"意淡"似乎与完美性没有太大关系。其不把完美性作为艺术标准的原因，部分地在于没有模仿自然的诉求，也就是没有主体与客体、艺术与自然对象之间对应或替代的二元诉求。

下面我们从《传》的具体写作过程，以及瓦萨里的一些概念等方面，来讨论他所说的"完美性的本质"。

据瓦萨里自己说，他开始写《传》是因为 1546 年的一次聚会启发了他。他的朋友，同时是他的导师——历史学家保罗·吉维奥（Paolo Giovio，1483—1552）也参加了

[5] Liana De Girolami Cheney, *Giorgio Vasari's Prefaces: Art and Theory*, p.33.

这个聚会。后者当时正在写几个艺术家的传记。瓦萨里对吉维奥说，艺术家可能更有能力从艺术家创作形式的角度去书写艺术家。于是吉维奥就交给他几个传记去写，而这个时候，瓦萨里正在做相关的研究。吉维奥的历史学方式影响了瓦萨里的《传》的第一版。[6]

瓦萨里的《传》融合了几种不同的艺术史写法。在瓦萨里的时代，他难免受到当时仍然流行的古罗马修辞学的影响。这种修辞文体往往夸夸其谈、华而不实、辞藻堆砌，通常重在显摆写作者本人的才华。瓦萨里受吉维奥的影响，明确意识到他的传记应当放弃修辞学的传统及单纯琐碎的个人生活记录，而应当抓住并提倡某种具有历史价值的东西，即决定艺术发展变化的标准。因此，一些西方学者认为，瓦萨里的《传》是一个试图脱离修辞，而走向真正意义的批评（criticism）的艺术史文本。尽管它仍然带有那个时代的修辞文风的痕迹。[7]

瓦萨里的《传》以一封瓦萨里致科西莫·德·美第奇（Cosimo de' Medici，1519—1574）的献辞开始。紧接着写了一篇指导读者如何理解艺术家的创作技艺的文章，它不是画谱，而是对绘画、雕塑、建筑等门类，以及一些附属于它们的艺术门类，比如雕版、青铜、玻璃制品等的介绍。

《传》分为三部分，依次对应瓦萨里所勾画的现代艺术的三个时期：(1) 童年时期，或者乔托时代，包括 1240 年至 1410 年期间的 9 位艺术家；(2) 青年时代，或者马萨乔时代，包括 1376 年至 1523 年期间的 30 位艺术家的生平与笔记；(3) 成熟或完成时期，或者莱昂纳多·达·芬奇（Leonardo da Vinci，1452—1519）、米开朗基罗时代，包括 1452 年至 1564 期间的 10 位艺术家。在三个部分的开始都有瓦萨里为每一部分所写的序。

在 1550 年的第一版《传》中，瓦萨里在第一部分的序言中，提到了上帝依据绝对完美（absolute perfection）的原则创造了世界：空气、光、大地、人和万物。同时上帝也发明了雕塑、绘画等最初的形式，作为他所创造的人和万物的范本。正是这个范本成为艺术完美性的来源，包括高贵的优雅（sublime grace）、柔和（softness），以及光影的对比、和谐与统一（unity and the clashing harmony made by light and shadow）。[8] 有意思的是，瓦萨里第一版的《传》似乎也按照上帝创世到最后的审判

[6] Sharon Gregory, "Giorgio Vasari", in *Key Writers on Art: From Antiquity to the Nineteenth Century*, ed. by Chris Murray, p. 76.

[7] Patricia Rubin, *Giorgio Vasari: Art and History*, New Haven: Yale University Press, 1995. 这本书是近三十年的英文出版物中，研究瓦萨里的最重要的著作之一。作者研究了瓦萨里年轻时的社会背景，瓦萨里的艺术史观念和方法，特别是在最后一章的个案研究中，分析了瓦萨里是如何把乔纳泰罗（Donatello，1386—1466）和拉斐尔（Raphael，1483—1582）作为绘画风格进步的三个阶段中的三位艺术家来描述的。作者还对瓦萨里的文学背景，特别是他那个时代的文学修辞传统作了分析，在"修辞批评"和"赞美批评"两种对立的修辞风格的比较中讨论了瓦萨里《传》的文学修辞特点。

[8] Vasari's Preface to the Lives, in Giorgio Vasari, *Lives of the Artists: A Selection*, trans. by George Bull, Vol. I, p. 3.

这样的过程来设计。这一版的《传》以瓦萨里的《创世记》序言开始，以在世的米开朗基罗的传记以及他的壁画《最后的审判》结束。这说明，瓦萨里的《传》试图遵循基督教的历史发展来展开他的艺术史传记叙事。

然而，这个与基督教历史保持一致的观念在 1568 年版的《传》中似乎被大大地淡化了。尽管仍然保留着最初的序言，然而，新版增加了众多的艺术家信息和历史准确性。一开始的技术性的导读部分扩充了，也增补了更多的艺术家传记，包括几位仍然在世的艺术家。1566 年，即第二版出版的前两年，瓦萨里正在意大利旅行，搜集了不少不同城市的艺术信息，并把其中的一些加入第二版的《传》中。第二版的《传》还增加了一些理论材料，特别是他对设计的讨论。这或许是因为瓦萨里参与了 1563 年成立的意大利第一所国家艺术设计学院（Accademia delle Arti del Disegno）的组建工作，所以对设计的含义有了特别的认识。此外，第二版还加入了艺术家的木刻肖像。[9]

在第二部分的序言中，瓦萨里说艺术史可以教导人，当然他这里的"教导"没有张彦远的"明劝诫，著升沉"的儒家道德意味，尽管他也认为历史是当代生活的镜子。瓦萨里的目的是启发人们创造完美的艺术，他的历史著述就像任何杰出的历史学家的一样，不仅仅是记录，同时还要指出那些推动历史进步的行为、准则和价值观念。更重要的是他所划分的三个时期，也是一个循环过程，就像生物从出生、成长、成熟到腐烂的过程一样。这种循环提供了复兴和再生的机会。瓦萨里认为他的时代是古希腊的再生。但是，中世纪的哥特和拜占庭的艺术则不在这一循环之内。因为它们不模仿自然，并且它们还没有运用现代语言去创作艺术作品。

对于瓦萨里而言，这种现代语言包括五个特点：规则（rule）、秩序（order）、比例（proportion）、设计或素描（disegno）和风格（style），而这五点都是模仿自然的必要技巧。这种现代语言或者第三种风格，是现代时期（modern age）首先被达·芬奇发明的，所有这些语言都被融合在达·芬奇那些模仿自然的细节之中，后来在拉斐尔优雅的绘画中呈现，当然最终为米开朗基罗集大成。[10] 我们必须了解，"模仿自然"在瓦萨里的语境中，相对于 15 世纪之前的艺术而言，乃是一种新的现代风格。

瓦萨里的《传》中最常出现的概念是"完美"，它是模仿自然的，也就是艺术的最高标准。用以描述完美性所常用的则是如下六个概念：

[9] Sharon Gregory, "Giorgio Vasari", in *Key Writers on Art: From Antiquity to the Nineteenth Century*, ed. by Chris Murray, p. 80. 有关瓦萨里《传》从第一版到第二版的演变，瓦萨里的教育和艺术史背景以及其所运用的一些概念的含义，可参见 Patricia Rubin, *Giorgio Vasari: Art and History*，以及 Liana De Girolami Cheney, *Giorgio Vasari's Prefaces: Art and Theory*。英文出版的最早的有关瓦萨里生平和晚期意大利文艺复兴的详尽研究，见 Robert W. Carden, *The Life of Giorgio Vasari: A Study of the Later Renaissance in Italy*, London: Philip Lee Warner, 1910.

[10] Vasari's preface to Part III, in Giorgio Vasari, *Lives of the Artists: A Selection*, trans. by George Bull, Vol.II, pp. 77-83.

设计（Disegno），瓦萨里在序言里对这个概念作了解释。这个词包含设计和素描两个意思。瓦萨里用这个概念指那些能够按照完美标准去模仿自然的艺术家的工作。不但能够模仿，更重要的是，艺术家能够把其他完美的因素都综合到一个理想的形象之中。比如，一个理想的人体应当综合多个完美人体的部分。而且，这个完美的模式可以被当作永恒的模式去创造不同的人体形象。瓦萨里认为，这个能力只有第三个时期的艺术家才具备。这就是为什么第三个时期的艺术家创作的形象才是最理想的原因。在 1568 年第二版的《传》中，瓦萨里增加了一篇文章，他用更多的篇幅来解释"设计"这个概念的重要性。他认为设计应当是绘画、雕塑和建筑的基础，正是这个概念的出现标示了美术（fine arts）作为造型艺术这个专门学科的诞生。[11] 设计其实来源于人类智性，尽管它以技巧的形式出现。它是一种原理，艺术家借此在模仿自然的过程中去发展把握自然的综合性能力。艺术家不仅可以用比例去模仿自然的结构，更重要的是，他能够在理念中抽象地创造出一种普遍形式。这种形式其实本来不存在，只有当艺术家用他的手和技巧把它表达出来时，它才出现。[12]

自然（Nature），这个词在瓦萨里那里意味着对自然的模仿。但是我们必须了解，模仿自然对于中世纪之后，包括 15 世纪的文艺复兴而言，乃是一种新发现。描绘一个人物，要让人们感到他在呼吸，他是活的。完美性不仅仅是僵硬地复制，而是有灵感地模仿自然，这多少和柏拉图的理念现实有关。

优美（Grazia），这个概念接近于英语的 Grace。对瓦萨里而言，米开朗基罗创造的形象较之早期文艺复兴的人物优美、柔和，比例更加和谐。

得体（Decoro），或者说形体与气质的完美合度。比如说描绘一幅圣像，人物的姿态、表情和衣着都应该反映出这位圣人的精神气质。

和谐（Indizio），这个概念不是指眼睛看到的，而是指艺术家把握所有尺度和关系的能力、临摹自然的完美外形和比例的超凡智慧。

风格（Maniera），或样式。瓦萨里用这个概念指新出现的潮流。他说，在艺术复兴的第一时期，乔托和他的弟子发明了一种新的风格，瓦萨里称之为"乔托风格"。之后在第二个时期，以马萨乔为代表的艺术家发展了乔托的风格。第三个时期，这个被瓦萨里认为是现代时期的真正的、美的（fine）风格的顶峰，其代表并非达·芬奇，而是米开朗基罗。[13]

这六个概念很容易让中国的读者联想到中国南齐谢赫的"绘画六法"，即气韵生

[11] Forward by Wolfram Prinz, in Liana De Girolami Cheney, *Giorgio Vasari's Prefaces: Art and Theory*, p. 12.

[12] Sharon Gregory, "Giorgio Vasari", in *Key Writers on Art: From Antiquity to the Nineteenth Century*, ed. by Chris Murray, p. 78.

[13] "Introduction", in Girgio Vasari, *Lives of the Artissts: A Selection*, trans. by George Bull, Vol. I, pp. 22-24.

动、骨法用笔、应物象形、随类赋彩、经营位置、传移模写。但谢赫的"六法"主要讲境界、原理和法则，是贯穿时间的永久法则；而瓦萨里的完美性的六个特点潜在地指向现代的、新出现的艺术标准（以米开朗基罗为例）。这里面隐隐地含有历史精神或时代性，或者后来温克尔曼提到的"时代精神"。

瓦萨里认为，作为传记书写者应该秉承这样的历史精神，不仅仅欣赏，同时要"站在今人的立场回顾过去，以此警示和告诉人们如何生活"[14]。这俨然是意大利史学家贝奈戴托·克罗齐（Benedetto Croce，1866—1952）在 1917 年提出的"一切历史都是当代史"的滥觞。因此，《传》把文艺复兴的三个时期排列为向着他所处时代的完美性标准迈进的三个阶段，而意大利和佛罗伦萨被放到了这个完美性的中心。

在后来的温克尔曼乃至雅各布·布克哈特（Jacob Burckhardt，1818—1897）等人那里，古希腊和文艺复兴不但是欧洲民族精神的最高境界，也是不可企及的时代精神。如果说张彦远的偏见只是文人品味的优越感，那么瓦萨里和温克尔曼的偏见则是意大利民族和希腊民族的优越性，以及他们在全部人类历史中的时代高峰性的体现。然而在今天看来，这个民族和历史高峰的优越感乃是一种黑格尔式的民族主义和历史主义的偏见。

瓦萨里的《传》表达了文艺复兴时期从古典时间向西方现代时间过渡的观念。古典的时间观念，无论在中西方都是永恒的，即便有循环周期，也是恒定的。四季更替，日月轮换，都服从于永恒的时间规律。[15] 艺术规律则是这一永恒规律的附属，所以它的起源总带有神话色彩。瓦萨里把它交给上帝，张彦远则交给远古神秘。如张彦远在《历代》开篇中所说："夫画者，成教化，助人伦，穷神变，测幽微，与六籍同功，四时并运，发于天然，非繇述作。"其实这只是对四百多年前的谢赫，甚至更早的曹植的话语的重复。如果让中国人讲书画起源，则可能无异议地认为是仓颉所为。

然而，瓦萨里把古典的时间和古典的完美与现代和进步的意识连在了一起。虽然瓦萨里把艺术追求完美的过程比作生命过程，但是它否定艺术完美将走向衰落，换句话说，艺术将不断地走向完美。所以，瓦萨里的三个时期，只有第三个时期是拥有所

[14] "This is the true spirit of history, which fulfils its real purpose in making men prudent and showing them how to live, apart from the pleasure it brings in presenting past events as if they were in the present." 参见 Vasari's Preface to Part II, in Giorgio Vasari, *Lives of the Artists: A Selection*, trans. by George Bull, Vol.I, p. 69。

[15] 在西方，对时间的看法在文艺复兴以前与中国一样。古代的观念是最重要的，在时间的意识中占据主导地位。甚至当"modern"这一概念最早出现于 5 世纪的欧洲时，它指的是刚刚成为官方宗教的基督教文化和信仰，以便与罗马异教的过去历史的"古代"相区别。所以按哈贝马斯的解释，"现代"这一词尽管有其不同的内容，但重复地表示了一种时代的意识，这意识总是把自己与过去和古代连在一起，认为自己是古代向新时代转折的结果。在 12 世纪到 17 世纪的欧洲，"现代"开始用于指一个新时代，但这新时代仍是古代的再生与复兴，这复兴是通过模仿古代的样式而得到的，并非与古代和过去断裂而诞生的。新的、真正的现代意义上的"现代"概念，一直等到 19 世纪浪漫主义时代才出现，也只有到这个时候，才出现真正意义上的"反传统"，而"反传统"才从此成为 20 世纪的经典前卫 (canonical avant-garde) 和西方现代性的真正含义。详见 Jürgen Habermas, "Modernity: An Incomplete Project", in *The Anti-Aesthetic: Essays on Post Modern Culture*, ed. by Hal Foster, Seattle: Bay Press, 1983。

有完美性特点的现代时期。而张彦远的古、近和今三个时代中，"古"是最高境界。因此，"古意"在古代文论、画论中成为一种批评、鉴赏和历史叙事的标准。"古"意味着永久、不朽和原初。"古"比模仿自然要完美，因为不可企及。所以，"古"在中国古代，不单单是一个时间概念，更多的是一种价值概念。

而瓦萨里写作《传》的16世纪正处于文艺复兴高峰期，是从古代向西方现代的转折时期，虽然还没有反传统的意识，但是它突出了"过程"的意识，而"过程"就是进步。所以，进步的意识在《传》中充分地表现出来。意大利语"文艺复兴"（il rinascimento）即是瓦萨里发明的，他通过记录250年以来的一些重要艺术家的生平传记，让人们了解了什么是艺术的再生和进步，目的是为启示现在，因为历史是人类生命的镜子。

潘诺夫斯基高度评价了瓦萨里所奠定的文艺复兴对古代艺术的基本态度。瓦萨里把艺术复兴的神秘性、艺术制作的精致化和公众传播融为一体。潘诺夫斯基认为，界定和推动艺术的完美性是瓦萨里的最大成功之处。

二、科学技艺是模仿自然的前提，也是时代进步的标志

综上所述，笔者认为正是从这个意义上讲，虽然文艺复兴时代的艺术还没有达到18世纪启蒙时代的理性自觉程度，但是瓦萨里的艺术史在两条线上已经开始了对这种自觉的追求：一个是进步、历史的循环意识；另一个是技术原理，它正在替代上帝的原理，成为人创造和把握完美性的能力。在瓦萨里的《传》中，时代性和生物性是完美价值观的体现，这个完美是普遍性的。而追求完美的过程是进步的、综合的、主体化和技艺型的。这其实就是文艺复兴的艺术以及瓦萨里艺术史的核心。

因此，在瓦萨里《传》的三个部分或三个时期中，瓦萨里认为第三个时期的艺术最完美和成熟，因为这时艺术家完成了模仿自然的伟大工作。并且，不仅模仿自然，也同时用自己的技艺能力征服了自然。而第一个时期的艺术家是先驱，比如乔托，他第一次打破了中世纪的僵化和无生命的艺术，将光影和感情引进了画面。在《哀悼基督》（图1-1）中，之前基督被放下十字架这个符号式的僵直图解，在乔托那里变为生动的"那一刻"，戏剧性替代了中世纪的说教。闻讯赶来的天使表现出夸张的形态，以示无以复加的痛苦。被悲哀的人群簇拥着的、身体冰冷僵硬的耶稣基督，与画面中姿态、颜色各异的人物形成鲜明的对比。耶稣基督处于风暴中心，却恰恰是最平静之所在，更加烘托出哀悼之凝重。圣母玛利亚和使徒们的悲伤溢于言表。画中每个人的姿态不同，恐惧、愤怒、怜爱和祝愿等各种表情应有尽有，但是有规律的光影塑造了每个人物的立体感。瓦萨里认为，对比中世纪相同题材中那些目光呆滞、没有阴

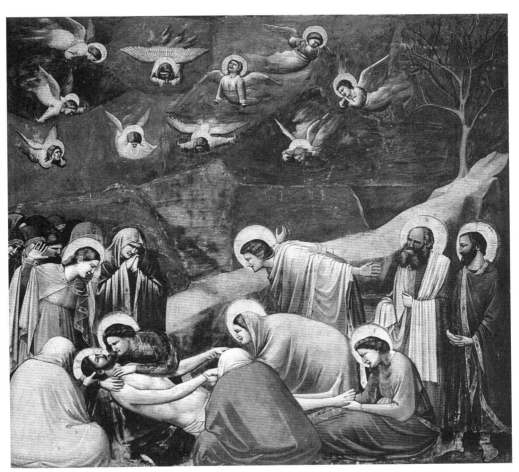

图 1-1 乔托,《哀悼基督》,壁画,231 厘米×202 厘米,约 1303—1305 年,意大利帕多瓦史格罗维尼礼拜堂。

影和立体感的奇怪形象,乔托在人物姿势、逼真的衣纹和头部动态方面塑造了活的 (living) 新形象。特别是瓦萨里开始运用近大远小的透视法来分析作品。这里的"活"虽然在瓦萨里看来仍显幼稚,比如眼睛不具灵活性,哭泣仍显呆板,毛发并不柔软,手的关节肌肉尚无活力,人体也不真实等,但瓦萨里认为,乔托的绘画显示了画家出色的观察和模仿自然的能力,这是走出他所处的衰败时代的重要一步。他可能还不完美,但已经是非常难得了。[16] 我们看到,字里行间,瓦萨里是多么关注作品中任何一种能够把自然形体描绘得"活"起来,也就是真实起来的完美技艺。

乔托之后,第二个时期的代表画家是马萨乔。瓦萨里认为他是第一位使用近大远小灭点透视 (foreshorenning) 的画家。他的绘画非常柔和,衣纹简洁,自然真实,手、头和身体描绘得颇有肉体感。瓦萨里赞美道,马萨乔发明了一种新风格,这让

[16] Vasari's Preface to Part II, in Giorgio Vasari, *Lives of the Artists: A Selection*, trans. by George Bull, Vol. I, pp. 74-75.

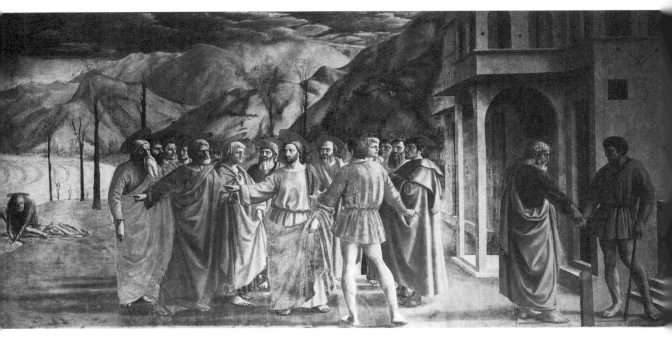

图 1-2　马萨乔，《纳税钱》，壁画，247 厘米×597 厘米，1425—1427 年，意大利佛罗伦萨卡尔米内圣母大殿内的布兰卡奇小礼拜堂。

所有之前的绘画都显得造作，而马萨乔的作品则是活的、现实的（realistic）和自然的（natural）。[17] 从马萨乔的作品《纳税钱》（图 1-2）中，我们确实可以看到建筑和人群都被容纳到一个灭点的透视构图之中，人物和背景的山体柔和自然。而在《逐出乐园》中，被逐出伊甸园的亚当、夏娃就像被赶出家门的兄妹，是我们身边的两个失意年轻人（图 1-3）。

到了第三个时期，进步和复兴彻底"成熟"。因为达·芬奇和米开朗基罗自觉地发现和创作了完美的艺术。这里最重要的是自觉，或者自发。自觉就是在模仿自然的时候，发现了再现自然完美性的最饱满自如的手法和技艺。从这一点而言，米开朗基罗属于"征服了自然"的模仿自然。所以，米开朗基罗被瓦萨里称为古往今来最伟大的艺术家，其作品中人物身体的每一个部位，手、臂、头、足、背等如此轻松自然地融为一个完美的整体。其雕塑也被认为胜过古希腊的名作（图 1-4）。[18]

瓦萨里的循环和进化的历史框架及那些具体的讨论，至今无疑仍影响着西方艺术史家对文艺复兴艺术的看法。尽管这些已不再被当代艺术史家当作模板，但他的"过程"意识，循环、复兴和创造的概念，如同文艺复兴的整个时代，深深地印在后人心中。

[17]　Giorgio Vasari, *Lives of the Artists: A Selection*, trans. by George Bull, Vol. II, "Life of Masaccio", p. 122.

[18]　Ibid., Vasari's Preface to Part III, p. 82.

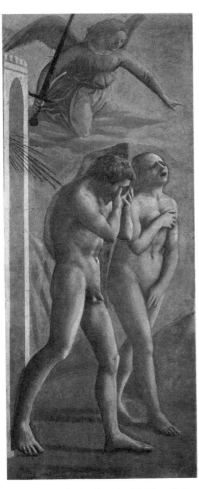

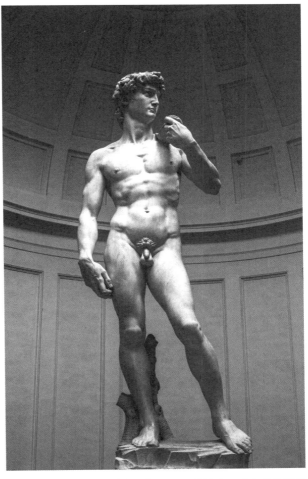

图1-3　马萨乔,《逐出乐园》,壁画,
205厘米×90厘米,1427年,意大利佛
罗伦萨卡尔米内圣母大殿。

图1-4　米开朗基罗,《大卫》,1501—1504年,意大利佛罗伦
萨美术学院。

　　循环和进化的史观认为艺术史的发展与生物的生长是同样的现象。人从出生、成熟到老死和一种新艺术的出现、成熟和衰落的过程一样。但是瓦萨里抓住了成熟这一关键概念,去描述和歌颂他那个时代的艺术家。这也是他尊崇文艺复兴的关键所在。也正是在这些与古、今相关的时间意识方面,瓦萨里的《传》既是西方历史上第一部真正意义上的艺术史,又是西方的"现代"意义上的第一部艺术史。但是,瓦萨里所开启的进步的艺术史提出了一个现代人不得不质询的问题,艺术的历史真的是一直在进步吗?极少主义艺术家弗兰克·斯特拉(Frank Stella,1936—)就认为,艺术不但没有进步而且在退步。他认为比起原始洞穴壁画,或者古典绘画中艺术家的表现能力,现代人乃是侏儒。原始艺术最高,其次是古典艺术,而今天的艺术家只能在画布上画格子,或者在几何形里平涂颜色。

虽然西方艺术（雕塑、绘画）自埃及、希腊、罗马到中世纪，均比中国的写实程度高，但是如果细细审视它们追求的境界与标准，并不忽视精神方面。比如，埃及法老像的呆板、对称和左脚稍向前的姿态都表现了埃及人对永恒、静止和未来世界的关注；希腊雕塑从"古风的微笑"到胯骨开始扭动带来的真实，和完美的全身平衡，则与希腊人追求的生动、和谐与秩序这些美学标准有关。

但是，到瓦萨里的文艺复兴时代，情况发生了变化，风格开始与科学连在了一起。在理论上，绘画是科学，科学的理想类型为美学理论所指引。这种理论认为艺术（绘画、雕刻、建筑）不再是一门局限于作坊、教堂与神庙中的手艺，而是一种再造自然的科学，模仿自然是为了再造自然。表面上看，模仿自然与模仿古希腊可以画等号，但背后支撑着文艺复兴巨匠创作的是征服自然的激情，而非古代的和谐和秩序。于是，模仿、真实、自然不再被看作单纯的技巧，而被看作精神境界。这种对建筑、雕塑和绘画的技巧，以及创作过程的技术性的极大关注，都被记录在 1568 年《传》的第二版序言中。[19]

18 世纪启蒙运动的科学进步思潮进一步推动了这种观念。正如笔者在第二章所阐述的那样，"眼见为实"和"超越"成为对立统一的两个范畴。这即是西方现代艺术起源之际的艺术观与中国传统的艺术观之间的根本差异所在。

虽然科学写实的西方油画早在明代就被介绍到中国，但是在 19 世纪以前，西方写实油画不被国人所接受，甚至被嘲笑，认为它俗气、匠气。这和张彦远时代的看法没有什么区别。神、气韵、写意、逸气等并非与形（或者写实）对立的范畴，而是言外的境界，是意识空间。它强调的是意识和大脑想象的运动状态，这一点似乎和瓦萨里的生命活力相似，不同的是，瓦萨里所认为的生命必须借助科学的形体运动，所以，模仿和再现自然的真实程度决定了艺术的进步，形体和精神在二元对立之中得到统一。但是，中国传统中的神、意、逸等不是形而上学的精神意涵，所以与形体不对立，更不在同一个范畴层次上。张彦远批判形似，并不是反对或者完全不要形似，而是说讨论绘画的标准要脱离形似的层面。根本区别在于他不像瓦萨里那样，把模仿自然形体看作艺术的生命价值所在。

绘画有没有道德功能，这在中国古代是很明确的，即"明劝诫，著升沉"。虽然瓦萨里没有张彦远这样的王道观，但是瓦萨里的《传》还是非常注重道德的。然而，这个道德不是清高，而是公众性。一方面，这个道德要拯救艺术家个人的名声，以使

[19] 此序言的英文版首次单独发表于 1907 年，题为《瓦萨里谈技巧》("Vasari on Technique")，最新版本为 Giorgio Vasari, *Vasari on Technique*, trans. by Louisa S. Maclehose, ed. with introduction & notes by G. Baldwin Brown, New York: Dover Publications, 1960。

他们避免第二次死亡（second death）；另一方面要教给公众，或者用自己的艺术作示范去告诉公众如何生活。瓦萨里说，艺术家要保持自己的艺术生命不腐败，从而让观者从中受到正确的生活引导。这种集体的意识也是瓦萨里建构其画史的动力。他将艺术家放入从童年、成熟到高峰的三个时期中，从而描述了艺术家群体共同解决"如何更完美地表现自然"这一科学难题的过程。

选择性是任何历史书写者都不可避免地要面对的，无论是张彦远还是瓦萨里，因为艺术家及其艺术有好坏之分。但是，瓦萨里的《传》在好坏之外又试图告诉我们什么是时代性。或者说，如何通过选择艺术家和描述他们的作品，来揭示这个时代艺术的代表。这种对研究客体划分级别的艺术史视角，使过去几个世纪的西方艺术史学者相信，艺术品可以反映和述说某个时代全部历史文化的本质。艺术品等同于一种历史的真实，于是，把作品归类的工作类似于再现一个时代的全部历史的工作，艺术作品和艺术家从而与时代和历史本质绑在了一起。西方艺术书写时代和历史的再现论，也就是观念艺术史的理论即由此产生。瓦萨里极力证明什么是艺术的完美性，这个完美性总是与模仿自然的准确性和真实性匹配，而达到了这个完美性标准的艺术就是现代的。这个进化在我们看来，是把古典模仿再现的艺术观念推向了极端，并赋予它一种时代的进步意义。在瓦萨里那里，这个艺术进步被等同于生命力的成熟，古典或者古代因此在瓦萨里那里被"现代化"了。其实，就模仿再现本身而言，文艺复兴艺术的古典含义与古希腊并没有实质性改变，尽管此时发现了科学的灭点透视。瓦萨里的模仿自然的艺术的完美性，其实是对古典艺术的自我封闭的（self contained）"匣子"观念的完善化，这种完善化恰恰发生在文艺复兴时期。瓦萨里更多地在肯定和赞颂这个完美的"匣子"，而到了李格尔、沃尔夫林和潘诺夫斯基那里，则进一步完善了"匣子"的发展历史及其结构性叙事。关于这个西方艺术史理论中的"匣子"观念，我们在本书的李格尔部分、现代和后现代部分将详细讨论。从再现的角度讲，瓦萨里是这个"匣子"叙事的开始。进一步来讲，从瓦萨里到温克尔曼，艺术及其历史开始变成进步的人文主义历史的一部分。

相反，张彦远的绘画史没有这种进步意识，虽然它有某种文化或者文人意识。尽管张彦远崇尚最高的艺术标准为古意和"六法"，并且把它和"著升沉"的功能连在一起，但这里的"历代"和瓦萨里的"进步的"时代性无关。张彦远是崇古的，历史的起源是神秘的，而瓦萨里的历史则是经验的（从生到死）和可证明的；前者被今人视为虚无或者玄学，而后者则被视为真实或科学。然而，后者的进步叙事似乎从一开始就陷入一种走向枯竭（终结）的线性历史的宿命之中，这已经被西方后现代以来的各种终结理论所证明。

第二节　风格即文明：温克尔曼开启的人文艺术史

瓦萨里的绘画史是"传"，即传记，所以它与张彦远的有可比性。但是，温克尔曼的《古代艺术史》才是真正符合西方现代艺术史概念的"史"。温克尔曼被公认为西方现代艺术史学和考古学的创始者。温克尔曼的《古代艺术史》是西方第一部把艺术和文明、形式和历史统一起来的大艺术史著作，或者按照温克尔曼的说法，论述的是一个文明系统的发展历史。虽然温克尔曼在《古代艺术史》中反复讨论的是古代艺术的风格，但其目的是说明风格如何再现了古代文明。

在温克尔曼之后，研究艺术的学者都是受过严格的艺术史哲学训练的专业艺术史家。他们的艺术史哲学一般都受到了启蒙时代的经验主义和德国理性主义的影响，正如我们在之后章节所讨论的黑格尔和黑格尔之后的艺术史家那样。但是，在 18 世纪温克尔曼的时代，专业的艺术史家还没有出现。正是温克尔曼第一次把历史和艺术两个词连在了一起，从而成为西方第一位专业艺术史家。

1719 年，温克尔曼出生在普鲁士的一个小镇施滕达尔，父亲是小手工业者，家境贫寒。温克尔曼 19 岁之前都在他的家乡读书。1738 年温克尔曼来到当时德国的最高学府哈雷大学神学系深造，学习神学、古代文学、数学和医学。

他是一个受过良好教育的学者，可是他最终所选择的职业，却是他最初没有得到充分训练的艺术和考古。1747 年，他离开普鲁士，前往萨克森王国担任比瑙伯爵的图书资料员。萨克森首府德累斯顿有着丰富的文化遗产，温克尔曼在此得以从事他喜爱的研究工作。这里有出色的建筑以及提香·韦切利奥（Tiziano Vecellio，约 1490—1576）、保罗·委罗内塞（Paolo Veronese，1528—1588）、安东尼奥·柯勒乔（Antonio Correggio，1494—1534）、拉斐尔、卢卡斯·克拉纳赫（Lucas Cranach，1472—1553）、汉斯·荷尔拜因（Hans Holbein，约 1497—1543）等绘画大师的真迹，也有古代雕塑和艺术品的陈列。温克尔曼还看到了很多文艺复兴和巴洛克艺术的收藏。温克尔曼开始对古代艺术有兴趣是 1750 年他成为天主教徒以后，奥古斯都三世给了他一笔奖学金，他随后搬到罗马成为一名图书馆员，并且为一位名为阿利桑德罗·阿尔巴尼（Alessandro Albani，1692—1779）的收藏家担任古代艺术品的讲解员。[20]

1764 年，温克尔曼的《古代艺术史》在德累斯顿出版，由此奠定了他的"艺

[20] 有关温克尔曼生平研究的英文专著参见 Wolfgang Leppmann, *Winckelmann*, New York: Knopf, 1970, pp.203-219; "Introduction", in *Winckelmann: Writings on Art*, selected and ed. by David Irwin, London: Phaidon Press, 1972, pp.3-57. 关于温克尔曼的生平简介还可参阅 Vernon Hyde Minor, *Art History's History*, p.85; Alex Potts, "Johann Joachim Winckelmann (1717–1768)", in *Key Writers on Art: From Antiquity to the Nineteenth Century*, ed. by Chris Murray, p.131; Stanley Appelbaum, "Introduction: Wincklmann's Life and Works", in *Winckelmann's Images from the Ancient World: Greek, Roman, Etruscan and Egyptian (1767)*, ed. by Stanley Appelbaum, New York: Dover Publications, 2010, pp.3-11.

术史之父"的地位。[21] 该书常常被西方学者誉为"第一本真正的艺术史"。但是，1764 年德文出版的《古代艺术史》，其实并没有立即给温克尔曼带来巨大的成功和太好的运气。这促使温克尔曼有了重新出版《古代艺术史》，并在新版中增加研究成果和新材料的想法。最终于 1767 年，温克尔曼完成了他的《古代艺术史复注》（"Remarks on the History of the Art of Antiquity"）的长篇文字。1768 年，这个长篇复注连同一个充实后的《古代艺术史》文本，成为《古代艺术史》的新版本。不幸的是，也是在 1768 这一年，温克尔曼在从维也纳返回罗马的时候被人谋杀。继德文新版之后，法文和意大利文版本在几十年内也相继出版。《古代艺术史》因此成为埃及、伊特鲁里亚（Etruscan）、希腊和罗马历史与文化研究者不可或缺的案头经典文本和"圣经"。[22]

在西方现代艺术史学史中，温克尔曼确实使艺术史从那个时代的编年史（艺术家传记）的陈旧方法中摆脱出来，并致力于建构更高学术层次的艺术风格、趣味，甚至人文精神的发展史。这种历史具有特定的阶段性，温克尔曼试图把艺术作品的变化过程看作社会历史文化的一部分，并对应地进行系统化的风格分析。这点特别突出地体现在他对玉器等古代器物的研究上。同时，温克尔曼也开始重视视觉形式的象征寓意，并在这方面有所论述。据此，有的艺术史家认为，温克尔曼的研究涉及风格批评、历史阶段划分和伦理价值观的讨论，甚至已经开始尝试进行图像学的分析方法。[23]

一、温克尔曼的"仙人之眼"

温克尔曼的《古代艺术史》分为两部分。在第一部分，温克尔曼讨论了古代文化和艺术的起源和特点，特别是人文环境，包括人种、气候等历史环境对不同国家和地区的艺术发展的深刻影响。

温克尔曼着手撰写的古代艺术史不是单纯的各时代的种种艺术变迁的编年史。他是在更广泛的意义上使用"历史"一词的，其意图是尝试建构一个体系。正是建构这个体系的雄心和时间，使温克尔曼被视作真正的现代意义上的美术史学和考古学的先驱。他的工作超越了瓦萨里的传记体的美术史。温克尔曼与瓦萨里的不同之处在于，温克尔曼关注的是文化或者文明，而不单是艺术家的生平传记，更不是艺术家成功的过程和阶段。所以，有人说瓦萨里是"艺术家（传记）之父"（the father of

[21] 英文本见 J. J. Winckelmann, *History of the Art of Antiquity*, trans. by Harry Francis Mallgrave, Los Angeles: Getty Research Institute, 2006。

[22] Alex Potts, *Flesh and the Ideal: Winckelmann and the Origins of Art History*, New Haven and London: Yale University Press, 1994, p. 13.

[23] 同上书，另见 Whitney Davis, "Winckelmann Divided: Mourning the Death of Art History", in *The Art of Art History: A Critical Anthology*, ed. by Donald Preziosi, pp. 40-51.

artists），而温克尔曼才是"艺术史之父"（the father of history of art）。温克尔曼的艺术史是大艺术史，他关注的是不同时代的艺术风格是怎样与那个时代的文明互动的。不同时代的文明产生了不同的艺术风格，而艺术史则是这些风格的演变历史。但是这不等于说，温克尔曼关注的核心是风格本身及其阶段性变化的过程，就像后来的李格尔和沃尔夫林等人所书写的艺术史那样。恰恰相反，他关注的是作为整体系统的文明。这就是他所说的更加广泛意义的历史概念，即大历史的概念。正如温克尔曼在《古代艺术史》的开篇《序言》中所说的：

> 我正在书写的古代艺术的历史，并非一部编年史或者艺术作品在这个时代内部的变更史。我运用的"历史"这个词来自希腊语的历史概念，这个概念具有更加宽泛的意义。因此我的意图是构建一个系统…… 在这本书的两个部分中，最重要的目标是揭示艺术的本质，而个体艺术家的历史是无法承担这个功能的。《古代艺术史》试图通过不同国家、时代和艺术家的风格，来展示艺术的起源、进步、变化以及衰落，用现存的遗迹去证明这个整体系统。[24]

所以，温克尔曼一方面把作品的材料外形描述为有精神意义的风格形式，另一方面将这些文明材料所述说的历史具化为时代精神。而作品和历史这两者的匹配即成为艺术史的灵魂，在个别作品和历史匹配的基础上，再依据诞生、高峰、衰落，和再成长、再高峰的历史规律，建立起一个理想的历史系统。这个在启蒙时代出现的理想系统或者形而上学的结构，后来被200年以后的后现代主义和解构主义所批判（被视为空中大厦）。然而，这个系统的理想痕迹却再也无法被抹去，由此也带来一些我们不可回避的问题：文明、文化和艺术到底有没有一个系统？有没有一个"风格—文明"或者"形式—历史"完美匹配的二元对应的单线进化的系统？进一步地说，那些并不重视系统的非西方文化传统中的艺术史书写，是否因此就失去了意义？

相比之下，在此书的第二部分，温克尔曼关注的是艺术史和外部社会环境变化之间的关系，而且主要讨论希腊和罗马。因此，他更尊重历史年代、风格特点和材料制作等对艺术风格盛衰的影响，包括一些人物与事件，比如亚历山大大帝对艺术的影响、罗马恺撒对艺术的影响等。从这个意义上讲，第二部分更为接近西方现代艺术史学的"形式—历史"二元关系的写法。温克尔曼对古代艺术的兴起和衰落的描述，恰

[24] Winckelmann, "Preface", in *History of the Art of Antiquity*.

恰反映了弥漫于启蒙时代的广泛的历史发展的思想意识。[25] 这种意识其实仍然影响着今天，不仅仅西方，中国当代亦如是。这是现代性的核心。所以简单地说，启蒙所奠定的历史观首先是进步的历史观。而在温克尔曼的时代，我们可以列举其他类似的进步—衰落的古代历史书写模式。比如，英国历史学家爱德华·吉本（Edward Gibbon）出版于 1776—1789 年的著作《罗马帝国的衰亡》（*The History of the Decline and Fall of the Roman Empire*），这是以英文撰写的六卷本的历史著作。此书描述了罗马帝国从诞生到灭亡的历史，采用了大量的原始资料，成为当时历史书写的经典模式，而吉本本人也被誉为第一位现代古罗马历史学家。[26] 还有中国读者熟悉的孟德斯鸠（Montesquieu，1689—1755）写于 1734 年的《罗马盛衰原因论》（*Considerations on the Causes of the Greatness of the Romans and Their Decadence*）。[27] 这也是一本历史跨度很大的著作，尽管作者没有运用很多历史资料，主要从思想方面讨论了古罗马史。

温克尔曼生活在巴洛克已经走向衰落的时代，当时的艺术创作盛行临摹文艺复兴大师的作品。温克尔曼试图扭转当时的颓废风气和临摹风气，提出回到古希腊，临摹古希腊大师的作品。他的复古其实是对当代的批评。在艺术史研究方面，欧洲则正盛行追随瓦萨里的风气，受其影响，流行的艺术史写作只不过是些破碎的编年史和艺术家传。在这种形势下，温克尔曼提出回到古代，重拾古代精神，即"高贵的单纯，静穆的伟大"。一方面，这种古代精神是温克尔曼所总结和概括的历史的本质。"高贵的单纯，静穆的伟大"既是对古希腊社会的自由精神的总结，也是对古希腊艺术形式的完美主义的概括。另一方面，这也是温克尔曼个人追求启蒙式的自由想象，或者说是他本人的自由想象的结果。

温克尔曼的想象并非当代人的抽象主义的想象，其想象仍然建立在模仿的观念之上，即建立在一个外在的自然形象之上，是诗意的和宗教的联想。当代艺术史家普遍认为温克尔曼的再现观念首先是模仿，即便他非常强调高贵的品味和系统化的历史动力，但这些品味和动力必须通过模仿古希腊的艺术作品来实现，这可以帮助艺术家从一个对象中发现表面看不到的精神内涵。这在德语中有一个特殊的美学概念，叫"Ekphrasis"，意思是把一个形象的内在意义说出来。西方的"历史"概念也具有历史和虚构的双重意味，因此，温克尔曼的历史是他在远方看见的古希腊，或者是他梦中的古希腊的历史。

温克尔曼的学识和判断被其同时代人称为"仙人温克尔曼的眼睛"（eyes of

[25] 详见 Alex Potts, *Flesh and the Ideal: Winckelmann and the Origins of Art History*。

[26] 此书英文版见 Edward Gibbon, *The History of the Decline and Fall of the Roman Empire*, London: Penguin Books, 1995。

[27] 参见〔法〕孟德斯鸠：《罗马盛衰原因论》，婉玲译，北京：商务印书馆，1962 年。

immortal Winckelmann）[28]。一方面，温克尔曼的研究推动了考古发现；另一方面，他发现了古希腊雕塑的美和内涵，并且认为它们是一种与古希腊文明相符的风格。

为了发现这种内涵，必须运用隐喻的修辞方式，因为很多时候对象的意义包含在极为具体直观的形式之中，或者极为抽象的宗教意味中。所以，如何嫁接艺术作品中模仿自然的形象和它背后宽泛的历史意义，是温克尔曼编写历史的核心工作。这就是温克尔曼所说的风格和系统相一致的问题，因此需要用想象和隐喻把视觉形式与历史系统连接在一起，而想象或隐喻的根基则是对美的判断和描述。为此，温克尔曼在后期写作中，专门探讨了隐喻的意义和手法。但是，温克尔曼的隐喻基本等同于象征（symbol）。[29]

不过，并非所有的人都具有运用隐喻的能力。只有那些在表现对象的含义之前就已经知道了这个含义的人，只有那些懂得美的人，才能发现其美在哪里。这是典型的启蒙时代的思维方式。关于启蒙的再现理论我们将在下一章集中讨论。

然而，很多时候温克尔曼把美的想象能力一方面交给上帝，另一方面又交给诗学修辞。他说，最高的美来自上帝，我们具有的人类美的观念指向完美和均衡，通过联想进入和谐的最高存在。

因此，有学者指出，温克尔曼的古代艺术史研究的理论基础，建立在视觉叙事与诗学叙事的紧密联系上。换句话说，他的视觉分析离不开诗学叙事的想象。比如，他的理论主要建立在对拉奥孔和阿波罗的分析上。但是这两件作品都是罗马的复制品，并非古希腊时的原作。而温克尔曼在罗马的那些经典作品上所开展的大量研究都和古典文学有关。在温克尔曼之前的古代研究者通常都把这些古代经典作品看作罗马神话和历史的插图，而温克尔曼则把这些经典追溯到更遥远的古希腊神话。这是温克尔曼的《古代艺术史》的过人之处，但不得不说，它也可能是对这些古典杰作的内在含义的一种错误阐释。他过于注重联想和书写的语词和诗学魅力。

这种方法显然影响了哥特霍尔德·埃夫拉伊姆·莱辛（Gotthold Ephraim Lessing，1729—1781）的《拉奥孔》（Laocoon）。莱辛对这件雕塑的解读也完全建立在古典诗学的神话叙事之上，因此他的结论是，雕塑《拉奥孔》（图1-5）不是艺术作品，而是宗教插图。用诗学叙事和古典文学去分析、欣赏古代视觉艺术品，很容易导致一种先入为主的偏见。这是古典主义诗学叙事的弊端。古典主义总是在寻求写作语词和

[28] David Irwin ed., "Introduction", in *Winckelmann: Writings on Art*, p. 3.

[29] Divid Irwin ed., "Attempt at an Allegory (1766)", in *Winckelmann: Writings on Art*, pp. 145-152. 温克尔曼指出隐喻有几种方式：一是用古代已有的象征去隐喻，这时古代象征必定产生新的意思；二是把一些习俗和谚语视觉化；三是用古代历史故事和英雄去隐喻。最后一种方法就是概括，用一个形象去隐喻多种概念，好比一个万神之神（Panthei）。温克尔曼这里的隐喻带有抽象的意思，但是和后来的抽象艺术无关，只是简化概括的意思。他讨论了很多古代象征形象，比如鹰是国王的神化形象，尼罗河是生育繁殖的象征，他还讨论了一些现代象征形象。

写作对象之间的默契，允许人们通过古代器物去想象古代是什么样的，而对象，比如古代遗迹，不论其有何局限性，都要符合想象者的感觉。这是古典主义的一种主观欲望和期待，它总是想把人文主义注入那些流传下来的作品的形式材料中去。所以，无论是温克尔曼还是莱辛，他们的问题在于把神话这种语词叙事完全等同于古希腊雕塑的时间、空间和特性，他们试图把语词神话与视觉形式统一起来。但是，一瞬间感知到的视觉艺术作品与一行行书写下来的描述这些作品的文字的意义和感知空间是不可能一样的。[30]

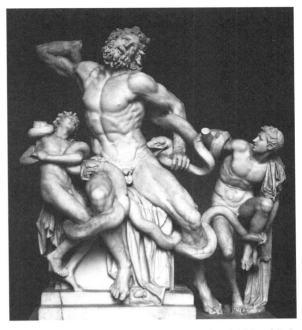

图1-5　阿格桑德罗斯、波利佐罗斯、阿典诺多罗斯，《拉奥孔》，大理石，高208厘米，公元前1世纪，梵蒂冈博物馆。

　　在温克尔曼那里，大海是崇高的代名词，水是纯粹美的同义语。温克尔曼把观看过程中对静止、永恒的美的感受转化为文字，其笔下的那些古代艺术品洋溢着其对大海颂赞的史诗精神。于是温克尔曼的艺术变成了文学，他接过了文艺复兴的人文主义和启蒙时代的理性主义，同时开启了德国浪漫主义的先河。

　　让我们读一下温克尔曼有关《拉奥孔》雕像的文字：

　　　　希腊艺术杰作的一般特征是一种高贵的单纯和一种静穆的伟大，既在姿态上，也在表情里。

　　　　就像海的深处永远停留在静寂里，不管它的表面多么狂涛汹涌，在希腊人的造像里那表情展示一个伟大的沉静的灵魂，尽管是处在一切激情里面。

　　　　在极端强烈的痛苦里，这种心灵描绘在拉奥孔的脸上，并且不单是在脸上。在一切肌肉和筋络所展现的痛苦，不用向脸上和其它部分去看，仅仅看到

[30] 参见 Khadija Z. Carroll，"Remembering the Figure: The Ekphrasis of J.J. Winckelmann", in *Word & Image: A Journal of Verbal/Visual Enquiry*, Vol. 21, No. 3, July-September, 2005, pp. 261-269。

第一章
古代被启蒙：还原人文的艺术史

37

那因痛苦而向内里收缩着的下半身，我们几乎会在自己身上感觉着。……

在拉奥孔里，如果单单把痛苦塑造出来，就成为拘挛的形状了。所以艺术家赋予它一个动作，这动作是在这样巨大的痛苦里最接近于静穆的形象的，为了把这时突出的状况和心灵的高贵结合于一体。但是在这个静穆形象里，又必需把这个心灵所具有的，和别的任何人不同的特征标出来，以便使他既静穆，同时又生动有力，既沉寂，却不是漠不关心或打瞌睡。[31]

然而，西方古代艺术史和温克尔曼研究专家阿历克斯·波茨（Alex Potts）认为，当温克尔曼写下上面这些文字的时候，他还没有见到那件《拉奥孔》的雕塑。[32] 在18世纪温克尔曼的时代，《拉奥孔》雕塑已经通过文字广为传播，所以，温克尔曼可以通过文本阅读来了解《拉奥孔》，并且毫不胆怯地表达自己的感知。正是在温克尔曼同时代"修辞至上"风气的影响之下，温克尔曼写下了上面这些文字。在这种风气影响下的18世纪下半叶，作为一件大理石雕塑的《拉奥孔》本身已经变得不重要，重要的是，《拉奥孔》已经成为批评文本的范例，其集大成者就是莱辛撰写的《拉奥孔》。[33]

但是，晚于温克尔曼150年的德国艺术史家阿比·瓦尔堡（Aby Warburg，1866—1929）不同意温克尔曼把《拉奥孔》作为古希腊"静穆的伟大"的样板。瓦尔堡创造了另一个概念"感染张力"（德文 pathosformel，英文译为 pathos formula），以此概括古代艺术中表现悲痛的模式。瓦尔堡认为15世纪文艺复兴的艺术家也是从这个角度去理解希腊罗马艺术的。正是通过这种"感染张力"，他们感受到古典艺术中无处不在的丰富性、生动性以及运动的活力。

瓦尔堡认为15世纪意大利文艺复兴艺术中经常出现的悲剧性身体具有一个共同特点，那就是"禁止过度宣泄悲痛"（forbidden excesses of orgiastic grief）。瓦尔堡认为，英文 pathos formula 其实无法准确表达德文 pathosformel 的原意。德文原意中没有悲悯和消沉，相反它介于"英雄的"（heroic）和"原生的"(primordial) 两者之间。瓦尔堡最初用这个概念讨论丢勒的作品，后来泛指那种完美表达痛苦身体的标准姿态和人像构图，这种样板通常出现在基督教和异教冲突的语境中。久而久之，"感染张力"脱离了最初的具体题材，变成一种穿越时代的古典身体传情的样式。它

[31] 宗白华：《西方美学名著选译》，合肥：安徽教育出版社，2006年，第1—2页。笔者没有从英文版本翻译，而是选取了宗白华先生的译文。这不仅是因为它直接译自德文，同时笔者感觉，宗白华先生似乎心有灵犀，直接感受到了温克尔曼书写时的状态。英文见 *Reflections on the Imitation of the Painting and Sculpture of the Greeks*, Menston, Eng.: Scolar Press, 1972。

[32] Alex Potts, "Introduction", in Johann Joachim Winckelmann, *History of the Art of Antiquity*, trans. by Harry Francis Mallgrave, p. 8.

[33] Richard Brilliant, *My Laocoön: Alternative Claims in the Interpretation of Artworks*, Berkeley: University of California Press, 2000, p. 96.

能让观众产生发自肺腑的同情，哪怕他们根本不了解作品的题材和典故。[34]

1914 年 4 月 20 日，瓦尔堡在意大利最著名和最古老的艺术史研究机构佛罗伦萨艺术史研究所做了一个题为《作为一种风格理想的"古典"之诞生》（"The Emergence of the Antique as a Stylistic Ideal"）的演讲。这里的古典（antique）是指古希腊、罗马时期的古代艺术。在演讲的结论中，他把两段与《拉奥孔》有关的文字进行了比较，一段是温克尔曼的，另一段来自 15 世纪意大利学者洛提（Luigi di Andrea Lotti）。他认为洛提的描述更接近古典艺术的趣味和标准。

1489 年 2 月 13 日洛提给佛罗伦萨的主政者和艺术赞助人及收藏家洛伦佐·德·美第奇（Lorenzo de'Medici，1449—1492）写了一个报告，文中说明了他和他的伙伴于 1488 年在位于帕尼斯伯纳的圣洛伦佐（San Lorenzo in Panisperna）发现了一件 1 世纪罗马时期的雕塑，表现的是一条巨蟒正在缠绕着三个痛苦挣扎的农牧神：

> 处在小型大理石基座上的三个漂亮的农牧神被一条巨蟒缠绕在一起。人像非常漂亮。尽管我们无法听到他们正在喘着气、高声呼叫的声音，但能够看到他们那难以置信、极力挣扎着的身躯；中间的那个已经筋疲力尽，就要倒下。[35]

现存一件作于 1 世纪罗马时期的《被蟒蛇缠绕的萨堤尔》雕塑被认为就是洛提文字中所描述的那件作品（图 1-6）。但是瓦尔堡认为，洛提所说的那件农牧神雕塑已经丢失，现存的这件作品中的人物并非三个萨堤尔，而是拉奥孔和他的儿子。[36]

我们的兴趣不在这件作品中人物的身份，而是瓦尔堡与温克尔曼对《拉奥孔》的不同看法。瓦尔堡认为温克尔曼通过《拉奥孔》证明希腊古典文化的本质是"高贵的单纯，静穆的伟大"的说法带有偏见。相反，洛提更客观，因为他对农牧神（按照瓦尔堡的说法，是拉奥孔和他的儿子）承受痛苦的描述更直观，更有感染力。瓦尔堡认为古希腊罗马文化具有双重性，是日神／酒神（阿波罗／狄奥尼索斯）双核同体的文化，这已经为现代宗教史学者所论证。言外之意，温克尔曼的判断过于主观，太偏于理性的日神。所以，瓦尔堡认为 19 世纪的现代学者应该秉承洛提那样不带偏见的立场去研究希腊罗马文化。[37]

[34] Scott Nethersole, *Art and Violence in Early Renaissance Florence*, New Haven: Yale University Press, 2018, pp. 187-188.

[35] Ibid, p. 190. 英文中提到的农牧神（faunetti 或者 fauns）即罗马神话中半人半羊、主司农牧之神，源自古希腊神话中的萨堤尔（satyr）。

[36] Ibid.

[37] Aby Warburg, "The Emergence of the Antique as a Stylistic Idea in Ealy Renaissance Painting", in Aby Warburg, *The Renewal of Pagan Antiquity: Contributions to the Cultural History of the European Renaissance*, trans. by David Britt, Los Angeles: Getty Research Institute for the History of Art and the Humanities, 1999, pp. 271-273.

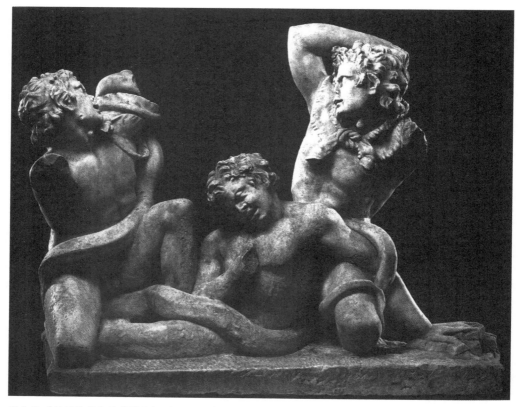

图 1-6 《被蟒蛇缠绕的萨堤尔》，大理石，高 64.1 厘米，1 世纪，私人收藏。

　　不过，瓦尔堡的"感染张力"多多少少也带有温克尔曼的"静穆的伟大"的高贵坚忍的含义，受到了温克尔曼的"静穆的伟大"的启发。或许，古希腊人并不反对在艺术中直接宣泄痛苦，这是酒神的一面。但这并不能证明瓦尔堡的"感染张力"就更接近希腊古典艺术本质。温克尔曼和瓦尔堡其实都继承了 15 世纪文艺复兴对古代文化本质的理解。在米开朗基罗塑造的那些痛苦而又不失高贵的身体雕像中，我们似乎看到了温克尔曼的"静穆的伟大"与瓦尔堡的"感染张力"同在（图 1-7、图 1-8）。

　　很自然，这种浪漫主义冲动让温克尔曼在歌颂古希腊的单纯和伟大的同时，含蓄地批评了当时衰落的巴洛克风格中的矫揉造作：

　　　　现代时髦艺术家的一般趣味却是和这极端相反。他们所获得的赞赏正是由于把极不寻常的状态和动作，偕着无耻的火热，用放肆挥洒，像他们所说的制造出来。

　　　　他们喜爱的口号是"对立姿势"（Contianost），这对于他们是一个完美作品里一切品德的总汇。他们要求他们的形象里一种灵魂要像是一颗彗星脱

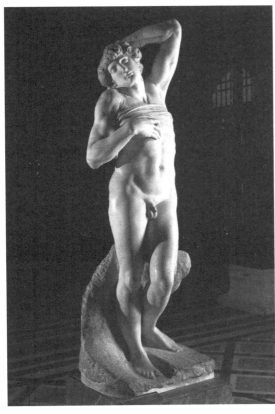

图1-7　米开朗基罗,《垂死的奴隶》,大理石,高215厘米,1513—1516年,法国巴黎卢浮宫。

图1-8　米开朗基罗,《被缚的奴隶》,大理石,高215厘米,1516年,法国巴黎卢浮宫。

出了它的轨道。他们希望在每一个形象里见到一个阿亚克斯（Ajax）及一个Cananeia。[38]

　　然而,这种古代精神不仅仅是一种文化和审美的价值观,更重要的是,它体现了人们试图把握历史的系统性和丰富性的雄心和能力。这也正是启蒙时代的学者试图把知识与人类理性相结合的动力。历史不是散乱的客观材料,而是有待今人梳理和整合的对象。历史也不是和当代人无关的过去,而是历史学家身在其中所感受到的时间流动和循环的历史意识。

　　温克尔曼的创作年代正值欧洲启蒙运动的盛期,因此,他的历史意识受到启蒙运动的影响。在哲学和神学观方面,温克尔曼受到了英国的自然神学（natural theology）的影响。在下一章我们会提到,启蒙思想的两翼是经验实证和逻辑推理,这也体现在启蒙的宗教哲学中。而自然神学就是启蒙运动中,与经验主义和实证科学对立的一种

[38] 宗白华:《西方美学名著选译》,第2—3页。

推崇理性的形而上学和主张逻辑推理的宗教学说。自然神学有时候也叫作物理学神学（physico-theology），它是 18 世纪启蒙科学的一部分。18 世纪的科学和神学有着不可割裂的联系。约翰·洛克（John Locke，1632—1704）和艾萨克·牛顿（Isaac Newton，1643—1727）可能都不相信三位一体，但是他们本人却都是宗教信仰者。自然神学认为自然是上帝创造的，但是后来上帝就不再参与其事了。激进的辉格党自由思想家约翰·托兰（John Toland）在 1705 年发明了一种泛神教（Pantheism）学说，认为自然和上帝是同在的、一体的。英国的自然神学相对而言更相信一神教（unitarianism，或 monotheism），反对用《圣经》中上帝存在的诸多特性和天启经验去界定上帝。不论泛神教和一神教之间有何差异，但是在主张上帝和自然同在、否定上帝的本质是超自然的、反对用天启学说和圣典解释世界和上帝等方面是一致的。自然神学承认自然法则的存在，这就为科学地研究和分析外在对象（包括历史事实和材料）奠定了基础。

理解自然神学对温克尔曼的影响是非常重要的，因为这导致了温克尔曼的历史意识中的两个极端：一个极端是寻找历史意志（理性支配的历史）。这个冲动也是启蒙思想家，如伏尔泰（Voltaire，1694—1778）、孟德斯鸠、乔凡尼·巴蒂斯达·维柯（Giovanni Battista Vico，1668—1774）等人所倡导的，他们相信人类具有共同的理性，书写历史的目的就是要揭示人类理性发展的历史。黑格尔的历史哲学正是此种学说的集大成者。另一个极端是寻找与历史意志相符合的自然法则。相对于历史意志，自然法则是外在的。这两个极端是从属关系，后者从属于前者。

在启蒙时代的整体意识的主导下，温克尔曼将自我意识的概念和经验，同历史年代及其细节结合为一个自圆其说的历史系统。在其中，自然具有人性所具有的完满与和谐，而这一点正是温克尔曼所极力推崇的艺术标准。同时，这种完满又具有很强的道德理想性。然而，温克尔曼相信自然的完满是人对自然认识的结果，或者说，虽然自然的完满是人性完满的写照，但是人必须有能力去认识并解释这种完满。所以，对古代艺术史的还原一方面充分调动了温克尔曼个人的自由想象力；另一方面，他的冲动也来自启蒙时代强烈的主体意识，即"人化自然"的征服理念。

正如下一章里我们对康德的理性所分析的那样，启蒙时代的思想家们把理性置于万物之上，而自然不过是与蒙昧和本能相关的、低级的、外在世界的表象，正在等待人运用其理性光辉照耀下的"自然法则"将其整合。这是启蒙时代的思想家关于把握自然和外部世界的基本理念。只有让-雅克·卢梭（Jean-Jacques Rousseau，1712—1778）除外，这位启蒙运动中的另类思想家，揭示了人类理性的局限性，并热情歌颂原始自然，批判现代社会的愚昧和堕落。对卢梭而言，倘若说自然的完美和人性的和谐有关的话，那只能说自然是完满与和谐的人性的终极归宿。只有那些具有自由意志

的人才能和自然同在。[39]

相反，我们在温克尔曼的历史叙事中所看到的却是人性（准确地说是古希腊文化及希腊人）中心论。正是从这个意义上讲，温克尔曼把古代的完美和现代启蒙的理想主义连接在一起。换句话说，正是启蒙的主体自由和想象力发现了古代艺术中蕴含的人的完美性。

因此，在《古代艺术史》中，古代被启蒙。古代被启蒙的结果就是古希腊和罗马艺术的复兴，也就是重拾被中世纪所丢掉的古代艺术的精华。在这一点上，温克尔曼和瓦萨里是一样的。不同之处在于，瓦萨里强调了当代那些伟大的艺术家如何在罗马废墟，以及西塞罗（Cicero）和普林尼（Pliny）的文献的启发之下，重新找到古代模仿自然的内在真实的样式和标准。他的《传》是对这个完美地模仿自然的时代的再现。这个再现具有内在逻辑和外在逻辑之分。一方面，内在逻辑指个体艺术家在技巧方面和模仿自然的能力方面，如何一步步地提高和进步。另一方面，再现是对外在逻辑的模仿。瓦萨里把《传》视为对佛罗伦萨这个优越的城市，以及她的英雄子民和天才艺术家的再现，《传》是佛罗伦萨的纪录文献。《传》也因此把佛罗伦萨和其他意大利城市明显区别开来。在瓦萨里看来，在代表时代精神和艺术高峰方面，佛罗伦萨要比其他城市都典型和全面得多。

温克尔曼的《古代艺术史》远比瓦萨里的《传》宏大。首先，他要勾画出上升和下降的希腊文明，包括希腊人及其文化和历史的发展过程。这段文明历史不但具有一个鲜明的本质（高贵的单纯与静穆的伟大），同时还有一个可以命名的高峰时刻，那就是后来人们所津津乐道的古典阶段，在风格上则是古风形式（archaic）。这种古典到了温克尔曼的时代就变成了新古典（Neoclassicism）。所以，温克尔曼把历史的本质特点（高贵理想）、历史发展的波浪曲线（以古典希腊时期为高峰），以及历史的形状（古风艺术风格）完整地建构为一个整体，通过一步步深入展开的艺术现象和艺术作品的分析，让人们理解整体的历史和文化。换句话说，温克尔曼试图让艺术史再现全部时代及其精神。这种整体的大艺术史思维，只有在启蒙时代才会诞生。

因此，关注某个艺术家的天才或者某种技巧的进步，不再是温克尔曼的最终目的和兴趣，还原那个理想时代才是他的真正兴趣。瓦萨里和温克尔曼的艺术史都和复兴有关。但是，瓦萨里《传》中的艺术家是他同时代的那些正生活在文艺复兴之中的人，瓦萨里把他们看作自己的同代人。而温克尔曼的"复兴"则是他想象中的古代文化。

[39] 详见〔法〕卢梭：《论人与人之间不平等的起因和基础》，李平沤译，北京：商务印书馆，2007年。

他通过自己所特有的古典趣味、知识和历史感悟，对两千年之前的古代艺术史进行了体系化的想象和描述。所以，温克尔曼的古代复兴也是古代被启蒙、被复兴。

温克尔曼强调古典趣味，这里的趣味（taste）类似审美。但是，温克尔曼从来没用过"审美"或者"美学"这个概念。实际上，在康德之前，艺术批评、艺术鉴赏等都属于趣味批评。一直到了康德，才建立了美学。美学被描述为一种人的思维认识的纯粹形式，即直觉的纯粹形式。这在康德那里叫作"超验美学"（Transcendental Aesthetic），因为它把趣味批判（critique of taste）——这个以往作为感性批评的领域——提升为认识科学的哲学。而康德之前的 A. G. 鲍姆嘉通（A. G. Baumgarten, 1714—1762）所定义的美学，其实仍然是关于感性认识的哲学。

温克尔曼虽然讲究趣味，但是他对艺术家的个人趣味不感兴趣，对艺术家的个人生平或者天才个性等偶然性因素也不感兴趣。相反，他从影响艺术家及其艺术创作的时代和文化背景的角度去讨论和分析趣味。所以，如果说瓦萨里和温克尔曼都描述了一种历史普遍性的话，那么瓦萨里的历史普遍性是从艺术家那里来的，而温克尔曼的则是从艺术家的环境中来的。故而，温克尔曼认为，决定希腊艺术品质的根本因素是希腊人的审美趣味，而这种趣味与希腊得天独厚的地理环境，如地中海那蔚蓝的天空，以及希腊人爱好体育而生就的健康体魄有关。所以，希腊的雕塑大师并没有夸张，而是忠实地再现了希腊人的英雄本色。相反，温克尔曼认为，当时巴洛克时代的人与希腊人之间的区别恰恰在于，希腊人能够每天观察大自然的美，因而他们企及了那个美的境界，即使那些雕塑可能没有再现出他们最美的形体。[40]

言外之意，在温克尔曼眼里，巴洛克时代是一个毫无趣味的时代。可想而知，温克尔曼对他的时代丝毫没有兴趣。正如唐纳德·普雷齐奥西所说，瓦萨里是他的时代的参与者，而温克尔曼则是他的巴洛克时代的离异者。[41]

温克尔曼的古代热情带动了一个时代的考古行为和对古代文化的研究。1767 年，温克尔曼出版了一本根据古代雕塑原作进行描绘，然后刻印成册的图录《古代世界的形象：希腊、罗马、伊特鲁里亚和埃及》。[42]这本图录收录了 200 多件珍贵的古代作品。他运用自己百科全书般的知识，对每一件作品的来源及它们的内容和意义作了注解。

《克瑞斯、海神和亚里安》（图 1-9）是温克尔曼在罗马发现的两处石棺浅浮雕。在这两件作品中，海神波塞冬（Poseidon）凝视着美丽的农神克瑞斯（Ceres）。古希腊神话中，海神波塞冬对他的妹妹克瑞斯垂涎已久，有一次趁克瑞斯变身为牝马之时，波

[40] J. J. Winckelmann, *The History of Ancient Art*, trans. by G. H. Lodge and James R. Osgood, Boston: Osgood and Company, 1880, p.4.

[41] Donald Preziosi ed., "Art as History: Introduction", *The Art of Art History: A Critical Anthology*, pp.21-30.

[42] Stanley Appelbaum ed., *Winckelmann's Images from the Ancient World: Greek, Roman, Etruscan and Egyptian (1767)*.

塞冬变为牡马使克瑞斯受孕，之后克瑞斯产下一匹小马，取名为亚里安（Arion）。温克尔曼认为这两件浮雕中的马和马头就是亚里安。而对第一幅图中的小男孩，温克尔曼猜测他可能是婚礼守护神，也可能是海神波塞冬或他的侄子（传说中波塞冬的同性爱人）佩洛普斯（Pelops）的守护神。而第二件浮雕中的四个女神可能是照料亚里安的爱琴海女神们（Nereids）。正是根据温克尔曼的这些描述，这两件浮雕作品才有了今天的名字。这些珍贵的文献对古代文化考古和研究帮助极大。[43] 特别是对意大利的古迹发掘，比如对赫库兰尼姆（Herculaneum）和庞贝（Pompeii）的发掘产生很大影响，这两个古代遗址的成功发掘是温克尔曼的文化研究的最好范例。很多有钱的收藏者来到

图1-9 《克瑞斯、海神和亚里安》，浅浮雕。

[43] Stanley Appelbaum，"Introduction: Winckelmann's Life and Works", in *Winckelmann's Images from the Ancient World: Greek, Roman, Etruscan and Egyptian (1767)*.

意大利，他们不仅去看那些展示在私人收藏室或者刚刚建立的公共博物馆（比如卡彼托利尼博物馆［Capitoline Museum］）里的古代大师的作品，而且还搜集自己的收藏品。当时并不富裕的意大利和罗马成为古代文化爱好者朝拜的圣地。此外，温克尔曼的研究也对他那个时代的艺术趣味产生了影响。

实际上，温克尔曼第一篇有影响的著述是 1755 年发表的《关于绘画及雕塑中对希腊作品的模仿》[44]。在这篇不长的论文中，温克尔曼提倡回到真正的、注入了希腊理念的古代艺术，并且第一次使用了"高贵的单纯，静穆的伟大"的概念。这种高贵和静穆的美学趣味，把古代希腊艺术和温克尔曼时代的巴洛克艺术区分开来。

温克尔曼第一次把希腊艺术的两个阶段区分开来：一个是早一些的纯希腊传统，也就是我们所说的比较简朴的古风时期；另一个是晚些时候，公元前 5 世纪到公元前 4 世纪的古希腊罗马传统的古典时期。这个区分奠定了现代艺术史家对希腊艺术分期的基本认识。但是，当时被温克尔曼看作属于古典时期的一些精品，被 19 世纪和 20 世纪的考古发现证明，只是古希腊的仿制品。比如，被温克尔曼视为古希腊精品的《贝尔维德雷躯干》（图 1-10）、《尼俄伯和她的女儿》（图 1-11）和《望景楼的阿波罗》（图 1-12），在 19 世纪和 20 世纪的考古学家看来，实际上只是罗马帝国时期的复制品，它们与古风时期和古典时期的希腊艺术有很大的区别。温克尔曼的"仙人之眼"仍然有着时代的局限性。但重要的是，温克尔曼发现和描述了一种希腊文明的风格，以及它的产生历史。

二、艺术史的价值：还原模仿理想美的时代

温克尔曼从时代精神、形式分析和趣味意义等角度，开启了真正启蒙意义上的艺术史撰写工作。然而在他的艺术史中，对真正的艺术家的研究和分析是微乎其微的。按他的话说："主要的（研究）对象是艺术的本质，而个别艺术家的历史与之关系不大。"[45] 在他的体系中，主要的问题是历史价值，这价值是对人的美的意识的再现。然而，温克尔曼关于美的观念是理想主义和神秘主义的。他认为，美是不能被计算的，也是不能被真正地描述的，它属于想象的领域。事实上，他对古希腊作品（很多是罗马时期的复制品）的讨论、分析，大多建立在个人的诗意化的想象之上，比如在《望景楼的阿波罗》的文字中，温克尔曼写道：

[44] "On the Imitation of the Painting and Sculpture of the Greeks (1755)", in *Winckelmann: Writings on Art*, selected and ed. by David Irwin, 中译本见温克尔曼：《论古代艺术》，邵大箴译，北京：中国人民大学出版社，1989 年，第 29—58 页。
[45] J. J. Winckelmann, "Introduction", *The History of Ancient Art*, trans. by G. H. Lodge. 部分中译文见温克尔曼：《古代艺术史》，陈研、陈平译，载《新美术》2007 年第 1 期、第 2 期。

图 1-10 《贝尔维德雷躯干》，罗马复制品（原作创作于希腊公元前 150 年），梵蒂冈博物馆。

图 1-11 《尼俄伯和她的女儿》（尼俄伯和她的孩子群雕的一部分），罗马复制品（原作创作于希腊公元前 3 世纪早期），意大利国立罗马博物馆。

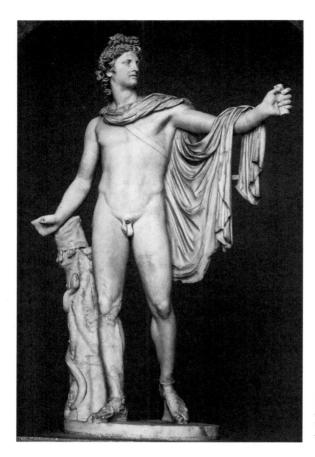

图 1-12 《望景楼的阿波罗》，大理石，罗马复制品，高 224 厘米，130—140 年（可能最初由希腊雕塑家莱奥哈雷斯完成于公元前 330—前 320 年），梵蒂冈博物馆。

这雕像的躯体是超人类的壮丽，它的站相是它的伟大的标示。一个永恒的春光用可爱的青年气氛，像在幸福的乐园里一般，装裹着这年轻正盛的魅人的男性，拿无限的柔和抚摩着它的群肢体的构造。[46]

人体重心放在右腿，左腿微微抬起，上身向右转，从而与前方的左臂相呼应。这是古希腊雕塑的标准站相，即对立中的变化和统一。当然，温克尔曼的美的标准是希腊的再现模式，不是埃及的和中东的。希腊人物雕塑和建筑各部分的和谐建立在某种尺度和比例的规律上。他把这一标准形成的原因解释为自然环境（温和的气候）与希腊高贵人种的完美结合。显然，这种解释在今天的全球化时代看来，完全是欧洲中心主义。

关于再现的美，温克尔曼认为有个人的美，即对具体的个人特点的再现。倘若只是把不同的人身上的美综合起来，这只能称为"综合的美"。埃及的艺术是理想的，

[46] 宗白华：《西方美学名著选译》，第 4—5 页。《望景楼的阿波罗》在书中译为《柏维德尔宫的阿波罗雕像》。

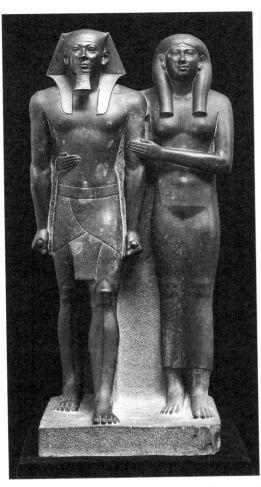

图 1-13 《孟卡拉和他的王后》，硬砂岩，高 142.2 厘米，古埃及第四王朝（约公元前 2490—前 2472 年），美国波士顿美术馆。

图 1-14 《比雷埃夫斯的阿波罗》，青铜，高 1.91 米，希腊古风时期（公元前 6 世纪），希腊雅典比雷埃夫斯考古博物馆。

因为它们不是对某个具体的人的再现，不试图再现衣纹、身体的静脉和肌肉。它们只能称为"理想的"，而不是"理想的美"。大概在温克尔曼看来，埃及的美更像是一种观念，而埃及的艺术无法呈现这种观念，所以不能称其为美。而希腊艺术是"理想的美"，它将人的实际轮廓、外形和动作，规范为标准的尺度，追求最为理想的和谐美。与埃及雕塑"呆板"的正面（单纯地模仿实际人的模样，图 1-13）不同，希腊艺术家通过"迈出一步"的姿势，将人物表现得栩栩如生（再现真实的、理想的人，图 1-14）。

在这里，我们看到在瓦萨里和温克尔曼之间形成一个非常有趣的对比。瓦萨里强调综合的美，他把人身体的不同部分合理综合为一个整体，并用此去说明米开朗基罗等文艺复兴巨匠的成熟。而温克尔曼则强调个人特点的美，认为这种美更具有日常性，

有活生生的感觉——这就是古希腊的人文性。希腊雕塑从古埃及雕塑的"呆板"变为"迈出一步"和"重心放在一只脚上"。这种希腊艺术如何从埃及的"呆板"中走出来，从而使人一下子活起来的描述，几乎成为所有西方艺术史教科书的共识，而这种叙述正是从温克尔曼开始的。然而，从人性再现的角度而言，这或许只是一种偏见。至少，应该把这种差异看作东西方有关人性再现和美的标准不同所致。

难道埃及人真的不懂怎样去模仿人在日常生活中的不同姿势和动作吗？或许他们认为正是这种"呆板"，这种没有具体的日常生活痕迹的人体模式，即西方艺术史家所说的埃及艺术的"正面律"，才能够表现人性的全部，才可以完美地表现人的神性，特别是法老的权威和法力。所以，不同文化的不同再现标准决定并形成了不同面貌的艺术史。埃及和希腊的艺术的对比，就反映出不同的再现模式之间的区别，由此并不能断定哪一种更为现实或者更为真实。一种艺术模式的形成与当地人的思维方式、历史背景、社会文化、现实生活及其特殊的艺术创作条件都有关系。从这个角度讲，它们都是真实的。然而，启蒙夸大了人在艺术再现现实中的决定性影响，以及人对外在客观事物的科学认识的重要性。自此，启蒙之后的艺术史都围绕着观念展开，艺术中的现实或者真实永远被变化着的观念（或者说是观念所认定的真实）所驱使。所以，在启蒙之后的艺术史家看来，艺术的历史成为艺术作品的形式与人对真理（或者真实现实的再现）的认识之间绝对对应的历史。

由此我们可以看到，在艺术史的研究方法方面，温克尔曼一方面试图寻找和解释历史现象发生的具体原因，比如气候的、生物的、政治的和社会环境方面的，并把这些视为艺术作品的风格和趣味的来源。但另一方面，温克尔曼又忽略个体艺术家的作用，同时以一个观看者的口气去分析和描述一件艺术作品，向他的读者介绍一段艺术史的全貌。

这里存在一个不能解决的矛盾：到底是一种不可怀疑的、统一的时代精神和与其相应的风格，塑造了一个时代的历史呢？还是多种多样的个体艺术家，包括艺术史家和批评家创造性地阐释与展现了那段历史？

温克尔曼将艺术历史的进步和生物进化论等同，并把它视为主导全人类文化史的原理。在由这个原理所驱使的历史中，既有主导的精神、风格和趣味（古希腊和古罗马），也有边缘的艺术现象（埃及和伊特鲁里亚）。甚至在希腊，也只有在公元前5世纪初到公元前4世纪末这段古典时期出现的希腊艺术，才是饱满和理想的，才是主流的，而此前的古风时期和之后的希腊化时期的文化艺术都是边缘的。罗马时期和巴洛克时期的艺术，对于温克尔曼来说，处于艺术史的衰落和式微时期。温克尔曼从这个角度描述了理想的过去，而没有预测理想的未来。

另一方面，温克尔曼强烈的体系建构的愿望，促使他把希腊艺术作为整个西方的艺术典范，甚至整个人类的艺术典范。他认为，希腊艺术是人类文明的高峰，希腊之所以能创造出这样的文明，是因为拥有最优秀的人种。显然，这一方面是西方17、18世纪的启蒙主义的信仰所致，即相信科学和理性主义；另一方面，将西方的文明置于其他区域和种族的文明之上，则代表了18世纪西方殖民主义的历史观。于是，温克尔曼的艺术史逻辑中出现了颠覆自己的反逻辑因素。

首先，如果说希腊的社会是一个民主自由的社会，就像温克尔曼所描述的那样，是理想社会的古典范本，那么希腊的艺术应当是多样的和自由的。希腊艺术的历史中，应当包括许多不同类型的艺术家的不同风格与样式。然而，我们在温克尔曼的历史中却看不到这种多样性。相反，他极力打造一种具有唯一性的完美风格和趣味。事实上，古希腊社会并不乏暴力，至少我们可以从希腊史诗中得知，它并非一个和谐完美的社会。

其次，艺术史家的主体性和艺术史家所研究的客体（艺术作品）性之间，到底应当是什么样的历史关系呢？显然，我们必须承认，那个似乎客观的（作品的）历史往往被艺术史家本身的个人历史（包括个人知识和心理）的局限性所规限。或许，我们一旦清楚艺术史家的个人局限性所在，就可以更加逼近那个所谓的客观的历史本身。所以，我们必须以一定程度的怀疑态度去看待温克尔曼的理想化的古代艺术史，必须参照其他资源来共同还原那段历史。

再次，历史的重新解释涉及对他国和他域文化的理解。希腊不是孤立的希腊，埃及也不是希腊的埃及。当然，我们要求温克尔曼的《古代艺术史》符合今天的多元文化的角度是一种苛求。但是，早在1834年温克尔曼去世约半个世纪之后，德国艺术史家卡尔·施奈瑟尔（Karl Schnaase，1798—1875）就曾经质疑过唯一性时代精神决定论的历史观："如果艺术形式必须依赖于宗教，那么我们如何去理解那些野蛮的异教的艺术形式呢？"[47] 言外之意，艺术的历史不能建立在完全绝对的单一价值上。比如，若把艺术和艺术史的价值判断建立在西方基督教价值体系上，那么在判断那些非基督教区域的艺术时就会失去判断标准，甚至无从理解那些异教文化的精神和艺术价值。卡尔·施奈瑟尔的这个困惑是深刻的。

[47] 卡尔·施奈瑟尔，德国艺术史家，著有《尼德兰信件集》(*Dutch Letters*) 和《美术史》(*History of the Fine Arts*) 等著作。他受黑格尔的直接影响，致力于把艺术发展和历史精神结合在一起，同时高度重视文献资料的整理。艺术史学家迈克尔·波德罗说："施奈瑟尔的《尼德兰信件集》是第一本将黑格尔的思想原理转化到艺术发展的一般讨论的著作……在这本《尼德兰信件集》中，施奈瑟尔指出了黑格尔《美学》中的两个困境：第一，只有用当代视角才能准确地理解古代艺术的假设；第二，艺术是文化的再现，而非文化的组成部分。他的这种思维方式对一种观念传统的影响时间长达100年之久。"(Michael Podro, *The Critical Historians of Art*, p. 31)

其实在卡尔·施奈瑟尔之前，J. G. V. 赫尔德（J. G. V. Herder，1744—1803）[48] 就已经谈到这个问题。他在 1777 年——温克尔曼去世九年之后——所写的一篇关于温克尔曼的文章中，就反对用希腊的标准鉴定埃及的艺术。因为埃及人从来没有想要为希腊人生产艺术品，当年希腊的武士也从来没有在埃及的土地上投过枪，希腊女神阿芙洛狄忒也从来没有在埃及洗过澡（出浴）。而温克尔曼在讨论埃及艺术的时候，不过是在调整埃及艺术以适应希腊的标准。实际上，温克尔曼把另一种文化和艺术视为不正常的产物，或者把它看作欧洲（希腊）自己的文化标准在一种异教文化中的预演而已。

正如其在《古代艺术史》中所说，埃及的、波斯和伊特鲁里亚的艺术是僵硬的、扭曲的，永远没有变化的，所以是不完美的。只有当希腊的国王到达那里后，它们才有了改变。相反，希腊的艺术是完美的。按照温克尔曼的比喻，希腊艺术就像一条河，它清澈的河水经历无数次曲折，蜿蜒流过肥沃的河谷，把河道灌满，但从来不会溢出河面。[49]

温克尔曼的偏见是显而易见的。与他同时代的一名叫乔凡尼·巴蒂斯塔·皮拉内西（Giovanni Battista Piranesi，1720—1778）的意大利建筑师，曾就温克尔曼对埃及艺术的误解提出不同看法。他认为，埃及人从来没有创作过像古希腊那样的雕像或者带基座的高浮雕，所以无法用古希腊的雕像标准去评价埃及的作品。古希腊人把雕像看作和自己一样的人，所以他们模仿人的自然形象，并尽量完美地符合比例、动态和表情。但是，埃及那些所谓的雕塑其实是附属于建筑的，它们的功能主要是作为建筑的装饰，所以它们看上去僵硬、不合比例，因为它们要与建筑统一，而非模仿自然。总之，这两种雕塑，一种是临摹自然的，所以要讲求比例和完美；另一种则是与建筑一体的雕塑，它不需要模仿自然，因此无需完美。皮拉内西还对比了埃及的狮子和古希腊狮子雕像的仿制品，他赞美埃及狮子的神秘有力，并认为古希腊的那只狮子非常柔弱。[50]

最后，温克尔曼对现代艺术史学科的建立贡献巨大，这是不可否认的，并且是决定性的。这个贡献其实说起来也很简单，即把两个简单的问题合二为一，统一起来。第一个问题是，艺术史家需要解释成功的艺术家是如何运用材料和艺术形式去创作的。另一个是和道德有关的问题，即艺术史家需要解释艺术家为什么和周围同时代的人不一样，为什么对上帝、社会和人的理解是独特的；同时，为什么他们还

［48］赫尔德为德国哲学家、神学家、诗人和文学评论家。

［49］ J. J. Winckelmann, "The Origin of Art, and the Causes of its Difference among Different Nations", in *The History of Ancient Art*.

［50］ Giocanni Battista Piranesi,"Diverse maniere d'adornare I cammini", published in 1769, quoted from David Irwin ed., "Classical Antiquity and Its Interpretation", in *Winckelmann: Writings on Art*, pp. 27-28.

可以在艺术作品中具体地、有针对性地表达自己的理解。这两个问题自古代以来一直存在，即艺术技术问题和道德功能的问题。这是任何区域、任何民族的艺术都面临的问题。但是在启蒙时代，这两个问题被放大了，从而成为独立的问题。前一个问题和科学联姻，后一个和逻辑推理联姻。对于艺术史叙事而言，前一个是艺术形式自律的问题，另一个是艺术家（包括艺术史家）的主体性展开的问题。对于启蒙时代的艺术史家而言，更重要的是，如何把这两个问题有机地连成一体，并且赋予它们时代和进步的意义。

温克尔曼的《古代艺术史》开创了把它们成功融合的范例，成为后来艺术史研究的学术典范。这两种方法即形式主义（或者美学主义）和历史主义（或者历史批判）的方法。在西方艺术史和艺术批评理论中，这两种方法经常互相对抗和替代，常常被视为对立的两种角度和方法论。

今天，西方史学家普遍地接受这样一个观点，即温克尔曼所提供的清晰明了的"形式－历史"的理论分析方法，不仅是他个人的创造，同时也可能符合当时古代社会艺术生产的特点。也就是说，希腊市民社会的自由的政治结构，决定了艺术生产的动力来自某种分裂性——个人自由和普遍社会理想之间的分裂。而正是这种分裂成为文化创造的动力。因此，从某种程度上讲，这种分裂恰恰是有益和可贵的。于是，其结论是，温克尔曼的形式主义与历史主义的二元方法和角度，也正是这种社会分裂的自然再现。

此结论是西方自启蒙以来的现代历史观的核心理念之一。审美和社会分裂是西方现代性的本质。这在马克思、本雅明、哈贝马斯（Jürgen Habermas，1929— ）、比格尔、格林伯格等人的理论中，都演变为现代社会和文化的中心叙事模式。尽管温克尔曼时代的哲学家和艺术史家还没有把这种叙事普遍化，但黑格尔之后的艺术史家已经把这种叙事模式视为经典，并把它普遍化。

这种看法是典型的启蒙思想的结果。事实上，在人类历史中，任何社会和任何阶段都具有分裂性或正负面的冲突，即便是在繁盛时期亦然。比如，中国的唐代开元、天宝年间也有严重的分裂，只不过分裂的形式和古希腊有所不同而已。既然分裂（或者说是多方面和多种历史因素的共存与冲突更准确）是必然的，那么，理性地描述分裂是必要的，但是如果把分裂作为历史真实的唯一标尺，则显得单一甚至简单化了，也就无法真正还原那段历史。

三、把希腊艺术作为童年故土：温克尔曼古代史中的个人取向

后现代主义出现以后，西方艺术史界对温克尔曼的古代艺术史研究提出了很多质

疑，包括上面提到的在文化传统方面对埃及和中东古代艺术的偏见。有人质疑，因为温克尔曼的写作受到文学影响，所以书中有个人的诗意联想成分，即语词和理想大于形象真实的倾向。这可能导致他对艺术作品真实性的判断发生失误。

在近年的西方艺术史学史研究中，有关温克尔曼的生平和作品的分析又出现了新的视角，即《古代艺术史》的艺术和政治结论是否与温克尔曼的个人生活，特别是他的同性恋生活有关？自20世纪80年代以来，西方艺术史界对古希腊作品，特别是瓶画中的同性恋题材的研究已经非常深入。这部分是与20世纪70年代以来后现代主义理论和同性恋理论的流行有关。因此，温克尔曼的同性恋生活与他的古代艺术史研究生涯之间的关系，也自然成为一个热门话题。性别与社会的关系在后现代主义情境中，往往等同于政治与社会的关系。许多研究者甚至把古希腊和古罗马的盛期看作性自由的同义词，同性恋成为城邦生活的亚文化。在众多研究者中，惠特尼·戴维斯（Whitney Davis）在他的一篇论文中，把温克尔曼的个人性生活与其对古代社会的迷恋联系起来，试图从心理学的角度解释其古代艺术史的叙事源头。[51]

戴维斯认为，温克尔曼是同性恋者。对此，温克尔曼曾供认不讳。温克尔曼还参与了当时流行的男同性恋的都市亚文化活动，正如一些现代城市中的同性恋文化一样，这种亚文化通常发生在一些特定的咖啡馆、剧院、酒馆，以及城市和郊区的许多露天场所中。[52]作为教廷的古代文化研究人员，温克尔曼经常为参观罗马废墟的英国、德国以及其他北方地区的绅士们做导游，这是他在一段时期中的主要工作之一。温克尔曼的这个职业为他的同性恋生活提供了很大的便利。有很多事实可以证明，在18世纪晚期，温克尔曼从事的这种导游工作和同性恋服务有着密切联系。导游和当地的男孩会为同性恋游客提供性服务，但这些同性恋服务在北方国家是被禁止的。

温克尔曼在罗马的公寓中一直摆放着一尊年轻美丽的农牧神胸像，这尊胸像出现在《古代艺术史》和其他许多发表物上。许多研究者认为，这尊塑像并非仅仅体现了温克尔曼对古代文化的研究兴趣，美貌的农牧神和温克尔曼的同性恋情结或许有隐秘联系。[53]

温克尔曼的同代人歌德甚至认为，温克尔曼活跃的同性恋色情活动在很大程度上

[51] Whitney Davis, "Winckelmann Divided: Mourning the Death of Art History", in *The Art of Art History: A Critical Anthology*, ed. by Donald Preziosi, pp. 40-51.

[52] 具体参见 Alex Potts, *Flesh and the Ideal: Winckelmann and the Origins of Art History*。

[53] Whitney Davis, "Winckelmann Divided: Mourning the Death of Art History", in *The Art of Art History: A Critical Anthology*, ed. by Donald Preziosi, p. 43.

激发了他的研究智慧。[54] 但是，这些色情活动是怎样具体地影响温克尔曼的工作的，目前还没有确凿的证据可言。只是有不少猜测，比如温克尔曼在《古代艺术史》中对两性同体和阴阳人的描述颇多着墨。此外，18世纪意大利著名的情圣——一生追逐美女和男性恋人的贾科莫·季罗拉莫·卡萨诺瓦（Giacomo Girolamo Casanova，1725—1798），在他的自传《我的一生》中记录了那个时代的同性恋色情活动，这些或许可以作为我们了解温克尔曼个人生活的参考资料。卡萨诺瓦写道，他对温克尔曼和一位年轻的被阉割的罗马男子之间无拘无束的言谈举止和亲昵关系感到十分惊讶。[55] 温克尔曼也坦承自己和同性之间，特别是一些德国贵族青年关系亲密。他于1763年撰写的文章《论欣赏艺术中的美的能力》就是献给一位年轻贵族，也是他的亲密男友的。18世纪40年代，温克尔曼似乎和他的第一个私淑弟子保持了很久的性关系。据此，戴维斯认为，温克尔曼在整个中年时期的性亢奋，导致他在自己的艺术史研究中把政治观点和性嗜好崇高化和理想化了，而古希腊罗马的艺术品则成为表达此立场的最好途径。在温克尔曼的时代，希腊和罗马艺术对欧洲的有识之士而言，象征着性自由和男性色情服务。[56] 因此，戴维斯以此类推，温克尔曼把希腊艺术当成他的故土，因为他把个人的同性恋色情经历和古希腊的自由（包括同性恋自由）连在一起。从个人的性嗜好，到文化趣味、政治理想，古典时期的希腊都是温克尔曼永远留恋的故土和根。应该说，这种类推并非完全子虚乌有。我们可以从温克尔曼的文字中感受到他对这"故土"的迷恋和热情：

> 在观赏这艺术奇迹里我忘掉了一切别的事物，我自己采取了一个高尚的站相，使我能够用庄严来观赏它。我的胸部因敬爱而扩张起来，高昂起来，像我因感受到预言的精神而高涨起那样。我感觉我神驰黛诺斯（Delas）而进入留西（Lycich）圣林，这是阿波罗曾经光临过的地方：因我的形象好似获得了生命和活动像比格玛琳（Pygma-Lion）的美那样。怎样才能摹绘它和描述它呀！艺术自身须指引我和教导我的手，让我在这里起草的图样，将来能把它圆满完成。我把这个形象所赐予我的概念奉献于它的脚下，就像那些渴望把花环戴上神们头顶上的人，能仰望而不能攀达。[57]

[54] Whitney Davis, "Winckelmann Divided: Mourning the Death of Art History", in *The Art of Art History: A Critical Anthology*, ed. by Donald Preziosi, p. 43.

[55] Ibid.

[56] Ibid.

[57] 宗白华：《西方美学名著选译》，第5页。

温克尔曼把自己视为古希腊的一位男性子民，一位精英。他把自己永远留在那个已经逝去的古希腊，并且从他正在生活的18世纪的罗马，回望自己那段在古希腊的金色童年。历史在温克尔曼的心中是翻转的——古代是高峰，今天是衰落的低谷。

这方面的讨论文章也不少。但是笔者认为这些有关温克尔曼的性倾向与他的学术研究之间的关系的敏锐观察只能作为参考，其中的大部分评论与今人的相关理念有关，或者是与后现代主义理论有关，而不一定真的与温克尔曼本人的历史有关。

《古代艺术史》为后来学者所称赞，特别是温克尔曼所勾画的古希腊的精致雕塑被后人视为经典，认为古希腊的艺术之美是永恒的、普遍性的。这个判断成为后人的圭臬和认识古代艺术的前提。后来的学者如赫尔德在1778年称颂温克尔曼，之后歌德和黑格尔都对温克尔曼推崇备至。他们都认为温克尔曼非常具体而生动地勾画了古代艺术的理想，他的这种古意与现代艺术中的古典主义实践相差甚远。

在歌德和黑格尔的眼里，温克尔曼是一名能够真正理解古代精神，并且把古代精神放置到具体的古代器物中的历史学家。但是，后人却发现温克尔曼所描述的理想美永远也寻找不到。这种爱恨交集的感觉被一位叫作沃尔特·彼得（Walter Peter）的英文作者，在1867年发表的一篇文章中明确地指出来。[58] 彼得认为，温克尔曼一方面在古代艺术写作中，使自己成为一位具有现代历史视角的学者；而另一方面，他个人则无意识地依旧生活在古代的价值系统中。温克尔曼在他的写作中热情而坦率地描述的那些古代雕塑，被他称为"没有等级的纯真生命"，以及"优雅精致然而抽象淡雅的形式"，显然和现代艺术的趣味相去甚远。温克尔曼是一个矛盾体，是一个介于古代和现代之间的人。同时，由于他的私生活特别是关于性取向的记载，更增加了当代艺术史家对其学术观点和立场的怀疑。在他的"高贵的单纯，静穆的伟大"的标准和趣味中，也不乏西方中心主义倾向。

上述因素似乎都和《古代艺术史》书写的驱动力有关。但是笔者认为，尽管新近出现的有关温克尔曼的私生活的讨论会对他的学术研究产生影响，但对《古代艺术史》的撰写起主导作用的仍然是早期启蒙思想，即人文主义的价值观和历史观。同时，温克尔曼是西方现代观念艺术史学（critical art history）[59] 的先驱，尽管他还没有清晰地意识到这种史学方法论。他把形式风格与历史编年平行对照，并把瓦萨里的生命循环模式扩展为人文精神的兴盛和衰落的因果模式，形成解释艺术历史如何发展变化的研究方法，最终奠定了现代西方艺术史学的基础，并对下一个阶段，即黑格尔所开

[58] Walter Pater, "Winckelmann" (1867), in *The Renaissance: Studies in Art and Poetry*, 1893, Berkeley and Los Angeles: The University of California Press, 1980. Also see Alex Potts, "Johann Joachim Winckelmann (1717-1768)", in *Key Writers on Art: From Antiquity to the Nineteenth Century*, ed. by Chris Murray, p.131.
[59] 关于本书所称"观念艺术史"的选词及其解释，详见本书第三章。

创、李格尔和潘诺夫斯基等人发展的西方观念艺术史研究产生了影响。

此外，从艺术再现自然真实的角度，瓦萨里和温克尔曼都认为好的艺术模仿了完美的自然。但是，瓦萨里的完美是自然物象的完美综合，仍然延续了中世纪哲学家（比如阿奎那的"美在统一"）的观点。而温克尔曼的"完美模仿"中，更明确地包含超越自然物象的文明性和人文性等精神内涵（尽管他的文明和人文的标准，来自所谓"先进文明"对"落后文明"的歧视性比较），他的艺术史的人文性和进步性都与艺术模仿自然以实现其完美风格（尤以古希腊艺术的"高贵的单纯，静穆的伟大"为代表）分不开。而到了黑格尔，这种风格至上的模仿论进一步被发展成理念至上的模仿论。所以，黑格尔的艺术史及其理念说，才是启蒙思想真正成熟的产物。

第二章

宣物必先思我：启蒙奠定的思辨再现理论

本书第一章已经涉及启蒙思想对西方早期艺术史的研究，特别是温克尔曼的影响。第二章将讨论启蒙思想对西方现代再现主义艺术理论的影响。再现理论是启蒙以来的西方艺术史和批评理论的核心，本书正是从再现的角度，讨论和梳理西方现代艺术史及艺术批评理论的发展脉络。可以说，"再现"在不同时期的演变（或者叫"转向"），构成了西方现代艺术理论自身的发展史。这个理论不但决定了艺术史观念和方法论的发展，也决定了西方现代艺术实践的演变历史。

虽然在西方，"艺术是现实的模仿"的说法在古希腊时就已出现，但是再现作为一个理论体系，则是启蒙思想的产物。而且，启蒙时代的再现虽然是从模仿发展而来，但是它的哲学含义远比模仿复杂得多。尤为重要的是，启蒙把古希腊和中世纪的模仿外在事物的客观性，纳入主体意识之中，从此主体和客体的二元认识论结构成为西方再现理论的核心，尽管这个结构之后不断被修正。启蒙的再现哲学奠定了西方现代、后现代，乃至当代艺术理论的基础。在这一章，我们将讨论启蒙倡导的理性主义和主体自由如何确立了艺术的再现本质。启蒙时代出现的科学实证和形而上学之间的矛盾，反映了认识论方面的物质性（眼见为实）与精神性（绝对理念）、感觉与超感觉的理智之间对立统一的关系。这种认识论激发了新的再现的艺术观点和艺术史叙事方法的出现。而精神发展史统摄形式发展史的理念艺术史叙事，遂成为 18 世纪末和 19 世纪上半期的主线。这种以德国古典哲学为原理的观念（critical，或译为批判的）艺术史，从此开启了西方现代艺术史研究和艺术批评理论的新篇章。

第一节　公众空间对启蒙思想的传播和颠覆

在讨论再现理论的哲学含义之前，我们有必要首先简略回顾一下启蒙思想和文化的背景。启蒙运动主要包括三个方面的内容：（1）政治上，启蒙首先是欧洲思想界对君主专制和基督教权力的抵制和批判；（2）思想和哲学领域涌现了一批思想家和哲学家，从而奠定了西方现代和当代哲学的理论基础（本书所讨论的艺术史和艺术批评理论属于这一领域）；（3）大众传播方面，科学、哲学和艺术通过各种空间和媒介传播到大众中间，如启蒙时代 [1] 出现的艺术沙龙就是广义的公众空间的一部分。

[1] 启蒙时代 (the Era of Enlightenment)，或者简称启蒙 (Enlightenment)，是西方近代哲学、科学、知识和文化的转折时期。此时，理性被大力提倡，并且被视为人类生存思考的合法性和权威性的核心。启蒙同时发生在法国、英国、意大利、德国、西班牙和北美殖民地等地区，在欧洲的波兰立陶宛联邦、斯堪的纳维亚和拉丁美洲也产生了很大影响。美国的《独立宣言》和法国的《人权宣言》，以及 1791 年波兰的《五三宪法》，都是启蒙思想的产物。

17 世纪 80 年代到 18 世纪 80 年代是启蒙思想的散播阶段。在这个阶段，启蒙者主要从思想观念上挑战宗教和君主权力。启蒙运动在 18 世纪的最后 20 年中变为更加具体的宫廷和宗教改革，甚至是社会革命，这在一定程度上受到 1776 年美国资产阶级革命的启发和影响。1777 年阿姆斯特丹、1778 年伦敦和 1789 年巴黎的革命标志着启蒙运动的爆发。接着是法国对低地国家的占领和拿破仑战争，法国改变了欧洲的政治版图，而启蒙思想也成为西方民主政治和现代思想的基础。总而言之，18 世纪西方思想界对基督教和君主专制的权力发起挑战。

启蒙并非一个整齐划一的运动，相反，很多思想者的主张往往是相互对立的。启蒙更多的是作为一个价值系统，而不是一个统一的思想派别或者具有某种明确、一致哲学观念的系统。如上所说，它更多的是一种批判精神，是对传统体制、习俗和道德的批判和质询，崇尚科学和理性。正是在这一点上，很多启蒙思想家具有相似之处。也有人认为 17 世纪的理性时代（Age of Reason）或者理性主义是启蒙运动的一部分，但是，目前大部分学者认为，它只是启蒙的准备，而不是启蒙运动本身。[2]

启蒙的理性主要是指作为认识的主体——人所拥有的自觉意识。这种自觉首先是个体意识到人具有自由思维的权利。就像康德所说，启蒙的座右铭是"要有勇气运用你自己的理性"（德文为 Sapere aude，英文为 Dare to be wise）[3]。康德认为，懒惰和懦弱是很长时期以来，自然能够从外部世界掌握人类命运的原因。他认为，他所生活的时代不是一个已经启蒙化了的时代，而是一个在面临着启蒙任务的时代，启蒙的重要任务就是使每个个体能够自由思考和提问。

康德赋予个体一种非常有魅力的品质，那就是自明。人是理性的动物，但是理性必须从个人的思考中反映或者生发出来，就好像太阳的光和热只有照射到每一个具体的事物上，才能证明它的存在；同时，每一个事物也必须具有接受阳光的条件，这样它才能够感受阳光（启蒙）的投射，这就叫作自明。

在康德那里，自明性被上升到普遍哲学的层次，即纯粹理性。纯粹理性是康德对人的意识系统的分析论证，是对人的主体性思维的肯定和颂扬。阐述自然真实及人类历史的发展逻辑，依靠认识主体自身的理性认识和知识。在颂扬主体力量的同时，启

[2] 详见 Margaret C. Jacob, *The Enlightenment: A Brief History with Documents*, Boston and New York: Bedford /St. Martin's, 2001。

[3] 虽然对启蒙的界定在 18 世纪中期就已经在杂志和报纸上讨论过，但是真正对启蒙的解释和定义还要晚些，直到 18 世纪 80 年代才在康德的哲学中出现。康德在他的《何谓启蒙？》这篇文章中，指出启蒙首先是摆脱宗教束缚的愚昧，唤醒人的思维自由，使人变得成熟。所以，他认为启蒙应当出现在私人空间，在每个人的家里，而不是在君主体制和教堂中。更重要的是，人之所以成为人是因为具有理性思维。所以，人要从理性的角度看人自身和世界。康德的"人"不但指人类，同时也指个体的人。参见 Immanuel Kant, "What is Enlightenment?", in *Kant Selections*, Beck and Lewis White ed., New York: Macmillan Publishers, 1988. Also see Donald Prezios ed., *The Art of Art History: A Critical Anthology*, pp. 70-75.

蒙把认识对象，即古希腊和中世纪已经讨论过的外在事物的客观性，看作从属于自己大脑意识的认识对象。征服和把握这个对象的决定性因素，就是启蒙思想家所说的"主体性的知识系统"——正是这个知识论和认识论的系统，而不是任何其他的东西在掌控着自然和历史。从启蒙的这个角度出发，康德发展了无功利审美和崇高美学，奠定了西方现代再现艺术理论的基础。它们是西方现代艺术理论中的美学自律和艺术自律的起源。

在形而上学复兴和科学、美学等学科独立之外，伴随着启蒙运动出现的另一个文化因素是公众空间。启蒙时代的思想家注重思想传播和儿童及成年公民的教育。但是在启蒙时代，公众空间不同于后现代主义理论中的公共空间（public sphere，也译为公共领域），它不是后者所界定的那样一个抽象的社会交往和大众媒介领域，我们这里讨论的启蒙前后的公众空间主要是指自然形成的、市民自发参与活动的社会和政治场所。[4]

《阅读莫里哀的作品》（图 2-1）是法国画家弗朗索瓦·特罗伊（François Troy，1679—1752）绘制的读书场面。这是一个家庭空间，一些中产阶级人士聚在一起读书。画面中心捧书的男子似乎刚结束朗读，在这休息的间隙，目光从书上移开，望向画面右边斜倚着的女子。这位女子却正注视着画外，若有所思。与此同时，朗读者身旁的另一位女子正把头凑到男子的书前，似乎怀着崇拜的心情，焦急等待着书中描写的即将发生的故事。后排那位倚在沙发靠背上的男子一手托腮，正惬意地凝视着他对面坐着的女子。我们虽然看不到这个女子是否也以同样的目光回应，但整幅画充满了洛可可式的暧昧情调。画中的服装、家具和钟表等，也都是华托时代的洛可可风格。值得注意的是，在这样一个轻松舒适的中产阶级家庭空间里，他们阅读的却是莫里哀的现实主义作品——是《伪君子》还是《悭吝人》？是《可笑的女才子》还是《无病呻吟》？从这幅作品中，我们可以看到，莫里哀这些嘲讽权贵和教会的作品，成为启蒙时代中产阶级茶余饭后闲聊甚至调情时的谈资。

在 18 世纪，公民这个词是欧洲最流行的概念之一。巴黎、阿姆斯特丹等城市的人口增加到 30 万，市民在公众聚会的空间举行婚礼等各种家庭活动。在巴黎，沙龙成为人们表达政治观点和其他看法的场所；在英国，很多大户人家也都设立了会所（lodge）。这些会所后来被专制的教会和君主指控为鼓动法国大革命的推手。毫不夸

[4] "公共空间"最早由哈贝马斯提出。Jürgen Habermas, *The Structural Transformation of the Public Sphere: An Inquiry into a Category of Bourgeois Society*, Cambridge, Mass.: Polity, 1989. 此书最初在 1962 年以德文出版，1989 翻译为英文。哈贝马斯在这本书中把"公共空间"的出现追溯到 18 世纪下半期。另参见 Craig Calhoun ed., *Habermas and the Public Sphere*, Cambridge, Mass.: The MIT Press, 1992.

图 2-1　弗朗索瓦·特罗伊,《阅读莫里哀的作品》,布面油画,72.4 厘米×90.8 厘米,约 1728 年,英格兰诺福克郡霍顿大厅,乔蒙德利侯爵夫人收藏。

张地说,这些以会所和沙龙为代表的公众空间是启蒙思想的传播空间,也是艺术展示和交易的场所。启蒙者鼓励大众读书,阅读杂志和期刊,接受理性、哲学、科学和人文的熏陶。[5] 但是启蒙时代的公众空间只是作为思想和信息传播空间,并没有直接影响西方现代艺术和美学的发生本身,公民和阶层意识并没有直接促成启蒙时代艺术的革新。倘若它真的存在,在西方现代文化史中,对这种社会因素的研究也长期被忽视。美学自律是从启蒙到 20 世纪上半期占据主导的理论声音,公众空间所包含的现代性(或社会美学)在西方现代艺术史研究中则长期被视为主流现代性的边缘和对立面。

　　对启蒙时代的公众空间的重视,以及把它作为现代艺术史的一部分进行研究还有待后来者来完成。"公众空间"的概念在社会学和艺术史领域的再次兴起,直到 20 世

[5] 参见 John Sweetman, *The Enlightenment and the Age of Revolution 1700-1850*, New York: Longman, 1998。在第一章中,作者讨论了市场、中产阶级的活动,以及杂志期刊、书籍观众和批评家等对艺术的影响,之后还讨论了公众空间和私人空间中的艺术活动。

纪 70 年代随着后现代主义才的出现才发生，一个新的概念"公共空间"也广为流行，这个概念可以追溯到启蒙时代。

托马斯·E. 克劳（Thomas E. Crow，1948— ）在其著作《画家和公众生活：18世纪的巴黎》中，描述了 18 世纪的沙龙在当时所起的作用。沙龙是最早的公共展览形式，是市民参与艺术的重要形式。特别是女性市民从家庭中走出来，进入公共场所，通过读书、讨论等活动以及剧场、咖啡馆、公园等场所，重新塑造自己的公众形象。沙龙展（图 2-2、2-3）首次于 1737 年出现在巴黎，由巴黎绘画雕塑学院主办。从此，沙龙展开始代替以往的年展而成为主导巴黎公众生活的重要艺术事件。尽管在此之前，也有一些艺术的公众事件发生，这种传统甚至可以回溯到古希腊时期，比如神庙和雕塑落成的庆典等。但是，那种公众空间仍属于官方、精英阶层和教会。18 世纪之前的公众雕塑和绘画的本质是礼仪性的，是政治和宗教社群文化的组成部分。而 18 世纪的沙龙展，首先是一种持续的展示活动，是不受宗教和专制权力约束的当代艺术的自由展览，旨在推动公众对艺术进行美学的理解和评判。[6] 据此，克劳提出他对公众空

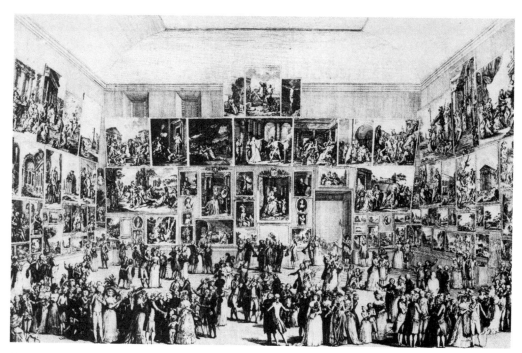

图 2-2　安东尼奥·马提尼，《1787 年的沙龙》，版画，1787 年，法国巴黎国家图书馆。

[6] Thomas E. Crow, *Painters and Public Life in Eighteenth Century Paris*, New Haven and London: Yale University Press, 1985, pp.1-5.

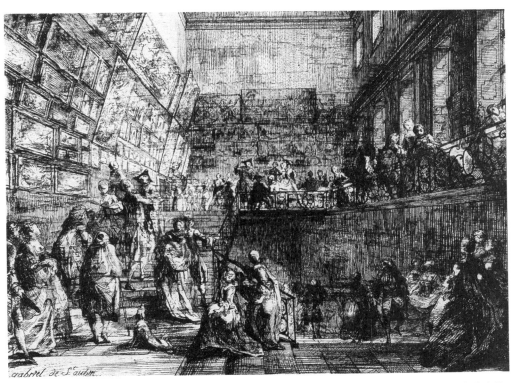

图 2-3　圣·奥班，《沙龙的楼梯》，版画，14.6 厘米×17.46 厘米，1753 年，美国国家美术馆。

间的界定，即参与这种活动的主体是公众，而不再是观众。[7]

　　虽然沙龙作为公众展示空间，在 18、19 世纪欧洲早期现代艺术史中发挥着作用，但是在沙龙之外，同样发挥公众空间功能的还有另一个新事物，那就是美术馆。也正是在沙龙出现的同时，人们开始思考并且讨论如何建立一个以前从未有过的新型公共建筑——美术馆。在 18 世纪七八十年代的巴黎，如何建构美术馆及其工作内容，比如怎样给艺术品分类、怎样展示作品、怎样安排光线和修复作品等，成为人们热烈讨论的话题。终于，在 1793 年法国大革命的高峰时期，卢浮宫美术馆建成并正式向公众开放。实际上，卢浮宫出现之前，它的两个前身发挥了一定的作用：一个是在 1750—1779 年间活跃的巴黎卢森堡美术馆（Luxembourg Gallery），向公众展示了法国的皇家绘画收藏；另一个是在路易十四时期被讨论过，但是没有最终实现的美术馆方案（Comte

[7] 克劳区分了观众（audience）和公众 (public) 的不同。观众通常是可以按不同身份、性别、财富或者职业来区分的个体或者一群人，这是观众的最基本、最具体的因素。但是，公众把观众带入一种更积极的共识群体中。这个共识群体在沙龙艺术活动中具有主动的意志，能够表达他们在美学和其他方面的意见。所以公众代表了某种统一性，而不论这种统一性代表谁。克劳认为，当公众达到一定的数量时，它可以成为一个非常重要的"艺术史家"，因为公众的舆论和趣味常常具有左右艺术事件（比如市场和展览）的能力。简而言之，公众就是有比较一致的价值倾向的人群。这种公众意识和公众空间是西方新马克思主义艺术史家和批评家的研究内容，它多少和马克思主义的阶级学说有关。克劳在他的书中着重分析了 18 世纪的艺术作品如何附和社会公众的道德和审美意识（他的公众多指市民和平民）。详见 Thomas E. Crow, *Painters and Public Life in Eighteenth Century Paris*。

d'Angiviller under Louis XVI)。[8]

　　然而，与沙龙自由展示和交易的形式不同，美术馆是展示皇家或贵族收藏的场所。在18世纪下半期，欧洲的公众有了越来越多的机会接触和观看皇家或贵族的艺术收藏，这当然归功于启蒙文化的广泛传播。贵族和皇家收藏是国家财富的象征。在美术馆中，艺术作品因此也超越了纯粹的文化价值，承担起把法国公民打造为具有共和身份的政治功能。卢浮宫因此成为公民主权战胜专制集权的象征符号。

　　然而，到了拿破仑的时代，卢浮宫的意义似乎转向一种政治的普世象征。从拿破仑时代开始，卢浮宫收藏了法军开疆扩土、征战欧洲一些国家所缴获的艺术战利品，这令法国公民感到荣耀。卢浮宫因此把自己装扮成一个无论在政治上，还是在文化上都优越于其他地区的国家至上的象征符号，法国因此宣称自己是世界上唯一有能力保护世界宝藏，从而为人类文化的传承和发展做贡献的国家。从这个角度讲，卢浮宫的建立证明了美术馆的公共性甚至世界性，虽然它仍然摆脱不了自身的本土性和民族性局限。进一步地说，如果我们把这种民族性放到拿破仑时代的特定背景中，它又是君主和国家的同义语。[9]

　　所以，卢浮宫在某种程度上是启蒙倡导的公众空间的结果。它始于启蒙理想，但是最终对君主和民族主义有所妥协，体现了精英思想与大众流行文化的折中。卢浮宫的例子也恰恰折射了后来的西方学者对启蒙的反思。启蒙哲学的形而上学理想最终一方面被大众流行文化所颠覆，另一方面被资本市场和官僚体制所淹没。所以，启蒙的敌人不是别人，而恰恰是被启蒙了的公众。

　　但是无论如何，18世纪的启蒙运动已经不再是17世纪那种局限在思想者范围内的活动。对于18世纪的启蒙思想家而言，公众的参与和自觉、理解是启蒙最终的目标。启蒙走向了公众，理性、自由和自明的口号和理念在公众那里得到反响。

　　然而在艺术创作上，这个时代并没有出现与启蒙思想相匹配、可以称为启蒙艺术的流派或者运动。尽管人们可以在这个时期的艺术作品中，看到一些启蒙的生活和社会景观，比如哲学讨论、个人价值的张扬、科学的流行、公共社交活动等艺术创作题材[10]，但是，能够称得上自觉的启蒙运动的艺术家寥若晨星。因为真正的启蒙艺术不

[8] Andrew McClellan, *Inventing the Louvre: Art, Politics and the Origins of the Modern Museum in Eighteenth Century Paris*, Berkeley and Los Angeles: The University of California Press, 1999, Chapter 1 and 2, pp.13-49.

[9] Ibid., "Introduction", pp.1-12.

[10] 比如，2011年4月1日在中国国家博物馆开幕的"启蒙的艺术"展览，由德国柏林国家博物馆、德累斯顿国家艺术收藏馆、慕尼黑巴伐利亚国家绘画收藏馆和中国国家博物馆联合举办，展出了前三家博物馆出借的约600件展品，从绘画、雕塑和版画到手工艺品和服饰，乃至昂贵的科学仪器，全方位地展示启蒙的艺术。展览由九大主题构成，分别为：（1）启蒙时代的宫廷生活，（2）科学的视野，（3）历史的诞生，（4）他乡与故乡，（5）爱与感伤，（6）回归自然，（7）阴暗面，（8）自我解放与公众领域，（9）艺术的革命。

应该仅仅记录这个时代的生活现象，而是要创造某种新的语言形式，以此张扬启蒙的理性精神。

　　法国画家雅克·路易·大卫（Jacques Louis David，1748—1825）大概可以称得上最为深刻地领悟到启蒙精神的艺术家。他把启蒙的自由精神投射在革命者身上。他的《荷拉斯兄弟的誓言》（*The Oathe of the Horatii*，图2-4）描绘了罗马英雄荷拉斯让他的三个儿子宣誓为罗马而战的场景。大卫因这张画成名，并参加了官方的沙龙展览。五年后，这幅画成为法国革命的象征。而在当年描绘了这个沙龙展的一幅版画中，我们可以清楚地看到《荷拉斯兄弟的誓言》这幅作品被挂在展厅正墙中央上方，这足以证明它的影响力。[11]然而，大卫后期创作的那些粉饰拿破仑加冕的作品则颠覆了他早期的启蒙精神。

　　但是，即便是像大卫这样的新古典主义画家，其在艺术观念上仍然无法和启蒙思想同步。大卫受到他的老师约瑟夫·马里·维恩（Joseph Marie Vien，1716—1809）的影响。维恩是法国18世纪到19世纪初的新古典主义画家，也是倡导回归古

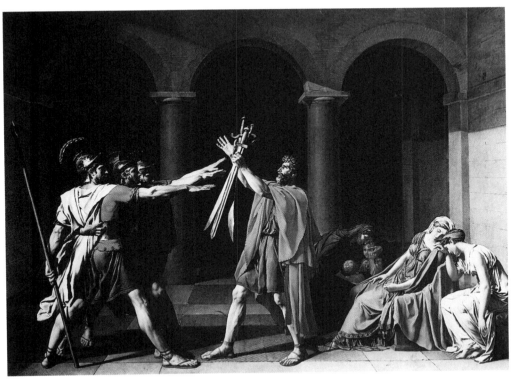

图2-4　大卫，《荷拉斯兄弟的誓言》，布面油画，330厘米×425厘米，1784年，法国巴黎卢浮宫。

[11] 参见 John Sweetman, *The Enlightenment and the Age of Revolution, 1700-1850*, pp. 60-61。

代的最早的新古典主义画家之一，他的作品《贩卖丘比特》（*Selling of Cupids*，1763年沙龙展示作品）是新古典主义的最早的代表性作品之一。维恩提倡艺术风格应回到古希腊罗马的简朴。这受到了温克尔曼的"高贵的单纯，静穆的伟大"的古典趣味的影响。

实际上，18世纪末的新古典主义在题材、趣味和形式上，都受到了温克尔曼所提倡的古代艺术标准的影响。新古典主义的创作原则是，在题材上选择古代人物和故事，以古希腊罗马的建筑为背景，人物装束姿态、神话典故和背景道具等都尽量模仿希腊罗马的古典艺术，强调简洁、理性和平面化，这也使其不免呆板和冷漠。不过，新古典主义的积极意义在于，它用古典风格反对和抵制之前的洛可可艺术纤细、萎靡和繁复的矫饰风格。而像大卫这样的天才艺术家能够运用古典风格和题材来隐喻英雄主义这样的时代精神，在18世纪末可谓鹤立鸡群。[12]

笔者之所以在这里花费篇幅讨论启蒙时代的公众空间，一方面是因为当时的公众空间，比如沙龙对艺术传播影响深远，沙龙、展览、评论、收藏、市场、美术馆等现代艺术机制开始出现，对之后的西方现代艺术的历史发展影响至深。另一方面，我们必须认识到，启蒙的公众空间和大众文化虽然可以成为促进社会变革（特别是革命运动）的舆论场，但是它并非启蒙的本质。启蒙运动是由思想家以及形而上学哲学这两个根本因素推动的。公众空间虽然是启蒙思想传播的必要因素，但它的实用性和工具理性也属于启蒙的颠覆性因素。后来的思想家也正是从这方面反思启蒙的理想主义。问题并不在于一些人所抵制的启蒙的形而上学和理想主义本身，而是理想主义与中产阶级社会之间不可避免的冲突，而中产阶级是这一冲突的先天胜利者。其实，以德国法兰克福和法国学派为代表的西方当代思想家正是从此前注重对形而上学的研究转向与公众空间更加接近的知识权力、知识陈述与知识传播的研究。从历史的角度，我们或许可以把这个转向看作启蒙的延续，只不过这个延续更多地折射了思想对公众空间的妥协，而非最初启蒙思想对公众的引导。

启蒙时代的思想对艺术史理论的影响远远胜于公众空间对艺术创作的影响，正是启蒙的哲学奠定了西方以再现为基础的西方艺术史理论的基石。美学的独立和系统艺术史（或者批判艺术史）叙事的出现，是这个再现论的直接结果。以下笔者将主要以康德和黑格尔的美学和历史哲学为例，讨论启蒙的再现理论。

[12] Robert Rosenblum, *Transformations in Late Eighteenth Century Art*, Princeton: Princeton University Press, 1967.

第二节　再现的形而上学之路：
从托马斯·阿奎那的"超越"到康德的"理性"

启蒙的主体性是理性。理性是对神性的否定，但理性却是从神性中走出来的。启蒙主义应当追溯到11—12世纪的学术传统，当时的博洛尼亚、牛津、巴黎等地出现了欧洲最早的大学。哲学，一个不同于神学，旨在研究人的世界观和思维方式的学术领域在大学里出现。哲学第一次试图把上帝、人和自然结构为一个整体的、统一的理论系统。这个系统囊括了所有的事物，同时又多少带有一些物理学的色彩。同时，哲学和神学第一次分离。哲学建立在理性之上，而神学建立在信仰之上，这个区分非同小可。

一、再现从神学中走出

也正是在这个时期，多个世纪以来对天主教信条产生深远影响的柏拉图主义受到亚里士多德、狄德罗的哲学思想的挑战，尤其是受到亚里士多德哲学中"大脑与外在真实统一"的理论的挑战。亚里士多德被托马斯·阿奎那尊奉为真正的哲学家，而阿奎那则是推动这个新兴的"亚里士多德革命"（Aristotelian Revolution）的主要人物。亚里士多德的很多希腊文著作被摩尔贝克的威廉（William of Moerbeke，1215—1286）翻译为可供更多人阅读的拉丁文，如《诗学》。

在阿奎那的时代，天主教教会中充斥着柏拉图主义。其中一个重要的原因，是柏拉图的哲学较之亚里士多德的更具"信仰的真理"倾向，而"信仰的真理"和"上帝的真理"有天然的联系。然而，阿奎那认为亚里士多德的哲学思想对"事实的真理"的研究、对理解天主教的真理观更有帮助。[13] 阿奎那承认科学是独立的，有自己的真理。天主教的真理和科学的真理之间到底是什么关系，阿奎那没有说明，但是，他认为天主教应当对科学已经证明了的真理做出回应，至少天主教和科学之间的关系不应当简单地建立在一种"愚钝的冲突论"（clumsy collision）之上。阿奎那之所以推崇亚里士多德，是因为他试图把亚里士多德主张的对低级事实的研究，运用到对最高级真理的认识之中。

我们知道，柏拉图和上帝神学不承认有低级事实的存在，而亚里士多德则认为，外在事物具有属于自己的客观性。阿奎那试图把这个外在的客观性与神学（一种高级

[13] 有关阿奎那对古希腊哲学，特别是亚里士多德哲学的态度，可参见 Frederick Charles Copleston, *Aquinas*, London: Penguin Books, 1955, pp. 63-69。

真理的认识论）结合起来。这在西方哲学史上是非同寻常的一步。之后，我们会看到，启蒙哲学家是如何把这种客观性引申到人的主体意识之中的。而这个向人的主体引申的关键一步，却是从阿奎那把客观性引申到神学之中的那一步开始的。据此，有些哲学家甚至把阿奎那的哲学命名为"存在主义的"（existential）哲学。[14]

阿奎那对亚里士多德的推崇，甚至被一些学者，比如英国研究中世纪天主教哲学的学者 G. K. 切斯特顿（G. K. Chesterton，1874—1936）称为"亚里士多德革命"。[15] 毫无疑问，阿奎那是中世纪第一个把天主教和哲学结合在一起的思想家，由此带来的是"基督教化了的亚里士多德"（"Christianizing"Aristotle）。"亚里士多德革命"其实是，也只是一种有着认识论局限性的神学革命，因为阿奎那主张对世俗事物以及大脑之外的真实现实进行研究的目的是开拓《圣经》文本之外的神学认识领域。阿奎那相信大脑意识和大脑之外的真实现实之间的关系是统一的，现实和对现实的认识相接触，就像夫妇相遇一样。尽管这个大脑意识与外在现实之间的对应关系在现代人看来再简单不过了，但在阿奎那的中世纪，在一切以《圣经》文本为准则的时代，主张人的大脑与外在真实（而不是上帝的真实）相统一，是一种非常激进的现代观念。

也就是说，阿奎那通过宣扬亚里士多德的客观性哲学，使天主教信条从柏拉图主义的主观哲学中摆脱出来。阿奎那认识到，只有承认人的大脑意识能够与外在客观真实相统一，神学才能发展，才能突破柏拉图的"信仰的真理"的局限，从而重新验证"自然界是上帝的化身"这一命题。也就是说，才能真正把上帝与自然世界统一起来。[16] 这就像后来的启蒙思想家所认识到的，只有认识到人类（不是上帝）的理性意识能够认识和把握外在世界，人的主体性才能在这个统一的世界中得到实现。

二、美和超越：超越是人给予客体的形而上品质

当然，阿奎那时代的"亚里士多德革命"是神学认识论的革命，不是艺术认识论的革命。而处于 13 世纪的阿奎那，更多地关心与神学和上帝相关的"什么是美"的问题，而不是"何为艺术"的问题。艺术理论在这个时期还没有任何创造性可言。亚里士多德的《诗学》虽然在 13 世纪被翻译为拉丁文，但仍然被艺术领域所忽视。至16 世纪，《诗学》才逐渐开始对欧洲艺术理论和艺术史产生影响。当亚里士多德的

[14] 用这个词去命名阿奎那的哲学或许不准确，因为它让我们想到"存在主义"（existentialism）这个欧洲现代哲学概念，但它确实指出了古代亚里士多德主义与中世纪的阿奎那之间的联系。见 Frederick Charles Copleston, *Aquinas*, pp. 68-69.

[15] G. K. Chesterton, "The Aristotelian Revolution", in *Saint Thomas Aquinas*, Chapter III, New York: Image Books, 1956, pp. 66-96.

[16] Ibid., Chapter I, pp. 29-31.

《诗学》在 16 世纪被欧洲重新发现，特别是被意大利理论家卢多维克·卡斯特尔维特罗（Ludovico Castelvetro，1505—1571）重新介绍之后，《诗学》才成为艺术和文学理论的基石。然而一直到 17 世纪，艺术和艺术史还没有自己的理论，只是借助于文学，特别是诗学理论。[17]

然而，阿奎那关于美的论述，特别是关于"超越品质"（transcendental quality）的讨论，却让我们看到康德的崇高美学的某些先声。这个超越理念也是启蒙之后的艺术再现理论的基本要素。笔者在这里所讨论的从阿奎那到康德的哲学，特别是美学观念的演变，并不是要考据某一概念的具体发展历史。事实上，康德很少提到阿奎那，甚至可能对阿奎那所知甚少。但是，西方学者的一个共识是，启蒙时代的哲学形而上学与中世纪的神学形而上学是分不开的，特别是与阿奎那的思想分不开。正如著名哲学家和牧师、十一卷本的《哲学史》作者弗雷德里克·查尔斯·科普勒斯顿（Frederick Charles Copleston，1907—1994）所说的，阿奎那和启蒙思想家，比如笛卡尔和康德等人的哲学，具有延续性的逻辑关系。从哲学的基本立场来讲，康德所批评的哲学家也大都是阿奎那不认同的哲学家。[18]

阿奎那留下一些关于美的本质和艺术创作的讨论，但是相关主题都没有系统展开。这些想法都集中在两个重要文献之中，一个是《论圣名》（*Commentary on the Divine Names [De Divinis Nominibus]*），另一个是《神学大全》（*Summa Theologiae*）。此外，一些有关美和艺术的简短文字也收集在《阿奎那袖珍文集》之中。[19] 在阿奎那的文字中，美由三个主要条件组成：统一（integrity or perfection）、平衡（proper proportion or consonance）和清晰（clarity）。[20] 这里的统一是指在本体论意义上的事物的完美性；平衡则是指支撑本体的内在形式和结构；清晰也就是事物的可认知性。所谓的可认知性，是指美的事物除了具有先天的完美和内在的平衡形式之外，还具有可以与人的感知结构和感知能力相对应、相匹配的韵律。只有这样，它的统一性和平衡性才能被人的知觉所接受。所以在阿奎那那里，一个事物只有同时具备统一、平衡和清晰这三个条件，才可以称为美。换句话说，美的存在离不开可以被认知。[21]

[17] Vernon Hyde Minor, *Art History's History*, p. 167.

[18] Frederick Charles Copleston, *Aquinas*.

[19] Vernon J. Bourke ed., in "Beauty and Art", *The Pocket Aquinas*, Chapter VII, New York: Washington Square Press Inc., 1960, pp. 261-282.

[20] Thomas Akuinas, *Summa Theologiae* I, q. 39, a. 8; also see *Summa Theologiae* I-2, q. 54, a. I: "Beauty is the compatibility of parts in accordance with the nature of a thing"（美是事物各部分依据其本性的和谐）. From David Cooper ed., *A Companion to Aesthetics: The Blackwell Companion to Philosophy*, Oxford and Mass.: Blackwell, 1992, pp. 9-19.

[21] Hugh Bredin, "Thomas Aquinas", in *Key Writers on Art: From Antiquity to the Nineteenth Century*, ed. by Chris Murray, pp. 35-36. Also see Vernon J. Bourke ed., "Beauty and Art", in *The Pocket Aquinas*, Chapter VII, pp. 261-282.

第二章　宣物必先思我：启蒙奠定的思辨再现理论

71

阿奎那认为，美是人类意识能够认识和感知到的客观世界的属性。在这里重要的是，必须为人类认识能力所感知到。美，是人的理解力（apprehension）所抓住的事物的本质。那么什么是这里所说的"本质"呢？阿奎那所言的事物本质不是指事物的属性，而是人所给予事物的本质前提。人之所以感受到美，是因为他感受到了事物的完整和统一性、事物所具有的平衡结构，同时这些要能够清晰地呈现出来。一个人感受到了某种愉悦，是因为他的意识达到了某种感知境界。美与感知主体显然是一种从属关系，美从属于感知主体，必须由人的意识结构所把握。所以我们可以说，阿奎那的美的三个条件，实际上就是人的感知能力赋予感知对象的一个本质性前提。这个前提被阿奎那描述为"超越品质"。这种超越品质与事物的统一、善和真相对等。每个事物都部分地共享这种超越品质。但是，品质的呈现有赖于形式，更准确地说，有赖于它的实体形式。这个形式依据一定的（有生命的、活的）组织原理而显现。

这种生动显现让我们想到中国 5 世纪南齐谢赫"六法"中的"气韵生动"。气韵生动显然也有提升超逸的意思。但是，气韵生动多义含混，创作者的品质、批评者的品味及作品的品质都混杂在一起。至少，气韵生动可能不与真实发生关系。无论这个"真"是上帝给予的真理，还是事物本身具有的真实，都不在"六法"的考虑之内。"六法"更没有那种人与外在真理相统一的愿望。但是，阿奎那的美的三个条件则明确地指出，美的本质是主体的统一性认识在客体形式上的反映。比如，阿奎那首先认为一个实体形式很重要，正是因为实体形式使物体具有存在的价值，这就是它的"善"；而当它的存在被思想者的大脑认识到的时候，它就呈现为"真"；当它的形式能够成为一个静观对象之时，它就呈现出"美"的特点。所以严格来说，事物的超越品质并非客观具有的天然本质，而是人赋予客体的。

阿奎那的理论告诉我们，如果我们说一个客观物是美的，那它必须符合人的意识结构。人的认知能力和认知结构成为美的前提条件，美的三个条件不是一个事物存在的条件，而是它能够被人的认知能力所感知的自身质量（qualification）。所以，阿奎那对美的定义有些像"美在理解力"。这种中世纪的美学理论在 18 世纪仍然被康德所继承，只不过被康德发展为"美在理性"或者"美在无功利的判断"。阿奎那的美的概念仍然带有神学色彩。因为对于阿奎那而言，画家描绘一个自然事物就意味着他把人的理解力投射到事物之上，就像上帝创造自然一样。但是，上帝的创造永远是完美的，而人对自然的模仿只有接近上帝的规则时，才接近完美。

这种完美的观念在阿奎那之后，直到康德之前都有人讨论，并把它作为美的本质以及艺术的标准。比如，我们曾经在上一章讨论了瓦萨里和温克尔曼的艺术完美性，

特别是瓦萨里的模仿自然的完美性观念。但我们必须了解，完美性首先来自上帝，只有上帝的创造是完美的。所以，模仿自然就是按照上帝创造的世界的本来样子去模仿自然物，包括人自己。瓦萨里的完美性乃是中世纪的神学向启蒙哲学过渡的观念。完美性刚刚脱离上帝造物，进入人的创造性领域，但是仍然必须通过模仿上帝的创造物来实现。所以，完美性一方面是理念的，和神学的唯一性和绝对性有关，另一方面与艺术家能够绝对、准确地把握自然真实的技巧有关。这两个完美性的核心都是"真实性""对称性"和"绝对性"。也就是说，主体（中世纪的上帝和启蒙时代的人）和客体（无论是大脑形象还是外在形象）的统一对应、绝对对应就是真实性，这是再现的最基本的哲学基础，而思考这个对应性的哲学就是形而上学。 这个形而上学在中世纪神学，特别是阿奎那那里已经开始，或者说已经把古希腊的某些思考融入神学之中，从而成为启蒙形而上学的再现理论的先声。

后来的其他人，比如曾经影响了康德的鲍姆嘉通也讨论过有关完美性的美学。他认为，完美性是外在客体的美的要素与主体对美的认知能力的统一，完美性乃是一种秩序。我们能看到鲍姆嘉通的完美性美学与阿奎那、瓦萨里的完美性之间的脉络。[22]但是，直到康德的审美判断，美学才完全摆脱了神学，同时部分地脱离了形而上学，进入理性层次。理性美的主体是人，人必须首先意识到自己的审美感知能力，这才进入真正的启蒙主义美学。[23]

在对主体认知的质询方面，康德的"美在理性"之所以比阿奎那的"美在理解力"更加复杂，是因为康德比阿奎那走得更远。康德的哲学完善了西方二元论的精致系统。他把诸多的二元范畴，比如理性知识和感性知识、概念和直观、逻辑和印象、知性和感官等，统一在一个最高的意识原理中，这个原理被康德称为"自我意识""纯粹理性"或者"先验统觉"。所以，这些对立范畴不论如何多样化，最终总是汇聚到这个最高的意识原理中。康德认为这是一种纯粹的、原始的、不可变的意识，这种先验统觉也就是"我思"，是一种自发性的活动，而自发性活动不可能从感官而来。康德称之为"先验统觉"，以区别于"经验的统觉"。康德又称它为"原始统觉"，因为它是产生"我思"的自我意识。他称"统觉的统一性"为"自我意识的先验统一性"，表

[22] 康德认为鲍姆嘉通是他那个时代最伟大的研究形而上学的哲学家，并把鲍姆嘉通的《形而上学》（*Metaphysics*）和《实践哲学》（*Practical Philosophy*）作为自己在柯尼斯堡大学讲演的重要资料。有关鲍姆嘉通与康德的关系，见恩斯特·卡西尔关于启蒙哲学的著作：Ernst Cassirer, *The Philosophy of the Enlightenment*, Boston: Beacon Press, 1955, pp. 338–357. 此外，关于鲍姆嘉通的艺术和美学的论述亦可见：Alexander Gottlieb Baumgarten, *Reflections on Poetry*, trans. by K. Aschenbrunner Halle, 1735; W. B. Hoelther eds., *From German Meditationes Philosophicae de Nonnullis ad Poema Pertinentibus*, 1735；〔德〕鲍姆嘉滕：《美学》，简明、王旭晓译，北京：文化艺术出版社，1987 年（此书作者鲍姆滕即鲍姆嘉通）。

[23] 尽管康德有关美学的讨论大多集中在《判断力批判》一书，以及《论美感和崇高感的观察》和《实用人类学》两篇文章中，但确定其美学的认识论结构的却是《纯粹理性批判》。

示先天知识的可能性是依存于它的。[24]

我们知道，阿奎那理论中的"理解力"是至关重要的，在康德那里，它被分为经验的理解力（或者后天的知识）和先验的理解力（先天知识或者纯粹知识）两种。在《纯粹理性批判》绪论中，康德说："虽然我们的一切知识都是随经验而开始的，但是并不能就说，一切知识都是从经验而来的。"[25] 有些知识属于纯粹的先天知识，"当先天知识没有与经验相混杂，就是纯粹的"[26]。审美离不开判断，判断需要知识。而康德之前的哲学和神学都对经验知识和先天知识采取了比较极端的态度。洛克和休谟（David Hume，1711—1776）的经验主义重感知，笛卡尔和 G. W. 莱布尼兹（G.W. Leibniz，1646—1716）重意志。康德则试图把纯粹的先天知识从经验知识中独立出来，对获取先天知识的可能性、原则和范围进行界定，探讨二者之间的关系。这个界定的科学就是康德的纯粹理性和实践理性的批判。[27]

但是，康德试图超越西方先哲对先验知识的界定。以前的上帝神学（包括阿奎那）和柏拉图的形而上学都表达了对经验知识不屑一顾和不耐烦的态度。因为经验太具体和个别，而神学和形而上学解决的是普遍性问题。比如柏拉图认为，模仿视觉经验的艺术是不可救药的，因为它离理念太远。所以，康德认为对经验知识的排斥直接导致虚无的形而上学学说。康德进一步指出，先天知识和经验知识之间的关系，就好比我们要拆一所房子，在拆它之前，我们就知道它会塌下来。但是，如果没有之前关于拆房子的经验，我们就不会有这个先天知识。[28]

尽管康德试图弥补以往形而上学的缺失，但他仍然把人的认识能力和自由给予了先验的纯粹的理性判断。康德认为，判断借助知识，但并非直接从对象得来的知识；如果存在直接从对象得来的知识，那就是经验知识。而判断是知识的知识，审美判断亦如是。感知不是直接感受对象，而是对感受的超越和综合，使之符合先验统觉中已经存在的共享性或者普遍性意识。这样，康德的判断较之阿奎那的美的本质的三个条件丰富多了。但是，其主体和对象之间的从属关系不变。同时，判断来自先验统觉，统觉就是理性的综合能力。这就又和阿奎那的人的先天意识中的统一性不谋

[24]〔德〕康德：《纯粹理性批判（第 2 版）》，收于李秋零主编：《康德著作全集》第 3 卷，北京：中国人民大学出版社，2004 年，第 103 页。

[25] 同上书，第 26 页。

[26] 同上书，第 27 页。

[27] 关于康德的"批判"这个概念，我们必须要明白，它不是今天我们一般所说的批判。我们的批判常常指社会批判和政治批判，这和我们多年的马克思主义和文革传统有关。其实，西方哲学的批判是独立于社会实践的，主要集中于普遍的人类思维能力和认识方法的检验。正像康德自己所说，纯粹理性的批判并不是对于书本和体系的批判，而是对于一般的理性的官能的批判，对于理性寻求独立于一切经验知识的那种批判。参见《纯粹理性批判》序言，《康德哲学原著选读》，收于〔加拿大〕约翰·华特生编选：韦卓民译，武汉：华中师范大学出版社，2000 年，第 12 页。

[28]〔德〕康德：《纯粹理性批判（第 2 版）》，第 27 页。

而合。

理性在休谟那里是经验的个人体验,在笛卡尔那里是理性的自我意识,我思故我在。但是,无论是经验的自我,还是理性观念的自我,都不能真正达到理性,因为它们缺乏共享性。所以,康德提出通过纯粹理性去获取这种共享性,他提出没有功利的理性就是共享性的前提。但是,所有这些理性都含有中心的意思,无论是以个人为中心,还是以普遍的人类理智为中心,都是把主体放到了主导地位。其中对神学和专制君主体系的批判和抵制无疑是对的,但是笔者认为,归根结底,人的自由不是人本身的主体自由(就像启蒙运动所呼吁的那种"主体性自由"),真正的自由来自人与自然万物的相处中,只有各方都拥有相对的自由时,自由才能够成立。这个观念肯定不为启蒙思想家所接受,只有卢梭的自然神理论试图超越启蒙思想家的这种人类理性的局限。卢梭认为,恰恰是人类的知识、科学、智慧造成的尊严等级,以及私有制造成的权力等级导致了人类的不平等。[29] 但是,卢梭的自然神论不能代表启蒙思想,特别是启蒙思想的成果——工具理性的主流。

为了克服主体自由的局限性,康德指出,主体性甚至神性都应当在历史和自然中显现,这个观念后来在黑格尔的理论中表现出来。但是,无论是康德,还是黑格尔,他们的历史和自然只是主体性显现的从属场域,而不是与主体平等的诸多世界(包括自然万物)关系的展开。对于启蒙而言,自由不是关于世界关系的平等,而是关于人的意识如何认识和主导世界的能力。只有人的思维自由了,认识和主导世界的主体才真正获得了自由。

所以,超越、无功利和共享性是康德美学判断力的特性。康德的审美判断对西方现代艺术及其理论的影响,在于它把古希腊已经出现的模仿说提升到形而上学的地位。模仿说中的感知主体和感知对象的活动,被康德描述为非审美活动的经验知识。康德并不否认经验知识的存在,但他把认识和把握这种经验知识的根本能力归为先验知识,即统觉,认为是先验的知识系统及相应的范畴图型在掌控着对外在感知的结果。先验知识与感知结果的统一,在古希腊的模仿说中被描述为主、客体对应(比如柏拉图的"镜子说")。康德的美学判断虽然也是有关主体意识和外在真实的对应理论,但判断主体被描述为形而上学自身,即纯粹理性的活动。在这个形而上学的美学

[29] 卢梭主张回到原始纯朴的自然人性,所以,他说:"现在我们再也看不到哪个人自始至终坚持一种行为模式了,再也不能看到哪个人还保留着伟大的造物主赐予他的崇高而庄严的淳朴本性,我们看到的是人们仅剩下过度情欲和昏庸无知之间的可怕交锋。更糟糕的是,人类每前进一步,他与原始状态的距离就更远一些;我们掌握的知识越多,我们就丢掉了更多的发现重大问题的工具。在这种意义上,人类越是研究,就越不能了解自身。"(〔法〕让-雅克·卢梭:《论人类不平等的起源》,高修娟译,上海:上海三联书店,2014年,第22页)显然,卢梭的非理性和反知识的原始自然主义的观点与康德等启蒙思想家的观点截然不同。

判断力中，外在真实并非仅指某个外在对象，还指感知认识本身（作为经验知识的客观）。

康德的审美判断的形而上学本质，为西方现代艺术的形而上学倾向奠定了基础。这个基础简单地讲，就是极端主体化，或者越来越走向主体的"意识化存在"。这已经被现代主义、后现代主义乃至当代艺术的观念主导的现象所证明。启蒙之后的浪漫主义把康德形而上学的哲学转移到艺术哲学的形而上学，主张艺术的神秘精神和无限的想象力，以及现代时间的未来时态，所有这些形而上学的思考被看作生活的真实，同时也是艺术再现的本质。这种艺术哲学的形而上学不同于康德的，因为康德的形而上学排除了道德的价值陈述和历史陈述，而浪漫主义的艺术哲学则热衷道德和历史的精神内容。这种艺术哲学带有形而上学的特点，即直觉的真理感、神秘性和原始主义的冲动，但是，这些特点都需要通过个人的天赋和想象力来获取。波德莱尔把这些形而上学的精神性视为艺术的本质，当这一本质与现代绘画的当下性结为一体的时候，即呈现了艺术永恒的纯粹性的价值。这个纯粹性就是艺术自律的价值所在。

美学或者艺术自律是西方现代艺术的灵魂。这个自律并非指某种外在于人的意识的客观性，以及它的自足性和发展规律。这一自律乃是指人的先验认识维持自身的判断，不断排除与其无关的干扰。所以，现代艺术其实不是指单纯的形式自律（即客观性自律），而是指主体偏执地给予客观性（形式）一种与外部"不合作"的承诺。这只是一厢情愿，所以，浪漫主义所崇尚的内部、个人和超越的神秘性，这些属于主体性的领域反而成为艺术自律的必要品质。同理，20世纪的现代主义和前卫也同样把这种一厢情愿奉为自律哲学。其源头就是启蒙形而上学。

西方现代再现理论的另一个先验知识与对象感知统一对应的核心灵魂是观念，它来自黑格尔的理念。这个观念与批判几乎是同义语，因为它们都是理性认识的前提，而批判是观念的前提，或者观念是批判的出发点。这不但是康德的形而上学批判，也可以是历史批判。这个历史批判的观念是西方现代性的组成部分。在西方现代之前，在古代和东方都没有历史批判或者历史主义这个概念。

三、从崇高到象征

康德的美学判断力的另一个重要阐释是理性的无功利性和共享性。只有无功利才能有审美的共享性，这与康德的崇高概念相关，所以它也和象征发生关系。象征这个概念被新康德主义发展为符号。这种文化符号的理论直接影响了瓦尔堡学派和潘诺夫斯基的图像学。

"symbol"在古典时期用作象征，现代以来常常称作"符号"，它是再现理论中一个非常核心的概念。阿奎那美学为启蒙思想，甚至为现代主义艺术中的象征和符号理论开辟了先河。阿奎那哲学中一个和象征有关的重要内容是关于超越的讨论，这是一个有关抽象和普遍性原理的概念。它最早来自亚里士多德的共享性概念。亚里士多德认为，凡是存在的事物都必定和其他事物共享某种本质，也就是真、善、美的普遍性本质。[30]但是，这种共享性不是我们今天所理解的共同性。对于中世纪时代的阿奎那而言，这种普遍性和上帝的创造有关，真、善、美是上帝赋予的，由此类推，凡上帝所创造的所有事物都应当具有真、善、美的普遍性。这个中世纪美学理论的重要性在于，它为象征和偶像这两个非常重要的艺术史概念提供了理论基础。

于是，任何事物都可以作为象征的载体。换句话说，任何外在事物都可以作为某事物的形象替代。这个形象替代就是象征、偶像或者寓意。如羊总是和基督产生联系；四使徒都拿着自己的象征物——圣彼得拿着钥匙，圣保罗手持剑或者书信（使徒书）等；云彩象征着看不到的上帝。色彩、字母、形状等等，似乎任何事物都可以作为某种意义的象征，它们是被抽象化了的媒介。

然而，一个事物要成为象征，或者他物的替身，必须具备两个条件：一是有能力转化自身，比如羊摆脱了自身的动物属性，并且发扬了自身的献身性，从而可能成为基督的象征。二是脱离个性的表象特征，变为普遍，比如羊已经不是那只羊，而是概念化的羊。

虽然我们不知道阿奎那是否想到了超越的理论与视觉艺术有关，但是至少其中包含和暗示了在后来的语言学和图像学中频繁出现的某些道理。超越意味着普遍化和抽象化，就是把外在世界的存在物转化为某种人类精神或者文化（宗教）概念的象征，这个语言化或者图像化的过程就是象征的具体化过程。象征嫁接了被用来作象征的视觉对象以及最终的象征寓意，二者之间必须通过抽象化来完成。抽象化的过程实际上就是摆脱掉视觉现实存在物的表象形式的过程。摆脱掉（超越）作为象征载体的事物本身的表象，这样就可以把该事物的物理性引向形而上的精神领域。实际上这和后来索绪尔的能指、所指是一样的，我们可以列一个相同结构的两个半圆图来表示阿奎那与索绪尔的类似结构（图2-5）。

托马斯·阿奎那的超越性理论无疑为启蒙时代以来的再现理论的对应性、替代性奠定了合法化基础。这种合法化就是启蒙之前就已经存在的普遍绝对的神学基础。或

[30] Hugh Bredin, "Thomas Aquinas", in *Key Writers on Art: From Antiquity to the Nineteenth Century*, ed. by Chris Murray, p. 37.

图 2-5　阿奎那的超越美学和索绪尔语言学的对比图示

许因为中国古代哲学中没有这种绝对性的神学基础，所以中国也没有这种以象征替代为基础的再现美学。中国有赋、比、兴，理、识、形，以及"六书""六法"等各种艺术理论，但笔者认为，它们都不是替代、象征和对应的再现理论；相反，它们是转化、暗合和互喻的理论。在这些理论中，诸多方面均有自我确证及平等互动的权力，得到自证即意味着得到了整体关系。这里面没有西方象征理论中那种客体必须牺牲自己去象征主体意识的从属性关系。比如，与其说梅兰竹菊象征了士大夫的道德情操，不如说它们自身冰洁玉清的品质为士大夫所崇敬，它们的品质启发了士大夫。阿奎那提出的超越对于现代艺术的再现理论而言意义重大，这不仅是因为他看到象征是主体（不论是神还是人）和对象（象征物）之间在认识论方面的对应，更重要的是，象征是主体（神）把握外在世界的途径，是把上帝的最高真理转入世界万物之中的最佳的移情方法，也是上帝的真理（在启蒙那里是人的真理意识）与其在外在对象上的投射的统一性的再现。这种象征在康德那里被表述为崇高。康德的崇高和阿奎那的超越类似，审美判断力可以超越感知的假象，所以最终的崇高和象征意义有关。康德对崇高的讨论主要集中在《判断力批判》上卷第二章有关崇高的分析中。[31] 崇高美学是指当意识碰到某些很难认识和把握的复杂结构时，意识所进行的某种整合和秩序化活动。崇高是一种不愉快的情绪，比如大海、黑夜和悬崖峭壁带给我们的恐怖和不可知的感受。[32] 这时我们会感到自己的渺小和无能，但是我们的想象力能够超越这种"自我维护"的能力，让我们摆脱感知到的恐怖表象以及不愉快的情绪，把我们带入一个无限

[31] 参见〔德〕康德：《判断力批判》上卷，宗白华译，北京：商务印书馆，2011 年，第 78—178 页。
[32] 李斯托威尔描述了"崇高"的美学特点，认为它是一个关于伟大、无限等这些"量"的范畴。参见〔英〕李斯托威尔：《近代美学史评述》，蒋孔阳译，上海：上海译文出版社，1980 年，第 213—218 页。

博大的境界。在有限的直观中超越了直观的经验，进入一种有限和无限的既矛盾又统一的统觉之中，这就是心灵的超越。在有限的直观的在场中，我们感受到了一种无限的不在场的境界。[33] 如此一来，崇高是纯粹的心灵活动，就像象征一样，把心灵意愿带给某一对象。

当理性的秩序化能力与不可捕捉的复杂性之间不对称的时候，就会出现这种意识状态。它和另一种情形很类似，比如当我们极力去捕捉上帝、自由和道德这些难以企及的概念，即那些超出我们的认识领域范围的认识对象的时候，我们的意识活动便会超越和想象。崇高的感知是一种判断，在意识和对象发生冲突的交界处进行判断。这个冲突其实就是表象或者假象，需用想象力超越这个表象，从而进入崇高境界。

崇高和美是两回事。因为美属于感知经验，崇高则属于理性意识范畴，是判断能力。康德说："美者似乎被当作一个不确定的知性概念的展现，而崇高者则被当作一个同样的理性概念的展现。"[34] 所以，康德认为关于自然界的美，只能在我们以外的客观对象中去寻找根据，而崇高只需在我们自己的内在意识的形式里寻找。换句话说，崇高不存在于外在自然的本质中，"自然的崇高"这个判断不成立。

于是在康德那里，崇高美学发展了阿奎那的超越美学，而无论是超越还是崇高，都是人的想象力试图融合有限的感知形式和无限的理性意识之间的对立，从而达到二者的统一。只不过在阿奎那那里，超越被表述为宗教理想；在康德那里，崇高作为人的理性能力被检验。

不论是超越还是象征，其目的都是通过形象寄托的想象（不论是真实对象还是幻觉形象）去获取那个具有绝对性、唯一性的真理及其境界。如果不能获取那个至上的真理，或者真理的外在投射（真实），象征则毫无意义，或者就没有象征。然而，如果象征存在，那么判断主体和对象之间就必定形成一种绝对的对应关系。

四、从图型到符号

那么，真理和对象如何在象征以及崇高的心灵活动中对接呢？这就需要为意识增加一个图型概念，即必须给意识一个外形。

康德的图型不是我们通常所讲的艺术形式，它是与概念分类，即范畴同步的概念图型，它的显现形式是时间和空间。

我们前面说过，在康德的哲学中，认识判断有经验判断和理性判断（或者概念判

[33] 参见〔德〕康德：《判断力批判》上卷，宗白华译，第 78—178 页。

[34]〔德〕康德：《纯粹理性批判（注释本）》，李秋零译注，北京：中国人民大学出版社，2011 年，第 73 页。

断）两种，但经验判断不可能抵达普遍性和必然性的目的，必须有概念的参与才能实现这一目的。在认识对象之前，我们的意识之中已经具有区分外在对象的分类规律，即范畴。没有范畴，直观就无从真正地认识对象。因为范畴是先天规定的"出现之所以出现"的规律。[35] 意识和对象之间的对应就是范畴和对象的对应。由于范畴是先验的，所以范畴属于纯粹理性的领域。如此说来，崇高和象征应该来自范畴。

笔者认为，范畴的概念对于启蒙之后的西方观念艺术史来说至关重要，只有找到范畴及其框架结构，才能演绎出艺术史的体系。

这样，西方启蒙的认识论首先要发掘人的意识自由，即纯粹理性的能力，发现逻辑范畴。即便是在以直观为基础的审美领域，理性也是决定性的判断因素。逻辑和概念是先验的和优先的，只有它们才能达到无限的、必然的自由境界。

之后的新康德主义发展了康德的自由意识和理性精神，并试图扩大理性的外延。而康德的理性过于纯粹，不和文化实践沾边。恩斯特·卡西尔（Ernst Cassirer，1874—1945）的符号学试图为精神找到承载物，或者精神的痕迹。卡西尔提出，理性精神的获得需要通过隐喻和象征，而隐喻和象征的载体即是符号。

符号让我们想到康德的范畴图型。康德这样说："纯粹知性概念与经验性的（甚至完全感性的）直观相比，是完全异类的，绝不会在任何直观中遇到……如今显而易见的是，必须有一个第三者，它一方面必须与范畴同类，另一方面必须与显象同类，并使前者运用于后者成为可能。这个中介性的表象必须是纯粹的（没有任何经验性的东西），并且其一方面是理智的，另一方面是感性的。这样一个表象就是先验的图型……图型自身在任何时候都是想象力的产物；但是，由于想象力的综合并不以单个的直观，而是仅仅以规定感性时的统一性为目的，所以图型毕竟要与图像区别开来。"[36]

康德的范畴图型是先验的图型，它指引直观。但是范畴图型和一个人在面对对象时产生的具体图像是不同质的两回事。[37] 图型来自大脑意识和范畴，而图像来自正在感知的感官。因为范畴图型的目的和功能是达到与客观对象在普遍性和统一性意义上的对应，不是偶然的个别的对应，而图像是偶然的个别的对应。

康德在《纯粹理性批判》中区别了"现实性的图型"和"必然性的图型"，并进一步区分了这两种图型所呈现的不同的时间形式。

"现实性的图型"是在一定的时间中的存在，而"必然性的图型"是一个对象在一

[35] 参见〔德〕康德：《纯粹理性批判（第 2 版）》，第 121 页。
[36] 同上书，第 128—129 页。
[37] 同上书，第 130—131 页。

切时间中的存在。[38] 这里的"一定的时间"是瞬间的、当下的时间。这个瞬间和当下的时间在康德那里和历史不发生关系，它只和偶然性以及感知发生关系。

但是，在后来的浪漫主义那里，比如在波德莱尔那里，这种瞬间和当下被界定为现代性，而静止的时间对于浪漫主义而言，乃是古典意义上的时间观念。因为当下意味着与过去的分离，并意味着走向未来的时刻。波德莱尔的这种现代性时间观念被抽离为西方现代艺术和前卫艺术的革命观念——破旧求新。现在（present）和当代（contemporary）被升华为现代性的艺术哲学和意识形态。而另一方面，赋予新的图型以抽象的永恒性又是浪漫主义之后的西方现代艺术的理想，即克莱夫·贝尔（Clive Bell，1881—1964）所说的"有意味的形式"。它以马列维奇（Malevich，1878—1935）、瓦西里·康定斯基（Wassily Kandinsky，1866—1944）和蒙德里安（Mondrian，1872—1944）为代表。

也就是说，现代抽象艺术在美学上追求康德所说的那种在一切时间中存在的必然性图型，而这种动力恰恰导致不断的革命和主义出现，追求不断进化的现代形式法则。这个法则只有到了极少主义和观念艺术那里才遇到了挑战。这种追求当下性的现代性意识与形而上学的必然性图型之间的矛盾——当下时间和一切时间之间的矛盾——构成了西方现代艺术以来的艺术史和艺术理论的核心问题。而康德的审美判断则是这个时空矛盾的始创者。

康德的范畴图型也为西方现代艺术理论中的符号概念奠定了基础。在新康德主义者卡西尔那里，象征符号的起源来自大脑意识，或者大脑意识的认知方式，绝非被认知的客体对象。比如，在讨论神话和艺术的起源时，卡西尔认为神话意识在观照星辰时所得出来的结果，截然不同于这些星辰直接呈现给经验观察的那些景观。卡西尔说："笛卡尔曾经说过：无论对象是什么，理论科学在本质上永远是一样的——正如无论被照耀的事物多么丰富多样，太阳的光芒永远是一样的。这句话同样适用于其它任何一种符号形式：语言、神话或艺术，因为它们也都各有一种独特的'看'的方式，也都在自身内部各有其特殊而合适的光源。在概念之光初照之下产生的直观（envisagement），其功能是永远也不会从事物本身那里得到的，也是永远无法通过其客观内容的性质而理会的。因为，这不是我们在某个着眼点上看到了什么的问题，而是着眼点本身的问题。"[39]

从这个角度，我们完全可以说卡西尔的符号学，即"看的方式"的理论仍然是康

[38]〔德〕康德：《纯粹理性批判（第2版）》，第132页。
[39]〔德〕恩斯特·卡西尔：《语言与神话》，于晓等译，北京：生活·读书·新知三联书店，1988年，第39页。

德哲学的复述。然而，卡西尔还是试图把纯粹理性和文化实践结合在一起。所以，象征和隐喻就和神话以及语言（包括艺术语言）发生了联系。我们看到象征是超越和崇高的必然途径，象征因此和概念理性发生关系，也就是和语词、解释、解码发生关系。这样，西方艺术史中的图像和语词之间的矛盾，就由象征嫁接在一起，并奠定了图像学及后图像学的理论基础。

隐喻在不同人类文化中都存在，但是象征则不一定。比如，在中国的语言、神话、艺术中也有隐喻。赋、比、兴中的"比"比较接近隐喻。但是，很难说"比"是象征，象征是指一物用自己的形象去比附另一更高级事物的概念意义，象征本质上是形象与概念推理之间的关系。但是，在中国文化（以文字为先驱）的结构中，逻辑和概念既不是优先的也不是高于感知的，逻辑和感知相对平等，比如"写意"这个概念或者绘画行为很难说是感知为先，还是概念优越。其原因可能是赋、比、兴中的"比"更倾向平行和多义性。所以，"比"就和图像、联想、假借、转注等同时发生，这些都在中国文字学中有所阐释。比如汉代许慎的"六书"就是有关文化的假借、多义、并用和通联的学说。[40]"比"与象征产生差别的另一个原因是，中国没有单纯的语言学（或者建立在理性概念和逻辑基础上的有关语言结构的学说），中国文字学不是语言学，而是文化的生态学或者人文学。它融合了语言、艺术、神话和哲学，所以文字学注重经验、实践、理性、逻辑和日常生活状态的互动性，这样一来，逻辑概念很难被置于经验之先。没有先验逻辑和先验统觉立足的绝对优越性，直观和概念也就不那么冲突，或者不那么处在绝对对立的位置上。

康德的范畴图型不是文字，但由于它是概念的时空形式，也就和我们理解的文字似乎沾边。康德强调，范畴图型是由先验的、统觉的、理性的概念决定的。所以，象征作为崇高超越的理性美学也就不能作为中国文论、画论和书论中主导性的理论概念。相反，象征成为西方现代艺术史理论的核心概念之一，也是西方现代再现理论中的一个关键性的方法论概念。而符号作为当代理论中的流行概念最初与象征分不开，它的简单解释就是概念化的形象。如果让我们从康德的角度解释符号，那就应该是"先验统觉规定的范畴图型"。

[40] 甘阳在其 1987 年的《从"理性的批判"到"文化的批判"》一文中，曾经提到中国语言文字的多义性、表达的隐喻性、意义的增生性，以及理解和阐释的多重可能性。而这些都在钱锺书的《管锥编》中有所讨论，中国的语言和中国的文化有一字多义、同时并用的基本特征。见〔德〕恩斯特·卡西尔：《语言与神话》，于晓等译，第 25 页。

第三节　艺术再现：秩序自然和替代自然

欧洲启蒙的初始即旨在获得人性自由，而这种自由只能在人类社会自己的理性和秩序中获得，不能直接从自然中获得。若想从自然中获得，只有两条路：一条是真实地征服自然，那就是科学；另一条是幻觉地征服自然，那就是艺术。可见，艺术通过制造幻觉从而替代自然、组织自然和秩序化自然。这就是艺术再现理论的启蒙解释，也就是西方艺术再现的现代性解释。

这种二元对立性的解释正是启蒙时代的美学和艺术史理论的核心。黑格尔在他的《美学》中写道："人一方面把自然和客观世界看作与自己对立的，自己所赖以生存的基础，把它作为一种威力来崇拜；另一方面人又要满足自己的要求，把主体方面所感觉到的较高的真实而普遍的东西化成外在的，使它成为观照的对象……艺术就是从这里开始：它就是按照这些观念的普遍性和自在本质把它们表现于一种形象，让直接的意识可以观照，使它们以对象的形式呈现于心灵。"[41] 四十年之后，德国艺术史家李格尔又写道："人面对自然的时候没有自由，而只有在艺术中能够可以得到自由，同时把自然放到从属地位。"[42]

其实，笛卡尔的二元哲学已经把这个关于自由和不自由的矛盾转嫁给艺术，要求艺术重新统一两者。康德发展了笛卡尔的意识与物质的二元理论。康德把物质世界视为因果法则的产物，似乎这里没有任何人的自由而言。但是康德的纯粹理性和先验统觉掌握着自然的结构，以及通过认识工具可以给予物质世界以清晰性的认识。这个认识的过程恰恰是在人的意识致力于把握因果关系，并努力干预物质世界的时候实现的。更进一步，意识还可以在自然现象界的局限性之外，去强化那个因果系统，也就是通过意识的系统把那个本来限制人的自由的自然的因果法则，抽象概括为结构化和系统化的原理。这样，意识就变成现象界所不能包括的、不为后者限制的自由的"自我"（left-over self）。这是摆脱了自己的"自我"，它是自由的，不受限于"自我"所处的外在形势，相反可以让"自我"产生某种统觉的冲动，进而认识世界。这就是康德所说的纯粹理性。[43]

[41]〔德〕黑格尔:《美学》第 2 卷，朱光潜译，北京：商务印书馆，2017 年，第 23—24 页。

[42] 转引自 Michael Podro, *The Critical Historians of Art*, p.7.

[43] 这种"自我"应该是先验统觉的自我意识和直观经验的对象的统一，这叫作"客观统一性"。康德提出了客观统一性和主观统一性的两种标准，"所谓主观的，例如对一个人来说，某一个词使他想起一个东西，而对于另一个人，就使之想起另一个东西。在经验的东西里面，意识的统一性，对于所给予的东西来说，不是必然的、普遍地有效的。反之，自我意识的客观统一性即是必然的、普遍的和有效的。主观的统一性乃是内感官确定，由经验所给予并结合成一个对象。"我"是在经验上意识到某些确定是同时的或者相继的，这是以情况或经验的条件而定的。所以，必须依靠综合（康德说的"知性的纯粹综合"），这种综合又是经验的综合的先天根据。它必须从属于原始统一性，即统觉的原始统一性，只有这种统一性才是客观的。参见〔加拿大〕约翰·华特生编选:《康德哲学原著选读》，韦卓民译，第 58 页。

尽管康德为人的理性意识插上了自由翱翔的翅膀，但人不但是有意识的人、理性的人，同时也是自然的物质的人。所以，自由只能在具有理性实践活动的人类生活范围之内才能实现。而在具有因果法则的自然界中，人是自然的一部分，人是不自由的，不得不为因果法则所制约。从这一点讲，这个因果法则制约着人的内在感觉和物质（比如生理）状态。简而言之，人的自由由其理性决定，人的不自由由其感性（感官）所决定。

所以，从启蒙的自主性理念出发，人是自由的，但经验告诉人们，人在自然界是不自由的。这种人的自由和不自由的分裂，即人作为理性的部分和作为自然的部分的分裂，催生了审美判断，因为这个分裂恰恰有可能把人的感性从道德感中解脱出来，类似无功利性。另一方面，审美判断可以把我们的理性自我从感性生活中解脱出来。审美判断需要在道德与感性之间平衡，即康德所说的审美判断的超越性前提。

康德的人的理性部分和自然部分的分裂性，为西方现代美学和现代艺术理论中的美学现代性和社会现代性的分裂、概念和形象（语词与图像）的分离，奠定了最初的哲学基础。

19世纪中期的浪漫主义发展了康德的审美判断的分裂的原理，把其中的理性自由变成了诗学的自由想象力，而把人在自然中的不自由转化为资本主义庸俗社会对人的异化。康德在建树他的审美判断力的时候，并没有融入社会历史的纬度，但是到了浪漫主义，以及后来的西方现代性和现代艺术理论中，康德的形而上学的审美判断被转化为历史的和社会批判的起点。这个起点就是理性自由和外在自然中的不自由之间的分裂。

但是，康德的审美判断的最终目的乃是弥合这种分裂，也就是通过遵从意识的秩序而为自然立法，从而获得主体自由。因此，审美判断对康德和黑格尔而言，乃是对普遍秩序的感知。审美判断所产生的愉悦满足不是由那些感知对象造成的，不是因为它们具有多样、丰富的魅力，而是由审美判断的有效性所致，而这有效性则来自意识所感知到的秩序，是先验统觉所给予的秩序。

这种意识本质非常有意义，它不仅仅影响美学判断，同时也是艺术再现观念的核心理念。首先，康德的审美判断是二元相对的，即意识和对象的对立。判断的有效性指审美对象和审美主体（意识）之间的对应。连接意识和对象并使其相契合是意识所本能感知到的。康德在这里所说的并不是某一个人面对某一个具体的感知客体的问题，而是在谈纯粹理性或者意识面对外在世界时，如何判断统觉秩序与感知认识相统一、相对应的绝对性和普遍性问题。据此，审美活动主要是意识在证明自

己的活动，而不是某一个被感知的客体的差异性和多样性魅力所引发的活动。换句话说，任何所谓的美或者魅力，如果没有意识的审美判断的秩序化整合，都是不存在的。由此，康德区分了纯粹的审美判断和欲望满足。后者是一种面对世界的偶然性的反应；审美判断则是一种自我意识在外在世界的自由显现，意识与世界发生关系，这种关系不仅仅是意识指出了世界的因果法则，同时还把审美意识投射到感知对象之上。

尽管康德在他的全部行文中并没有提到纯粹的审美判断如何同艺术创作及艺术作品的主题形式等联系起来，但康德有关审美判断的原理对西方艺术再现的理论，乃至现代艺术的创作都有影响。康德的哲学和美学原理，拓宽了西方艺术再现的范围，再现不再局限于模仿外在现实的写实风格，再现主义（representationalism）代替了模仿（mimesis）。所以，如果说艺术再现了什么，那就是再现了意识所给予外部世界的秩序。这样一来，艺术作品所描绘的形象为何物或者何种形式，比如是如实模仿对象，还是观念化地概括对象的抽象形式，这些都不重要，重要的是绝对准确地与意识秩序相吻合。简而言之，艺术要完整、完美地替代那个它所表达的意识秩序。这就是再现的哲学原理。

这个原理是理想主义的，即艺术主题和意识秩序必须达到完满的对应。康德等启蒙思想家告诉我们，人的自由意识、纯粹理性和先验统觉虽有能力对应自然法则和世界秩序，但前提是人的理性有能力抓住完满的、普遍有效的和必然的规律。审美判断和艺术再现只是，也必须是这种意识秩序的证明。所以，没有启蒙主义这样的乐观主义和理想主义，就没有极为推崇精神性的西方现代艺术流派，同时也就没有西方现代艺术理论和艺术史方法论的系统化成果。艺术家和艺术史家是意识秩序的领悟者和阐释者，为艺术再现提出了至高无上的标准，艺术必须承担意识秩序的物化责任。

第四节　再现的定义：从柏拉图的镜子到康德的图型

让我们进一步来给"再现"一个更加具体的解释。启蒙时代是西方语言学与相关学科，包括现代艺术理论的第一个转向，即哲学转向。所以，艺术理论必须通过哲学来证明它的自我实现。也就是说，再现不仅仅是形象模仿，它远比此重要，它是一个

认识论意义上的再现主义。[44] 那么让我们看看启蒙时代"再现"概念的哲学意义是什么。

根据韦伯斯特（Webster）词典，"再现"在哲学中的概念是再现主义（representationism，或者 representationalism），我们也可以把它翻译为"表象主义"或者"表征主义"等，但是如果尊重现代以来中国艺术理论不断西方化的历史背景，我们将其翻译为"再现"最为准确。再现是有关认知的哲学理论，它建立在这样一个判断之上：大脑仅仅知觉"精神形象"（mental images），而这个大脑形象是对大脑之外的物质客体的图型陈述，而不是这个物质客体本身。因此人类认知的合法性涉及一个基本问题，那就是绝对真实的问题。也就是说，我们的知识需要去说明这个"精神形象"是否和外部的客观对象相吻合。我们知道，很多非西方或者非现代哲学传统和艺术传统并不十分关注这个绝对对应的真实观念。但是在启蒙思想中，这是认识论的核心。

所以，这个检验大脑形象与外在客观对象是否吻合的学说就是再现主义的重要内容。它不是一个仅仅局限于某种视觉艺术风格的学说，比如，就像中国的艺术家和批评家通常理解的，再现只是一个等同于写实或者现实主义的现象描述的风格概念。相反，它是一种哲学认识论在艺术理论中的具体体现，至今仍然存在于哲学流派中。而在艺术理论中，它成为思考何为艺术或者艺术本质的出发点。这个再现主义的哲学认识论源自 17 世纪的笛卡尔哲学、18 世纪的洛克和休谟的经验哲学，以及康德的理性主义等启蒙主义核心思想。[45]

再现主义的定义包括四个重要内容。第一，再现主义认识论的起源是在启蒙时代，根据以上我们所讨论的启蒙背景和康德的思想，再现显然源自启蒙思想家有关主体性自由的观念。第二，再现论具有三段论的线性逻辑：大脑—大脑感知到的客体形象—外在感知客体。这个线性逻辑结构从此成了西方现代艺术理论和艺术史理论的基础。第三，大脑形象和客体对象的完全一致或者准确对应。第四，再现的终极目的是发现绝对真理或者真实性，外在客观要符合主体认识的真实性。追求绝对真实导致再现的绝对准确对应的理想主义问题，同时它也成为检验再现原理的唯一标准。

如果用一句话去概括艺术再现论，那就是艺术的本质是复制大脑意识和外在对象之间相互对应的大脑形象模式。检验这个模式合理与否的理论就是再现认识理论，它

[44] David Summers, "Representation", in *Critical Terms for Art History*, p. 3.

[45] 韦伯斯特词典的原文如下："再现主义，也称为表象主义，是一种哲学理论，它基于这样的论断：大脑感知的只是意识之外的物质对象的精神图像，而不是对象本身。因而，由于证明这种图像是否准确对应于外界对象的需要，人类认知的有效性遭到质疑。这一学说根植于 17 世纪的笛卡尔哲学、18 世纪的洛克和休谟的经验主义，以及康德的唯心主义，在当今哲学界仍然流行。"参见 https://global. britannica.com / topic / representationism，2016 年 1 月 1 日查阅。

既可以是艺术创作的方法论，也可以是艺术史叙事的方法论。当一种方法论范式不再符合某个时代或者某种时尚的新形式时，就面临着革命和被替代的命运，各种主义和流派会应运而生。

当然，这种再现主义和亚里士多德、柏拉图时代的模仿说有着必然联系，但是也不尽相同。启蒙的再现主义把古希腊的模仿说提升到哲学认识的层次，把主客观的对立置于更加极端，然而也更加富于逻辑的层面。

"再现"的概念和古希腊的"模仿"概念有关，它首先出现在柏拉图的《理想国》中。柏拉图用苏格拉底的话说，画家或者诗人就像一个工匠，他们只是模仿床或者桌子的样子（影子），而不是做真实的床，只有神才能够做那样一张床。注意，这里的"真实的床"只有一张，它应该是床的理念。而现实的床是床的理念的具体显现，这种显现可以是个别的、多样的。工匠和画家只能模仿床的样子（床的部分，也就是影子），尽管工匠可能是万能的，苏格拉底认为有这样的工匠。他可以做出天地之间甚至冥府中的动物、植物、桌子、床和人，任何人都可以成为这样的工匠，只要你拿着镜子去照周围的东西，包括你自己即可。但是，这个镜像只是事物的影子。艺术和美的工作就是模仿这个影子。

在柏拉图看来，外在事物是通过感官被反映到"我"之中的。"我"是一种理念，而感觉是一种工具，它被心灵（psyche）所主导。在柏拉图看来，如果模仿的结果完全等同于被模仿的形象，这是有罪的，因为它迷乱了我们的理念。人制造的模仿形象不是被模仿的对象本身，只是一个面具而已，这个面具是我们不能看到的自己的理念的一种显现。由于面具假象的干扰，我们不能直观我们的理念，从而使我们不能成为我们自身。对于柏拉图而言，只有理念才是真实的，只有通过理念才能成为真实的"我"。艺术和美呈现的只是对面具的模仿，所以艺术和美充其量只能是（对理念的）模仿的模仿。绘画只是影子的影子，和真理还隔着三层。[46]

所以，对于柏拉图而言，艺术的功能和后来的启蒙思想家的再现功能不同，后者赋予艺术家（或者美的感知主体）以表达意识秩序，即理念的自由。但是柏拉图认为，艺术根本无法复制理念，艺术和美也就根本无法承担启蒙所赋予的这个功能。

虽然亚里士多德对模仿的看法和柏拉图有所不同，但是他们在绘画只是模仿外形这一点上看法一致。亚里士多德将美感认知或者知觉过程看作通过感官获得一种记号的行为，好像一个戒指留在蜡上面的印记。所以，模仿对象就是使模仿形象和对象相

[46] 参见〔古希腊〕柏拉图：《理想国（卷十）》，收于《柏拉图文艺对话集》，朱光潜译，北京：人民文学出版社，1963年，第66—89页。

似，这个相似的结果类似于一个记号。记号的形状是人与对象之间真实接触（无论视觉的还是触觉的接触）的结果。亚里士多德说的模仿也是指人的知觉意识和被感知物之间的对应。但是，他更加强调对象（物）具有实在性，实体性也是引起感知的原因。所以，记号是结果，它是为原因所决定的。或者用另一个概念，记号与存在依据或者说标志（index）有关。[47] 亚里士多德的模仿不像柏拉图那样偏重理念，因此也就不那么悲观。更重要的是，亚里士多德认为外在对象具有实在性，也就是包含某种真实性，尽管这种真实性是偶然的。

不论柏拉图和亚里士多德在艺术和美的价值观上有何不同，但在艺术的本质是模仿的观点上是一致的。艺术是低级的，特别是在柏拉图那里，因为他的终极价值场所是理想国，是正义和真理哲学，它们远远高于艺术。艺术家的工作就像苏格拉底说的，是模仿或者制作"拟像"，如同镜子折射周围事物一样。

为了解决和表现床的真实性问题，古希腊的哲人把理念的床和现实的床分开来讨论。苏格拉底说，任何人都可以成为万能的工匠（画家或者雕塑家），因为他可以拿着镜子去照那些模仿的对象。更重要的是，他还认为一块画布就是一面镜子，外在事物可以被原封不动地装进画布（镜子）。然而，他没有想到，从存在的角度讲，外在之物与它们在镜子中的映像完全是两回事，其实它们在镜子中并不存在，只是一种存在的幻觉。如此一来，外在之物在镜子里的实际缺席，通过苏格拉底故意的"自我欺骗"变成了外在之物的"在场"。这就是汉斯-格奥尔格·伽达默尔（Hans-Georg Gadamer，1900—2002）所说的"缺席的在场"（making the absence present）。[48]

然而，正是这个镜子理论奠定了西方视觉艺术的传统。此后的西方艺术家和思想家并没有因为柏拉图的"偏见"而否定模仿，相反，模仿成为西方艺术创作和理论的基本参照系。尽管在东方，在中国的儒家看来，"艺"也是"礼"的附庸，劣者亦可迷乱心智，但没有类似"镜子"和模仿的美学和艺术观。孔子时代的中国人当然已经有了镜子的生活经验，可为什么那些与古希腊同时的中国哲人却没有把绘画与镜子连在一起，并把后者看作绘画和艺术的本质？这是一个看似简单，然而非常有意思又复杂的问题。当画家拿起一块绢或者一片漆板的时候，绢和漆板或许已经不是一片空白（镜子），它已经先天地包含了一些人文的或者物性的东西。当绘画创作开始进行之前或者进行之时，被描绘之物以及被用之物（比如绢、漆板或者墨）已经在场，这些所

[47] S. H. Butcher ed. and trans., "'*Imitation' as an Aesthetic Term*", in *Aristotle's Theory of Poetry and Fine Art*, Chapter Ⅱ, New York: Dover Publications, 1951, pp.121-162.

[48] Hans-Georg Gadamer, *Truth and Method*, trans. by Joel Weinsheimer and Donald B. Marshall, New York: Crossroad, 1992. 中文版本见〔德〕H-G. 伽达默尔：《真理与方法》，王才勇译，沈阳：辽宁人民出版社，1987年，第160—176页。

用之物与人长期互动的过程和意义已经在画者的经验中存在了，其在场不应该通过眼睛是否看见了这样的纯物理性的外形存在（比如镜子折射）来判断。换句话说，绢或者笔墨在画家眼里，已经是经验化的或者人文化的东西。所以，它们不可能是一块纯粹空白的、可以百分之百准确无误地折射外部对象的镜子，也就没有"缺席"的物和"在场"的物两者可置换的二元关系。

这并非说，中国的哲人比古希腊哲人高明多少，而是说中国的哲人没有把镜子当作艺术的方法。换句话说，他们没有把"自我欺骗"当作绘画的本质和表现真实的方法。而古希腊哲人不但把模仿作为艺术的本质，同时进一步把模仿对象，即一个物（比如一张床）的理念和现实，从特殊和一般的哲学角度严格区别开来。令人费解的是，为什么他们没有把"床"的存在，即它的人文情境等文化和社会因素也考虑进去呢？这一点正是后来的海德格尔的存在哲学所补充进去的，也是后来拉康心理学中的镜像理论所致力修正的。

启蒙主义对古希腊的模仿说的修正是从主、客观认识论开始的。启蒙的再现主义哲学以及相应的再现艺术理论之所以在启蒙时代出现，与启蒙哲学对主、客观概念的讨论有关。主观性（subjectivity）和客观性（objectivity）这两个概念最早出现在14世纪的拉丁文中（obiectivus/obiective）。但是，它和后来西方现代所使用的主观和客观的意义恰恰相反。在14世纪，"客观性"是指正在呈现给主观意识的那些事物本身，而"主观性"则指那个存在于事物自身之中的主体性。[49] 换句话说，14世纪时人们所说的"客观性"，是指物体在人的意识中所呈现的原本样子，而"主观性"则指事物本身的实体性质。所以，主体和客体都与事物本身的外在和内在特性有关，或者说主观性和客观性都是外在事物的属性。尽管"主观性"这个概念在14世纪已经带有人的主观意识的因素，但是，主观性主要指外在对象的自身特性。

14世纪之前，主观性和客观性都是外在事物的属性。这自然让我们想到了古希腊模仿论中的理念的床和现实的床。二者之间的区别很像14世纪的主观性和客观性之间的区别。理念的床和现实的床都属于床本身，区别在于一个是床的本质特性，另一个是床的物质特性。正是因为床具有两个属性，所以镜子的映像才可能替代它的物质属性。

[49] Lorraine J. Daston and Peter Galison, *Objectivity*, New York: Zone Books, 2010, p.29. 该书作者指出，启蒙时代出现的主、客观的哲学认识论奠定了19世纪60年代前后在科学实践和研究中出现的客观性倾向。在此之前，中世纪以来，包括启蒙时代的主要科学倾向是本质真实。而19世纪60年代之后，特别是20世纪的科学研究倾向于更加主观真实的"习性判断"（trained judgment）。这三个阶段的科学观对本书中所讨论的艺术再现理论具有重要的参照意义。可以说，艺术再现的理论发展与科学实践的倾向是同步的。详见本章最后一节。

到了笛卡尔，主体和客体、主观性和客观性这对二元关系的概念才正式成为哲学认识论中的概念，它们分别指人的意识及与其对立的外在事物。笛卡尔的客观性也含有现实世界的意思，只不过这个现实具有大脑的"概念现实"和大脑的"形象现实"之分。他把大脑的"概念现实"称为"formal reality"（规范现实），它是大脑有关现实的概念形式，这个规范现实很像后来康德的范畴图型。笛卡尔把大脑的"形象现实"叫作"objective reality"（客观现实），它是大脑有关现实的形象形式。所以，笛卡尔这里的"客观现实"并非指外在世界存在的物理现实，而是指那个相对于大脑"概念现实"的大脑"形象现实"。对于笛卡尔来说，客观性是主观意识的一部分，因此，他的主观性和客观性不再是 14 世纪那个指示事物自身属性的主观性和客观性，而成了认识论结构（主体意识）的属性。于是，主客观从外在对象的属性，变成哲学认识论中的主客二元关系，这个二元关系是主体意识的组成部分，并非外在对象的属性。据《客观性》的作者洛林·J. 达斯顿（Lorraine J. Daston）和彼得·加里森（Peter Galison）所言，启蒙以来的主客观的理念其实仍然被现代人所沿用，并且成为现代词典的通常解释：客体或者客观性就是我们大脑中的"客体"。[50] 换句话说，这里不存在一种脱离了主观意识的客观性。

14 世纪之前的客观性在启蒙时代的变化，导致启蒙再现理论对古希腊模仿论的修正，以及对镜子和映像理论的逐步抛弃。康德建立了作为独立学科的美学，黑格尔则勾画了一种三段论的人类理念的艺术史。启蒙奠定了 19 世纪和 20 世纪以批判和历史主义为主导的艺术理论倾向。在艺术实践方面，总体而言，从 19 世纪紧随启蒙的新古典主义和浪漫主义开始，西方现代艺术基本是一个不断走向观念主义，即追逐符号象征和意识形态再现的历程。只是 19 世纪下半期的艺术和文学中出现的现实主义、自然主义以及印象主义，都受到了法国哲学家奥古斯特·孔德（Auguste Comte，1798—1857）的科学实证主义的影响，就像 19 世纪 60 年代到 19 世纪末科学研究中崇尚科学客观性一样。但是，到了 20 世纪，抽象主义和观念主义成为占主导地位的艺术潮流。

有人说，启蒙以后的西方艺术走向主观、走向模仿的反面，这是否意味着西方正在与东方的艺术传统接近？笔者认为并非如此。表面上，西方现代艺术的观念主义似乎和中国的写意性接近，但是，后者不追求人的观念与外部世界的绝对对应。西方启蒙以来的再现主义在概念与形象（或者概念现实与形象现实）的二元对立方面，其实

[50] Lorraine J. Daston and Peter Galison, *Objectivity*, p. 29.

和古希腊的模仿说并没有实质性的差别，只是把这种关系从外在对象那里逐渐转移到大脑意识中。而东方的写意性和赋、比、兴等，恰恰旨在弥合概念与形象、情感与叙事等因素之间的裂隙，它是建立在包容、互寓、互借之上的差意性理论，而非建立在分离基础上的绝对性理论。

让我们回到启蒙的主客观哲学。"主观性"和"客观性"这两个概念只有到了康德那里才成为哲学的基本概念。在此之前，笛卡尔以及 17 和 18 世纪的主观性和客观性只是偶然在逻辑学和形而上学中被讨论。但是，康德的客观性，就像笛卡尔的一样，不是指外在世界，而是指感觉的形式，这个形式呈现为时间、空间和因果，他的主体性或者主观性则只是限于经验的感知。主体性和客体性在康德那里主要是指普遍和特殊之间的关系，主观（或者主观大脑中有关客观的图型）都是主观性的，它和外在世界是对立的。它不是指外在世界和大脑意识之间的关系。[51]

从 1820 年到 1830 年期间，欧洲的词典（先是法语和德语，然后是英语）开始界定主体和客体的概念，但基本沿袭康德的哲学。比如，1820 年的德语词典将客体界定为那些和外在对象相关的认识关系，主体则是指存在于我们意识之中的个人的、内在的知识，和外在对象是对立的。[52]

讨论康德的主客观哲学概念对再现主义理论的意义在于，它的大脑意识和大脑形象（范畴图型）以及外在世界的形而上学的哲学关系后来被发展为艺术理论中的象征图像、符号图像和概念图像之间的关系。象征图像理论主要指研究文艺复兴和古典艺术的理论，比如沃尔沃林和李格尔的理论；符号图像主要用于抽象艺术理论，比如康定斯基所说的绘画中的精神指向；概念图像则指那些重在强调艺术作品的文化、历史和政治上下文的理论，主要指 20 世纪 60 年代以来有关"观念艺术"（Conceptual Art）的理论。而这些在图像前面加上定语的图像理论都具有一个共同点，那就是语词和形象的二元对立和二元对称（或者替代）。正是这个对立和对称发展出精细的层次和多样的理论，但是它的核心是语词和形象的分离。对立然而又对称的关系就是现代主义以来的再现艺术理论的基本原理。

自启蒙的再现主义以后，西方很少再用模仿（mimesis）这个概念，代之而用的是"imitation, resemblance, symbol"和"denotation"等表示再现。我们从有关这些概念的定义和争论中，可以看到现代和后现代艺术再现理论的新发展。总的来说，"imitation"也是比较传统的再现概念，它有复制的意思，所以和 copy 有些接近。所以，

[51] Lorraine J. Daston and Peter Galison, *Objectivity*, p. 30.

[52] Ibid., p. 31.

"imitation"通常只指用写实手法去描绘对象的艺术风格，大多指现实主义，而且是一种自然主义的现实主义。它和观念的现实主义不同，比如拉斐尔前派和超现实主义都应该属于观念现实主义。

但是，大多数批评家和理论家反对用"imitation"指示再现。比如，著名的诠释学家伽达默尔就认为用"imitation"去表示艺术再现的本质不准确，因为不论艺术家如何试图让自己的作品去接近一个对象，他的作品都只是一个新的、再生的形象，而不是那个被再现的对象。伽达默尔从诠释学的角度解释"imitation"，在他看来，任何再现，不论是逼真的复制还是主观性的模仿，都是一种诠释活动。这个看法其实是从海德格尔那里来的，海德格尔认为视觉艺术就是解释学的活动，也就是一种对存在的反映和再现。[53]

但是，对于大多数人而言，"imitation"仍然局限于风格的相似和模仿，所以多用来指现实主义和古典艺术。比如，根据维基百科的解释，现实主义和再现有关，但是存在两种现实主义（或者再现）：一种是直接的或者叫"纯真"的现实主义，观者直接感知客体；另一种是非直接的，是大脑通过概念（即概念形象）去感知客体的、再现的现实主义（图2-6）。其实，第二种现实主义是启蒙以后的现代艺术理论的组成部分。"再现"这个概念从一开始就和模仿（mimesis，copy，imitation）不同，它具有大脑、概念和语词等干预因素。

图2-6 关于感知的再现理论（二元论）图示：直接的、纯真的现实主义（Direct Naïve Realism，上）；非直接的、再现的现实主义（Indirect Representational Realism，下）。

[53] Heidegger, "A Dialogue on Language: between a Japanese and an Inquirer", in *On the Way to Language*, New York: Harper & Row, 1982, pp.1-56.

图像学和现代主义艺术批评都受到 20 世纪上半期出现的语言学的影响。艺术再现不再被认为是"imitation"，再现从而具有了抽象的概念含义。现代主义批评家和理论家倾向于用"symbol"或类似的概念"denotation"表示艺术再现。比如，图像学创始人潘诺夫斯基把再现的结果或者意义称为"symbol"。著名的艺术语言学者纳尔逊·古德曼（Nelson Goodman）认为用"imitation"或者"resemblance"去表示再现是错误的，他也倾向于用"symbol"或者更准确地用"denotation"去表示再现。

他认为"模仿"（imitation）和"相似"（resemblance）都是空洞而无意义的概念，两者相似其实只是一种骗术（pretender，impostor，quack），因为相似不能说明任何问题。比如一对双胞胎很相似，甚至一模一样，但这只是假象，本质上他们是两个完全不同的人。[54] 古德曼的潜台词其实是关于何谓"真实再现"的问题，模仿和相似都不可能完全再现真实。

古德曼认为一件东西模仿另一件东西是不可能的。他说，如果我们面对一个对象，比如我们去再现一个人，站在我面前的"这个人"可能是一堆人中的一个人，"他可能是一个封闭变态的人，一个游手好闲的人，一个朋友，一个傻子，或者一个其他什么样的人"[55]。古德曼在这里强调的是一个特定的人，一个处在某个情境中的人。由于我们无法模仿那个人周围的情境，所以真正的模仿是不能成立的。这个辩论很有说服力，因为古德曼引入了类似后现代主义的上下文关系。上下文是不能模仿的。这倒让人想到了中国东晋顾恺之画东晋名士谢幼舆的故事，顾恺之将其置于岩石间，因为这个上下文背景符合谢幼舆的个性。他在画另一位名士裴楷的时候，为其脸颊加上三根毛。这种肖像不是模仿一个人的外形，而是同时捕捉与这个人的性格有关的生活环境，作为整体去刻画，这是在刻画人的日常性情。

所以，古德曼倾向于用指号（denotation）表示艺术再现。通常我们所说的再现某一形象其实乃是指再现某一对象的指号，而非对象的外形本身。指号具有抽象和提取的意味。它是一种概念化的形式，也就是符号。但是，顾恺之所画的岩石之中的谢幼舆这个图像，可能就无法用指号或者象征去表示，因为谢幼舆与岩石不是一种指号关系，而是一种隐喻的关系。再现是一种形象化隐喻，在逻辑上是一种非对称的、非真实的隐喻。然而，古德曼的指号理论多少带有柏拉图的理念以及新康德主义的符号的意味。他的指号或者象征符号更接近真实，因为它们具有更多的抽象概念因素，换句话说，指号是对象的真实和实体性的再现，是理念和影子的关系。

[54] Nelson Goodman, *Languages of Art*, Indianapolis: Hackett Publishing Company, Inc., 1976.

[55] Ibid., p. 6.

在中国的文论中，提倡物与物类比的"假象"说法比比皆是。这与中国汉代以来的神似和形似之说有关。神似有虚拟的意思，虚拟需要一种错位、缺失或者差意、不饱和。相反，西方启蒙的再现主义追求主观和客观在真实性方面的绝对对应。因为客观性被视为主体性认识论的一部分（主要部分），它的真实性必然等待大脑去穷究，非此不能彰显主体意识的万能和至上品质。这正是康德致力于纯粹理性论证的动力。这种动力把上帝万能转移到了世俗的主体性上。在没有万能上帝的非西方传统中，大脑、概念形象和客体对象的关系并非逻辑对应的，那种主客观对立、精神（理念）主导物质的哲学也就不存在，用镜子去模仿和替代客观性的理论自然也不存在。

康德对现代再现理论的贡献，在于他为逻辑概念（古希腊的理念）提供了图型依托。各种等级的范畴图型的感知形式是空间和时间，这个范畴图型为现代再现的象征符号（symbol）、指号（denotation）和记号（sign）等理论奠定了基础。康德的美学理论则为再现美学的形式模式的发展奠定了哲学基础。

后康德主义发展了象征符号理论，这个理论在潘诺夫斯基的图像学那里集大成。在艺术创作方面，从保罗·高更（Paul Gauguin，1848—1903）的象征主义到注重平面性的现代绘画，抽取出象征符号的结构性，扬弃了它的叙事性。上面提到的古德曼的指号其实可以看作对现代造型理论，比如格林伯格的平面理论的概括，点线面形成了指号。指号排斥形象性叙事，指号是意义的自足体，因为它依赖某种结构组合。古德曼的指号又和后结构主义的记号（sign）类似，因为古德曼也强调情境的再现。记号在后现代理论中非常流行。而在索绪尔的结构主义语言学中，它被描述为一个硬币的两个面（能指和所指）组成的记号。在后结构主义那里，记号变为文本和上下文的结合，但它仍然是一个硬币的两面。

西方后现代以来的当代艺术理论再次提出了相似（resemblance）的概念，将它作为艺术再现的本质。比如，《艺术的终结》的作者阿瑟·丹托就认为艺术作品的功能就是相似地再现。丹托所说的艺术囊括了传统架上、观念艺术、波普和现成品等形式，它们都用"相似"的方法再现了某种东西（包括观念）。后现代以来，对"resemblance"重用的现象似乎证明了利奥塔所说的"后现代主义本质上是现实主义"的说法。这里的"现实主义"并非指19世纪居斯塔夫·库尔贝（Gustave Courbet，1819—1877）奠基的现实主义流派，而是指后现代主义所强调的艺术再现语境（上下文）的广义现实主义，是指后现代"文化政治语言学"的话语再现。

所以，再现主义可以概括从启蒙到现代主义、后现代主义乃至当代的西方艺术理论的核心观念。它不是对某一风格，也不是对启蒙以来的某一个阶段的概括，而是各

个历史阶段都运用的核心观念。它不仅仅适合19世纪的新古典、浪漫主义、现实主义、象征主义和印象派，也适合20世纪上半期的现代主义，包括抽象艺术。后现代理论、图像理论和目前兴起的"当代性"理论，也都把再现作为核心问题来讨论。虽然理论家用许多不同的概念，比如用模仿、相似、象征、符号等替代再现，再现的定义不断地被修正，但是启蒙最初奠定的再现原理和基础没有改变。

所以说，康德的再现主义是从柏拉图的模仿说发展来的。意识、大脑形象和外在形象，与《理想国》卷十中的理念（神）的床、现实的床和影子的床的线性结构是一样的。但是，康德把理念的神秘因素转换为哲学的理性分析，理性是可分析的知识结构。启蒙时代的再现主义本质上是神学向哲学的转向，这就是西方现代艺术史理论中的第一次转向——哲学转向。

康德所建立的知识和意识中的必然性和偶然性统一的二元法则，是再现理论的哲学基础，因为只有偶然性和必然性统一，知识才能与外在世界对应，也就是才能获取真实，艺术作品才被认为准确地表现了外在世界。但笔者认为，这个偶然性和必然性的统一，同时也是对启蒙思想家所创立的再现主义哲学本身的颠覆。如果外在形象是偶然的，大脑形象是必然的，那么这个必然性决定了它对外在客体的偶然性形象的修正。我们同样可以说，如果外在形象是必然的（因为康德认为支配外在自然的法则是必然的），那么主观意识的大脑形象是偶然的，因为它来自经验，经验中的我们总是处于感觉和情绪的变化之中。这样一来，外在客体是否也具有修正大脑形象的合法性呢？

这种感觉（sensuous）和超感觉（suprasensuous），或者知觉和理性之间的二元合法性对抗与互换的思维方式，成为西方形而上学哲学以及语言学的基本出发点。正是因为认识到了这样一个欧洲形而上学的传统基础，所以海德格尔指出，西方和东方的语言学交流是不可能的。东方的语言系统（即"存在的家"［home of Being］）和西方的是完全不一样的，所以，没有必要用对方的方式进行交流。康德和启蒙哲学家所设定的这个感觉和超感觉、经验和先验的区分，在海德格尔看来是一种形而上学的区分。而这个区别恰恰是西方语言的基础。在这个基础之上，一方面形成了欧洲语言的发声（sound）和书写（script）之间的对立，另一方面则形成了意义（significance）和感觉（sense）的对立。而这个西方语言的形而上学区分与东亚语言的象形文字系统完全不同。比如，在"色即是空，空即是色"这个短语中我们无法找到感觉和非感觉的区分。在这种情况下，理性和感觉均不能作为自由一方的前提条件来参与判断。而在欧洲形而上学系统中，比如，启蒙思想中理性（先验统觉）被认为是自由的，感觉

（经验）是不自由的。[56]

康德的启蒙哲学和美学，试图给人类认识外在世界勾画出一个前所未有的清晰结构，他无意中把主观和客观的二元论关系推向了更无法解释的极端，从此开创了一个真理永远在主体和客体之间摇摆，以及真理的判断必须倚重主、客双方之中的某一方的这种分裂性的再现理论。我们把这种摇摆的二元论称为钟摆模式。这种模式是线性的、替代性的或者说革命性的。要么观念和理性是判断外在客体是否符合大脑形象的绝对因素，要么外在客体的感知存在是真实性的依据。从此，这种钟摆模式制造出各种微妙的现代艺术史理论立场和模式。

第五节　自明性和眼见为实：虚构和科学实证

现在让我们回到启蒙运动对视觉认知的影响，由此我们可以探讨启蒙运动对之后的艺术史研究和批评理论在方法论方面的深远作用。实证精神和推理精神成为启蒙认识论的两翼。实证是科学和经验主义方法，而推理是形而上学的思辨。

如果说思想解放和宗教改革是社会进步的前提，那么理性和光明则是启蒙认识论的途径。我们不应当把光明看作神圣的、远离日常生活的或者崇高的精神概念。蒙昧和黑暗是中世纪的代名词。驱除蒙昧需要光明，而获得光明首先要具备理性。但是，启蒙思想所说的"光明"是和科学实证紧密相关的，光明需要科学和哲学，而科学和哲学的作用在于指出真理和现实。于是科学引发了实证，哲学则催化了推理。这两大精神成为启蒙的支柱。正像新康德主义价值哲学的创始人之一卡西尔所说："启蒙运动认为，近代以来科学思维复兴的实际道路，就是一个具体的、自明的证据，它表明'实证精神'和'推理精神'的综合不是纯粹的假设，相反，已确立的这一目标是可以达到的，这一理想是可以充分实现的。"[57]

[56] 在一次与日本学者的对话中，海德格尔提出"语言是存在的家"一说。西方和东亚语言系统则是不同的"存在的家"，它们之间对话几乎是不可能的。在西方的语言中，他认为用形而上学的方式对感知与理性进行二元区别是完全有必要的。一方面如海德格尔所言，乃是由他们的语言决定的；另一方面则是基督教神学的真理与万物对应的世界观所决定的。在这篇对话中，海德格尔还反复提到一些日本学者多次参加他的哲学研讨班，特别提到九鬼周造（Kuki Shūzō, 1888—1941）这位日本学者在欧洲学习达 8 年之久，主要研究如何解释欧洲大陆哲学，同时写了很多诗并发表了有关东方诗学的文章，英文出版物见《九鬼周造：一个哲人的诗歌和诗学》(*Kuki Shūzō: A Philosopher's Poetry and Poetics*, translated and edited by Michael F. Marra, Honolulu: The University of Hawaii, 2004)。 海德格尔还多次提到与九鬼周造的交往。海德格尔对东亚语言的理解曾受到九鬼周造的诗学，以及其他日本学者有关视觉艺术的讨论的启发，比如日本电影《罗生门》。见 Martin Heidegger, "A Dialogue on Language: Between a Japanese and an Inquirer", in *On the Way to Language*, pp.1-56.

[57]〔德〕恩斯特·卡西尔：《启蒙哲学》，顾伟铭等译，济南：山东人民出版社，1988 年，第 7 页。另参见 John Bender, *Ends of Enlightenment*, Stanford, Calif.: Stanford University Press, 2012。

或许，我们可以用一件作品来为哲学和科学共同探讨理性之光的时代做一个注脚。18 世纪英国画家德比的约瑟夫·赖特（Joseph Wright of Derby，1734—1794）所作的一幅油画《一位哲学家正在做有关太阳系仪器的讲座，一根蜡烛放在了太阳的位置》（图 2-7）。画中一位哲学家正在作讲演，另一个人在记录。画面前景中间是一个太阳系仪器，蜡烛代表太阳，可以从孩子脸上的烛光猜想到太阳的位置，同时行星在围绕着太阳转。[58] 表面上，这幅画记录了一次科学讲座，但其实画家要表现的是光。

力学和光学成为启蒙时代的人们最为推崇的知识，它们等同于崇高的精神。光学带来了眼见为实的观察技术。一个最突出的光学成就就是望远镜和显微镜的普及。在荷兰，显微镜甚至销售到家家户户，成为公众讨论的热门话题之一。[59] 笼罩着宇宙的光，现在能够被人所获取、引导、计算，被赞颂并被创造性地利用。启蒙时代的人们也期望光芒能够在人类的大脑中，扫荡那些被传统、迷信和偏见所规范的旧意识，照亮那些仍然附着在教堂和君主权力光环里的愚昧。

苏格兰诗人詹姆斯·汤姆逊（James Thomson）在他的诗集《季节》（1726—1730）里，把科学家牛顿比喻为一个带给人类光明的真正的启蒙思想家。牛顿信仰科

图 2-7　约瑟夫·赖特，《一位哲学家正在做有关太阳系仪器的讲座，一根蜡烛放在了太阳的位置》，油画，147 厘米×203 厘米，1766 年，英国德比博物馆与艺术画廊。

[58] 参见 John Sweetman, *The Enlightenment and the Age of Revolution, 1700–1850*, p. 40。

[59] 参见 Margaret C. Jacob, *The Enlightenment: A Brief History with Documents*。

学试验、开拓和试错，相信数学公式和法则规范着宇宙。他的光学试验启发了人们去思考，在人类的大脑中有没有这样的精神之光也能够把思想的误区照亮。[60]

这种精神之光是自明性的。对于启蒙思想家而言，科学是人的自明性的证明，不是客观自然的属性。因此，启蒙时代的科学是和抽象对立的，科学和实证站在一起。它们都要挑战和淘汰那些在现实物理世界所不存在的抽象的概念。因为抽象这个概念在启蒙时代让人们想到中世纪空洞的道德概念。[61]

这种实证的科学观是现代化和工具理性的基础，也是现代主义的再现艺术理论的基石。任何真理必须和现实的存在感知相对应，否则就是荒谬的和抽象无意义的。18世纪到19世纪上半期的古典主义和浪漫主义艺术，都是围绕这个合法性原理展开的。尽管它们追求的真理与现实是冲突的，但二者都坚信只有那种能够呈现给我们某个时刻的视觉真实的艺术，才是表现了真理的艺术。高贵的时刻、隐忍的尊严是古典主义的核心，温克尔曼的"高贵的单纯，静穆的伟大"，以及莱辛的"典型时刻"的理论都是启蒙思想在艺术批评和艺术史中的体现。而这些都影响到了之后的浪漫主义，它追求艺术表现中真实情绪在瞬间的流露和夸张。

艺术史家迈克尔·巴克桑德尔（Michael Baxandall）在他的著作《阴影和启蒙》中讨论了18世纪启蒙哲学中有关物体阴影的视觉认识。[62]巴克桑德尔还讨论了18世纪的启蒙与19世纪初启蒙后的视觉认知变化。与启蒙之后、19世纪初的更加认同科技的、"眼见为实"的视觉标准不同，18世纪上半期的启蒙哲学家主要关注如何激活人的视觉感知，也就是首先把视觉感知看作和理性推理一样，都是人的意识的自觉。洛克和莱布尼兹等哲学家把人对外部世界的感知，看作人的先天认识能力的一部分。人对外部物体的形状和色彩的感知，不是由物体的物理性质决定的，而是由引起这种感知的因素——人的大脑图像所决定的。这是把人的感知认识从上帝的神话世界里解放出来的第一步。

经验主义哲学家洛克在他的《人类理解论》一书中提出了他的视觉感知理论。他认为我们之所以能够从一个带有阴影的二维平面的圆形得到三维球体的感知，并非由

[60] 在《春天》这首诗里，詹姆斯·汤姆逊写道：
 Here, awful Newton, the dissolving clouds
 Form, fronting on the sun, thy showery prism;
 And to the sage-instructed eye unfold
 The various twine of light, by thee disclosed
 From the white mingling maze.
 转引自 Margaret C. Jacob, "Introduction: The Struggle to Create a New Culture", in *The Enlightenment: A Brief History with Documents*, p. 2。

[61] Ibid., p. 15.

[62] 详见 Michael Baxandall, *Shadows and Enlightenment*, New Heaven and London: Yale University Press, 1995。

于直观看到的图形本身，而是因为我们已经具有三维球体的先验知识。这个感知过程实际上是一个证明或者还原那个先验知识的过程。当我们把一个由金色、雪白和黑色大理石组成的球体放在眼前的时候，我们会感知到一个被各种阴影和不同光阶所覆盖的平面圆形。但是，这个感知结果实际上是我们大脑中所铭记的相关概念导致的。洛克这样来描述这个感知过程：那个在场的经验判断，首先感觉到了形体所具有的图像差异性，然后按照感知习性把形状传递给它的发生源，最后一个三维球体——各种阴影和色彩统一在一起的凸起的形体——的感知才出现。

很显然，洛克的经验主义在主体如何感知客体的认识论方面，把感知的主导因素放到了人的先天能力上。但是，这并不意味着他忽视经验。洛克举了一个生动的例子。他认为，理智就像眼睛一样，一方面，眼睛观察并知觉别的事物，但另一方面眼睛对自己并不关注。如果我们把眼睛从我们的身体移开，把它置于一定的距离之外，使之成为我们自身的观照对象，我们就会理解眼睛和理智的类似性。[63] 洛克没有把理智看作纯粹的理性逻辑，而是把理智看作能够感知，同时也能够反省自己的认识能力。理智既是感知——观察，也是自明性——反省，就像眼睛一样。

如果我们把洛克的"理智就像眼睛"和照相机联系起来，就会得到一个推论：照相机的暗箱就好像是我们的眼睛。关于这个推论，笛卡尔在他的《光学》里已经讨论过，他把暗箱看作对我们眼睛的模拟，认为人的意识就是类似暗箱那样的一个内部空间。他说："我甚至不是用眼睛去看一件东西。"对于他来说，人更多地依靠意识来感知，而不是用眼睛去观察了解外在事物。这就回到了洛克，暗箱是一个离开身体的眼睛，它可以是我们认识的对象，也可以是观察外部世界的工具。一方面，暗箱脱离了我们，它可以客观地再现对象。但这个客观性仍然属于我们自己的感知，而且我们仍然可以像用自己的眼睛一样用它观察外在对象。所以，最终暗箱仍然是我们大脑的一部分，我们无法把它和自己的意识（自明）分开。在后面介绍乔纳森·克拉里（Jonathan Crary）的视觉理论时，我们还要讨论这个暗箱问题。

非常有意思的是，洛克在他新版的《人类理解论》中，又提到了触觉和视觉在感知经验中孰先孰后的问题。他借用来自都柏林的威廉·莫利纽克斯（William Molyneux）的信，提出了一个问题：假如让一个盲人去区分立方体和球体，盲人会用手去触摸，进而区分它们不同的形体，然而，是盲人触摸了立方体和球体后，感知才会输送到他的视觉经验里，还是在他触摸球体的时候，视觉感知已经

[63] 详见〔英〕I. 柏林编著：《启蒙的时代——十八世纪哲学家》，孙尚扬、杨深译，北京：光明日报出版社，1989 年，第30—31 页。

具有立方体的感知经验？诸如此类的问题被称为"莫利纽克斯问题"（Molyneux's Problem）。[64]

莱布尼兹从意志综合论的哲学角度对这个问题发表了看法。他认为盲人完全可以通过触摸来区分立方体和球体的形状特点。所以，在感知一个物体的时候，视知觉和触觉是平等的，不存在视知觉高于或者先于触觉的问题。他的结论不是从实验心理学的角度出发，而是从一个综合意识论的哲学角度出发。他批评了洛克的"人心中没有天赋的原则"的观点。他认为，人类有天赋能力，而且他也相信有"推理的真理"这回事，但是他认为这个天赋能力是一种潜能。举个例子，当一个雕塑家面对一块大理石时，他必须要考虑大理石的石纹。但是，无论他考虑与否，这个石纹已经先天地成为大理石的本来特征。这个石纹，在莱布尼兹那里就是天赋能力的比喻。[65]

莱布尼兹认为，人类的感知系统是与生俱来的，他的感知器官是全面的、齐备的，并且可以自我调节。然而，人类有关感知对象（形、色、大小等）的先天概念在遇到新的复杂情景的时候常常会困惑，需要调整、发现和归纳这些概念。这个概念系统不像一块大理石的纹理那样清晰，它总是处于隐藏和变化状态中，需要被发现。所以，一个盲人完全有能力去区分立方体和球体，但是有两个前提：（1）它需要一个短暂的时间来面对新事物并去分辨它的类型；（2）在球体和立方体的视觉特点被他完全掌握之前，他需要用触觉去感知。[66]

有意思的是，莱布尼兹的触觉和视觉平等的观念似乎建立在这样的判断之上：触觉需要过程（从局部到整体），且似乎比视觉缓慢，比视觉局部。但是，从另一方面讲，由于人类感知的先天完整性（也就是康德所说的先验统觉），看似局部的触觉感知能够通过其他协作系统，很快地输出和反馈，从而抓住整体的形状判断（形体的综合概念）。

这不单单是一个实验心理学的问题，而是一个人如何认识和判断外在事物的哲学认识论的普遍问题。对于启蒙时期的哲学家而言，人类的感知行为主要是人类对自身的感知系统的认识，而不是对外在的某个物体的物理性存在的感知。所以，自明性就是启蒙认识论的核心。自明要求不断地对自我认识（包括视觉感知）的途径和模式进行追问，正是这个追问引发了艺术理论和艺术历史书写的不断革命。

我们不知道李格尔的艺术史理论是否受到了洛克和莱布尼兹的上述观点的影响。

[64] Michael Baxandall, *Shadows and Enlightenment*, pp.17-20.

[65] 〔英〕I. 柏林编著：《启蒙的时代——十八世纪哲学家》，孙尚扬、杨深译，第36页。

[66] Leibniz, "Nouveaux Essais sur l'Entendement Humain (II, ix. 8)", quoted from Michael Baxandall, *Shadows and Enlightenment*, pp.20-21.

李格尔把人类早期的艺术，比如埃及的浮雕看作触觉艺术，把罗马的三维透视浮雕看作视觉的艺术。毫无疑问，视觉和触觉对外在物体的感知方式在西方启蒙之后的艺术理论中开始被关注并非偶然，它和启蒙时期的视觉认识理论，特别是自明性的推理视觉感知的认识论分不开，之后受到了19世纪初兴起的"眼见为实"的科学实证观念的启发。黑格尔之后的艺术史理论由此发展而来。而李格尔那种用触觉概括早期埃及艺术，用视觉概括西方成熟艺术的理论基础，显然和洛克与莱布尼兹的讨论具有一脉相承的关系。[67]

启蒙运动对视觉艺术的冲击，引发了19世纪初人们对视觉认识的变化。如果说文艺复兴的艺术通过透视学产生了告别中世纪的视觉革命，那么启蒙运动的理性和科学精神则导致了19世纪上半期出现了新的视觉模式。然而，这个新变化并没有反映在视觉艺术的外在风格和形式方面。也就是说，在透视和构图等形式方面，19世纪上半期的艺术似乎并没有革命性的范式变化。比如，18世纪末到19世纪初的古典绘画样式相较于16世纪的文艺复兴艺术并没有发生根本的变化。[68]

新变化体现在更深层的视觉认识方面。人在观察和认识外在对象，包括人自己的身体时，人的主体性与外在对象的关系发生了根本的变化。克拉里从知识的重组和科学技术的角度，讨论了这种视觉主体观察模式的变化。他认为，或许我们不能用西方当代流行的艺术史理论去描述这个变化了的视觉认识历史，包括艺术作品的历史。20世纪70年代以来，西方有两种代表性的艺术史叙事模式：第一种是写实风格的模仿叙事，这种叙事把古典绘画和现代摄影视为同宗，进而把它们与资本主义社会和现代工业社会的流行文化融为一起。这就是本雅明以来的复制理论的模式。另一种是精英的现代主义叙事，以抽象和观念艺术理论为代表，认为现代主义是与文艺复兴的写实传统的断裂，形式主义、观念艺术及后结构主义理论（有时候它可以被称为"新形式主义"，比如克劳斯的理论）是其核心。第二种叙事也是现代主义和后现代主义理论的重要组成部分。

乔纳森·克拉里在他的《观看者的技术》（*Techniques of the Observer*）这本书中，试图摆脱上述西方视觉艺术理论的主流叙事传统，尝试从观察主体的认识能力如何改变的角度，分析18世纪到19世纪初，特别是1850年以前，在启蒙运动的推动下，视

[67] 详见本书第四章。

[68] 18世纪末和19世纪上半期，伴随着启蒙运动和法国大革命的发生而产生的法国新古典主义美术追求古希腊罗马的精神，采用古典形式，画风古朴而严谨，体现理性和新制度。其风格上有一定的改变，但是在视觉理论和再现外在世界的观念方面，与18世纪的绘画并没有太大改变。例如让·奥古斯特·多米尼克·安格尔（Jean Auguste Dominique Ingres，1780—1867）的《泉》，运用细腻的线条表现了女性身体的柔美，严格遵照比例与对称的原则，在造型和构图上都追求一种理想美。理性和平衡与现代有关，也和法国革命的理想主义有关，但这只是题材变化带来的写实风格的局部变化。整体的视觉模式和艺术哲学方面的革命性转变，还需等到库尔贝的现实主义和后来的象征主义与印象派才发生。

图 2-8　维米尔，《天文学家》，布面油画，51 厘米×45 厘米，1668 年，法国巴黎卢浮宫。

图 2-9　维米尔，《地理学家》，布面油画，52 厘米×45.5 厘米，1668—1689 年，德国法兰克福施塔德尔博物馆。

觉是如何被逐步视为一种自律的发展史的。这里所说的"视觉自律"既不是古典写实的模仿再现，也不是西方现代主义的抽象再现的形式自律，而是指观察者的"观察技术"的革命。而这个革命是由具体的现代社会实践所引发的，比如光学、医学、物理学等在具体的生产工具的创造发明方面的运用和影响。[69] 他进一步认为，发生在19 世纪 70 年代和 80 年代的现代主义绘画（主要是指爱德华·马奈 [Edouard Manet，1832—1883] 等人的前期印象派、高更和梵·高的象征主义），以及 1839 年以后出现的摄影，都是 19 世纪 20 年代所奠定的视觉观察方式发生转变所产生的结果。

　　克拉里具体讨论了艺术与观察技术之间的关系。比如，他把约翰内斯·维米尔（Johannes Vermeer，1632—1675）的作品与笛卡尔的《屈光学》中有关照相机暗箱的理论联系在一起，讨论这个时代观察主体的视觉认识方式的变化。他没有讨论风格、构图、题材等这些决定作品意义的视觉因素，而是从科技和绘画的关系的角度来讨论维米尔两件作品的意义。在克拉里看来，17 世纪末维米尔的作品《天文学家》（图 2-8）和《地理学家》（图 2-9）实际上再现了画家头脑中的一种观看世界的特殊方式。这种方式就是，画家把他所制作的画面看作照相机的暗箱。

　　维米尔的作品描绘了室内的天文学家和地理学家，虽然没有直接描绘外部世界，但却通过描绘室内场景（比如地球仪和地图等），暗示了室内人物脑海中的外部世

[69] Jonathan Crary, *Techniques of the Observer: On Vision and Modernity in the Nineteenth Century*, Cambridge, Mass.: The MIT Press, 1992, p. 4.

界。这在克拉里看来，恰好反映了观者与外部世界的暗箱式关系。画面中，室内像一个照相机暗箱，唯一的光源是窗户（照相机镜头），而天文学家和地理学家的眼神与光源即暗箱的视孔对接，暗示通过他们的科学观察，外部世界完整地呈现在面前。所以，室内既是暗箱，也是大脑图像。在作品中，维米尔通过详细描绘室内的陈设物，再现了天文学家和地理学家头脑中有关外部世界的形象。这些作品表现了那个时代出现的画家的观念——把照相机暗箱和人（观察者）观看外部世界的方式当作一回事，就像前文提到的洛克的"理智就像眼睛"一样。

图 2-10　眼睛和暗箱的对照图，18 世纪早期。

　　两幅绘画都再现了暗箱（或者眼睛）的功能。首先，作品描绘了暗箱内部，展现了观察者和被观察的世界之间的相互关系。其次，作品再现了观察者观察世界的大脑形象。这个大脑形象就是观察者用某种科学方式去观察世界的形象再现。也就是说，暗箱捕捉了正在观察的观察者，如那个科学家正在聚精会神地看着地球仪或者天文星系图的场面，也就是科学家工作室的再现画面。最后，暗箱也是观察者头脑中的意识。所以，暗箱既是感知到的图像，同时也体现了感知者和世界的关系。[70]

　　在讨论两者关系的时候，克拉里并非从一位艺术史家的角度来考证维米尔是否接触了有关暗箱的知识，而是从观察主体的角度，讨论了 17 世纪开始出现的一种观察模式。[71] 笔者认为，克拉里指出的这种模式或许恰恰是以上我们谈到的洛克的"理智像眼睛"和笛卡尔的"暗箱"两者的结合（图 2-10）。

[70] 克拉里说："这两幅作品完整地示范了照相机暗箱的调和功能：它的内部是观察者与外部世界的汇合，也是笛卡尔所说的绝对迥异的两种事物——一个是'认知事物'（res cogitans），另一个是'外在事物'（res extensa），或者一个是意识思维，一个是物质世界——的交界处。" Jonathan Crary, *Techniques of the Observer: On Vision and Modernity in the Nineteenth Century*, p. 46.

[71] 克拉里选择了"观者"（observer）作为其讨论 19 世纪初视觉认识模式变化的关键词。他进一步否认某种艺术观、艺术意识或者经济基础可以左右这种视觉模式的变化。相反，他认为某种"集体感染"，比如一些非常有影响的事件可以促使这种新模式出现。"观者"在这里是复数意义的个体集合，既不是一位精英大师，也不是一位高屋建瓴和登高一呼的思想者。因此，克拉里界定了"观者"和"观众"（spectator）之间的差别。观者是那些"主动调整自身行为以适应某种相应的视觉场景"的人，而观众则是旁观者，就像坐在剧场里或者站在画廊里的人。

克拉里认为"主观视觉"在 17 世纪仍然是被压抑的。18 世纪的启蒙运动时期，主观视觉成为视觉认知的主导倾向。经过了启蒙运动洗礼的 19 世纪初，主观视觉得到了充分的重视，而视觉认知成为哲学、科学、知识，以及其他社会实践的必要构成要素，甚至成为西方现代性的生产者。[72]

如果结合上述洛克和莱布尼兹的哲学观点，以及克拉里的理论，我们可以说，在启蒙时代，视觉被赋予了超越视觉感知领域的能力，成为观察外部和想象世界的视觉欲望，是一种"主观视觉"。这个"主观视觉"介于自明性和眼见为实之间。一方面，自明性是意识和欲望；另一方面，眼见为实是科学。这种自明和实证结合的"主观视觉"，最终为库尔贝的现实主义、马奈的印象主义和高更的象征主义奠定了艺术作品中视觉认识模式转变的基础。自明性和眼见为实也可以被描述为认识论结构中的主观性和客观性的二元关系。启蒙时代的眼见为实，即客观性，如前所述，被纳入了主观意识的认识范畴之中。

和克拉里的研究角度类似，达斯顿和加里森在《客观性》一书中，也研究了启蒙时代和启蒙之后——特别是 19 世纪中期现代科学发展中的"客观性"观念的变化。[73]他们认为，所谓"客观性"只是诸多"知识品性"（epistemic virtues）之一，在人类漫长的历史中，尤其是在科学研究中，并不能必然地将它与真理、真实、精确性、确定性、科学性画上等号。只有到了 19 世纪 60 年代，"客观性"一词的现代含义才在欧洲确定下来。《客观性》一书的作者通过对科学绘图的研究，将这些"知识品性"按出现的时间顺序分为"本质真实"（truth to nature）、"机械客观性"（mechanical objectivity）和"习性判断"（trained judgment）三个阶段。这三者在科学绘图的发展历史中先后出现，后者的出现并不会必然导致前者的消亡，而是成为新时代主导的"知识品性"。它们基本上可以概括欧洲现代科学进程的三个阶段。[74]

[72] Jonathan Crary, *Techniques of the Observer: On Vision and Modernity in the Nineteenth Century*, p. 9.

[73] Lorraine J. Daston and Peter Galison, *Objectivity*. 2013 年春季，笔者在匹兹堡大学参加了艺术史系视觉艺术研究讨论小组的活动，小组成员多为该系教师和博士研究生。小组的第一次活动就是讨论《客观性》这本书。在此感谢我的同事和学生，特别是感谢董丽慧女士对此书内容和主要观点所做的概括。

[74] 作者认为，21 世纪的人们正面临着新的"知识品性"，那就是从再现向"呈现"（presentation）转型。17 世纪到 20 世纪，三个再现阶段的共同目的都是忠于自然，即观看自然中的存在，并将之记录下来。三者之间的不同只是对客观性的认识，即如何看以及如何记录的区别。而在 21 世纪，人类不必再忠于自然。在自然与人造物到处"合二为一"的今天，"看见"已不再等同于"存在的反映"（Seeing is being），因为"看见"本身既是存在，也是生成（Seeing is making）。比如，通过一台原子力显微镜，在看见纳米管转动的同时也投影出了它的图像；再比如，由计算机模拟的液体流，它们的图像不再是对某种液体于某时某地的再现，而是在科学和工程学、理论和实践等交互领域中存在的计算的产物。在这些例子里，对象的存在同时也是图像的生成，二者不可分割。

作者进一步认为，呈现取代再现不仅是未来科学的发展趋势，也是艺术的发展趋势。科学和艺术既非站在对立面，也非相互独立的领域。相反，在一些前沿领域中，它们互相扶持且成果显著。但是，《客观性》的作者在这里所说的"艺术"，仍然是指传统形式美或审美的艺术，并没有讨论当代具有科技性的艺术，比如数码艺术。2001 年 3 月 18 日，《自然》杂志的封面刊登了一幅呈现花朵形状的电子流图像，强调其美的形式。这幅科学图像之后多次参加艺术展，并在 2006 年以高价售出。

首先，17、18世纪，也就是启蒙前后是以"本质真实"这一知识体系为主导的发展阶段。在这一时期，科学绘图中所谓的"现实主义"（也就是"本质真实"）实际上是对自然和个体按照类型学和规范进行的改造。启蒙时代，人们认为自然是混乱无序的，为了确保图像的可信性，科学家需要对自然的不完美进行干预，以人的意志给自然分类排序。因此，在图像的绘制过程中修正对象，被认为是透过现象看本质的必要手段。这就是我们前面讨论的启蒙的再现主义的特点。

在这一时期，科学图像的制作媒介主要是雕版印刷、铜版、蚀刻、石版等，制作方法也是从纯手工素描和格子绘图法，发展到使用暗箱等辅助工具。然而，这些多种多样的媒介和方法所追求的图像效果并非对自然个体的具体描绘，而是力图呈现出完美的、理想化的自然图像，或者至少是某个自然物种的典型图例。科学家和图像制作者们精心选择其描摹对象，剔除个体标本的多样性及其与同类的不同之处，删除它们的缺陷，比如非对称等，以便描绘出他们所称的"合理的图像"（reasoned images）。如图2-11中的这株植物就是兼顾科学家和艺术家的视角所描绘的一种植物样本。这幅铜版画不是任何个体的标本，而是具有普遍性的、本质的、建立在推理和综合分析之上的、类型化的、有代表性的图像，这种图像至今仍在分类学中使用。有意思的是，这类科学绘图中有关完美和理想化的观念很像启蒙时代的新古典主义绘画观念。

到19世纪中期，以往建立在人对自然加以干预和分析基础上的图像，逐渐被认为是不具科学性的，"客观性"在这时才开始与科学画上等号。在各个科学领域，对本质真实的追求逐渐让位于机械客观性。新的、不带手工痕迹的绘图技术应运而生，其中，摄影往往被认为是表现客观图像的完美媒介。为了得到不被主观性沾染的图像，一切可能的人类干预都必须被压制，以往对对象的选取、归纳、综合、概括和美化都尽量避免。因此，个体取代了类型，成为科学图像的描绘对象，图像不必再遵循对称、比例等人为规范，而是机械地记录个体对象的特别之处，比如图2-12中一片不完全对称雪花的显微照片。在这一时期，科学家对自然进行分析推理以揭示本质真实的能力仍然存在，但常常被批评为客观性的对立面。科学家也不再扮演为自然立法的圣人角色，而是成为放弃了主观意愿、不知疲倦的"工人"（will-abnegating/ indefatigable worker），他们的工作就是尽可能避免任何人为的主观因素，确保通过"消极"的机器运转，让客观的自然自动为自己画像。这种科学的客观性与同时期（19世纪中期以后）的库尔贝的现实主义、左拉的自然主义，甚至与稍早的奥古斯特·孔德的实证主义社会学等相互影响，成为19世纪中期前后的一股思潮。但是，这股思潮很短暂，在19世纪末和20世纪初立刻出现新的比启蒙更为思辨化，或者按照米歇尔·福柯（Michel

图 2-11　风铃草属植物，1737 年。　　　图 2-12　雪花，显微摄影，1893 年。

Foucault，1926—1984）的观点，更为语词化的再现转向。

在科学绘图再现中，到 19 世纪末、20 世纪初，"结构客观性"（structural objectivity）和"习性判断"这两种认识论趋势开始出现，以替代"机械客观性"知识体系的崩溃。其中，"结构客观性"的拥护者试图将客观性推向极端，摒弃科学研究中除了图表以外的一切图像，以追求强化的、结构上的客观性，认为某种结构才是科学、历史、文化的核心，这种思维方式至今仍存在于哲学研究中，但在有实际对象的科学领域，却因对实体研究对象的排斥而无法展开实际研究。与此相反，另一些科学家开始对"机械客观性"加以批评，认为其研究图像太过随机，甚至充满了偶发的细节，成了对人工制品的妥协，不利于学科教育的发展。他们认为解决途径应当是求助于"习性判断"，不避讳调整图像以强调某种科学图样。

需要注意，18 世纪的"本质真实"与这里的"习性判断"不同。前者建立在圣人的全部生命阅历和天才智慧的基础之上，其方式是美化和理想化研究对象。而后者的操作主体是经过训练的专家，他们的判断建立在习得的专业直觉基础上，即便是资质平常的人，也可以经过几年的专业训练拥有这种专业直觉，进而成为某领域的专家。图 2-13 就是由专家使用专业仪器绘制的太阳磁场活动图像，这里既有非人工的复杂专业仪器的记录，也有专家主观判断的介入，将搜集到的数据绘制成平滑的滤波。

福柯从知识陈述模式的角度，也把启蒙看作现代知识陈述的第一次断裂。福柯从认识论的角度，讨论了现代以来有关真理的知识（事物的秩序）是如何通过关注、反

省和语言陈述等方式来传播的。这种传播有两次断裂，其中一次是在 17 世纪中叶，正是启蒙前期，也就是福柯所说的古典时期。

福柯认为，在古典时期，认识论正在从前古典（即文艺复兴）的"相似"（resemblance）向"再现"（representation）转变。前古典时期的人的认识被"相似"所主导，"相似"与模仿的意思差不多。到了 17 世纪至 19 世纪的古典时期，"相似"开始向"再现"转变。那什么是"再现"呢？福柯说，"再现"意指一个被再现的对象和语词开始发生关系。前古典的"相似"只是在事物和事物之间比较，而"再现"则引进了语词的参与，语词开始参与艺术形象与外在世界之间的比较活动。语词在福柯这里意味着陈述的秩序，就像我们在前面所说的启蒙再现中的大脑图像，或者康德的范畴图型。

可以说，福柯所指的 17、18 世纪的第一次现代知识陈述模式的断裂，其实和启蒙时代新的认识论哲学的出现是一回事。而"相似"向"再现"的转折，也正好类似于西方现代科学史中 14 世纪的外在客观性向 17、18 世纪启蒙时期的主体认识论中的客观性（大脑图像）转移。这个主体化的客观性在科学史中被视为"本质真实"的阶段。[75]

图 2-13　阿拉斯加的太阳磁场图，1967 年。

[75] Lorraine J. Daston and Peter Galison, *Objectivity*, Chapter 3.

福柯所说的另一次知识论断裂则发生在 19 世纪初，从古典类型过渡到现代类型。福柯认为，在认识论的现代时期，即 19 世纪以后，语词的作用开始大于事物（图像）本身。福柯后来以勒内·马格利特（René Magritte，1898—1967）的《这不是一支烟斗》为例，讨论了这种现代认识论（见本书第十一章）。

尽管具体的断裂（或者转向）的年代稍有不同，但西方的哲学家、科学家和艺术理论家似乎都把启蒙时期视为西方再现的第一次断裂。启蒙再现与传统模仿断裂，开启了主观视觉发展的现代阶段。从前现代的模仿（外在对象）再现，到启蒙的大脑图型的再现，然后发展到 20 世纪以来的观念再现，启蒙的主观视觉再现把意识自由推向了极端。

启蒙的主观视觉从神学中走出，这种新的主观视觉并非中世纪那种建立在宗教专制的唯一性和原初性基础上的神性视觉模式。启蒙的主观视觉是二元悖论，用"眼见为实"（measurable in terms of objects and signs）去和大脑意识对接。[76] 也就是说，只有当观察主体相信那些外在对象的信息是可测定、可计算的，它才能证明观察主体的视觉能力真实存在。换句话说，"眼见为实"是观察主体的可视标准，符合这个可视标准的外在对象才可被容纳到观察主体的视野中。

"眼见为实"先天地被打上了意识形态的痕迹，与个人自由和人权相关，正是 18 世纪启蒙运动以来的资产阶级革命催生了这种追求真实的个人自由欲望。一方面是天赋人权，人权不仅仅是政治性的，也是认识论的，每个人都有认识和征服自然的权力，就像《鲁滨逊漂流记》所描述的那样；另一方面，它把抽象的人权具体化为生动可见的视觉符号，这种视觉符号的特点是丰富性和多样性。"眼见为实"的前提是可测性，而凡是能够被测的，必定是多样的，即在形体、色彩等方面是不同的。正是符号的丰富性、多样性和平等性促成了它的可重复性和复制性。而这个符号，按照鲍德里亚所说，正是个体自由和民主的起源。[77]

这种多样的非唯一性和原创性的形式，被本雅明、波德莱尔以及阿多诺等视为资本主义和工业社会的商品复制的基本原理。工业产品和大众流行文化产品的无限增殖和重复生产，正是启蒙运动的资产阶级天赋人权的必然结果。"眼见为实"因此应该被视为自由平等的人权宣言的一部分。

重要的是，这种"眼见为实"，这种观察主体（如果延展为艺术家和艺术批评家）

[76] 笔者用"眼见为实"去翻译"measurable in terms of objects and signs"，可能比它的直译"在物体和证据的基础上的可测定性"更生动，也更符合大众的理解。

[77] Jonathan Crary, *Techniques of the Observer: On Vision and Modernity in the Nineteenth Century*, p.11.

和被观察对象（延展为艺术表现对象和艺术品客体）之间的二元对应的科学视觉方法，奠定了 18 世纪末和 19 世纪初以来的基本认识论原理。只有视觉对象被极大地丰富化、多样化和可以被自由复制，人的主体自由才能充分体现。于是，20 世纪以来，通俗文化的批量复制和无限增殖被新一代的文化批判者视为媚俗文化的毒瘤。精英和大众的对立正是启蒙运动之产物天赋人权的必然结果。

在 19 世纪中到末期这个阶段，启蒙成为哲学、历史和艺术的主旋律。而艺术史学科亦建立起来，并且受到了启蒙哲学、黑格尔的历史主义，当然还有科学实证的影响。在这个阶段，艺术的历史成为启蒙思想实验和自我检验的对象。但是，在艺术史的研究中，个别艺术现象和艺术作品还没有成为主要研究对象，艺术史主要被看作精神的发展史。所以，黑格尔的美学并不把客体作为研究的对象，而是把人认识客体的逻辑作为研究对象。

通过对启蒙时代的主体性哲学和再现理论的简略回顾，就比较容易理解启蒙以来那些艺术史家的理论基础了。在黑格尔之前最有影响力的瓦萨里和温克尔曼是启蒙艺术史的前奏，他们都被人们称为"西方艺术史之父"。瓦萨里扬今，温克尔曼崇古。但是，他们都在历史中注入了个人主观色彩。他们把实证的视觉客体——艺术品和艺术现象，纳入了一个自明性的历史意识之中，他们也因此为开启"艺术史家的艺术史"传统做出了贡献。艺术史书写不仅从此成为一个职业，而且成为抒发自由思想的载体。瓦萨里的生命进步的观念和温克尔曼的品质进步的观念，揭开了黑格尔一代，以及后黑格尔一代的艺术史序幕。

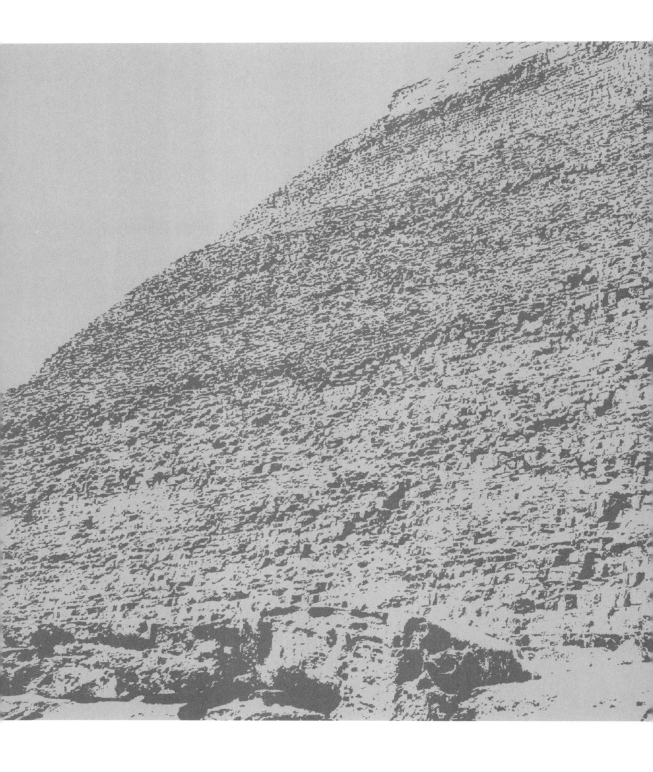

第三章
只再现符合绝对理念的事物：启蒙与观念艺术史

启蒙思想开启并奠定了"艺术史家的艺术史"的传统及合法性。于是，一种主要从艺术再现的角度来陈述的"观念艺术史"（critical art history）从此出现，并深刻地影响了西方现代艺术史、艺术批评以及艺术创作的发展。

什么是观念艺术史？这里的"观念"和20世纪60年代出现的"观念艺术"（Conceptual Art）中的"观念"不太一样。后者主要是指概念在艺术中的作用，或者质询"何为艺术"这一问题。而观念艺术史的"观念"则主要是指对艺术历史叙事的主观构想。这种构想由清晰的原理所统领，把不同时期的不同人物、作品和事件编织在一个有机联系的系统中。所以，"系统"是观念艺术史的关键。系统不是概念，虽然它是由概念组成的，但这些概念以范畴的形式出现在历史的叙事结构之中。

观念艺术史因此也是主观艺术史，艺术史家是艺术史的设计者。设计需有批评意识，但此处的批评不是负面的批判，而指检验判断的意思。判断指判断艺术家和艺术作品的历史价值，这个价值是由艺术史家的历史观所决定的。所以，我们也可以把观念艺术史称为批评的艺术史。

启蒙思想开启了观念艺术史，黑格尔是真正意义上的观念艺术史的第一人。他为德国乃至西方现代艺术史写作奠定了观念艺术史的基础。但是，很长时间以来，人们对德国艺术史学的研究都局限在德语和法语世界。迈克尔·波德罗在1982年出版的《观念艺术史家》[1]，是第一本介绍德国艺术史家的重要英文著作，也是第一部以英文研究黑格尔及黑格尔之后的德国艺术史学著作。[2]

在这本书里，波德罗指出，西方艺术史的书写传统是由黑格尔、卡尔·弗雷德里希·冯·鲁莫尔（Karl Freidrich von Rumohr，1785—1843）、李格尔、沃尔夫林、瓦尔堡和潘诺夫斯基这些中心人物开创的。这些人都是德国18世纪末至19世纪初（准确地说是1827到1927年期间）哲学和美学领域的学者，他们的写作有很强的内在逻辑关系。这些学者在他们的学术生涯中，互相交流和阐释彼此的学说，并对他人的学说提出挑战、进行补充或者发展延伸，从而形成了黑格尔之后的三代艺术史家群。不论他们之间的区别有多大，这个叙事传统有一个最明显的共同特点，那就是这些艺术史家都在寻找着属于自己，同时也属于艺术史的原理，或者说是某种艺术史的观念，他们认为正是这些观念或原理掌控和结构着艺术的历史。

[1] 见本书第4页注释 [7]。此书已有部分被译为中文，如引言部分由孙善春、高世名译，曹意强校，刊登于《新美术》2002年第2期，第29—34页，标题为《批判的艺术史家》。后来此译文连同波德罗书中的另外几篇译文被收入《艺术史的视野——图像研究的理论、方法与意义》，曹意强、麦克尔·波德罗等著，中国美术学院出版社，2007年（此书中的麦克尔·波德罗即迈克尔·波德罗）。但笔者认为，将"critical"翻译为"批判的"，固然忠于字面意思，但却容易陷入"批判"一词在中国长期以来关乎政治的、带有贬义批评性质的中文语境，与"critical"一词在英文语境中指涉的观念上的不断超越和创新不同。因此，笔者在这里更倾向于将"critical"译为"观念的"，以尽量减少语境转换可能造成的误读。

[2] Michael Podro, *The Critical Historians of Art*.

这些观念或原理在很大程度上是艺术史家先入为主的预设（expectation and assumption），他们用这个预设去选择作品。比如，有人把提香或者伦勃朗视为某个历史时期转折性的关键人物，或者把艺术史的脉络勾画成从埃及的自我意识到希腊罗马的客观性的发展过程，比如李格尔的体系。这些观念或原理，毫无疑问取决于不同艺术史家的不同历史经验。或者说，艺术的书写其实就是这些艺术史家的经验的积累。

正是这些历史学家的个人经验带给观念艺术史一些不可回避的问题：（1）艺术观念本身就是因人而异的，随着历史而变化。（2）艺术观念本身就是今天的历史事实，正像意大利历史学家克罗齐所说的当代性是"一切历史的内在特征"[3]。（3）不论我们用考古实证的方法，还是用观念批评的方法，实际上我们都很难还原真实的历史。完全还原是不可能的，但是观念艺术史在它出现的那个时刻就伴随着一种原初动力或者真理冲动，那就是还原历史真实。因此，所有的叙事模式都是围绕如何寻找艺术作品与生俱来的原始意图而设计的。这对于一个艺术史家而言，既是不可能的，也是无法回避的悖论因素。所以，观念艺术史从一开始就把体系的自我建构放到了自我解构的位置上。

第一节　黑格尔的理念艺术史的逻辑

黑格尔的《历史哲学》和四卷本的《美学》是他阐述历史和艺术观念的主要著作。《美学》根据黑格尔的讲演笔记与听众记录整理而成。此系列的讲演结束于黑格尔去世三年前，即 1828 年。黑格尔的矛盾是，一方面他认为艺术是一种启发人的思维意识的方法，能够让思想释放出自由的想象活动；另一方面，他又认为我们可以用今人的思想去整合和复原艺术的历史，不论是远古的艺术，还是那些产生于不同文化区域的艺术，都可以用理念去统一它们。

黑格尔受到了康德的悲剧崇高概念的启发。康德认为意识无法企及一些不可知的领域，黑格尔则把认识这个不可企及的领域的任务交给了艺术，认为艺术的功能恰恰是用理性和意识穿透感知世界，从而有能力去理解那些不可知的世界，甚至是上帝的世界。对于黑格尔而言，哲学家面对艺术的任务是怎样把艺术转化为类似思想的东西。

[3]〔意〕贝奈戴托·克罗齐：《历史学的理论和实际》，〔英〕道格拉斯·安斯利英译，傅任敢译，北京：商务印书馆，1982 年，第 3 页。另见高名潞：《一切历史都是当代史：作为一般历史学的当代美术史》，载《新美术》，1988 年第 4 期。

黑格尔认为，艺术能够呼唤深埋在意识深处的理念的回声。因此，尽管艺术是感知活动的产物，但是艺术的感知特点被理念化了，或者说在艺术中，理念的显现促成了感知的完成。[4] 这样，艺术的美就是绝对理念的呈现。艺术作品所再现的特定主题和内容与作为理念显现的艺术美相统一。因此，艺术的主题和内容必须符合艺术所再现的理念。艺术的内容只能是个别的、具体的（比如题材形象、故事主题等），因为相对于精神的简洁和抽象，感知是具体的。

然而，不是任何事物都可以作为艺术被再现的，只有符合绝对理念的事物才有资格。如果理念是一个绝对的整体，那么任何再现的事物都只不过是个别的部分。这种个别和整体的关系是黑格尔讨论美的本质、艺术本质和艺术史原理的核心之一。

因此，在历史哲学方面，黑格尔认为在不同的历史阶段，意识总是在寻找它与物质世界的特殊关系，并且从这个角度去描述和阐释二者的关系。但是，无论这个关系多么特殊，主体意识与外部客体之间的哲学关系的起点和终点都是"绝对"的，即绝对对应，或者绝对同一。这种绝对是西方哲学的基石，也是我们在这本书中讨论的西方艺术再现理论的基石。在这种绝对的哲学起点和思维中获取绝对的终点，会呈现"否定之否定"的辩证法，但这种辩证法最终要被思辨所整合，以达到意识的自我实现。

黑格尔在他的《精神现象学》序言中指出，主体和客体绝对同一性的原则是哲学的出发点，在这一点上他同意 F. W. J. 谢林（F. W. J. Schelling，1775—1854）的观点，承认主体和客体的绝对对应（或者同一性）是普遍的真理。但是，黑格尔不同意谢林有关"绝对"的解释。黑格尔把"绝对"放到其发展的过程和运动之中，这样"绝对"就成为主体或自我意识与对象在否定性辩证过程中的对话。在这个过程中，"绝对"不是僵死的无差别的实体，而是产生差别、克服差别、重建自身的同一性的活体。这个活体也就是自我实现、自我认识和自我发展着的主体，现实世界是"绝对"发展过程的外部表现。黑格尔将把握"绝对"的方式称为命题思辨（speculative proposition）。所以，把握"绝对"的方式不是直观，而是通过概念和逻辑思辨，是一种科学系统。在黑格尔的哲学中，命题思辨要比辩证法高级，因为命题思辨是对原理的思考，而辩证法则是对具体的事物和现象的分析。[5]

如果具体到艺术的历史，这个学科就是从当代哲学的角度去复原已经被精神化了的"物"的发展过程。从整体和个别的角度讲，艺术史学科就是哲学家检验在不同

[4] Hegel, *Aesthetics: Lectures on Fine Art*, Vol. 1, trans. by T. M. Knox. Oxford: Clarendon Press, 1975. p. 39. 另见中文版〔德〕黑格尔：《美学》第 1 卷，第 36—37 页。

[5] 参见〔德〕黑格尔：《精神现象学》上卷，贺麟、王玖兴译，北京：商务印书馆，1979 年，第 10—15 页。

时代，那些被艺术再现的事物与理念的完美形式之间是如何统一的，哪怕是具有某种"缺失"地统一在一起。黑格尔说，艺术的目的就是剥去世界的冥顽不灵（inflexible foreignness），使外部世界成为人的大脑可以认识到的自己的作品（不仅是他自己的作品，也是自我形象）。所以，人"可以在各种异样之物的形状中享受人在其中的外在存在"[6]。

对于黑格尔和康德而言，外部世界之所以冥顽不灵，是因为它外在于人的意识。只有人具有理性和自由意志，外部世界则没有。黑格尔认为自由至关重要，行使自由的目的是要去除纯粹意识和物质世界之间的分离。[7] 这一点对于艺术再现的哲学而言非常关键。因为只有首先承认主客分离，才能激发主体自由想象和把握外在世界的形而上学冲动。分离之后统一整合的冲动是西方启蒙以来的现代思维的核心。分离和古典的，特别是非西方文化中的兼容、互转的核心观念相冲突，同时它也代表了科技和工业社会征服自然的道德观。

意识最大的不满足之处就是世界与自己的分离，所以意识极力要企及和统一外部世界。从这个意义上讲，我们的意识不仅仅思考外部世界究竟为何物，也在结构外部世界。这就是说，物质的自然世界无法自我存在，相反，它是一次次从意识中诞生出来的。

如前所述，康德和黑格尔在一开始就确立了意识和世界的对立。没有这个对立就不会有人的启蒙和自由。换句话说，启蒙和自由的代价是把外部世界降低为人的意识的附属物或者第二世界。只有如此，才能换取人的精神——纯粹理性的自由。这个二元论必须要被确立，因为它与现代性和启蒙是一体的。

所以，启蒙的自由和理性等概念，实际上是把自然和万物这些曾经被认为是上帝创造和支配的附属物转移到人的意识和理性的认识范畴。它们是对象，是人的自由的证明，不再是上帝的造物。在上帝那里，造物是平等的。亚当、夏娃与蛇和苹果本是平等的，因为他们没有意识，不能认识自己，当然更不能认识他者。而启蒙就是要把人作为世界主宰的意识（所谓"人的头衔比一个君主还要高"），把自豪和优越感找回。这是启蒙的核心。同时，自然和万物成为从属于人的自由意识的对象。更进一步，认识这个对象的目的是认识人的精神及其变化的逻辑，这就是历史学。正如黑格尔所说："世界历史在一般上说来，便是'精神'在时间里的发展，这好比'自然'便是'观

[6] Michael Podro, *The Critical Historians of Art*, p.18.
[7] 黑格尔的"自由"受到了康德的启发。黑格尔认为："康德哲学的观点首先是这样：思维通过它的推理作用达到了：自己认识到自己本身是绝对的、具体的、自由的、至高无上的。思维认识到自己是一切的一切。除了思维的权威之外更没有外在的权威：一切权威只有通过思维才有效准。所以思维是自己规定自己的，是具体的。"见〔德〕黑格尔：《哲学史讲演录》第4卷，贺麟、王太庆译，北京：商务印书馆，1983年，第256页。

念'在空间里的发展一样。"[8]

于是，艺术在绝对精神与自然对象的二元关系中处于非常尴尬的地位。艺术不等于理念，艺术只是一种有关绝对理念的知识形式，通过感知来呈现。可是，艺术又比自然高级，因为它再现了人的感觉和自由。艺术不等同于绝对精神，尽管绝对精神是艺术的基础。[9]因为绝对精神与感知无关，而艺术是感知的、非理性的；艺术的感知要通过形象，而形象是非逻辑的、不理智的。只有概念和逻辑才能陈述理念。

所以，概念和形象、理念和感知的从属性二元关系，从一开始就奠定了启蒙再现的观念至上的特点。艺术只是人类努力接近绝对理念的一种认识动力，与理念对应。所以，黑格尔说："真正的艺术只服从于最至高无上的使命，那就是把艺术等同于哲学和宗教，把神性（divine）——这个人类最深的意愿和最普遍的精神真理，带入我们的意识之中。"[10]

因此，黑格尔把艺术看作一种绝对精神的知识形式，也就是宗教和哲学的认识形式。艺术只能在早期发挥作用。在古代，它发挥了宗教象征的作用。而在晚期，艺术不再发挥这种作用。因为古代之后，艺术已经失去了它的最高使命。这也是黑格尔所作出的"艺术必定走向终结"这一结论的最根本原因。

故对于黑格尔而言，艺术的任务就是再现人面对世界时的感觉和行为。因为艺术是有关理念的认识形式，所以甚至当艺术非常肤浅地临摹自然，比如画一幅风景画的时候，那也是在表现人对自然的感觉和洞见，而自然本身是不可能做到这一点的。所以艺术比自然美要高，因为它通过感知媒介再现了神性，而非仅仅满足于感知到的媒介（比如风景）本身。[11]

可能有人会说，黑格尔的风景画思想与中国山水画的意境或诗意很接近，但其实两者存在根本的差异。在黑格尔那里，自然是没有精神的、被动的"死物"，等待人去赋予它精神。这一点显然和中国的山水画观念不同。比如在宋代郭熙那里，山、水、石和树木乃"活物"也，就像人的骨骼、血脉和筋络一样，它们组成的自然也与人一样具有"神韵"。[12]之所以这样，或许是因为中国人喜欢把自然与人进行类比，自然本身必定具有诗意，诗意也就是人世的隐喻，画家和诗人需要通过"可游可居"的自

[8] 〔德〕黑格尔：《历史哲学》，王造时译，上海：上海书店出版社，2006年，第66页。

[9] 黑格尔的"绝对精神"（geist）是普遍精神（cosmic spirit），它和人有关，但更多地属于宗教和哲学，所以它是集体主体性（collective subjectivity），或者人性的最高境界。它是人类自我反省的动力及人类理智的具体化显现。见 Paul Guyer, "The End of Art and the Interpretation of Geist", in Dina Emundts ed., *Self, World, and Art: Metaphysical Topics in Kant and Hegel*, Berlin: De Gruyter, 2013, pp. 283-306.

[10] Hegel, *Aesthetics: Lectures on Fine Art*, Vol. 1, p. 7.

[11] Ibid., p. 29.

[12] 郭熙：《林泉高致》，收于俞剑华编著：《中国古代画论类编》下卷，北京：人民美术出版社，2004年，第638页。

然去"体悟"，而不是去"发现"自然所蕴含的诗意。

在黑格尔的再现哲学中，神性、人的感知和自然物象这三个层次的关系是非常明确并具有高低之分的：（1）最高的是神性，艺术可以再现人对神性的感知，但无法真正地再现神性的本质，只有哲学和宗教可以。（2）尽管艺术不能再现神性本质，但是仍然比自然美要高级，因为"没有任何自然可以像艺术那样去表达神性理想"[13]。黑格尔认为，艺术虽然能够再现人对自然的感知和理解，但不能全部和充分地再现人与自然的关系，更不能呈现神性的本质，这个呈现只能通过哲学对艺术的反省来实现。（3）自然是纯客观的，是人的观照对象，神性通过人对外在自然的观照而投射在自然上。黑格尔的这个等级之分不仅是典型的启蒙再现模式，更有启蒙思想的特点，即从神学形而上学向哲学（或者人文主义）形而上学转变。它带有浓烈的理想主义色彩，把人文主义的主体性依托在上帝或者宗教的神秘性质上。人文主义的主体性自由依然需要通过皈依上帝神性这种自由的合法性途径来实现。

正是从精神和物质二元对立的角度，黑格尔展开了对艺术史的阐述。据此，黑格尔把艺术史看作绝对理念被感性化为审美形式的历史。它有三个阶段或者三种类型：

1. 象征型：理念的缺陷导致形式的不完善。人类早期的，特别是东方型和原始型艺术体现了这种风格。比如印度、埃及和波斯的古代艺术。

在这个阶段，理念还没有找到它的具体形式。理念自身还不确定，十分模糊，或者虽然确定，但还找不到准确的形式。既然不确定，理念本身就没有理想所要求的那种具体性。其抽象性和片面形式在外表上离奇而不完美，就像埃及的金字塔、印度的神庙和婆罗门神像。巨大的体量导致物质压迫精神，并且产生崇高的敬畏感。在这种类型里，理念的形象一般外在于理念本身的自然材料，所以形式也来自天然形式、几何形式，或者干脆借用动物形象，比如斯芬克斯。这种艺术的形象化过程往往从天然材料开始，故常常被材料所束缚。这就是早期的象征型艺术。它对某种境界的极度企望与骚动不安，它的神秘色彩和崇高风格是最大特点。

2. 古典型：理念和形式完美结合，理性内容和感性形象统一和谐。

这个阶段最典型的艺术是古希腊雕塑。黑格尔和温克尔曼一样，认为古希腊雕塑通过静穆而非激烈的动作表现了理想美。神性和人性完美结合，人性在神的形象中被自我对象化，每一部分都精细地再现了人对神性的理解。然而，形体限制了艺术对无限精神性的表现，所以古典艺术必将走向衰落。

3. 浪漫型：理念完善，精神超越形式。

[13] Hegel, *Aesthetics: Lectures on Fine Art*, Vol. 1, p. 29.

这个阶段主要指 18 世纪和 19 世纪初的浪漫主义运动，也包括中世纪的基督教艺术。浪漫型艺术的代表是绘画、音乐和诗歌。诗歌是浪漫型艺术中最高级的形式，正如象征型艺术的代表是建筑，古典型艺术的代表是雕塑一样。在浪漫型阶段，人的精神境界达到自觉，不再满足通过外在的自然形式表现自我。个人主义和个体自由的膨胀导致浪漫型艺术中的理念大于形式，外在现实成为微不足道的参照，个人意识和外在环境分离。因此，艺术的内容和形式可以随意构造，不受形式与内容和谐原则的束缚，艺术最终走向哲学和观念。作为感性形象的形式的艺术最终走向终结。不但艺术终结，艺术史也将走向终结。

在讨论黑格尔的艺术的终结的意义和影响之前，让我们用具体的例子来分析其思路。他在比较金字塔和哥特教堂的时候，对象征型和古典型艺术进行了对比。

金字塔（图 3-1）是象征型艺术的代表，黑格尔谈道：

> 金字塔是简洁的象征型艺术的典型。它们那巨大的锥体隐藏着内在的意义。显然，这些巨大的躯体只是为了那个内在的意义（而非纯粹的自然）而存在，它们只是经由艺术创造的、掩饰其内在意义的外在形态。[14]

图 3-1　吉萨金字塔，公元前 2600—前 2500 年，埃及。

[14] Hegel, *Aesthetics: Lectures on Fine Art*, Vol. 1, p. 356.

图 3-2-1　威廉姆·古德伊尔，亚眠主教堂回廊外观，摄于 1903 年，美国纽约布鲁克林博物馆。

图 3-2-2　威廉姆·古德伊尔，亚眠主教堂回廊内部，摄于 1903 年，美国纽约布鲁克林博物馆。

　　金字塔和成熟期的哥特式教堂（图 3-2）对比，哥特式教堂的内部结构和外在高耸入云的建筑都符合那个有关上帝的理念。与古希腊雕塑相对比，埃及金字塔无法把内在的意识通过外在形式表达出来，所以形体的内在生命仍然处于无语状态，意识仍然外在于形式，还没有找到它自己的居所。[15] 相反，古典时期（图 3-3、3-4）的艺术理念和精神已经可以自如地被具体化，外部形式非常雄辩地和内在生命相统一。

　　与温克尔曼一样，当黑格尔说古典时期的艺术理念已经可以自如地被具体化、与外在形式统一时，他肯定认定古典时期的世俗化精神与世俗化形式（相对更写实的）是完美统一的。但是，我们同样可以说，埃及的不能言说的神性与金字塔简洁无语的外在形式也是完满统一的。难道不是吗？甚至埃及金字塔的神性统一，就像中国汉代的画像砖一样，"语焉不详"却很写意，这不都是一种精神内容和外在形式的统一吗？

　　黑格尔首先把决定统一与否的天平放到理念上，然后又把理念的形式是否完美统一的天平放到了自己的主观判断上。如果我们暂且不去谈黑格尔和温克尔曼的历史观，只从伦理和趣味的角度看，我们可以说黑格尔和温克尔曼同样无法摆脱启蒙时期（新

[15] Hegel, *Aesthetics: Lectures on Fine Art*, Vol. 1, p. 358.

图 3-3 《哈特谢普苏特坐像》，公元前 15 世纪，美国大都会艺术博物馆。

图 3-4 《宙斯神庙中的阿波罗像》，复制品（原作创作于公元前 5 世纪），德国慕尼黑古代塑像博物馆。

古典）的艺术趣味及那个时代对生命真实（科学性）的好恶判断的影响。当然温克尔曼对古典艺术的推崇更有伦理色彩。

黑格尔的艺术史为 19 世纪以来的现代艺术史书写奠定了基础，贡布里希认为黑格尔是艺术史的创始人，而非温克尔曼。但不可否认，黑格尔受到了温克尔曼思想的影响，贡布里希把这些影响总结为三点：（1）艺术的超自然的本质。艺术表现了超自

然的神性，同时，这种神性是为人所理解、把握和表现的。在黑格尔那里，这个人就是艺术家。艺术家不但能够观照理念本身，而且还能让别人看到。这是一种形而上学的艺术，带有先验成分。（2）贡布里希称之为"历史的集体主义"，也就是说，历史不是个别大师创造的，而是时代精神创造的。比如，温克尔曼认为，希腊艺术是希腊精神的反映，而不是大师创造的结果。温克尔曼所说的希腊精神是民族精神，但黑格尔所说的精神是理念，是形而上学。（3）历史决定论。历史由早期的准备，到盛期的集大成，再到晚期的衰落，有其内在必然性。不论是在温克尔曼还是黑格尔那里，艺术作品风格形式的内在发展逻辑与民族精神或者理念精神的发展必然性相吻合。贡布里希把黑格尔称为"形而上学的乐观主义者"。[16]

贡布里希受到了科学哲学家卡尔·波普尔（Karl Popper，1902—1994）的影响，批判了黑格尔艺术史的历史决定论。波普尔反对历史决定论，认为人类历史的进程受到人类知识增长的强烈影响，而我们不可能预测我们的科学知识的增长，也就不能预测人类历史的未来进程，因此历史决定论是不成立的。波普尔认为，应当通过证伪和试错的偶然性方法去认识历史，不能依靠既有的真理和历史去预测未来的历史。[17]任何真理都会导致历史决定论，从而与极权主义有关。所以，他批判了黑格尔、马克思，甚至柏拉图的历史决定论。[18]

贡布里希试图通过不同时代的艺术家如何质疑和改变前一代艺术风格模式的角度去叙述历史。[19]他运用了社会和个人心理与视觉形式的对应，或者错位的关系，去解读艺术的历史，其中广受欢迎的是他的《艺术的故事》。

但我们不得不承认，黑格尔对艺术走向哲学和艺术终结的预测，在20世纪以来的艺术中实现了。或者说，黑格尔的精神和物质的分离哲学，深刻地影响了西方现代艺术史的走向。黑格尔是观念至上和形而上学至上主义者，而观念至上正是西方19世纪中期以来，特别是20世纪艺术的主流。从19世纪的象征主义和20世纪初的后期印象派以来，各种现代主义和后现代主义流派纷至沓来，观念先行

[16] 参见〔英〕E. H. 贡布里希：《敬献集——西方文化传统的解释者》，杨思梁、徐一维译，南宁：广西美术出版社，2015年，第59—76页。

[17]〔英〕卡尔·波普尔：《猜想与反驳——科学知识的增长》，傅季重、纪树立、周昌忠、蒋弋为译，上海：上海译文出版社，1986年。此外，波普尔为了抵制类似历史主义这样的主观知识（真理逻辑）的控制，提出了客观知识或者客观思想（即世界3）的理论。简单地说，客观思想就是把物理意义的知识（世界1）和主观意识（世界2）相结合，进而进行猜测和试错，以得出客观知识或客观思想。参见〔英〕卡尔·波普尔：《客观知识——一个进化论的研究》，舒炜光、卓如飞、周柏乔、曾聪明等译，上海：上海译文出版社，1987年。

[18] 详见〔英〕卡尔·波普：《历史决定论的贫困》，杜汝楫、邱仁宗译，北京：华夏出版社，1987年。此书作者卡尔·波普即卡尔·波普尔。

[19] 详见〔英〕E. H. 贡布里希：《艺术与错觉：图画再现的心理学研究》，林夕、李本正、范景中译，杨成凯校，杭州：浙江摄影出版社，1987年。

的抽象绘画和杜尚所引发的观念艺术，乃至现成品的波普艺术，都是艺术走向哲学和观念的证明。在艺术史上，"艺术的终结""绘画的死亡""前卫的死亡"和"艺术史的终结"从 20 世纪 70 年代以来不绝于耳。

黑格尔对艺术走向哲学和观念的判断，一方面来源于当时及启蒙时代的观念哲学，西方哲学中始终有一种观念论；另一方面，这是黑格尔从历史逻辑推理的结果。在艺术本体方面，观念是永恒的主导，永远大于物质形式。埃及艺术还无法用形式去表达观念，古希腊的艺术虽然能够用形式去企及观念，但终究还要被观念甩掉。于是，人们只好回到观念，用观念去检验艺术。这实际上就是当代观念艺术的"观念"。

黑格尔的主体理念，尤其是其历史主义被后来的浪漫主义，特别是德国浪漫主义所继承，但扬弃了他的美学形而上学（美是理念的影子）的部分，把黑格尔的历史主义融入社会批判内容中。这进一步引发了美学自律和社会批判（或者历史批判）之间的断裂。在康德和黑格尔的启蒙时代，主体与客体、美学与历史仍然被视为二元统一的两个方面。但是浪漫主义之后，美学与社会和历史批判在现代主义、后现代主义乃至当代，成为对立的立场或领域。

黑格尔的艺术史试图证明观念在知识经验中的作用，艺术最多是一种知识经验。启蒙时代的哲学家，像笛卡尔、康德和黑格尔等提供了一种关于知识和经验的理论。在所有的经验当中，都会有一个进行经验（或者正在经验着）的人——经验的主体，以及一个客体——被经验之物。有两种看待经验的方法：一种看法认为心灵相对于它所经验的东西而言是被动的，它只是记录加之于上的影响；而相反的看法认为，心灵相对于它所经验的东西来说是主动的，因而心灵在某种意义上参与了对所经验之物的塑造。

黑格尔和德国观念论的突出特点，在于声称主体相对于它所经验之物来说，从来都是主动而非被动的。如果主体相对于客体是主动的，那么我们就永远无法独立于我们的外来感知，因为我们所感知的东西被"主体的""我们的""我们的存在""经验着的主体"所主导。更重要的是，有关经验到的客体的知识，其实是我们经验主体的认知方式的体现。或者说，客体不过是我们经验主体认识能力的对象化而已。[20]

这一点我们在前面的章节中也已经讨论过了，这是德国观念哲学的立场。出于这样的立场，黑格尔撰写了他的艺术史，用三个阶段证明观念对人的知识经验的历史（艺术生产历史）的引导作用，并以此对未来进行了预测。

但是，黑格尔的预测不仅仅是一种建立在"观念永在"的立场上的预测，也有可

[20] 详见〔美〕汤姆·罗克摩尔：《黑格尔：之前和之后》，柯小刚译，北京：北京大学出版社，2005 年，第 5—6 页。

能是他根据现代工业社会的劳动方式所导致的人的异化，特别是现代人的分裂而得出的结论。朱光潜先生在谈到马克思受黑格尔有关异化概念的影响时，引用了黑格尔的如下一段话：

> 需要与工作（即劳动——译者注）以及兴趣与满足之间的宽广关系已经完全发展了，每个人都失去他的独立自足性而对其他人物发生无数的依存关系，他自己所需要的东西或是完全不是他自己工作的产品，或是只有极小一部分是他自己工作的产品。还不仅此，他的每种活动并不是活的，不是各人有各人的方式，而是日渐采取按照一般常规的机械方式。在这种工业文化里，人与人互相利用，互相排挤，这就一方面产生最酷毒状态的贫穷，一方面产生一些富人。[21]

从西方现代艺术史的角度看，黑格尔已经在这里提到了"工业文化"这个概念。这个词是西方新马克思主义文化理论家经常用的核心概念（或者"文化工业"）。虽然工业文化和文化工业意义有所不同，但黑格尔已经指出了这种文化的特点——重复机械和个人被产品异化，这些都是马克思后来详细讨论的问题。从这个意义上说，贡布里希认为黑格尔是西方艺术史的创始人绝不为过。但是，贡布里希看到了黑格尔的精神体系和历史决定论的影响，却没有看到黑格尔的主观精神和构造历史的雄心与其对历史的敏锐感觉有关。而贡布里希的心理试错的艺术历史比起黑格尔的，不但气魄小得多，而且很容易陷入另一种琐碎的历史必然性之中。

黑格尔之后，西方艺术史理论的两大最主要的分支其实都可以追溯到黑格尔。一支是主张通过形式语言分析，最终得到作品意义的艺术史和艺术批评，这一派常常被冠以"美学独立"或者"美学自律"的称号；另一支是主张从人性异化的角度，也就是审视艺术如何与社会现代性发生关系的角度去讨论艺术和艺术史的流派。这个分支往往和马克思主义（包括新马克思主义）、存在主义和弗洛伊德等学说有关。这一分支不能简单地概括为社会学分支，因为它涉及的领域很宽，包括人性论和心理学等。第一个分支是黑格尔之后直到20世纪50年代在西方占主导地位的艺术史理论。

黑格尔的艺术史对后世的另一个重要影响是他有关"象征"（symbol）的讨论。尽管在阿奎那和康德那里已经有关于象征和超越的分析，但他们主要是从概念层面

[21] 朱光潜：《美学拾穗集》，天津：百花文艺出版社，1980年，第32页。

上，从神学和哲学的角度所作的抽象讨论。黑格尔则第一次把象征与艺术作品的内容和形式之间的关系连在了一起。象征是结果，是精神意义的表征。这个表征离不开具体的作品，它是作品的内容和形式发生关系的结果。但是，黑格尔的象征与后来的艺术史家，比如潘诺夫斯基等人的象征不尽相同，这一点我们将在后面的章节讨论。但是，就"象征是内容（或者后来所说的'所指'）和形式（后来的'能指'）二者所生发出来的意义"这个原理而言，黑格尔的象征论深深地影响了之后的艺术史书写的模式。只不过，后来的象征成为对所有艺术样式都发生作用、具有普遍性原理的符号及其意义。而黑格尔的象征只是一种特定的修辞，不适用于古典型和浪漫型的艺术。

黑格尔认为，有一种艺术，当作品的内容和形式不能达到统一的时候，就必须借助象征的形式去表达作品所追求的意义。黑格尔把象征看作隐喻的需要，而隐喻是一种外部性修辞。比如，在金字塔那里，外部的形式和内在的精神之间是不对称的。这种不对称的原因，在于古埃及的艺术缺乏语言的表现力，而不得不借助于隐喻。不对称是隐喻的前提，进一步来说，这种不对称体现了物质和精神的不统一的外在关系。相反，古典雕塑中身体和精神得到了统一，这是一种精神和物质统一的内在关系。

把艺术作品分离为内容和形式是一种简单的辩证法，或者方便探讨的二元论。试想，艺术作品真的有内容和形式之分吗？为什么在启蒙之前的西方，特别是在非西方的艺术史中，从来没有这个分法？比如，中国的艺术有体裁分类，但体裁不是内容，也非现代的"主题"之意。气韵亦非内容，笔墨也非形式。

黑格尔的内容和形式其实是主体和外部世界的二元对立的世界观在一件作品（也就是一个自然物）上的投射。其实简单想想，一幅山水画能简单地分为内容和形式吗？杜尚的小便池的内容和形式是什么呢？可是，黑格尔的这套方法至今仍然是，甚至是中国大部分批评家和艺术史家的"看家本事"，这难道不奇怪吗？

进一步而言，黑格尔的内容和形式的不对称说，乃是一种文化偏见，就像黑格尔和温克尔曼对埃及艺术的描述一样。难道我们真的相信，斯芬克斯和金字塔是形式大于内容吗？只是因为它们那巨大的体量与黑格尔说不清的埃及神话，我们就可以把它们视为形式大于内容吗？

黑格尔给过去几百年的艺术史还挖下了另一个"陷阱"：他区分了艺术作品的外在关系和内在关系，并且把象征看作外在关系的结果，认为两者有高低之分。象征是古代理念"失语"的结果。简单说就是，当词不达意的时候，艺术家不得不借助比喻的方式。这个比喻脱离了原来的词，成为另一个东西，即象征。其实，东方人很好理

解这个说法。中国古代有"言不尽意"和"意在言外"的说法。言不尽意是很正常的，这和黑格尔的象征的美学很类似。但是在东方，追求言不尽意或意在言外恰恰是高级的、成熟的境界，这种不对称可能是人们刻意追求的。而在黑格尔那里，象征是艺术不成熟的表现，以及不成熟的艺术不得不采用的隐喻性手法。

这种对外在和内在关系的区分，折射出黑格尔的二元哲学基础。可以说，"内容是否和形式一体"是属于客体（艺术作品）的客观属性，而象征则是指"理念是否把握到自己的物质形式"时所呈现的"尴尬的"时代精神。

如果从另一个角度来看，按照波德罗的说法，黑格尔用绝对理念组成的艺术历史的步骤可以解释为，理念曾经两次进入他的艺术史理论：第一次是理念和形状之间的关系产生了艺术作品，比如金字塔和古典雕塑。在这里，理念是内容。第二次则是这些在不同时代出现的不同的理念和形状的契合（内容和形式的统一），又自然而然地附和到那个最终的大理念，这个理念是时代精神。在这种理念的支配下，世界最终成为思想史系统，并且形成了自己发展的不同阶段。在这个思想系统中，物质世界总是发育不全的，必须由大的理念所统摄和整合。

黑格尔之后的艺术史家大都试图证明，内容和形式统一的作品如何与那个大的精神理念相吻合。尽管内容和形式可能被其他概念替代，但艺术作品无论作为各种图像及其图像语义的综合，还是作为一个符号，它们的最终归宿都是象征意义。在后来的艺术史中，黑格尔的象征所意味的不成熟和不对称被过滤掉，而象征意义则成为统一或者对应的高级阶段。比如，在图像学那里，考察是否具有"准确的象征意义"是艺术作品再现外部世界的最终指标。唯一的例外是后结构主义的讽喻说，后结构主义认为能指和所指的对应出现了问题，所以用讽喻去创造第三意义。这个第三意义接近对立于文本的上下文，但其逻辑仍然是内容和形式的延续。我们将在后面章节去讨论。

黑格尔的艺术最终走向哲学观念，这体现在他对绘画和雕塑的本质的分析中。黑格尔认为，从雕塑和建筑的三维空间缩小到绘画的二维平面，是一种观念化的发展。这个过程遵循了"把物质形式拉到内在心灵"的原理。绘画的平面性可以被解释为一个内在心灵的空间形式，其效果是物质的外在形式的不完整在场。完整在场就是三维空间。而这种不完整恰恰表达了绘画具有心灵隐喻的特点，艺术从外在世界退隐到（理念）自身。[22]

这个说法多么像后来格林伯格所说的，绘画就是绘画自身的说法，其含义包括：

[22] Hegel, *Aesthetics: Lectures on Fine Art*, p. 805.

（1）绘画不像雕塑和建筑那样，能直接有效地模仿外部物质世界的外形，不能完全呈现它。（2）正是因为这个局限性，绘画更加关注向内的表现。相对于雕塑和建筑，它缩减了外部形体的三维空间特点（即便是写实绘画也如此），同时更加注重内在精神的表达。这很像我们所说的抽象绘画的原理。换句话说，黑格尔对内在心灵的赞颂是以牺牲绘画自身的三维空间为代价的，只有付出这个代价才能换取精神性。而这种精神性在后来的格林伯格和弗雷德等人那里，被解释为绘画的纯粹性（平面性）。这种纯粹性指艺术回到媒介自身，即绘画的观念化（抽象画）。

让我们惊讶的是，西方现代艺术的诸多理论都可以在启蒙那里找到源头。现代抽象绘画符合黑格尔对艺术或者美的界定。感知材料的存在和外部事物的美都是理念的自我对象化，理念是霸道的、极权的。理念不允许在美和艺术的范畴中出现的外部事物依循它们自己的法则而独立存在。恰恰相反，它们要作为理念的对应物而出现。据此，它们是理念的外在对象化，其呈现方式是明晰的形状。而这个具有明晰形状的理念形式就是美的（以及艺术的）本质所在。[23]

黑格尔的艺术历史哲学是人类的审美观照外部世界的历史论。同时，这种观照又被绝对理念所限定，最终逃不出"正、反、合"三段论的历史发展规律。黑格尔的贡献其实不在于他对象征、古典和浪漫的三个艺术史阶段的描述，而是他的结论：艺术最终是要消亡的，艺术最终走向哲学。按我们的理解就是，艺术最终走向观念，这已经被杜尚以来的艺术史所证明。不论我们怎样用东方的美学和历史去挑战它，实际上，这至少在以西方为主流的现代艺术史中成立并成为现实。然而，艺术终结与观念的始作俑者恰恰是黑格尔，他曾提出艺术是"观念永存"的再现理论。

第二节　黑格尔之后的德国观念艺术史家

黑格尔是观念艺术史的第一人。尽管黑格尔并没有把艺术放到他精神世界的中心，但是，他的艺术史作为精神史的证明，无疑影响了后来一两百年间西方和非西方（如20世纪中国的）艺术史学传统。

艺术史家波德罗说，1827年黑格尔的美学遇到了另一位德国艺术理论家鲁莫尔的挑战。后者认为，艺术史不应该是表现抽象理念的历史，艺术和社会的变化及其与社

[23] Hegel, *Aesthetics: Lectures on Fine Art*, p.152.

会生活的关系应当是艺术史关注的主要方面。艺术史书写因此面临两个选择：一是像黑格尔那样把艺术看作冥想和静观的活动；二则认为，艺术是生活和社会关系的反映。但这种对立并非始于此时，早在康德和席勒那里就已经出现了。

1927年，新一代的德国艺术史家潘诺夫斯基发表了《象征性形式的透视》，从此开创了图像学理论。这是一种重新回到黑格尔的理论。潘诺夫斯基在20世纪20年代的艺术史研究再次回到了黑格尔的传统。这与潘诺夫斯基的新黑格尔学派的背景有关。随着哲学的新发展，20世纪20年代之后，观念艺术史的传统不再那么盛行，感知和心理分析的艺术研究开始出现，这引发了一种更加倾向于视觉分析的激进的语言学转向。[24]

笔者认为，艺术史中视觉分析的倾向与20世纪上半期西方现代哲学的语言学转向是一致的。但是，即便伴随着语言学转向，整个20世纪上半期，黑格尔开创的观念艺术史无论在德国国内，还是在其他地区都成为主导性的研究方法。潘诺夫斯基的图像学承接了哲学向语言学转向的过渡。从这个意义上讲，潘诺夫斯基是最后一位后黑格尔时代的观念艺术史家，同时又是第一位把结构主义语言学带入艺术史图像研究的艺术史家。

波德罗把黑格尔之后的观念艺术史家分成了三代人。第一代有卡尔·施奈瑟尔、戈特弗里德·森佩尔（Gottfried Semper，1803—1879）、布克哈特和安东·斯普林格（Anton Springer，1825—1891）。

施奈瑟尔把黑格尔的广义的精神史发展为独立的视觉艺术史，但是他把艺术的历史看作一部把宗教不断通俗化的历史。他曾经在19世纪20年代的柏林听过黑格尔的讲演，当时他还是一个学生。他有两本主要著述，一是五卷本的《美术史》，另一本是《尼德兰通信集》。施奈瑟尔的工作令每一位基督教艺术研究者都钦佩至极，印象至深，部分原因是施奈瑟尔对中世纪的文化充满着浪漫情怀。这种热情一方面代表了19世纪初德国学者的写作风格，但另一方面，其可贵之处在于他能把这种情怀转化为观念化和系统化的理论。这对之后一百年的艺术史写作产生了深远的影响。

施奈瑟尔在黑格尔的精神史的基础上，试图建立一个观念艺术史的基本形状或者"原形"（prototype）[25]。早期观念艺术史家都试图勾画出整体历史和社会的画面，他们相信艺术史不是个人天才的结晶，而是时代或者上帝精神的反映。由此，施奈瑟尔提

[24] Michael Podro, *The Critical Historians of Art*, p. 22.
[25] 原形即"prototype"，在这里指艺术形式的时代模式，德国观念艺术史家总是把不同时代的作品连接为一个个不同的"有形历史"，笔者称其为"原形"，而非"原型"（model）。第四章多处使用了这一概念。

出了其艺术史写作的基本原理。他认为，艺术史的任务是呈现过去历史的整体画面。什么是整体呢？首先，它是人性本质的整体性（totality of human essence），每个时代都有这样的整体性；其次，每个时代有其自身的时代精神，而时代精神和这个时代的整体人性在本质上互相反映，所以艺术史这个整体领域也或多或少地折射了其特殊的时代精神。[26]

这种"人性—时代精神—艺术史"的逻辑在相当长时间内是主导西方艺术史写作的基本原理，从温克尔曼甚至瓦萨里就开始了。本质上它承接了文艺复兴的人文主义的还原理想。稍后，我们在李格尔和沃尔夫林的艺术史中会再次看到这个原理的重复书写。艺术史成为复现时代精神即历史人性的书写。这种理念赋予艺术史一个再现大历史和大精神的责任。

施奈瑟尔认为，希腊罗马的古典艺术之后的艺术应该是古典艺术精华的回归。哥特式教堂、拉斐尔前派，以及尼德兰的绘画都是如此。据此，施奈瑟尔发展了黑格尔基于理念而重新解读历史的理论。他看到在艺术史家那里，他们与古典相异的当代经验可能会把过去带入不同的精神境界。所以，这种重读是一种发展，是一个不断趋向理想的过程，但是我们永远也达不到那个理想。

尽管冲破了黑格尔僵硬的理念系统，融入了更多鲜活的艺术实例，但是施奈瑟尔还是和黑格尔一样，认为今天的重读比过去的艺术家的想法更丰富更充分。黑格尔更看重当代思想和哲学经验。施奈瑟尔把黑格尔的精神历史的发展顺序从精神史转到了艺术史。就像黑格尔区分象征型与古典型的建筑和雕塑一样，他把早期的建筑看作类似雕塑的外在客体性的建筑，而晚期的哥特式教堂则是属于内部空间的建筑。他认为后者更加进步，更加完美。早期的建筑是外部胜于内部的，晚期的哥特式教堂则是内部空间的杰作。[27]

和施奈瑟尔同代的另一位艺术史家是戈特弗里德·森佩尔，他是一位建筑师和建筑理论家。森佩尔不同于施奈瑟尔，他完全没有受到黑格尔的影响。如果说黑格尔和施奈瑟尔更关注艺术作品中的观点（attitudes）的话，那么森佩尔主要关注的是体裁（motifs），他主要研究建筑和装饰手工。与施奈瑟尔的不同之处还在于，他不太认同把艺术视为观念的历史，相反，他更倾向于把艺术史视为细部的改装（piecemeal adaptation），以及重复使用体裁的过程。

[26] Michael Podro, *The Critical Historians of Art*, p. 31.
[27] Ibid., p. 41.

另一位艺术史家是阿道夫·高勒（Adolf Göller）。他把森佩尔的体裁论和赫尔巴特（Herbartian）的心理学结合在一起。根据赫尔巴特的心理学，在知觉进行的同时，大脑会把很多不同事物之间的共同点整合在一起，在这个过程中，正在知觉的当下观念和过去既有的观念重合在一起，当下的知觉系统把当下的经验和过去的模板（patterns）结合为某种同一性的东西。这实际上是过去和现在的融合。据此，库勒把建筑看作过去的样式被不断地重组的过程，其中蕴涵着当下的经验和过去的模板的默契和同一。高勒认为，这是解释建筑和设计发展史的一个主要依据和普遍原理。

另外两位同代的艺术史家——布克哈特和斯普林格，与森佩尔和库勒又非常不同。此二人都对历史哲学充满敌意，认为那是历史调查研究的障碍。他们更倾向文化事件和艺术家生活的实证研究。斯普林格研究从古代到 19 世纪的艺术，批评黑格尔的历史哲学中的矛盾性。布克哈特的《意大利文艺复兴时期的文化》一书基本上把社会生活等同于艺术史，他很少对具体的艺术作品和艺术流派加以分析，认为人的激情和生活方式与艺术作品的风格样式天生就是一致的，这一点无需论证。布克哈特的叙事是典型的意大利式的浪漫主义，与跟思辨和直觉纠缠不清的德国浪漫主义截然不同。[28]

波德罗所说的黑格尔之后的第二代艺术史家主要有三位，他们是李格尔、沃尔夫林和瓦尔堡，这几位是中国艺术史界比较熟悉的学者。他们和前一代的最大区别，是每个人都有自己的批判特点。根据波德罗的说法，第二代艺术史家发现了属于他们自己的"解释的眼光"（interpretative vision）[29]。

笔者认为，这种解释的眼光是指一种创见，来源于自由思考和想象，这是启蒙的前提。这在艺术史书写中至关重要，因为只有把那些物理性的材料，即艺术作品的题材和形式材料视为被意识秩序化的总结，艺术史家才能获得解释的眼光和创造性，其意识才真正获得自由。这种解释的眼光虽然在启蒙之前一直存在，如在瓦萨里和温克尔曼那里，但是直到黑格尔之后的第二代艺术史家，解释的眼光才真正和知觉经验结合起来。

解释的眼光和知觉经验的统一，也即观念和感知的统一，正如一件作品中的内容和形式的统一。从艺术史学者的角度来看，就是在艺术史书写中把自己所认识的艺术史发展模式（或者书写模式）和具体艺术作品的构成样式对应起来。在这方面，第二

[28] 参见〔瑞士〕雅各布·布克哈特：《意大利文艺复兴时期的文化》，何新译，马香雪校，北京：商务印书馆，1979 年。可参见高名潞：《作为一般历史学的当代美术史》，载《新美术》，1988 年第 4 期。

[29] Michael Podro, *The Critical Historians of Art*, p. 61.

代艺术史家确实比之前任何人做得都好。这里的书写模式指叙事模式，比如，李格尔的触觉到视觉的艺术史演变模式。对于艺术史家而言，最大的挑战在于如何把艺术家的知觉经验与艺术作品的构成样式相统一，这个不可动摇的命题被艺术史家描述为艺术史发展的大叙事结构。

我们在黑格尔那里已经看到了这个解释模式。作为艺术史的解释者，最重要的是具备一种自我认识的能力，这个能力在感知一件艺术作品时，能够把握住艺术的最本质和最有意义的观念部分。意识和客体之间具体的对应形式包括象征型、古典型和浪漫型。如果我们把上述经验模式和艺术作品风格之间的关系变化作为历史过程，那么就像波德罗所说的，我们可以这样区分这三个历史阶段：在象征型时期，一件艺术作品的外部形式拒绝作为意识的载体，或者说，那个时代的人们感觉艺术作品和人的意识活动之间存在着冲突和对立，艺术客体拒绝被意识解释其意义；然后在古典型时期，艺术客体为那个时代的精神生活提供了自然而且最具典型意义的对应形式；最后到了浪漫型时期，艺术作品的物理形式不能为这个时代的精神生活提供它所需要的完满形式。

波德罗认为这种艺术史家的历史叙事方式和艺术形式相对应的眼光已经被黑格尔和潘诺夫斯基运用得得心应手，但是它很容易把艺术史研究带到心理学领域。[30] 波德罗的这种判断非常敏锐，因为理念和形式对应统一的命题是人类在某个时刻自己设定的形而上学命题。就像我们在前一章讨论古希腊的模仿说时所指出的那样，镜子中的床其实是一个缺席的替代品，它无法承载有关床的理念，即便说这里有一个关于床的理念。"镜子里的床与床的理念统一"其实等于在说，一幅画中的床与艺术家给予这张床的意义绝对统一。所以，模仿说从一开始就不是在讲单纯的外形模仿，而是包括了与外形对应的看不见的理念。到了启蒙时代，这种理念和外形对应的模仿从镜子移入大脑图像之中，成为认识论意义上的模仿，也就是我们所说的"再现"了。因此，模仿是一种虚拟，再现则是形而上学的虚拟。这个虚拟必然导致心理意识的无限扩延。所以，笔者同意波德罗的判断，尽管他没有指出这种理念和形式，也就是模仿和再现的西方逻辑的出处。

这种看似实证，实乃心理学的叙事模式在贡布里希的艺术史中最为清楚地表现出来。尽管贡布里希批判了黑格尔的历史决定论，但是这不妨碍他去发现另一种更为"偶然性"和"个人性"的类似关系。如果说，黑格尔的自我是时代精神在客体上

[30] Michael Podro, *The Critical Historians of Art*, p. 62.

的投射的话，那么这种时代精神是黑格尔所给予的。贡布里希注重的不是时代精神本身，而是时代对精神的特殊感知方式。正是这种特殊的感知方式（"艺术错觉"的游戏）创造了不同时代的艺术风格。艺术家总是在寻找一种不同于前代的错觉，或者说时代感知方式自然地提供了一种错觉，于是这种错觉推动了艺术史的发展。这种错觉的本质根源是心理感知，对某种形式的意味感知，特别像格式塔心理学的整体感知，而艺术史家的责任就是去发现这种特殊的感知方式。

根据艺术史观念与艺术形式对应统一的原理，波德罗逐一评价了沃尔夫林、李格尔和瓦尔堡这三位第二代艺术史家的叙事方法。他认为，沃尔夫林的第一本书《文艺复兴与巴洛克》[31] 试图把一个时代的风格变化和精神状态的改变统一起来。波德罗认为这是一种移情。移情是指，当我们研究一个非生命的物体时，我们可以把其内在形状和结构与我们自身的结构进行比拟。但是沃尔夫林在运用这个方法时，不是在谈移情的过程与结果本身，而是重在讨论一个建筑作品超越形式的精神力量，也就是它的形而上力量。这种有点康德意味的"超越"的比拟赋予了无生命的建筑以生命的理念。然后，他用这种比拟去解释建筑史如何把不同时代的形而上精神与形式演进过程匹配在一起。在《古典艺术》[32]那本书中，沃尔夫林以此去解释文艺复兴初期和盛期艺术的区别。

沃尔夫林发展了这个理论，把物质和母题之间的互动阐释为一种内在的原理。不同的是，他把浮雕延展到绘画等更为宽泛的领域之中，比如认为不同时期的建筑外形的变化便是得益于这种形式进化原理。但是，这些原理显然是非常主观的，只不过确实具有自圆其说的系统特点。

李格尔的研究与沃尔夫林的有一定的类似性。他起初运用了森佩尔的主题理论，并且写了《风格问题：装饰历史的基础》[33] 这本书。但他主要集中讨论了一种体裁，即叶形纹饰（acanthus）。他认为这种纹饰从莲花的形状发展而来，其逻辑是对丰富性和一致性的内在功能的生动探寻。他进而把这种探索看作艺术发展的整体核心。这很类似施奈瑟尔，并且从黑格尔的哲学中吸收了很多养分。他把视觉艺术看作在艺术自身的秩序和规律中不断被重新发现、孕育的进步过程。

在这个过程中，时代理念的具体内容被悬置，或者忽略不计。其实，这是一个

[31] Heinrich Wölfflin, *Renaissance and Baroque*, trans. by Kathrin Simon, Ithaca and London: Cornell University Press, 1966.

[32] Heinrich Wölfflin, *Classic Art: An Introduction to the Italian Renaissance*, trans. by Peter Murray, London: Phaiden Press, 1952.

[33] Alois Riegl, *Problems of Style: Foundations for a History of Ornament*, trans. by Evelyn Kain, with notes and introduction by David Castriota, Princeton: Princeton University Press, 1992.

永远包含着主观意图和所指含义的过程，对于李格尔和沃尔夫林而言，今天我们的大脑活动中所积累的有关过去时代发生的艺术活动，不过是大脑正在寻求某种秩序的意识能力和思维特点而已，尽管他们把这种意识秩序描述为出现在不同类型的具体艺术之中的自我发展的形式逻辑。这样一来，艺术史就成为艺术史家创造性地编织客观对象的物质性发展史的书写活动；或者从另一个角度讲，也是复制自己的大脑意识秩序对过去记忆的书写活动而已。

根据李格尔的学生马克斯·德沃夏克（Max Dvořák，1874—1921）的回忆，李格尔认为最好的艺术史家从来没有个人的趣味好恶，因为艺术史是一件寻找历史发展的客观准则的事情。[34] 李格尔的理论是经验主义的，这是一种他和同时代的理论家一起试图寻找的介于实证主义和怀疑主义之间的学说。

李格尔的理论对 20 世纪甚至 21 世纪的理论仍然有影响。玛格丽特·奥林（Margaret Olin）在她的一本讨论李格尔理论的著作中指出，李格尔的形式分析注重对表现题材的形式构成的深入分析，他的方法超越了同时代或者之前学者的那种把艺术创作视为艺术家自我主体冥想的观点，后者认为艺术史是展开这种冥想历史的理论。李格尔开创了一种从写实的母体中分析出非写实因素和抽象发展规律的新的形式理论，从而把自己和 19 世纪的艺术史家区分开来。[35]他的理论实际上和现代主义一脉相承。我们将在下一章集中讨论李格尔和沃尔夫林的艺术史理论。

第三位是瓦尔堡。他很像斯普林格和布克哈特，主要研究 15 世纪艺术作品的社会和宗教的象征性意义。在他看来，艺术作品内在的象征和普通生活没有什么区别。瓦尔堡和潘诺夫斯基同样对图像意义感兴趣，但是瓦尔堡的图像学扩展到人类学的范围，不仅仅局限在文艺复兴时的艺术。

波德罗认为黑格尔之后的最后一位观念艺术史家，也就是第三代艺术史家是潘诺夫斯基。波德罗认为，潘诺夫斯基既不同意沃尔夫林的移情经验主义，也不同意李格尔的知觉心理学的形式艺术史理论。潘诺夫斯基试图回到黑格尔，首先思考今天的研究者应当用什么样的合理视角去检验过去。对此，他更同意黑格尔的观点，认为视觉艺术是一种与理性话语相似的活动。但是，有三个问题摆在潘诺夫斯基面前，这些问题在黑格尔那里没有解决或者只是非常粗浅地被涉及，现在它们成为潘诺夫斯基探讨的核心问题。这些问题都是"关系"问题，他认为艺术史家在构造艺术史结构、历史

[34] Margaret Olin, *Forms of Representation in Alois Riegl's Theory of Art*, Philadelphia: Pennsylvania State University Press, 1992, p. 3.

[35] Ibid.

意义或者发展脉络时，必须解决：（1）一个占支配地位的、相对抽象的、系统化的观念系统与历史细节的观察考据之间的关系；（2）在艺术历史的叙事中，艺术史家所运用的普遍性的理论观念和不同时代的特定作品构成之间的关系；（3）图像和概念之间的关系。前两个问题，在黑格尔和黑格尔之后的其他艺术史家那里，或多或少都有涉及，甚至作为主要议题被探讨过。但第三个问题，是潘诺夫斯基所开创的，由此揭开了 20 世纪 20 年代到 60 年代的艺术史主流研究方法的序幕。图像和概念在潘诺夫斯基之后的 70 年代，兴起为符号学艺术史，即受到后结构主义语言学影响的新艺术史学的主要研究课题。我们将在第五章详细讨论潘诺夫斯基。

第三节　走向自己反面的观念艺术史

本书前三章重点讨论了西方现代艺术史学和艺术理论的出现与启蒙紧密相连，其核心就是再现主义。再现理论的出现是对古代的大历史——神学的历史——的反思和转向。艺术史回到了人，回到了人的意识的历史，具体地说是意识如何自我外在化和自我对象化的历史。这是启蒙所带来的现代自觉意识。

观念艺术史和西方现代艺术理论是启蒙主义的直接成果。康德的纯粹审美和黑格尔的观念历史开启了西方艺术理论中的主体如何通过主体思维去统摄客观世界的二元模式，即西方的艺术再现或者艺术表现的模式。再现不是模仿的同义词，虽然再现包含模仿的因素，并且从古希腊的模仿发展而来。再现的英文 representation，是 "re"（再、重新）和 "present"（在场、出席、表达）的复合词。所以，representation 有再现、重现和复现的意思，其核心是对应，即一方重现了另一方。其中，一方是人的意识秩序中的主体和客体（大脑和大脑图像），另一方是组成外部世界的内容和形式。

在启蒙思想中，人的主体性（理性）是世界的绝对中心，只有它才具有认识和获得事物真理的能力。正是在这样的前提下，艺术被赋予认识和把握世界的特殊任务和能力，这就是再现。再现对应的核心是主体认知和客观真实之间的 "相符合"（match）。这个核心被启蒙时代的 "实验哲学之父" 弗朗西斯·培根（Francis Bacon，1561—1626）称为 "在人类大脑和事物的本质之间的愉快对接"[36]。

我们用再现性去概括西方现代艺术理论的基础，以有别于那些存在于非西方文化

[36] Max Horkheimer and Theodor W. Adorno, *Dialectic of Enlightenment*, ed. by Gunzelin Schmid Noerr, trans. by Edmund Jephcott, Stanford: Stanford University Press, 2002, p.1.

中的非绝对和非对应性的艺术哲学，比如中国古代的"言不尽意"和"意在言外"就是非等同性的艺术表现哲学。尽管在西方也有"诗是有声的绘画，绘画是静默的诗"[37]的说法，但是，西方古代文艺理论中的诗画的共同之处在于模仿（imitation）。这个概念来自古希腊的模仿"mimesis"，可以追溯到远古的神秘文化、礼仪和舞蹈等。然而，只有到了号称"黄金时代"的公元前5世纪，这个概念在西方才开始意味模仿事物的本质。16世纪到18世纪，在亚里士多德《诗学》的影响下，mimesis即模仿这个概念并非指简单直接地复制事物本来的样子（as it is），而是模仿事物本质，也就是它"应该是"什么样子。所以从这个角度讲，mimesis应该更接近representation，即"再现"，而不是"复制"（copying）。[38]

所以，"应该是"就是"真"（truth）。"真"在西方古代乃至当代的再现理论中有很多变体，如ideal（典型）、essence（本质）、idea（理念）、origin（本原）等等。所以，再现是一种认识和再现事物的真实面目或者真理的方式，而艺术和诗的本质就是这样的再现。

把握再现的条件一方面是意识自由，另一方面是知识，而只有人才具有这种能力。客观真实是由再现主体一方规定的，而自然仅仅是客体。事物本身的"自在性"变成了"人的属性"（Their "in itself" becomes "for him"）。这个转变正是我们在上一章里所讨论的启蒙时期的再现意义的转变，即启蒙之前的客观性从外在事物的属性（事物的主体性和客体性的二元本质）转移到了人的意识，即认识论的二元属性。在这个事物的"身份性"转化过程中，各种事物的本质没有任何区别，它们都不过是被人类控制的低级对象。万事万物的等同性就等于自然的同一性。[39]换句话说，在人的主体意志面前，外在自然永远是一个具有同一性的客观世界，等待人类去发现、认识和控制。

这样，启蒙从一开始就种下了悖论的种子。首先，崇拜人类的理性和科学性必然忽视人类认识的局限性，同时导致无限扩张的人类中心妄念。一旦理性和科学不能解决问题，启蒙者就必然把终极问题交给上帝或者神学。事实上，18世纪的科学还和神学有着不可割裂的脐带，启蒙的起源带着神话色彩。可以说，启蒙的一半是神学。而今天，启蒙的结果是启蒙的理想主义被启蒙自己的科学理性所颠覆。法兰克福学派深刻地批判了启蒙的神话。

[37] Vernon Hyde Minor, *Art History's History*, p. 166.

[38] Ibid.

[39] Ibid., p. 6.

启蒙所生产的无限扩张的人类中心妄念被具体化为宇宙和人类的普遍原理。对普遍原理的论述和追求成为启蒙的核心，同时也是人权超越自然的依托。"启蒙运动认同柏拉图和亚里士多德形而上学学说中某种古老的力量，并据此为真理打上了某些近乎迷信的普遍性称号。"[40] 这是一种把人的存在权力神话化的过程。所以，"启蒙总是把'人神同体'当作神话的基础，这种'人神同体'实际上是把人的主体性投射到自然之上"[41]。这种主体性虽然具有神话的冲动，但是必须依赖实证的科学手段去认识和把握自然。所以，"启蒙运动认为所有与计算性（calculability）和实用性（utility）标准不相符合的都值得怀疑"[42]。

启蒙只承认符合统一系统的事实、现象和物质。体系是包罗万象的，而大千世界的万象必须可以被系统所解释。在此之外的，则被认为是不存在的或者不合理的事实。培根认为，通过不同等级的划分，可以把最高原理和观察所得的具体命题（proposition）连接在一起。[43] 这种通过某种整体秩序把原理和观察命题逻辑性地对应在一起的启蒙观念就是黑格尔的艺术史的方法论，也是李格尔、沃尔夫林、潘诺夫斯基等人的艺术史观念，这是一种形而上学和个体自由思维的冲动。基于此，他们创造了各自相异的、基于启蒙再现的艺术史叙事逻辑和方法。

M. 马克斯·霍克海默（M. Max Horkheimer，1895—1973）和阿多诺确实深刻地反省了西方启蒙运动的神话，以及其工具理性和批量工业生产、文化产业给西方资本主义社会所带来的弊病。但是，无论多么深刻，他们的批判仍然无法摆脱启蒙的主体性自由的核心局限。霍克海默看到了这个主体性自由导致的人类中心的结果，但他没有指出，这个人类中心形成的根本原因在于：一方面普遍性原理演变为政治、军事、经济和文化的征服力，这是启蒙所奠定的不断寻求革命、替代、对应、符合的新模式的思维方式所导致的；另一方面启蒙相信，永远是自我主体（主要是西方中心的主体性）拥有权力去改变模式。对这种权利的信心使其具有蔑视他者文化传统的现实存在的优越感。启蒙以来的现代艺术无疑就是启蒙哲学的具体结晶和物化形式。我们在本书中要做的，就是力图解释西方先进的艺术史理论如何体现启蒙哲学的具体化过程。

进一步地说，再现哲学带来了分离的极端。正如霍克海默和阿多诺所说："启蒙的

[40] Max Horkheimer and Theodor W. Adorno, *Dialectic of Enlightenment*, ed. by Gunzelin Schmid Noerr, trans. by Edmund Jephcott, p. 3.
[41] Ibid., p. 4.
[42] Ibid., pp. 3-4.
[43] Ibid., p. 3.

本质就是一种抉择，并且不可避免地要对统治进行抉择。人们总是要在臣服自然与支配自然这两者之间作出抉择。"[44]

其实，启蒙的理性精神和科学精神受到了同时代的卢梭等思想家的批判。卢梭的重要启示在于他指出了人类理性的局限性，特别是理性主义的逻辑性和必然性的致命要害，认为理性总是过多地赞颂人的主体性胜于人与外在自然和世界之间的和谐。主体的自由走向了征服自然，理性走向工具理性和实用主义。人最终走向自己的对立面，制造了异化自身的生产关系、资本系统和消费机器。卢梭、马克思及 20 世纪以来的思想家，诸如本雅明、阿多诺等继续推进这种批判，他们无一例外地都把这种人类中心主义和人性异化的本源追溯到启蒙的理性主义。

然而，启蒙的理性主义或许不能被看作工具理性的唯一始作俑者。因为只要有技术进步，只要有资本交换方式的变化（这两种因素中外古今都有），就会有工具理性和拜物，这是人的贪婪本性使然。只不过资本主义社会的生产方式为这种贪婪提供了最好的外部条件。康德、卢梭、叔本华等人都意识到工具理性、大众低俗文化和实用主义的危害，他们试图用美学和艺术去拯救人的灵魂。我们不能仅仅从资本和道德的角度批判启蒙，更重要的是反思启蒙建立的思维模式——它的人性主体的思辨哲学及线性时间的进步论。

如果从这个角度来反思西方现代艺术史理论，我们会发现，启蒙的思维模式引发了现代艺术以来两个不可回避的困境：一个是艺术变成理论自身，因为艺术需要理论去不断地反省自身把握和认识外部真理的能力，以及审视其方法论是否正确。另一个是艺术成为理论本身，并无穷尽地思辨性地反省自我，这也意味着艺术的危机和终结。黑格尔的艺术的终结和艺术走向哲学的结论也是从这个意义上讲的。

大卫·罗伯茨（David Roberts）说，在现代艺术史理论中，启蒙可以被重构为任何形式，在这种形式中艺术被看作由两个主要部分所组成的精神活动：一个是已经被证明的自我，在过去的历史中，它（意识自由）推动了历史，成为人类精神进步的动力；另一个则是某种潜在的革命因素，会掀起下一个高潮。自我证明和不断的革命造成现代艺术理论的永久焦虑。艺术的任务似乎就是首先要自觉地意识到自己的内在潜力，然后在此基础上制定一个快速进步的路线图。然而，这辆进步的艺术快车所要承载的既不是那个潜在的自我，也不是那个已经被证明了的自我，而是潜在的自我和那

[44]〔德〕马克斯·霍克海默、〔德〕西奥多·阿道尔诺：《启蒙辩证法——哲学断片》，渠敬东、曹卫东译，上海：上海人民出版社，2006 年，第 25 页。阿道尔诺即阿多诺。

个未来被证明的自我的矛盾辩证法。因为未来被证明只是一种假设,为了达到被证明,自我必须首先否定现在正在被证明的自我。这个不断重复的辩证法规律导致艺术的终结和艺术史的终结。这个终结就是潜力的耗尽。[45] 这种潜力耗尽的源头来自启蒙的主体神话。但不可否认的是,这个主体神话所驾驶的进步快车其实始终奔驰在艺术自己的轨道上。

在西方资本主义的整体社会系统中出现了艺术系统的自身立法。西方现代主义和现代艺术理论快车的双翼,一个是历史哲学(艺术史观念)的建立,另一个是与它同步出现的艺术自律的叙事。悖论的是,西方艺术史源于观念艺术史,发展壮大并终结于语言范式的自律历史。这是观念艺术史一开始就引发的理念和理念化的"物"之间的分裂性所导致的。换句话说,理念要想达到绝对真理的地步,就必须也让证明它的"物"拥有一种必然秩序。所以,一代代的西方艺术史家不断地证明这种自律秩序的演变。启蒙时代黑格尔奠定的诉诸人文理想的艺术史走向了形式演进的范式发展史。正如唐纳德·普雷齐奥西所说,自18世纪60年代到20世纪90年代,西方艺术史学史形成了一种既定的模式。在这种模式中,艺术史经常被简化为对艺术形式的发展及其阶段性变化的范式描述。这种范式进步的历史已经形成了一个完善的学科。

黑格尔之后的观念艺术史的哲学是"批判的观念—解释的眼光—书写的模式"(critical mind–interpretative vision–narrative mode)。在这里,历史观念为先。在艺术史书写中与这种哲学平行的模式是"人性本质—时代盛衰—典型风格"。在这里,艺术的风格形式为终点。其实,我们在黑格尔那里已经看到了这两条平行线的对应,甚至在温克尔曼时就已经成型。温克尔曼把人性本质(高贵理想)、人性发展的波浪曲线(以古典希腊时期为高峰),以及历史形状的结晶(希腊古风)完整地结构为一个整体。但是,在李格尔和沃尔夫林的艺术史中,启蒙时代的人文主义内容逐渐被抽象化,形式演变和自律逻辑成为更重要的历史叙事因素。

[45] David Roberts, "Introduction", in *Art and Enlightenment: Aesthetic Theory after Adorno*, Lincoln: The University of Nebraska Press, 1991, pp.1-2.

第四章

艺术史的原形：理念的外形及其显现秩序

第一节　风格自律：形式发展的逻辑史

其实，观念艺术史所奠定的不是观念自身的发展史，否则它就成了哲学史或思想史。虽然黑格尔的目的是勾画理念显现的历史，但他必须规范与理念相应的概念范畴，而这些范畴还必须具备特定形式的依托。理念总是抽象和简洁的，而形式总是具体的，所以对特定时期的个别形式的归纳就导致了"范式"（norm）的出现。我们可以把这些不同时期的范式称为艺术史的各种原形，而把这些原形组合成线性的发展史则需要统摄原形的原理。有了原形和原理完美统一的系统，艺术史家就可以宣称自己发现了一种科学的艺术史发展的叙事模式。黑格尔之后的艺术史学不再致力于发现特别的理念和时代精神，而是努力建构自己的叙事模式。艺术史的原形和原理能够完美统一的基础，则是艺术作品的形式因素被连接成一个有逻辑的历史秩序。这在李格尔和沃尔夫林的艺术史研究中尤为突出，而他们的艺术史叙事方法确实影响了西方几代艺术史家，直至今日其影响仍然存在。至少在图像和视觉分析方面，无论是以故事情节为主要研究对象的，还是关注图像的符号意义的艺术史家，都深受他们的影响。更不用说他们在过去一个多世纪对艺术史教学的深远影响了。

李格尔和沃尔夫林奠定了艺术史学科的基础，这个学科最初想要规范的并非理念精神，而是艺术史自身的那些原形及其发展规律。这些规律的建立必须基于以下两个基本立场：

1. 一种自圆其说的艺术史原理，即通过艺术史家自己预先设定的历史原理，去构造历史事实的发展史。比如，李格尔的埃及触觉艺术向希腊罗马的视觉艺术的进化历史，沃尔夫林的古典艺术的静止向巴洛克艺术的运动的转变，等等，他们的描述始终抓住艺术史诸多原形的发展变化史。因果和编年是叙事的基本术语。这些艺术史学家也确实有能力通过分析论证，去证明这些发展原理。然而，这里面不可能排除文化价值决定论。比如，艺术史家所认同的某种普遍性的进步价值观决定了他们对有效形式的判断，从而有可能编制一种具有诞生、盛期和衰落的阶段艺术史（沃尔夫林）或者不断演化（李格尔）的历史叙事。

2. 历史逻辑的纯粹性。纯粹就要客观，艺术史家总是"道貌岸然"地把自己排除在其艺术史之外。于是，艺术史家个人的好恶、出身和生活圈子等都被视而不见。任何与偶然性、个人化、趣味性等相关的判断（也就是通常我们所说的"评论"之类的叙事方式）都被排除在外，因为它们可能有碍历史的客观性和真实性。

通常，人们愿意把李格尔和沃尔夫林视名为形式主义的艺术史家。我们需要对通常所说的形式主义作界定。一般认为，形式主义是指对形式具有极大的本体论热情，

并且极端排斥内容、题材、情节或者象征意义等因素的理论。或者简单地说，排斥任何非形式因素的理论和创作。这是一种摆脱任何外在（比如文学故事情节）束缚的创作观念和批评理论。严格地说，这种批评理论直到 20 世纪 50 年代之后才正式出现。但是，人们之所以说李格尔和沃尔夫林的艺术史是形式主义，主要是因为他们的艺术史主要关注艺术发展的内在结构。在黑格尔之后的艺术史家的叙事中，艺术史家总是试图结构一个模式，这个模式是一种内在结构的演变史。这种演变是自律性的。我们知道，这种内在和外在的区分是从黑格尔那里来的，这个结构的发展和变化随着时代的变化而变化的。在这些艺术史家那里，不同时代的艺术作品具有自己的自足性，而不同时代的不同的自足性（原形）则组成了一部形式自律的历史。在不同的艺术史家那里，自足性的发展规律是在自己特定的原理主导下实现的。

这个自律性的形式模式的发展史具有精神和哲学的动力，这是黑格尔的遗产。所以，自从启蒙之后，德国艺术史家李格尔、沃尔夫林、瓦尔堡和潘诺夫斯基都致力于在这个形式模式的背后，寻找一个与时代意志（李格尔）、文化意味（瓦尔堡）、时代心理（沃尔夫林）连接起来的规律。大体上，我们可以把这种形式模式背后所对应的历史背景分为两类：一类是时代精神和哲学理念，包括文化意义。李格尔、瓦尔堡和潘诺夫斯基应当属于此类。另一类是时代心理，沃尔夫林和后来的贡布里希属于此类。但是，沃尔夫林用风格变化去连接形式模式和时代心理，而贡布里希则通过艺术家的形式认识论（在错觉和现实之间找到一个修正点），来解释形式模式和人文历史的再现关系。贡布里希的关注点其实也是风格，只不过他总是尽量赋予风格以人文性。

有人说风格即个性，其实这只说对了一部分。简单地说，风格就是一种能够有效地、重复地使用的某些形式要素的组合，这些组合在经历一定时间的重复后，最终形成一种定式或者模式。西方艺术史家对风格的定义多种多样。比如早期的森佩尔和李格尔都讨论过风格。这个时期对风格的理解更多地偏重艺术作品的材料实践，风格是一个物质操作的概念。森佩尔认为，风格与建筑物的构造以及相应的技术的改进有关 [1]；李格尔则认为，风格的历史其实就是与建筑相关的装饰纹样的演变历史 [2]。但是后来的艺术史家，比如贡布里希和夏皮罗所说的风格，则是一个更加宽泛的概念，涉及很多范畴之间的关系，比如时代精神和时代风格、艺术家个性和作品形式、传统延承的必然性和个人天才的偶然性之间的关系等等。[3] 但是，不论多么复杂，一个艺术

[1] Gottfried Semper, *Style in the Technical and Tectonic Arts*; *or Practical Aesthetics*, trans. by Harry Francis Mallgrave and Michael Robinson, Los Angeles, Calif.: Getty Research Institute, 2004.
[2] Alois Riegl, *Problems of Style*: *Foundations for a History of Ornament*, "Annotator's Introduction and Acknowledgments", p.xxvi.
[3] Meyer Schapiro, "Style" (1953). Ernst Gombrich, "Style" (1998). Both was collected in Donald Presiosi, *The Art of Art History: A Critical Anthology*, pp. 143-164.

家或者一个流派的艺术形式的个性特点，以及它在一个历史时期的某种稳定性（或者流行性），是理解风格的最重要的因素。当代艺术很少谈风格，这是因为：一方面，风格已经被视为古典的、形式主义的，主要是架上艺术的概念。自从出现了现成品，风格对于当代艺术似乎无意义了。另一方面，从艺术史研究的角度来看，后现代以来强调作品之外的相关社会因素的研究，而只关注作品本身（包括作品风格研究）的研究方法则往往受到批判，被认为只是"对象研究"（object study）。[4]

虽然西方学者总是把风格的源头追溯到亚里士多德的《诗学》，但是在艺术史上，明确地提出风格的概念及其具体所指意涵的应该是温克尔曼。虽然早于他 200 年的瓦萨里已经描述了文艺复兴艺术家作品的多样个性，但在瓦萨里那里，风格还没有作为一个艺术史概念出现。

温克尔曼把希腊的种族、时代精神和地理环境，甚至气候条件与艺术作品的物理样式连在一起，并用"高贵的单纯，静穆的伟大"去定义这种风格。这也启发了黑格尔。黑格尔的象征、古典和浪漫其实就是风格。从此，风格成为艺术作品再现外在世界（或者关于外在世界的理念）的方式，特别是具有语言形式的特点。这个特点也正是识别时代变化的关键。在黑格尔之后的艺术史家那里，风格和形式问题被提到首要位置。这是因为，风格的意义对于李格尔和沃尔夫林而言不是个人的，尽管他们也讨论个人风格，但更重要的是时代风格。这是他们的艺术史研究的最终目的。

时代风格是历史宏大叙事的基本修辞。中国的文论中有"风骨"，但它是笼统的品味和品质，不是特定的风格。画论中似乎也没有类似风格的概念，虽然一些概念比如传神、气韵、气象等有风格的感觉。但这些概念通常都没有系统性和特指内涵，更没有时代性或者流派的暗示，与历史主义无关。或者说，它们的出现并非因为历史学家要用它们去概括某个时代的艺术表现特点，以区别于其他时代。相反，当人们说这篇文章有风骨，这幅画很有气韵时，是在谈一种境界，是指某种类型和普遍特征，比如写意和工笔之分。[5] 而李格尔等人的艺术史理论中的风格与原形（也就是形式的时代模式）有关，与历史有关，所以风格既是对形式特点的概括分析，同时也是一个潜在的历史主义概念。风格是艺术史自律的必备条件。

[4] 但是当代仍然有学者对风格研究感兴趣。只是当代一些关于风格的讨论往往超越了风格的形式因素，更多地倾向于探讨叙事惯例及社会规范的影响力。也就是说，不仅仅关注看得见的画面的因素，而且更关注看不见的社会因素与风格的关系。或者说，更关注社会上下文因素是如何塑造风格的。见 Berel Lang, *The Concept of Style*, Ithaca and London: Cornell University Press, 1987；以及 Anna Brzyski ed., *Partisan Canons*, North Carolina: Duke University Press, 2007。

[5] 比如，张彦远说吴道子的山水"一日而就"，而李思训的山水则数月之功。这是传统的水墨写意与青绿工笔之分，似乎可以被看作是二者风格之分。但是，写意和工笔在中国艺术中通常是指两种主要的艺术表现方式，甚至用于小说和诗歌等领域，它们和风格有关，但仍有区别。

我们或许会发现，李格尔、沃尔夫林、潘诺夫斯基，以及当代后现代主义艺术史家布列逊可能共享某种分析方法和艺术史认识论。其中，一个最主要的共同基础就是他们都注重形式的模式，换句话说，他们在研究一段历史的一个艺术现象或者艺术家时，总是先找到一种形式构成的模式。比如，李格尔认为艺术的风格就是艺术意志的时代痕迹。根据这个模式，他勾画了从古埃及的触觉到古希腊的触觉和视觉的平衡，再到古罗马晚期的三度空间的纯视觉演变过程。又比如，沃尔夫林在描述文艺复兴到巴洛克艺术的转变之前，首先建立了五个自律性构图原理，并根据这些原理的变化去建构其艺术史的叙事。而潘诺夫斯基则综合了李格尔和沃尔夫林的原理，即尊重构图原理，同时又尊重图像的意义，从而创建了图像学原理。这个原理的核心是平面构图的结构必须和图像背后的纵深的历史意义相匹配，最终衍生出画面的象征意义。

但是，不论是李格尔、沃尔夫林还是潘诺夫斯基，他们的分析基础其实都是一致的，那就是把艺术作品看作一个面对观看主体（也就是外在于人的）自足容器，或者一个"封闭的匣子"。绘画就是观众所面对的一个容器的正面（雕塑可以围绕着看，所以叫圆雕，但本质上和匣子相类似）。一件作品的人物和背景等都发生在这个容器里，深度、宽度和角度都与这个容器相匹配。比如在解释人物和景物的关系及其时代特征时，李格尔依靠浮雕的阴影和背板的关系去展开意义的讨论。无论是沃尔夫林解释开放和封闭的构图原理，还是潘诺夫斯基解释图像之间的意义关系，他们都必须首先从艺术作品的构成基础开始，这个基础就是把绘画和浮雕看作自足容器。他们对这个自足容器的变化过程的解释，依据的是一种系统化的原理。

这个自足容器无论被描述得多么立体，最终也摆脱不了平面性。这个平面性最初来自苏格拉底的镜子说，绘画就像镜子一样可以模拟外部世界。到了现代抽象主义那里，这个平面性的绘画本质被突出和强调，最终摈弃了容器内部的三维空间感（现代主义者称之为幻觉）。然而有意思的是，在很多非西方国家的艺术里，不存在这种"自足容器"之类的封闭性观念，关于这个问题，我们将在本书第九章详谈。正是这种"匣子"的封闭造型观念引申出古典艺术的风格向西方现代和后现代发展的逻辑。

李格尔身上有黑格尔的影子，他认为建立一种形式模式的元理论不是一种形式本身的问题，而是一种历史问题，因为形式自身自律性的发展是对时代意志的历史变化的再现。沃尔夫林也一样，从古代艺术到巴洛克的发展是由形式自律的变化再现出来的。而罗杰·弗莱的艺术理论是现代形式主义。这是一个有关"现代性"的问题，也就是物质媒介如何与时代和社会分裂的问题。这也是后来格林伯格、T. J. 克拉克和弗雷德考虑的问题。

李格尔和沃尔夫林、潘诺夫斯基堪称德国艺术史研究的三位巨匠。尽管他们都有自己的角度和艺术史哲学，但是他们都可以被称为"把观念物化了的艺术史家"。在他们之前，康德和黑格尔的艺术（或者美学）的历史观是观念的演绎，而只有到了这三个艺术史家那里，德国古典哲学的原理才被具体地融合到艺术史的叙事之中。这里的"物化"是指通过某种艺术史认识模式（落实为史家的书写模式），把观念融合到艺术风格和样式的变异之中。这个变异与某种观念或原理相匹配，从而构成了历史的演进。这种"观念—风格形式变异—艺术史自律原理"的三段论模式，可以说只有到了李格尔、沃尔夫林的时代才最终建立起来，而真正的西方艺术历史，或者用今天比较时髦的话来说，西方视觉艺术史的认识论和方法论以及相关的学科研究和写作系统也才建立起来。因为在此之前的艺术研究和艺术史的撰写都是为观念服务的，没有或者不注重艺术发展的自律性因素。李格尔、沃尔夫林和潘诺夫斯基第一次勾画了他们各自的视觉艺术发展的自律性原理。

然而，这种风格和样式的演进虽然是可视的和物化的，但是其演进的原理和黑格尔的历史哲学仍然是一致的。进一步地说，无论是在李格尔还是在沃尔夫林那里，这种风格演进的模式都是建立在个人经验基础上的艺术史叙事模式。李格尔认为，我们理解艺术的变化就应当像我们感受自然的变化一样，它的变化来自自身，来自艺术的意志本身。正是这种自律性观念导致李格尔认为，不同的表现媒介会对大脑参与程度有不同的需求。比如，在三维空间的艺术（比如雕塑）中，大脑的参与程度较之在浅浮雕中的参与要少；而在浅浮雕中，大脑的参与则比线性的刻绘更少。

因此，李格尔的工作就是发现和解释人如何从模仿自然到概括自然，并建立与它匹配的不同的艺术样式。概括来说，他主要在三个领域对西方艺术史研究做出了杰出贡献：（1）古代建筑装饰纹样；（2）古代浮雕建筑；（3）荷兰团体肖像画。

第二节　意志的原形：李格尔的"自足匣子"

1858 年 1 月 14 日，阿洛伊斯·李格尔出生于奥地利的林茨（Linz）。他在维也纳大学学习法律、哲学和历史，以及艺术史。他的老师是赫尔巴特·罗伯特·齐美尔曼（Herbartian Robert Zimmermann）。1887 年开始，他在维也纳应用艺术博物馆当了两年博物馆员。他对工艺美术和样式的兴趣源自他对两个似乎毫不相关的领域的结合：他在齐美尔曼教授的指导下学习哲学，在马克斯·彼丁格尔（Max Büdinger）的指导下学习历史。而博物馆员的工作则是他从事艺术史研究之后才开始的。1889 年，他在

维也纳大学开设艺术史讲座。1893 年他出版了《风格问题：装饰历史的基础》，1897年成为正教授，1901 年成为艺术修复委员会的负责人，同年出版了《罗马晚期的工艺美术》。1902 年他出版了《荷兰团体肖像画》，1903 年发表《纪念碑的现代崇拜：它的特点和起源》。1905 年 1 月 17 日，李格尔在维也纳去世。[6]

李格尔的第一本书是《风格问题：装饰历史的基础》，这本书的英文版于 1992 年在普林斯顿大学出版社出版，按照不同风格分为四个章节：几何风格、纹章风格、植物装饰、阿拉伯装饰。

李格尔认为，从古代埃及到基督教的中世纪，再到伊斯兰王国有一条从未间断的装饰艺术发展的历史脉络，装饰艺术的发展规律是普世性的，在不同文化那里大体类似。这是一个非常大胆的论点。李格尔具体研究了几个最基本的、永恒不变的纹饰题材，在几个世纪的历史中，它们在外形上的变化很明显，甚至很剧烈，从非常抽象变为非常写实，但是其最基本的原型（model），比如玫瑰结、蔷薇花、植物卷须等形状仍然能够认得出来，而且它们的发展变化都有迹可循。因此，李格尔在几种植物纹饰的研究中，建构了一个从未停止、永不枯竭的自律性发展的装饰母题的艺术史。这不是一本关于古代装饰纹饰研究文献的拼凑，而是一部前后贯通的有机联系的历史，正如李格尔在这本书的序言中说的："这是一本装饰艺术史的原理著作"。

这本书的研究是李格尔对当时欧洲流行的"材料技术决定论"的艺术史研究的反驳。据李格尔讲，这种流行理论是从 1860 年开始的，主要受到德国艺术史家森佩尔的影响。森佩尔认为不同时期的建筑和装饰艺术的风格特点，主要是由材料本身的特性及处理材料的技术手段所决定的。李格尔认为这种看法其实来自达尔文主义的进化论，忽视了不同文化和历史时期的人的创造性，其结果必然是"技术 = 艺术"。[7] 李格尔反其道而行之，用自己的研究宣称"从古埃及到伊斯兰世界的古代建筑纹饰、装饰纹样和编织纹样，构成了一种单线的、内在统一并接连呼应的、完整自足的历史"[8]。

在这本书里，李格尔指出，锯齿形纹饰并非像人们通常认为的那样，是某个时期的人们把不同的植物，比如莨苕叶混合在一起的时候所产生的一种偶然的节奏感，然后把这个节奏感规范为锯齿纹饰。这些几何形的纹饰可能与人的审美整合能力有关。人的审美能力可以把外部世界，比如植物的形状，转化为一种几何形式，但更重要的

[6] Michael Podro, *The Critical Historians of Art*, p. 73; Biography from Chris Murray ed., *Key Writers on Art: from Antiquity to the Nineteenth Century*, p. 247.

[7] Alois Riegl, *Problems of Style: Foundations for a History of Ornament*, p. 4.

[8] Ibid., p. 26.

问题是植物母题最初是如何刺激和启发人们的。人们在建筑装饰中长期运用的这些几何纹饰有其自身的发展历史，在其漫长的历史过程中，抽象纹饰可能在某个区域被改进，但是在大部分时间里，它们被重复运用并始终遵循着自己的逻辑。研究几何纹饰的历史，最重要的是摒除那种将不着边际的观念附加在某些物质形式上的研究倾向，以及只从技术的角度否定纹饰的历史本质的倾向。[9]

李格尔列举了在古代建筑中无处不在的叶形纹饰，认为其实际上是由简单的莲花图案演变而来。但是这种演变和人们的社会态度没有关系，而和这个母题在最初出现时的起因及其在不同时代满足特定建筑的设计需求有关。比如，埃及的线性莲花图案出现后，逐渐发展为棕榈叶纹饰——一种忍冬草类叶子形状的旋涡纹饰，最后变为概括性更强的叶形纹饰。这种变化并非源于雕刻匠有意参照和模仿让他动心的新植物外形，从而设计出一种新的样式，相反，它是纹饰设计内部规律的发展。每一种变化都是在原先的纹样基础上的改进，以便更加多样和对称，更好地发挥它的功能。所以，一种纹饰母题的演变历史总是遵循一定的原理，是一种自足的进化的历史。[10]

建筑及其装饰艺术的历史是一种独立的、自足的发展历史，建筑的设计和物理风格有它自己的偶然性因素，不能武断地把它与人的思想必然地联系在一起。[11] 李格尔的偶然和必然似乎具有一定的矛盾：一方面，他认为形式风格的发展是必然的演进的历史，里面肯定有人的创造性和意志的干预；另一方面，李格尔又认为纹饰的风格形式是不以来自外部的人的意志为转移的自足演变。

美国考古学家威廉·亨利·古德耶尔（William Henry Goodyear，1846—1923）曾经出版了一本名为《莲花的语法学》的著作。[12] 据李格尔讲，古德耶尔首次提出，所有古代的植物装饰纹样都来自古埃及那种延续了上千年的莲花纹饰。李格尔并没有否定这个说法，但是他批判了古德耶尔有关莲花纹饰起源的理论。古德耶尔认为，造成那个无处不在的莲花纹饰出现的原因及其设计制作的动力是埃及人对太阳的图腾崇拜。

李格尔认为，古德耶尔的图腾论与森佩尔的材料-技术论是两个极端。李格尔认为古德耶尔的象征主义如影随形地出现在他对不同文明和不同时期的装饰艺术的描述中，然而古德耶尔并没有给出任何证据。李格尔否定图腾象征是艺术的唯一起因，因为这种论点就像材料-技术论一样忽略了艺术作品背后那种纯粹心理和艺术意志对作

[9] Alois Riegl, *Problems of Style: Foundations for a History of Ornament*, p. 6.

[10] Michael Podro, *The Critical Historians of Art*, p. 71.

[11] Margaret Olin, "Forms of Representation", in Alois Riegl, *Theory of Art*, Chapter 4, pp. 39-66.

[12] William Henry Goodyear, *The Grammar of the Lotus: A New History of Classic Ornament as a Development of Sun Worship*, London: Sampson Low, Marston, 1891.

品的影响。[13] 但李格尔的这种心理和意志既不是社会政治的，也非哲学理念的，而是纯艺术的。

这个纯艺术的动力来自"kunstwollen"，也就是李格尔自己说的"自由创造的艺术冲动"[14]，中文一般把它翻译为艺术精神或者艺术意志，早期还被译作艺术的欲望。但是，笔者认为，必须从时代文明意志的角度去理解"kunstwollen"，因为这里的"自由创造的艺术冲动"不是指某一个人，而是指一个时代、一个区域。在李格尔看来，他的艺术形式原理关联的是普遍性的规律，而不是个别的、偶然的冲动。这或许与他的哲学和历史学背景有关。

笔者在图 4-1 中标示了几种艺术意志的关系，从中我们可以看到第一个层次是文明，第二个层次是艺术意志。

李格尔认为，艺术形式本身是独立的、自律的，可以发生在不同的时代，没有盛衰之分。这显然和黑格尔的观点不同。李格尔认为艺术永远是进化的，并且艺术作品没有完美和不完美之分，艺术家不管有意识还是无意识，都会与大的艺术意志发生关系。

这种纯艺术的或者纯形式的角度贯穿于李格尔的纹饰研究之中，比如李格尔对埃及莲花纹饰发展的研究和解释。莲花是贯穿埃及古王国到新王国的最主要的纹饰，包

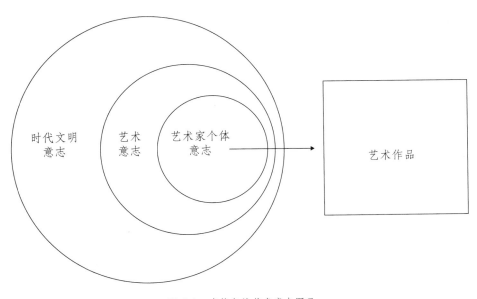

图 4-1　李格尔的艺术意志图示

[13] Alois Riegl, *Problems of Style: Foundations for a History of Ornament*, pp. 7-8.
[14] Ibid., p. 4.

图 4-2 侧面莲花纹（左）和伞形莎草纹（右）　　　　图 4-3 侧面莲花纹

括平面的和建筑的立体装饰。它的基本形状是钟形，对于这种钟形，李格尔之前的考古学家，比如古德耶尔认为最初来自两种纹饰——侧面莲花纹和伞形莎草纹（图4-2）。伞形莎草多见于尼罗河下游的芦苇沼泽地带，而莲花遍布干旱的上埃及，这两种花草都是埃及的宗教象征。古德耶尔等人认为，伞形纹饰是莲花和莎草的合并体，既可以被看作莲花原型，也可以被视为莎草的原型。李格尔不同意古德耶尔等人的说法，认为伞形纹饰只来自莲花原型。李格尔把图4-2中右侧的伞形纹饰看作左侧的侧面莲花纹饰的抽象概括。这种抽象手法还可以在另一种侧面莲花纹饰中看到（图4-3），后者可以看作上面两种纹饰的综合。这证明了埃及人遵守的形式原理，即他们总是愿意在一个确定的轮廓中缩减细部。[15]

我们可以看到，李格尔主要关注纹饰演变的逻辑，而非它们形成的外部因素，比如宗教因素或者政治因素。他几乎从没有提到过宫廷干预在建筑和装饰发展过程中起的作用。他的形式主义建立在历史主义的基础之上，但他的历史主义不是从理念出发，而是注重对形式或者纹样的考据，其所勾画出来的单线的纹饰发展史是客观的、归纳性的，形式发展的前后因果逻辑非常有说服力。

这种说服力甚至让我们忘掉这个逻辑中的"李格尔因素"。比如，莲花纹饰的证明没有依靠任何历史文献：这一方面是因为文献缺乏；另一方面，任何区域的古代艺术都是无名工匠创造的。从这个角度讲，他的考据对象是不同历史时期的现存古物的外在形式，其真实性有赖于归纳和推理。而这种归纳法，后来被罗素讽刺为"归纳者火鸡"的故事。[16] 然而，这并不妨碍我们对李格尔的崇敬，其不愧为创建现代风格自律的形式主义艺术史的开山史家。

其实，风格自律的原理可能就是来自一个非常简单的想法。李格尔认为，人类

[15] Alois Riegl, *Problems of Style: Foundations for a History of Ornament*, pp. 48-83.
[16] 罗素曾以"归纳者火鸡"的故事讽刺归纳主义者：饲养场里的火鸡根据主人长期以来给它喂食的时间，得出结论"主人总是在上午九点给我喂食"。然而在感恩节前，当主人没再喂食，而是把火鸡杀了的时候，火鸡才知道它通过归纳得到的结论并不正确。参见高名潞：《作为一般历史学的当代美术史》，载《新美术》，1988年第4期。

最初创造艺术的时候，只有先把植物、动物或者人物的原初形象"风格化"（stylized）之后，才会把它（他）们描画或者雕刻到石头、骨头或者泥巴上去。李格尔这里的风格化，就是把那些生命原形通过归纳后形成某种样式，这种样式很容易被复制到特定的材料媒介之中。按照李格尔的说法，这是一种"样式性共识"，其中的共识就是风格。这可能是一个"破绽百出"却又非常有价值的艺术史立论。

或许李格尔并不否认，相对于古典希腊、罗马，早期基督教艺术已经衰落。但是，他执着地认定，如果我们仅仅根据现象的衰落去解释历史，就无法解释艺术意志的永恒性在哪儿，它贯穿于不同时代所发挥的历史性作用是什么。所以，李格尔极力发掘在每个时期即便是衰落期的艺术自律的逻辑，这个逻辑是一种美学性的（而非外部社会和文化的）主导性因素，而这个主导性因素恰恰就是艺术的意志。

李格尔所说的艺术意志，即"自由创造的艺术冲动"，与他的模仿起源论的再现哲学密不可分。正如前面提到的，他认为所有的艺术最初都是对外部自然原形（natural prototypes）的仿造（resemble）。所以，三维空间的艺术如雕塑最早发展成熟。当人们转移到描画轮廓线为主的二维平面艺术的时候，艺术和自然之间的边界开始变得含混不清。同理，如果把人类最初的装饰艺术分为圆雕和平面两种类型，那么最开始出现的是圆雕，而后才是平面（浅浮雕或者绘画）。圆雕的参照模型可以在自然物那里直接获得，而平面的纹饰则需要创造性地勾画出自然物的轮廓，因为轮廓在自然物中并不存在。然而，由于平面的装饰，或者广义的、以轮廓为主的二维平面艺术不直接参照自然物的原形，因此反倒可以自由地勾画轮廓和形象，而且人们仍然可以认出它的原形。

李格尔认为，从三维艺术向二维平面艺术的这一转向，是艺术史发展过程中的关键一步。从此，艺术才得以发展出艺术再现的无穷可能性，才可能不再严格地受制于自然，从而获得对形式进行综合处理的更多自由。换句话说，李格尔强调三维艺术先于平面艺术、平面艺术获得了再现自然的更多自由，以及二者转向的重要性，而贯穿其中的则是"自由创造的艺术冲动"这一推动力。在李格尔看来，这也正是艺术创造及艺术史发展的动力。但是，李格尔所说的自由并没有脱离其再现自然的法则，装饰纹饰的样式仍然有其决定性法则，即对称和节奏法则。这些法则同样来自自然，因为对称是包括人类在内的所有动物的结构特点。根据对称法则，线条可以变成长方形、方形、锯齿形等样式，而圆形则可以衍生出波纹和螺旋纹。这些纹样的风格在艺术史中被称为"几何风格"（geometric style）。在李格尔的时代，几何风格被认为是人类艺术的低级类型，而李格尔通过上述那些对三维模仿向平面装饰纹样发展的论述，试图

向人们证明：这些低级的、次要的几何风格具有"伟大的历史重要性"。[17]

第三节 "眼睛的历史"：从触觉再现到视觉再现

李格尔的另一个重要工作是通过对建筑浮雕的研究，勾画出视觉再现的进化史，由此成就了对西方艺术史研究贡献巨大的《罗马晚期的工艺美术》这一著作。[18] 在这本书中，李格尔把西方艺术史描述为一种三段式的进化历史。他提出一个非常重要的观点：艺术从触觉（tactile）向视觉（optical）的变化是一个本质性的变化。在研究中，他把希腊、罗马柱头上的纹饰和浮雕之类的装饰的发展、演变、进化等作为主要课题。

我们可以用两张图来解释从触觉向视觉的变化。首先，这个触觉不是指真的用手去碰触艺术品。让我们用"盲人摸象"的故事来演绎李格尔的"触觉"。根据启蒙时代的洛克和莱布尼兹的理论，人的感知经验，比如触觉，是由人的意识秩序，包括有关视觉经验的概念所主导的。虽然对于触觉是否已经含有先验的视觉认识中的总体形状的抽象概念，莱布尼兹和洛克存在着分歧（这一点我们在第二章已经讨论过了），但是，无论是视觉还是触觉，都和先验意识中的形状概念，比如方、圆、锥体等有关。我们不知道李格尔的理论是否受到了洛克和莱布尼兹的影响，但是作为艺术史家，李格尔关注的不是触觉和视觉的认识过程，而是触觉和视觉这两种不同的感知经验所产生的最终结果，或者说在历史中的不同作用。无论是触觉的还是视觉的，其目的都是完成一个整体形象的塑造。这个形象是主体想象的、非常概念化的形象。而触觉或视觉的不同感知结果，在李格尔看来是不同世界观的体现。

据此，他解释道，早期人类看待外部自然有一种非常强烈的控制客体的愿望，他们也有一种非常强烈的保护自己和敌视自然的意志。他们把握世界的透视关系是非常主观和理念化的。他们总是把对象，比如动物或植物，放在一个非常清晰的边界之内。李格尔认为，埃及的金字塔和其他门类的艺术是一种被特定的艺术意志所决定的艺术创造，这种意志就是把外在事物再现为一种"被虚空的背景所环绕的封闭物"[19]。

李格尔认为，我们的视觉经验总是把客体和背景之间的边缘弄得模糊不清，这就是有关空间的实体概念（substantive conception of space）。当把一个客体放到三维空间

[17] Alois Riegl, *Problems of Style: Foundations for a History of Ornament*, pp. 14-16.
[18] Alois Riegl, *Late Roman Art Industry*, trans. by Rolf Winkes, Rome: G. Bretschneider, 1985.
[19] Margaret Iversen's text on "Alois Riegl", in *Key Writers on Art: From Antiquity to the Nineteenth Century*, Chris Murray ed., p. 213. Also see Alois Riegl, *Late Roman Art Industry*, pp. 223-233.

的深度之中时，这种深度会使客体的实际轮廓的清晰度减弱。李格尔的这个结论显然来自西方模仿写实的焦点透视理论，更与近代以来的科学有关。古典的，特别是东方的古典艺术一般排斥轮廓线的模糊性，在以线条轮廓为主要造型手段的艺术中，人的视觉经验对轮廓的感知完全有可能是先入为主的。也就是说，线条有可能是对多维的空间关系的概括，而非单纯的轮廓线。比如唐代吴道子的白描，线形有粗细和缓急之分，这些都来自对人物与周围空间的关系的感知。所以，变化的轮廓线并非没有三维的，甚至可能存在着对多维空间关系的暗示和表现。但是，在这里我们无法深入展开这个话题，还是遵循李格尔的逻辑和思路继续讨论。

李格尔的"触觉"所涉及的其实是强调边缘轮廓的那类早期艺术。根据李格尔的理论，西方艺术史教科书总是这样描述：人类早期的艺术为了强调客体的自足、完整，也就是符合理念真实，注重抓住边缘轮廓，这样才能简单明了地表现对象。对于理念真实或者唯心真实而言，一张方桌就是四边均等的方形，三维空间透视中近大远小的方形反而是不真实的。再如原始洞穴壁画中的野牛，不论牛头是侧面还是正面的，几乎所有的牛角都是正面的，因为在大脑形象中，真实的牛角是对称的。为了表现理念的真实，牛角必须是对称的正面形象。侧面的、几近重叠在一起的两个牛角是不真实的，虽然它表现了前后深度感。要追求理念真实，深度感就必须减弱到最低程度。这就是为什么埃及的浮雕和绘画没有背景，或者是采用空白背景的原因。

李格尔用早期埃及艺术里的浮雕来说明这种触觉阶段。在埃及古王国时期的墓室中有很多法老、王子的肖像，肖像背后常常加上一些符号，如图4-4所示。王子肖像的胸是正面的，头却是侧面的，其每一个局部都是按照埃及人所理解的对象的本质特点描绘出来的，就像原始洞穴壁画中的牛角。这种触觉避免任何意在言外的文学叙事的介入，完全忠实于对事物自身应该是什么样子的绝对性理解。这种绝对性就是我们今天常讲的，把客体从它所处的背景中剥离出来，或者"悬置"起来的表现手法。但是，即便是再绝对的触觉，也不免掺杂主观意识。比如埃及的浮雕，依旧要把不同的形象拼合在一起，从而构成一幅

图4-4 《赫斯—拉像》，木板雕刻，高114.3厘米，埃及古王国第三王朝（约公元前2660年），开罗埃及博物馆。

平面构图，以满足宗教或者礼仪的需要。

在李格尔看来，早期的艺术是触觉艺术，它们完全没有透视结构，而是从观念的、概念的角度表现人和物。李格尔的理论或许还可以延伸到亚洲的很多岩画、雕刻、浮雕等，比如中国内蒙古、云南等地的壁画。他说的触觉概念在哲学层面上是指观念的或者唯心的。

另外，从视觉进化的角度讲，人类早期再现事物的能力有局限性，还不能总体把握再现对象。所以，这里的触觉是指将整体进行分割、局部化，而观众看的时候也要一部分接着一部分地看，以此来理解整体。触觉是通过触摸来表现客体，而触摸只能发现客体的某一部分，这就是早期人类的绘画和浮雕为什么常把人的头表现为侧面的原因，因为只有侧面才能更清晰地表现头部的轮廓特征，才能把眼睛、鼻子的形状及面部起伏的真正特点表达出来，这也就是我们在上面说的"牛角理论"。但是，"牛角理论"到底折射了早期人类的"幼稚"还是"成熟"呢？它是有关从整体出发的完整观念，还是从局部到整体的观念？这值得我们思考。

李格尔可能无法回答这个问题，尽管他认为希腊罗马的三维浮雕体现了人们更加完整的视觉把握能力。可是，我们完全可以反过来说，原始人的视觉把握方式才是更加完整的对外部世界的认知方式。李格尔的完整性建立在"自足容器"的基础上，而埃及和非西方许多地区的艺术可能完全没有这种封闭的观念，相反，它们描述自己的理念世界，并因此可能更加自由。

李格尔的触觉和视觉的对比建立在观念与形象、先验与经验对立的二元论基础之上。李格尔认为早期人类的艺术，比如埃及的线性形象比古希腊的浅浮雕要观念化，而浅浮雕则比纯粹的复制现实的三维空间的雕塑形式需要更多观念的参与。其实，它们都是观念（和其他因素之间的关系）的显现形式。从埃及到希腊的进化表现为：到了希腊古典艺术时期，特别是古希腊的浮雕表现了新的再现世界的模式（艺术意志）。浮雕包含了凸起部分（projection）、中间阴影部分（soft shadows）和柔和的远景（gentle foreshortening）之间的对比。如

图 4-5　赫及所（Hegiso）纪念碑，公元前 400 年。

图 4-6 多纳泰罗，《圣乔治和龙》，高浮雕，39 厘米×120 厘米，1416—1417 年，意大利佛罗伦萨巴杰罗博物馆。

图 4-5 所示，虽然我们感到人物故事情节好像要整体地从背板中脱离开来，但是另一方面，我们又感到人物仍然依附于平面的背板，并与其和谐地统一起来。甚至如果我们把人物的轮廓以及人物投射在背板上的阴影都看作平面背板的一部分的话，我们会感到整件浮雕的形式是抽象的、线性的或者装饰性的。因此，希腊古典浮雕的风格是理想化的，它把观念和视觉、抽象和模拟完美地结合在一起。

李格尔接着说，如果把古希腊浮雕的这种理想化的平面和立体的对比，与罗马晚期的典型浮雕进行比较，我们会发现，罗马浮雕采用了一个个局部深深地嵌入背景的表现手法，遂使那种触觉的平面感消解，取而代之的则是视觉感和黑白灰的丰富层次。艺术史家麦诺在他的《艺术史的历史》一书中以《圣乔治和龙》（图 4-6）为例解释了李格尔这一观点：这是早期文艺复兴雕塑家多纳泰罗的一件高浮雕，李格尔借助这件作品去讲什么是视觉的艺术。首先，我们看到其中心部分是很明显的三维空间，没有背景，或者说背景非常不具体，我们无法知道其正处于怎样一种场景中。而浮雕右边的部分就不一样，那里有广场回廊，远处还有天使般的女子，衣饰飘举，阴影和高光的对比非常强烈，而且她从头到脚的比例和透视非常视觉化和客观，包括后面焦点透视的消逝点，都给人一种幻觉，而这种幻觉恰恰是以一种非常视觉化的、客观的方式表达出来的。

我们可以用另一个例子来说明同样的问题。在一件 4 世纪的基督徒石棺（图 4-7）浮雕饰带上，有一组用廊柱隔开的人群，与公元前 4 世纪的古希腊赫及所纪念碑（图 4-5）相比，这件浮雕中的人物已经融入背景，成为周围环境的一部分。也就是说，它不像古希腊浮雕那样，人物仍然是平面背板的一部分。或者说，这件 4 世纪石棺上

的浮雕人物，已经从平面概念中分离出来，人物脱离背板，而背板自己也在消失，融入真实具体的深度空间之中。

但是，李格尔注意到，在古代晚期的浮雕中还有另一种形式。比如 4 世纪的一件浮雕中（图 4-8），人物的衣纹刻线非常深，这些衣纹的视觉效果消解了"匣子"的自足性，强化了平面整体感。然而，浮雕中的人物又被放置在小空间中。所以，这种平

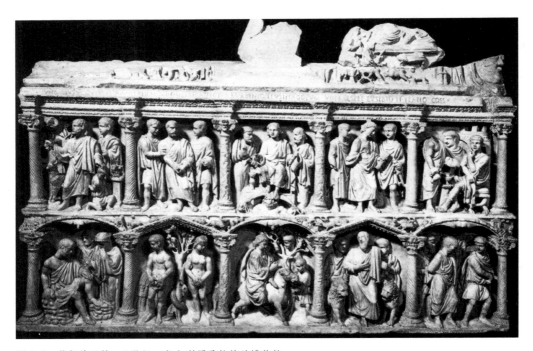

图 4-7　基督徒石棺，4 世纪，意大利罗马拉特兰博物馆。

图 4-8　康斯坦丁拱门浮雕，310 年。

面的整体统一似乎由一种矛盾组成，即人物脱离空间和人物被放入空间的矛盾。

而这种矛盾，恰恰是古代艺术之后的西方艺术家所要解决的问题。文艺复兴时期的艺术家以及之后的新古典主义者，都面临如何解决平面和深度之间的平衡问题。甚至到了象征主义阶段，艺术家仍要面临这个课题，如高更的绘画尝试把这种矛盾转化到精神隐喻之中。他赋予平面的人物形象以一种集体精神，从而使画面的平面感具有象征因素，把平面带入深度。

简要而言，李格尔在《罗马晚期的工艺美术》一书中对艺术史的研究，是建立在形式发展逻辑之上的。这个逻辑遵循的一个形式规则或原理，便是"自足封闭"或者"自我包容"的原理。一幅绘画或者浮雕就是一个自足的"匣子"。这个"自足匣子"（self-contained）的定律贯穿了古典艺术。李格尔的这个自足律，实际上也是沃尔夫林和潘诺夫斯基的基本原理。只不过研究对象在李格尔那里主要指绘画和浮雕，在沃尔夫林和潘诺夫斯基那里则主要指绘画。三者都把一个浮雕或者一幅画视为在一个方形边框中被切割的再现片断。这个片断对于古埃及、古希腊和罗马（包括文艺复兴）的艺术而言，都是外在世界的真实再现。

古埃及浮雕表现的是理念的形象组合，李格尔认定它们是触觉再现的形式。其特点如下：（1）在边框中的单独形象不和其他形象发生关系。（2）这些形象客体是独立的，拒绝人的视觉把他们统一为一个整体。李格尔认为，我们的感觉中本来有一种天生的整合能力，能够把多种独立的感觉整合在一起，这个能力和以往的视觉感知经验有关，同时伴随着某种视觉暗示，比如阴影和由大变小的形状都会暗示深度。但是，李格尔认为古代埃及人还没有这种能力去调动视觉经验把客体整合在统一

的空间里。（3）古代埃及浮雕中的宗教观念的自足律拒绝并压抑主客观的（三维）空间意识。[20]

罗马晚期的浮雕中的个体形象不再按照二维平面的原则塑造，而是按照三维的、完整空间中的、有深度的形式原则塑造。于是，与古代的个体分离的形式不同，罗马晚期的浮雕中，个体和个体重叠，造成了缩进的深度效果，这被李格尔称为新的"节奏（rhythm）美学"。[21] 从比较的角度讲，李格尔认为罗马晚期的浮雕实际上和印象主义具有相同的美学和视觉感知基础，它们在取消轮廓线方面是一脉相承的。不同的是，印象主义绘画中的形象最终失去了全部轮廓，或者自我边界。罗马晚期和印象派都有意模糊了"自足容器"中的个体和背景之间的边界，只不过印象主义对边界的模糊更明显而已。

这说明了西方再现理论中一个非常重要的基础，正如前文所说，所有分析必须建立在这样一种视觉关系上：观者（或者艺术史家）总是面对着一个"匣子"（即绘画、浮雕或者雕塑），一切有关艺术形式和风格的模式或者图像象征的模式都从这个具有边界的自足封闭的"匣子"中引申出来。这显然不同于中国的卷轴观赏模式，卷轴展开的过程和观赏的过程同步，画中山水让观者进入，所以卷轴没有明确的边框，也不是"封闭匣子"的模式。

在李格尔这里，主客体的二元模式即触觉和视觉的对立，或者说是观念形象和感知形象之间的对立。有意思的是，李格尔对"匣子"内部规律的描述（比如古埃及、古希腊到罗马晚期几个阶段），实际上是从一个假想的观众的普遍性感知的角度去构造的，而这个假想的观众其实就是李格尔自己。

这种视觉和触觉的二元对立也被李格尔运用到建筑史的研究方面。如果在绘画和浮雕中是视觉和触觉的对立，那么在建筑中，李格尔则运用外部和内部的二元对立展开分析和研究。他认为，建筑的外部就像一个客体，好比触觉的感知对象；建筑的内部则是视觉的感知对象，回避平面化。以埃及金字塔为例，从外部看，它是一个极简的巨大实体，表现了一种观念至上的统治性；从内部看，它的小尺寸的墓室和被柱子分割的琐碎小厅都阻碍了视觉感知的延续，从而符合从视觉整体进行统治。[22] 古希腊的神庙需要充足的内部空间，但它往往只有从外部向内看的开放视角。只有到了罗马时期，建筑才开始出现确定的内部空间。李格尔以罗马万神殿（图 4-9）为例，认为带有穹顶的万神殿的创造性，在于它第一次具有确定的内部封闭空间。在万神

[20] 参见 Michael Podro, *The Critical Historians of Art*, pp. 70–71。

[21] Alois Riegl, *Late Roman Art Industry*, pp. 223-225.

[22] 参见 Michael Podro, *The Critical Historians of Art*, p. 76。

图 4-9-1 万神殿，意大利罗马，2 世纪重建。

图 4-9-2 乔凡尼·保罗·帕尼尼，《罗马万神殿内部》，18 世纪，美国国家美术馆。

图 4-10-1 梵蒂冈圣彼得大教堂外立面，16—17 世纪。

图 4-10-2 梵蒂冈圣彼得大教堂内部，16—17 世纪。

殿的内部，所有的细节都是被精确计算的，给观者一种空间的物质局限性的感觉。[23]
而这种局限性想要烘托的却是在这个上升的、超越性的神圣空间中，那些物质和装
饰的形式都无法承载此空间带给我们的神圣感。李格尔认为，陵墓和罗马竞技场都算
不上真正具有艺术史意义的建筑，因为陵墓没有内部空间，而罗马竞技场没有屋顶。
罗马万神殿则是典型的艺术史经典之作。万神殿的底层被排列有序的神龛所围绕，入
口的一部分被一对廊柱守护，这些都暗示着中央巨大的、自足的圆形空间正在向外
延伸。[24]

　　古代早期的建筑，就像上文所提到的万神殿、古希腊的神庙乃至更早的埃及金字
塔，它们都把建筑空间视为一个外在于观者的对象，其核心结构是一个自足的内在的
中心空间。[25]李格尔认为，这个中心空间具有一种静穆感，令观者敬仰和朝拜。但是
到了古代建筑的后期，这种空间感让位于以视觉为主的空间感，其典型代表是廊柱形
的建筑（图 4-10）。这种设计要把人带入空间，同时要有深度的空间感，如远处的祭
坛就像绘画中的焦点透视的灭点。在长廊和长方形空间的尽头，带有仪式感和神秘性
的祭坛引导着朝拜人群逐渐趋近，进入它的神圣光芒之中。这很类似《圣乔治和龙》
（图 4-6）的绘画空间的深度感。

　　李格尔的由触觉到视觉的发展过程表现在古埃及、古希腊和罗马晚期这三个阶
段的艺术中。而罗马晚期艺术对早期触觉的否定，实际上为文艺复兴时期彻底的三维
空间透视法的建立奠定了基础。文艺复兴时期的艺术中，客体完全向周围的环境开
放，并且融入其中，成为全部空间的一部分。到了李格尔时代的印象派作品中，这种
开放的客观物已经完全被环境（外光）所吞噬。所以，李格尔的风格发展史比黑格尔
的理念发展史要具体得多，因为我们可以直接通过对形式的感知去理解历史的发展
变化。

　　然而，李格尔并没有把三个阶段勾画为一种进步的历史，他把发展的动力归于艺
术的意志，而这个意志是无名的人（一个时代的人）的集体意识。李格尔所关注的是
这种意志怎样通过某种模式把握和再现外部世界，怎样通过物质化（形式化）模式和
外在世界发生关系。他很担心现代艺术所主张的那种彻底消灭任何主体因素的形式，
如果是这样，他宁愿回到最早的触觉理念。

[23]　参见 Michael Podro, *The Critical Historians of Art*, p. 76。
[24]　Ibid.
[25]　Ibid., p. 81.

（右侧竖排）第四章　艺术史的原形：理念的外形及其显现秩序

第四节　李格尔回归："凝视"理论的复兴

李格尔另外一本对艺术史研究贡献巨大的著作是《荷兰团体肖像画》[26]，为艺术史研究填补了一项空白。之前，人们并没有把这些团体肖像画看作多么了不起的艺术成就，经过李格尔的研究和解读，这些作品具有了重要意义。这些作品不仅仅是一种特殊的荷兰绘画形式，同时也是对荷兰社会的进一步再现，尽管后者不是李格尔研究的重点。

在《荷兰团体肖像画》的前言中，李格尔一开始就指出，人们到荷兰旅行，最明显的感受是在博物馆、市政厅、医院、同业公会会所、救济所等公共场所，到处都有描绘了许多人物的巨大绘画。它们通常是全身或者半身并与人等大的肖像。这些被描绘的人之间似乎没有任何关系，或者是一种松散的关系，观看的人很难把这些绘画视为传统的肖像画。这种群像在任何古老的荷兰城市，从北到南都可以发现。而在荷兰之外，几乎没有发现任何同时期（16、17世纪）类似的群像。这些群像在18、19世纪普遍遭到冷落，个人肖像画、风景画、风俗画和静物画几乎被荷兰之外的收藏家全部买去，以至于荷兰人自己在国内基本没有原作可研究。而群像则不然，它们似乎没有收藏价值和趣味可谈。这些群像中的人物僵直呆板，毫无表情和互动。据李格尔说，过去两个世纪欧洲艺术爱好者和收藏家对荷兰团体肖像画的这一态度，大概是受到了拉丁语系国家的影响。至于具体为什么这样说，李格尔没有详细解释。

李格尔接着排除了这些肖像与通常的家庭肖像、个人肖像（在李格尔看来，家庭肖像就是个人肖像，就像一个钱币的两面）、朋友肖像之间的类似性，尽管这些肖像一般也强调个人特点，但荷兰的群像则是某一同业公会中众多个体集合在一种公众精神下的团体肖像。它是一系列的个人肖像的集合，把富有个性的一组人物聚合在一幅图画中，以此来展示这个同业公会自身的特点。所以，这些群像既不是简单地将个人肖像加以延伸，也不是把个人肖像非常机械地排列到一个场面之中。我们或许可以把这些群像称为同业肖像（corporate portraiture）[27]，因为这些肖像画也注重展现画中人物聚集在一起时的具体情境，包括场合与聚集的原因等。

在这本书中，李格尔通过对17世纪荷兰团体肖像画的讨论，描述了一种和古代艺术完全不同的艺术观念和意图。如果说古代艺术试图建立一种和观者无关的自足封闭的艺术形象的话，那么16、17世纪的荷兰绘画则试图把观者的生活带入绘画

[26]　Alois Riegl, *The Group Portraiture of Holland*, with an introduction by Wolfgang Kemp, trans. by Evelyn M. Kain and David Britt, Los Angeles : Getty Research Institute, 1999.

[27]　Ibid., p. 62.

空间。如果说古代艺术旨在表现可看的和可触的感知对象，那么 17 世纪的荷兰艺术则旨在表现某种客观的、被视觉感知的物，或者说，古代艺术那种直接感知和暗示的方式已经不再有效。荷兰团体肖像画重点表现的是画面之外的事物，与画中人物的个性没有关系，和审美没有关系。所以，波德罗认为，李格尔对荷兰绘画的描述，延续了 18 世纪启蒙时代的崇高概念（notion of sublime），以及从黑格尔那里派生出来的相关观念，即绘画作为艺术只提示一种精神内容，这种精神内容无需感性认知的参与。[28] 波德罗的意见虽然不无道理，但是可能有些牵强。李格尔的荷兰团体肖像画研究确实超出了审美欣赏的感知范畴，而这可能是李格尔的一贯特点。他不注重审美价值和个性表现的价值，关注的是整体。李格尔把团体肖像画作为荷兰特定时期、特定地区的产物，思考其视觉构图的特点及如何展现的问题。他还谈到荷兰的观众、画家和画中人物之间的社会关系。

李格尔在分析荷兰团体肖像画的时候，仍然继续他的"自足匣子"的理论。他一方面把群像看作一个整体，一个虚构杜撰的集合群体；另一方面，他认为其中的个人肖像总有一种"拒绝进入"的特点，因为每组群像中的个体都有各自的关注点（视线），这种多元的关注点令观众感到茫然。在李格尔看来，这种群体与个人的两面性不仅造成了群像的集体身份与个性写照之间的矛盾，同时也呈现出集体利益与个人利益之间的矛盾。李格尔认为，荷兰团体肖像画之所以在这一时期出现，是因为个体开始独立，个人的利益和趣味已经独立于他们所服务的公会群体。[29]

为了解释上述问题，在荷兰团体肖像画研究中，李格尔运用二元分析法把叙事性和写实性、个体和群体分成两个不同的逻辑系统。群像中的个体之间的关系可被视为内在统一，他们与观众之间的关系可被视为外部统一，就像建筑空间有内部关系和外部关系一样。李格尔的这个观点似乎受到了比他稍早的布克哈特有关祭坛的观点的影响，或者是在回应布克哈特。布克哈特把宗教祭坛分成两个部分，一个是作为整体的宗教叙事性的祭坛，另一个是那些置于祭坛中的直接面对观者的个别形体，两者既有不同，又在面对祭祀者时得到统一。[30] 此外，李格尔有关群像的内部关系与外部关系的论述，也让我们联想到黑格尔有关雕塑的自足性与绘画的观者期待性的说法。[31] 黑格尔认为在雕塑的制作过程中，创作者主要关注雕塑自身的三维空间的完善，不考虑

[28] Michael Podro, *The Critical Historians of Art*, p. 83.

[29] W. Eugene Kleinbauer ed., *Modern Perspectives in Western Art History: An Anthology of 20th-century Writings on the Visual Arts*, New York: Holt, Rinehart and Winston Inc., 1971, pp. 124-138. Also discussed by Michael Podro, in *The Critical Historians of Art*, p. 83.

[30] 布克哈特谈祭坛画的著作详见 Jacob Burckhardt, *The Altarpiece in Renaissance Italy*, ed. and trans. by Peter Humfrey, Oxford: Phaidon Press, 1988.

[31] 有关黑格尔对雕塑的论述，详见〔德〕黑格尔：《美学》，第 3 卷上册。

图 4-11　迪尔克·雅各布斯，《民兵连队》，木板三联画，122 厘米×184 厘米（中间，创作于 1529 年），120 厘米×78 厘米（两边，创作于 1550—1560 年），荷兰国立博物馆。

观者的因素。这可能就是圆雕的理念。但是绘画则不同，创作者需要在一开始就考虑到观者的视觉需求，因为绘画本身的平面性会给观者带来困惑。所以，绘画的创作者从一开始就需要考虑观者的期待。这可能是李格尔分析荷兰团体肖像画时必须考虑的。

在李格尔最早分析讨论的荷兰团体肖像画中，有一幅迪尔克·雅克布斯（Dirck Jacobsz，1496—1567）在 1529 年创作的《民兵连队》（图 4-11）。这幅画由一组半身像组成，人物的头部大多呈四分之三侧面，并且都看着画外。画中一些成员的手有意指向他们的首领，这种姿势造成了一种内部的统一。这种姿势也说明画家在描绘作品中的个体肖像时，已经考虑到观者的在场，因为他们的手势是为"我们"——观者而摆的。由此，李格尔认为，这幅肖像不仅在内在形式上把众多个体连成一个有首领、有中心的统一整体，而且符合身份的逻辑性。无论观者是谁，都可以看出他们的不同身份。换句话说，群像为观者服务，简洁明了，无需任何复杂的故事和表情。

有的民兵群像以巡逻或者集合的形式出现，或者再现一个仪式性场面。比如，在另一幅士兵连队的群像中（图 4-12），几位首领站在前景的"演示台"上，背景中的人则列成两三排，尺寸略小，但尽量与前者在形式上协调统一。在形式逻辑上，背景成员自然成为首领的附属，首领则是队伍的代表，他们直接看着观者。"从属"（subordination）是李格尔关于荷兰团体肖像画的讨论中的一个非常重要的概念，它意味着视觉上的隐藏、弱化等，而不仅仅是一个社会学意义的阶层概念。

李格尔用"从属"概念分析了另一组关于解剖课的群像。他比较了伦勃朗（Rembrandt，1606—1669）的《杜普教授的解剖课》（图 4-13）和托马斯·德·凯塞

图 4-12　托马斯·德·凯塞尔，《阿拉尔特·柯娄克上尉的连队》，布面油画，220 厘米×351 厘米，1632 年，荷兰国立博物馆。

尔（Thomas de Keyser，1596—1667）的《德·弗瑞易博士的解剖课》（图 4-14）：在前者中，杜普教授注视着他的同事；在后者中，德·弗瑞易博士则注视着骨架。杜普的同事大多看着杜普，而德·弗瑞易的同事要么看着骨架，要么看着画面外的观者。托马斯的群像是大多数荷兰群像的风格，既注重个人之间的相互关系，即一个具体场景中的群体关系（群体内部统一），也注重向外部展示，有着双重主题，或者说是内在统一和外在统一的结合。然而，较之托马斯的群像，伦勃朗的群像显然更有情节性。其作品中各个人物的姿态和眼神的内在呼应，使画面的叙事性更强，就像一个乐队，不同的乐手扮演着不同的角色，但他们是一个整体。这样一来，原本作为肖像画的群像远离了"肖像"的本来含义。

　　不过，在《杜普教授的解剖课》中，伦勃朗还是加上了一个关键性的人物，以使这幅画符合荷兰团体肖像画的标准。在画面的顶端，一位外科医生正面对着观众，而不像他的同事那样看着杜普教授。然而，根据波德罗的说法，经过考证，这个人物是伦勃朗后来加上去的。[32] 我们不知道伦勃朗在加这个人物的时候，是否想到要符合荷兰团体肖像画的规则。或者仅仅是因为后来添加的，就故意让他有点"卓尔不群"。但是，毫无疑问，如果没有这个人物，画面会更协调一些，也就更符合三维空间的真实幻觉感。其实，在这群外科医生，也就是杜普教授的听

[32] Michael Podro, The Critical Historians of Art, p. 88.

图 4-13　伦勃朗，《杜普教授的解剖课》，布面油画，169.5 厘米×216.5 厘米，1632 年，荷兰海牙莫瑞泰斯皇家美术馆。

图 4-14　托马斯·德·凯塞尔，《德·弗瑞易博士的解剖课》，布面油画，135 厘米×186 厘米，1619 年，荷兰阿姆斯特丹博物馆。

众中，除了以上提及的位于顶端的外科医生，还有两个例外者，其一是前排从左数第二位，其二就是靠近杜普教授的一位医生，他的头凑向杜普教授，但眼神在看着观众。这似乎暗示了伦勃朗还是有意识地遵循荷兰团体肖像画的规则，也就是兼有内在呼应和外在写照的特点，尽管他很想打破这个传统规则。

不过，天才的艺术家往往在这个基本规则中发挥独创性，伦勃朗的一些作品就是如此，他的《夜巡》（图 4-15）是所有荷兰团体肖像画中最具独创性的作品。伦勃朗赋予群像以时间意义，观者不仅能看到人物的身份以及个性特点，更重要的是能发现群像聚焦在某一个时刻。这是之前所有荷兰团体肖像画从来不会交代的因素。就像我们今天到照相馆拍一张集体照，照片本身没有任何时间暗示，尽管有人愿意加上日期，但它和照片本身的叙事内容没有关

系。位于《夜巡》画面前景中心的是卫队长，李格尔引用这位卫队长自己的话指出了这个时刻："卫队长向他的卫士们发出了出发命令。"李格尔接着解释道："与观众之间的联系不再通过那些投向远方的正面凝视，而是那个指向特定方向的特殊关注点，也就是队长那伸展开的手臂。它指向画面外的观者方向，毫无疑问，这预示着下一个时刻，整个队伍会在他的指挥下朝着观众的方向行进。"[33]

伦勃朗的高明之处在于，他能够运用构图和阴影把李格尔所说的内在的从属关系不露痕迹地表达出来。他让个体之间发生生活性关系，而不像其他荷兰群像那样故意"卓尔不群"。更重要的是，他把次要个体有秩序地同时又不脱离情节地围绕在主要人物周围。这种方法恰恰是意大利文艺复兴艺术的创造，典型的焦点透视构图，可以提供给观者一个真实的"封闭匣子"，就像在剧场中，一个故事正在发生。

在《夜巡》中，伦勃朗试图更加极端地表现这种剧场性，因此遭到了激烈的批评。《夜巡》是市政厅的订件，但伦勃朗完成后，这幅画却被退回，因为他们不满意伦勃朗把卫兵的个人肖像特点几乎完全抹掉。市政厅需要一个写实性的卫队整体形象，包括

图 4-15　伦勃朗，《夜巡》，布面油画，379.5 厘米×453.5 厘米，1642 年，荷兰国立博物馆。

[33]　Alois Riegl, *The Group Portraiture of Holland*, p. 271. Also see Michael Podro, *The Critical Historians of Art*, p. 89.

图 4-16　伦勃朗，《自画像》，布面油画，85 厘米×66 厘米，1659 年，美国国家美术馆。

每个可以轻易识别出来的卫兵成员肖像，而伦勃朗制作了一幅带有情节性、有主次和戏剧性的场面群像，时间主导着人物的行为。画中人物所组成的群体，尽管威武、有纪律且极具仪式感，这些在伦勃朗看来是艺术的必要特点，却并不为业主们所理解和欣赏。伦勃朗被视为没有才能的肖像画家，订件急跌。因此，正是这件开启了新风格的里程碑式的群像作品，让伦勃朗晚年的艺术生涯走向落魄。[34]

西方艺术史家沃尔夫冈·坎普（Wolfgang Kemp）说，李格尔的贡献在于他总结了荷兰17 世纪绘画的风格法则："与那些侧重非平均的浪漫艺术相比，在荷兰艺术中，形象一般都服从平均的原理，构图一般都采用长方形或者金字塔形。"[35]其实，李格尔对形式的独特理解并不限于这种构图形式，更重要的是，他的"封闭匣子"的视觉理论开启了西方现代主义理论中一个非常重要的美学课题，即"剧场化"（theatricality）理论。这个理论实际上连接了古希腊、罗马的浮雕美学，文艺复兴的绘画美学，荷兰 17、18 世纪的绘画美学，乃至现代主义的抽象美学。而现代主义的代表理论家之一——迈克尔·弗雷德就用这个理论分析西方现代主义，特别是极少主义的创作原理（见第八章）。简而言之，在后现代的波普艺术和装置艺术之前，西方艺术的核心美学就是剧场化。理论家把艺术作品（无论是绘画、雕塑还是表演）视为从现实生活中截出来的一个片断，就像舞台剧。现实片断成为独立于生活现实的一种现实，它的最大魅力就是把观众带到这个舞台现实中再次体味这个经典化的现实。现代抽象主义不是用现实的样子去替代现实，而是用非现实的现实抽象结构去替代现实。

李格尔的《荷兰团体肖像画》在出版的一百年内并没有引起人们的关注，也没有任何英文翻译。直到最近，20 世纪 80 年代初才开始被关注。促成这种转变的原因之一，应当是后现代主义理论的兴起。在《荷兰团体肖像画》这本书中，李格尔主要讨论的是后现代理论中的接受美学问题，而这个问题直到 20 世纪六七十年代，才作为

[34] 详见唐德鉴编：《伦勃朗》，北京：人民美术出版社，1960 年。另见 R. H. Fuchs, *Rembrant in Amsterdam*, Greenwich, Conn.: New York Graphic Society Ltd., 1969；Rembrandt Harmenszoon van Rijn, *Rembrandt and Amsterdam Portraiture, 1590-1670*, Madrid, Spain: Museo Nacional Thyssen-Bornemisza, 2020。

[35] Wolfgang Kemp, "Introduction", in Alois Riegl, *The Group Portraiture of Holland*, p. 1.

一种专门的美学理论被提出，并影响了后现代主义理论的发展，也对艺术史方法论产生了很大的影响，比如福柯对委拉斯贵支（Velazquez，1599—1660）《宫娥》的研究。福柯在《词与物》一书中用了一个在后现代理论，特别是后结构主义理论中常见的关键词"凝视"或者"视线"来讨论视觉艺术。又如布列逊在研究西方静物的著作《注视被忽视的事物：静物画四论》中，也从"凝视"这个角度来讨论静物的模式及其意义。布列逊认为，观者的注视并非作品的额外之物，也不是对所谓完满自足的图像的补遗，因为"没有一个观者在注视一幅画时不是在进行着阐释"[36]。女权主义艺术史家琳达·诺克林（Linda Nochlin，1931—2017）也用这种"凝视"理论，重新解读 19 世纪法国画家让-莱昂·杰罗姆（Jean-Léon Gérôme，1824—1904）的写实绘画《东方奴隶市场》，并将之与欧仁·德拉克洛瓦（Eugène Delacroix，1798—1863）描绘亚述国王在国破之时，对自己众多妻妾大肆屠杀的《萨达纳帕勒斯之死》相比较。诺克林指出，在这些异域的女性裸体背后，控制着、注视着这一切的是白人男性凝视的目光。[37] 因此，正是在后现代主义思潮盛行的背景下，人们重又将视线投向李格尔的这本书，重新发现了其中被忽视的、在某种程度上具有后现代意味的研究视角。

在雅克·拉康（Jacques Lacan，1901—1981）和福柯等人之前，李格尔便在他的《荷兰团体肖像画》中提出了"凝视"（gaze）和"关注"（attention）这两个概念，这使得他能够在传统艺术史学的纯粹精神叙事外另辟蹊径。"关注"这个概念的基本意思是说，人物的眼神可能和他的运动姿态不一致，观众可能无法直接看到他的眼神或者关注点，观众需要通过理解和想象，对作品中的全部情节和人物进行分析，于是观众变为参与者，而不是纯粹的观赏者。这就是李格尔提出"凝视"和"关注"的重要意义，也是接受美学的立场。李格尔认为意大利文艺复兴的绘画仍然是封闭的"匣子"，它是明晰的和完整的，而荷兰的绘画向我们提供了某种隐蔽的东西。他举了伦勃朗的《阿姆斯特丹布业公会的样品检验官》（*The Syndics of the Clothmaker's Guild*，图 4-17）来说明荷兰绘画中有一种画面之外的联想性暗示。

这幅群像中的人物不是看着画面外的我们，而是注视着我们左边的什么人，这引发了我们的联想和猜测。李格尔据此指出，荷兰绘画打破古希腊罗马、文艺复兴和巴洛克艺术自我封闭的方法。伦勃朗这幅作品中的人物不再是那些被装进"匣子"里被观看的对象，而是独立的有自己关注兴趣的对象，他们因此显得主动。或者说，画中人物和画外观众互为观者。李格尔的这个判断不无道理，甚至非常后现代，简直是福

[36] Norman Bryson, *Looking at the Overlooked: Four Essays on Still Life Painting*, Cambridge, Mass.: Harvard University Press, 2004，p.10. 中译文见〔英〕诺曼·布列逊：《注视被忽视的事物：静物画四论》，丁宁译，杭州：浙江摄影出版社，2000 年，第 5 页.

[37] Linda Nocklin, *Women Art and Power and Other Essays*, Boulder, Colo.: Westview Press, 1989, pp.10-11.

图 4-17　伦勃朗，《阿姆斯特丹布业公会的样品检验官》，布面油画，191.5 厘米×279 厘米，1662 年，荷兰国立博物馆。

柯对《宫娥》的解读模式的先驱。但是，如果把这种"打破"说成主客关系的改变，则不免牵强，因为"匣子"里的人物不论如何表演，始终处在一个框子之内，被放在一个非常具体的有限的背景空间之中。他们不同寻常的眼神实际来自画面情节或者题材自身的需要，比如同业公会对自己职员的身份向社会呈现的需要。因此，荷兰团体肖像画本质上仍然源自"匣子"之内的美学。虽然伦勃朗的《夜巡》是一个违反观者期待的例子，但具体到伦勃朗的这幅《阿姆斯特丹布业公会的样品检验官》，这些同业人员的眼神有可能就是为他们服务的某些人设计的。

　　总之，李格尔的艺术史原理由两个部分组成。一个是他认为艺术作品都具有自己的意图（intention）。不同时代的艺术有不同时代的意图，同一时代的作品共享相同的意图。这就是"艺术意志"。第二个是这些意图可以构成线性的变化发展的结构。比如莲花纹饰向三叶纹饰的发展，又比如他的封闭自足的"匣子"模式的发展，不同的阶段被划分为不同的类型，而这些类型的连接会构成艺术史的原形。这种从类型到原形的发展是李格尔的发现。但另一方面，艺术史的原形又逼迫李格尔放弃那些不符合某个阶段的某一类型的艺术，从而编制出一种从早期到晚期的类型发展路线。李格尔注重的是内部规律，而不是所谓的社会学研究。尽管他的《荷兰团体肖像画》提出了外部的社会叙事和观者参与的问题，但它注重的仍然是内部规律。正是在这个规律的起点上，在李格尔研究的基础上，后现代主义的视觉理论找到了意识形态和文化政治

及语言学的发挥平台，"凝视"和"关注"不再局限于封闭的小空间（艺术空间或者美学空间），而是走到了画面之外的社会空间。这就是为什么后现代主义理论家开始再次注意到李格尔，甚至出现了"李格尔复兴"现象的缘故。

最近以来有关李格尔的研究中，最有影响的英文出版物当属 1993 年玛格丽特·艾佛森（Margaret Iversen）的《李格尔：艺术史和理论》[38] 和玛格丽特·奥林的《李格尔艺术理论中的再现形式》。[39] 这两本书从不同的角度得出了类似的结论，都试图重新解读李格尔的"关注伦理"（ethics of attention）。

艾佛森的著作旨在通过在观者和作品的"视线结构"（the structure of gaze）之间建立一种合理的关系，从而把李格尔的理论和当代艺术史勾连起来。在此书的导论《艺术意志的观念》中，艾佛森首先指出了 20 世纪艺术史对李格尔的忽视显然不只是翻译的问题，而是因为 20 世纪的艺术史研究非常明显地敌视之前的系统和思辨推理的理论。而德国的法西斯政权导致一些西方学者拒斥黑格尔的历史主义和马克思主义，其中最明显的个案是维也纳学派的卡尔·波普尔的理论。波普尔发表了《历史决定论的贫困》（写于 1936 年，论文发表于 1944 年，1957 年成书）及《开放社会及其敌人》，驳斥了那种拒绝科学实证主义的历史理论。实际上，这种批判是对启蒙主义的两大分支，即经验主义和形而上学的批判。李格尔作为启蒙的传薪者，尽管在研究中经验和推理并重，但在波普尔看来（虽然波普尔没有明确提到过李格尔），李格尔可能仍然被归为主观的历史主义决定论者。此后，波普尔的主张被另一位维也纳的"难民"——贡布里希所延续。在贡布里希的《艺术与错觉》中，他一开始就批评李格尔，认为李格尔的"风格"是集体产物，而艺术应该是个人的、带有科学和心理实验的创造。贡布里希称李格尔的研究方法是"前科学的习性（prescientific habit）的俘虏"，带有"帮助极权主义原则扩散的习性，也就是编造神话的习性"[40]。可见，贡布里希明显将李格尔的"艺术意志"与极权主义联系起来，就像人们把叔本华的意志论同法西斯联系起来一样。在贡布里希看来，李格尔的问题从根本上还是源于其研究方法不重视技术和证据。[41] 贡布里希认为，艺术是自然科学（主要是心理学）的试验场，科学同样应该成为艺术史研究不可或缺的方法论。不可否认，李格尔虽然不像贡布里希所说的那样反对考古和实证的方法（实际上李格尔自己就是考古学家），但

[38] Margaret Iversen, *Alios Reigl: Art History and Theory*, Cambridge, Mass.: The MIT Press, 1993.

[39] Margaret Olin, *Forms of Representation in Alois Riegl's Theory of Art*.

[40] Ernst Gombrich, *Art and Illusion: A Study in the Psychology of Pictorial Representation*, New York: Pantheon Books, 1960, p.15. 中文版见〔英〕E. H. 贡布里希：《艺术与错觉：图画再现的心理学研究》，林夕、李本正、范景中译，杨成凯校，第 21 页。

[41] Ibid., pp.16-17. 中文版同上书，第 22—23 页。

是他的确试图去发现那个所有的艺术都遵从的更高的、普遍的法则。李格尔认为，"我们必须扔掉那种只关注个体艺术家以及个人特点的方法，我们应当建立一种清晰地把各种因素统一在一起的理论结构"[42]。正是在这一点上，贡布里希看到了极权主义的危险，并对李格尔和黑格尔式的"时代""民族"等集合名词加以批判，认为在这些名词的构建下，艺术史成了没有科学依据的神话，削弱了人们对极权主义的抵抗力。因此，可以说，正是在20世纪对极权主义反思和批判的时代背景下，李格尔的理论遭到了忽视。

艾佛森还认为李格尔的理论关注到了多元文化。李格尔的研究使边缘艺术成为有价值的历史对象，他最早研究的是东方5000年前的纹饰，将以往属于考古学范畴的研究对象纳入艺术史领域。更重要的是，李格尔在历史研究中并不是贯之以唯一的美学理想，而是在不同时代的艺术中建立某种特别的美学观照。他的研究注重美学和考古的平衡。李格尔认识到，对古代艺术的解释永远受制于当代艺术史家的话语本身的局限性。他认为风格是意志的表现，是对某种对象的认知结构的表达，是对认知经验的抽取。形式也不是表现的客体，而是意识的作用。

另一位学者奥林则认为，李格尔的"关注伦理"是贯穿我们这个世纪的艺术史研究的主旨。[43]"关注"和"凝视"的理论与李格尔艺术理论中的"眼睛的历史"（the history of eye）的叙事有关。这一叙事在沃尔夫林的艺术史研究中同样被视为最基本的方法。作为维也纳艺术史学派的第一位学者[44]，李格尔的研究从抽象的装饰样式、建筑雕塑的风格等非人物的形象开始，在很大程度上受到了19世纪实证主义理论的影响。这种理论认为，一个时代、一个国家或者一种主导风格的创造性动力不能由主要的艺术家作品来证明，而应来自一种无意识的自动的创造性。所以，李格尔认定艺术风格的创立来自一种时代意志。李格尔和沃尔夫林都把注意力集中在纯粹形式的归纳，以及形式和形式之间的关系上，而艺术家的个人性格、个人意图、作品产生的特定社会背景、作品和资助人之间的关系等，都不在他们的主要研究范围之内。所以，人们说，李格尔和沃尔夫林撰写的艺术史都是"没有名字的艺术历史"（art history without names）。[45]

沃尔夫冈·坎普指出，我们需要理解的是，李格尔是怎样书写他的艺术史，怎样寻找艺术作品的时代意义或者艺术意志的。可能这不是一种关于艺术感知的历史，而

[42] Margaret Iversen, *Alios Reigl: Art History and Theory*, p. 5.

[43] Wolfgang Kemp, "Introduction", in Alois Riegl, *The Group Portraiture of Holland*, p. 2.

[44] 这个学派成员包括李格尔、维克霍夫、施洛塞尔、德沃夏克。参见 Christopher S. Wood ed., *The Vienna School Reader: Politics and Art Historical Method in the 1930s*。

[45] Wolfgang Kemp, "Introduction", in Alois Riegl, *The Group Portraiture of Holland*, p. 2.

是一种关于艺术交流互动的历史。我们还应当关注李格尔研究对象的转变，他是怎样从无名的装饰艺术和抽象的建筑形式等，转向荷兰团体肖像画的。这样的转变是值得注意的，因为前者是无人物的对象，在近于机械的纯粹性中体现出"艺术意志"；而在后者，即荷兰团体肖像画中，先前的那些法则不再像我们从装饰纹样和建筑样式上一眼可以看到的那样呈现出整体的、原始的清晰性。到荷兰团体肖像画这个时代，"艺术意志"其实就是内容，是伦理、宗教、爱国主义、诗学等这些精神性因素。这样看来，李格尔在当代的"复活"是必然的，因为后现代以来，艺术史研究者把目光更多地转向了意识形态和社会政治的上下文因素，而非李格尔早期的形式自律和透视变化的艺术史。所以，坎普的结论无异于给李格尔戴上了一顶精神史和政治史的桂冠。这再一次印证了"一切历史都是当代史"的判断。

第五节　生理的原形：沃尔夫林的时代风格原理

另一位与李格尔同时代，也用毕生精力去研究美术史发展的形式原理的德国艺术史家是沃尔夫林。在 20 世纪美国的美术史课堂上，教授们总是把两张作品的幻灯片同时打到幕布上，做形式上的比较分析。这是典型的沃尔夫林风格。人们愿意把他看作一个形式主义者，部分原因是我们很难从他的理论中找到某种哲学或者社会学的影子。然而，正像波德罗所说，今天我们很难再有能够替代《艺术史的基本原理》这本从构图、深度等形式因素的角度来详细分析绘画作品的著作了。

在沃尔夫林的时代，把艺术作品看作一件摆放在艺术史家面前的认识和分析的客体，是一件非常自然的事情。自 20 世纪 80 年代以来，对这种客体研究方法和角度的质疑和批判，成为西方艺术史研究的主流。后现代主义者认为沃尔夫林的研究割裂了文化和社会背景，以及艺术生产的上下文关系，只注重作品的文本，即作品自身要素的研究。 这种说法不无道理，但后现代主义者忽视了沃尔夫林所处的时代的局限性，或者说其时代的优越性。李格尔和沃尔夫林仍然处在黑格尔的理念艺术史的阴影或者光环下。对他们而言，具体的社会政治实践和艺术创作没有直接关系，而有直接关系的是历史发展的自身逻辑，这个逻辑是历史的精神因素。这在沃尔夫林的时代是不证自明的事情，因为黑格尔及其之后的那代艺术家已经完全把不同时代的精神和理念熟记于心，他们的责任是发现与这个理念相匹配的视觉形式和可以自圆其说的原理。把沃尔夫林从他的时代剥离出来，显然是不可能的；更何况，在沃尔夫林的艺术史理论中，最有用和最有意义之处就是他的简单实用的形式分析——看似客观，实则非常主

观的论证方式。

沃尔夫林出生在瑞典的一个书香门第，父亲是慕尼黑大学的哲学教授。沃尔夫林在巴塞尔大学求学，攻读了历史、哲学和文学等人文学科。他在巴塞尔遇到了对其艺术史研究深有影响的老师，即研究文艺复兴文化的布克哈特。沃尔夫林在一封信中向他的父母这样描述布克哈特："（他的）思想太丰富了！他的哲学是一种建立在永恒经验之上的哲学。太精彩了！"[46]

沃尔夫林的第一部著作是《文艺复兴与巴洛克》，主要讨论巴洛克建筑的风格和它们出现的原因，以及文艺复兴时期的建筑样式如何发展为意大利巴洛克建筑风格。这种发展不是改变基本的样式系统，而是在原有系统的基础上，增加了体量感、运动感、宏伟性和绘画性特点。其第二本著作是《古典艺术》，主要讨论了意大利文艺复兴时期的绘画和雕塑。[47]

在沃尔夫林的众多著作中，最有影响的应当是《艺术史的基本原理》，影响了几代西方美术史家。此书首先以德文于 1915 年出版，并先后有几个德文版出版，英文版在 1932 年问世。几乎没有人否认，沃尔夫林的这本书是对艺术史研究影响最大的一部著作。沃尔夫林在这本书中勾画了一种形式原理，帮助读者理解文艺复兴盛期到 17 世纪的巴洛克艺术。

沃尔夫林开始成为一位艺术史家的时候，正是新康德主义盛行之际，这个哲学流派在 19 世纪下半期主导着德国大学的研究和教学思想。这个流派主要关注我们的大脑是如何认识外部世界的，他们认为外部世界之所以能被我们认识，主要是我们大脑的认识能力和特点使然。我们在第二章已经讨论过自启蒙运动以来出现的再现主义哲学，新康德主义哲学家试图把康德和黑格尔的形而上学运用到更具体的文化领域，比如卡西尔试图从文化和语言的角度具体地勾画出大脑形象的本质，他把这个本质称为"象征符号"。新康德主义试图说明我们主体在某种"特定"状况下面对具体的对象时是如何解释外部客观事物的。而沃尔夫林的工作，就是去解释我们主体在遇到建筑、绘画和音乐时是如何解读它们的，特别是从欣赏的心理角度，如何复原这个由不同样式组成的历史。就像沃尔夫林所说的：

> 系统的历史知识必须依赖心理学对历史发展的重新解释和建构，这是至关重要的。我们可以通过哲学角度成功获取这种解释和重构，这已经被考古学（沃尔夫林所说的考古学，指他那个时代的古代艺术研究，不是今天所说

[46] Vernon Hyde Minor, *Art History's History*, p. 109.

[47] Heinrich Wölfflin, *Classic Art: An Introduction to the Italian Renaissance*, trans. by Peter Murray.

的更加广义的考古学——笔者注）所证明。如果有人能将考古学和其他学科结合起来，那将取得巨大成功。我将把新理念的溪流注入历史之中。但是首先，我必须成为历史材料的主人，它的毫不含糊的主人。因此，我要把巴洛克艺术作为我从事这个事业的实例。[48]

沃尔夫林的主体意识显然来自康德的启蒙，主体的理念是控制外部事物的核心。理念是认识的源泉，认识需要原理。沃尔夫林的责任就是去发现一种解释艺术客体和艺术历史的原理。这是西方早期现代艺术史家，特别是德国艺术史家的共同点。沃尔夫林的老师布克哈特就很厌恶传统的风格分类学（classification of genre），认为那种方法丝毫无助于他自己的系统性的叙事理念。在他那洋洋洒洒的《意大利文艺复兴时期的文化》中，从国家到个人，从古典艺术的复兴到现实世界的被发现，从市民阶层的社交庆典到宗教的信仰和仪式，"文化"这个概念在布克哈特那里没有边界。所以，他的系统当然不能被某种风格类型所局限。[49]而沃尔夫林的风格系统论是让风格的对比从属于历史的发展变化。

沃尔夫林的形式分析不是简单地建立在所谓的风格的基础之上。在沃尔夫林那里，风格为何物并不重要，甚至艺术作品本身也不重要，重要的是组成艺术作品的形式原理，因为只有这个原理是和艺术作品背后的那个自然科学的原理相吻合。他在写给父母的一封信中说："迄今为止，艺术只是一种感觉的事物，我们的责任是把它上升为一种建立在自然科学模式之上、能够从丰富的现象世界中汲取伟大精神法则的人类学科。"[50]他要撰写一部文化的历史，运用自然科学的经验主义把哲学和艺术融合在一起。[51]

沃尔夫林的历史原理由三个发展观念组成：（1）艺术的发展是文化变迁的反映；（2）艺术的发展具有自己的目的论特点；（3）这个发展过程不断丰富和精进，超越既有的模式。沃尔夫林的观念受到了新康德主义的"文化科学"观念的影响。同时，他的心理学倾向明显受到当时其他主张科学方法的经验主义理论的影响，当然这个经验主义理论不是注重分析的英国经验主义，而是注重认识论和本体论的德国经验主义。

沃尔夫林的同时代人、德国经验主义学者、19世纪著名学者威廉·狄尔泰（Wilhelm Dilthey，1833—1911）曾经说过："我们这一代人所面临的任务非常清楚：在

[48] Michael Podro, *The Critical Historians of Art*, p. 99.

[49] Ibid.

[50] Vernon Hyde Minor, *Art History's History*, p. 110.

[51] Linnea Wren and Travis Nygard, "Heinrich Wölfflin", in *Key Writers on Art: The Twentieth Century*, ed. by Chris Murray pp. 275-281.

康德开拓的路上和与其他学科合作的基础上进行研究。我们必须寻找到一门人类大脑的经验科学。我们必须了解那个主导着社会、知识和道德现象的法则。"[52]狄尔泰知识丰富，涉猎非常广泛，涉足心理学、社会学、历史学和解释学等。他不是新康德主义者，但他也主张用康德的哲学指导具体历史学科的研究。狄尔泰和新康德主义的成员的分歧在于，后者主张心理学不属于文化科学，而狄尔泰则把心理学纳入人类文化和历史研究的领域。狄尔泰的观点或许和沃尔夫林的艺术史原理的出发点有类似之处。

在《艺术史的基本原理》的序言中，沃尔夫林首先解释了什么是风格，以及艺术史家是如何理解风格和艺术史的关系的。风格可以分为个人风格、国家或民族风格，最后是时代风格。他论述了桑德罗·波提切利（Sandro Botticelli，1445—1510）画的女人体（图4-18）和洛伦佐·迪·克雷迪（Lorenzo di Credi，1459—1537）画的女人体（图4-19）的区别。

波提切利和克雷迪是同时代人，都是15世纪文艺复兴初期的佛罗伦萨人，也是同一种族的人。显然，尽管他们画的女人体的姿态、动作，包括双臂的弯曲程度都很相似，但波提切利的女人体选择了更加性感的修长体型，肌肤有弹性，富有生命力，而克雷迪则似乎只是照章办事地刻画出女人的体积感和动作。这不仅仅是技术问题，而是个人的心境、感触使然，这些决定了个人的风格。[53]但是，如果和威尼斯画派相比较，佛罗伦萨画家的作品具有类似的风格面貌。所以风格的第二层意思是不同流派、国家或者种族的风格。最后则是时代风格。沃尔夫林认为意大利文艺复兴风格和巴洛克风格的差异，就是最明显的时代风格的差异。尽管巴洛克艺术仍然运用文艺复兴艺术的基本样式，但巴洛克艺术把文艺复兴艺术中相对安静的、理想化的和完满的特点，变为骚动不安的运动感以及偶发性的片刻冲动。[54]据此，沃尔夫林认为，作为一位艺术史家，最重要的工作就是解释时代风格和时代文化之间的对应关系。[55]艺术史研究的目的就是把艺术作品中所蕴含的个人气质、民族情感和时代特征揭示出来。但沃尔夫林强调，这些情感、道德和生命力必须依赖物质化的具体的风格范畴才能表现出来，据此，他提出了五个原理，并称之为"最普通的（或者最基本的）再现形式"。

这五个原理是理解沃尔夫林所有艺术史著作的根本点。在《文艺复兴与巴洛克》和《古典艺术》中，他已经有意识地这样区分了。在《艺术史的基本原理》这本书中，他对之前的研究做了总结，而这五个原理也是对之前的研究所做的概括。在《艺

[52] Hart Joan, *Heinrich Wölfflin: An Intellectual Biography*, PhD dissertation, Berkeley and Los Angeles: The University of California, 1981.

[53] Heinrich Wölfflin, *Principles of Art History: The Problem of the Development of Style in Later Art*, trans. by M. D. Hottinger, New York: Dover Publications,1950, pp. 2-3.

[54] Ibid., p. 10.

[55] Ibid.

图 4-18　桑德罗·波提切利,《维纳斯的诞生》(局部),布面蛋彩,172.5 厘米×278.9 厘米,1487 年,意大利佛罗伦萨乌菲齐美术馆。

图 4-19　洛伦佐·迪·克雷迪,《维纳斯》,木板蛋彩,151 厘米×69 厘米,1493—1494 年,意大利佛罗伦萨乌菲齐美术馆。

术史的基本原理》中,五个原理(也是五对含辩证关系的概念)构成了全书的五个章节。每一个原理都由两个对立的形式模式组成,它们分别代表文艺复兴和巴洛克艺术风格的特点。这五个原理是:线性与绘画性(Liner and Painterly)、平面性与深度性(Plane and Recession)、开放性与封闭性(Closed and Open Form)、多样性与同一性(Multiplicity and Unity)、清晰性与模糊性(Cleanness and Uncleanness)。在前三个原理中,沃尔夫林对绘画、雕塑和建筑加以讨论。在后两个原理中,沃尔夫林只对绘画和建筑两个领域加以讨论。

图 4-20　拉斐尔，《伽拉提亚的凯旋》，湿壁画，295 厘米×225 厘米，1514 年，意大利罗马法列及那官。

图 4-21　伦勃朗，《浪子回头》，布面油画，262 厘米×205 厘米，1669 年，俄罗斯圣彼得堡冬官博物馆。

一、线性与绘画性

第一个原理主要涉及作品中最基本的形式因素，如轮廓、线条、边界等。它们构成作品的构图，这些因素的运动导向直接影响和引导观看者在看作品时的视觉感知倾向。

在古典绘画中，人物总是从背景中突现出来。人物轮廓所建构的基本形式是稳定的、明确的和限制性的。这个限制性是指形象的运动范围和外延是含蓄有限、在一定的线性轮廓之中的。

与文艺复兴绘画的线性相对的是绘画性，沃尔夫林用它来概括巴洛克时代的绘画。这种绘画风格表现为画面中的形象和背景之间的边界模糊，以至于形象和背景的色域相互交叠或者互相渗透，由此造成一种印象式的全景。这种绘画性还表现在画家强调笔触，有跳跃感，能够感到画家用笔时的情绪痕迹。而文艺复兴绘画的线条则多为平涂，掩盖笔触。绘画性风格强调个别形象的体积是画面整体色调或者气氛的一部分，人物的互相接合是整体运动的一部分。绘画性往往暗示运动感、多变性和不确定性。

比如，拉斐尔的绘画在沃尔夫林看来属于线性风格。以《伽拉提亚的凯旋》为例（图 4-20），处于画面中央的伽拉提亚（Galatea）所穿的红色斗篷轮廓清晰，一目了然，毫无任何视觉障碍。小天使们的箭和天空形成强烈的对比，吹响号角的信使特里同（Triton）、左下方好色的森林之神萨堤尔，以及画面中的仙女，每个人都是自足而完整的，他们

的轮廓也是明确的。

　　与之相反，伦勃朗的绘画属于典型的绘画性风格。以《浪子回头》为例（图4-21），伦勃朗着意表现的那种令人难以忘怀的浪子赎罪和父兄挚爱的形象，都是通过绘画的深度感塑造出来的，人物的形体和轮廓被吸收到阴影之中，只有父亲和浪子被放到高光之下。一切都是暧昧不明的，笔触和光影使画面不再具有清晰的线性。与拉斐尔鲜明的、完满的绘画相比，伦勃朗作品中看似更为写实的形象给予观众更大的联想空间，更引人遐想。

　　沃尔夫林这里的绘画性，令我们回想起李格尔讨论罗马高浮雕时所说的"模糊"和"印象性"。李格尔进一步直接将这种特性与他那个时代已经出现的印象派联系在一起。印象就是轮廓的淡化、削弱，也就是沃尔夫林所说的绘画性。

二、平面性与深度性

　　沃尔夫林的第二个原理是有关艺术作品中的幻觉问题。对于沃尔夫林而言，判断一件作品呈现的是三维空间还是二维空间并不重要，重要的是这个空间，比如三维空间是怎样被艺术家塑造的，又是通过哪种手法让我们感受到的。

　　沃尔夫林认为，文艺复兴时期的艺术是平面性的，尽管它也试图告诉我们哪里是前景、中景和背景。然而，这些不断退缩的前景、中景和远景好像是一面接一面的平行的平面玻璃。从前景到中景，然后再到远景，画面像是平行的平面玻璃的延伸。比如拉斐尔的《雅典学院》（图4-22），虽然画家也用透视法描绘出三维建筑空间，但画中所有人物却仍然像在舞台上表演，只在观众看得到的位置活动。居于画面中心的柏拉图和亚里士多德正好将通往远景的通道堵住，为观众营造出一个封闭的、平面化的前景空间。

　　但是到了巴洛克时代，对角线构图代替了平面性构图。这种构图的目的是创造出一种沃尔夫林称之为"幻觉"（illusion）的画面。这种幻觉需要一种延续性，而不是间断性。对角线构图为这种延续提供了一种有效的方法。比如荷兰著名巴洛克风景画家梅因德尔特·霍贝玛（Meindert Hobbema）的风景画《水磨坊》（图4-23），画家把河流的走向放在对角线的透视位置上，引向消失点。前景中，两棵大树投下巨大的阴影，从而更突出了中景和远景的明亮物象。中景的房屋和树丛之间留有一条河的出口，使画面走向一个无限的深度空间，而远方的两棵小树就像是窥探者，向观众观望。

　　巴洛克时代的艺术家注重用各种局部去反映整体，用自然客体烘托整体景观和气氛。如果有必要，他们甚至会在画面里放一面镜子，去折射某个不容易看到的角度。对于巴洛克的艺术家而言，任何局部都是互相关联、不可分割的，画面中的任何形象都不

图 4-22　拉斐尔，《雅典学院》，壁画，500 厘米×770 厘米，1509 年，梵蒂冈博物馆。

图 4-23　梅因德尔特·霍贝玛，《水磨坊》，布面油画，81.3 厘米×110 厘米，1662—1665 年，美国芝加哥艺术学院。

能被孤立对待。只有这样，才能创造出一种延续性。笔者认为，沃尔夫林在这里讨论的是，如何使平面绘画具有一种向绘画空间延伸的幻觉感。这是一种空间和时间的关系。时间在这里不是指客体空间中的时间，而是指观众观看作品时的过程时间。空间也不是与观众有关的空间，而是一种虚拟的幻觉空间——乌托邦似的空间。

三、开放性与封闭性

沃尔夫林的第三个原理涉及艺术作品的结构形式的开放性和封闭性特点。这个原理不但适用于绘画，也适用于建筑和雕塑。比如，朱利亚诺·达·桑迦洛（Giuliano da Sangallo）设计的圣玛利亚教堂（Santa Maria delle Carceri，图 4-24）可以作为封闭型作品的例子。它的墙是平的，整体感觉就像是一个盒子，没有断开的边界。每一个角落都非常尖锐地凸出，但这并不表示开放而具有一种向内的趋力。另一方面，彼得罗·达·科尔托纳（Pietro da Cortona）设计的圣玛利亚教堂（Santa Maria della Pace，图 4-25）则是开放型作品的例子。其廊台向外突出，建筑两翼向内收缩，形成非常独特的山墙。此外，在门廊、窗户和饰龛两侧都有通道。由于那巨大的阴影，我们感觉那带圆柱的门廊似乎也是开放的。在开放型的建筑中，建筑的因素并不依从于二维空间的筑造原理。它的门廊、柱子、阴影和那些似乎多余的通道与装饰墙，都意味着建筑和空间的对话，就像一尊雕塑一样，不是简单地展示，而是通过运动的力与自身空间和环境互动。

四、多样性与统一性

沃尔夫林用多样的统一和整体的统一去区分文艺复兴和巴洛克的艺术。文艺复

图 4-24　朱利亚诺·达·桑迦洛设计的圣玛利亚教堂，15 世纪晚期，意大利普拉托。

图 4-25　彼得罗·达·科尔托纳设计的圣玛利亚教堂，15 世纪晚期，意大利普拉托。

兴的艺术是多样的，局部（无论是身体的还是构图的）是相对独立的。而巴洛克的艺术则强调运动和整体气氛上的统一，所以，巴洛克的艺术是真正意义上的统一。比如米开朗基罗的《大卫》，每个局部都是完美的和独立的，贝尼尼的雕塑却是运动中的整体，每个局部都服从一个更复杂的整体，更注重的是景观和气氛，而不是局部的完美。

　　以达·芬奇的《最后的晚餐》和伦勃朗的《阿姆斯特丹布业公会的样品检验官》为例来说明。在《最后的晚餐》中，基督伸开双臂说："你们中的一个要出卖我。"虽然每一个门徒都对基督的话作出反应，但是每一个人的反应都是非常独特的。这种独特并不表示每一个人的个性，虽然它表现了个性。艺术家的目的是表现一种多样性。但是在伦勃朗的《阿姆斯特丹布业公会的样品检验官》这件作品中，同业公会的成员一方面在倾听伏克尔·杨茨（Volckert Jansz，图 4-17 左起第三人）的演说，一方面又好像在看着观众席中的某个人，那个人好像也在说话或者是在询问，这可能是一个商业活动场面。于是这里似乎有两个团体，一个是我们，即观众，一个是他们，即这些同业会员。正是在视觉的运动之中，两组人被统一在一起。这就是巴洛克的统一性之所在。笔者认为，沃尔夫林所要说的是一种情境的统一，局部、个体并不重要，而整体的运动和正在发生的情景则非常重要。

五、清晰性与模糊性

　　这个原理与第一个原理（线性与绘画性）有关。比如，文艺复兴的艺术是沃尔夫

林所说的绝对清晰型艺术，在肖像画中，每一个局部都清晰可辨，事无巨细地描绘着质感和纹饰。在阿尼奥洛·布隆齐诺（Agnolo Bronzino）的《托莱多母子》（图4-26）的肖像中，衣服、袖口和项链，按照眼睛可以看到的一个局部接着一个局部地组织起来。头部立体而完整，从背景中突显出来。文艺复兴艺术家要求绝对的清晰，而巴洛克的清晰是一种视觉感受。它不要求局部的清晰，其整体的清晰依赖于绘画性和笔触的关系，依赖于视觉的感受以及被描绘的物体和其周围环境的统一。比如伦勃朗留下的诸多自画像中，画家的面部、鼻翼通常有一侧是清晰明亮的，但另一侧的脸部轮廓、头发、耳朵、帽子，甚至整个眼部，往往比较暗淡。然而这样大胆的明暗对比并没有减弱作品的力度，反而给观众一种整体视觉的冲击力，这就是巴洛克式的相对清晰。

在描述了沃尔夫林的理论以后，我们自然会提出这样的问题：难道16世纪和17世纪的欧洲艺术真的可以用这种线性和绘画性的形式原理去区分它们的特点吗？如果是这样的话，如何去解释那些例外呢？在这种形式的阐释背后，有没有任何决定这种形式特点的社会性或题材性的因素呢？如果有的话，这种社会性或题材性因素又是如何影响形式因素的呢？在沃尔夫林那里，形式和风格分析是一种生理移情。首先，建筑和人的身体具有相似性。建筑可以传达人的情绪，或者说建筑的特点是可以被人的生理情趣所认可的。进一步说，这种情趣是时代精神的延续。所以，我们在沃尔夫林那里再一次看到了李格尔的时代意志的影子，他把形式的推理和时代精神的演变逻辑直接对应起来。当然，他不像社会学家或者马克思主义者那样，把时代背景的意识形态具体地放到艺术作品的内容和形式中。相反，沃尔夫林用的是拟人和隐喻的手法，对时代意识只是抽象地暗示，并且多注重美学趣味，而并非社会政治。

或许我们不应当从形式和内容的二元对立角度去理解沃尔夫林的理论，而是应当试着从结构主义的角度去挖掘。沃尔夫林的理论不是旨在和某种社会性对立，而是试图找到一种作为符号基础的关系。他的符号不是能指和所指，也不是标记，而是与生理情绪有关的动力关系。或许沃尔夫林理论的关键不在于形式分析，而在于形式中所蕴含的诸种层次关系与人的生理动力关系。比如，用视觉的感受排斥对视觉对象的历史和语义的思考和想象。所以，沃尔夫林的原理只是停留在视觉的层面上。

弗农·麦诺认为，沃尔夫林对艺术史的贡献是在19世纪流行的单纯趣味鉴赏和堆砌艺术家生平的艺术史方法的基础上，创建了一种新的研究。沃尔夫林认为艺术史是一门科学，他奠定了艺术史学科的规范，特别是视觉比较的方法。沃尔夫林的理论受到了19世纪的哲学家和心理学家的影响，例如康德、黑格尔、狄尔泰，当然还有他的老师布克哈特。康德在《纯粹理性批判》中对人类的心理经验和自然的对应方面的理论，如对崇高理论的论述，影响了沃尔夫林。沃尔夫林说："我们的生理组织使我

图 4-26　阿尼奥洛·布隆齐诺，《托莱多母子》，布面油画，115 厘米×96 厘米，意大利佛罗伦萨乌菲齐美术馆。

们能够理解那些和它对应的任何事物。"沃尔夫林讨论任何一个建筑时，相信那个建筑就像我们人类的身体一样，反之亦然。沃尔夫林认为这种生理反应是一种文化的意志，他创造出一种形式或者对形式的特殊感觉，将其称为"民族的心理形式"。沃尔夫林用"zeitgeist"描述时代精神。他认为不同的民族、种族，不同的国家和不同的流派的艺术有不同的风格。风格由一种介于形式风格和时代精神之间的观念所决定，每个个体艺术家都是不自由的，受时代意识或时代精神控制。沃尔夫林认为："每个艺术

家都会感受到一种视觉的可能性，但不是每一种视觉形式都适合于那个时代。视觉有它自己的历史，而艺术史的首要任务就是去揭示那种视觉规律的层次关系。"[56]

沃尔夫林的艺术史是一部匿名的艺术史。他不关注个人的独特性和个别性，而关注整体的时代变化。他的理论又是循环的，因为有巴洛克的时代精神，所以产生了巴洛克的艺术风格；反过来，巴洛克的艺术风格又反映了巴洛克的时代精神。沃尔夫林认为，16 世纪建筑性的、静止的和线性的艺术，向 17 世纪绘画性的、运动的和轻松的艺术风格发展是必然的。

沃尔夫林的理论依据来自他自己的观察："我们只能解释我们所能看到的。"这在某一方面是客观的和科学的。同时，与黑格尔和李格尔不甚相同，沃尔夫林的分析来自经验和移情，他是开放的，邀请我们参与他的经验性的解读。

沃尔夫林追求一种普遍的构图原理。这个原理是内在的，具有画框边缘或者与外界分离的边缘作为这个普遍形式的框子。所以，这个"自足的框子"和李格尔的"自足匣子"是一回事。这种自足形式排除了两方面因素：一是联想性，也就是画面之外的诗意的或者社会性的因素。沃尔夫林的理论构成基于心理学，与格式塔心理学是一致的，是科学的，排斥非科学性因素的干预。二是那些看不见的非中心的部分，沃尔夫林把这些看不见的东西视为与画面无关的，或者是画面之外的客体。然而，被沃尔夫林排除在外的这些部分有时却往往是构成作品的关键因素。

第六节　情感的原形：罗杰·弗莱的"形状形式主义"

英国艺术史家、《西方现代绘画简史》的作者赫伯特·里德（Herbert Read，1893—1968）认为，沃尔夫林的理论影响了很多现代艺术史家，其中之一就是罗杰·弗莱。早在 1903 年，弗莱撰写了关于沃尔夫林的《古典艺术》的评论。后来在《伯灵顿杂志》（*The Burlington Magazine*）上，弗莱这样评价沃尔夫林：

> 沃尔夫林和其他艺术史家不同的是，他在看艺术作品的时候能够理解创作者自身存在的问题。他不仅仅看艺术作品的表面，而是了解创作者在他们的构图中所透露出来的认识问题。这样，他恰恰是在大多数艺术史家止步的地方开始自己的研究。这本书的内容就是告诉我们，一幅画是由一位特定的

[56] Vernon Hyde Minor, *Art History's History*, p. 122.

艺术家在那个特定的时代所创作的。他试图告诉我们，为什么这位艺术家在这个特定的时间用这样一种特定的形式画出了这幅画。[57]

人们普遍认为弗莱是形式主义理论的创始人，或者把弗莱和形式主义批评的起源连在一起。比如，杰奎琳·法肯海姆（Jacqueline Falkenheim）研究弗莱的专著的标题就是《弗莱和形式主义批评的初始》[58]，这代表了很多人的看法。

弗莱 1866 年 12 月 4 日出生于伦敦的一个英国教友会信徒家庭。他最初在剑桥大学学习自然科学，后来开始学习绘画，并且在欧洲游学大师的作品。他在很多地方演讲，以鉴赏家著称。1905 年到 1910 年期间，弗莱任纽约大都会艺术博物馆的策划人。1909 年，他担任《伯灵顿杂志》的编辑。1913 年他成立了一个名为欧米茄的工作室，1919 年工作室关闭。他和克莱夫·贝尔在伦敦一同组织了第一届（1910）和第二届（1912）后印象派的展览（图 4-27、4-28、4-29），这在英国是里程碑式的展览。借助这些展览，法国现代艺术在英国得到推广，而弗莱是这一进程的关键性人物。1933—1934 年间，弗

图 4-27　爱德华·马奈，《福利·贝热尔的吧台》，布面油画，96 厘米×130 厘米，1881—1882 年，英国科陶德美术馆。

[57]　Review by Roger Fry, in *The Burlington Magazine,* Vol. XXXIX, September, 1921, pp. 145-148, quoted from "Introduction" by Herbert Read, in Heinrich Wölfflin, *Classic Art: An Introduction to the Italian Renaissance,* trans. by Peter Murray, p. 8.

[58]　Jacqueline V. Falkenheim, *Roger Fry and the Beginnings of Formalist Art Criticism,* Ann Arbor: UMI Research Press,1973.

图 4-28　克洛德·莫奈，《鲁昂大教堂》，布面油画，91 厘米×63 厘米，1893 年，法国巴黎奥赛博物馆。

莱任剑桥大学艺术教授。他的演讲和写作涉猎面很宽，非常推崇新艺术家，他对亚洲和非洲的艺术、原始主义艺术非常感兴趣，并有所研究。弗莱于 1934 年在伦敦去世。[59]

说罗杰·弗莱是形式主义理论的创始人，其实并不十分准确，因为形式主义在李格尔和沃尔夫林的著作中已经开始形成。准确地说，弗莱的理论是西方现代抽象形式主义的开始，而非广义的形式主义艺术理论的开始。弗莱的形式主义和沃尔夫林的不同。弗莱认为，艺术的本质是情感形式，准确地说，是与音乐和诗一样的偏于抽象的情感形式，而不是写实的模仿生活现实的有内容的形式。所以，弗莱的形式主义更像西方现代主义的形式主义，而沃尔夫林和李格尔的形式主义则像古典形式主义。但是，这个说法似乎也不够准确。笔者认为，形式主义的问题必须放到 19 世纪末和 20 世纪初的背景中去讨论，而且必须在"艺术再现真实"这个再现论的根本基础上去检验，而不能从艺术作品的文学内容和点线面的形式之间的对立，或者写实与抽象的对立的角度去看，否则就容易将李格尔和沃尔夫林的形式主义与我们今天所说的追求点线面效果的、非具象的，或者所谓的"纯形式"的抽象艺术画等号。李格尔在分析希腊古典时期的浮雕时，把浮雕、浮雕的阴影以及浮雕的背板这三部分，看作构成浮雕的三个形式部分。而这三个部分是一种抽象关系，脱离了浮雕的写实内容和形象，不具备任何叙事意义。所以，有的西方批评家把李格尔的形式主义称作"构造形式主义"（framing formalism）。他们认为李格尔之所以是形式主义者，是因为李格尔注重讨论艺术作品的基本形式，正如弗莱一样。虽然李格尔研究的大多是古典写实艺术，但是，他所追逐的一般不是作品的意义，而是作品的轮廓、阴影、层次和构图关系，也就是内在关系，乃至画面的内在关系和外在关系

[59] Carol S. Gould, "Roger Fry", in Chris Murray ed., *Key Writers on Art: The Twentieth Century*, p. 129.

图 4-29　文森特·梵·高,《夜间咖啡馆》,布面油画,70 厘米×89 厘米,1888 年,美国耶鲁大学美术馆。

之间的关系,正是这些构造关系的发展促成了艺术史的时代样式或者风格的出现。有一本专门讨论李格尔形式主义艺术史理论的论文集的标题就是《构造形式主义:李格尔的工作》。[60]

　　形式主义与非形式主义者的批评立场的不同,不是有现实形象和无现实形象的形式因素的差别,而是有关形式的哲学或者深层结构的不同。李格尔和沃尔夫林虽然研究的是写实的艺术,但他们所关注的,实际上是这些来自视觉现实的人物形象是如何结构在一起的,以及这些结构模式是如何变化发展的。而那些背后的结构模式恰恰是抽象的。这样看来,形式主义和非形式主义其实不存在对立,它们只是使用了不同的叙事和语词表述方式,从不同角度结构或解读艺术作品。之所以出现这种表述的区别,是因为支撑着西方艺术理论的基础是诸如模仿和反模仿、概念和形象、内容和形式、写实和抽象等对立的二元论。我们只能说,在西方艺术史的背景中,有形式主义的理论(但是在中国的背景中就很难发现形式主义的理论,因为没有这样的二元论,或者

[60]　Richard Woodfield, Hans Sedlmayr et al. *Framing Formalism: Riegl's Work,* Netherlands and Amsterdam: G+B Arts International, 2001. 这是一本集中讨论李格尔的形式主义艺术史理论的论文集。

再现理论），但是在不同人和不同时代那里，它们的针对性和实质不同。正如格林伯格的形式主义不同于弗莱的，这一点我们在后面的章节将加以讨论。

如果李格尔是"构造形式主义"，或许我们可以把弗莱的形式主义称为"形状形式主义"（forming formalism）[61]。因为，弗莱强调艺术是情感形式，不是日常现实的复制，也不是道德的说教。

如果把视觉现实（在弗莱看来是"写实模仿"）排除在外，同时又把道德内容排除在外的话，弗莱的形式主义必须找到一个支撑点去解释有价值的纯粹形式是如何形成的，这个形式发生的动力以及它的物理性基础是什么。进一步而言，这两者之间的关系是什么？弗莱找到了想象和逻辑这两个关键概念作为他的形式理论的支撑点。想象是情感的产物，具有摆脱或者超越生活再现形式的能力，所以，弗莱所说的情感不是情绪（sentiment），因为情绪是直接和生活发生关系的。情感在弗莱那里更接近激情（sensation）。激情是我们在感知对象的过程中升华出来的经验性的本质因素。弗莱认为情感形式的最大化表现是在音乐和建筑中，而不是写实绘画，因为音乐和建筑更加远离生活情绪和实践形式。写实模仿建立在生活的实践上，它们是非美学的。在实际生活中，我们的感知把我们引向行动，而想象则不是这样，它把我们引向超越现实的东西。当我们看到一个凶恶的野兽时，我们会害怕而远离它，但是在我们的想象中，便不会这样。[62]想象可以给予我们更加单纯、更加清晰的感知，而生活总是充满兴趣、态度和实际的利益关系，驱使我们的感知如实、快速地反应。正因为如此，我们不能清楚地认识什么是我们所看到的和感知到的真实。

弗莱的想象美学实际上依旧是康德的无功利美学的翻版。弗莱在《印象主义的哲学》一文中，总结了印象主义的思想，大体有三点：（1）自然世界本质上是动态的，而不是静态的，静态只存在于精神概念中，不能和自然世界相对应。所以，世界的本质是过程，印象派表达的自然世界是过程的世界。（2）这个过程说明，我们对外在对象的认识，不是外在对象本身，而是外在对象和我们之间的关系。进一步而言，这种认识来自我们的意识给予对象的前提条件，只有基于这个条件，我们才能认识对象为何物。也就是说，永远不存在关于"自在之物"（thing in themselves）的认识。（3）后印象派的绘画是对视觉经验的本质——视觉激情的分析，不是对视觉经验的对象的分析，而对视觉经验的对象的分析恰恰是以往那些模仿日常现实的绘画的本质。[63]很显

[61] "forming formalism" 这个概念是笔者从一本西方学者编辑的弗莱论文集的一个题目中取出来的，见 *A Roger Fry Reader*, ed. by Christopher Reed, Chicago: The University of Chicago Press, 1996, 此书第二部分的题目是 "Forming Formalism: The Post-Impressionist Exhibition"，主要包括弗莱在组织后印象派展览期间撰写的论文。但是，我觉得这个概念可以用来概括弗莱形式主义的本质特点。

[62] Roger Fry, "An Essay in Aesthetics", in Roger Fry, *Vision and Design*, London: Chatto and Windus, 1929, pp.11-25.

[63] "The Philosophy of Impressionism", in Christopher Reed, *A Roger Fry Reader*, pp.12-14.

图 4-30 塞尚，《有颅骨的静物》，布面油画，54.3 厘米 × 65.4 厘米，1895—1900 年，美国巴恩斯基金会。

然，这些美学原理都是我们在第二章所讨论的康德美学或者康德所奠定的再现主义理论基础的影子。

弗莱认为艺术与道德无关，因为道德是生活的实践。这或许与康德的无功利美学也有关。弗莱认为艺术是情感生活，是情感表现，它为自己而存在。情感表现不是来自生活情感本身，而是来自那种能够抓住视觉现实的（本质）感情。他以塞尚的静物画为例，试图指出塞尚的绘画就是抓住了这种本质的艺术。但是，这种本质在弗莱那里，很大程度上和艺术家的个性有关，而不是和广义的社会生活或者群体有关。事实上，弗莱不认为艺术本质上是人和人之间感情交流的手段。所以，他反对托尔斯泰的文学道德观和文学反映生活的理论观点，认为艺术是无关道德的行为。[64]

弗莱认为，塞尚的静物实际上脱离了日常生活中某一具体的物质对象（图 4-30）。由于静物过于平常、无意义，甚至微不足道，所以对于批评家来说，用它去检验艺术家的个性是最有效的途径。更进一步，弗莱把静物看作一个不具情感，或者较少受情感干预的绘画题材，因为静物不存在太多的准确模仿对象的问题。弗莱说："（静物画）是艺术家最纯粹的自我呈现，而其他的题材中总会有人类的干预……相反，（静物画）使绘画本身免受那些出于模仿的'可视'艺术形象的曲解。在静物画中，与模仿对象相关的观念和感觉在很大程度上变得无关紧要……正是由于这个原因，静物画对于艺术批评中如何评估艺术家的个性显得格外重要。"[65]塞尚恰恰选择了静物作为他的情感表现对象，于是，我们就可以用这些平淡无奇的静物去衡量塞尚的特别之处。弗莱关

[64] Roger Fry, "Expression and Representation in the Graphic Art", in Christopher Reed, *A Roger Fry Reader*, p. 64.

[65] Roger Fry, "Cézanne: A Study of His Development", in Christopher Reed, *A Roger Fry Reader*, p. 127.

注塞尚的平面形式是否被转化为某种情感表现的样式，换句话说，正是在塞尚那些非模仿性的、非三维空间写实的平面形式中，隐藏着塞尚的情感个性。于是，我们就可以把塞尚的这些静物看作情感的外形，或者"情感的形状"。弗莱极力从形式变化中找到情感的逻辑。或许是因为他早期受到的科学教育，他对逻辑和形式非常感兴趣，而对终极问题很少思考。

弗莱从塞尚的静物中看到了某种激情。他认为尽管塞尚的静物没有戏剧性情节，却充满戏剧性[66]，就好像一幅画表现了情感，但这种情感不是生活中的表面情绪，而是情感和视觉现实的冲撞形式。

无独有偶，如果我们检验在弗莱之前的高更的象征主义，以及在弗莱之后的苏珊·朗格（Susanne K. Langer，1895—1982）的理论，如她的《艺术问题》和《情感与形式》[67]，我们会发现，这种情感形式的说法确实是这个时代的一种现代性革命的声音。

一个不可回避的问题是，如果弗莱所界定的现代艺术不再依赖于内容和文学性的阐释去表述真实，那么怎样才能通过绘画自身去再现真实呢？难道画面或者作品形式自身就足够了吗？形式的物质性可以直接等同于自然的物性和世界的真实性吗？对于早期现代主义而言，艺术作品中的自然本质不是设计出来的，也不像写实艺术那样直接用叙事情节去讲述真实，而是通过艺术家的理念想象和自然的本质直接"对悟"（灵气对接，相互启发）。这在早期现代主义，特别是高更的象征主义那里非常明显。这是一种浪漫主义式的焦虑，艺术家担心艺术会成为他者（比如文学）的翻译。高更说，形式是感觉的，不是言说的，所以他激烈地反对叙事。他说："在感觉后面不存在理智。所有五官感觉都直接抵达大脑，它伴随着一种无限性，没有任何教条可以毁灭它。有些线条是高贵的，有些线条则是虚伪的。"[68] 笔者认为，在高更看来，艺术的形式自身乃是至高无上的自然物。艺术无需复制自然，更无须用叙事再现自然。艺术不是翻译真实，而是表现真实的感觉。这是一种神启式的真实、一种通灵，类似顾恺之所言的"悟对通神"（图 4-31）。所以，虽然高更的塔希提岛的原始人和风景平淡无奇，但恰恰是这些平淡自然的人和风景揭示了超越自然的本质。理念把他的艺术引向了象征主义。

苏珊·朗格也认为艺术作品的本质是情感的符号。朗格的情感不是生活中的个人情感，而是带有普遍性的、抽象的、可以被符号化的情感，而情感的符号化过程其实

———

[66] Chris Murrayed, *Key Writers on Art: The Twentieth Century,* p.128.

[67] Susanne K. Langer, *Problems of Art, Ten Philosophical Lectures*, New York: Charles Scribner's Sons, 1957; Susanne K. Langer, *Feeling and Form*, New York: Charles Scribner's Sons, 1953. 中文版参见〔美〕苏珊·朗格：《艺术问题》，滕守尧、朱疆源译，北京：中国社会科学出版社，1983 年；〔美〕苏珊·朗格：《情感与形式》，刘大基、傅志强、周发祥译，北京：中国社会科学出版社，1986 年。

[68] Herschel B. Chipp, *Theories of Modern Art*, Berkeley and Los Angeles: The University of California Press, 1968, p.59.

图 4-31　保罗·高更，《我们是谁？我们从哪里来？我们到哪里去？》，布面油画，139.1 厘米 ×374.6 厘米，1897 年，美国波士顿美术馆。

就是移情。苏珊·朗格的美学理论在 20 世纪 80 年代被译介到中国，和阿恩海姆的格式塔心理学美学一起对当时的中国艺术理论产生了很大影响。

在艺术史理论方面，弗莱的最大贡献是把印象派介绍到英语世界。在介绍这个现代主义新运动的过程中，弗莱发挥了一位艺术史家承前启后的作用。

在 1895 年之前的几十年里，英国人仍然沉浸在"拉斐尔前派"的趣味之中。威廉·莫里斯（William Morris，1834—1896）是当时最有影响的画家。英国艺术界和公众仍然对精致的工艺设计最感兴趣，而对欧洲大陆的印象派所知甚少，即便有所耳闻，也是从第二手材料得来，特别是从美国艺术家詹姆斯·艾伯特·麦克尼尔·惠斯勒（James Abbott McNeill Whistler，1834—1903）和英国诗人、剧作家、散文家奥斯卡·王尔德（Oscar Wilde，1854—1900）的文字中得知的。[69]

从 1895 年到 1910 年是罗杰·弗莱的批评思想发展的最重要的时期，也是英国艺术发展的重要时期。在这个时期，英国艺术被法国当代艺术所唤醒。欧洲大陆的前卫艺术实践冲击着弗莱，也促使他把这种冲击带给英国观众。

在弗莱一生的写作、教育和策展活动中，他把沃尔夫林的形式原理改装为现代抽象形式的原理。其实，关于印象主义的形式特点，李格尔先前已经讨论过，比如它的边缘模糊性、形象和背景的虚幻统一等。弗莱在其讨论基础上向前发展了一步，为之后的桑塔格和格林伯格的抽象主义形式理论奠定了基础。尽管在后者看来，弗莱的形

[69] Jacqueline V. Falkenheim, *Roger Fry and the Beginnings of Formalist Art Criticism*, pp.3-14.

式主义理论还过于简单。格林伯格仍然把形式主义看作一种对抗写实再现的高级样式，但他的形式主义的艺术史叙事融进了更多的哲学、社会和文化参照系统。在格林伯格的形式主义叙事中，启蒙的传统和马克思主义的传统及资产阶级文化精英的传统，都被放到形式主义的上下文之中去检验，从中提取出现代主义、形式主义或者前卫艺术的价值观。

第七节　心理的原形：阿恩海姆和贡布里希

在罗杰·弗莱的理论中，艺术形式还原了情感形式。而在苏珊·朗格的理论中，情感与形式是对接的，情感不可避免地涉及心理因素。而把心理和艺术连在一起，并构成自己理论体系的是阿恩海姆和贡布里希。不过，阿恩海姆和贡布里希在心理学和艺术之间的关系这个问题上也曾经有过争论。[70]

阿恩海姆是一位艺术心理学家，他的主要著作有《走向艺术心理学》《艺术与视知觉》《电影作为艺术》和《视觉思维》。[71]《艺术与视知觉》是他在 1954 年着手写的著作，1964 年出版。这本书 20 世纪 80 年代初被翻译为中文[72]，在当时影响非常大。格式塔心理学美学是一种完形心理学，阿恩海姆将其用于分析视觉艺术。格式塔被当时的中国年轻艺术家奉为一种创作定律。格式塔是一种结构，在阿恩海姆那里，它是一种由大脑形成的专门整合形象的空间。它可以将诸多复杂的外界视觉因素，比如形状、大小、色彩、方位等，整合为简单的具有一定结构的视觉样式。但格式塔心理学所说的"形"不是客体本身所固有的，而是知觉活动积极组织、建构的结果。也就是说，经验具有整合性功能。正是这个功能把"形"结构为一个整体。不过，这个整体并非局部的简单叠加。反之，它是一个新的整体，可以对客体原有的"形"进行强调和突显。这个新的整体的特质在客体原先的构成中并不存在。比如，一个三角形不是三条线的总和，而是处于不同位置的三条线所决定的整体关系。

[70] Ian Verstegen, "Arnheim and Gombrich in Social Scientific Perspective", *Journal for the Theory of Social Behaviour*, 2004, Vol. 34, Issue 1, pp.91-102. 沃斯特根从再现、表现和历史知识三个方面，对比了贡布里希和阿恩海姆的艺术理论，并将二者的争议追溯到分别对他们产生影响的波普尔和美国哲学家莫里斯·曼德尔鲍姆（Maurice Mandelbaum）在 20 世纪中期的一组论战。关于曼德尔鲍姆对阿恩海姆的理论影响，参见 Ian Verstegen, *Arnheim, Gestalt and Art: A Psychological Theory*, New York: Springer Publishing Company, 2005.

[71] Rudolf Arnheim, *Toward a Psychology of Art: Collected Essays,* Berkeley and Los Angeles: The University of California Press, 1966; Rudolf Arnheim, *Film as Art*, Berkeley and Los Angeles: The University of California Press, 1957; Rudolf Arnheim, *Visual Thinking*, Berkeley and Los Angeles: The University of California Press, 1969.

[72] Rudolf Arnheim, *Art and Visual Perception: A Psychology of the Creative Eyes*, Berkeley and Los Angeles: The University of California Press, 1974. 中译本见〔美〕鲁道夫·阿恩海姆：《艺术与视知觉》，滕守尧译，北京：中国社会科学出版社，1984 年。

阿恩海姆认为通过知觉，我们可以获得对世界的整体认识。形式感知是知觉整合的重要源泉。他尊崇无声电影，认为语词对形象表现功能的纯粹性会产生干扰。早在20世纪20年代，当他在德国魏玛从事电影批评时，就提出要把视知觉和哲学，把看和想结合为一个学科。

阿恩海姆说："我把艺术视为一种知觉的、认识论的方法"，"知觉使艺术能够把现实形成一个结构，我们从中得到知识。艺术向我们展示事物的本质，以及我们存在的本质，这就是艺术的功能"。阿恩海姆主要强调形象的语词功能。他反对把语词和形象、看（seeing）和想（thinking）视为对立的二元因素这种传统的认识论观点，因为形象承担着图画、象征和记号三种功能。他以儿童画为例子来说明这一点。阿恩海姆认为，视觉也是语言，就像语词一样，人们用视觉思考。这就是他说的"视觉思维"（visual thinking）。[73]而概念思维和这种视觉思维是平等的。[74]阿恩海姆的这种视觉为先的看法，显然与西方自柏拉图到启蒙思想的理念至上的哲学立场不同，后者认为视觉是从属于逻辑和理念的。阿恩海姆试图从现象层面，也就是心理和直觉的经验层面去挑战传统理性逻辑。比如，他认为抽象就是眼睛在看的时候抓住了整体结构的特点，而不是把局部细节进行综合。

在阿恩海姆那里，不存在艺术进步和艺术等级之分，儿童也可以创作出天才作品。所以，艺术是相通的，不存在国界、文化和历史的隔阂。他不同意贡布里希的进步论，也不同意贡布里希的视觉心理试错可以建立新的时代风格的说法。阿恩海姆认为，格式塔心理知觉在任何人、任何时代的人那里，都是恒定的、不变的本能。

阿恩海姆的格式塔其实也有"试错"或者"调整"的功能，和贡布里希的试错有类似之处。但是，二者的根本不同之处在于，阿恩海姆的调整（也叫整合，generalization）不被历史和社会因素干扰，它是一种本能，或者一种灵感。而贡布里希的试错总是和视觉心理的时代变化连在一起。某个时代的新风格，是这个时代的天才艺术家从视觉心理的角度发现的新的视觉形式，从而修正了前人的风格。显然，在贡布里希那里，首先不是心理，而是时代、历史和人文发展的逻辑，在这个逻辑之上，贡布里希再寻找时代共同的集体心理。当然，贡布里希的修正，只是在古典写实风格层面，无法在现代艺术和当代艺术中实现。尽管贡布里希也极力尝试，但他只能把这种时代心理从人文哲学领域转移到道德领域，比如理想和偶像这种社会价值观的变化。阿恩海姆认为，作品获得成功总是因为艺术家成功地运用了他的灵感，这个灵

[73] Rudolf Arnheim, *Art and Visual Perception: A Psychology of the Creative Eyes*.
[74] Rudolf Arnheim, *Visual Thinking*.

图 4-32　米开朗基罗，《创世记》，天顶画，1508—1512 年，梵蒂冈西斯廷礼拜堂。

感就是把大脑的形象时空 [75] 和表现的外在世界成功地整合在一起。这个整合的过程不是照猫画虎，而是发挥大脑的自由想象能力，调整和修正题材的原初样式，从而得到格式塔完形的效果，比如米开朗基罗的《创世记》（图 4-32）。按照《圣经》，上帝对亚当吹了一口气，于是他活了，但米开朗基罗没有这样处理，而是让上帝的手指指向了亚当的手指，亚当于是活了。这是米开朗基罗的创造。每个人的大脑都具有这种创造性，它是一种经验的整合功能。这种整合是从大脑的形象时空中提炼出来的灵感。这个灵感抓住了神话结构最突出的特点。

　　贡布里希是中国读者熟悉的艺术史大师。这主要得益于范景中教授系统地翻译介绍。几乎所有贡氏著作都已翻译为中文，这在西方艺术史家中，恐绝无仅有。他的《艺术的故事》《木马沉思录》、有关艺术的情境逻辑和市场的论述（《理想与偶像》），以及他对现代主义稍带保守性的评价，都为广大艺术史爱好者所熟悉。贡布里希涉猎广泛，继承了黑格尔的人文艺术史传统，也吸收了批判黑格尔的批判哲学，试图把人文历史和视觉心理修正为两条平行的线条，并将其对接起来，以解读艺术史的发展。他成果甚丰，影响深远。但是，20 世纪 80 年代出现的"新艺术史"学派对贡布里希的理论颇有批评（见本书第九章）。

　　贡布里希出生于维也纳一个具有良好音乐氛围的犹太家庭，1928—1933 年就读于维也纳大学，师从维也纳艺术史学派的代表人物施洛塞尔，毕业后曾为心理学家、美术史家恩斯特·克里斯（Ernst Kris）担任助手，并与当时活跃在维也纳的哲学家

[75] 思考的时候，大脑需要视觉的介入，概念和形象同时产生。大脑为理解世界创造了一个时空，时空是思维的先验形式。所以，阿恩海姆认为，盲人也可以通过触觉甚至线条描画感受透视原理。

卡尔·波普尔成为好友，彼此在学术上互相影响。为逃避纳粹的迫害，1936 年，贡布里希应聘到瓦尔堡学院（Warburg Institute）工作。瓦尔堡学院最初为创立于德国汉堡的瓦尔堡图书馆，集中了潘诺夫斯基等一批图像学学者，此时已迁至伦敦，贡布里希在这里从事遗稿整理工作。第二次世界大战期间，贡布里希为英国广播公司工作。战后，贡布里希继续在瓦尔堡学院从事研究，同时在牛津大学、伦敦大学、剑桥大学、哈佛大学、康奈尔大学等多所欧美大学担任教职和客座教授。[76]

在《艺术的故事》中，贡布里希从原始人和埃及人的艺术讲起，将艺术史描述为从"其所知"（what they knew，比如埃及艺术）向"其所见"（what they saw，比如印象派）的发展历程，指出不同时代和地域艺术的差异实际上来自艺术家所受的不同程式化图式的影响。这基本上是李格尔的从触觉到视觉的艺术史的另一个版本。在贡布里希看来，艺术史就是一部关于风格发展演进的历史，而这些风格实际上就是"再现"这一母题的不同表现形式。

关于"再现"的论述，在贡布里希的《艺术与错觉》一书中得到了进一步发展。他在开篇便提出问题：为什么不同的时代、不同的国家在再现可见世界时，使用了不同的方式？贡布里希进而将这些再现形式的区别与心理知觉联系起来。他区分了视（seeing）和知（knowing）两个概念，认为成人体验到的所有关于视觉的图像都不可避免地受到基于经验的知觉的影响。比如，对艺术家而言，从他学习绘画技术开始，就受到程式化图式的影响，这些图式就是影响艺术家再现技术的经验知觉的一个重要因素。以《芥子园画传》为例，贡布里希讨论了中国绘画中关于程式化图式的运用，以佐证他的结论："种种再现风格一律凭图式以行，各个时期的绘画风格的相对一致是由于描绘视觉真实不能不学习的公式。"[77] 由此，贡布里希将艺术史解释为不同时代和地域关于图像再现的心理学发展的历史。

贡布里希的《艺术与错觉》是表述他的视觉艺术理论和艺术史理论的核心文本。他认为艺术史是进步的，而进步的动力来自不同时代的艺术家对艺术再现现实的方式进行的变革。这个变革的节点在于这些艺术家对现实的认识导致了错觉的出现，正是错觉和现实之间的错位关系产生了一种特定的视觉样式。无论我们称之为风格也好，

[76] 贡布里希的主要著作有：《艺术的故事》（*The Story of Art*，1950）、《艺术与错觉：图画再现的心理学研究》（*Art and Illusion: A Study in the Psychology of Pictorial Representation*，1960）、《木马沉思录：艺术理论文集》（*Meditations on a Hobby Horse: And Other Essays on the Theory of Art*，1963）、《秩序感：装饰艺术的心理学研究》（*The Sense of Order: A Study in the Psychology of Decorative Art*，1979）、《理想与偶像：价值在历史和艺术中的地位》（*Ideals and Idols: Essays on Values in History and in Art*，1979）、《图像与眼睛：图画再现心理学的再研究》（*The Image and the Eye: Further Studies in the Psychology of Pictorial Representation*，1982）、《对原始性的偏爱》（*The Preference for the Primitive*，2002）等。这些著作大部分已由范景中教授本人或在其主持下译为中文。

[77]〔英〕E. H. 贡布里希：《艺术与错觉：图画再现的心理学研究》，林夕、李本正、范景中译，杨成凯校，第Ⅳ页。

第四章　艺术史的原形：理念的外形及其显现秩序

193

样式也好，总之这种变化和进步与视知觉的修正有很大的关系。视知觉因此成为贡布里希的再现理论的核心。他的视错觉理论的来源是波普尔的试错理论，即真理在于试错。如果一个命题具有试错的可能性，那么它就有意义了。

阿恩海姆的格式塔完形心理学是反形而上学和历史决定论的，应该说，贡布里希也是如此。但是，贡布里希承认历史经验和进步规律的存在，阿恩海姆则不承认。阿恩海姆的艺术解读建立在不变的心理结构之上，而贡布里希的视觉心理仍然建立在人文历史的大语境中。

阿恩海姆的整合修正的理论、大脑创建形象时空的理论，以及形象和概念思维的平等理论等，某种程度上超越了纯粹心理学的领域，而嫁接了当代心理学和启蒙哲学知识。事实上，阿恩海姆一开始也是学习哲学的，他的完形心理学也确实带有康德的范畴图型的印记。比如，阿恩海姆认为，知觉是思想的基本中介，而这个中介具有形状和声响等媒介形式，这个观点似乎就是从康德的范畴图型来的。

20世纪80年代，阿恩海姆的格式塔理论对中国年轻艺术家，特别是对当时的"理性绘画"产生了影响。[78] 对于这些中国艺术家而言，格式塔已经不仅仅是一个艺术心理问题，更是一个文化创造的方法论问题。艺术家的大脑具有对外部世界的文化整合功能，这在阿恩海姆那里叫作功能性对等规律，类似阿恩海姆所举的《创世记》的例子。比如，中国当代艺术家王广义在一幅画中画了两个静坐的人（图4-33），背景是北方的冰冻大地。这不是一个真实的现实，而是一个想象的文化场景，艺术家称之为"北方文化"的视觉境界。艺术家认为他的构图和想象就是一种格式塔，或者整合性的力，它是超越现实的。另一位艺术家任戬在80年代创作的中国画长卷《元化》（图4-34），用虚构的形象和符号再现了宇宙和人类的发展史。格式塔美学确实激发了中国艺术家建树未来文化以及用视觉方式整体把握历史的激情，但中国艺术家的格式塔并非主要从心理学中而来，也有很多来自对人文和历史的想象虚构。这似乎是阿恩海姆和贡布里希的结合。更重要的是，他们的整合大多以系列作品以及长卷形式表现出来，也受到了传统诗学中静观冥想观点的启示。所以，他们超越了阿氏和贡氏所主要关注的二维平面中的心理构图之力。总之，从某种程度上讲，格式塔完形心理学符合20世纪80年代中国知识分子和艺术家在特定时期的现代性经验。

以上各章节所讨论的各种形式主义艺术史研究可以说是艺术史的原形理论，其要点可以总结如下：

1. 在"理念"相对于"精神化的物"的启蒙二元论的引导下，启蒙之后的19世纪

[78]"理性绘画"是笔者提出的一个概念，指20世纪80年代出现的新艺术流派。其作品虽然具有局部写实因素，但更多的是用非写实画面来表现哲学思考和诗意想象的绘画。参见高名潞：《关于理性绘画》，载《美术》，1986年第8期。

图 4-33　王广义，《凝固的北方极地 30 号》，布面油画，100 厘米×160 厘米，1985 年。

图 4-34　任戬，《元化》（局部），水墨长卷，150 厘米×3000 厘米，1987 年。

西方艺术史研究主要探讨"精神化的物"的本质形式，以及这个形式发展演变的历史。

2. 艺术史家把个人、民族和时代的精神因素统一起来，把阶段性的"精神化的物"解释为某种集体化和普遍化的形式，并将其命名为某种与之匹配的特定的"风格"。

在 19 世纪末，现代主义开始之时，这种"精神化的物"走到了极端，何为精神无需证明，精神是普遍情感或者某种超现实的理念（象征主义）也已经不必证明。艺术史家与理论家的主要工作是证明纯粹的形式如何承载那种精神。因此，高更、弗莱等人的情感形式成为初期现代主义的启蒙口号。

第二部分
格子：符号再现与语言转向

第五章

图像学：还原图像的语义逻辑

在本书第三章"黑格尔之后的德国观念艺术史家"一节中，我们曾谈到，这些观念艺术史家面临三个黑格尔提出但还没有解决的问题：（1）统摄着历史发展的理念系统与历史细节之间的对应；（2）时代理念与特定作品构成之间的对应；（3）艺术作品的图像与概念因素之间的对应。在上一章第四节里我们看到，李格尔和沃尔夫林已经致力于解决前两个问题，即时代精神（艺术意志）或时代心理与艺术风格之间的对应关系。这一章我们要讨论的潘诺夫斯基则试图解决图像和概念之间的对应问题。这里的"概念"是指作品中的文学叙事和宗教象征意味，这就涉及符号问题。在西方再现理论中，"符号"简单地说就是"语词化的形象"或者"概念化的形象"。这个把形象概念化和语词化的倾向，也就是艺术史和艺术批评理论中的符号化倾向，在19世纪的观念艺术史之后体现得越来越明显。而潘诺夫斯基的图像学只是一个过渡，他是最后一位观念艺术史家，也是最早涉及符号学的艺术史家。

第一节　从形而上学哲学中走出的符号

在第五章和第六章，以及后面的部分章节中，我们将讨论西方再现理论中的符号问题。符号学是贯穿西方20世纪的最有影响的理论之一。前有以索绪尔为代表的结构主义语言学，后有以德里达等人为代表的后结构主义或者解构主义语言学。这些语言学思潮都影响了艺术史理论。在这一章，我们把潘诺夫斯基的图像学和索绪尔的语言学联系起来讨论。

正如第二章所讨论的，"象征"和"超越"是启蒙美学中极为重要的概念。甚至可以说，象征是西方再现理论中最高的审美境界，它是逻辑思维和概念参与的感知认识活动，象征意义成为艺术史家探讨的目的，在这个过程中，图像必然承担符号化功能。20世纪上半期流行的西方图像学理论与象征的哲学基础分不开。除了新康德主义和新黑格尔主义的影响之外，这个时期流行的索绪尔的结构主义语言学、胡塞尔的现象学也对图像学的发展和流行产生了影响。

在艺术理论中，符号是视觉经验被逻辑化和概念化的结果，同时也是视觉形象的本质意义经过逻辑和概念的质询后，形象被推向观念化极端的结果。当然，这并不是说，西方艺术理论中的符号（symbol或者sign）就等同于概念活动，而是说，作为符号组成部分的概念和形象的关系是符号学的研究核心。同时，概念和形象在符号学中处于二元分离状态。也就是说，若要讨论符号的意义，必须首先分离概念和形象，然后分析概念和形象的关系，即分析概念或者形象是如何把自己投射到对方之上的过

程。从这个角度讲，概念与形象之间是像钟摆一样的移动关系或者取代关系。由于符号学所研究的重点恰恰是概念在这个关系中的优越性，所以，简而言之，艺术理论中的符号学重在研究形象如何被塑造为概念（象征意义）的承载物。在符号学理论中，艺术形象成为超越模仿或者美感对象的更加普遍化的符号，因此，艺术理论中的符号学就是一门研究"概念化的形式"如何超越模仿复制，从而更有效、更真实地再现外在世界的学问。

让我们先来探讨一下符号的基本含义。符号是自从人类的历史开始就存在的语言交流方式。中国和西方对语言和符号的研究可以追溯到春秋战国和古希腊时代。但是，今天我们谈论的符号是两种不同意义的符号：一种是人们在日常社会生活中实际运用的符号，比如厕所的符号、公共交通的标志、奥林匹克的各种体育项目符号等等。在现实生活中，我们会遇到各种符号，但这些往往不是理论意义上的符号，而是具有实际功能的形象符号，它们的共同特点是直接和通俗。另一种是具有理论意义的符号。我们在这一章里所讨论的艺术史理论中的符号就是理论意义上的符号。这种理论意义上的符号也可以被称为广义的文化符号。比如原始彩陶上的纹饰，当它们不断重复的时候就成了某种代表性符号。还有青铜器上的饕餮，是青铜礼器的权力符号。文化符号可以取自任何现实世界中的事物，它们的意涵丰富多样，形式变化无穷。这是因为，它们一方面和人类社会的历史有关，比如哥特教堂的尖顶和中国寺庙宫殿的大屋檐是历史自然形成的符号；另一方面是某种语义的积累所致，比如十三个人的宴会成了最后的晚餐的符号，梅、兰、竹、菊是中国文化中君子道德的符号。

正是这些文化符号为艺术创作提供了参照模式，也为艺术和美学乃至哲学探讨人类认识世界的方法提供了天地。概念（语词）和形象之间的多重关系，比如相似、相同、变异、夸张、简化、概括等成为哲学家和艺术理论家探讨的问题，也成为语言学家和美学家共同探讨的重要课题。这些文化符号与人的思想、社会现实和风俗习惯之间的多重关系，也自然成为艺术理论家研究的主要对象。说到底，这不是一个纯粹的艺术问题，而是人类如何认识世界的认识论哲学问题。

新康德主义，特别是以卡西尔为代表的文化象征理论家，试图通过研究神话、语言的神秘性和符号的象征性，去解决康德哲学中已经涉及但没有具体论述的如何使形而上学和人的现实历史合理对接的问题。黑格尔的艺术历史的三种类型可视作一种文化符号发展史，但是，黑格尔把文化视为从属于理念的现象，符号可能只有影子的价值，而不具备所谓的独立的文化价值。不管是黑格尔的艺术史还是卡西尔的文化象征，都是西方艺术理论中以语词与形象关系为核心的现代符号学研究的"先驱"。在此之前，符号总是宗教神学的附庸，并没有独立出来，因为符号就是象征，而象征总是与

神学和偶像有关。

在启蒙时代，很多情况下，象征和符号是混在一起的。只有到了索绪尔的结构主义语言学阶段，也就是 19 世纪和 20 世纪的转折时期，符号"sign"才成为一个独立的核心课题。它成为语词和形象之间关系的代名词。研究一个符号（sign）结构中的能指（signifier）以及它如何指示（signified）某类事物（entity）的某种意义的学科就是符号学。艺术中的符号学就是研究艺术作品中的形象形式怎样与概念、逻辑和意义发生关系的学科。这一点虽然在康德、黑格尔那里早已有论述，特别是有关象征的论述 [1]，但是，图像学对象征意义的研究更加具体和独立。

当符号学被引入艺术史研究的时候，"象征"（symbol）成为经常运用的概念。比如在图像学中，能指和所指以及它们所产生的象征意义（图像、语义和历史语境混合在一起共同产生的某种意义），是潘诺夫斯基的图像研究的基本命题。我们发现，在西方现代早期的艺术史研究中，尤其是在启蒙时期之后的 19 世纪，艺术史家大都用 symbol 而不是用 sign 来说明符号的意思。

尽管晚近的符号学也用 symbol 指示符号，但是不再像启蒙哲学里的 symbol 那样先天带有强烈的观念性和形而上学的象征性意味。比如，《艺术的语言》的作者、从符号学的角度研究艺术语言和艺术再现的学者尼尔森·古德曼是这样界定 symbol 的："我在这里用的'符号'（symbol）一词是一个非常宽泛的中性的词。它包括字母、词语、文本、图画、图表、地图、模型，或许更多，但是它们都不应该承担某些形而上学的意味。"[2]他认为自己的书的题目"艺术语言"其实应该被换为"符号系统"（symbol system）或者"外形结构"（structures of appearance）。可见，晚近符号学理论家希望尽量去除早期的象征理论中的形而上学和想象的因素，使符号变得更加科学和客观，最终只是一个"记号"（sign）而已。

从亚里士多德到康德，从索绪尔到罗兰·巴特（Roland Barthes）和德里达都讨论了 sign，这个当代最常用的"符号"概念。sign 始终是概念和形象的相关物，属于语言学范畴，也总是和"艺术再现"发生关系。这多少有点像中国的文字学。其实我们也可以说，中国的文字学本身就是某种关于符号的研究，因为它从一开始就是研究符号（字）中的象形（pictographs or likeness）和指事（ideographic or signifier）、形声（phono-semantic compounds or pictophonetic characters）和会意（ideographsor

[1] "symbol"这个概念作为名词确实具有符号的意思，但这个"符号"的内涵一般不是中性的，而是有倾向性的，特别是具有"已经被赋予"某种意义的倾向性。而且这个意义不具有个体性和日常性，而是比较宏大，有社会共识性。像 sign 和 mark 也可以称为"符号"或者"记号"，但它们比较中性。中国人碰到这些概念的时候，可能会混杂地使用。比如，同样都是被翻译为符号，古德曼著作中的符号是 symbol，而索绪尔著作中的符号是 sign。

[2] Nelson Goodman, "Introduction", in *Languages of Art*, p. 6.

signified)、转注（derivative cognates）和假借（rebus or phonetic loan characters）等多重因素（"六书"）之间的关系的学说。我们从这些概念的英文翻译就可以看出"六书"中蕴含的能指与所指的关系，而这些关系其实都是西方结构主义和后结构主义语言学所研究的核心课题。

由符号和象征可以引申出一系列概念，比如隐喻（metaphor）、讽喻（allegory）、挪用（appropriation）、仿拟（simulation）等，这些概念大量地出现在后结构主义语言学以及后现代艺术批评中。但是，不论出现多少概念，所有这些概念都围绕语词和形象之间的关系问题展开。在艺术再现中，概念和形象孰先孰后的问题成为符号学理论的核心问题。反观中国的文字学，比如"六书"，我们可以说"六书"包含了语源（历史）、图像（形似）、观念（语义）、比喻（类比）、互借（结构或者解构）等因素，这些都和符号或者象征的本意有关。但是，在中国文字学中，象形、指事、会意、形声、转注和假借在文字构造和语义方面是平等的。它们之间不构成谁完全统治谁的关系，只是在某一类的文字中占有主导地位。从总体关系方面讲，"六书"中的每一种"书"之间是平等和互相转化的关系。所以，概念和形象的二元结构无法用来解释中国文字这一特殊符号系统的历史和本质。"书画同源"其实不是意在说清楚绘画和书法哪个是从哪个之中发展出来的，或者是形象从概念，还是概念从形象中发展出来的，而是说它们可能都是从那个混沌的、已经包含了"六书"因素的视觉样式（比如，中国古代81个原始部落最初创造而后相互嫁接的原始纪事）中发展出来的。[3]换句话说，在中国古代，人们思考书法和绘画（或者文字与绘画）的关系的时候，主要关注它们的玄学因素，以及文化性、趣味性和技巧性的共通之处，而非概念和形象的差异性。即便在中国现当代艺术批评和艺术创作中，概念和形象也很少成为绝对的二元对立因素。但是，语词和形象的关系却构成了西方现代艺术理论发展中最主要的元理论基础。

符号和象征在康德和黑格尔之后的现代艺术理论（以及语言学理论）中成为一种"显学"的另一个重要意义，是促使传统再现理论转向和升级。艺术形式（或者形象）不再理所当然地服务于某种宏大的历史意志或者理念，它具有了符号的独立性和任意性，不再是某种教条的附庸。任何形象都应该具有意义和概念指示功能，而其意义、理念和象征都需要被放到一个"准怀疑主义"的检验平台上去分析和证实。这是潘诺夫斯基的图像学艺术理论的立场及其对之后的艺术史的影响。从这个意义上讲，正是从图像学开始，西方艺术史研究把概念对形象的主导性推向了极端。

[3] 笔者曾在30年前探讨过这一问题，撰写了《"仓颉造书"与"书画同源"》一文，发表在《新美术》1985年第3期上。

康德说，"明晰性创造了自然"（the understanding makes nature），或者说"自然是人的认知所创造的"。自然法则是人的意识秩序的投射。这个外在法则和主体秩序之间的对应关系恰恰是卡西尔的"象征的形式"（symbolic form）所提出的课题。[4]"明晰就是外在自然""秩序就是法则"成为李格尔和沃尔夫林的艺术史理论的哲学基础。同时，新康德主义也影响了像瓦尔堡和潘诺夫斯基这样从事图像研究的艺术史家。然而，与沃尔夫林和李格尔不同，他们的兴趣不在艺术的自律形式及其演变历史，而在如何把图像形式和背后的概念意义结构在一起。这个背后的意义是艺术史家通过自己的意识秩序以及知识结构重构起来的。不过，其重构的形式以及意义结论力求客观。这就是瓦尔堡和潘诺夫斯基所致力解决的问题，也是符号学要做的工作，一方面要找到图像的理性逻辑的基础，另一方面要"还原图像"。

我们所说的再现理论的升级，主要是指艺术史理论从对哲学规律和历史规律的探讨转向对图像语言和象征语义的探讨，这受到了西方哲学史中常常提到的语言学转向的影响。本书此后的某些章节将多次讨论西方符号学艺术史理论，在此，我们尝试把这种符号理论划分为以下四个不同方面或者不同倾向：（1）"还原图像"的理论，主要挖掘图像的叙事意义的理论（或者叫作文学性符号理论），以潘诺夫斯基的图像学为代表。（2）"去图像"的纯符号理论，比如诺曼·布列逊的意义先于图像的符号学理论。（3）"超图像"的真理符号理论，比如海德格尔等人的关注图像外的形而上学意义的哲学理论。（4）"泛图像"的任意符号理论，以丹托的学说和观念主义艺术理论为代表，关注图像如何为具体的社会语境服务，从而否定图像的稳定意义。

第二节　语词与图像：描述和描绘

下面，让我们首先关注一下西方艺术史和艺术批评理论是如何理解语词（也就是概念因素）和形象之间的关系的。我们从古典绘画开始，因为在语词或者概念层面，当代观念艺术与古典文学题材的写实艺术有很大差别，前者直接把语词和概念作为艺术的内容本身，后者重在对绘画内容（文学故事或者情节故事）的描述和解读。西方艺术理论对语词和形象问题的探讨是从古典艺术开始的，在这方面，潘诺夫斯基的图像学著述是开山之作。

在讨论潘诺夫斯基的图像学之前，我们首先介绍一下英国艺术史家迈克尔·巴克

[4] Charles W. Hende, "Introduction", in Ernst Cassirer, *The Philosophy of Symbolic Forms*, Vol.1, trans. by Ralph Mannheim, New Haven: Yale University Press, 1953, pp. 9-10.

桑德尔关于语词与形象的关系的理论。巴克桑德尔曾在英国和美国的大学当教授，也做过苏格兰国家美术馆的策划工作。他出版了多种著作，主要研究欧洲文艺复兴和艺术史批评理论。他提出了一个著名概念："时代的眼睛"（period eyes）。1985年，他出版了《意之形：关于图画的历史解释》一书。[5] 巴克桑德尔首先讨论了什么是绘画的语言，以及我们是如何运用语词去解读绘画形象的。他以一幅画为例，详细讨论了语词和形象在绘画中的意义。这是一部有关艺术解释学的佳作，对我们之后理解潘诺夫斯基的图像学很有帮助。让我们看看他的主要观点。

首先，巴克桑德尔指出，当我们说我们观看和解释一件作品的时候，我们所看到的被解释的客体其实已经被置于一个描述的上下文之中了。实际上，我们在面对一幅画并且去解释它的时候，我们不是在解释画作，而是在解释已经存在着的有关这幅画作的评注（remarks）。或者说，我们解释一幅绘画的时候，我们自然而然地会想到一些有关这幅画的文字解说或者有关这幅画的一些具体细节的文字说明。

巴克桑德尔的意思是说，当我们看画的时候，我们不仅仅是在看，而是在阅读。阅读就会加入文字概念。在古典写实绘画那里，我们加入的是文学故事性的叙事因素。所以，从看画的最开始，我们就遭遇了语词和形象的双重因素。或许绘画的构成形式实际上来自认知经验，其中有知识和感知双重因素。所以，它们总是呈现出不同的认知风格（congnitive style）。巴克桑德尔曾经根据不同的认知经验研究了意大利文艺复兴的绘画。[6]

巴克桑德尔以皮耶罗·德拉·弗朗西斯卡（Piero Della Francesca，1416—1492）的画作《基督受洗》（图5-1）为例加以说明。当我们看这幅画的时候，可能首先会想到一些非常基本的绘画原始要素。比如，我们会说："画面中的那种稳定感（firm）与弗朗西斯卡在佛罗伦萨所受到的绘画训练有关。"第一步，我们首先确定"稳定的形式感"作为《基督受洗》的一个特征。第二步，我们确认"佛罗伦萨的训练"作为这种特征的形成原因。如果我们没有想到"稳定的形式感"，只是简单地用"它来自佛罗伦萨的绘画训练"去解释这幅画的直观效果，读者会不知所云。

所以，每一种关于这幅画的解释都包含着对这幅画已经做出的解释（也就是先验解释，来自观看者的先验知识）的再阐释。这个进一步的阐释，就是更详尽的描述（elaborate description）。先前的解释是现在的描述的组成部分。尽管"描述"和"解释"之间可以互相启发，但是我们不能忽视的一个事实是，描述是对解释的调解，或者中

[5] 此书英文本见 Michael Baxandall, *Patterns of Intention: On the Historical Explanation of Pictures*, New Haven: Yale University Press, 1985. 在这本书中，他撰写了题为"语言和解释"的序言，参见此书第1—11页。

[6] Michael Baxandall, *Painting and Experience in Fifteenth Century Italy*, New York: Oxford University Press, 1972.

图 5-1　皮耶罗·德拉·弗朗西斯卡，《基督受洗》，蛋彩木板，167 厘米×116 厘米，约 1450 年，英国国家美术馆。

介（mediating object）。先前的解释只是关于这幅画的语词说明、概念说明，这些语词或概念与画面形象之间的关系可能非常复杂，有时候也可能充满矛盾，所以，参照先前解释所做出的再阐释，即对绘画图像的描述，必定是某种介于概念和图像之间的调解工作。

　　我们理解，巴克桑德尔在这里所区分的先验解释和当下描述实际上暗示了语词意义和形象感知在批评中孰先孰后的问题。观看一幅作品并且描述它，是艺术批评的基本工作。但是，这个工作并非始于观看的那一刻，有关这幅作品内容的先验知识实际上已经做好准备进入批评。巴克桑德尔的这个观点没有错，显而易见受到了伽达默尔等人的解释学的影响。伽达默尔认为，真正的历史客观性不是我们通常所面对的正在研究或者解释的对象的客观性，而是两个因素的统一。其中一个因素是历

史的现实（the reality of history），比如一幅 15 世纪意大利文艺复兴时期的作品，它是来自那个历史时代的客观现实；另一个是历史所理解的现实（the reality of historical understanding），比如从 15 世纪到现在，对这幅作品的所有解释。[7] 所以，当我们说这幅作品的客观性的时候，不是指这幅作品本身，而是作品和作品的历史解释两者的结合。

巴克桑德尔的第二个观点是，我们对绘画的解释其实是我们关于这幅画的思想观念的反映，这个观念是我们在观看一幅画的时候产生的。[8] 然而，这个思想在被表达的时候，会呈现出不同的风格。这就涉及什么是"描述"的问题？巴克桑德尔给我们举了两种不同的描述：一种是语词描述。这种描述似乎避免主观抽象的判断，只是试图客观地用语词去直接描述事物的本来样子。这种描述或许可以称为文字故事性的描述。另一种是有关画面构成的分析性描述。相对第一种，这种描述比较抽象，或许我们可以把它叫作画面的实在构成（firm design）的描述。巴克桑德尔选取了 4 世纪希腊的利本纽斯（Libanius，314—392/3）写的一段文字作为第一种描述的例子。这段文字描述了作者所观察到的安提阿会议厅（Council House at Antioch）[9] 中的一幅画：

> 这是一个乡下的景色。所有或大或小的房子看上去都是农舍。在农舍附近，长着一些柏树。因为一些房子挡住了我们的视线，否则我们可以看清楚这些树。但是，我们仍然可以看到一些高出屋顶的树冠。我猜想，这些高大的主干所形成的树荫和在树枝上歌唱的鸟儿一定给当地的农人带来了闲暇的快乐。这时候，四个人从房子里跑了出来，其中一个人呼唤着站在附近的一个年轻人。他的右手显示他好像正在说着什么。另一个人则转身向着说话的人，像是正在聆听头领的讲话。第四个人，好像也是从门里出来，握住那个人的右手，同时自己的右手还拿着一根手杖，似乎正在向其他人呼喊，指向一个四轮马车。正在这个时候，一辆装满东西的四轮马车（我们不知道上面装的是什么，草或者其他东西？）已经离开了农田，走在路的中间。看上去装载的东西没有把车压沉，两个人正在漫不经心地扶着车。一个在左边，一个在右边。第一个人赤身裸体，只有一块布缠在

[7] Hans-Georg Gadamer, *Truth and Method*, p. 299.

[8] Michael Baxandall, *Patterns of Intention: On the Historical Explanation of Pictures*, pp. 2-5.

[9] 安提阿会议厅即安提阿市政厅。安提阿（又译安条克）曾是塞琉西帝国（前 312—前 64）的首都，是地中海东岸重要的军事、商业、文化、交通枢纽，其遗址位于今土耳其南部港口城市安塔利亚（Antalya）附近。古希腊修辞学家和演说家利本纽斯就是安提阿人。

他的腰上。他用一根棍子撑着那辆车上装载的东西。而另一个人，我们只能看到他的头和胸，但是从他的脸部表情中，我们看出他正在用手扶着车，尽管那辆车挡住了他的身体。再去看那辆车，那不是荷马（Homer）所说的那种四轮马车，它只有两个轮子；因此，那辆由两头黑红的长着粗壮脖子的牛拉着的车在摇晃，它需要帮助。那个赶车人用一条带子捆着自己的外衣，左手牵着缰绳，右手晃动着一根棍子。但是显然他不想用它去吓唬那两头牛。他只好提高嗓音，用那两头牛能够听懂的话吆喝着，让它们加油。那赶车的人还有一条狗，以便当他睡熟之时，给他放哨。这时候那条狗正在牛的旁边跑。这辆正在驶近的牛车已经接近一座寺庙，因为我们可以从那些树中间看到那座寺庙的柱廊。[10]

这段书写试图转述一个真实场景。书写者好像经过实地考察，想尽量让我们生动地"看到"那真实的场景。[11] 他的准确详尽的描述刺激着我们的大脑，提供给我们一个熟悉的画面。

但是，这种依赖语词的"准确性"去匹配画面形象的"生动性"的描述很成问题。首先，它并不准确。语词的"准确性"受到个人的局限。如果我们同时画一个利本纽斯所描述的画面，每个人画的肯定不一样，因为每个人有不同的先验知识。这种先验与我们熟悉的某位艺术家有关，也与我们每个人自己的构图能力和特点有关。事实上，语言准确与否不在于它是否提供了一幅画的具体形象的真实描述，它只是一种概括方式而已。另一方面，当我们读利本纽斯的文字的时候，我们关于自然和绘画的经验会参与进来，也在建构着什么，虽然很难说那具体是什么。

其次，一幅画是完整和共时的，但观看一幅画是一个过程。这个过程是线性的，就像语言所描述的一样，观看者的视线会从这里顺次地转移到那里。那么描述一张画会不会也是这样的呢？有可能也是有顺序的。但是，绘画的过程不可能重现观看一幅画的过程。创作和观看这两种行为缺少可比性。此外，浏览一幅画的步骤与用概念和词语使一张画有秩序地被描述出来的步骤也完全不同。这样一来，描述的"准确性"就会大打折扣。显然，感知一幅画和利本纽斯用语言解释一幅画的过程是不一样的。在初始去看的一瞬间，我们获得一种整体画面的感觉，随之而来的是对细部的关注和对画中各种关系的理解，以及对秩序的感知，等等。视知觉的顺序和关注程度既会被

[10] Michael Baxandall, *Patterns of Intention: On the Historical Explanation of Pictures*, p. 2.
[11] 巴克桑德尔说这种书写被称为"ekphrasis"，指的是一种特定的文学叙事风格，至今仍在西方艺术批评中运用，是一种供读者了解艺术作品的艺术鉴赏论文（virtuoso essay）。

整体的浏览行为所影响，也会被特定的画面因素的暗示所影响。

这里至少有一个不能解决的尴尬问题，当我们用语言描述一个景色时，是一句接一句地叙述不同的景物，但是我们作画时不可能像语言描述的顺序那样，一部分一部分或者一件事物接着一件事物地重现那个场景画面。因为作画开始就已经有了一个整体景色的构图，之后的工作只是细节呈现，而不再是按时间顺序展开和描绘。

最后，利本纽斯那个看似客观的描述实际上带有个人的判断。巴克桑德尔注意到，在利本纽斯的描述中，有两个独特之处：第一，这个描述是用过去时态写就的，他没有用西方语言中描述事件发生时通常所用的精确的时态转换。就笔者的理解，巴克桑德尔的意思是，利本纽斯通过不变的过去时态，把时间过程中准确的时间细节和顺序省略掉了。[12] 关于这种语词时态的准确性问题，非拉丁语系的人，比如中国人，可能不好理解，因为我们的语言中没有时态单词。第二，利本纽斯总是自由地运用自己的主观判断（mind）。巴克桑德尔列举了利本纽斯的一些语句。比如，"我猜想，这些高大的树干……一定给"，"看上去装载的东西没有把车压沉"，"我们只能看到他的头和胸，但是从他的脸部表情中，我们看出他正在"，"它只有两个轮子"，"因为我们可以从那些树中间看到那个寺庙的柱廊"。这说明，他的客观描述中总是出现主观暗示。所以，在检验一个描述的关键要害的时候，我们需要注意，描述者在看到一幅画以后，在描述它的时候产生了什么样的思想，而不是那些看似客观的繁琐细节。[13]

巴克桑德尔认为，和利本纽斯的那种描述相比，还有一种更加"全身心投入"，也更加主观的绘画描述，这就是上面提到的实在构成的描述。这种描述也是遵循线性时间的发展而展开的。巴克桑德尔列举了著名艺术史家肯尼·克拉克（Kenneth Clark，1903—1983）对《基督受洗》（参见图 5-1）的描述。他在这段文字中，创造了一个典型的实在构成的分析案例：

> 我们在某一时刻会感觉到它是一种几何式的构图，但是当我们稍作分析之后，我们会说，这幅画从水平角度可以分成三部分，从垂直角度可以分成四部分。水平角度的第一部分和第二部分的分界，是用鸽子翅膀和天使的手划分的。第三部分是基督腰间的围布和施洗者的左手划分的。垂直角度的分界线是（树后面的——笔者）天使的粉色的垂直衣纹线、基督的中心线和圣约翰的后背。这些分界线构成了画面中心的方形区域，这个区域又可以被划

[12] Michael Baxandall, *Patterns of Intention: On the Historical Explanation of Pictures*, p. 4.

[13] Ibid.

分为三个水平的和四个垂直的小区域。同时在这个方形之中，从鸽子的头顶
到画面水平的底边又形成了一个三角形区域。这个三角形正是这个构图的中
心。[14]

克拉克的描述似乎比利本纽斯清楚得多，较之后者，克拉克的语词更多地表述了他观
看画作时产生的"想法"（分析结果），而不是所谓的画作本身。但是，无论是利本纽
斯还是肯尼·克拉克，不管他们描述得多么清楚，都不是在描述和复现这幅画本身，
而是在描述和再现他们关于这幅画的思考。所以，巴克桑德尔很极端地说："怎样解释
一幅画好像和对这幅画的描述没有什么关系。"巴克桑德尔的意思是，我们总是首先
解释我们关于一幅画的想法，而那幅画本身则是次要的。实际上，我们解释一幅画的
历史意义的时候，往往是在解释我们自己对这幅画的理解和思考，所以解释变成我们
自己的思想发展的过程。

巴克桑德尔最后提出了描述话语和事实之间到底在多大程度上可以吻合的问题。
我们在解释的时候必须用一些概念，比如大、平、红、黄、蓝等。当我们用一系列这
样的概念时，特别是再加入比较的时候，我们就有了自己的话语。这个话语是一整套
非常复杂的关系所组成的叙事结构。

我们在用词的时候，会考虑这个词与我们要再现的客体图像之间的契合程度。但
是，它们往往无法完全吻合。在任何情况下，我们使用一个概念时，总是将这个概念
和与之类似的其他概念做比较。比如，如果我们说"那是一只大狗"的时候，我们必
须知道，我们说话的意图以及它的效果也依赖于听众是否知道或者看到了那只狗。如
果没有，那么，所谓的"大"狗，就在意义上受到一定的质疑。它到底有多"大"？
当我们说"大"，而不是"小"或者"中等"的时候，我们在提醒人们注意我们的兴
趣和倾向性：我们在用"狗"指一个对象，同时用"大"去描述我们所判断的特定类
型，而并非仅仅传达一种中立性信息。这也正是巴克桑德尔之前提出的观点，即描述
一幅画不是对这幅画的还原，也不是复现我们正在观看的一幅画，而是表现我们观看
这幅画时的想法。换句话说，当我们描述画作的时候，我们关注的是画作和概念（思
想）之间的关系。

巴克桑德尔的这个说法受索绪尔的结构主义语言学的启发。索绪尔指出，只有从
语词之间的共时性关系中才能确定一个词的语义。比如，"猫"的定义不能从"猫"
本身而来，而必须从"猫不是蝙蝠"之类的比较关系中得来。

[14] Michael Baxandall, *Patterns of Intention: On the Historical Explanation of Pictures*, p. 5.

在这种情况之下，语词和形象的对应，也就是图像描述（或者"图像书写"——关于这个概念，我们会在下一节讨论）的客观性不存在了。在这个图像描述过程中，有关对象的修辞向另一种意义的修辞系统转化，后者就是那个隐藏在对象修辞后面的真正的修辞撰写者。巴克桑德尔的这个结论令人想起罗兰·巴特的《作者之死》。罗兰·巴特认为一篇论文的真正作者是那个看不见的话语权力，这个话语权力是传统、语境、欲望和知识所组成的综合系统。所以，任何文本都不是真正的客观文本，在这个意义上讲，现实生活中的某一作者在他的文本中不是唯一的甚至主导的作者。得到文本的真实意义的前提和代价是传统意义上的"作者"的死亡。[15]

然而，在艺术史中，相信自己的叙事话语和描写修辞可以真实再现其研究对象的大有人在。巴克桑德尔认为，从瓦萨里到沃尔夫林，都是这种认定语词可以还原艺术史真实的乐观主义者。当然，我们在前面提到过贡布里希也认为黑格尔是这样的历史决定论的乐观主义者。贡布里希自己也是这样一个乐观主义者，只不过，他不是黑格尔这样的历史决定论者，而是一个认定艺术的历史就是心理图像不断修正的过程的历史主义者。他认定自己的书写有能力做到，他也的确复现了那个修正的艺术历史，就像他的《艺术的故事》所描述的那样。其实，在西方艺术史中，20世纪80年代以前的艺术史理论家，包括格林伯格、T. J. 克拉克等人都是这种乐观主义者。巴克桑德尔的理论实际上是当代解释学，也就是80年代出现的后现代主义艺术理论的一部分。他也应该是80年代出现的、以后结构主义符号学为基本原理的新艺术史理论的代表人物之一。新艺术史理论的领军人物诺曼·布列逊就把巴克桑德尔放到了这个学派之中，并把他视为重要先驱之一。[16]

我们认为，西方艺术理论中有关语词和图像的讨论，实际上是关于语词如何匹配和捕捉图像意义的讨论。自启蒙以来，几乎每一位西方艺术史家都把如何用自己的语言和叙事模式去描述某一个体艺术作品乃至一个流派和一个时代的艺术作品的真实"意义"视为根本职责和终极目的。但不论他们的分析多么客观，终究是某种思想表述，而且经常还是宏大叙事。在这一点上，启蒙一代显然是乐观主义者，晚近的特别是后现代以来的艺术史理论家则大多是悲观主义者。而中国传统（甚至现代）的艺术批评可能是另一套叙事系统，可能与乐观或悲观无关。

20世纪以来，我们总是在批判中国古代艺术史研究和艺术理论不科学、不系统。比如，认为中国的古代艺术史著作无非是按题材罗列艺术家的作品（著录），谈一些

[15] Roland Barthes, "The Death of the Author", in *Image, Music, Text*, trans. by Stephen Heath, New York: Hill and Wang, 1977, pp. 142-148.

[16] Norman Bryson ed., *Calligram: Essays in New Art History from France*, Cambridge (U.K.) and New York: Cambridge University Press, 1988, p. xiv.

语焉不详并偏于主观的（通常是关于趣味和人品的）评价。所以，很多西方艺术史家认为中国没有艺术史家，只有鉴赏家，比较典型的是董其昌。中国古代画史确实与西方现代艺术史理论无可比性。但是，我们需要了解，中国古代画史或者画论的书写者都是文人，他们还写诗、写笔记，做官或者当隐士。史的书写和艺术评论只是他们文人生活的一部分。所以，艺术作品的意义和艺术史的意义对于古代文人而言，并不是最重要的，因为他们没有历史主义的概念。我们也无法从单纯的客观性或主观性的角度去评价他们的工作。历代画史、笔记小说以及诗歌中包含的作品"描述"，需要从一个不同的角度去评判，比如，从文化生活、品味与自然环境的关系，画意、诗意和人性的关系等方面去探讨，而不是从单纯的主观思想与客观现实的对应角度去判断。因为一幅画或一幅书法对于文人而言，可能并非如今人所理解的是一件孤立的、客观的、有着自己完整意义的作品，相反，它可能只是文人整体生活的一个侧面。它所具有的真实性和文化意义在哪里，针对它的所谓的科学的方法论是什么？这些问题很值得我们思考。

在所有的现代艺术史家中，潘诺夫斯基应该是最乐观的了。他对时代的精神观念的发展逻辑，即大的时代意志不感兴趣，而对具体作品和流派的图像意义，包括个别图像的语源学意义，以及图像与图像匹配在一起的象征意义感兴趣，致力于还原图像，或者说破译图像。图像对他而言，是语义的符号，图像关系是融合了历史、文学和风俗等语义因素的逻辑关系，而有关审美的视知觉因素则被他排除在研究范围之外。

第三节　从图像悬置到图像破译：潘诺夫斯基的图像学

欧文·潘诺夫斯基 1892 年出生在德国汉诺威，曾就读于德国柏林大学、慕尼黑大学和弗莱堡大学，早期以研究丢勒的艺术为主，1914 年获弗莱堡大学博士学位。毕业后，潘氏先后任职于德国柏林大学和慕尼黑大学，1920—1933 年成为汉堡大学第一位艺术史教授，期间出版了《理念论》（*Idea: A Concept in Art Theory*，1924）和《作为象征形式的透视》（*Perspective as Symbolic Form*，1927）等著作，这些早期著作明显受到李格尔和康德哲学的影响。

纳粹上台后，犹太血统的潘氏被迫移居美国，在纽约大学和普林斯顿大学任教，陆续出版了论文集《图像学研究》（*Studies in Iconology*，1939）、《丢勒的生活和艺术》（*The Life and Art of Albrecht Dürer*，1943）、《哥特建筑和经院哲学》（*Gothic*

Architecture and Scholasticism，1951）、《视觉艺术的含义》（*Meaning in the Visual Arts*，1955）等。1947—1948 年间，潘氏担任哈佛大学诺顿讲席教授（Charles Eliot Norton Lecture），其讲稿《早期荷兰绘画：起源和特征》（*Early Netherlandish Painting: Its Origins and Character*）于 1953 年整理出版。这些著作开创了艺术史的图像学时代。潘氏晚年代表作有《西方艺术中的文艺复兴与历次复兴》（*Renaissance and Renascences in Western Art*，1960）、《土星和忧郁：自然哲学、宗教和艺术史研究》（*Saturn and Melancholy: Studies in the History of Natural Philosophy, Religion, and Art*，1964，合著）、《墓地雕刻：从古埃及到贝尼尼的变化四讲》（*Tomb Sculpture: Four Lectures on Its Changing Aspects from Ancient Egypt to Bernini*，1964）等。

　　潘氏早期对透视的研究集中在《作为象征形式的透视》一书中。他认为，在文艺复兴以前的艺术作品中，画面的整个空间并非都被单一透视所统一。虽然锡耶纳画家安布罗·洛伦泽蒂（Ambrogio Lorenzetti，1290—1348）在 1344 年所创作的《圣母领报》中首次将瓷砖透视线指向了唯一的灭点（vanishing point），预示了"现代的系统的空间"（modern systematic space）的出现，但洛伦泽蒂的其他作品并未延续这种透视。大概在 14 世纪中后期以前，北方艺术家就已经知道了关于灭点和灭点轴（vanishing-axis）的透视方法。法国艺术家在这方面走在前列。受法国的影响，到 15 世纪，在扬·凡·艾克（Jan van Eyck，约 1390—1441）的《卡农的圣母》（*The Madonna with Canon van der Paele*，1436）中，我们可以看到单一灭点在画面中心出现这一大胆而伟大的创新：画面似乎从中心展开，取代了从边缘开始的叙事空间，成为现实的一个"截面"。这种透视最终发展成准确的几何透视法，由此，文艺复兴以前的"心理生理学空间"（psychophysiological space）逐渐被现代意义上的精确的"数学的空间"所取代。[17] 这里的"心理生理学空间"是指绘图者的主观随意的兴趣所决定的空间透视，所以它有可能是多中心并列，或者类似图案连续的透视。这种透视有点类似李格尔所说的"触觉"。尽管李格尔的"触觉"和"视觉"主要就浮雕而言，但触觉向视觉的转变原理与潘氏的从"心理生理学空间"向现代"数学的空间"转变的原理类似。

　　在后来的《西方艺术中的文艺复兴与历次复兴》一书中，潘氏延续了早期关于透视的研究，将文艺复兴以来一直到毕加索的时代划归为"现代"空间。他认为，古希腊罗马的绘画空间与这个现代空间的不同之处在于，前者缺乏后者所具备的连续性（即可测量性）和无限性。或者说，绘画中的现代空间是在一个匀质系统（homogeneous system）的数学坐标轴中构建的（即布鲁内莱斯基和阿尔伯蒂以来的几何透视法）。其

[17] Erwin Panofsky, *Perspective as Symbolic Form*, trans. by Christopher S. Wood, New York: Zone Books, 1997, pp. 56-66.

中，每个坐标点无论虚实，在坐标轴上看起来都是一样的，它们都从一个原点出发，向无限发散。[18]

可以说，潘氏对透视的研究，正是对西方艺术如何"再现"真实的历史的研究。透视并非对真实对象的客观再现，或者说，根本不存在不受主体认识影响的客观再现。潘氏认为，透视是不同历史背景中的人们在反映现实真实的时候所呈现的不同的感知（现实）视角，它是一种抽象化了的感知方式，即他所说的"象征的形式"。不同时代有不同的但同样被认为正确再现现实的透视法，其原因在于不同时代的人们对空间的认识不同，不同的世界观所导致的观看方式也不同。因此，并不存在一种统辖所有时代和一切艺术领域的唯一正确的透视法。对艺术再现问题的关注，以及这种结合不同历史文化背景对艺术形式进行分析的方法，贯穿潘氏的图像学研究。

当我们探讨潘诺夫斯基的图像学的时候，我们也就进入了真正的有关"图像意义"的讨论。笔者认为，与李格尔和沃尔夫林不一样，潘诺夫斯基直面艺术史的意义以及艺术的图像意义，并且把它定义为一门研究人文历史的学科。而李格尔和沃尔夫林虽然也把艺术史视为时代意志或者时代精神的物化形式，但他们更加注重编制一种形式的自律历史。潘诺夫斯基没有这样的理想，他的雄心是奠定一种解释艺术图像及其象征意义的方法，以还原历史和文化。虽然李格尔和潘诺夫斯基的研究都有考证或者实证的特点，但李格尔关注的是图像的构成方式，而潘诺夫斯基关注的是图像构成的最终结果，即意义。换句话说，李格尔研究的是图像"怎样"存在的历史，潘诺夫斯基关注的是图像"为什么"这样存在的历史。

图像学的英文"iconography"由希腊文"eikon"（图像，image）和"graphein"（书写，writing）组成，由此不难看出它的原意是"图像书写"（image writing）或者"图像描述"（image describing）。所以，图像学最初对艺术作品的作者出处（attribution）和制作日期等问题不感兴趣，对美学和风格问题也不感兴趣。严格地说，它只对艺术作品所表达的意义感兴趣。也因此，图像学对似乎低级的风俗画和高级的宗教画一视同仁。可以说，不同的美学追求和不同的作者身份在图像学看来无高下之分。[19]这一点和中国古代艺术鉴赏和鉴定的价值观和方法论完全不同。中国古代艺术鉴赏和鉴定恰恰注重作者的品味、作品的传神表达之高下，其次是作品的风格、承传年代和收藏（著录）。这种差异不仅仅和文化背景有关，也和研究对象的图像特点有关。图像学的

[18] Erwin Panofsky, *Renaissance and Renascences in Western Art*, New York: Harper & Row, 1969, pp. 122-125.
[19] Roelof van Straten, "What is Iconography?", in *An Introduction to Iconography*, trans. from German to English by Patricia de Man, Yverdon: Taylor & Francis, 1994, p. 3.

研究对象基本上是具有叙事（包括象征性的叙事）功能的图像，最初来自偶像。偶像具有永恒性，其构图具有唯一中心和上升性，从而为图像学研究图像的外延意义，即语源学、历史、画中情境等多重象征意义提供了可能。[20]

德国学者罗劳夫·凡·史特拉顿（Roelof van Straten）在其深入浅出的《图像学原理》（*An Introduction to Iconography*）一书中简略地勾画了图像学的历史。他认为，在古希腊时期的文学中，就已经出现了类似图像学的分析，但我们不知道那是在讨论真实的还是虚构的艺术作品。

希腊人的图像观念可能主要与绘画和雕塑相关，也就是和那种直接再现人物和事件故事的图像有关。不过，古希腊人对绘画和雕塑的重视程度不如史诗、悲剧和建筑。柏拉图和亚里士多德的理论很明显偏向后者，特别是柏拉图，认为绘画是低级的。在柏拉图看来，绘画和雕塑并不是艺术中最高级的模仿形式，部分原因可能与我们上面提到的绘画和雕塑总是受到"自足匣子"的透视观念的局限，其空间是片断的有关。

潘诺夫斯基在 20 世纪初所创立的图像学是一门结合了艺术史、哲学和语言学的学说。他的老师卡西尔，以及阿比·瓦尔堡、埃德加·文德（Edgar Wind）、格特鲁德·宾（Gertrud Bing）等都是著名的瓦尔堡学派的成员，其哲学背景是新康德主义和新黑格尔主义。潘氏本人是一个个人主义者，主要研究社会文明和人本主义，他研究艺术史的目的在于用艺术来证明其对宗教、历史和传统的看法。他的图像学研究试图证明，一个个体的形象意义甚至等同于一段文化史的意义。所以说，潘氏的艺术史关注的不是艺术形式自身，而是艺术的文化意义。尽管他受到了李格尔和沃尔夫林的形式分析方法的影响，但是，正如一些批评家所说，李格尔的"自足匣子"理论也是潘诺夫斯基的图像分析的基础，尽管他把前者的自律性形式关系扩展为文化语义的关系。在此基础上，潘氏吸取了索绪尔的结构主义语言学，创立了图像学的艺术史研究方法。

图像学，简言之即研究图像的学科。那么，什么是图像学的研究方法呢？首先我们必须明白，潘诺夫斯基所创建的图像学主要是以文艺复兴绘画为研究对象。正因为

[20] 但是，笔者认为，中国古代绘画更多地具有"仪象"特点。所谓"仪象"，就是仪表、风仪、仪仗等。所以，从汉代画像石上的人物、动物、场景和风景到山水画，再到宋代以来的画院人物和花鸟绘画等，都不注重视觉图像的个别性、故事情节与细节的偶然性，而注重整体仪式的必然性特点，不过于强调也不特别专注个别的表情和动作的描绘，即便有所体现，也要服从整体仪态。而且，很多时候这些仪态都是重复和规范化的，比如文人雅集、宫廷仕女、神仙仪仗、礼佛图等。又比如，《文姬归汉图》虽然描绘的是一个具体的历史故事，但其构图和汉代以来的很多出行图都类似。仪象重式铺排，一般采用长卷形式，不断展开，但是主要情节的构图格式常常重复前人，很少会为研究者提供外延的神学或者社会学语义，甚至不惜用原初文本或者题跋明示画面语义。从东晋顾恺之的《女史箴图》到 19 世纪的《任熊自画像》，都是如此。但是，由于重仪象的中国古代人物画抑制了语义的任意性，因此反而保持了视觉的外延性，它的视觉是自足联想的。《女史箴图》或者《任熊自画像》无需追究语义，只需去感知书写性形象的"气韵"如何生动。但这个联想自足不是那个和外在空间切断的"自足匣子"。当然，我们不能否认，图像学可能会让中国画领域的某些题材研究受益，然而，中国人物画毕竟不像西方文艺复兴乃至之前的宗教偶像（那些与"自足匣子"有关的古典绘画和浮雕）那样，是图像学研究的天然对象。中国人物画研究因此需要建构一种更符合自身的方法论。

它的研究对象在题材和写实形式以及构图等方面的局限性，图像学的原理一般只适用于古典写实时期的绘画，而不能用于现代主义之后的绘画。所以，当西方艺术史家界定何谓图像学研究方法的时候，首先想到两个问题：一个是谁画的？另一个是这幅画的题材是什么？换句话说，其核心问题是"谁"画的"什么"？但是，这个"谁"和一个具体个人的关系不大，准确地讲，图像学的"谁"应该是"哪个时代"的"谁"。

图像学研究实际上是对绘画的译码工作。前面提到，iconography 是古希腊文 eikon 和 graphein 两个词的合并，前者是"图像"，后者是"书写"，两个加在一起即"图像书写"的意思，也就是用语词去描述图像，就像我们在上一节谈到的那样。图像学最典型地展示了巴克桑德尔所说的我们描述图像的时候，不是在描述图像本身，而是在描述图像和概念的关系。图像学研究就是要用概念去还原图像的本来意义，或者反过来说，通过图像去破译图像背后的语词意义。这样一来，艺术作品中的图像实际上变成了意义符号。正是从这个角度讲，潘诺夫斯基的图像学是艺术理论史上区别于李格尔和沃尔夫林理论的分水岭，尽管他的研究也从"自足匣子"开始。

艺术形象一旦承担符号功能，形象的知觉特点就有被弱化的危险。事实上，图像学和后来的后结构主义艺术理论都有"反知觉"的特点。只不过，在图像学时期，"反知觉"主要来自意义大于形式的价值观，同时也是对黑格尔观念艺术史的一种逆反。虽然图像学的创始人潘诺夫斯基也是新黑格尔主义的一员，但他对黑格尔的观念艺术史原理进行了修正，使理念和物象之间的关系更加合理和丰富。潘诺夫斯基毕生致力于解决两个问题：（1）形而上学的（或者人文主义的）想象和实证相结合；（2）图像和概念的关系。要解决这两个问题，首先必须把研究对象和主观的人文想象悬置起来。要想知道图像的概念意义，就必须把图像客观化，然后根据逻辑关系一步步分析，最终得到图像的整体象征意义。

所以，笔者认为，潘诺夫斯基的图像学首先受到了他的老师卡西尔的象征和文化符号理论的影响，因为卡西尔也试图把黑格尔的精神和物质的关系更加具体化，与社会生活领域联系起来。其次，潘氏的图像学受到了索绪尔结构主义语言学的影响，这方面我们将在本章第四节专门讨论。最后，潘氏的图像学也多少受到了胡塞尔的现象学的影响。胡塞尔的现象学认为，我们不能采用主观主义的形而上学的方法去认识对象，也不能用实证主义的方法，而应当用现象学的方法，即首先把对象和主观意识隔离开，让它悬置（epoche），或者按照胡塞尔的另一个说法，把对象加括号，让对象摆脱先前的成见和形而上学等主观判断因素，成为独立的自在体，然后通过内心体验去认识这个对象呈现在我们的意识经验中的方式，从而最终认识到对象的本质意

义。[21]潘诺夫斯基的图像学研究的三个阶段与现象学的这种悬置、体认和破译的认识过程很类似。

根据潘诺夫斯基的解释，图像学的译码过程应经历三个阶段：

1. 自然题材和事实意义（factual meaning）阶段。如一个绅士在街上迎面走来，并脱帽弯腰。在这一阶段，我们只看到形式和姿态，不追究意义。按照潘诺夫斯基所说，第一阶段是"原初素材"的阶段，也就是观察和确认研究对象的客观性状，比如色彩、形状、线条、体积等外观特征的阶段。和这些物理因素有关的可能是事件，比如摘帽的动作。这样，当客观事物的外形和事件与观察者（也就是艺术史家）互动的时候，会产生最简单的意义，潘诺夫斯基称之为"事实的和经验的意义"（factual and experienced meaning）。于是，我们可能马上会开始解读这个客观事物，比如我们会认识到这个人是一个正在摘帽微笑的男子。但是，我们不急于给出意义解答，而是尽量让它"客观"，就好像把它"悬置"在那里。在完成了这个阶段以后，我们就可以告别前图像学（preiconographic）阶段，进入图像志（iconographic）阶段。

2. 图像符号和常规意义（conventional meaning）阶段。我们开始质询脱帽这一画面或符号的最基本和约定俗成的语义。比如，凡熟悉西方文化的人会知道，脱帽的举止是中世纪以来所流行的礼貌和友谊的表示，是绅士的举止。第二个阶段实际上是对图像的描述和确认。具有一定的西方文化背景的人，可以轻松识别一些图像：手持匕首的男子形象是圣巴多罗买（耶稣的十二门徒之一），手中拿桃的女性形象是诚实的化身，十三个人出现在一张长桌上意指最后的晚餐。[22]而东方文化中的佛教人物，中国民俗文化中的关帝、济公等，都有特定的形象和伴随的物件、人物等。这些图像都有相对固定的意义。当然，它们会有一些辅助的相关的形象因素。但是，这个层次上的图像解读所产生的意义只是从属和常规性的（conventional），或者说表面性的（expressional），还不是最终我们所得出的关于摘帽男子的图像学意义。

3. 本质意义（intrinsic meaning）或者内容（content）阶段。通过进一步的历史和文化研究，在第三阶段的图像解读中，我们可以发现更复杂的意义。男子的举动实际上来自中世纪，在 20 世纪上半叶仍很流行，甚至士兵在夜晚会摘下头盔以示平安。但 20 世纪 60 年代肯尼迪总统不戴帽的仪表改变了欧美时尚，于是，今日如果再有人做此举止，会很不合时宜，甚至是一个喜剧玩笑的动作。这就是图像学的译解结果，也是从图像志阶段发展到最后的图像学阶段（from iconographical to the iconological），

[21] 参见〔德〕胡塞尔：《纯粹现象学通论》，〔荷〕舒曼编，李幼蒸译，北京：商务印书馆，1992 年，第 89—98 页。
[22] Erwin Panofsky, *Studies in Iconology: Humanistic Themes in the Art of the Renaissance*, New York: Harper & Row, 1972, p. 6.

或者说图像推理和图像破译的成果。[23]

尽管解读者总会受到个人兴趣、国家、民族和阶级意识及其观察角度的局限，但是，对潘诺夫斯基而言，只要经历上述的三个阶段，就能在"图像"和"图像意义"之间找到准确的对应。[24]

实际上，潘诺夫斯基所谓的本质意义是指某种潜在的人类思想。这个思想的驻存之地，就在它自己所处的那个特定的文化世界。这样说来，潘氏所创造的图像学旨在还原最初人文环境的文化意义。某一具体的图像只不过是这种文化结构和解读者的文化知识结构的中介。被解读的图像是历史和文化的见证，但是不存在个体性的独特价值。正是运用这种图像学的方法，潘氏找到了还原本质（也就是原初的历史环境）的可能性。

潘氏所论的上述三个阶段就像表象、现象和本质三者之间的一种单线演化过程。在这里，潘氏先假设每一个（值得研究的）图像或绘画作品都有一个隐藏的意义，这一意义由某种代表了某一个国家、时代和宗教的基本态度的语义所规定，被一个具体的人（艺术家）有意无意地并且高质量地注入作品之中（注入了很多象征性因素）。而艺术史家在最后的、最深层次的艺术解读工作中，需要对这种象征图像做出判断和解释。就像潘氏的老师卡西尔在他的《象征形式的哲学》（*The Philosophy of Symbolic Form*）一书中所说的，人的任何观念都是特定的和独特的，有一个固有的内在的特点。我们通过象征形式及其价值意义感知世界。[25]

这种象征形式超越了图像的物理和实用价值，是某种融合了文化、精神和历史意味的图像。它可以通过自己的物理形式去象征其他的事物。我们正是通过理解这些象征的图像和形式去感知世界。就像潘氏所说，那些纯形式、题材、形象、故事和寓言都是被卡西尔称为"象征价值"（symbolic value）的因素，而这些因素所传达的东西都是潜在象征原理的具体显现，我们需要解释所有这些象征因素是如何匹配其象征意义的。[26]

所以，艺术作品中的所有图像因素都是象征符号的组成部分，潘诺夫斯基的第三

[23] Erwin Panofsky, *Studies in Iconology: Humanistic Themes in the Art of the Renaissance*, pp. 3-31.

[24] Ibid., p. 7.

[25] 在卡西尔所著的《象征形式的哲学》一书的导论中，查尔斯·W. 亨德尔（Charles W. Hendel）解释了卡西尔与康德哲学的关系："卡西尔的'象征形式'来源于康德的形式哲学。卡西尔说，在康德哲学中，与形式截然相反的是，所有知识内容都来自于直接经验。直觉和思维的先验形式吸收和理解来自直接经验的材料。没有统觉的确认（combined prescription），任何对象都不可能进入我们的视界。无论对于我们人类的感知力，还是进一步的理解力而言，形式都是任何事物形成第一表象的普遍和必要条件。因此，我们的经验世界是由形式构成的。在'理解力造就了自然'这句话中，康德夸大了上述论点……但是，康德要说的是人的直觉和理解力的形式'构成'了世界。这里的形式就是卡西尔所讨论的主题。"（Ernst Cassirer, *The Philosophy of Symbolic Forms*, trans. by Ralph Mannheim, pp. 9-10.）因此，卡西尔的象征形式是形式的结构功能的另外一种变体，潘诺夫斯基的图像学是象征形式在图像研究领域的进一步发展，潘氏重建了绘画中个体图像的象征意义。

[26] Erwin Panofsky, *Studies in Iconology: Humanistic Themes in the Art of the Renaissance*, p. 8.

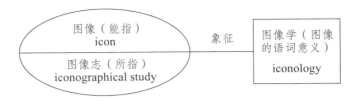

图 5-2　西方图像学的结构图示

个图像学阶段实际上是对图像的象征性的总体解读，或者进一步说，就是对作品中的所有图像的象征意义的综合性和结构性解读。这种解读是高级阶段的解读，因为解读者需要运用自己对象征形式的感知能力去理解一个图像所象征的另一个（些）事物的形式和价值（图 5-2）。

再以《最后的晚餐》（图 5-3）为例，我们可以通过观察某些图像推论出达·芬奇和文艺复兴时代的文化。我们可以看到，所有的人物被和谐地分成三组，基督被放在中心，天际线正好位于基督的头部；基督的身体呈现为一个极为稳定的金字塔形状；基督的头正好占据了背后三个窗户的第二个，也就是中间的那个，这个顺序正好

图 5-3　达·芬奇，《最后的晚餐》，壁画，460 厘米×880 厘米，约 1495—1497/1498 年，意大利米兰恩宠圣母修道院。

是基督教"圣父、圣子和圣灵"三位一体的第二个"圣子"，而基督恰恰是圣子。我们可以继续列出《最后的晚餐》中类似的象征图像。但是不论我们怎样延展这些图像构成，在这种图像学的研究中，我们都可以观察到，《最后的晚餐》代表了文艺复兴时期人们的世界观，那就是中心主义的、向外开放的、和谐的、平衡的，有焦点但又是多样统一的价值观。而这正是潘诺夫斯基和其他德国艺术史家所反复论证的。这幅画在其浓缩的形式里，提供给我们丰富的视觉化的历史文献和宗教背景材料，使我们可以很好地理解这幅画所表达的象征意义，即 15 和 16 世纪文艺复兴时期的人文价值观和文化精神。[27]

这种解读对文艺复兴时代的叙事性的人物画研究无疑是有意义的。但另一方面，把文献和历史知识等同于艺术图像的意义，无疑令艺术成为文献的形象性言说者。这种方法是机械的，也反知觉和反趣味，更进一步说，是反艺术。所以潘氏不认为艺术作品中的图像价值比一般的日常图像高。所有图像的价值是平等的。潘氏不在意是否存在艺术水准高低这回事，他也不认为研究艺术史需要一种技巧，反而是需要一种智慧。对于潘氏这样的精英学者而言，只有大量获取历史、宗教、文学等知识，方能开展图像学研究。在这一点上，潘诺夫斯基不像他的老师卡西尔。卡西尔认为，我们在艺术中不是让世界概念化，而是将它感受化，所以，艺术是生命的形式。[28] 艺术既不是模仿在场，也不是艺术家个人内心的直接再现。艺术是一种独特的符号，是一种认知。艺术符号的特征是，它不单纯地摹写，而是体现出一种本源性，赋予形式以精神力量。这些符号形式与理智符号（比如文字概念——笔者）不同，但它们作为人类精神的产物，与理智符号享有同等的地位。这些艺术符号形式中没有一种能简单地还原为其他形式（比如概念形式——笔者），或者从其他形式中衍生出来。[29]

卡西尔指出了艺术作为符号（以及神话作为符号）的独立性，认为艺术符号的独立性是一种不可替代的力量。但是，他没有最终指出这种独立性具体是什么以及如何呈现，因为他毕竟是在讲符号哲学。尽管如此，他不认为概念可以替代艺术形象，或者艺术形象是为概念或者历史文献而存在的。如果用图像学去解释现代抽象艺术和大众流行艺术，恐怕非常困难。图像学在西方艺术史研究中所适用的领域也有局限性。

潘诺夫斯基则是在更具体地解读符号，以及符号是如何生成象征意义的。其解

[27] 详见 Erwin Panofsky, *Studies in Iconology: Humanistic Themes in the Art of the Renaissance*, p. 8.

[28] 〔德〕恩斯特·卡西尔：《语言与神话》，于晓等译，第 166 页。

[29] 同上书，第 209 页。

读的途径，离不开图像关系，也就是图像的历时性的语源因素，以及图像被描绘的当下语义因素。两者的有机联系就是图像的结构，与结构主义语言学有关。

第四节　图像学的结构主义因素

结构主义理论包含了许多哲学家和语言学家的学说，其中影响最大的是索绪尔的结构主义语言学和克劳德·列维-斯特劳斯（Claude Lévi-Strauss，1908—2009）的结构主义人类学。列维-斯特劳斯的人类学受到了索绪尔语言学的影响。那么，索绪尔的语言学是怎样和图像学发生关系的呢？让我们先来看看索绪尔语言学的基本原理。

索绪尔的思想都收录在他的《普通语言学教程》一书之中。此书是他在1907—1911年间的授课记录，前身是他的学生做的手抄本。索绪尔的主要目标是确立符号（sign）的任意性，以证明语言作为一个价值系统，既不是凭借内容，也不是凭借经验，而是凭借纯粹的差异建立起来的。索绪尔把语言置于一对抽象术语中，其目的在于使语言完全摆脱经验主义和心理学的纠缠。他把语言学改造成一个崭新的学科，并声称它具有不依赖其他人文科学的独立性。[30]

首先，在索绪尔看来，名称和事物并不是一种简单的对应关系。他把语音符号（sign）分成两部分：一部分是音响形象，另一部分是概念。比如，"树"是一个符号，它包括音响部分和概念部分。其音响部分是心理性质的，比如我们看到"树"这个词，就会在心中默念这个词的发音，并且可能会联想到与"树"相关的很多诗句，或者词语，比如"树欲静而风不止"，或是"参天大树""树大招风"等等。但是，这不是"树"这个词的概念。它的概念部分和音响部分无关，它是一种特定的植物。所以，索绪尔说："我们把概念和音响形象的结合叫作符号（sign），但是在日常使用上，这个术语一般只指音响形象，例如'树'等等。人们容易忘记，'树'之所以被称为符号，只是因为它带有'树'的概念，同时这也是人们让感觉部分的观念（音响形象）包含了整体的观念所致。"[31] 索绪尔的意思是，"树"是一个符号，它是一个整体，包括音响形象的"树"和概念的"树"，但通常人们总是把音响形象的"树"等同于整体的作为符号的

[30]〔法〕弗朗索瓦·多斯：《从结构到解构：法国20世纪思想主潮》上卷，季广茂译，北京：中央编译出版社，2005年，第60页。

[31]〔瑞士〕索绪尔：《普通语言学教程》，北京：商务印书馆，1985年，第102页。另参考英文版原文："I call the combination of a concept and a sound-image a sign, but in current usage the term generally designates only a sound-image, a word, for example (arbor etc.). One tends to forget that arbor is called a sign only because it carries the concept 'tree', with the result that the idea of the sensory part implies the idea of the whole." Ferdinand de Saussure, *Course in General Linguistics*, ed. by Charles Bally and Albert Reidlinger, trans. from the French by Wade Baskin, New York: Philosophical Library, 1959, p. 67.

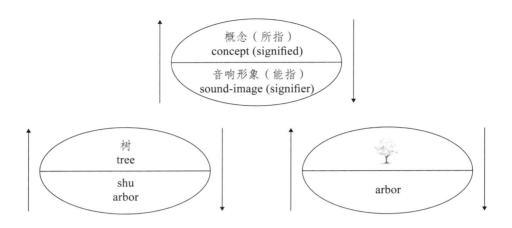

图 5-4　索绪尔的语言学模式图示（选自索绪尔《普通语言学教程》）

"树"（图 5-4）。

　　由于索绪尔认为符号本质上具有任意性，所以他反对把符号看作象征（symbol）。象征不能代替符号（sign）这个词，因为象征与现实事物的联系是有规定的，是有内容意义的，不是任意的。

　　词的意义总是随着词与词之间的关系的变化而改变。例如我们翻词典去找一个词，会看到一些不是它但又与它似乎有关的词。语言存在于"差异"之中。就像索绪尔说的，在语言的家族中，只有"差异"（differences）存在。我们通过构成语词的系统去创造意义。语词就像是放在机房仓库的架子上的螺丝和螺母，如果没有被拧在一起，它们就什么都不是。语词是抽象的和任意的，没有一个明确的意图指向。用字母去拼写"篮球"这个词和拼写"一个牛皮包着的圆形物体"之间没有什么逻辑性的联系，尽管它们可能说的是同一个物体。

　　实际上，图像学是在索绪尔的所指与能指的两分法基础上建立了语词（word）与形象（image）的二分关系。潘氏一方面将"画面"（比如脱帽的举止形态）看作最初的自然状态中的能指（类似 signifier），同时又将文学的语言（故事、象征、宗教等）作为解释这些自然能指原型的根据，即所指（类似 signified）。于是，通过反复地将多种"预备意义"与等待被解释的形象进行试错式的对接，他在画面形象与最终的语词意义之间画上等号。在这个阶段，能指和所指完成了整合，成为整体的符号（sign）。这个过程就像是从"树"的音响形象到"树"的概念，最后回到"树"的整体符号。而且，这一过程是由自然的、原始的能指指示形象，向更深的思想和知识的领域单线进化的过程。

　　其实，比索绪尔稍早，几乎同时代的美国哲学家、数学家和物理学家 C. S. 皮尔

斯（C. S. Peirce，1839—1914）也创造了一种不同的符号学。对于艺术史研究而言，它可能比索绪尔的符号学更为实用。皮尔斯的学说收录在 1932 年由后人编辑出版的《C. S. 皮尔斯文集》中，其中第二辑《逻辑因素》集中讨论了记号和象征等符号学问题。[32] 在他的符号学名词表中，首先有抽象性（abstraction）、观念（idea）、客体（object）和感知意识（perceiving mind）这些名词概念。在他的理论中，符号有三种三分法。按照第二种三分法，符号由三个方面组成——图像的（iconic）、符码依据的（或标志性的，indexical）、象征性的（symbolic）方面。这似乎更接近潘诺夫斯基的图像学的三个步骤。

皮尔斯的符号系统中的第一个元素是图像（icon）。它是一个客体，比如 50 美分钱币上的人头像是肯尼迪。第二个因素是标志（index），它很像我们通常到图书馆去查找资料的索引。比如，冒烟意味着着火，皴法和笔触可以看作艺术家的手和心理的运动痕迹。第三个因素是象征（symbol）。象征并不侧重它指向的客体对象本身，而是侧重客体对象的传统、功能和契约性意义（compact）。比如，鸽子是基督教里三位一体的圣灵的完美象征，也是圣母玛利亚的圣洁特性的符号象征。所以，在西方艺术史理论中，象征更多地和语词而非形象有关，比如布列逊就认为象征是话语的（discoursive）。

皮尔斯认为书写比绘画和雕塑有更多的任意性（arbitrariness）。比如，一个女人的绘画形象要比用字母拼写的"woman"更为接近实际生活中存在的某个女人。字母拼写的女人没有特别的指向性，它是一个概念，伴随概念的是抽象的女人形象。也就是说，书写是概念的、一般的，而绘画和雕塑的形象是具体的、个别的。但这并不是说，绘画和雕塑就是对现实客体的模仿。皮尔斯是这样描述的："每一个物质化了的形象都被它的再现模式极大地规范化了。"[33] 再现形象和被再现的物体之间的联系不是完全偶然的和不确定的，相反，总是被一定的再现模式所规范着。皮尔斯的这种符号三分法（图像的、符码依据的和象征性的）为我们提供了更方便的工具去解释再现的形象和再现的对象之间的相似关系。

下面让我们来看看北方文艺复兴时期弗兰德斯的艺术家扬·凡·艾克画的《阿尔诺芬尼夫妇像》（图 5-5）。首先，在图像（icon，或者潘诺夫斯基的自然题材）的阶段，我们很容易看到一间屋子中的两个人：一个男人和一个女人很安静地站在一个典型的

[32] C. S. Peirce, *Collective Papers of Charles Sanders Peirce*, ed. by Charles Hartshorne and Paul Weiss, Vol. II, *Elements of Logic*, Cambridge, Mass.: Harvard University Press, 1932.

[33] Ibid.

图 5-5　扬·凡·艾克，《阿尔诺芬尼夫妇像》，木板油画，82.2 厘米×60 厘米，1434 年，英国国家美术馆。

15 世纪弗兰德斯地区非常舒适、摆满家具的卧室里。那个男人表情严肃，呈沉思状，姿势非常正式（这一点我们可以轻而易举地从图像中发现）。而那个女人，发型很时髦，梳有两个爪鬏，身着很长的绿衣裙，臀部前倾，神情似乎有些不好意思。如果进一步去看，我们会发现，两人脚下有一只狗，窗台和桌子上有一些水果，表明这是一

个舒服的、温馨的家。暗淡的光线投射到墙面上，似乎暗示一个特定的时间，暗示整个场景发生在一个特定的非常可信的场合。毫无疑问，凡是看到这幅画的人，都可以像这样去描述这幅画的表面因素。在潘诺夫斯基看来，第一步的译码工作是自然而然发生的。

接下来的第二步译码工作会有些困难，但是还不至于太困难。我们需要发现，艺术家是怎样结构画面，怎样运用色彩和透视的？那些画面中的物件是怎样被均衡地放到一起的？这些手法又怎样影响到画面效果，怎样干预了画中的叙事因素？艺术家是否遵循了一个稳定的线性透视法则（事实上，研究证明，画家运用了不止一个透视灭点）？他是怎样结构画面不同部分的关系的，是用简单的垂直线和平行线交叉，还是平行四边形？作为观看者的我们有没有一种被局限或被容纳的感觉？这些都和再现有关，但我们需要透过表面去观察那个像骨架一样的结构。我们从皮尔斯对标志（index）的解释中，得到某些信息。标志可以包括风格的因素，以及作为上下文因素的艺术家的个人心理和社会关系（比如，赞助人、社团圈子等等）。但是当我们审视凡·艾克的个人风格时发现，他事无巨细的微观写实似乎并不是在炫耀他的风格，我们几乎看不到他个人的独特笔触。这种"无风格的风格"似乎是一种客观的自我隐蔽的方法。而这种自我隐蔽是否是对一种信仰的投入，比如是否是为了表现严肃的事件、圣贤和庄严气氛而做的一种牺牲？

标志也包括有关这幅画的文献。潘诺夫斯基在他的《早期尼德兰绘画》一书中详细地记录了关于这幅画的文献，并且作了图像学的分析。[34] 这张画的收藏者玛格丽特（Margaret）在奥地利的财产清单上写道："阿尔诺芬尼和他的夫人"。潘诺夫斯基确信画中的男主人叫乔凡尼·阿尔诺芬尼（Giovanni Arnolfini），他的夫人叫让娜·德·切纳米（Jeanne de Cenami）。在 15 世纪的一些文献中可以找到关于这对夫妇的记载。男主人公是卢卡人，1421 年之前定居布鲁日。他们在布鲁日没有任何亲戚，因而，乔凡尼·阿尔诺芬尼夫妇总是深居简出。于是，他们决定在自己的家中举办婚礼。这幅画描绘的就是这对夫妇的婚礼。

在搜集了所有的文献和进行了图像学的前两个阶段的研究之后，潘诺夫斯基着手进行最后的"象征性"意义的解读。当然，最关键的是这两个人物。乔凡尼把妻子的

[34] Erwin Panofsky, *Early Netherlandish Painting: Its Origin and Character*, Vol. 1 and 2, Cambridge, Mass.: Harvard University Press, 1953, p. 201. 另见 "Jan van Eyck's Arnolfini Portrait", *The Burlington Magazine for Connoisseur*, Vol.64, No. 372 (Mar., 1934), pp. 117-119, 122-127. 中译文见《凡爱克的阿尔诺芬尼肖像》，杨思梁译，载《美术译丛》，1989 年第 1 期。文中的凡爱克即扬·凡·艾克。

图 5-6　扬·凡·艾克，《阿尔诺芬尼夫妇像》局部。

右手放到自己的左手上，并举起他的右手。潘诺夫斯基认为这互相拉手的手势是婚礼宣誓，表达了这对夫妇的互信和互爱。据潘氏讲，那个优雅的树枝形装饰灯上点燃的蜡烛是婚礼蜡烛，象征着上帝洞察一切。因为不是在教堂面对神父和教堂理事会，所以这里只有一个见证人，我们可以从背景的那面镜子里看到刚刚进门的两个人，一个是新娘的父亲，另一个是画家本人（图 5-6）。画家成为这一事件的见证人，镜子上方则有凡·艾克的签名："凡·艾克在此"。

　　这个解释虽然有争议，但是它似乎洞察了 15 世纪尼德兰艺术家的意识和心理。潘氏建构了一种"隐蔽的象征主义"去解释婚礼。画中的床一定象征着洞房（nuptial chamber），那面镜子是没有任何污点的镜子，是圣母玛利亚的纯真的象征。床边椅子的靠背上饰有人物木雕，是《圣玛格丽特战胜龙》中圣玛格丽特的形象，是妇女盼子的象征。那条狗象征诚信，木底鞋象征着现场的神圣性。男人背后的桌子上摆放的水果象征纯净的早秋天气，也预示着秋季就要来临。通过这些我们可以看到，潘氏是如何赋予一些微不足道的小事物以神圣的意味的。潘氏的工作揭示了这幅绘画是如何用精致的象征主义手法把肖像和叙事、亵渎神灵的杂物和神圣的信仰连接在一起的。[35]

[35] Vernon Hyde Minor, *Art History's History*, p. 180.

这是一幅风格低调的绘画，有着不露痕迹的自足之美，展现了一个男人和一个女人在安静地陈述着某种信仰，以至于我们不用思索就可以断定我们面前站立的是一位圣男和一位圣女。

尽管潘诺夫斯基的解读有漏洞，但是它被广泛地接受。直到最近的研究指出，这幅画的情景实际上不是一个带有宗教礼仪性质的婚礼场面，而是画中女子切纳米的父亲向画中男子乔凡尼赠送嫁妆的场面。研究者琳达·瑟代（Linda Seidel）解释道，这是一个具有法律效力的资产转赠的仪式，尽管它发生在一个非正式的家庭婚礼上。新娘是这个空间原本的主人，这一点可从画面左下方新郎丢下的旧木鞋与画面正中祷告桌前新娘精致的拖鞋的鲜明对比中看出，而窗前桌子上舶来的橘子也暗示了新郎作为闯入者的身份。新郎乔凡尼是经营布匹服帽的商人，家族背景没有新娘家显赫。根据荷兰当时以嫁妆抵债的习俗，以及画中新娘和新郎双方手势的不对等，瑟代认为，很可能新娘的父亲将他女儿及其奢华的闺房作为一种还债方式抵押给了这位新郎。此外，长期雇佣画家凡·艾克的公爵，也是新郎乔凡尼的布匹客户，而这位公爵的经济状况常常并不理想，由此瑟代推断出另一种债务偿还方式的可能，即公爵委托凡·艾克为乔凡尼作画，以抵去公爵向乔凡尼购买布匹的欠款。那么，在这个场景中，一方面，新娘的父亲是付款者，新郎是这个空间及其财产的接收者；另一方面，看不见的公爵是另一个欠债者，画家凡·艾克是被派来以画抵债的，而外来的新郎则是这双重债务的债权方。无论这两种债务中哪一种成立，他们都是一场男人之间的交易，这幅作品是为见证这场交易而作，画中的女人只不过是一个商品，同她的嫁妆一样，价钱早在她缺席之时就已经谈判好了。[36]

由此，我们可以看到，不论是图像学还是符号学，不论它们多么严谨，总是会有局限性。它们之间的区别在于是有洞察力的解释，还是平庸的解读，但两者都无法提供具有绝对真理性的解释。

潘诺夫斯基的理论试图开创一个艺术史和艺术作品研究的标准。正如迈克尔·波德罗指出的，这个标准致力于融合两个对立因素：一个是我们大脑的主观思考（the subject life of the mind，比如我们对 15 世纪凡·艾克时代的历史及人际关系的理解）与外部现实（external reality，比如凡·艾克在画中描绘的现实的一个角落）之间的对立，另一个是思想（thought）与感知（perception）之间的对立，也就是内容描述和形

[36] Linda Seidel, *Jan van Eyck's Arnolfini Portrait Stories of an Icon*, Cambridge (U.K.) and New York: Cambridge University Press, 1993, pp. 75-126.

象呈现如何统一的问题。正是这个课题将潘诺夫斯基引向了黑格尔，因为黑格尔的艺术历史就是试图把精神理念融入感知形式之中。而这个融合的过程，则形成了不同时代的艺术历史。[37]

在潘诺夫斯基的时代，已经有沃尔夫林和李格尔的心理学和主观主义艺术历史研究，而且已经形成了一种成熟的叙事。这种主观主义正是潘诺夫斯基要排除的，因为主观主义容易导致艺术史家走向一种偏执，那就是不断发现一种形式模式去对应历史，而这种模式在很大程度上是艺术史家自己的创造发明。潘诺夫斯基想寻找一种能够挖掘作品本身的历史故事或者文化语义的方法，透过现象去看本质。而要得到本质意义，必须建立一种图像结构。正是在这一点上，图像学和结构主义有相似之处。

实际上，结构主义在原理上类似于马克思主义的社会结构理论（比如经济基础决定上层建筑的理论）。列维-斯特劳斯从马克思那里学到了一个原则，即表层现实并不是最重要的，研究者必须建构一个模型，以超越物质表象，深入现实的根基。结构主义也与现象学的理论，比如胡塞尔的"悬置"理论等，多多少少有些关系。而存在主义对意识和现象之间的本质关系的追问，也启发了结构主义。大体上讲，结构主义是认识和解释人类文化现象（包括语言现象和行为现象）的一种方法，而并不是一种世界观。

结构主义是一种反经验主义的方法。经验主义者太注重支离破碎的现象，不能跳出个人的经验和心理去理解文化现象。经验主义的另一个特征是强调个人主体意识决定论，认为言说（或者体验）主体具有解释真理的权利，比如笛卡尔的"我思故我在"。这使经验主义学说不能真正地看到人类某一文化现象的内在结构，它们看到的只是支离的片段，或者是支离片段的拼凑，就像实证主义者的归纳法所做的那样，把现象归档，而不是探讨本质结构。为了归档方便，经验主义者往往把支离的现象类别化，于是出现了专门化和类别化的历史，接着这些历史就成为独立于人类文化结构之外的孤立的现象历史。相反，出于对这种支离和类别历史的逆反，结构主义强调共时性，认为共时性优于历时性。

为了科学地建构人类文化现象的深层结构，结构主义者认为，人类必须首先把自己从主体自恋的经验主义情结中解脱出来，剔除言说主体的主观意识因素。结构主义者一方面要揭示出人类语言和行为现象的本质结构，另一方面要对人类文化行为表象进行意义"悬置"的处理。即便是结构本身，对于结构主义者而言，也是无

[37] Michael Podro, *The Critical Historians of Art*, p. 178.

意识的现象。列维-斯特劳斯在他著名的《亲属关系的基本结构》一书中对乱伦禁忌的古老题材进行了令人耳目一新的讨论和解释。在这个问题上，以前的研究者，包括社会学家路易斯·亨利·摩尔根（Lewis Henry Morgan），一般都把乱伦禁忌归于与现代迥异的古代原始人际关系。列维-斯特劳斯拒绝这样定义，因为这种答案总是限于一时一地的比较。古代当然和现代社会有所不同，但用这种差异去解释亲属关系的本质只会导致局限在表象层次的结论。他寻求的是这一禁忌不受时间限制的普遍根源，以说明其永久性。比如，他把舅舅、母亲（舅舅的姐妹）、父亲和孩子的关系作为血族亲缘的一种结构（类似语法结构），由此去讨论禁忌和乱伦形成的原因。列维-斯特劳斯遵循了马克思主义的一个原则：马克思认定，社会科学不再以事件为基础，正像物理学家不再以感觉材料为基础一样。列维-斯特劳斯给人类学留下了两条重要的教益：一条是要超越众多可以识别的变量而寻求恒量，另一条是要避免诉诸言说主体的意识，只有这样才能揭示结构的无意识现象。[38]

与结构主义者类似，潘诺夫斯基的图像学研究的三个步骤就是把诸多同时出现并且带有不同解释可能性的形象（变量）首先悬置，然后通过梳理和逻辑分析得到最终的永恒意义。在这个过程中，潘诺夫斯基始终避免把自己的主观意识放进去。只有避免主观意识的干预，才能释放那个潜在的意义结构中所蕴含的不为主体意识所控制的意义因素（恒量）。

结构主义者莫斯把社会生活定义为"一个符号关系的世界"。雅克·拉康后来也发展了这一点。在图像学者眼里，一幅作品就是一个符号关系的世界，正像作品所再现的现实生活也是一个符号关系的世界。图像学研究正是要还原那个世界。

第五节　会意和相似：伽达默尔、维特根斯坦、丹托和古德曼关于语词和图像的不同阐释

在本章第一节，我们讨论了解释和描述一幅绘画涉及语词描述和绘画形象之间的不对称。但是，启蒙时代的思想家和启蒙后一代的艺术史家并不认为语词描述和对艺术作品形象的感知之间存在不对称的问题。在这一点上，就像伽达默尔所说的，启蒙主义者是浪漫主义和乐观主义者，他们对待历史和传统就像对待一个客观对象，就像

[38] 参见〔法〕弗朗索瓦·多斯：《从结构到解构：法国20世纪思想主潮》上卷，季广茂译，第19、30页。

自然科学对待一个感知到的证据一样。我们在上一章所讨论的观念艺术史研究就是这样分析艺术作品和艺术时代的。

索绪尔时代的结构主义语言学（此外还有现象学、海德格尔的存在主义和伽达默尔的解释学）是对启蒙的形而上学本体论的质询，20世纪50年代后兴起的结构主义也是如此，他们都认为人类社会现象的内在结构不是意识的产物，而是人类语言和符号活动的结果。但是，他们都没有离开启蒙主义哲学的本体论关注，仍然试图把现象和本质（不是理念本质，而是结构性的符号本质）统一在一起。所以，他们仍然是本质主义者。但他们又都在某些语言、概念和范畴层次上，把本体论推向更加丰富和精致的高度，其目的不是否定本体论自身。据此，海德格尔和伽达默尔向传统解释学提出挑战。传统解释学假定主体对一个文本、一个社会实践项目或者其他对象的理解活动只能在这个文本或者客体的范围之内进行。这意味着主体在面对其解释对象的时候，必须不存在任何偏见和预设前提。然而，伽达默尔认为，不应该这样。他认为，预设前提和偏见正是理解活动之所以发生的第一能动要素。[39]

伽达默尔在《真理与方法》的第二版序言中说："我的目的不是要提供一个总的解释理论，以及这个理论与众不同的解释方法或者关于这个方法的不同寻常的描述，而是要描述一个解释是怎样发生的，以及怎样产生影响的历史。换句话说，这个历史就是从解释多种'存在者'（beings）自身转移到理解那些被解释的存在者的'存在性'方面（beings to the being of that which is understood）。"[40] 从这个角度讲，李格尔和沃尔夫林所做的仍然是解释"存在者"（beings）的传统研究。

伽达默尔的解释学其实是他的艺术本体论的展开，他的本体论是从海德格尔那里发展来的。伽达默尔认为，在艺术经验中，决定性的东西并不是某种凝固的客观的东西，而是对作品的特定的具体感受，观者一同参与了作品意义的实现。这便是伽达默尔所认定的艺术真理所在。在伽达默尔眼里，对艺术作品的意义的研究必须走观者也参与其中的解释学道路。

作品总是从属于现实的特定情境，所以，解读者的解释必定掺杂着解读者对作品产生时的现实情境的理解。这样，就像胡塞尔的现象学"悬置"一样，我们必须首先把所谓的作品原意"加括号"，将本来似乎与作品相关的各种意义因素暂时隔离，以

[39] Quentin Skinnered, *The Return of Grand Theory in the Human Sciences*, Cambridge (U.K.) and New York: Cambridge University Press, 1985, pp. 23-39.

[40] Hans-Georg Gadamer, "Foreword", *Truth and Method*, p. 31.

便更加专注发生在当下的意识和作品的直接互动。然而，伽达默尔虽然强调这个当下经验的重要性，但他最终关注的仍然是艺术作品的真理意义。用海德格尔存在主义的话说，就是我们重视"在者"的存在，目的是追问"在者"（存在者）的"存在性"。"在者"是流动的、因人而异的，而"存在性"是历史的、抽象的，是"在者"在历史中不断发展和积累的结果。[41]

由此可见，传统解释学只解释"在者"，而没有把"在者"和在者的"存在性"分开去研究。这个本体论原理当然来自伽达默尔的老师海德格尔。我们不妨从这个角度去理解潘诺夫斯基的图像学。图像学确实仍然有传统解释学的局限性，作品意义仍然囿于"在者"。尽管潘氏也想把作品意义引向更加宽广的人文意义，但他所关注的意义和形式的关系仍然是黑格尔式的。海德格尔从哲学本体论的角度把"此在"（dasein，or being there）和"存在"（sein，or being）分开，这样伽达默尔就可以把解释活动和作品意义分开。换句话说，把有关艺术真理的解释从解释具体作品的意义（图像意义）的活动中独立出来，只有这样，解释才能成为解释学。

但是，无论是胡塞尔的现象学、海德格尔的存在主义、索绪尔的结构主义语言学还是伽达默尔的解释学，他们哲学的终极目标仍然是追求认识对象与其背后的真理相统一；在艺术中，就是艺术作品形象和艺术作品的真理意义相统一。在潘诺夫斯基的图像学中，这种统一建立在"还原图像"的观念上。海德格尔则是"超越图像"，从而达到艺术真理。我们用一个可能不一定恰当，但是比较形象的比喻去区别二者：索绪尔的语言学和潘诺夫斯基的图像学是关于"能指"（图像）和"小所指"（象征）关系的学说，而海德格尔的存在主义是关于"能指"（存在者）和"大所指"（存在性）关系的哲学。关于海德格尔，我们会在第六章进一步讨论。

把语词和作品、能指和所指分开的极端例子是维特根斯坦的研究，他是一位与海德格尔和潘诺夫斯基同时代、非常特立独行并受到东方哲学影响的语言学家和哲学家。维特根斯坦终身致力于逻辑语言和哲学本质的研究，他的主要著作有《逻辑哲学论》和《哲学研究》。[42]

[41] Hans-Georg Gadamer, "The Elevation of the Historicity of Understanding to the Status of a Hermeneutic Principle", *Truth and Method*, pp. 265-307.

[42] 维特根斯坦 1889 年生于维也纳的一个奥地利钢铁工业家庭里。1906 年至 1908 年在柏林学习机械工程，1908 年到 1911 年期间在曼彻斯特大学从事航空学方面的研究，1912 年至 1914 年到剑桥大学，在罗素的指导下攻读哲学。在第一次世界大战期间，维特根斯坦加入了奥匈帝国军队，1918 年在意大利成为阶下囚。一战后，他经过培训，在维也纳的乡村学校当教师，于 1920 年至 1926 年在奥地利教书。1929 年他回到哲学领域，在剑桥大学的三一学院做研究员，1939 年接替 G. E. 摩尔成为剑桥大学的哲学教授，1947 年退休，1951 年 4 月 29 日在剑桥去世。

虽然维特根斯坦主要探讨语言和哲学问题，艺术并不是他主要讨论的课题，但是，在他的著作和讲演中，艺术尤其是音乐与建筑常常成为讨论的对象。在他的早期研究中，艺术图示（picture）和世界的关系是他语言和哲学本质研究的课题之一。总的来说，维特根斯坦认为世界上没有美的和好的艺术这回事。所以，他对康德关于美的本质的讨论不以为然。同时，维特根斯坦认为哲学不是有关事物和世界本质的研究。和大多数同时代的哲学家不同，他反对本质主义（essentialism）。他的哲学主要关注语言和意义之间的关系，认为具体的世界的事实真相（facts of the world）和真实（truth）是不可言说的。而传统哲学家恰恰存在着对逻辑语言的误解，这表现在他们总是试图去说那些不可言说的东西。对于维特根斯坦而言，哲学不是赋予真理和事实以具体的本质性的说明（statement），而是提出问题，令思想更加清晰，并去除无意义的批评。这就需要知道语言的局限性，并且突破这个局限性。维特根斯坦的哲学观似乎得到了禅宗的"不立文字"的启发，也有点像中国古代文论中的"言""意"难对称的观点。维特根斯坦是西方少有的具有东方思维方式的哲学家。在他看来，艺术要追求不可言说的东西，如果追求可言说的和可以说清楚的，那就不是好的艺术，可言说的美学也是坏的美学。

维特根斯坦通过讲解什么是一幅画（picture）来论证语言和世界之间的关系。一幅画总是通过某种形式匹配去再现现实，这幅画告诉我们世界中的事物是什么样的。对构图（形式匹配）的理解就是去了解世界中的事物，然而，了解的前提是这个事物必须是真实的。而事物是否真实则取决于这个构图是否展现了这个事物在现实中存在的方式，否则就是不真实的，是假的。但是，一个构图的局限性在于，它不能通过描绘现实本身来证明其具备了符合现实的逻辑形式。正是这个逻辑形式决定了一个构图是否可以准确地说明事物，因为只有这个逻辑形式（而非看上去与现实"一样"的外表）和现实是一致的。我们可以这样界定这个逻辑形式：它是被构图所展示（displayed）和表现出来的（expressed），但是它又不能被构图直接呈现出来（represented）。

逻辑形式是可以看的（shown），但是它不能被言说（said）。[43] 这里，逻辑形式看上去类似某种原理。维特根斯坦的说法很像抽象主义绘画的原理。抽象构图是不能像写实情节构图那样去解释的，无法通过一个逻辑形式去讲一个文学故事。抽象构图只能看，不能说，因为它表现了那个不能说的逻辑形式。为什么不能说，是因为逻辑形

[43] Ludwig Wittgenstein, *Philosophical Investigations*, trans. by G. E. M. Anscombe, New York: Macmillan Publishers, 1953. Also see Peter B. Lewis, "Ludwig Wittgenstein", *Key Writers on Art: The Twentieth Century*, p. 270.

式不取决于某个人对世界现实的说明，而取决于他（她）和现实的关系或者对现实的态度。所以，当我们说艺术作品再现了现实的时候，其实作品本身不能说，只能看。承载着道德、美学和神秘的事物只能看，因为它们不关注什么是事实，而是关注价值。何谓价值？一个人判断一个事物的价值与说明该事物的事实真相无关，而是和他对这个事物的态度有关。换句话说，道德、美学和玄学对关于事实的说明和

图 5-7　维特根斯坦，鸭子头和兔子头的错觉图。

图 5-8　贡布里希，鸭子头和兔子头的错觉图。

描述没有兴趣，它们所感兴趣的是对这个事实的立场。所以，艺术作品是看的，尽管我们不能言说，它们反而能够抓住日常事物的意义。

这种看和说的关系，被维特根斯坦非常生动简要地写到他的《哲学研究》一书中。[44] 维特根斯坦在书中用了一个插图，就是贡布里希后来在《艺术与错觉》中用的那个兔子头和鸭子头的错觉图（图 5-7、5-8）。他说，我应该把这个插图称作鸭子-兔子，因为它既像一个鸭子头，也像一个兔子头。但是，他必须一方面说出他"持续在看"什么东西，另一方面，他还得说出这个"素描"是什么东西。[45] 笔者猜想，贡布里希的试错理论，可能受到了维特根斯坦的启发，只不过，贡氏把维特根斯坦的"持续在看"引向了视觉心理学的方向。在贡布里希看来，正是这个"持续在看"引发了新图示的出现，从而构成了不断演变的艺术图示的发展史。但笔者想，维特根斯坦是不会同意这种历史主义的解释的。

《哲学研究》是维特根斯坦去世两年后出版的。这本书讨论的问题仍然和前面的写作类似，但涉及的领域更加宽泛，包括了意识哲学（philosophy of mind）的问题。在这本书中，关于语言和意义之间的关系的讨论，从语言和图画向语言和游戏的关系

[44]　Ludwig Wittgenstein, *Philosophical Investigations*, trans. by G. E. M. Anscombe, pp. 193-229.

[45]　Ibid., p. 194.

转化。语言的意义是由语言的实际运用所决定的。就好像一盘棋中的一个棋子，这个棋子的作用是被游戏的规则所决定的。正因为此，语言的具体运用决定了语词的意义。维特根斯坦认为，语言的研究应当从形而上学语言学下降到对日常生活语言的研究。维特根斯坦的哲学是反科学实证的，他试图为人的自由思考留出空间，就像康德为人类认识能力划定局限性一样。维特根斯坦指出什么可以说，什么不可以说，也是为了留给那些不可以言说的东西以充分的自由空间。他曾经说，他的目的不是建设一个和别人不一样的大厦，说一些和别人不一样的理论，而是建设一个矗立在我们面前的透明的大厦。这个透明的大厦让我们看到了哲学的终结。也就是说，当哲学看到自己的局限性和问题的时候，哲学也就无事可做了。

维特根斯坦的语言学和逻辑学与结构主义不同。他不相信语词意义的结构能够表达外在对象，否认语词描述和图像形式之间可以对应（它们是两回事）。这种理论或许可以被命名为"去图像"的理论。"去图像"不是不要图像，而是在描述图像的时候，时时刻刻想到自己的描述是一个语词自身的逻辑系统，它和图像系统是两回事。就像我们在上面所举的例子，在看到似是而非的鸭子头或兔子头的插图之时，被迫需要同时思考"我正在看什么"这个过程和"我正在述说什么"这个语词的逻辑意义。这两种认识方式同时进行，但它们不是融在一起的混沌一团。维特根斯坦为我们指出了这个逻辑语言的命题，但是他并不试图解决它，也无法解决，禅宗的公案和棒喝或许是唯一途径，只有处于顿悟时刻才可以获得那个不可言说的东西，这是一种言和无言的"悟对"时刻。正如有人指出的，维特根斯坦的语言学是 19 世纪下半叶和 20 世纪上半叶那些充斥着支离和疏离的叛逆的学科之一，它们远离综合。维特根斯坦的语言学和让-保罗·萨特（Jean-Paul Sartre，1905—1980）的存在主义都是"退却"的哲学，他们坚持认为语言和外在世界不能一致，尤其是存在主义把人放在一个荒谬的情状之中，人和客体甚至其他人隔离开来。[46]

笔者认为，虽然维特根斯坦和许多现代哲学家和艺术家都受到了东方哲学，特别是禅宗的影响，但是根本区别在于，禅宗相信非逻辑和非对称语言的力量（不立文字），而维特根斯坦等人仍然相信语言的逻辑形式是哲学（乃至艺术哲学）的灵魂。维特根斯坦认为传统语言学研究不能洞悉世界真相，只有和日常行为发生关系的那个语言的逻辑形式才能与真实世界契合。维特根斯坦的"说"是指语词和概念，

[46] 详见 Robert Scholes, *Structuralism in Literature: An Introduction*, New Haven: Yale University Press, 1974。

而他所说的逻辑形式则是指抽象关系和概括。语词是说，说就是叙事描述，也就是再现。而艺术、美学和道德是用非叙事的方式去表达对现实的理解。维特根斯坦并不反对再现，认为叙事文学和写实绘画的图式（构图）或许也能够描绘现实的存在，表达真实。然而，真正能够让它表达真实的是那个不可以言说的逻辑形式。维特根斯坦的潜台词其实是那个支撑构图的原理或者观念。维特根斯坦有关语言和哲学的关系的讨论深深地影响了 20 世纪 60 年代的观念艺术。[47]而 80 年代在欧美出现的新艺术史学派——一个后结构主义符号学艺术史研究群体，也和维特根斯坦的逻辑形式的语言学有内在的联系。这个群体的领军人物——布列逊、克劳斯、布瓦等常常被人们视为新形式主义者（见本书第十一章），关注的就是艺术史描述如何找到艺术作品和创作背后的上下文观念之间的内在逻辑形式。首先把描述语言和图像语言分开进行分析，其最终意图则是通过发现一种内在逻辑形式去对接二者，这就是《十月》杂志小组 30 年来所做的工作。

再现的核心是通过艺术作品的形象呈现某种真实。不论艺术作品的形象来自视觉的直接摄取，还是来自理念逻辑的概括或者类比隐喻，它们最终都要表达一个终极的意义。如果这个意义可以被理解为语词描述、概念叙事，那么，再现理论的任务就是回答形象如何和语词统一的问题。所以，再现理论在研究形象和语词如何统一时需要一个符号媒介。这个符号媒介在图像学那里被称为"象征"，在古德曼的艺术语言理论里被称为"指号"（denotation），在皮尔斯那里被称为"记号"（sign），在海德格尔那里被称为"去蔽"（unconcealment），在丹托那里被称为"相似"（resemblance）。当然，几乎所有上述学派都用"符号"（sign）去概括艺术形象的本质特征。这里的符号是一个大概念，是广义的 sign，皮尔斯的记号是一个狭义的 sign。

就从哲学意义方面解释什么是再现而言，丹托的观点最具代表性，同时也最接近我们所概括的写实、抽象和观念三个组成部分的西方再现结构。我们从丹托对"什么是艺术"的界定，可以看到他对写实、抽象和观念的区分。他对艺术本质的界定试图包容所有类型的艺术形式。可以说，他的艺术理论是一种"泛图像"理论。尽管丹托的理论钟情于观念艺术，但是其有关艺术本质的理论也同样适用于模仿、抽象形式的作品和现成品艺术。首先，丹托认为所有的艺术都是关于再现的。但他认为写实不

[47] 维特根斯坦对当代艺术创作和艺术理论产生影响的著作主要有：*Philosophical Investigations*, trans. by G. E. M. Anscombe, 1953; *Culture and Value*, trans. by Peter Winch, Oxford and Mass.: Blackwell, 1980, 2nd ed., 1998。在这方面讨论维特根斯坦的著作主要有 William Brenner, *Wittgenstein's Philosophical Investigations*, New York: The State University of New York Press, 1999；Peter Lewis ed., *Wittgenstein, Aesthetics and Philosophy*, Aldershot and Burlington: Ashgate, 2002。

图 5-9 丹托的著作《在布里洛盒子的后面：后历史视角下的视觉艺术》封面

是真正的再现，也就不是艺术的本质，因为它只模仿外形。其次，那种追求形式规律、沿袭传统的作品（被丹托称为传统主义［conventionalism］作品），也不是艺术。艺术是隐喻的，并非直接模仿外在客观。所以，他认为现成品可以成为艺术，因为它体现了相似（resemblance）原理。现成品不等于现成品本身的意义，比如一件直接用布里洛盒子（Brillo Box）创作的艺术作品，和生活中的布里洛盒子不一样。艺术作品中的布里洛盒子具有意义转化（或者用旧的概念"象征"）的功能。丹托把这个意义转化的途径称为相似（图5-9），布里洛盒子和安迪·沃霍尔（Andy Warhol，1928—1987）用布里洛盒子创作

的艺术作品（图 5-10）有相似性。笔者认为，其实这个相似就是象征，或者照丹托所说是隐喻。丹托认为隐喻让沃霍尔的现成品艺术超越了现成品本身（布里洛盒子）的意义。其实，这不过是杜尚用小便池所开创的观念艺术的翻版。

纳尔逊·古德曼的《艺术的语言》在分析"相似性"时要比丹托更清楚，在强调观念在艺术再现中发挥主导性作用方面更加直白，是西方艺术理论中涉及符号和图像的另一本非常重要的著作。古德曼是一位非常重要的分析哲学家、美学家、逻辑学家和科学哲学家。他认为艺术再现是指号或者外延（denotation），而不是相似（resemblance）。相似是复制，用雕塑或者三维空间透视，或者直接用现成品去替代对象。而丹托认为艺术再现对象的本质是相似（resemblance）。观念艺术特别是现成品，就是运用相似原则或者类比原则的典型。

在《艺术的语言》一书中，古德曼区分了何为再现、写实、透视和象征等等。在古德曼看来，艺术作品其实就是象征主义系统中的一个字符（character），而字符是由一些记号组成的。艺术作品不是被欣赏的，而是被阅读的。阅读需要推理和分析。所谓象征，实际上是由一些象征标志（token）或者记号（mark）组成的。字符之所以具有象征意义，是因为它进入了一个用来指示某些对象或者客体的图示系

图 5-10　安迪·沃霍尔,《布里洛盒子》(肥皂包装箱),1964 年，美国纽约现代艺术博物馆。

统。关于这个系统，古德曼认为有两种模式：一种是外延（denotation），一种是例证（exemplification）。前者是从象征（symbol）或者命名（label）向下运动到对象（object），后者则相反，从客体对象（也称为例证客体［exemplifying object］）向上运动到象征或命名。

　　古德曼的符号学是反模仿、反写实再现的理论。他认为贡布里希的试错理论是建立在那种相信绘画可以模仿复现外在事物的基础上的。尽管贡布里希认为没有纯真之眼这回事，我们的视觉总是会被以往的视觉经验包括视错觉所干扰。视错觉体现了人的眼睛的复杂本质，它不是一个固定的机械行为，而是反复无常的，看到什么以及看的方式都会受到需求、偏见的干扰。所以，观看是选择、排斥、组织、辨别、想象、分辨和构造的过程。眼睛所看到的和它要捕捉的，与模仿的结果并不会完全一致。进一步说，眼睛所看到的是和价值有关、与感情有关的事物，所以，食物、敌人、朋友、星辰、武器等都不是没有掺杂任何东西的纯粹之物。贡布里希的理论仍然建立在再现等于模仿复制的理念上。只不过与以往的复制理念不同，贡布里希认为应该通过视觉心理的修正去模仿复制。古德曼认为贡布里希的说法（把眼睛看作绝对的心理修正的复制之眼）过于极端。他的言外之意是，贡布里希的视错觉带有很强的个人主观色彩，并不科学。

古德曼认为贡布里希的这个试错模式仍然是康德以来逻辑概念（或者知性）与感知经验（感性）的对应或者替代关系的延续。古德曼试图把概念和形象分开，进而探讨概念在艺术符号学中的主导作用。这使他的理论带有很强的维特根斯坦的逻辑语言学味道，尽管他的论述方式比维特根斯坦更加"逻辑"。相比之下，维特根斯坦的论述则是警句式的，常常是跳跃的、短语形式的哲理陈述。

本章我们集中讨论了艺术史家是如何理解"语词解释"和"图像描绘"之间的关系的，也讨论了潘诺夫斯基的图像学是如何试图把这两者对接在一起的，还探讨了图像学和结构主义语言学之间的类似性和相互关系，以及图像学是如何进行语词解释的（这个解释实际上无法绝对准确地和作品图像所描绘的内容［象征意义或者历史故事］对接，正如伽达默尔、维特根斯坦以及后面我们要讨论的汉斯·贝尔廷等人所指出的那样）。

但是，笔者认为，不论是图像学的结构主义叙事，还是维特根斯坦反结构主义的"非言说"叙事理论，其实都把语词和图像并置在一种对立的情状之下，然而这个情状已经不是图像最初产生时语词和图像融洽契合、不可分离的情境了。我们是否可以设想，当初那个制作图像的人或许并没有把语词与图像清晰地分离，甚至根本没有意识到语词与图像之间的边界，二者很自然地混合在一起，而此后解释这个图像的人或许也没有那种图像/语词的二元意识。这意味着无论是在那位艺术家还是同时代的解释者的头脑中，语词和图像之间根本不存在隔阂和障碍，甚至他们压根儿就没有想到语词概念（比如象征）这回事儿。即便是有，也可能只有那些为某些事件和仪式所做的作品才有必要区别形象和象征的各自边界。只是到了后来的图像学时代，出于还原那个人文主义的历史的目的，需要把语词解释和图像结构分开讨论。而主体和客体、意识和对象、群体和个人这些"语词"关系就都被编织在一个象征的逻辑结构之中。这就是启蒙哲学和观念艺术史所开启的现代西方的艺术史认识论。它崇尚绝对性和对称性，主张科学和理性，但其图像叙事并不一定符合原初的历史真实。那么，如此一来，会产生怎样一种相异的解释方式呢？中国人说诗中有画，画中有诗，很多西方学者，比如海德格尔也提到诗性的解读，这些可能是另一种图像还原的方式。这种方式可能并不企求所谓的精神内容（语词）和艺术形式（形象）、历史背景和个体作品这些二元因素的绝对对称或统一，相反重在还原某种原初状态、某种非对称，甚至矛盾却又自然的艺术生产状态。但是，笔者认为，无论诗意解读还是理性解读，它们之间可能没有根本性区别，都是人类认识世界的不同角度和方式，重要的

是把解读主体的"绝对性"替代和"对称性"再现的妄念去掉，否则语词和概念仍然先行。比如海德格尔对图像的诗意化解释仍然摆脱不了概念化倾向，他把自己的图像解释看作寻找"形而上学在场"的有关存在性的哲学工作。他虽然用了诗意化文字，但可能并没有抓住他所描述的那个世界的"真实"或者存在的"真理"，正如我们在下一章要讨论的。

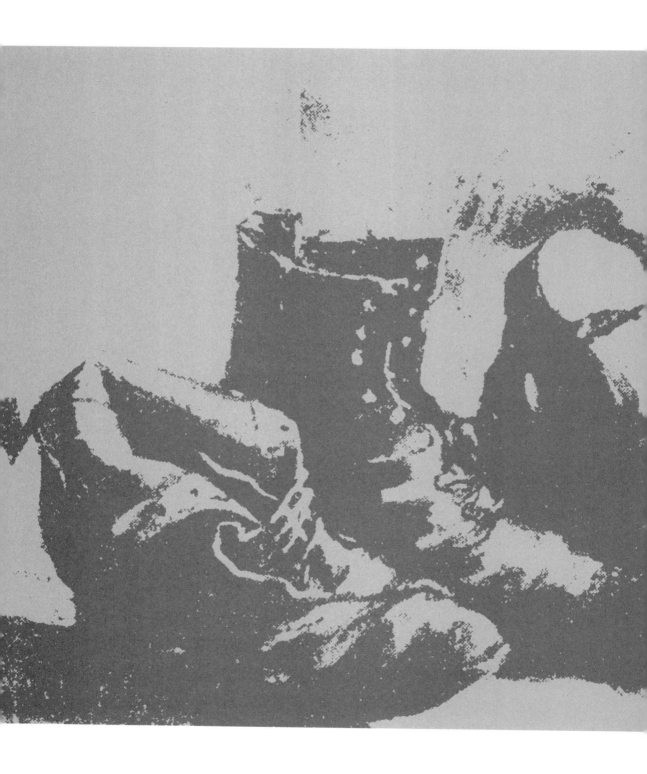

第六章

存在、事实和陈述：『物的真理』是如何被再现的？

就像索绪尔、列维-斯特劳斯的结构主义语言学深远地影响了 20 世纪西方的哲学、文化学等领域一样，图像学在相当长的一段时期里成为西方艺术史研究的主导潮流，至今它仍然是研究西方文艺复兴和中世纪艺术的主要方法。然而，如同结构主义语言学遇到了后结构主义语言学的挑战一样，图像学也从 20 世纪 80 年代开始，面临以后结构主义语言学为基础的符号学艺术史流派的批判与冲击。以福柯、德里达和罗兰·巴特为代表的法国学派的解构主义和后结构主义理论影响了 80 年代以来的艺术史研究和艺术理论。20 世纪 80 年代到 90 年代是西方艺术史研究最活跃的时期，也是后现代主义艺术最活跃的时期。

这是西方长达半个多世纪的语言学转向的最终成果。20 世纪初索绪尔的语言学在 50 年代催生了结构主义和人类学。70 年代和 80 年代，后结构主义语言学兴起，它打出的旗号仍然是"符号"。但是，这个"符号"已经不同于索绪尔的符号，不再是某种静止稳定的人文象征（比如从黑格尔到潘诺夫斯基的学说所象征的人文精神），而是一个运动的、在历史中变化的暂时在场，一种不确定的"能指"和"所指"的关系。符号不再是一个具有稳定的文化意义的记号或者形象，后结构主义的符号学更多地在讨论符号的功能，而不是意义。德里达的"延异"（differance）和福柯的权力 / 知识（power/knowledge）都对启蒙哲学所创立的人文主义（humanism）及其理想主义提出了质疑。

20 世纪下半叶的符号转向是 20 世纪上半叶语言学转向的结果，旨在摆脱康德所建立的启蒙哲学。福柯把康德、新康德主义、马克思主义和萨特的存在主义等人文主义者的时代称为"人类学沉睡"（anthropological sleep）的时代，而后结构主义则要脱离这些人文主义的形而上学、主体性和自由意志，及其历史进步观。

德里达和福柯把后结构主义的发端追溯到海德格尔，正是海德格尔首先对人文主义质疑，称萨特的存在主义是"哲学人类学"（philosophical anthropology），因为萨特以及与海德格尔同时代的新康德主义者关注的人的意识和心理等问题在海德格尔看来根本不是哲学研究的内容。鉴于此，海德格尔在著述中尽量回避使用人文主义的词汇，比如"主体"和"意识"这一类的概念，甚至回避用"人"这个概念。他试图运用新的哲学语言去构造一种新的本体论，以揭示人类和世界的存在本质，认为我们应该讨论"存在"的真理，而不是像以往的形而上学本体论那样，只讨论存在"事物"的真理。[1]

[1]〔美〕W. 考夫曼编著：《存在主义》，陈鼓应、孟祥森、刘崎译，北京：商务印书馆，1987 年，第 214—230 页。

第一节　梵·高《鞋》引起的争议

我们在进入后结构主义艺术史理论之前，有必要对它的起源——海德格尔的理论进行回顾分析。我们将在这里讨论西方现代艺术史理论中一个有趣的公案，那就是海德格尔、夏皮罗和德里达对梵·高的一幅画《鞋》的争论。这个争论让我们看到了解释艺术作品意义的不同角度和立场。1993 年笔者在哈佛大学参加柯诺教授组织的艺术史方法论研讨班的时候，柯诺教授首先让我们阅读的就是海德格尔、夏皮罗和德里达的这三篇文章，随后还展开了热烈的讨论。这个公案的确是西方艺术史方法论中的一件趣事。当然，对这三篇文章和三个学者的理论立场，人们所持的观点也因人而异。在《艺术史的方法论批评文集》一书中，编者普雷齐奥西把这三篇文章放在一起，主要从德里达的解构主义角度回顾这一艺术史公案，并将其归纳为"解构主义和解释的局限性"。[2]

我们在这一章里，将从符号学和再现理论的角度讨论海德格尔和德里达等人的后结构主义传承。大体来说，无论是海德格尔、夏皮罗还是德里达，他们最终关注的都是艺术再现中的"真理"问题。其中，海德格尔和夏皮罗似乎在直接谈梵·高的作品，检验它是如何符合再现真实、如何表现真理的。而德里达则回避直接涉及作品的真理，更进一步地在真理问题之外去反讽真理。虽然在作品应该对应某种真理这个问题上，他们的观点是一致的，但是德里达认为，应该换一种方式去谈艺术中的真理问题，即对海德格尔和夏皮罗所要建立的艺术中的真理解释和两人所说的真理意义加以解构。事实上，西方艺术理论在艺术再现真理的问题上不断地变换解释的方式，海德格尔就是例子。但是，到德里达这里，走向了另一个极端，他对真理的解构彻底走到了启蒙理想的反面。

这个公案的起点在海德格尔。海德格尔的文章最早源自他在 1935 年所做的一个讲座。这一讲座在 1950 年以题为《艺术与美的哲学》（*Der Ursprung des Kunstwerkes*）的专著形式出版，后来又收入《艺术作品的起源》一书中。[3] 此书出版 33 年后，美国著名的美术史家梅耶·夏皮罗在一篇题为《静物作为一个私人的物品：关于海德格尔与梵·高》（1968）的文章中，批评了海德格尔对梵·高作品的讨论。[4] 最后，德里达从解构主义的角度，用反讽的形式"讨论"了海德格尔和夏皮罗的文章，最初发

[2] Donald Preziosi, *The Art of Art History: An Critical Anthology*, pp. 271-316.

[3] Martin Heidegger, *Origins of Work of Art* (based on 1935-1936 lecture course, published in 1950 as the second edition, and its revised edition published in 1960); also in *Poetry, Language, and Thought*, trans. by Albert Hofstadter, New York: Harper & Row, 1971, pp. 15-88.

[4] Meyer Schapiro, "The Still Life as Personal Object", in *The Reach of the Mind: Essays in Memory of Kurt Goldstein*, ed. by Marianne L. Simmel, New York: Springer Publishing Company, 1968, pp. 203-209.

表在法语季刊《斑点》（*Macula*）第 3 期（1968），作为一系列题为《马丁·海德格尔和梵·高的鞋》的专题文章中的一篇（这组文章也收录了上文提到的夏皮罗的《静物作为一个私人的物品》一文）。同年，德里达的这篇文章及其扩展的部分，收录在《绘画中的真理》（*The Truth in Painting*）一书中。[5]

这三个人围绕梵·高的作品《鞋》展开的讨论，充分体现了我们上一章关于作品的语词和形象意义的讨论。海德格尔是一个关注何为"存在"的哲学家，他想讨论的是，艺术作品是怎样解释真理的存在的。如果艺术作品也是物，那么它是怎样的物？它与"纯粹的物"和"有用的物"之间的区别是什么？在海德格尔看来，艺术表现了一些多于、高于物自身的某种真实存在的东西。比如，梵·高笔下的鞋就表现了这个存在物的真理性。它是农妇的生活状态的凝固形式，是超时空的自由之物。但是，夏皮罗从一个号称"真正的"艺术史家的角度指出了海德格尔的史实"错误"。首先，在 1935 年，当海德格尔写这本书时，一共有八幅梵·高画的鞋的作品，我们不知道海德格尔所参考的或所指的是哪幅，尽管海德格尔给夏皮罗回信说，是他在 1930 年 3 月阿姆斯特丹展览上看到的一幅，但据夏皮罗考证，这次展览一同展出了梵·高画的三幅鞋的作品。其次，夏皮罗指出，这些鞋都是梵·高自己的，而非农妇的。最后，夏皮罗进一步将这些梵·高自己穿过的鞋看作梵·高的"自画像"。正如他的文章标题所说，这双鞋是梵·高个人生活的"私人物品"，其作品是一件以私人物品为描绘对象的静物。所以，夏皮罗认为海德格尔欺骗了自己，海氏所描述的农妇生活、农妇如何穿着鞋走在田埂上和在田里劳动的情景，以及关于鞋的"真理"都是海氏自己的想象，而与画中的鞋无关。推翻了海氏的描述之后，夏皮罗又运用自己的想象描述了梵·高在画中的"在场"，及其"在场"的感情和个性是如何通过构图、色彩和笔触表现出来的。

显然，我们无法判断谁对谁错。一方面，尽管海德格尔罔顾夏皮罗所谓的"事实"，但海氏将画中的鞋看成了一双表达了"普遍性真实的鞋"，不同于实用的、现实生活中的某一时刻曾经穿着的鞋，或许这并没有错。另一方面，夏皮罗尊重"史实"，力图说明鞋是梵·高的自画像，因此画中的这双鞋带有很强烈的梵·高个人印记，我们对此似乎也不应否认。

解构主义的解读被德里达发挥得淋漓尽致，在《绘画中的真理》一书中[6]，他以一位女性发言者的口吻，组织了一个研讨会，讨论的主题是梵·高的画作《鞋》。德里

[5] 英文版见 Jacques Derrida, "Restitutions of the Truth in Pointing (Pointure)", in *The Truth in Painting*, trans. by Geoff Bennington and Ian McLeod, Chicago: The University of Chicago Press, 1987, pp. 255-382。

[6] Ibid.

达以一种调侃的语调讨论了许多与绘画的真理和意义无关紧要的东西，比如，鞋与土地的关系，鞋主是谁，它们是否是一双成对的鞋，以及鞋的主人会是什么性别等看似很无聊的问题。这些问题都被德里达归为"外部的鞋作为鞋"的问题。然后，他（她）又讨论了什么是"艺术作品"的问题。如果我们将画布看成画有一双鞋的真正的物，我们显然不会像讨论"外部的鞋"那么有兴趣。之后进入绘画中的"真理"或"意义"这一关键问题，德里达认为，海德格尔和夏皮罗都不是在讨论艺术作品，也不是真正在讨论作品的语言和文本，而是在讨论如何拥有这件作品的解释权和掌握这件作品的真实意义。虽然两人看似在互相批评对方，但德里达认为，无论是海德格尔还是夏皮罗，他们都看不到自己解释的局限性和偶然性，他们共同的问题在于他们都将自己的语词陈述完全等同于梵·高作品（也就是"物"）的意义。

第二节　物和物外：物的符号性

那么，为什么海德格尔把梵·高画作中的鞋描述成一个农妇的鞋呢？而且那样充满激情？根本原因在于，海德格尔认为，当我们思考什么是艺术的问题时，我们面对的不是艺术作品，而是真理（truth）问题。艺术作品不过是一种经验的描述，我们的责任是去发现艺术作品所揭示的真理，而不是它的美。

梵·高作品中的鞋是作品中的物，但它又不是实际生活中的某一双鞋，或者一件纯粹的物（比如布之类的材料），也不是有用的物（比如某人正穿在脚上的鞋）。在海德格尔看来，梵·高作品中的鞋在本质上是介于物和作品之间的某种东西，海德格尔把它叫作"物之外的其他东西"（或"物外"，something else），正是鞋这个物和作品中的"物外"非常到位的结合表达出了某种真理或者真实的存在。

这个问题就涉及我们如何理解艺术作品的物性（thingness）问题。通常的看法是，艺术作品的物理因素是其附属，承载着艺术作品的精神因素。但是，海德格尔不这样认为，他认为物理属性是艺术作品的本质属性的一部分，或者说，艺术作品具有它们特定的物质特性（thingly characteristic）。而这个物质特性正是艺术作品之所以成为艺术作品而不仅仅是物自身的根本原因所在。

所有艺术作品都有物性，或者干脆说，它们都是物。但是，艺术作品之所以成为艺术作品，是因为它超越了其自身作为物的功能。它生产了另一种东西，也就是隐喻。一件作品在制作过程中同时被注入了隐喻，海德格尔这样解释了艺术作品与符号的关系：

艺术作品是高于物之外的其他东西（something else）。作品中的那个其他东西即艺术本质之所在。当然，艺术作品是人工制品，但是它所陈述的并非物自身，而是其他的东西，即隐喻。在艺术作品中，这个其他物被融入那个被制作的物中。在希腊文中，"被融入"是sumballein。所以，艺术作品就是一个象征符号（symbol）。[7]

我们看到，海德格尔关于符号的观点基本类似于索绪尔的能指和所指原理，只不过海德格尔把能指换作"物"（thing），把所指换作"物外"（something else），而物和物外的结合则形成艺术作品，即象征符号（symbol）。显然，海德格尔仍然没有摆脱西方传统的再现观念：一个物必须通过与它相关的非物因素（比如能指和所指，或者文本和上下文）相结合来象征某个真理，才能被称为艺术。物是低级的，只有承载了真理精神，或者说被人赋予了真理性后，才具有价值。物性（thingly element）就好像基础（substructure），另一个真正有意义的元素是建立在它上面的。[8]

我们认为，虽然海德格尔的这个"物"和"物外"是索绪尔的能指/所指的结构主义符号学的变体，但由于他的存在主义哲学强调"此在"和世界的关系不是"此在"把握外在世界的对立性关系，而是"此在"通过认识世界，呈现为在世界中存在的"此在"，所以"物"和"物外"、"此在"和世界的关系就很像后结构主义的文本和上下文的关系，而不仅仅是结构主义的能指和所指的关系（图6-1）。

海德格尔进一步把这个关系带入更加复杂的讨论之中，展开了对"物性"的讨论。海德格尔的"物"不是我们通常所说的某个实体物，也不是中国古人所说的广义的大千万物（比如庄子《齐物论》中的物），而是受到从西方启蒙主义到马克思主义理论的影响，与主观对立的所谓"客观之物"的物。海德格尔的物是"作为存在物的物"，这来自他的存在主义哲学。如果一个物不能显现（appear，present）自身，就不能说它正在

图6-1　海德格尔存在主义和后结构主义符号学对比图示

[7] Martin Heidegger, "Origins of Work of Art", in *Poetry, Language, and Thought*, trans. by Geoff Bennington and Ian McLeod, pp. 19-20.

[8] Ibid.

存在，也就不能被称为"物"。因为某个实体只有和其他物发生关系，我们才能称其为存在物。这是海德格尔的"物"和传统意义上（如康德）的"自在之物"（thing in itself)的不同之处。在康德那里，"自在之物"可以不显现（比如上帝）。康德的这个"自在之物"实际上已经进入形而上学的领域，在海氏看来，也就不应该是物了。由此可见，海德格尔的物总是和存在方式有关。这个存在方式一方面必定与人的认识和感知发生关系，另一方面也和物的物性的"自我显现"有关。这个"自我显现"当然最终还是和物之外的什么东西（真理或者真实性）有关。[9]

物性就是"作为存在物的物"（thing-being of things，或者 thingness），这是界定艺术作品本质的关键。以往人们对"什么是物"有三种解释：（1）质料之物，比如石头是坚硬的，雪是白的；（2）感知之物；（3）造型之物。[10] 但是，这三种解释在海德格尔看来都无法用来讨论艺术的本质。因为第一种解释认为物是纯然之物，忽略了物和人的感应关系。第二种解释过于强调人的主观感知的参与。其实这两种解释正好属于西方传统的主、客观美学的讨论范畴。海德格尔认为只有第三种解释为我们提供了一个思考艺术作品的本质的角度。但是，这三种解释都具有先入为主的经验成分。海氏认为探讨物性，必须首先割断主观经验，让物回到物自身。

海德格尔在第三种"造型之物"里，发现了与艺术作品的本质相关的因素。第一，艺术作品就是把物质形式化（或者人工化)的结果。第二，之所以这里的物有"造型"，是因为它通过改变物的形式使物成为人工制品，具有功能性。海德格尔由此引进了器具（equipment，德文 zeug)的概念，这是艺术作品的重要指标之一。人工制品是器具，但是，如果它只是器具，那还只是有用，还不是艺术作品。只有当它同时具有器具的器具性（equipmentality，or equipmental quality of equipment），它才是人工制品中的艺术作品。因此，器具性是艺术的本质。

艺术作品就是"造型之物"和"器具性"发生关系的产物。海德格尔认为实用之物（practical thing）和纯然之物（mere thing）之所以不能成为作品，正是因为它们缺乏器具性。器具性就是物和物外（海德格尔有时候也把物外称为"非物"[nothing]）之间最贴切、最靠谱（reliable）的结合。而这个物外就是特定的物自身能够承载的特定的真理性。如果我们用海德格尔的存在主义哲学的话说，这个物外就是"物的存在性的自我显现"。当它显现之时，就是符号出现之时，也就是艺术作品诞生之时。

海德格尔通过对艺术作品的解读去陈述器具性，进一步呈现什么是他所说的"作品

[9] Martin Heidegger, "Origins of Work of Art", in *Poetry, Language, and Thought*, pp. 20-21.
[10] 相对应的英文是：（1）The thing as the bearer of properties;（2）The thing as unity of a manifold of sensation;（3）The thing as formed stuff or matters. Ibid., pp. 24-26。

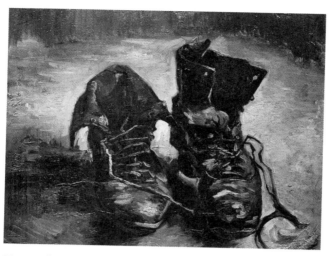

图6-2　梵·高，《鞋》，布面油画，38.1厘米×45.3厘米，1886年，荷兰阿姆斯特丹梵·高博物馆。

的作品性"（the work-being [werk-sein] of the work）。他选中了梵·高的《鞋》（图6-2）。对于海德格尔而言，这幅画的重要性不在于它是否模仿了一双农妇的鞋（或者如夏皮罗所说的梵·高自己的鞋）的外观，也不在于它是否再现了这一类物体的普遍性。前者只是模仿了所谓的真实表象，后者也只是模仿了类型的真实性。但艺术作品的目的不在于这两种真实的再生产，而是旨在揭示真理。所以，艺术作品敞开了一个通向真理的通道，这个通道不是去对应（correspond）某个实体或者某一类实体，而是去揭开（unconceal or unverborgenheit）那个实体的存在性，或者揭开处于存在状态之中的实体本性（entities in their being），也就是海德格尔所说的真理。梵·高的《鞋》这件作品，正是通过鞋这个器具的器具性揭示了真理，而这种揭示恰恰由它的功能性传达出来。比如，海德格尔描述那双鞋如何与农妇的日常生活发生关系，如何和农妇的生活环境以及她所生存的土地发生关系。海德格尔这样生动地描述了这双农妇的鞋所揭示的真理：

（在梵·高的画中）我们看到的只是农妇的一双鞋，仅此而已。尽管鞋子里面已经破旧，然而从那黝黑的鞋口望进去，我们似乎看到了饱含劳动者艰辛的鞋底。我们不知道那凝滞厚重的破旧鞋子，见证了农妇多少足迹：她吃力地行走在那一望无际的、单调的垄沟上，寒风萧瑟。鞋面沁透着肥沃泥土的潮湿。当夜晚降临时，鞋子在土路上孤独地缓缓而行。大地那寂静的呼唤在这双农鞋中回荡，其中伴有那些作为馈赠的成熟谷物。寒冬，大地休眠。农妇对不能断顿的面包怀有无怨无艾的期待，她那种又一次度过贫困煎熬的喜悦，那种分娩时抽搐的阵痛和面对死亡的战栗，这一切都印证在这双属于农妇的器具之中。这个器具属于"大地"（earth），然而它被农妇的"世界"（world）所保护。正是在这种被守护之中，这一器具升华为"自闲"的物品

（rest-within-itself）。[11]

　　海德格尔认为梵·高的作品表现了鞋作为存在物的普遍真理，而不是某个具体情境中的个别的鞋。作品揭示了鞋作为普遍存在物的真实性，而不是通常作为实体的逼真性。然而，海德格尔的描述显然带有极强的个人主观联想。正如夏皮罗所指出的，海德格尔实际上欺骗了他自己。人们可以在任何一双农民的鞋面前做出海德格尔式的诗意化感慨。在观赏梵·高的画作时，他把画作和农民、土地联系起来，这种联系在画作中其实并不存在，这不过是海德格尔带有原始怀旧的、哀婉的社会观念的产物。他"首先想象某一（可能和农妇的鞋发生关系的）事物，然后把它投射到艺术作品中去"[12]。比如，他从作品中鞋的形（破旧、开口等）和颜色等联想到农妇生活的环境、寒冷的大地和收获的喜悦，甚至分娩的痛苦。他从"物"想到了似乎合逻辑的"物外"，最后给出了这双鞋的象征结论——大地和世界的关系。这完全是海德格尔式的象征符号学畅想。由此可见，象征意义可以走多么远。

　　实际上，海德格尔关注的是一个"此在"在世界中存在的"存在性"。梵·高的作品《鞋》的确恰恰揭示了这个本质。大地是海德格尔加到画中"鞋子"上的上下文，或者是鞋子引发的上下文。在这里，海德格尔试图把康德以来的浪漫的再现学说导向新的解释学，但是，他仍然陷入了"象征"的窠臼之中，落入了以一物象征他物的陷阱。所以，海德格尔忽略模拟，也毫不在意画面里的鞋子的所有者，因为它不过是符号而已，且这个符号必然指向存在性。夏皮罗用考证驳斥了海德格尔，海氏的农妇之鞋实际上是梵·高所画过的三双自己的鞋中的一双（图6-3）。这样，海德格尔关于大地和世界的真理的符号学理论似乎完全被颠覆了。

　　笔者认为，如果从海德格尔的理论立场去理解，他已经把现实中鞋的客观身份悬置起来，直接谈论与它有关的上下文问题。而夏皮罗要谈的恰恰是现实能指问题，首先把能指搞清楚，才能谈所指。但是，海德格尔想放弃现实中能指和所指的对应，直接进入有关"在上下文中存在的文本"的讨论。

　　海德格尔认为艺术作品揭示的真理与世界和大地发生着关系。他以希腊神庙为例解释了什么是世界和大地：神庙建筑不像绘画，是抽象的，没有描绘任何具体事物，所以具有象征性的符号功能。

[11] Martin Heidegger, "Origins of Work of Art", in *Poetry, Language, and Thought*, pp. 33-34.

[12] Meyer Schapiro, "The Still Life as Personal Object" (1967), in *Theory and Philosophy of Art*, New York: George Braziller, 1994, p. 135.

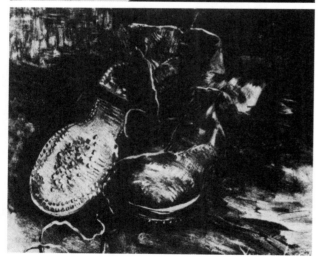

图6-3 上：梵·高，《一双鞋》，布面油画，37.5厘米×46厘米，1886年，私人收藏。
中：梵·高，《三双鞋》，布面油画，49.8厘米×72.5厘米，1886—1887年，美国哈佛大学艺术博物馆。
下：梵·高，《一双靴子》，布面油画，73厘米×45.1厘米，1887年，美国巴尔的摩美术馆。

神庙把那些通向死亡与再生、灾难与繁荣、胜利与毁灭、生命的持续与衰落这些人类的归宿同时注入这个伟大的形式里。这些在神庙周围所发生的整体关系都被汇集到神庙自身的形状之中了。[13]

海德格尔不仅认为神庙打开了了解古希腊人的通道，而且揭示了人和大地的联系：

站在我们面前的神庙矗立在岩石大地上。它屹立在那些湮没无闻却总是义无反顾地支撑着神庙的那些巨大的石体身躯之上。那些石体深深地嵌入大地，巍然耸立，抵抗着在它的周围肆虐呼啸的风暴，但同时也是这神庙让风暴证明了自身的暴力。显然，是太阳光的恩惠给了石头以光泽和荣耀，然而，也正是石头的反光变化让我们感知到一天的光谱、恢宏的天空和漆黑的夜晚。于是，神庙那耸立的身躯把看不到的大气空间变为可视空间。[14]

[13] Martin Heidegger, "Origins of Work of Art", in *Poetry, Language, and Thought*, p. 42.
[14] Ibid.

海德格尔在这里简直就是在吟诗和想象，完全不是在分析神庙的构成与世界和大地之间存在着怎样的关系，不像是一位艺术史家和艺术评论家在评论一件艺术品。他从生命哲学的角度来述说——从神庙接受太阳初升的洗礼到日落的笼罩，从神庙抗衡风暴到与天空一起吞云吐雾——简直是在谱写一曲神庙颂歌。希腊神庙和围绕着它的周围世界（也就是历史）已经融为一体，而他认为这才是神庙所揭示的真理。

第三节　海德格尔：物的真理是敞开自身的真实性

海德格尔把"物外"作为艺术的本质因素。"物外"融入了隐喻，在这个意义上，艺术作品就成了象征符号。海德格尔的这种"物""物外"和"物性"（物自我的真理显现）是他的存在哲学，特别是"此在"学说的一部分。

在西方现代哲学中，海德格尔哲学可能是最先试图打破西方传统二元关系的哲学。在海德格尔那里，有关"此在"和"存在"的讨论其实和中国古代哲学相对关系的理论有某种共通之处。在他的《存在与时间》一书中，以往西方哲学中关于人的传统表述，如意识、主体、自我等都不见了，代之出现的是"此在"，也就是我们常说的人的主体存在，或者自我意识。但是，在海德格尔那里，这个"此在"（dasein）是处于选择之中的、有待实现的东西。海德格尔用动词"去存在"（zu-sein）来描述"此在"这一不断超越现实存在的特点。重要的是，"此在"就是当下处于变动中的生存，这个生存是由"此在"的存在关系所决定的。[15]"此在"一旦和世界发生了关系，那么，它就不再属于单纯的意识、认识等先验范畴，而成为不断与世界互动、时刻处于选择状态的一个具体存在了。

我们认为，海德格尔的这个"此在"在西方哲学史上是一个石破天惊的概念。正是这个既有概念因素又实际存在的"此在"给西方哲学、语言学带来了新的启示。"此在"可以说是一个"符号化了的对象"，它试图清除康德以来人文主义的自由意志，把传统形而上学的主体意识拉回到语言层面，拉回到生存世界的层面。

海德格尔指出，"此在"不是和世界分立的，所以，不存在内在意识和外在世界的分界。相反，它作为"在世界之中的存在"，已经存在于外面的客体之中。"这种主体与世界的 commercium（关系）既不是产生于认识之中，也不是产生于世界对主体的作

[15] 参见〔德〕比梅尔：《海德格尔》，刘鑫、刘英译，北京：商务印书馆，1996 年，第 40—55 页。

用。认识是此在在世界之中存在的一种方式。"[16]而这一认识无疑是"一个使海德格尔的同代人目瞪口呆或欢欣鼓舞的'思想方式的变革'(用康德的话来说)"[17]。海德格尔大概是试图弥合传统主客体分离关系的第一个西方哲学家。

　　海德格尔之前的传统认识论会质疑，认识是主体的思维，是逻辑的或者感知的意识活动，它怎么能成为一种生存方式呢？的确，通常我们理解的生存方式，是指具体的、有形的和可以感知的行为。康德以来的哲学就把认识看作人的意识把握世界的方式，意识的秩序决定了客观世界的运行法则。然而，海德格尔却把认识降低为"此在"在世界——"此在"和其他存在者共同存在的世界——中存在的一种方式而已。这样，海德格尔就把"此在"变成一个脱离了传统主客体、脱离了概念和形象二元对立的新词。这个"此在"因此也就成为一个带有符号特点的存在。它具有任意性，因为它处在变动不居的选择之中。它是能指，也是所指。后来的德里达和福柯从中受到启发："此在"的本质是由它和世界发生的关系来确定的。这即是德里达、罗兰·巴特等人的后结构主义哲学的核心理念：文本就是上下文。没有上下文的文本和没有文本的上下文都不存在。

　　那么什么是世界呢？"世界，从存在论上看，并不是那些不同于此在的存在者的规定，而是此在本身的规定。"[18]换句话说，世界离不开认识论，甚至是认识论的一部分，也就是前面所说的，世界是"此在"的认识论存在方式。世界不是离开"此在"的独立规律，不是像康德所说的自然法则。相反，在海德格尔看来，自然本身就是我们在世界中遇到的一个存在者，这个存在者与"此在"在世界上处于共同存在的关系之中。简单地说，并不是首先有一个纯粹的自我，然后我们为其找到一个世界，再促使其进入这个世界中；与此相似，也没有一个孤立的自我，不存在有待于与他者发生联系来克服的孤立性。[19]

　　所以，世界是一个场所，"此在"和各种存在者（他人、各种自然物和生产物）共同存在。这里的共同存在的意思是，这些他者之所以成为他者，是由于"此在"与之发生了（认识论）关系。因此，世界万物的存在与"此在"的认识论有关。如果从海德格尔的理论出发，我们可以说，世界是各种"此在"认识遭遇在一起的场所，就是各种认识（目的性）碰撞遭遇，并且互相领会的场所。这里的关键是"目的性"，目的性就是存在者向"存在性"（being，也就是真理）敞开的能力。

[16]〔德〕比梅尔：《海德格尔》，第43页。
[17]同上。
[18]同上书，第44页。
[19]参见上书，第49页。

从海德格尔的"此在"理论去看他对梵·高作品《鞋》的解读，我们就会明白，为什么海德格尔把我们看来如此主观的诗意化的解读看作对"鞋"的普遍真理的揭示。因为按照海德格尔的逻辑，"鞋"并非一双个别的鞋，而是和它的存在环境发生关系的"此在"。"鞋"已经成为一个符号，符号的核心是"物外"，即物性的存在方式。海德格尔的解读是对"鞋性"的解读，或者说，是"鞋"敞开、显现了它的真实性的存在（或者存在的真理性）。

这样我们就完全可以理解为什么海德格尔的艺术理论不是以艺术作品本身的研究为出发点，而西方正统艺术史学（从李格尔、潘诺夫斯基、沃尔夫林到夏皮罗）是以艺术作品为中心的客体研究（object studies）学科。海德格尔把艺术研究放到了广义的哲学认识论的高度。在他眼里，艺术作品和任何存在物一样，天生要对真理负责。如果不能展示真理，那么它就不具备艺术品质。这就是前面提到的"器具性"概念。海德格尔用它来界定这种高级的物的品质。

在海德格尔那里，绘画和雕塑要低于建筑和音乐，建筑和音乐又低于诗歌。而艺术的本质则是诗。诗不是日常语言，诗是语言的集大成者，是最接近真理的语言。"语言在本质上是诗"（language itself is poetry in the essential sense），"艺术的本质是诗"（the nature of art is poetry）。[20] 这好像柏拉图的理念。柏拉图和亚里士多德都把诗歌看作艺术的最典型和最高的代表。语言是诗的初始，接近真理的语言是诗，因为语言自身具有自明性，或者说，语言具有自我显现和自我开放的能力，它可以给物命名，而"在语言不存在的地方，比如正在显现着的植物、石头和动物中，就没有关于'是什么'的敞开性，相应地也就没有关于'不是什么'和'无'的敞开性"[21]。

艺术的本质是诗，诗的本质是真理的建立。这里的关键是语言，没有语言就没有诗，没有诗就没有给物命名的方式。而物，包括动物，因为没有语言能力，也就不能进入诗的状态，没有揭示真理（或者真实——"是"，what is）的可能性，这个可能性在海德格尔那里叫作"敞开性"（openness）。

显然，海德格尔的存在哲学是另一种人类中心主义的傲慢的形而上学。我们能说动物没有语言吗？比如蚂蚁和蚂蚁之间靠什么交流呢？不是靠它们特有的语言吗？只不过它和人类的语言大相径庭，不是人类的书写语言而已。所以，海德格尔虽然批评了人文主义者所谓意志自由的优越感和人在存在物中的中心地位，但是，他仍然认为

[20] Martin Heidegger, "Origins of Work of Art", in *Poetry, Language, and Thought*, pp. 74-75.

[21] Ibid. p. 74.

真理存在于人类语言的表述之中，认为语言可以给万物立法，并且可以揭示万物的存在性和本质。

这不禁让我们为海德格尔的存在主义哲学扼腕，因为它最终还是没有逃离西方哲学的传统误区。这个误区就是，从"理念至上"转到"语言至上"并不能解决"人类中心论"的问题。就目前人类认识的范围和程度来看，我们可以说，人类语言是宇宙中最高级的语言，然而，把人类语言放到至高无上的位置还是有问题的。海德格尔非要把鞋的意义归结为一个绝对性的符号，就体现了他的语言至上倾向，即语言是真理存在的方式。按照海德格尔的话说，就是"语言是存在的家园"（language is the house of being）。[22] 这就是说，理在言中、意在言中和是在言中，"是"（being）和"言"（language）应该是完美统一的。这与"意在言外""言不尽意"具有本质上的区别。我们认为，意和言的不对称性源于人类主观认识本身的、先天的局限性。即便是在海德格尔所界定的存在者、"此在"，甚至存在性那里，也有认识误区，语言至上与理念至上一样都无法与"真理"绝对对应和对称，都先天地包含了我们所说的"差意性"本质。[23]

由此我们看到，西方传统唯心理论把真理推向主体，传统唯物理论把真理推向物，海德格尔则把它归为存在性，而存在性的实质就是语言交往的符号化过程（认识是"此在"在世界中存在的方式）。[24] 于是，此后的西方哲学和艺术理论，逐渐把语言符号神圣化，其结果是逐渐抽空了其他认识性因素，特别是日常经验方面的因素，比如知觉、美感、体悟。因此，可以说，"语言至上"的人类中心论是海德格尔理论的一大问题。

海德格尔理论的第二个问题是他始终没能跳出西方哲学传统的二分法。虽然海德格尔看似换了个方式去追究真理的绝对性，这个绝对性在海德格尔那里也不再是主体意识和外在世界在形而上学层面上的对应，而是在"存在"层面上的最终统一，比如梵·高的"鞋"和作为真理的"大地"的对应统一，但是由于世界、在者、"此在"等都潜在地趋向存在性这个本体（或者真理性），因此，海德格尔的存在主义哲学仍然没有摆脱物质和精神、世界和意识、现象和真理绝对对立统一的基本哲学基础，仍然忽视或者不接受物质和真理二元之间的不对应和不对称性。换句话说，海德格尔和他所

[22] Martin Heidegger, *On the Way to Language*.

[23] 关于意派和差意性的论述参见本书第十四章。

[24] Jean-Marie Schaeffer, *Art of Modern Age: Philosophy of Art from Kant to Heidegger*, trans. by Steven Rendall, Princeton: Princeton University Press, 2000.

修正的启蒙哲学都认为，主体通过自我显现（无论是逻辑概念，还是语言、诗、艺术的方式）可以把握自然万物的真理本质。西方哲学基本都是在主客体这个二元对立中展开的，而一些东方古代哲学则承认某种不对称和非绝对性。西方一些当代哲学家也意识到了非对称和非绝对性的重要性，因为人类意识和实践的活力可能恰恰来自这种不对应和不确定性。

二元对立（或者说对应）的哲学修辞是否定和肯定、再否定和再肯定的辩证法，而不对应性的表达方式是转化，转化来自"差意性"。"差意"（deficits）不同于"差异"（difference），"差意性"承认宇宙间万物（包括人的意识）在本质上先天地、永恒地存在着逆差、缺失和不饱和，正是这种缺失促成了宇宙间万事万物之间的互动。人类的意识和能力也存在缺失和逆差，并不比任何自然物更完美。人类能够"征服"自然并令其"灭亡"并不等于征服者本身足够强大和自足，"征服"只是对其自身缺失的"补充"，这个补充的结果是暂时的，从长远而言是徒劳的。

存在主义和各种后现代哲学都重视"差异"。这个"差异"仍然先天地来源于并从属于人类的意识秩序（规定了诸多差异及其等级）。差异性常常意味着多样性，甚至多元化。海德格尔眼中的物是有差异的，比如器具性的物和无器具性的物、纯然的物和真理之物等，然而，差异不是实然的（actual），它永远是虚拟的，甚至虚伪的。"差异"的潜在动力是趋向同一，因为差异本身就是同一标准下的另类，回到同一标准是另类的归宿。而笔者所说的"差意"则接受不对应、非对称和非同一。"夫和实生物，同则不继。""差异"的动力是"以他同他"，而"差意"则是"以他平他"。"差意"促成转化和永不休止的互动，在这一过程中，所谓的真理和真实大都呈现为笔者在《意派论》中所说的"不是之是"，而非绝对的"是"或者"不是"。"是"和"不是"来自某一秩序性和结构性规范的等级差异，比如全球现代性中的文化差异就是由现代性的普世性所规划的结果。

我们注意到，海德格尔在讨论"现象"时提到了隐蔽性和非隐蔽性的矛盾，看似与"不是之是"有相通之处，但是，这个矛盾只呈现为现象，和本体无关，其本体仍然永远不存在矛盾和缺失。这是海德格尔理论的第三大问题。

海德格尔在他的《存在与时间》中，提出了新的现象学观念："现象"不是和本体相对立的概念，也不是本体的外形（appearance），而是一种自我显现。这让我们想到了"此在"。他引用了希腊文的本义去解释什么是现象。现象是现象自身，也可能是假象：现象（phenomenon）是从希腊文 phainomenon 来的。希腊文的原始含义包括了"看似"（看上去一样，眼睛感知到的）、"貌似"（外表好像一样，对客体对象特征的陈

述），以及"相似"（与什么相比一样，逻辑比较后的结论）几种因素。[25] 所以，对于现象，要看我们是以现象作为"现象自身"去界定，还是以"假象"（或者相似现象）去界定。海德格尔认为，从语言逻辑的角度，这两个界定在结构上是不可分离的。[26] 但是，无论是"现象"还是"假象"都不是真实的，它们都是存在本体的属性，而不是存在本体本身。这就像"此在"和存在者都不是真实，只有作为本体的存在性才是真实的一样。

尽管海德格尔对现象的论述超越了之前胡塞尔所创立的现象学 [27]，但是整体而言，海德格尔仍然局限在现象和本体的二元对立的立场之中，只不过海德格尔所谓的"现象"意指现象和相似现象（或者假象）之间的矛盾关系，最终要求证的仍然是"非隐蔽现象"（即现象）和"隐蔽现象"（即相似现象）所构成的"物外"如何传达了本体（或者真理）意义。从一双鞋的现象（或者是假象），到类似鞋的东西（即通向真理的敞开性），再到产生"鞋"之外的意义，最后推演出梵·高的鞋所象征的真理。海氏的这个隐蔽和非隐蔽现象学矛盾最终呈现的仍然是现象和真理、表象和形而上学之间的关系，因为他提前假定了它们之间的对应关系。他先假设了一个前提，即假定物的外在性隐蔽了内在的真理，然后再去求证隐蔽的真理和外在假象之间合逻辑的对应关系。因此，以上隐蔽和非隐蔽的现象学说法，虽然与"不是之是"类似，但它们在根本上是不同的："不是之是"不是揭示一个事物的绝对性真理的本质，而是认识和解释事物的"差意性"以及它被填补的过程。

如果我们把本体的所有者颠倒过来，或者至少在本体面前，物和人是平等的，会怎样呢？比如，我们承认事物的物性和真理是平等的，那就用不着从物之外去寻找真理。正像宋人所说，"天下物皆可以理照"。尽管它们各有各的自在真理，且这个真理是不以人的意志为转移的。[28] 以这样的态度去对待物会怎样呢？可能就会产

[25] 参见英文版 Martin Heidegger, *Being and Time*, trans. by Joan Stambaugh, New York: The State University of New York Press, 1996, pp. 24-25。这里的"看似"（what looks like something）、"貌似"（seeming）以及"相似"（semblance）是笔者参阅英文版书籍翻译的三个概念。在商务印书馆 1987 年版的《存在与时间》中，这三个概念被翻译为"看上去象是的东西""貌似的东西"和"假象"（第 36 页）。笔者认为第三个概念翻译为"假象"有些不妥，"相似"好一些。因为"相似"有假象的意思，但是它又离不开对真象的直接参照，所以更符合海德格尔对现象解释的上下文。此外，笔者认为"看似"的意思是"看上去一样"，是眼睛感知到的。"貌似"是指外表好像一样，属于对客体特征的陈述。"相似"则是"与什么相比一样"，它是逻辑比较后的结论。这三个层次恰恰是西方启蒙以来认识论的三个组成因素——感知、感知客体的本质，以及概念逻辑（统觉）的参与。我们看到，在这里，海德格尔用"现象"置换了康德的经验和理性这一对认识论中的二元因素。现象属于存在的感知。

[26] 当现象声称一个现象"显现了它自身"的时候，它必须指出它自身是什么意思，换句话说，就是什么不应该是它，或者只有什么才应该是它，此外则是假象。所以，那个显示了自身的现象在最初意义上已经包含在假象之中。没有假象的现象就是没有显示自身的现象，或者我们用通俗的话说，没有假象就没有真相。

[27] 胡塞尔现象学的口号是"回到事物本身"（back to the things themselves），其本意是摆脱那种没有理论结构所导致的极端游离性的、偶然性的实证见解。但是，胡塞尔的现象学并没有由此走向实证主义。他试图在传统形而上学和拘泥于实证的方法之外找到解释本体的方法，这影响了海德格尔。胡塞尔走得还不够远，而海德格尔则从现象学那里找到了自己的解释本体的方法。胡塞尔是把事情悬置，而后去审视；海德格尔则是把存在悬置，而后去追究它的存在性。

[28] 这正是北宋受到理学影响的宏伟山水画之所以尊重物的自在性，对自然山水充满敬意，甚至敬畏的原因。

生一种哲学，它否认人对物的真理解读优于物自身，否认物遮蔽了（人所给予的）真理，相反，人应当尊重和承认物原来既有的灵性（或者真理）。由于人的认识永远不可能穷究物的本性，所以不对应是必然的，而对应才是偶然的。

后结构主义者试图离开海德格尔的真实性和真理诉求的存在本体论，也试图抛弃本体，但是，他们却无法逃离中心和非中心的位置情结。解构主义只能绕着本体去隐喻和暗示本体，结果这个隐喻语言自身要么成为另一个"本体参照"，要么成为虚拟的语言本体之类的东西。就像德里达绕着圈子在讨论梵·高的鞋、妓女的鞋、达利的鞋、沃霍尔的鞋等等，而实际上他只是要否定海德格尔的大地真理和夏皮罗的传记真实，认为二者都没有揭示出所谓的真实性。

再有，海德格尔的"此在"和世界的关系、遮蔽和非遮蔽的关系是静止的，虽然具有你中有我和我中有你的关系因素，但是，他忽视了偶然性和任意性因素。在关于《鞋》的争论中，夏皮罗实际上已经用考证指出了这个问题。

海德格尔只好运用排他法去获得最后的真实意义。正是因为海德格尔事前已经排除了梵·高作品中的鞋是梵·高自己的鞋的事实（这个事实海德格尔从来没有去考证过），同时也排除了作品是对一双随便选来的鞋的写生（这个更无需去证实，因为在海德格尔看来这样的写生是无意义的）。在排除了无意义的可能性之外，海德格尔选择了普遍性的"真实"作为他解释梵·高作品的出发点。

海德格尔无疑是崇尚本质主义的。虽然他否定之前的形而上学本体论，把存在作为本体，但他仍然遵循着物—物外—真理的线性推理模式。他在他的存在主义哲学中勾画了"此在"和世界的存在关系，但在实际运用这个关系的时候，他仍然按照从低级到高级的层次（比如从一双鞋到农妇的鞋，再到农妇鞋的本质），区分了处于这一系列关系之中的各个方面。在这个关系中，不同方面都同时趋向真理和本质，它们有的是真理的隐蔽部分，有的则是其显现部分。正是这种从否定到肯定的排除和推理，形成了海德格尔的线性艺术批评的基本方法。

实际上，夏皮罗颠覆了海德格尔这一浪漫的从物到意义的象征符号叙事。尽管海德格尔反对形而上学，但是，通过"物外象征"的方式去解释真实再现，很容易带来一种危险，那就是给予解释者太多形而上学的阐释权力。尽管如此，在西方哲学和艺术理论中，海德格尔的理论仍然影响深远，也成为后结构主义和后现代主义的先声。[29]

[29] 近年讨论海德格尔与艺术的著作有：Julia Young, *Heidegger's Philosophy of Art*, Cambridge (U.K.) and New York: Cambridge University Press, 2001; Iain D. Thomson, *Heidegger, Art, and Postmodernity*, Cambridge (U.K.) and New York: Cambridge University Press, 2011。

第四节　夏皮罗：物的真理是"社会化现实的形式"

夏皮罗认为海德格尔的问题在于他太相信自己的直觉。确实，海德格尔对梵·高的《鞋》的描述，对这个工具性的物是如何折射了大地和世界的关系的讨论，的确太主观，也太理想主义。似乎艺术家一旦拥有完美的系统性技术，就可以完美地表现世界的真实。似乎艺术作品必定带有某种真理表现，也必定可以阐发真理。这种完美主义理念是海德格尔哲学的致命之处。海德格尔的存在哲学虽然在一定程度上打破了西方传统的二元哲学，但是，他的认识主体和世界客体之间仍然是完全对应的，这在他的艺术理论中表露无遗。与之相反，夏皮罗注意到了艺术作品和艺术历史。作为研究对象，艺术作品始终存在着可疑之处或者不完整性，正是这个不完整性和可疑之处为我们的研究同时也为艺术作品的意义解读提供了丰富性。所以，夏皮罗和海德格尔有关《鞋》的争论，其实并不在于这双鞋究竟是梵·高的鞋还是农妇的鞋，而在于一种艺术认识和阐释的态度。海德格尔是"艺术—真理"的完美揭示者。尽管他承认艺术作品中的物、世界和技术系统之间具有复杂的关系，比如真理的隐蔽和非隐蔽的关系，但他的基本立场是艺术和真理之间具有不可怀疑的对应性（representation, or resemblance）。这好比后结构主义者用 Argo 船的例子批评结构主义一样，船的内部结构看似新，但是船的本质没有变。如果结构主义是 Argo 船，那么不论结构主义在语词关系方面有多么惊人的发现，它依然局限在原来基本的世界观范围内。所以，海德格尔仍然是一个形而上学者。

夏皮罗没有只迷恋某种方法论，因为他看到了各种方法论的可取之处。同时，他的内在立场又是不变的，那就是，艺术学永远不是关于"艺术作品形式"的研究，而是一门更加宽广的艺术作品的"社会化形式"的研究。正是在这个信念的基础上他展开了关于艺术的符号性的理解。但是，这里的社会研究不是把艺术作品视为社会的或者社会学研究的附庸，夏皮罗始终致力于寻找一种视觉语言和社会意义之间的中介。这几乎是所有新马克思主义艺术史家所致力的工作。当然，相较于海德格尔，夏皮罗的"社会化形式"的艺术史研究仍然是客体研究（object studies）。夏皮罗的理论带有马克思主义色彩，但是，我们很难赋予他马克思主义艺术史家这样一个称号，因为他的兴趣和方法实在是太丰富多样了，这使我们很难界定他的研究方法是什么。他在各个领域都有锐利和独到的见解，在他的身上，我们看到了美国实用主义哲学的优点。如果给夏皮罗的艺术史理论下一个定义，或许可以叫作"社会考古符号学"，因为他既集合了社会学和实证方法，又不执拗于一个固定意义，这正是符号学的态度和立场。

在 20 世纪的第一代美术史家中，梅耶·夏皮罗是唯一一位在美国受到教育，并卓有成就的艺术史家。[30] 他同时也是 20 世纪现代艺术史和艺术理论的开拓者之一，和潘诺夫斯基以及阿多诺是好朋友。他有关印象派和现代性的讨论在格林伯格和克拉克之外别树一帜。夏皮罗最重要的贡献在于，他把沃尔夫林的形式分析引向具有社会内容的"视觉艺术"（visual art），在平衡"主观"社会学和传统的"客观"形式分析方面做出了不可磨灭的贡献。但是，他并没有走向宽泛的庸俗社会学，相反，他始终把研究限制在哲学、美学和语言学的范围之内。他对马克思主义理论也很推崇，并且在 1937 年参与创办了《马克思主义者季刊》（Marxist Quarterly）。他还经常与同时代的著名哲学家和学者进行高层次的思想对话，其中包括阿多诺、约翰·杜威（John Dewey，1859—1952）、拉康、列维-斯特劳斯和萨特等，当然，其中最著名的是对海德格尔的存在主义哲学的批评。

夏皮罗在艺术史方法论领域虽然没有伟大的发现和创造，但是，他几乎对每一个方向都有贡献。夏皮罗的艺术史写作生涯贯穿了 20 世纪的大部分时期，他的研究对象也跨越了中世纪和 20 世纪，他的两本重要的研究文献分别是研究中世纪和 20 世纪的文集。[31]

1996 年夏皮罗离世，漫长的学术生命使他有机会对每一个时代流行的艺术理论和方法论作出回应。1927 年到 1939 年期间，夏皮罗主要致力于对图像学的修正。他认为图像学确实是解码艺术作品意义的好方法，但是，解码作品本身的象征意义还不够，必须把权力和相关的社会阶级等艺术生产的上下文因素考虑在内。大卫·克雷文（David Craven）把夏皮罗学术生涯第一阶段的理论称为"整体艺术史分析"的方法（total art-historical analysis）。[32]

在第二阶段，夏皮罗转向社会艺术史（social history of art）视角。这个阶段以夏皮罗在 1937 年发表于《马克思主义者季刊》的一篇评论文章《抽象艺术的本质》（"The Nature of Abstract Art"）为代表。这篇文章首先讨论了印象主义的本质。夏皮罗的观点完全迥异于弗莱等形式主义理论家，他认为印象主义并不是色彩的纯艺术，而是阶级社会的产物，印象派的出现是资产阶级现代社会的转型所造成的视觉转向。夏皮罗将 19 世纪六七十年代早期印象派的光点、跳跃性、偶然性等艺术技法和视觉特征，

[30] 夏皮罗于 1904 年 9 月 23 日出生于立陶宛，他三岁的时候，全家移民到美国。1916—1920 年他在哥伦比亚大学攻读哲学和艺术史，从 1928 年开始一生都在哥伦比亚大学任教。他的研究领域非常宽泛，涉及从古代晚期、早期基督教艺术到拜占庭和中世纪再到 19 世纪和 20 世纪的现代艺术。他在艺术史写作、艺术作品的分析和评论方面都有很多学术成果。

[31] 这两本文集分别是 Modern Art: 19th and 20th Centuries, Selected Papers II, New York: George Braziller, 1978; Late Antique, Early Christian, and Medieval Art, Selected Papers III, New York: George Braziller, 1979.

[32] David Craven, "Meyer Schapiro: American Art Historian", in Key Writers on Art: The Twentieth Century, ed. by Chris Murray, p. 242.

图 6-4　埃德加·德加，《舞台上的舞女》，粉彩，60 厘米×44 厘米，1877 年，法国巴黎奥赛博物馆。

与车水马龙、环境不断变化的景观社会联系起来。他认为，正是这个熙来攘往的社会，给那些靠投资（比如向城市流动人口收取房租）生活的资产阶级提供了市场，使他们不用劳动就能得到源源不断的财富，同时还享有自由。于是，他们的视觉感受力在这个养育他们的景观社会里发生了变化，与穿行在灯红酒绿的城市中的行人和挑选奢侈品的消费者的视觉经验类似，开明资产阶级（enlightened bourgeois）转而偏爱跳跃的、流动性的视觉片段，成为早期印象派的受众。而随着资产阶级社会关系和活动场所的变化（比如，从公共性的社群、家庭和教堂，转向街道、咖啡馆、度假胜地等商业的、临时的、私人的领域），他们越来越意识到个人自由的重要性。与此同时，

没有经济能力实现个人自由的中产阶级穿梭在麻木不仁的民众中，精神上饱受折磨，越来越感到孤立无助。于是，到 19 世纪 80 年代，在印象派的作品中已经很难看到愉悦地游玩的个体了，取而代之的是一个个独立的个体（由此产生了新印象派），他们互相之间没有交流，有的只是机械地重复着既定的、不存在偶发性的舞蹈。[33]

可见，和格林伯格的观点截然不同，夏皮罗从艺术社会史的角度讨论了抽象主义。这启发了 T. J. 克拉克和托马斯·E. 克劳等西方著名的新马克思主义艺术史家。比如，T. J. 克拉克曾经在《现代生活的画像：马奈及其追随者艺术中的巴黎》中引用了夏皮罗在这篇文章中的一段话。虽然克拉克指出夏皮罗对印象派发展的社会背景的论述在前后阶段的转换以及与印象派代表作品的对应上有一些问题，但他仍在开篇坦言其《现代生活的画像：马奈及其追随者艺术中的巴黎》最早的写作灵感来自夏皮罗关于印象派绘画的几段文字，并将夏皮罗这篇涉及印象派和资产阶级关系的文章进一步引向阶级和意识形态的研究。后来夏皮罗的这篇文章被收录在《波洛克及其之后：抽象主义和现代主义》一书中。

夏皮罗学术生涯的第三个阶段是艺术批评（art criticism）的转向。这个阶段的标志性作品是他发表于 1957 年《艺术新闻》上关于抽象艺术的文章。在这篇文章中，夏皮罗明确地批评了格林伯格的形式主义理论。他认为抽象主义既不是艺术媒介的自我确证（self definition），也不是政治的附庸。它是一种意识形态批评（ideological critique），以抵抗二战后日益壮大的跨国资本主义对日常工作经验的异化。较之夏皮罗 1937 年的《抽象艺术的本质》，该文进一步认为，50 年代抽象主义作品中的社会批评实际上不像格林伯格等人所说的，仅来自艺术作品自身的逻辑。格林伯格在《前卫与媚俗》中把西方抽象艺术的美学的平面性与社会学的反媚俗解释为对资产阶级社会的庸俗性的批判（见本书第八章），在夏皮罗看来，这种社会批判同时也来自决定艺术生产模式的社会系统。但是，艺术绝对不是一种简单地附和政治的社会传声筒，就像现实主义那样。我们看到，夏皮罗的意识形态批评实际上和之后我们要讨论的比格尔的理论很相似。它是介于阿多诺和卢卡奇之间的一种理论。[34]

夏皮罗的第四个方法论转向是语言学转向，但是，他的语言学理论更多地受到了皮尔斯的影响，而不是索绪尔。这可能与夏皮罗的美国教育背景有关，因为皮尔斯是美国本土的实用主义哲学家。当然，夏皮罗也关注 20 世纪 50 年代以来罗兰·巴特的

[33] Meyer Schapiro, "The Nature of Abstract Art", originally published in *Marxist Quarterly*, 1937. It was included in the collection *Pollock and After: The Critical Debate*, ed. by Francis Francina. T. J. 克拉克在他研究印象派的《现代生活的画像：马奈及其追随者艺术中的巴黎》中评论道："夏皮罗发表在 1937 年 1 月的文章依然是研究该专题最好的文献。" T. J. Clark, *The Painting of Modern Life: Paris in the Art to Manet and His Fellowers*, Princeton: Princeton University Press, 1999, pp. 3-5.

[34] 对比格尔的讨论，详见本书第十章。

语言学研究成果。罗兰·巴特在《作者之死》中讨论了作品语言分析和观者再创造之间的联系[35]，特别集中地探讨了通常我们所说的艺术作品的构成和背景是如何被艺术家自身因素以及接受者的反馈和解读双向地决定的。在艺术史写作中，我们早在李格尔对荷兰团体肖像画的分析中就看到了这种方法。[36]

夏皮罗学术生涯的第五个转向是心理分析转向。他在1955—1956年写了一篇批评文章，重新解读了弗洛伊德用潜意识理论讨论的达·芬奇画作《圣母子与圣安妮》（*The Virgin and Child with St. Anne*），指出弗洛伊德在历史学研究方面的错误。[37] 但夏皮罗并没有否认精神分析法的重要性，在他看来，社会行为是由个体行为组成的，心理分析实际上是历史和社会学解释方法的一部分，因此弗洛伊德的问题并非出在他研究潜意识的心理学方法上，而是出在忽视历史语境和社会背景方面。夏皮罗认为，理想的精神分析方法应当建立在完整而又正确的"事实"或"数据"（data）基础之上。在对精神分析学的运用方面，夏皮罗最重要的文章应该是那篇分析塞尚静物作品中的苹果形象的文章。他认为有着完美秩序的苹果，实际上代表了塞尚对女性人体的渴望，也暗示了他不敢直面女性人体的性压抑。在这个意义上，塞尚对苹果这种静物的选择具有性潜意识的意味。[38]

夏皮罗的第六个方法论转向是伴随着他对海德格尔的批评而展开的。[39] 这个阶段也是他的社会学、考古学和符号学等诸种方法融为一体的成熟期。正是这种成熟，使他对海德格尔的文章产生了兴趣。而他在写相关文章的时候也正是西方后结构主义酝酿和兴起的时期。但是，不论夏皮罗的学术方法如何转向，历史语境、社会考古和图像分析的综合性研究方法是他一致的追求。

[35] 详见 Roland Barthes, "The Death of Author", in *Image, Music, Text*, essays selected and trans. by Stephen Heath。在1969年的一篇有关语言学的文章中，夏皮罗认为艺术作品不是由艺术家或广泛的社会生活单方面所决定的。Meyer Schapiro, "On Some Problems in the Semiotics of Visual Art: Field and Vehicle in Image-Signs", in *Theory and Philosophy of Art*.

[36] 事实上，李格尔的写作近年来也受到了后结构主义者的关注。此外，T. J. 克拉克在1980年发表的《马奈的〈奥林匹亚〉》（"Manet's Olympia"）也可以说是一篇通过一件艺术作品集中分析这种"画里和画外"之间的视线网是如何被编织的文章。当然，福柯对委拉斯贵支的《宫娥》的分析也是有关视线凝视（gaze）的典型文章（详见本书第十一章）。

[37] 比如，弗洛伊德引用了达·芬奇关于"秃鹫"（vulture）的童年记忆，并将之与古埃及戴秃鹫头饰的穆样女神（Mut）联系起来，同时结合达·芬奇的私生子身份等史料，推论出达·芬奇的恋母情结和同性恋倾向。然而，夏皮罗指出，此前已有学者研究表明，达·芬奇说的并非"秃鹫"，而是一种不吃腐食的鸟（"鸢"，kite），那么，弗洛伊德从一开始就错了。夏皮罗进而从"鸢"入手，分析了这种鸟在达·芬奇时代实际上是天才、灵感的象征，也可能代表了一种宗教的献身精神，从而推翻了弗洛伊德关于达·芬奇的性取向和恋母情结一说。就《圣母子与圣安妮》的分析，弗洛伊德认为，达·芬奇描绘的两位女性年纪相仿，因此，画家实际上画的是他的两个母亲（生母和继母），而夏皮罗则认为弗洛伊德的分析缺乏对历史语境和达·芬奇其他作品应有的考察，比如，将圣母的母亲圣安妮同样表现为妙龄少女这一处理手法并非达·芬奇首创，并且，在达·芬奇稍晚的表现同一题材的作品中，圣安妮明显被描绘成了老妇的样子。在夏皮罗看来，对这幅作品的解读应当与达·芬奇时代的"圣安妮崇拜"的历史语境联系起来，而达·芬奇在不同作品中对圣安妮年龄的不同处理，应当与当时教廷对"圣安妮崇拜"的不同态度有关。Meyer Schapiro, "Freud and Leonardo: An Art Historical Study", in *Theory and Philosophy of Art*, pp. 153-187.

[38] Meyer Schapiro, "The Apples of Cezanne: An Essay on The Meaning of Still-life", in *Modern Art: 19th and 20th Centuries*, pp. 1-38.

[39] 关于夏皮罗的转向参见 David Craven, "Meyer Schapiro: American Art Historian", in *Key Writers on Art: The Twentieth Century*, ed. by Chris Murray, pp. 239 -244。

第五节　德里达："物的真理"仅仅是一种现实陈述本身

德里达对海德格尔和夏皮罗的争论所发表的文字充分体现了他的兴趣所在：不关注作品的真实意义或者真理，甚至怀疑梵·高的《鞋》里面的鞋是不是一双，实际上，他关注的是海德格尔和夏皮罗用什么语言方式去讨论意义。比如，他注意到海德格尔对鞋的拥有者的性别和阶级性的描述，这确实是海德格尔犯的两个错误。

但是，德里达很理解海德格尔，他认为是不是一双鞋，或者是不是农妇的鞋，在海德格尔那里都不重要，重要的是，海德格尔强调梵·高的鞋表达了"此在"这一不变的真理。所以，尽管海德格尔也知道，就像夏皮罗批评的那样，梵·高画过多次鞋，但是，海德格尔要表述的重点是，鞋的本质是生产制作的、有用的，是属于世界和土地的。但是，这两点又恰恰是夏皮罗不感兴趣的。[40] 而夏皮罗感兴趣的地方，在海德格尔看来又是次要的，比如，夏皮罗对梵·高画的鞋的作品数量、风格和鞋的主人等通常的艺术史问题感兴趣，他考证了海德格尔所描述的梵·高作品《鞋》的风格特点和描绘手法等，完全可以在梵·高其他关于鞋的作品中找到。在这一点上，夏皮罗其实误解了海德格尔。因为海德格尔说得很明白，绘画不是要复制某个具体的对象，而是要表现真理，即一个普遍的真实，这个真实是通过一种"保持了距离的原初性"（the truth is due to a "more distant origin"）所再现出来的。这个真实并不依赖于所谓的这一个和那一个物品，或这一双和那一双鞋的主人等之间的具体关系。据德里达讲，这（些）鞋不属于任何特定的主体，或者某个特别的世界。这里所说的鞋的所有者属于广义的与真理有关的世界，属于那个城镇和田野，而不是特指的。[41]

如果把超现实主义画家勒内·马格利特的鞋和安迪·沃霍尔的鞋放到一起，会很有意思。超现实主义画家马格利特的鞋是心理学的，那双脚显示这鞋来自同一个人的身体。比如作品中的鞋是女人或者男人的鞋，带有某种性心理的暗示。它们的背景以及自身的造型都把鞋引申为不仅仅是一双普通的鞋，而是与特定的阶层或者特定生活圈子的人有关。也就是说，马格利特的作品画的是鞋，但说的却是另外一回事儿（图6-5、6-6、6-7）。而沃霍尔的鞋则无所谓是否是一双，也无所谓哪一个人曾经穿过，或者是否曾经有人穿过。在这一点上，有人会说，这可能和海德格尔对鞋的理解一样，沃霍尔也不在意鞋的个别性和特定属性，但是，沃霍尔的鞋是真正的工业产品，是市场商品，是女人的鞋（图6-8）。这是沃霍尔的鞋所明确宣示的。

[40] Jacques Derrida, *The Truth in Painting*, trans. by Geoff Bennington and Ian McLeod, p.311.

[41] Ibid., p.312.

沃霍尔的作品告诉我们，他可能并没有兴趣像海德格尔那样说出一个关于真理的故事。在沃霍尔这里已经没有真理、真实和唯一性可言了。

然而我们看到，许多西方批评家却从沃霍尔的鞋中引申出一大堆真理和意义。有

图 6-5　勒内·马格利特，《闺房里的哲学》，布面油画，195 厘米×152 厘米，1947 年，私人收藏。

图 6-6　勒内·马格利特，《真实之井》，1963 年。

图 6-7　勒内·马格利特，《红色模型》，布面油画，56 厘米×46 厘米，1935 年，法国国立现代艺术博物馆。

图 6-8　安迪·沃霍尔，《钻石灰尘鞋》，涂料、粉尘与丝网印刷合成，51 厘米×42 厘米，1980 年，安迪·沃霍尔视觉艺术基金会。

人说它揭示了资本主义批量生产的物恋本质，比如詹明信在他的《晚期资本主义的文化逻辑》（*Postmodernism, or, the Cultural Logic of Late Capitalism*，这本书也用了沃霍尔的《钻石灰尘鞋》做封面）中所描述的。而女性批评家则从中看到了男权社会如何把女人的服饰按照男人的品味加以设计，最终女人也把它们当作自己的身份表征，虽然每个人有每个人的特殊喜好，然而，这些鞋不过是男权社会为女人设计的性符号而已。

下面让我们回到德里达。德里达最初的兴趣是语言，并由此开创了解构主义语言学。[42] 然而他的研究领域远远超出了语言学的范畴，他独特的研究角度影响了包括艺术在内的几乎所有的人文学科。他有关艺术的文章集中收录在《绘画中的真理》和《盲人的记忆》两本书中。

对德里达艺术理论的理解必须从他的解构主义语言学开始。我们在前面的章节中提到过索绪尔的结构主义语言学，主要关注如何通过一个系统的结构来解读语法和语词的意义。索绪尔相信，只要建立一个封闭自足的内在系统，比如内部语法系统，就可以确定语言的结构和意义。德里达则不认可结构主义的系统论，并激进地颠覆这个系统。他认为，从来就没有一个脱离了时间和历史过程的内在系统以及这个系统所决定的意义，而且从来没有一个连接和生产这个意义的符号。

意义（meaning）和身份（identity）从来都不可能全部在场（fully present）。"在场"在解构主义那里是一个非常关键的概念，其最直白的意思就是显现或者充分显现。在解构主义者看来，任何意义或者任何身份都不是固定的，它们总是部分地隐蔽着，因为它们总是带有他者的上下文因素。他者就是那些影响（或者决定）这些意义和身份的诸多印迹——历史的、文化的和语言的印迹（trace）。

具体到语言和文本，德里达认为，没有自足的语言，没有独立存在的文本，也没有任何权威和作者可以完全解释意义和文本。意义和文本总是在演变的过程中出现和在场。德里达和解构主义者否定任何对意义的解释，因为解释永远局限于个体，而个体的知识和经验的局限性导致个人的解释永远无法完整。于是，解构主义者退而求其次，旨在对被质询和被解释的对象给予补充，就像插图。插图是一种再解释和理解，它既可以避免任何主观的创造性解释，也可以弥合文本和读者之间的沟壑。所以，真

[42] 雅克·德里达 1930 年 7 月 15 日生于阿尔及利亚，犹太血统。1950 年，德里达搬到巴黎并就读于巴黎高等师范学院，学习哲学，并于 1964 年成为该校讲师。1960—1964 年期间他也在索邦大学讲课。1972 年以后他先后在美国霍普金斯大学和耶鲁大学做访问教授。1987 年以后在加州大学欧文分校做访问教授。他是 1983 年在巴黎成立的国际哲学院（International College of Philosophy）的创建者之一。德里达发表了很多解构主义语言学、哲学的论文和著作。其中包括 1967 年出版的《论文字学》（*Of Grammatology*）和《书写与差异》（*Writing and Difference*）。其有关艺术理论的著作有：1978 年出版的《绘画中的真理》（*The Truth in Painting*），1990 年出版的《盲人的记忆》（*Memoirs of the Blind: The Self-Portrait and Other Ruins*）。

正的、合格的解构主义批评应当是一种"开门"工作，即打开艺术作品通往所有印迹的系统工作，而不是试图抓住那些统一的意义（作者意图、社会生活和生产关系等等）。然而，这个"合理"的解构主义批评方法论其实只不过是对解构主义的世界观的表述，而不是解构主义批评的实践方法论。[43] 换句话说，解构主义批评实际上和作品没有什么关系，它既不关心作品本身的考古、论证和语言分析的工作，也不关心过往所有评论对该作品的研究，它所关心的是，通过这样的批评是否能够带来更多的联想。

同理，德里达把艺术作品也看作语言。艺术作品永远都不是在场的，也永远不能述说自己，所以，艺术作品的意义是不可企及的。也因此，在《绘画中的真理》和《盲人的记忆》之中，德里达避免直接碰触任何意义问题，相反，他只是围绕着艺术作品去讨论那些和艺术作品相关的问题。比如，在《盲人的记忆》中，他讨论的不是盲人的素描到底是为谁而作的肖像，作品表达的意图是什么，以及肖像的作者和作品之间的关系等意义问题。这些不是德里达所关心的，他所关心的是画家自己如何最终成为"盲人"，因为画家的作画过程总是被画家自己有关盲人的见解和先入之见所引导着（a drawing of the blind is a drawing of the blind）[44]。

《盲人的记忆》源于德里达为卢浮宫策划的一个展览（1990 年 10 月 26 日—1991 年 1 月 21 日），以相同题目出版了一本书。书中的文字和图片与展览中的作品不完全一样。展览展出了 44 幅素描和绘画，但是书中收录了 71 件作品。展览中的作品和书中的插图都由德里达从卢浮宫的收藏中亲自挑选。这个展览主题也是他自己策划的，德里达认为"盲人"是一个悖论概念，或者说，是德里达对人们将"看"（see）等同于"知"（know）的一个讽喻。与完全靠摸索前进的盲人相比，自以为用眼睛可以看见真相的人，才是德里达所谓的"盲人"。在这本书里，德里达不仅仅讨论素描和绘画的历史，更重要的是他想让我们"睁开眼睛"（open eyes）[45]。所以，在书中，德里

[43] Stuart Sim, "Jacques Derrida", in *Key Writers on Art: The Twentieth Century*, ed. by Chris Murray, p. 99. Stuart Sim 的其他著作有：*Beyond Aesthetics: Confrontation with Poststructuralism and Postmodernism*, London: Harvester Wheatsheaf, Hemel Hempstead, 1992; *Derrida and the End of History*, Cambridge, U.K.: Icon Books Ltd., 1999。其他有关解构主义和视觉艺术的著作有 P. Brunette and D. Wills eds., *Deconstruction and the Visual Arts: Art, Media, Architecture*, Cambridge (U.K.) and New York: Cambridge University Press, 1986.

[44] Jacques Derrida, *Memoirs of the Blind: The Self-Portrait and Other Ruins*, trans. by Pascale-Anne Brault and Michael Naas, Chicago: The University of Chicago Press, 1993, p. 2.

[45] 德里达引用了《圣经》中耶稣治好两个"盲人"的眼睛的故事：盲人对耶稣说，"主啊，请让我们睁开眼睛"，于是，耶稣通过用手"触摸"（touch）盲人的眼睛，使他们重见光明。在这里，"睁开眼睛"不仅指盲人复明，还象征步入歧途的人改过自新。通过这个隐喻故事，我们知道，德里达让人们"睁开"的"眼睛"，并非物理意义上张开的眼球，而是对"不可见"之物的"敞开"，同时，德里达又强调这一"睁开眼睛"的治愈过程是触觉的，而非视觉的。Jacques Derrida, *Memoirs of the Blind: The Self-Portrait and Other Ruins*, trans. by Pascale-Anne Brault and Michael Naas, p. 9.

图 6-9　左：拉图尔，《自画像》，素描，19.8 厘米×11.8 厘米，1871 年，法国巴黎卢浮宫。
　　　　中：拉图尔，《自画像》，素描，18.2 厘米×14.3 厘米，1860 年，法国巴黎卢浮宫。
　　　　右：拉图尔，《自画像》，素描，36.1 厘米×30.5 厘米，1860 年，法国巴黎卢浮宫。

达多次从画面中人物的交错视线切入作品，这与后结构主义的一个重要概念"凝视"（gaze）有很大关系。正如副标题"自画像及其他废墟"所表明的，德里达对自画像的讨论贯穿此书的行文。以拉图尔的一组《自画像》为例，一方面，画家像自恋的独眼巨人（Cyclops）一样，只有右眼凝视着画外。然而，这只可见的"凝视之眼"（staring eye）却恰恰是盲目之眼，它阻止画家看到其他可能性。在这个意义上，这只眼睛除了看见画家绘制它的时刻、时间的流逝和生命的衰亡以外，什么也没有看到。或者说，这只眼睛只看到了它自身的盲目。另一方面，画家《自画像》中的左眼淹没在黑暗之中，在德里达看来，这只隐匿的、退却的、处在黑夜里的眼睛，才是画家面对自我，以及让其他人审视之所在（图 6-9）。

由此可见，德里达的书写和通常的展览图录没有什么太大关系。他主要是在谈哲学的问题，谈他的解构主义批评立场。他的艺术批评或者展览策划的文字意在让人们清醒，而不是告诉人们这是一件什么样的作品。

我们从再现理论的角度总结一下解构主义的理论：

1. 艺术不能再现意义，也不能充分呈现自身的意义。

2. 解构主义关注如何"敞开"和作品有关的、被遮蔽的"印迹"系统。解构主义试图超越作品，倾向于探讨与个别的、具体的艺术作品无关的更广泛的语言客观性。

3. 从作者和作品（文本）走向观者和读者。把意义再现的天平倒向接受者，但是这个接受者不是个体，而是抽象的社会、历史和人群。

4. 偶然性的模式（mode of contingency）。这种模式让传统意义的再现失去了驻足

之地。再现让给了漂移，按照中国道家的说法，意义的判断变得"无可无不可"。

在德里达看来，"再现"这个词，无论是英语、法语还是德语都没有区别，它只是一个关于死亡的概念。再现表达的是理念和现实的对应关系，"进步"（progress）和"成长"（grow）都和再现有关系，因为它们都带有越来越接近真理的意思。[46] 德里达批判的是启蒙的理想主义再现论。他采取的办法是，回避运用既有的单词去讨论人们所关注的争议点，而是迂回到争议的边缘，以隐喻甚至反讽的方式去暗示争议主题。但是，和大多数解释者不一样，德里达不是促使我们去读懂一个文本的意义，而是试图告诉我们那个文本根本就没有意义，或者不具有我们所期待的意义。换句话说，他不去建构意义，而是解构意义。[47]

德里达的解构主义理论基于哲学的终结（在德里达那里就是形而上学的终结）和人的终结。他在一篇题为《人的终结》的文章中指出两点：（1）人类来到了他们的一个终点，（2）人类的传统"目的论"已经衰亡。[48]

在此之前，我们已经讨论了启蒙运动以来那种将艺术作品看作承载了某种真理意义的象征符号（symbol）或者记号（sign）的理论是如何发展的，这个理论也已经成为西方当代艺术理论家的共识。但是，如何解读这个符号所揭示的意义，不同的理论家看法迥异。解构主义者认为作品无意义，但是符号本身具有存在的意义，尽管它并不承载确定的意义。换句话说，符号就是"无意义"的意义载体，符号承载的意义永远是流溢的、瞬间变化的、无法捕捉的。

总而言之，解构主义的这几点都有些类似中国古代文论的"意在言外"和"言不尽意"。"意在言外"的"外"和"言不尽意"的"尽"其实是一种临近或者临界的意思。中国古代文论不否定"意在"和"尽意"的可能性，而是说，好的文章恰恰达到了这个临界的尺度。所以，"意在言外"和"言不尽意"不仅仅是指意和言的关系，同时也指文艺作品所要追求的意的最高境界。它是一种不可能的可能性，是文艺作品都要追求并可能企及的那个境界。所以，它又和解构主义的消解诉求不太一样：解构主义试图从与启蒙运动相反的另一个极端出发，完全反对传统再现，是一种反再现的再现。解构主义理论首先颠覆传统再现模式，使之进入一种"空白"状态，然后通过隐喻式的思辨语言去暗示意义，而这种语言又不同于传统"严肃求

[46] Jacques Derrida, "Sending: On Representation", trans. by Peter and Mary Ann Caws, *Social Research*, 49:2 (Summer, 1982), pp. 294-326; Quentin Skinner ed., *The Return of Grand Theory in the Human Sciences*, p. 43.

[47] Quentin Skinner ed., *The Return of Grand Theory in the Human Sciences*, p. 46.

[48] Jacques Derrida, "The Ends of Man", *Philosophy and Phenomenological Research*, Vol. 30, No. 1 (Sep. 1969), pp. 31-57.

证"作品意义的那套语言。解构主义试图发现一种和对象（作品）处于若即若离的另类关系、通常带有随机和偶然性的语言方式，就像德里达在《绘画中的真理》的语言方式一样。

其实，德里达的再现理论的潜台词是颠覆形而上学的和意识形态权力话语的再现传统，当然，在这方面福柯比德里达表达得更加明确（详见本书第十一章）。德里达在语言学和文学中，提倡用这一新模式去填充传统再现模式被颠覆后留下的空白。在艺术批评中，他摒弃了传统美学对图像语义的分析，追求"无语义的语义"，这其实仍然是一种另类意识形态批评和"反意义再现的话语再现"。

可以说，德里达所追求的"无语义的语义"是"否定之否定"，最终回到肯定。换句话说，德里达的"没有意义的意义"仍然有一个暗指的意义。这种后结构主义的批评意图在福柯的艺术写作中（以那篇分析委拉斯贵支的《宫娥》的文章为代表）表现得最为明显。图像学分析被眼神或者视线的结构所替代，那个来往于观者与画中人之间的视线网被表述为一个被遮蔽的印迹系统（network of the trace），该系统受控于看不见的权力话语。这个权力话语的系统是《宫娥》这幅作品再现出来的，但不是通过作者明确的意图（包括图像的语义），而是通过那个视觉印记"眼神"系统再现出来的（详见本书第十一章）。

然而，福柯和德里达的分析只能以写实情节的绘画作品为对象。他们无法对抽象和观念艺术作品展开解构主义工作。另外，这种分析模式也并非不可溯源，早在李格尔对荷兰团体肖像画的研究中，就已经开始分析作品与观者的视线（gaze）关系，而且有很强的说服力。

从以上的讨论中，我们不难发现，关于艺术中是否存在形而上学的真理问题，海德格尔、夏皮罗和德里达的回答是截然不同的。海德格尔认为有，但是，这个真理不是日常事物的真理，而只有从存在的角度才能得到那个隐蔽的真理。对于海德格尔来说，打开表象，揭示下面的真理，是解释艺术作品的工作，所以，物不是物，而是存在的物。艺术批评就是通过对不同层次的存在物的分析，得出真理。海德格尔想跨出启蒙的"物→形而上"的传统本体论，将纯然物、有用物、造型物都归为存在物，并希望从中发现存在的真理。我们必须承认，海德格尔的理论对传统形而上学的批判、对之前的主客体二元对立的艺术再现的批判是有意义的，因为他把物从日常的物推到了冥想的领域，试图在遮蔽和去蔽、假象和真象的现象之外找到存在的真理。

但是，夏皮罗不能接受海德格尔的分析，他尊重基本事实，即至少梵·高画笔

下的这双鞋不是农妇的。夏皮罗认为，海德格尔在基本事实方面出现了问题，又何谈真理？事实和历史有关。某个时期某几双鞋的年表排列本身的确会说明某种意义，这是从历史的角度分析艺术作品。夏皮罗是个历史学家，所以他抓住了现象世界的历史。但是，海德格尔关注的历史不是现象世界的历史，而是存在的历史，也就是存在的时间发展，各阶段（过去的"此在"、现时的"此在"和未来的"此在"）之间的关系，这个关系说明了"存在"的意义。[49] 既然梵·高的《鞋》的真正意义在于它的存在意义，那么，鞋子的所有者及梵·高穿鞋子的历史对海德格尔而言就毫无意义了。

此外，海德格尔虽然在分析鞋子的时候发挥了诗意想象，但是，他的分析与康德的美学判断力没有关系。他并不试图解释审美主体的意识是如何与大脑图型对接的。海德格尔的真理认识（在康德那里是审美判断）不是从主体和客体的角度展开的，而是从物作为不同的存在方式的角度展开的。

德里达则"趁火打劫"，把海德格尔与夏皮罗有关真实的争论引向语言陈述的对错本身。鞋无所谓是谁的鞋，而真理也无所谓是哪个人的真理。勒内·马格利特和安迪·沃霍尔画的鞋不都是匿名的、无主的鞋吗？倘若夏皮罗所考证的那个农妇，即梵·高的鞋的主人是个妓女，那又怎样解释鞋的存在性和鞋的真理呢？德里达把人们已经达成"共识"的真实（或者真理）打开一个缺口，从中挖掘出各种可能性，从而颠覆了这个既定话语的真理性，亦即它的语言逻辑的稳定性结构。

海德格尔的物是为存在性这一终极目的而存在着的物。这些物被分为有真理敞开价值的和无真理敞开价值的物，艺术作品就是有真理敞开价值的物。虽然海德格尔试图用对存在着的物的真理性陈述去突破康德的形而上学本体论，但是，他的诗话真理在再现意识秩序方面实际上并没有离开康德太远。夏皮罗的物是社会现实中的物，关注的是物如何与人和生活现实发生真实联系，他认定梵·高的鞋必定是社会中的、与梵·高有关的物。而在德里达那里，没有具体的、实体的物，也没有形而上学的思辨之物，只有处于正在被语言陈述的物，所以物稍纵即逝，永远处于漂移之中，它们只是印迹系统的记号而已。正因为解构主义者对物的意义（客观意义或者真理意义）的否定，陈述者得到了最大的（主观性）自由。

从再现观念的角度来看，夏皮罗的观点代表了 19 世纪的西方主流观念，即主体意识通过物（客体性）和投射在物之上的主体性之间的平衡和统一达到再现真实（或

[49] Gianni Vattimo, *Art's Claim to Truth* (1985), trans. by Luca D'Isanto, New York: Columbia University Press, 2008.

真理）。海德格尔代表 20 世纪初再现观念向自由的、政治语言学的再现理论的过渡，而德里达则是当代倾向于个人自由主义和政治语言学的再现论的典型代表。

正如本章所讨论的，海德格尔是试图走出康德等启蒙思想家的形而上学思辨哲学，转而建立与语言世界发生关系的存在主义哲学的第一位哲学家。下一章笔者将讨论浪漫主义，特别是波德莱尔如何把启蒙的思辨哲学转化为与当下现实经验相关的艺术批评理论。

第七章

思辨再现的世俗化：再现当下时间与个人神秘

现代主义和现代性的问题是西方艺术史的核心问题之一。特别是在 20 世纪 70 年代以后，历史学家开始重视西方现代艺术史的书写问题，对现代艺术创作及其发展脉络和历史结构产生了兴趣。一批研究西方现代艺术史的著作相继出版，从法国大革命到印象主义这段历史时期最受艺术史家关注，因为这是西方现代文化和艺术萌生的时期，而现代性作为一种意识，主导着这些文化现象。比如，托马斯·E. 克劳有关法国大革命时期的艺术史著作《法国 18 世纪巴黎的绘画和公众生活》[1]，T. J. 克拉克在七八十年代出版的三本重要著作《绝对的资产阶级：1848—1851 年间法国的艺术家与政治》《人民的形象：库尔贝和法兰西第二共和国》和《现代生活的画像：马奈及其追随者艺术中的巴黎》[2]，以及理查德·希夫（Richard Shiff）的《塞尚和印象派的终结》等著作。[3] 克拉克和克劳等人从新马克思主义视角重新审视了现代主义艺术。其实，在此之前，夏皮罗已经从马克思主义的社会阶级这个角度质疑了五六十年代以来格林伯格等人的主流的现代形式主义理论。

讨论西方的现代艺术及其现代性，首先必须讨论浪漫主义，而浪漫主义者中首推波德莱尔，他在西方被誉为"现代主义之父"。波德莱尔的成就在于，他在启蒙的理想主义仍然处于高峰的时代，最早提出了反启蒙的思想，比如反对普遍美，反对永恒的形而上学美学，把现代性定义为一种当下的、反传统的时间意识。这些都为后来西方现代性和现代艺术理论的发展奠定了基础。波德莱尔的美学独立和美学自律思想，及其推崇的美学现代性批判模式，也成为 20 世纪艺术实践和艺术理论的基石。然而，这个美学自律（即把美学和社会现代性对立起来的原理），从一开始就奠定了新艺术再现理论的二元分裂性。也可以说，正是浪漫主义把西方启蒙（特别是康德所奠定的美学系统）引入了艺术批评领域，从而脱离了康德的纯粹意识的美学判断，美学从此与艺术价值和艺术批评结合起来，艺术自律也由此得以确立。

从历史年代发展顺序的角度，我们应当把波德莱尔放到第四章，即黑格尔的观念艺术史之后讨论。确实，浪漫主义与波德莱尔的批评和启蒙思想有紧密的联系，而且，波德莱尔的生活年代比海德格尔、潘诺夫斯基和弗莱等人都要早。但是，考虑到波德莱尔对 19 世纪下半叶和 20 世纪初的现代艺术和先锋思想的影响很大，特别是他的艺术自律和现代性观念成了现代主义的灵魂，我们把波德莱尔放到第八章的现代主义理论之前进行讨论，这样读者可以把从浪漫主义到 20 世纪中叶的现代性和艺术自律问

[1] Thomas E. Crow, *Painters and Public Life in Eighteenth Century Paris*.

[2] T. J. 克拉克的三本书为：*The Absolute Bourgeois: Artists and Politics in France, 1848-1851*, Princeton: Princeton University Press, 1973; *Image of the People: Gustave Courbet and the Second French Republic*, Greenwich: New York Graphic Society, 1973; *The Painting of Modern Life: Paris in the Art of Manet and His Fellowers*, New York: Knopf, 1984。

[3] Richard Shiff, *Cezanne and the End of Impressionism: A Study of the Theory, Technique, and Critical Evaluatoin of Modern Art*, Chicago: The University of Chicago Press, 1984.

题连贯起来理解。另一方面，波德莱尔的浪漫主义理论与艺术实践和艺术批评的关系更加紧密，而此前的章节讨论的主要是艺术史学。从这一章开始，读者会发现，艺术史研究和艺术批评逐渐融为一体，观念（或者批判）的艺术史学逐渐转化为真正的艺术批评史。这成为西方现代、后现代和当代艺术理论的特点之一。

浪漫主义的观念是在法国大革命期间出现的。如果说法国大革命是启蒙运动的社会产物，那么浪漫主义则是启蒙运动在文学艺术方面的直接产品。法国大革命和浪漫主义都秉承了启蒙运动的主体自由思想，但又扬弃和偏离了启蒙运动的理性主义。浪漫主义对18世纪末到19世纪中期欧洲的哲学、文学和艺术的发展产生了巨大的影响。在这个时期的法国、德国和英国，浪漫主义诗歌和艺术成为主流。

浪漫主义的基本理念包括以下几方面：追求人性自由和民族主义；主张个人主义并激烈反对现代社会的工业化品味；反对哲学中的理性主义，认同卢梭提出的回归自然和回归人的善良天性的哲学；在艺术中崇尚表现英雄主义，强调艺术家的个性和想象力；在创作理念方面鼓励冲破理性束缚，抒发奇思异想；在审美趣味上更接近中世纪、异国情调、原始主义和民族风格。

实际上，浪漫主义一方面已经背离了启蒙思想的实用理性（rationalization）或者工具理性（instrumental rationalism）的主流，认为先进的科技和工业化以及逻辑理性的哲学是引发堕落和麻木的根源；另一方面，浪漫主义又接过了启蒙运动的理想主义遗产，特别是形而上学的冲动，把启蒙传统的形而上学的本体论思辨哲学引入关于艺术批评和艺术创作的原理之中，艺术第一次被赋予一种哲学思考的品质，即从艺术本体论的角度考察和认定艺术的本质，并把它作为评判艺术好坏的价值标准。同时，浪漫主义在西方艺术史上第一次把艺术哲学（或艺术批评）和对社会现实的批判连在一起，只不过这个批判是建立在把艺术与外部社会相疏离和分裂的立场之上。

简言之，启蒙美学重普遍和超越，而浪漫主义重个人和当下，把启蒙形而上学的思辨转化为追寻现代性的形而上学冲动。

第一节 "现代性"的概念

谈西方的浪漫主义和现代性必须谈波德莱尔。他的诗歌和美术评论虽然不是系统化的巨著，但他的思想却是20世纪西方现代艺术的"现代性"灵魂。

夏尔·皮埃尔·波德莱尔是法国19世纪著名的诗人与文学批评家，他的诗集《恶之花》（*Les Fleurs du mal*）中译本于20世纪80年代在中国出版，引起中国青年学子

的热捧。[4] 波德莱尔也是浪漫主义运动中最有影响的批评家之一，他一生都在坚持油画与雕塑的批评写作，直到生命的最后时刻。他的文章大多是对展览（当时被称为沙龙）的评论，或是对个体艺术家（比如康斯坦丁·居伊［Constantin Guys，1802—1892］、德拉克洛瓦和一些讽刺画家）的讨论，而这些文章又通常源于特定的事件。任何想要概述现代艺术史的人都必须承认，波德莱尔预示着一个新时代的到来。在他的众多文章中，《1846 年沙龙》（"Salon of 1846"）、《1859 年沙龙》（"Salon of 1859"）和《现代生活的艺术家》（"The Painter of Modern Life"）对于我们了解他关于现代艺术与浪漫主义的观点比较重要。在波德莱尔生活的 19 世纪中叶，西方工业化革命已经在欧洲完成，中产阶级不但成为社会最有影响的阶层，其文化也成为资本主义社会的主流。中国目前的社会和文化与 19 世纪中后期的法国有某种相似性，虽然也有很多不可比性，但理解波德莱尔的思想或许有助于我们看清自己的文化现状和所面临的问题。

"现代性"在 19 世纪中期的法国是一个新概念，波德莱尔是少数使用此概念的人之一。在《现代生活的艺术家》一文中，波德莱尔用"现代性"来形容插画家康斯坦丁·居伊的艺术追求。这篇文章连载于 1863 年 11 月 26 日和 28 日，以及 12 月 3 日的《费加罗报》（Le Figaro）上。实际上早在文章发表的几年前，他就完成了此文的写作（约在 1859 年 12 月到 1860 年 2 月之间），那时他同时应允数家期刊刊登这篇文章。而这篇文章第四部分的标题就是"现代性"。[5]

在同时期的法语出版物中，"现代性"这个词还出现在泰奥菲尔·戈蒂耶（Théophile Guatier，1811—1872）发表于 1867 年的一篇文章中。而根据马泰·卡林内斯库（Matei Calinescu，1934—2009）的论述，法语"现代性"（modernité）这个词第一次出现在 1849 年出版的已故法国作家弗朗索瓦-勒内·德·夏多布里昂（François-René de Chateaubriand，1768—1848）于 1841 年所著的《墓中回忆录》（Mémoires d'Outre-Tombe）一书中。夏多布里昂贬义地用"现代性"来形容平庸乏味的现代生活，以对应自然的永恒崇高与古代和中世纪传说的高贵辉煌。由此可见，与英文的现代性"modernity"相对应的法语"modernité"一词在 19 世纪中期之前的法国并未出现过。此外，根据卡林内斯库的论述，英文的现代性"modernity"一词至少从 17 世纪开始就在英国流传了。根据《牛津英语大辞典》，"modernity"第一次在英国出现是在 1627 年。那时，这个概念的意思接近于个人"时尚"和"最时兴的观念与修辞"（the recent cast ideas

[4]〔法〕波德莱尔：《恶之花》，钱春绮译，北京：人民文学出版社，1986 年。

[5] Charles Baudelaire, *The Painter of Modern Life and Other Essays*, trans. and ed. by Jonethan Mayne, London: Phaidon Press, 1964.

and phraseology)。[6]

　　毫无疑问，"现代性"的概念与人们关于时间或时代的意识密切相关。[7] 在法国启蒙运动之前，把现在同过去完全区分开来的"现代性"概念并不存在，人们对现在的时间意识并非指向一个"新时代"，相反，现在可能总是与过去和传统有关。尤尔根·哈贝马斯在他的著名文章《现代性：一项未完成的工程》（"Modernity：An Incomplete Project"）中描述了"现代"的概念。根据他的论述，"现代"一词的拉丁语形式"modernus"在 5 世纪末期第一次出现。此时正是基督教在罗马成为正统的时期，与此相应，"现代"这个词的出现正好用来表示基督教已经成为正统的现实。这个现实和基督教的历史不可分割，也就是说，"现代"等同于基督教的正统名义和地位，它是基督教历史叙事的一部分，因此这个概念被用来区分现在的基督教传统与罗马异教的过去。可以说，在 5 世纪，"现代"一词包含两层历史意义：一层是基督教的过去，没有这个过去就没有现在；另一层是指这个过去同它作为罗马异教的过去是迥然不同的。

　　此后，尽管含义可能有所不同，但"现代"一词总是不断地被用来表现一种时间意识。为了把自身视为从旧到新过渡的结果，人们用"现代"这个概念把自身与古老的过去相联系。与法国 17 世纪末的情形相同，查理大帝时期以及 12 世纪的人们也认为自己处于现代。正像哈贝马斯所说："在欧洲，'现代'一词总是不断地在一些时期出现和重复，这个时期就是当人们认为通过复兴古代可以使自己变成新人的那个时刻。因此，古代常常被认为是一个模式，通过某种类型的模仿可以使它复兴。"[8]

　　有些学者倾向于把"现代性"这一概念的起源定在文艺复兴时期。例如，卡林内斯库就曾指出，"现代"和"古代"的对立在文艺复兴时期的文化中显得比以往任何时期都要突出。在这一时期，无论是在对历史的认识方面，还是在社会心理方面，人们的时间意识都呈现出与以往的时间观念极为矛盾和冲突的特点[9]。因此，正是在文艺复兴时期，有关现代性的时间观念发生了明显的变化。[10] 在中世纪及其以前，人们认为时间的运行是天命所赐（providence），它被人的生死所证明。在 13 世纪晚期人们发明钟表之前，准确地计算时间并非不可能。在欧洲之外同样如此，比如早已发

[6] Matei Calinescu, *Five Faces of Modernity: Modernism, Avant-Garde, Decadence, Kitsch, Postmodernism*, Durham: Duke University Press, 1987, pp. 44-45.

[7] Charles Baudelaire, *The Painter of Modern Life and Other Essays*, trans. and ed. by Jonethan Mayne, p. 13.

[8] Jürgen Habermas, "Modernity: An Incomplete Project", in *The Anti-Aesthetic: Essays on Postmodern Culture*, ed. by Hal Foster, pp. 3-4.

[9] Matei Calinescu, "The Consciousness of Time", in *Five Faces of Modernity: Modernism, Avant-Garde, Decadence, Kitsch, Postmodernism*, pp. 19-21.

[10] 持类似观点的还有里卡尔多·基尼奥内斯（Ricardo Quinones）的《文艺复兴对时间的发现》（*The Renaissance Discovery of Time*, Cambridge, Mass.: Harvard University Press, 1972）一书。

了计算时间的仪器的中国。但是在那个时代，时间对人们而言是奢侈的，人的时间观念与上帝、神或者天地的永恒概念分不开。只有从文艺复兴开始，人可以支配时间的意识才真正出现，时间的宝贵性才开始被认识到。因此，时间也成为了运动、创造、发现和转移的同义语。

现代的时间变成人本的时间，人从此可以控制时间，因此，才有了古代的辉煌、中世纪的黑暗和现代的复兴。历史从此不再是连续的，而是断裂的。也因此，才有了培根、笛卡尔的经验主义和主体性的自我确认。而他们所说的体验或者经验的对象正是时间，即时间的流动本质。[11]

这个新的时间概念改变了现代人的美的观念。但哈贝马斯并不同意以上观点，他认为文艺复兴并不能被看作现代性的革命时期。在法国启蒙运动之前，现代性的革命从未出现过。

哈贝马斯的判断似乎想超越现代性在某个方面的局限性。比如，他之所以不同意把文艺复兴看作现代性的起始时期，是因为他不愿意仅仅以文化的"复古以开新"或者有关时间的纯粹心理和历史意识来判断一个时代的开始。相反，他试图从社会的整体结构去考察一个时代的开端，从科技、经济、哲学、意识形态等各方面综合的角度去判断现代性的起源。根据哈贝马斯的论述，在启蒙运动的时代，信仰的变化（正如韦伯所说的基督教的新教伦理的出现）、现代科学的启发、关于进步的知识的无限增长以及社会和道德的改良运动，所有这些方面共同改变了以往从过去去寻找"现代"因素的想法。也就是说，不是"从过去到现在"而是"从现在到未来"的角度去思考和界定"现代"的概念，而这个新的角度仅仅在法国启蒙运动时才出现。只有"从现在到未来"的观念才是真正的现代性的本质，它也是西方现代艺术的核心。哈贝马斯认为正是这个"现代—未来"的现代性意识决定了其他现代主义者的现代性意识，并且唤醒了美学的现代性精神，促使其学科化。[12]哈贝马斯也认为，正是波德莱尔在他的写作中第一次呈现了美学现代性的本质和美学自律的清晰轮廓。而正是在19世纪的浪漫主义运动中，美学现代性的本质与美学自律首次得到展开和呈现。而这种美学自律的现代性本质，在哈贝马斯看来至今仍是主导西方文化的核心观念。[13]

几乎所有的西方现代性研究者都认为，波德莱尔时代的现代人面临的是一个根本性的转折，即从永恒的美学、超越的理想之美向过渡的、无处不在的即时性之美转

[11] Matei Calinescu, *Five Faces of Modernity: Modernism, Avant-Garde, Decadence, Kitsch, Postmodernism.*

[12] Jürgen Habermas, "Modernity: An Incomplete Project", in *The Anti-Aesthetic:Essays on Postmodern Culture*, p. 4.

[13] Ibid., pp. 5-13.

移。这个新的美学的中心价值是变化和新奇，时间成为现代性的核心观念。

康德把永恒的美改变为人的意识活动中的思辨的美，而浪漫主义则把康德的思辨性美学转变为历史经验的美学，即现代时间的、与当下经验有关的美学。这是实实在在的感觉，于是，美变成历史的、时间中的美，它并非完美，而是有缺陷的。这也意味着浪漫主义美学的开始。这种有缺陷的、现代的美的观念使美学与现代艺术创作和艺术批评直接发生了关系，或者说在康德的思辨美学和艺术批评之间架起了桥梁，这也正如西方学者所说：是浪漫主义把康德的美学转化为艺术哲学，换句话说，是浪漫主义奠定了一种"艺术形而上学"。

第二节　浪漫主义：再现个人的而非普世的时间感

浪漫主义提出了美学现代性的问题，它所遇到的挑战首先是审美判断的时间性问题，而时间性与现代人的感觉形式有关。

在波德莱尔的时代，"什么是美"的观念开始面临挑战。那个时代的美感仍然建立在康德奠定的无功利的、纯粹的、普遍性的美之上，而波德莱尔对美的理解建立在对现在的感觉之上，也就是美学自律的基础之上。在关于美学现代性的设想中，他一方面激进地强调现在的价值，另一方面热情地赞美作为美的源泉的个人感觉，以此来取代美的普遍性。基于这个观点，他把浪漫主义定义为首次具有现代意识的运动。

在《1846年沙龙》的"什么是浪漫主义"一节中，波德莱尔说："今天，很少人愿意赋予'浪漫主义'这个词以真实的、肯定的积极意义。"他指出浪漫主义的概念在很多方面已经被误解，并且给出了他自己对浪漫主义的定义："恰当地说，是不是浪漫主义艺术既不取决于艺术家所选择的题材，也不取决于艺术家对真实的精确复制，浪漫主义关注如何表现艺术家的感觉，以及其感受的特定方式，……对于我来说，浪漫主义是对美的最新的、最现代的表达。"因此，"浪漫主义和现代艺术是一回事，换句话说，浪漫主义是调动了全部手段去表达亲和感、精神性、色彩的丰富性以及对无限性的不懈追求的艺术"[14]。

波德莱尔区分了浪漫主义与某种特定的浪漫题材，后者反映了很多人对浪漫主义的偏见，同时他也把浪漫主义和写实的再现艺术分开，强调浪漫主义是一种再现艺术

[14] Charles Baudelaire, *Selected Writings on Art and Artist*, ed. and trans. by P. E. Charvet, Cambridge (U.K.) and New York: Cambridge University Press, 1972, p. 52. Charles Baudelaire, *Art in Paris, 1845-1862*, London and New York: Phaidon Press, 1965, pp. 46-47.

家的感觉及其感觉的特定方式（in the way he feels）的艺术。由此可见，浪漫主义对于波德莱尔而言是表现主观理念的艺术。这个主观理念在波德莱尔那里不是理性的，而是直觉和非理性的。正是"艺术表现主观感觉"的命题开启了现代主义艺术的历史。因此，波德莱尔说浪漫主义就是现代艺术并没有错。当然，他所说的现代艺术，并不是我们今天所说的 20 世纪从后印象派开始的正统现代主义（canonical modernism）或者西方艺术史家所称的历史前卫（historical avant-garde）艺术。波德莱尔的"现代艺术"指的是发生在他那个时代的、"新"的、和现在的生活直接发生关系的"当代"艺术。也就是说，现代艺术就是具有当代价值的艺术。

波德莱尔提出的"艺术表现一个人的主观感觉"的命题其实是西方后康德时代的艺术思辨传统（the speculative tradition）的一部分。这个思辨传统始于 18 世纪末的德国耶拿浪漫派，一直延续到 20 世纪初的海德格尔，其核心理念是"通过哲学思辨把艺术神圣化"（art's philosophical sacralization），其特点是"把一切非艺术的东西融入艺术之中"，也就是说，不能从艺术本身去理解艺术，而是从哲学和社会学的外部角度去理解（甚至误解）艺术。有人认为，当代艺术的合法性危机，即无尽地追逐观念更迭最终导致艺术终结，恰恰来自这个把艺术思辨化，也就是观念化和神秘化的传统。换句话说，这个危机其实从一开始就已经隐伏在 18 世纪末后康德时代的浪漫主义理想之中。[15]

这一判断不无道理。至少，我们可以在本书第六章讨论海德格尔的艺术批评中看到这个思辨传统强调"主观感觉"的浪漫主义特点。我们认为，这个浪漫主义在海德格尔那里体现为"此在"的自我提升。海德格尔有关三种物的区分其实是物的形而上学之旅，从纯然之物到实用之物，再到自在之物的进化过程。而在波德莱尔那里，把艺术神圣化的哲学思辨则体现为赋予艺术以"时间"意义。

在《现代生活的艺术家》一文中，波德莱尔首次对什么是过去和什么是现在做了区分。对他来说，"现代"意味着现在的此刻正在发生的本质——对时间的感觉。同时他又讨论了过去的现代性意义。他说："过去之所以引起我们的兴趣，不仅仅是因为我们当代的艺术家可以从中发掘出某种属于现在的美，而且过去还有它的历史性价值，它是属于过去的，同时它也是现代的。对现在的表达可以给我们带来快乐，这不仅仅

[15] 这个观点首先是由让-马里·谢弗（Jean-Marie Schaeffer）提出的，见 Jean-Marie Schaeffer, *Art of Modern Age: Philosophy of Art From Kant to Heidegger*, trans. by Steven Rendall, p. 3。但是，彼得·奥斯本（Peter Osborne）不同意这种看法，他认为谢弗的当代艺术危机论和丹托的艺术终结论实质上是一样的，他们都用哲学解释艺术史，但他们的哲学未触及当代艺术的现实世界本身，换句话说，他们自己仍然在艺术的外部圈。见 Peter Osborne, *Anywhere or Not at All: Philosophy of Contemporary Art*, London and New York: Verso, 2013, p. 7。奥斯本的说法有道理，因为谢弗和丹托总希望把当代艺术与后康德时代的美学连在一起，不论是前者的思辨传统，还是后者的美学回归。比如，丹托把当代艺术的本质界定为"外部的再现"，这让我们想到了谢弗关于思辨传统的定义——从外部看艺术。

是因为其中蕴含着美，更重要的是因为它的在场的本质。""对于我来说，最重要的，也是最快乐的事情，是从对现在的表达中寻找这种本质，至少是最大程度地从中发现那个蕴含其中的从道德以及美学的角度所表现的时间感。"[16]（图7-1）

事实上，波德莱尔所认为的现代性意味着现时的本质，即时间感。他对浪漫主义的定义并不是全新的，而是延续了司汤达（Stendhal，1783—1842）对现代性和浪漫主义的定义。

司汤达或许是最早把自己称为浪漫主义者的欧洲文学家之一。他所理解的浪漫主义并不是一个特定时期（或长或短地持续着），也不是某种风格，而是一种现代生活的意识，一种直接感觉到的现代性意识。司汤达把浪漫主义和古典主义对立起来。他认为后者没落为路易十四时期的矫饰艺术，而浪漫主义是当下人的艺术。他发表了十多封信件和声明来驳斥法兰西学院对浪漫主义的批评。[17] 实际上，早在二十年前，弗雷德里希·施莱格尔（Friedrich Schlegel，1772—1829）已经把"古典"与"浪

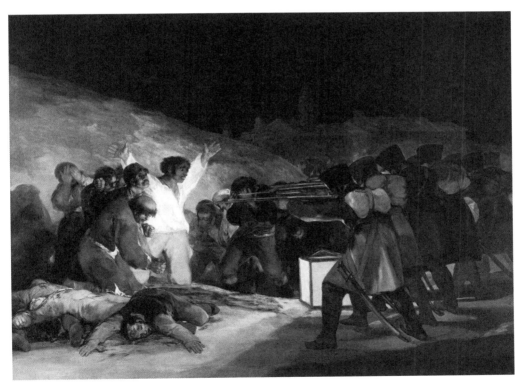

图7-1　弗朗西斯科·德·戈雅，《1808年5月3日夜枪杀起义者》，布面油画，266厘米×345厘米，1814年，西班牙马德里普拉多美术馆。

[16] Charles Baudelaire, "The Painter of Modern Life", in *The Painter of Modern Life and Other Essays*, pp. 1-2.
[17] 〔法〕司汤达：《拉辛与莎士比亚》，王道乾译，上海：上海译文出版社，1979年。

漫"作为对立的概念来使用，他使用"浪漫的"一词来表达一种特定的艺术风格。[18]
而对司汤达来说，浪漫主义指的是那种提供给人们现时状况的文学作品，这些作品
表现了现今的习俗与信仰，并且能够带给读者最多的愉悦，而古典主义在文学作品
中所表达的，则是那些令当代人的前辈愉悦的东西。[19] 司汤达有关现代性的思想以
及他对浪漫主义的定义，对此后法国的艺术批评界，特别是波德莱尔有着深远的影
响。波德莱尔曾引用过司汤达的理论来提出他自己关于"快乐"的观点："司汤达，
这个鲁莽的、爱开玩笑的，甚至是令人讨厌的批评家曾经说过'美仅仅是对快乐的
承诺'。但是他的粗鲁要比其他人的批评来得更为刺激和有效，通常也比其他人更接
近真理。"[20]

波德莱尔的《1846年沙龙》中一些关于风格和肖像画的段落，直接来源于司汤达
所著的《意大利绘画史》（*Histoire de la peinture en Italie*）的第109章，而这大都不为
人所知。另外，或许更为重要的是，在波德莱尔《1846年沙龙》中"什么是浪漫主义"
这一节里，我们可以看出，司汤达在《意大利绘画史》和《拉辛与莎士比亚》（*Racine
et Shakespeare*）中那些总是把浪漫主义等同于现代感觉的论述明显地启发了波德莱尔。
所有这些不仅仅说明波德莱尔如同司汤达一样，是一个出色地运用前人成果的人，而
且表明了这个最初由司汤达提出的相对美的概念，已经深深地印在了波德莱尔的意识
中。和司汤达一样，波德莱尔对所有强加给美以永恒准则的企图进行了激烈的谴责。
他认为，每个民族和每个时代都会形成它自己特有的观念和美学理想。波德莱尔对温
克尔曼和"1855年世界博览会"中那些"美学教授们"的批判和攻击，充分反映了他
所信奉的是个别的、具体和特定的现代性信条，而不是普遍性的美。[21]

正是在18世纪，温克尔曼和启蒙运动以来绝对主义和超越性的普遍美的概念逐渐
式微，随之而来的是更加接近历史性范畴的美的概念。浪漫主义者们一直崇尚相对的、
历史性的美。他们的趣味判断大多来自具体的历史经验和现实的感觉，而不是寻找某种
乌托邦的、普遍性的、永恒的美。对于浪漫主义者来说，普遍性的美、先验的美以及艺
术作品尽可能完美的效果，都属于古典美的范畴。而新近的美的概念则基于"有特点
的""能够引起共鸣的""有意思的"以及其他代替了古典完美理想的趣味。对完美性的
追求被认为是逃避历史和接近学院派的趣味。对于浪漫主义者来说，意识到自己所处的
时代并努力地反映它的困惑，不仅仅是一种美学趣味，而且是一种道德义务。

[18] Charles Rosen and Henri Zerner, *Romanticism and Realism: The Mythology of the Nineteenth Century*, New York: Viking Press, 1984, pp. 16-18.

[19] Charles Baudelaire, "The Painter of Modern Life", in *The Painter of Modern Life and Other Essays*, pp. 38-39. 另见〔法〕司汤达：
《拉辛与莎士比亚》，王道乾译，第26页。

[20] Charles Baudelaire, "The Painter of Modern Life", in *The Painter of Modern Life and Other Essays*, p. 3.

[21] David Wakefield ed., *Stendhal and the Arts*, New York: Phaidon Press, 1973, pp. 19-20.

图 7-2　欧仁·德拉克洛瓦，《萨尔丹纳帕勒之死》，布面油画，392 厘米×496 厘米，1827—1828 年，法国巴黎卢浮宫。

　　正是在这个意义上，波德莱尔称赞德拉克洛瓦为第一位"现代艺术家"[22]，"德拉克洛瓦，堕落天使出没的血湖"[23]，"他不画漂亮的女人，即上流社会眼中漂亮的女人。他笔下的女人几乎都是有病的，蕴含着某种内在的美。他绝不通过肌肉的粗大而是通过神经的紧张来表现力量。他最善于表现的不仅仅是痛苦，而且尤其善于表现精神的痛苦，而这就是他的绘画不可思议的神秘之处！这种高度的、严肃的忧郁闪烁着一种沮丧的光，甚至在他的雄浑、简单、有着大量和谐的色块的色彩中也是如此……"[24]这一描述在《萨尔丹纳帕勒之死》（图 7-2）中充分表现出来。亚述国王在城破之时下令士兵屠杀他的后宫妻妾们，这些痛苦扭曲的女人体在波德莱尔看来，比古典的理想美更为"火热""鲜明"，富有"诗的激情"[25]。

[22] Charles Baudelaire, *Art in Paris, 1845-1862*, p. 52.

[23]〔法〕波德莱尔：《恶之花》，钱春绮译，第 26 页。

[24] Charles Baudelaire, *Art in Paris, 1845-1862*, pp. 65-66.〔法〕波德莱尔：《波德莱尔美学论文选》，郭宏安译，北京：人民文学出版社，1987 年，第 239 页。

[25] Charles Baudelaire, *Art in Paris, 1845-1862*, pp. 56-57.

如果用时代的美来取代普遍性的美，那么丑也可以变成美。"丑是动态的，美是静态的：美与人的组织外形有关，而只有丑能够超越人的自然属性。在艺术中，丑代表发展。它可以把一切非艺术之物融入艺术之中。它是一个可以无限推进的荒蛮边疆。"[26] 这或许就是为波德莱尔的《恶之花》所做的注脚。正因为有了浪漫主义的"当下"和"现在"的时间概念，美和艺术的标准和边界变了。

第三节　两种对立的现代性：瞬间美和丑的真实

哈贝马斯和西方的一些学者都指出在西方存在两种现代性。例如，卡林内斯库认为，在 19 世纪前半叶的某个时刻，作为西方文明史一个阶段的现代性与作为美学概念的现代性发生了无法弥合的分裂。作为文明史阶段的现代性，是科学技术进步、工业革命以及由资本主义带来的全面的经济与社会变化的产物。根据哈贝马斯的观点，这个现代性观念可以追溯到法国启蒙运动时期，包括进步的学说、对科技效益的自信、对时间的关切（这个时间是可以测量和买卖的，如同商品一样可以用金钱交换）、对理性的崇拜、在抽象的人文主义框架中探讨人性和自由的理想结构。这种现代性具有实用主义倾向，崇拜行动和成功。同时，自西方殖民主义时代以来，在资产阶级建立自己的文明过程中，它成为驱使其获得胜利的核心价值观。

另一种则是美学现代性，它导致了先锋派的产生。自浪漫主义时期开始，激进的资产阶级艺术家开始萌生反对资产阶级趣味的批判态度。他们通过惊世骇俗的多种方法来表达这种批判，包括对传统的激烈反叛、无政府主义和自我放逐。很明显，这是一种消极的社会态度，说明文化现代性或美学现代性与资产阶级社会现代性之间存在分离关系。[27]

换句话说，美学现代性涉及现代人的感觉，一种资本主义社会对人性的异化体验。在资本主义社会中，异化学说产生于马克思主义，然后在存在主义中得到发展。许多西方学者频繁地用它来分析现代主义和先锋艺术。学者们大多认为这些艺术家是具有反叛、颓废精神的少数派，一般喜欢把他们的出现追溯到浪漫主义时期。[28]

实际上，西方学者关于两种分裂的现代性的讨论来源于波德莱尔。正如卡林内斯库所说："波德莱尔是最早不仅把美学现代性同反传统连在一起，而且将它同当下的资

[26] Charles Rosen and Henri Zerner, *Romanticism and Realism: The Mythology of the Nineteenth Century*, p. 19.

[27] Matei Calinescu, *Five Faces of Modernity: Modernism, Avant-Garde, Decadence, Kitsch, Postmodernism*, pp. 41-42.

[28] 一些学者甚至把 19 世纪中期的浪漫主义看作西方现代美学理论的开始。参见 *Modern Theories of Art: From Winckelmann to Baudelaire,* edited by Moshe Barasch, New York: New York University Press, 1990。

产阶级现代文明疏离出来的艺术家之一。波德莱尔的实践不仅揭示出他所处的那样一个令人兴奋的时刻，而且说明了普遍美的概念在那时已经式微，并且与和它相对立的现代美学概念，即瞬间美，达成了微妙的平衡。"[29]

波德莱尔也是一个不认同官方文化和社会机构的另类艺术批评家。他把埃德加·艾伦·坡（Edgar Allan Poe，1809—1849）视为美国民主的受害者和现代艺术的殉葬者，在《埃德加·艾伦·坡的生平及其作品》（"Edgar Allan Poe: His Life and Works"，1852）中，波德莱尔概括了他反对资产阶级现代性的主要论点：

> 我所读到的所有的资料都使我作出如下论断：对于坡来说，美国不过是一个巨大的监狱，他是一个本来为呼吸新鲜空气而来到这个世界上的人，却不得不焦躁狂暴地来回奔波——就像煤气灯照出的噩梦情景——他内在的精神的生活……仅仅是为了逃离这种敌意气氛影响的一种恒久的努力。在民主社会中，公众意见是无情的独裁者……可以说，从对自由的不虔诚之爱中生出了一种新的暴政，动物的暴政，或是动物政体。这个暴政在极度冷漠无情中类似于偶像崇拜……在那里时间和金钱有着如此巨大的价值。物质活动被不恰当地强调，以至于成为全民性的狂热，人们在他们的头脑中没有为不属于这个物质世界的任何东西留下任何空间。坡坚持认为他的国家的最大不幸是缺乏一种贵族政体，因此，在一个缺乏贵族政体的民族中，对美的崇拜只能败坏、削弱和消失——他谴责他的同胞们，在他们的豪华和炫耀的奢侈中，充斥着暴发户特征的坏趣味及其符号——这些暴发户认为"进步"这个伟大的现代观念是傻瓜们的愚蠢梦想……坡是一个心灵极其孤独的人。[30]

从上面这段话中，我们可以看出，波德莱尔把美国视为资产阶级社会现代性的图解。他认为这个现代性之所以造成灾难是由于缺少贵族性，听起来，波德莱尔好像是一个古代政体的赞扬者。实际上，在他的时代，当浪漫主义者反对传统时，他们的态度是矛盾的，是爱恨交织的，其中既夹杂着对古典精神和文化品味的怀旧和吊唁，又掺杂着对现实的鄙视和漠不关心。

当波德莱尔谴责现代工业社会时，他不由自主地表达了这种悲哀。贵族政体的缺失或许意味着浪漫的梦的消逝，处于现代工业社会中的人们的想象力已经衰竭。在这

[29] Matei Calinescu, *Five Faces of Modernity: Modernism, Avant-Garde, Decadence, Kitsch, Postmodernism*, p. 4.

[30] Charles Baudelaire, *Baudelaire as a Literary Critic*, introduced and trans. by Lois Boe Hyslop and Francis E. Hyslop, University Park: Pennsylvania State University Press, 1964, pp. 92-94.

个社会中，街上的垃圾就像是失去了往日英雄气概的物品，社会中的艺术家就是拾荒者。瓦尔特·本雅明谈到波德莱尔为自己的城市诗寻找素材的方法，并且解释了他有关重写历史的想法：

> 诗人们在街道中发现了社会的垃圾，正是从这些垃圾中，他们悟出了自己的英雄主题。一个极为普通的特性被置换为一个卓越的经典。这种新的经典经过拾荒者得以传播，而波德莱尔则不断地把自己与拾荒者联系在一起。在写作《拾荒者的胜利》的前一年，他发表了这样一篇散文，其中写道："在资本主义城市里，有一位不得不捡拾日常垃圾的人。他分类和收集那些大城市所扔掉的、丢失的、鄙视的，以及在它脚底下被碾碎的东西。他在那堆积如山的废物中见证了年复一年的挥霍，他精心挑选，像是把它们视为自己终身珍藏的财富一样不断收集着垃圾。这些垃圾将成为可以满足工业女神胃口的有用之物。"[31]

在大城市中丢掉的是神圣的、人类真正失去的、被大众所误解的，并且是在资本主义社会中被异化的东西。显然，"垃圾"在波德莱尔那里是一个象征概念，意味着被工业化和都市化社会所抛弃的人性中具有真正价值的东西，比如原始的、自然的、荒蛮的、生动的、灵性的甚至丑陋的东西。波德莱尔收集这些被现代社会所抛弃的垃圾，旨在重建工业社会中自由的艺术价值和美学价值。在波德莱尔看来，对艺术家的评价要从道德和艺术价值两个方面来展开。他所说的"道德"指的是艺术家对当下的（哪怕是丑的）社会现实的诚实态度，因此，他对反映社会现实的风俗画、讽刺画、报刊和时评的插图充满了热情，称这些以往被看作次要的、低等的画家为"天才"，并从他们身上看到了美德、想象力和"现代"生活的态度。

以奥诺雷·杜米埃（Honoré Daumier，1808—1879）为例，波德莱尔认为他在艺术方面具有"和大师一样好"的素描功底，能够惟妙惟肖地描绘人物的身份特征，"人们在他的笔下绝找不出一个与托着它的身子吵架的脑袋"。从杜米埃的《三等车厢》（*The Third Class Carriage*，图 7-3）中可以看出，画家通过流畅的线条和对光影的运用，塑造出一个个活生生的人物，他们从穿戴到神情都与其社会身份和阶级地位相符合。而在道德方面，杜米埃"常常拒绝处理某些很美很有力的题材"，因为这些题

[31] Walter Benjamin, "Charles Baudelaire: Ein Lyriker im Zeitalter des Hochkapitalismus", in *Gesammelte Schriften*, Vol. I, 2, Frankfurt am Main: Surhkamp Verlag, 1972, pp. 582-583, from *Visions and Blueprints: Avant-Garde Culture and Radical Politics in Early Twentieth-Century Europe*, ed. by Edward Timms and Peter Collier, Manchester: Manchester University Press, 1988, pp. 70-71.

图 7-3　奥诺雷·杜米埃,《三等车厢》, 布面油画, 65.4 厘米×90.2 厘米, 1862 年, 美国纽约大都会艺术博物馆。

材"可能会伤害人类的良心", 相反, 他和波德莱尔一样都是城市"垃圾"的捡拾者, 通过对现实的直白描绘培育出"恶之花"。在波德莱尔看来, 这才是自然的、真实的、正直的和纯朴的。对《三等车厢》这一题材的选取, 本身就表明了杜米埃关注底层平民生活的道德立场。正是在这个意义上, 波德莱尔称赞了杜米埃的讽刺画和反映社会现实的作品。波德莱尔说:"翻翻他的作品吧, 您将会看到一个大城市所包含的一切活生生的丑恶带着幻想的、动人的真实性。"[32]

　　两种现代性之间的冲突、创造新艺术的渴望、由技术进步引起的艺术的堕落, 这三者共同造成了浪漫主义者对过去陈旧僵化的风格(以学院主义为代表)以及大众趣味的痛恨和厌恶。这在波德莱尔对德拉克洛瓦的推崇上表现得尤为明显。以《但丁之舟》(*The Barque of Dante*, 图 7-4)为例, 与当时学院派偏好的古希腊罗马神话和《圣经》故事题材不同, 这幅画取材于但丁的长诗《神曲》, 描绘了桂冠诗人维吉尔和但丁渡过地狱冥河的场景。在 1822 年沙龙展出时, 这幅作品引起了激烈的争论。当时的报纸这样描述道:

[32]〔法〕波德莱尔:《波德莱尔美学论文选》, 郭宏安译, 第 336—338 页。

图 7-4　欧仁·德拉克洛瓦，《但丁之舟》，布面油画，189 厘米×241 厘米，1822 年，法国巴黎卢浮宫。

　　但丁和维吉尔在卡隆的引导下渡过地狱之河，艰难地冲开拥挤在渡船周围想上船的一大群人。但丁被想象成活人。脸上是一种青鳕鱼般的可怕颜色。维吉尔头上戴着暗色的桂冠，脸上是死亡的颜色。那些不幸的人被判处把到达对岸作为永远的希望，他们紧随着渡船。一个人没有抓牢，因动作过快而翻倒，又沉入水中；另一个人抱住了船，用脚蹬开那些想像他一样抱住船的人；还有两个用牙咬住一块木板，又滑脱了。这里有困境中的自私和地狱中的绝望。[33]

　　面对在时人看来如此怪异的题材和对阴森恐怖的地狱场景的描绘，波德莱尔这样赞叹道："这幅画在当时人们的思想中引起了深刻的骚动，惊讶、震惊、愤怒、欢呼、谩骂、热情和包围着这幅美丽作品的放肆的哄笑，这是一场革命的真正的信号。"[34]波德莱尔正是因为这幅画带给公众的刺激，从而将德拉克洛瓦看作充满激情与勇气的斗士、无惧无畏的"革命者"，因为从第一幅进入公众视野的作品起，"大部分公众……

[33]〔法〕夏尔·波德莱尔：《美学珍玩》，郭宏安译，南京：译林出版社，2014 年，第 72 页。
[34] 同上书，第 73 页。

图 7-5　欧仁·德拉克洛瓦，《自由引导人民》，布面油画，260 厘米×325 厘米，1830 年，法国巴黎卢浮宫。

早就把他当作现代派的领袖了"（图 7-5）。[35]

在《1859 年沙龙》一文中，波德莱尔继续鼓励艺术家去刺激大众：

> 刚才我讨论了那些力求刺激公众的艺术家。刺激公众与感受这种刺激的欲望是完全有必要的……现在，法国公众根本就无法体会到憧憬或崇尚某种新事物的喜悦，这是灵魂纤弱的表现。他们希望通过与艺术毫不相干的途径来感受奇迹和冒险。艺术家应当不择手段，力求使公众被打动、震惊和目瞪口呆，因为他们知道，公众无法从传统艺术的被动和按部就班的作画手法中体会到进入销魂境界的感受。在这值得悲哀的时代中，产生了一种新的产业

[35]〔法〕夏尔·波德莱尔：《美学珍玩》，郭宏安译，第 72 页。

图 7-6　泰奥多尔·籍里柯，《美杜莎之筏》，布面油画，491 厘米×716 厘米，1819 年，法国巴黎卢浮宫。

化文明，这种产业化文明无所不能地调动信仰中的愚昧性并毁坏任何可能存在于法国人头脑中的神圣性。[36]

他还说道："毫无疑问，这个产业化已经深入艺术的领土，并成为艺术最不共戴天的敌人。诗和进步是两个彼此憎恨的'野心家'，当他们狭路相逢时，其中一个必须让路。"[37] 在 21 世纪，当我们读到波德莱尔这发自肺腑的感言时，不禁为中国当下的某些文化现象而悲哀。文化产业的发展、科技的进步和市场的繁荣带给中国公众甚至艺术家的麻木感并不亚于波德莱尔的时代。波德莱尔生活的 19 世纪中期，正是法国都市经济发展、中产阶级（bourgeois，即我们所说的资产阶级）迅速成为社会中坚力量的时期，中产阶级文化成为社会消费文化的主流，艺术市场和私人收藏开始膨胀，中产阶级庸俗的审美趣味主导着艺术市场和消费。而这正是波德莱尔所批判的对象，也是他提出现代性和现代美学的前提。虽然他提出来的是审美问题，但实际上针对的是

[36]　Charles Baudelaire, *Selected Writings on Art and Artist*, ed. and trans. by P. E. Charvet, p. 296.
[37]　Ibid., p. 297.

资本主义社会的问题（图 7-6）。中国目前的艺术状况以及社会结构与波德莱尔时代的法国有一定的相似性，当然，中国的现状更为复杂，因为还存在着外部的全球化和内部的社会机制问题。这些都为产业化和市场带来的艺术庸俗趣味推波助澜。在资本主义社会中，市场和社会机制是统一的，前卫艺术及其美学自律是它们的对立面。而在中国，市场和社会机制似乎是分离的，而这种分离又恰恰是一种假象，它掩盖了一个现象，也就是前卫艺术和社会机制在艺术消费链上达成共谋关系。[38] 在今天重新理解波德莱尔的美学思想，或许对我们当前的艺术创作和美学批评有所启发。

即便在早期的西方现代艺术时期，先锋知识分子也没有办法把艺术（美学）与工业和资本社会这两部分融合在一起，当然，公众对新艺术的不理解也是一个不可回避的问题。或许新艺术获得认识和接受的唯一途径就是谴责传统、社会现实和公众。正如雷纳托·波基奥利（Renato Poggioli，1907—1963）所说，浪漫主义所要面对的真正敌人是学院公众、专业艺术家与职业化的公众，换句话说，就是仍然在"古代专制"意识形态控制之下的知识精英。[39]

事实也正是如此，浪漫主义时代的普通公众并没有理解或追随最初的浪漫主义先驱者，他们也没有理由、更没有义务去表达自己或者欢迎、或者排斥浪漫主义的看法。他们的麻木和不理解在那个时代是很自然的。可以说，浪漫主义革命的推动者为他们的继承者——20 世纪的前卫艺术或者先锋派留下了遗产，即抵制和批判与他们同时代的、资本主义社会所生产出来的、与他们共存的大众文化。

第四节　艺术自律：纯艺术的内部神秘本质

资本主义社会和大众文化的发展引发了种种冲突，比如艺术家与商业化的冲突、创新的尝试与因循守旧的冲突、自律的"高级艺术"与过度增殖的意识形态艺术之间的冲突等。通过谴责工业社会，波德莱尔一方面极力批评大众的低级趣味，另一方面不断地强调艺术的自律性，使其从社会藩篱中疏离出来，固守其神圣个性和特质。正是带着这样的反潮流意识，浪漫主义者们有意使自己成为社会中的少数派，以此来维护纯艺术的价值。

波德莱尔认为艺术的目的就是保持它的自律性。他所认定的艺术自律主要是指：艺术就是艺术自身，并不是来自外部世界，而是来自艺术系统内部。早在 1846 年，

[38] 高名潞：《艺术产业和中国当代艺术现状》，载《新周刊》，2008 年第 17 期。

[39] Renato Poggioli, *The Theory of the Avant-Garde*, trans. by Gerald Fitzgerald, Cambridge, Mass.: Harvard University Press, 1968.

波德莱尔就批评哲学诗是一种"错误样式"。他指出，艺术应该在远离科学或政治的不同领域里表达自己的思想。波德莱尔死后，人们发现了他的一篇名为《艺术哲学》（"L'Art Philosophique"）的文章。在此文中，他试图定义"纯艺术"，并把"纯粹的"艺术与"哲学的"（教科书）艺术对立起来：

> 依照现代的概念，什么是纯艺术呢？它是一种能够唤起神秘感的创造，这种创造把客体与主体、把艺术家之外的世界以及艺术家自身容纳在一起。依照奇纳瓦（Chenavard）和德国学派（German School）的观点，什么是哲学的艺术呢？它是一种可以发挥书本作用的造型艺术，我认为，（哲学的艺术）是那种流行于出版社之间的为了历史、伦理道德和哲学授课而相互竞争的教科书艺术。[40]

此外，只有那些具有真正的人类情感的艺术家才能够创造出令人着迷的纯艺术。它具有一种来自内部的本质特征，并且迥异于同代人对外部自然的简单模仿。在《1859年沙龙》中，波德莱尔写道："近年来，我们经常听到那些千方百计地鼓吹'复制自然，仅仅复制自然'的学说，它是艺术的真正敌人。这个学说不仅被应用于绘画，还应用于所有艺术中。"他强调，我们以及大多数艺术家都不能超越自己个人的、主观的经验，真正的艺术家与诗人应该仅仅描绘他们所看到与感觉到的事物。也就是说，艺术家可以描绘他们所看到的和感知的，即反映到他们头脑中的外部世界。这是一种典型的浪漫主义自然观，意味着个人情感与普遍真理之间的相互联系；真正的世界既不外在于个人的经验，也不是个人经验的异化，而是和个人经验紧密相连。艺术家通过想象来感知这种关系，并且把普遍真理具体化。

对波德莱尔来说，艺术创造的基础是想象，艺术想象是"天赋的王后"。它虽然难以捉摸、模棱两可，但波德莱尔赋予它以形而上学的含义。因此，它徘徊于经验的与形而上的两个领域之间。他说："想象似乎是一种神圣的才能"，它能够立刻察觉到世界中特定的、隐藏的关系，能够补充自然的不足。"想象拥有它的神圣之源"，因此可以被称为"宇宙的想象"。可以说，波德莱尔的浪漫主义自然观是存在悖论的：一方面，他相信主体对自然的感知要比自然本身更具完整性；另一方面，当面对工业社会对人性的异化时，他又倡导回归自然，这个自然代表着生命力、原始性以及浪漫主义的想象和冲动。

[40] Charles Baudelaire, *The Painter of Modern Life and Other Essays*, p. 204.

对于浪漫主义者来说，想象也是他们共同的核心理念。通过想象，他们一方面可以反抗古典主义的刻板风格；另一方面，作为少数派，他们可以把自己放逐在社会之外。个人想象是艺术家的自我感知，在《论波德莱尔的几个主题》一文中，瓦尔特·本雅明把这种个人想象称为"冲动的迹象"（spontaneous afterimage）。通过分析亨利·柏格森（Henri Bergson，1859—1941）的哲学思想，他认为，柏格森把人的记忆结构看作决定着"经验的哲学形式"的根本因素。确实，不管是在集体还是个人生活中，经验毫无疑问是一个传统问题，与其说它是牢牢地嵌在记忆深处的那些"事实"的产物，还不如说它是记忆中长期积累的、通常呈现为无意识的集合体。

正是由于个人经验的复杂性和直觉性，波德莱尔认为读者对抒情诗的阅读是有困难的，因为抒情诗读者的经验极少能够与诗人的个体经验相重合。或许，对于波德莱尔和其他的浪漫主义者来说，在激烈地批判大工业化时代人性的冷漠时，通过想象所产生的"冲动的迹象"，使他们获得了本雅明所说的"第二自然"（the complementary nature）的经验。"柏格森的哲学试图描述这种迹象的细节，并且把它作为永久的记录保存下来。因此，他的哲学间接地为波德莱尔的认识提供了一个证据，这个认识就是尊重读者未被扭曲的个人经验。"[41] 自从浪漫主义运动开始，这种"冲动的迹象"已经牢牢地嵌在了浪漫主义者的头脑之中。

根据彼得·比格尔的论述，自从文艺复兴开始，在美术领域已经出现了一些艺术自律观念的萌芽。但只有等到18世纪，随着资产阶级社会的兴起以及已经取得经济实力的资产阶级阶层掌握了政治权力，作为哲学分支学科的系统化的美学和新的艺术自律观念才真正出现。其结果是，艺术生产与整体的社会活动彻底分离，并与后者构成抽象的对立关系。[42]

法国大革命之后出现了以极度唯美主义为特征的运动，例如，松散的"为艺术而艺术"的团体，或是其后的颓废主义和象征主义。艺术自律的观念在19世纪30年代并非新颖之见。这时，"为艺术而艺术"的观念在法国波希米亚诗人与艺术家的圈子内变得非常流行。早在半个世纪前，康德已经提出了艺术自律的观点。在其著作《判断力批判》（1790年）中，他就已经提出艺术的"无目的合目的性"（purposiveness without a purpose）这个存在悖论的概念，从而确立了艺术最基本的无功利性。

对于后来的现代主义者，美学就像波德莱尔所界定的那样，是不同于以利益最大化为原则（也就是"工具理性"）的生活领域的一个特殊的经验领域。康德通过强调审

[41] Walter Benjamin, "On Some Motifs in Baudelaire", in *Illumination*, trans. by harry Zohn, New York: Schocken Books, 1969, pp. 155-157.

[42] Peter Bürger, *Theory of the Avant-Garde*, Minneaplis: The University of Minnesota Press, 1984, pp. 35-54.

美判断的普遍性，把审美与所有实际生活内容的分离阐释得非常清楚。虽然波德莱尔也讲"普遍的想象"，但他所讲的想象是个人的、非理性的以及非道德说教的，这种想象距离实用的现实世界更加遥远。波德莱尔的美学现代性明确地表现出工业社会和它所造就的异化之间的冲突，而后西方历史前卫艺术又将这个疏离的美学观念推向了更为极端的地步。

或许，我们可以用波基奥利所说的"敌对性"（antagonism）来总结波德莱尔有关美学现代性的思想。波基奥利使用这个词来形容浪漫主义与先锋运动的特征，而波德莱尔对浪漫主义的研究也非常明显地显示了这一特点。[43]

罗兰·巴特在研究巴尔扎克的小说时，试图找到小说中有关巴黎人的象征性秩序。他非常独特地运用符号学来解释封建社会向资本主义社会的结构转变。这个转变被巴尔扎克感受到，他不是运用理论而是用故事叙事表达了这个变化。在巴特看来，封建社会向资本主义社会的变化是从身份的指数或者标志（index）向身份的记号或者符号（sign）转变。身份指数是不变的，有原初的、稳定的财富标志。比如，封爵制度确立了封建社会中贵族的财富身份，只要没有发生社会巨变，一般来说，这种贵族身份是稳定的。因此，这时的身份本身可以成为能指，而它的所指也是常规性的。但是，资产阶级社会的身份是符号或者记号。符号是可变的，没有原初性，能指和所指可以互换。所以，这时的身份只是记号。从指数向符号的转化是暴力化的，去除了原初、基础、共同性，进入等价物、代表制的无限制过程之中，其中没有什么会停止、转向、调节和受到约束。[44]

新的再现美学必须思考如何去反映新的社会结构，艺术再现观念的更新是波德莱尔时代面临的主要问题，而波德莱尔勇敢地提出了以个人想象和反历史主义为基础的"美学自律"的现代性口号，以对抗资产阶级社会的工业化和资本化所带来的人的异化。如果我们仍然用罗兰·巴特的身份符号的理论去理解西方现代性的转化，可以发现，波德莱尔的时代正处于身份转向的阶段，也就是封建社会的能指身份向资产阶级社会的符号身份转化的阶段。在这个转化过程中，能指和所指的关系发生了变化。所指必须调整自己，由固定的所指转向在关系和结构中不停变化的所指。在资产阶级社会中，特别是在身份迅速变化转换的时代，身份不再由固定的世袭地位决定，而是由正在突变的个体和个体，或者阶层和阶层之间的强烈（贫富或者高低）反差所决定。

[43] Renato Poggioli, *The Theory of the Avant-Garde*, pp. 43-59.

[44] Hal Foster, *The Return of the Real: The Avant-Garde at the End of the Century*, Cambridge, Mass.: The MIT Press, 1996, p. 74, the original text is from Roland Barthes, *S/Z*, New York: Hill and Wang, 1974. 中文版见〔法〕罗兰·巴特：《S/Z》，屠友祥译，上海：上海人民出版社，2000 年。

我们看到这种身份符号的转向恰恰与 19 世纪下半叶在哲学领域出现的语言学转向遥相呼应，这里的语言学转向就是从传统形而上学语言学向结构主义语言学转向，以索绪尔和海德格尔等人为代表，是对启蒙运动以来的传统形而上学的普遍真理和普遍美的逆反。波德莱尔作为西方现代艺术的先驱，最早感受到了这种语言学转向的必然性。美学自律或者美学独立即是这个语言学转向的结果。结构主义语言学的转向与社会结构的转型之间到底有没有关系是一个非常有意思的问题，尽管我们并不能把两者简单地对接在一起。但是，因为浪漫主义的自律性在语言方面强调向"个人"和"内部"转移，因此，现代艺术的身份特征似乎和巴特所说的资产阶级社会的身份符号发生了关系。

在波德莱尔看来，浪漫主义的关键既不在于对题材的选择，也不在于对真实的再现，而在于一种与以往艺术不同的"感受方式"（a way of feeling），这一感受方式只能是主观的、带有个人特征的，也因此，浪漫主义是多种多样的，没有统一的艺术语言。与巴洛克和洛可可等具有共同视觉语言和表达方式的艺术相比，浪漫主义并非一种"风格"，它的特征就是诉诸个人的情感和个体的心灵。诺瓦利斯（Novalis，1772—1801）说，浪漫主义"指向内部"（leads inwards）。浪漫主义也呼唤真实，但这里的真实，是个人的、内部的真实，相信个人的情感，倾听个人内在的声音，是艺术家的情感和感觉的"真实"（authenticity）。对浪漫主义者来说，"自发性"（spontaneity）、"个性"（individuality）和"内在的真实"（inner truth）才是评价一切艺术的准则。在这个意义上，浪漫主义的"唯我论"（solipsism）将个人和内在从普遍和外在的社会中分离出来，使之成为西方现代艺术美学独立的基础。[45] 但是，这个美学独立在波德莱尔时代无论在理论还是实践上都未真正完成，必须等到 19 世纪的最后十年，当印象主义出现的时候，语言学转向和艺术语言方面的美学独立才真正开始。

然而这里存在一个悖论，本来语言学转向（在社会学那里，是身份符号的转向）最初的目的是超越能指，解放能指，走向所指，最终走向符号象征，就像索绪尔的语言学一样，但是从后印象派开始，西方现代主义却演绎了一段"回到能指"的历史画面，让能指承担所指和符号象征的所有功能。这就是格林伯格"回到媒介自身"的绘画理论之核心所在。这是波德莱尔的美学独立走向极端理想主义的结果，也是西方再现理论无法摆脱的二元对立的必然宿命。后现代主义者必然拿起所指的武器，扩大所指和上下文，以校正现代主义迷恋文本的"误区"，但同时他们又陷入了另一个误区。

[45] Hugh Honour, *Romanticism*, New York: Harper & Row, 1979, pp. 14-20.

这些误区与本章第三节所讲的两种现代性叙事的分裂有关。一种是资产阶级现代性，崇尚科技进步和时间观念，崇拜工具理性和抽象人性中的个人自由，崇尚行动和成功。另一种是美学的现代性，以前卫为代表。它是前者的抵制者（被认为是对中产阶级的消费热情和庸俗趣味的抵制），但采取的是消极的自我放逐的态度。不论是否是历史事实，二元现代性已经成为西方美学和艺术的现代性的主流叙事，而其直接结果是：（1）引向了以语言学批评为主的"个人化"的自由叙事误区、现代的个人（大师）迷信，以及相信艺术作品是精英编码。此后，出于对这种迷信的逆反，后现代主义把当代艺术看成无序化的个人链，然而个人迷信并没有改变。对艺术本质的不断质询使波德莱尔时代奠定的"个人的"和"内部的"神秘最终促成了当代艺术的危机和艺术的终结。（2）"前卫以疏离的方式批判资产阶级现代性"成为前卫以及西方现当代艺术史的经典叙事，甚至是"陈词滥调"。从历史前卫（historical avant-garde）或者说经典前卫（canonical avant-garde）到新前卫（neo-avant-garde）的历史叙事都是沿着这个逻辑展开的，而这个逻辑的起点则是浪漫主义和波德莱尔。因此，浪漫主义被描述为西方现当代艺术的起源、前卫的起源（波基奥利、比格尔）、美学现代性的起源（哈贝马斯）、艺术学科自律的起源（格林伯格）等等。同时，否定者认为它打开了造成西方当代艺术所有危机的"潘多拉盒子"。西方不少学者把当代艺术的危机，比如艺术的终结，归结为把艺术观念化或者哲学化和形而上学化的理论。而这个观念化的起源也要追溯到后康德时代和浪漫主义。

有人说，现代性就是"创造性地破坏"（哈维尔）。浪漫主义或许是第一个这样的破坏者，从而也是第一个"上帝死了"的实践者。浪漫主义虽然没有放弃对永恒精神的诉求和探索，但它已经不再复述上帝及其权威们的语言。按照西方经典前卫的标准，浪漫主义其实在艺术形式方面并没有实验和创造什么新东西，它甚至仍然模仿着自然。然而，浪漫主义把自然解释为永恒的原初，从这个意义上讲，浪漫主义还没有"杀死"上帝，只不过浪漫主义已经改变了反映和表现上帝的旧有态度，尊重"此刻"和"当下性"经验。

笔者认为，波德莱尔所揭示的现代性矛盾在他那个时代是有意义的，他的现代性诉求较之后来者可能更接近对艺术和人性的完整性理想的追求。波德莱尔和浪漫主义极力提倡的"个人的"和"内部的"真实奠定了西方现代主义美学的基础。[46] 启蒙的普遍的抽象主体性从此分裂为外部的和内部的主体性、集体的和个人的主体性。而从

[46] 关于波德莱尔和浪漫主义的"内部"和"个人"的讨论，参见 Hugh Honour, *Romanticism*, pp. 14-18。

浪漫主义开始，现代主义把重心转移到了后者。

现代主义艺术家把个人主体性视为宗教冲动，而把外部社会的庸俗、大众文化的肤浅特性看作资本主义社会经济体系的产物。正是这个外部社会钳制了个人自由，于是波德莱尔提出了现代艺术的二元分裂性，主张原始美学和丑的美学的现代性，以对抗庸俗的中产阶级大众趣味。我们看到，这种对立和分裂的前卫意识是西方一百多年来艺术史发展的动力，并由此产生了一部经典的现代艺术史及其前卫艺术叙事。

第八章

现代主义：媒介乌托邦

笔者在上一章讨论了浪漫主义如何把康德的形而上学引入艺术的哲学，导致艺术自律的追求，成为与资本主义庸俗社会疏离的纯艺术。这奠定了西方分离现代性的基础。在这一章和下一章，笔者将讨论现代主义和后现代主义艺术理论中的一些核心问题。我们发现，这个分离现代性不断地被现代主义和后现代主义推进。现代主义接过了浪漫主义的艺术自律原理，主张艺术回到媒介自身，并建立了自足的媒介美学理论。这里的媒介是拟人化的媒介，是物质化的乌托邦。这是现代主义赖以持续进行形式实验的再现哲学。后现代主义反其道而行之，走向艺术的外部、上下文和"框子"，从现代主义的媒介语言研究走向文化—政治语言学的极端。然而，笔者认为，现代主义和后现代主义并非对立的或者本质不同的概念，也不像古典主义和现代主义那样是完全断裂的两个不同时期。一些西方理论家，包括哈贝马斯和利奥塔都曾指出，后现代主义是现代主义未完成的或者延续的阶段。所以，在这一章和下一章里，笔者将对现代主义和后现代主义的理论关注点分别予以讨论。

事实上，后现代主义是过去半个世纪当代艺术理论的一部分，笔者在后面的第十、十一、十二章仍会集中讨论与西方后现代主义理论有关的一些问题，比如，前卫与新前卫（第十章）、文本与上下文以及语词与图像（第十一章）、后历史主义与终结论（第十二章）等。但是，笔者认为这些后现代主义或者当代理论是西方现代再现主义理论发展的延续和不同的侧面。

本章笔者将讨论现代性、前卫性、平面性、剧场性、景观性等现代艺术史研究中流行的概念。在下一章，笔者将讨论几位后现代主义的代表人物如何分别从意义解读、知识陈述和文化表象的角度分析后现代与现代主义之间的差异甚至断裂。然而，笔者认为现代主义和后现代主义的再现理论是一脉相承的，是历史发展的主要线索在两个相关领域的展开：一个是媒介美学，就是对媒介自身以及媒介扩张的不断论证，从格林伯格到弗雷德，再到克劳斯，他们勾画出从现代主义到后现代主义的媒介扩展史。另一个是政治的、文化的或者意识形态的语言学，简单地讲，就是把意识形态和社会文化不断地符号化，比如德里达、福柯、克拉克、詹明信和克雷格·欧文斯（Craig Owens, 1950—1990）等。如果笔者把现代主义和后现代主义在这两个领域的理论推进用一种视觉再现概念模式来概括的话，那么它就是从古典的"匣子"到现代主义的"格子"，再到后现代主义的"框子"。在第九章，笔者将用这三个概念概括现代和后现代理论的推进，或者说，通过阐述这三个视觉再现概念的置换过程，把现代和后现代的再现理论演化逻辑更加清晰地呈现出来。

第一节 关于现代主义的争论

20世纪40年代到60年代，是二战后西方现代艺术继续发展的时期。美国在二战后改变了以往作为欧洲艺术分支甚至末流的地位，第一次有了自己的现代艺术，从抽象表现主义发展到极少主义，再到观念艺术。二战后的西方艺术中心也转移到了纽约。现代艺术在纽约兴起的原因是多重的。首先是在思想和文化意识方面，纳粹的反人类战争行为彻底动摇了西方世界自启蒙运动以来的理想和人文主义信仰。悲观、颓废甚至批判资产阶级社会的思想和哲学涌现。马克思主义和存在主义在一战和二战时期对欧美地区的思想界和文化界产生了深刻影响。[1] 在纽约，格林伯格和抽象艺术家共同造就了第一个美国现代艺术流派。格林伯格的早期写作带有浓重的马克思主义口吻，特别是他最早的论文《前卫与媚俗》。但他的马克思主义是托洛斯基式的，而不是斯大林式的。后来随着苏联等社会主义国家的出现，以及冷战的开始，格林伯格彻底告别马克思主义，变成他曾经在《前卫与媚俗》中调侃和讽刺的"波希米亚人"，即现代主义艺术家的代言人。在理论上，他从马克思主义者转变为康德主义者。不仅仅是格林伯格，哈罗德·罗森伯格（Harold Rosenberg，1906—1978）和迈克尔·弗雷德等批评家也从不同的角度对纽约现代艺术进行了分析。他们的学术观点虽有差异，但是格林伯格的媒介独立、弗雷德的客观性和罗森伯格的行动绘画在"形式主义"这个大的艺术再现观念上是一致的。另外，他们的文化立场也一致。他们都建立和发展了美国现代艺术（即二战后西方现代艺术）的理论体系。

另一种说法认为，美国的抽象表现主义是冷战的产物，是美国政治的产物。有人把它看作美国政府有意为之，甚至背后操纵、经济上扶植的艺术现象。欧洲国家和美国的学者出版了一些专著，试图用大量数据证明美国政府参与其中，甚至有人指出美国中央情报局也参与了把美国抽象艺术推向国际的行动，他们使抽象艺术成为压倒社会主义的西方民主意识形态的代表。比如，瑟基·居尔博特（Serge Guilbaut）撰写的《纽约如何窃取了现代艺术的观念：抽象表现主义、自由和冷战》就是一本从冷战的起源分析美国现代艺术的专著，讨论了西方知识分子如何在1935年到1941年期间逐步削弱马克思主义的影响，二战期间美国如何致力于建设自己独立的艺术等问题。实际上，美国艺术（American Art）在美国的艺术史教学中是一个本土概念，基本上是在欧洲风格的影响下产生的一些本土流派，在20世纪90年代之前并没有一本完整地描述美国建国三百年以来的艺术史的著作。居尔博特分析了1945年至1947年间美国政

[1] Walter Odajnyk, *Marxism and Existentialism*, New York: Doubleday, 1965.

府的政策和行为，涉及他们如何利用美国乃至联合国的媒体、学术会议和市场画廊等打造美国前卫艺术，以及建立以马克·罗斯科（Mark Rothko）、巴尼特·纽曼（Barnett Newman）等人为代表的抽象表现主义神话等问题。居尔博特还把 1948 年看作美国前卫艺术的关键年，这一年在格林伯格以及社会舆论的赞扬声中，波洛克成为美国英雄。[2] 除此之外，其他相关的出版物比如戴安娜·柯雷恩（Diana Crane）的著作《前卫的转变：1940 年至 1985 年的纽约艺术界》也从社会文化和市场的角度分析了美国前卫艺术崛起的过程。[3]

像居尔博特这样受到马克思主义社会学影响的西方学者主要是从历史角度分析美国抽象表现主义的起源，社会政治因素可能确实推动美国抽象表现主义成功地建立起国际现代艺术主流的地位，但我们不应该简单地把这个艺术流派等同于冷战背景的政治艺术，充其量只能说，它是受到了时代政治、经济和文化环境影响的特定艺术流派。[4] 事实上，在任何国家、任何时代，艺术都会和政治产生联系。而如何从一个非庸俗化的角度把政治因素融入某个时期特定艺术的研究中，对艺术史家来说是一个挑战。

20 世纪 70 年代，克拉克和托马斯·E. 克劳等人的新马克思主义视角引发了西方学者对现代主义艺术的重新审视。实际上在此之前，夏皮罗已经从这个角度质疑了格林伯格的形式主义。弗雷德的形式主义和格林伯格不一样，他主要从空间剧场的形式，从"物体化"（objecthood）的角度去分析现代主义。他的剧场化和克拉克的景观有异曲同工之处，只不过克拉克的景观是社会阶级的图景，而弗雷德的"剧场化"（theatricality）仍然是从形式本身衍化出来的概念。

格林伯格、罗森伯格和弗雷德等人的形式主义批评奠定了西方现代主义艺术史研究的基调，随后，克拉克和克劳等人从社会学视角向其发起了挑战。1985 年，美国艺术史家弗朗西斯·福拉西娜编辑了一本题为《波洛克及之后：批评论争》的文集。[5] 这本书的第一部分是关于现代艺术的定义和本质的争议，其中包括格林伯格的文章《走向更新的拉奥孔》、克拉克批评格林伯格的形式主义的文章，以及弗雷德回应克拉克的文章；第二部分从"再现"和"再现缺失"的角度讨论抽象表现主义；第三部分

[2] Serge Guilbaut, *How New York Stole the Idea of Modern Art: Abstract Expressionism, Freedom and the Cold War*, trans. from French by Authur Goldhammer, Chicago: Chicago University Press, 1983.

[3] Diana Crane, *The Transformation of the Avant-Garde: The New York Art World, 1940-1985*, Chicago: Chicago University Press, 1989.

[4] 事实上，居尔博特在 20 世纪 60 年代的写作过程中不但征求了新马克思主义艺术史家 T. J. 克拉克和托马斯·E. 克劳的意见，而且也和格林伯格等批评家做过交流。参见 Serge Guilbaut, "Introduction", *How New York Stole the Idea of Modern Art: Abstract Expressionism, Freedom and the Cold War*, pp. 1-15。

[5] Francis Frascina ed., *Pollock and After: The Critical Debate*.

探讨现代主义的历史、批评及其相关的阐释。这本书中的文章代表了 20 世纪 60—80 年代美国艺术史研究和艺术批评领域关于西方现代主义的主要观点。我们在本章首先集中讨论这个文集所涉及的核心问题——现代主义的本质。

现代主义和"现代"这个概念的发展历史是分不开的，而现代或者现代性研究是西方人文学科中的显学之一。现代性在马克思主义、存在主义以及尼采、马克斯·韦伯等学者的著作中都有系统的论述，只是到了法国学派和德国法兰克福学派那里，现代性才和文化更多地发生关系。这些派别的主要人物在文学和艺术方面都有所著述。比如，我们前面提到的德里达的《绘画中的真理》和《盲人的记忆》、福柯的《词与物》中有关《宫娥》的讨论。法兰克福学派的阿多诺和比格尔等人都出版了在现代艺术史和前卫艺术方面颇有影响的专著。

西方思想界的现代性学说，和启蒙运动的源头有关。尼采、韦伯以及后来的霍克海默、阿多诺、哈贝马斯等，主要从认识论的角度讨论现代性的本质和起源。虽然社会科技和文化也是他们的讨论内容，但是从知识增长和进步的角度讨论现代性在社会意识和社会体制方面所产生的作用才是他们研究的主要内容。或者反过来说，他们主要讨论资产阶级社会体制和意识对现代性的形成所产生的作用。在这方面，新马克思主义，比如法兰克福学派，则主要从资本主义生产方式、资本主义产品的商品本质及其导致的现代社会中人的异化等角度来分析现代性。

我们可以看到，这两个方面的现代性叙事都影响了西方艺术史中关于现代主义的争论：以格林伯格为代表的形式主义直接把现代抽象主义带回康德的启蒙运动；而以克拉克为代表的社会学上下文研究则把现代艺术视为资本主义社会内在发展逻辑的镜像历史，艺术家的社会身份及其身份的符号化形象是克拉克关注的重点。

在 20 世纪的现代艺术实践和理论中，占主导地位的仍然是美学独立（或者称美学现代性）思想。它作为和社会现代性对立的原理，从一开始就奠定了一种二元分裂的认识论基础。美学独立思想的源头是法国浪漫主义时期的波德莱尔。这是西方自启蒙运动以来直到今天仍然占据主导地位的认识，也是西方很多学者的共识，正如哈贝马斯所说的那样。[6]

笔者认为，后现代主义和现代主义是一个完整的体系，后现代主义是现代主义的延伸。是否有一个后现代主义的文化实体，很值得怀疑。后现代主义挑战和批判现代主义的分离性（社会与美学、精英与大众、上下文和文本等的分离），其自身却并没

[6] 这篇文章最初来自德国法兰克福市政府 1980 年授予哈贝马斯一项"阿多诺奖"时，哈氏所作的演讲，之后哈贝马斯又在纽约大学人文研究所以"詹姆斯讲座"的名义再次演讲，并以《现代性对立于后现代主义》为题发表在《新德国批评》1981 年冬季刊上。英文版见 Jürgen Habermas, "Modernity: An Incomplete Project", in *The Anti-Aesthetic: Essays on Postmodern Culture*, ed. by Hal Foster, pp. 3-15.

有摆脱这种分离，只是把分离替换为"与现代主义的断裂"或者"现代主义的终结"。后现代主义从上下文和后历史主义的角度试图提出各种现代主义的终结论，用终结的空白替代现代主义所留下的空白。但是，从近十年来的当代理论来看，后现代主义本身也已经终结。

从艺术再现的角度，现代主义批评第一次提出了"媒介进步"（progress of media）的概念，其代表为格林伯格的"平面化"（flatness）。甚至弗雷德的"剧场化"多少也与平面有关。现代主义的媒介概念延续了文艺复兴时期视觉透视的传统，因为古典绘画和雕塑中三维空间透视的研究和实践其实也是围绕着媒介问题展开的。媒介不是简单地指材料，而是材料的形式特点或者形式元素之间的关系。古典绘画认为色彩应该为立体服务，比如笔触的变化和色彩的干湿厚薄都是为透视和形体"塑造"（plastic）服务的，形式因素被概括为不同原理引导下的技巧。这就是古典艺术的"造型"观念。

抽象绘画典型地体现了现代主义的媒介观念。作为立体的对立，平面性被引申为抽象绘画的本质特点。一方面，古典艺术自我封闭的"匣子"透视被平面化、格子化，而平面化被视为媒介的自我实现；另一方面，意义和叙事这些古典绘画的"内容"被平面所隐藏。如果说，古典媒介是"自足匣子"，现代媒介则变成了"零度平面"（zero ground），零度可以向正负方向无限延展。因此，现代主义的平面其实暗示着意义的无限性。而后现代主义则既反对古典"匣子"的"视觉深度"（visible depth），也反对现代平面"格子"的"隐性深度"（invisible depth）。在后现代的媒介理论家看来，两者体现的均为孤立的、自我封闭的作品内部关系。于是，后现代转向了"框子"的概念。"框子"来自"上下文"（context），涉及作品的内部和外部、艺术品和艺术生产系统之间的关系。而"框子"就是描述这一关系的叙事角度。

所以，从"匣子""格子"到"框子"代表了西方再现观念发展的不同阶段。有关这个问题，我们将在后面章节专门进行讨论。

第二节　格林伯格的平面性：回到媒介自身

格林伯格是第一个完整地介绍西方前卫艺术和现代绘画的理论家，代表作包括《前卫与媚俗》（1939）和《走向更新的拉奥孔》（1940）等，他也凭借这两篇文章成为美国20世纪现代艺术史上最有影响的批评家。他的影响主要是在20世纪中期，也就是第二次世界大战之后的美国抽象表现主义时期。格林伯格1930年毕业于美国纽约州雪城大学，毕业后做过多种不同工作，后来开始在《党派评论》（*Partisan*

Review）杂志工作。他早期最有影响的文章《前卫与媚俗》也正是在这个杂志上发表的。[7] 这个时期他涉猎广泛，特别是对文学理论很有兴趣。这时的马克思主义，尤其是托洛斯基的文学理论对他影响颇深。《前卫与媚俗》的核心观点就是在托洛斯基的阶级斗争理论的基础上展开的。

当格林伯格在《党派评论》杂志做编辑工作的时候，杂志正在展开一场有关现代主义文化的讨论，其中的一个中心问题是：现代主义是否可以成为一种能够被人们广泛接受的大众艺术？格林伯格对此表示怀疑，他认为现代主义不可能成为大众媚俗（kitsch）的东西，而现代社会的大众艺术，包括以好莱坞为标志的资本主义

图 8-1　乔治·布拉克，《水果盘和扑克牌》，画布油彩加纸拼贴、炭笔，61 厘米×47.5 厘米，1913 年，法国巴黎蓬皮杜国家艺术文化中心。

艺术、斯大林主义艺术乃至法西斯主义艺术都是媚俗的。媚俗是大众文化的本质。

格林伯格提出，大众文化注重效果（effect），而以前卫为代表的现代主义注重解释自我意识的根源（cause）。效果来自交往（communication），它必须让所有的人都明白易懂，通俗性和传播性是其本质和目的。这是商业的需要，也是大众革命（斯大林主义和俄国无产阶级艺术）的需要。前卫是精英艺术，它不关心是否流行和通俗易懂。

在《前卫与媚俗》中，格林伯格首先指出，在我们的社会文化中，存在两种截然不同的文化：一种以艾略特（T. S. Eliot，1888—1965）的现代诗和乔治·布拉克（Georges Braque，1882—1963）的立体派绘画为代表（图 8-1），另一种以叮砰巷（Tin Pan Alley）的流行音乐和《星期六晚邮报》（*Saturday Evening Post*）的封面为代表。这是两种不同层次的艺术：前者属于有教养人士的艺术的层次（前卫艺术），而后者属

[7] Clement Greenberg, "Avant-Garde and Kitsch", *Art and Culture*, Boston: Beacon Press, 1961, pp. 3-21. 此文的中译文刊载于易英主编：《纽约的没落——〈世界美术〉文选》，石家庄：河北美术出版社，2004 年；另一版本刊于高名潞、赵璕主编：《现代性与抽象：艺术研究（第一辑）》，北京：生活·读书·新知三联书店，2009 年；又见〔美〕格林伯格：《艺术与文化》，沈语冰译，桂林：广西师范大学出版社，2009 年。

图 8-2 毕加索,《年轻女子》，布面油画，130 厘米×96.5 厘米，1914 年。

图 8-3 毕加索,《三个音乐家》，布面油画，200.7 厘米×222.9 厘米，1921 年，美国纽约现代艺术博物馆。

图 8-4　列宾,《伏尔加河上的纤夫》, 布面油画, 131.5 厘米 × 281 厘米, 1870—1873 年, 俄罗斯国立美术馆。

于流行艺术的层次（媚俗艺术）。他说:"总是少数的却强大的人群, 即有教养的人群站在一边, 另一边是大多数的被剥削的劳苦大众, 即无知的人群。形式熏陶总是属于前者, 而后者只得满足于民俗的、原生的文化, 或者说媚俗的文化。"[8] 他举了一个例子, 当一个无知的俄国农民站在两幅画面前——一幅是毕加索的, 一幅是伊里亚·叶菲莫维奇·列宾 (Ilya Yafimovich Repin, 1844—1930) 的, 假定他有选择的偏好, 那么, 他马上会选择他完全不能理解的毕加索的画, 因为毕加索的画能让他回想起一些他可能已经忘掉的乡村传统装饰符号, 甚至宗教的符号 (图 8-2、8-3)。但是, 他转而立刻就能发现列宾绘画的价值, 并且最终认定列宾的画作要远远高于毕加索的画作价值, 因为他能够毫不费力地看懂列宾画的是什么 (图 8-4)。

　　格林伯格还指出, 有教养的观众从毕加索画中得到的价值信息, 和那位农民从列宾画中得到的价值信息可能是一样的。两幅画作都是好的。但有教养的观众从毕加索画中得到的最大的价值信息来自一种间接的距离感。他们首先在造型价值 (plastic value) 方面获得了一个瞬间印象, 然后在此基础上思考其价值到底在哪。只有在这时, 奇妙感、认同感和共鸣感才会产生。这些价值信息属于思考的结果。与此相反, 在列宾的画中, 思考的结果已被包含在画中那些公认的、被抬高的现实形象之中。这些形象和情节等着观众去享用, 不需要他们思考。换句话说, 毕加索的画提供了思考的空

[8] Clement Greenberg, "Avant-Garde and Kitsch", in *Art and Culture*, p. 16.

间，而列宾的画则直接表现了思考的结果。[9]

上面提到的两个欣赏层次其实也是格林伯格对两种不同再现的区分。他指出："现代主义绘画在它的最后阶段并没有在原则上抛弃对可识别对象的再现。它在原则上抛弃的是可识别对象能寄居的那种三维空间。"[10]现代主义二维平面绘画也是一种对现实的再现，只不过它不同于现实主义和自然主义的绘画再现。现实主义和自然主义掩盖了媒介的本质，它们用艺术掩盖了艺术；而现代主义则是用艺术重新唤起对艺术本身的关注。

另外，这种前卫和媚俗并存的文化现象有没有现实基础呢？格林伯格认为，以往的旧文化，比如古典的亚历山大主义和学院主义都把风格作为某种宗教和国家权威理论的附属，它们是政治的牺牲品，但是前卫的出现打破了这个模式，因此，前卫文化是一种社会批评。这种社会批评的说法只在格林伯格的《前卫与媚俗》中出现，后来的文章中很少再看到这样的（马克思主义的）批评观点。格林伯格认为，这种社会批评可以纠正以往忽视文化形式的倾向，并且能够建立一种"文化形式优先"的理念。前卫艺术的"文化形式优先"理论最终在社会系统中得到确立并发挥着核心作用。

这种"形式优先"或者"形式即精神"的说法对于我们来说并不陌生。我们曾在李格尔的"时代精神"和沃尔夫林的"风格"理论中看到过类似的说法。精神理念建立在"形式优先"即"风格"的自身逻辑之上，是启蒙运动以来西方艺术史叙事的主流。按照格林伯格的说法，现代之前的风格都是精神和政治的附属品。因此，他提出回到形式风格自身。

在《前卫与媚俗》中，格林伯格强调现代主义的艺术媒介纯化理论，比如毕加索的画作注重的是艺术自身的逻辑，注重对艺术形式自身发展的批判，注重现代艺术创作和生产的前提条件（condition），它既是艺术史的一部分，也是社会的产物。这些认识都和资本主义社会的精英文化理念有关。格林伯格的这个观点已经成为西方一些马克思主义学者，比如阿多诺、比格尔等人的基本立场。

正是沿着这个思路，在20世纪四五十年代，格林伯格从前卫的论题转向现代主义，也就是从托洛斯基时期转向了他的批评的康德时期。这个思想转向的过渡表现在他于1940年发表的《走向更新的拉奥孔》这篇文章中，它已经成为格林伯格从前卫转向现代主义的标志。[11]在这篇文章里，格林伯格提出，在现代社会媚俗文化的压力

[9] Clement Greenberg, "Avant-Garde and Kitsch", in *Art and Culture*, pp. 14-15.

[10] Clement Greenberg, "Modernist Painting", in *Art in Theory 1900-1990: An Anthology of Changing Ideas*, Oxford and Mass.: Blackwell,1992, pp. 756-757.

[11] Clement Greenberg, "Towards a Newer Laocoon", in Francis Frascina ed., *Pollock and After: The Critical Debate*, pp. 35-46. 最初发表在 *Partisan Review*, July-August, 1940, Vol.VII, No.4, pp. 296-310。

之下，前卫走向了媒介的创新和进步，而正是这个回到媒介自身以及在媒介自身中寻找不断进步的形式的过程构成了前卫的历史。格林伯格用莱辛的《拉奥孔》作为题目，其用意是强调媒介，或者不同艺术门类本身的特点，比如诗歌和绘画的区别。莱辛在《拉奥孔》中恰恰依据时间和空间的不同特点，区分了造型艺术和诗歌叙事。

要回到造型艺术本身，就必须放弃对文学的依赖。格林伯格把这种媒介的独立性称为"纯粹主义"（purism）。格林伯格认为，对文学的依赖恰恰是 17 世纪和 18 世纪以来造型艺术之所以坠入幻觉和堕落的原因。17 世纪的文学之所以成为启蒙运动初期主流文化的一部分，就是因为它回到了纯粹主义。而 17 世纪的绘画和雕塑却没有摆脱对文学和诗的图解，因此，在这两方面，17 世纪是"小天才"（lesser talents）主导的、缺少大师的时代。虽然笔者不同意格林伯格的纯粹主义的结论，但正如笔者在第二章中所说，17 世纪和 18 世纪确实缺少与启蒙思想同步的艺术流派。

有意思的是，格林伯格用中国的诗画关系来说明如何保持绘画的纯粹性。他认为中国的诗虽然与绘画关系密切，但是，诗在绘画中仅仅呈现为某种附属的角色，仅仅为了加强绘画的视觉细部而出现。[12] 言外之意，格林伯格认为中国的绘画和诗歌都保持了纯粹性，保持着平行的发展关系。[13] 这是一个很有意思的观点，不过中国人可能认为，中国的诗和画是"你中有我，我中有你"的关系，故有"观诗读画"之说。

格林伯格认为，19 世纪的浪漫主义强调艺术家的感情必须和艺术作品传达给观众的感情是一致的，是同样真实的。由于浪漫主义画家在作品中注重表现强烈的个人性格，于是媒介本身的作用（纯粹性）被忽视或减弱。

19 世纪的浪漫主义虽然意识到媒介的作用或者某种纯粹性（比如上一章讨论的波德莱尔的"艺术自律"），但是他们没有能力实现它。虽然德拉克洛瓦、泰奥多尔·籍里柯（Theodore Gericault，1792—1824）、安格尔，直到拉斐尔前派的天才艺术家都努力地为他们的新内容寻找新形式，但是他们的努力最终只能导致绘画走向文学梦魇。就像其他现代学者一样，格林伯格也把浪漫主义作为前卫的开端，尽管浪漫主义不得不以否定资产阶级社会，最终退避到艺术避难所的方式来对艺术的纯粹性负责。格林伯格把第一位前卫艺术家的名号给了库尔贝。库尔贝把艺术家的眼睛还原为不受大脑支配的机器，因此绘画回到了直接的感性材料本身。但是库尔贝仍然被思想和主题所俘虏。他的主题是当下生活，他的艺术在形式和主题上都想彻底反抗官方资产阶级艺术。印象派虽然注重色彩练习和客观性描绘，但他们的绘画因为受到音乐的影响

[12] Clement Greenberg, "The poem confines itself to the single moment of painting and to an emphasis upon visual details." in *Pollock and After: The Critical Debate*, p. 37.

[13] Clement Greenberg, "The Art of China: Review of the Principles of Chinese Painting by George Rowley", in John O'Brian ed., *Clement Greenberg: The Collected Essays and Criticism*, Vol. 3, Chicago: The University of Chicago Press, 1995, pp. 42-44.

而变得混乱。这是因为他们没有把音乐看成一种艺术方法，而是把它当作一种效果。只有现代抽象艺术才是一种纯粹的、纯形式的艺术，因为它除了感觉之外不再试图"客观地"表达任何其他东西。格林伯格的结论是，不是只有音乐能够直接表达感觉，抽象绘画和雕塑也可以表现感觉，抽象艺术是纯形式的艺术，它除了感觉以外，一无所有。[14]

实际上，笔者已经在第四章关于弗莱的部分讨论过类似的理论。但格林伯格与弗莱不同，他把对纯艺术的论证放到了一个历史逻辑之中。他在《走向更新的拉奥孔》这篇文章中回顾了 20 世纪前 50 年的艺术史，并在此基础上论证了抽象艺术产生的历史合理性和存在的合法性。正如格林伯格在文章最后的部分所说，他在这篇文章中所写的都是对抽象艺术所作的历史性辩护。[15] 曾经受到格林伯格指导的罗萨琳·克劳斯[16] 也认为格林伯格对纯艺术的描述是历史主义的，同时她还认为格林伯格是结构主义者。格林伯格把这种不断地拒斥文学、不断地后退到自身媒介的纯艺术描述为一种历史的进步过程；但另一方面，格林伯格把绘画以及雕塑、建筑看作一种普遍性的超历史的形式（trans-historical form），绘画、雕塑和建筑有它们自身的媒介表现特点，这个特点是它们之所以被称为绘画、雕塑和建筑的原因所在，这个原因不会因为任何历史的、文学的意义的变化而改变，它们的构成是自足的、完善的。因此，克劳斯又认为格林伯格是非历史主义的结构主义批评家。[17]

格林伯格认为波洛克的绘画就是这种回到媒介自身的典型代表，并称其为美国新艺术的领导者。[18] 格林伯格认为波洛克的创作经历了一个从初期、中期到成熟期的不断革新和进步的过程，而主导这一发展脉络的则是其绘画的"平面化"倾向。在对这一倾向的不断强化过程中，波洛克最终成为一位"完全抽象的画家"。[19] 在这方面，格林伯格找到了美国抽象表现主义与拜占庭绘画之间的联系：它们都不再制造三维幻象，而是以平面装饰或平涂的方式肯定绘画这个媒介本身的二维空间的"平面性"，即追求绘画性的效果，而非触觉的、雕塑性的效果（图 8-5、8-6）。格林伯格认为，以波洛克为代表的新的现代主义绘画，"就像拜占庭的金色壁画和玻璃嵌画一般，以它的光彩填满作品与观众之间的氛围。它以强调绘图性的方式混合着周围的装饰性来

[14] Clement Greenberg, "Towards a Newer Laocoon", in Francis Frascina ed., *Pollock and After: The Critical Debate*, p. 41.

[15] Ibid., p. 45.

[16] 罗萨琳·克劳斯，后结构主义艺术史家，哥伦比亚大学教授，《十月》杂志创始人之一。她的主要著作有 *The Originality of the Avant-Garde and Other Modernist Myths*, Cambridge, Mass.: The MIT Press, 1985; *Passages in Modern Scupture*, Cambridge, Mass.: The MIT Press, 1977; *The Optical Unconscious*, Cambridge, Mass.: The MIT Press, 1993。

[17] 详见 Rosalind Krauss, "Introduction", *The Originality of the Avant-Garde and Other Modernist Myths*, pp. 1-6。

[18] Clement Greenberg, *Art and Culture*, pp. 217-219; 另见〔美〕格林伯格：《艺术与文化》，张心龙译，台北：远流出版公司，1993 年，第 242 页。

[19]〔美〕格林伯格：《艺术与文化》，张心龙译，第 227 页。

图 8-5　波洛克，《秋天的旋律：第 30 号作品》，布面瓷釉油画，266.7 厘米×525.8 厘米，1950 年，美国纽约大都会艺术博物馆。

图 8-6　拜占庭镶嵌画，《查士丁尼皇帝及随从》，547 年，意大利圣维塔莱（San Vitale）教堂后殿北面。

表现，同时，它又以最明显的物质手段来否认自己的物质特性"[20]。

　　不论从社会学（比如《前卫与媚俗》）还是从艺术自身的历史发展（比如《走向更新的拉奥孔》）抑或从艺术哲学（比如《现代主义绘画》）的角度，格林伯格的理论

[20]〔美〕格林伯格：《艺术与文化》，张心龙译，第 175 页。

都全面超越了弗莱，成为第一个完整地阐述现代形式主义理论的批评家。当然，克劳斯并不同意人们把格林伯格称为形式主义批评家，因为格林伯格的历史主义角度和审美趣味的社会性本质都说明了他的形式主义总是和早期的马克思主义影响分不开，而他后来的"平面性"实际上是对马克思主义的大众通俗艺术观的逆反和解构，其媒介的非意义化或者非叙事化观点是对马克思现实主义（或者一切现实主义）的主观性介入的"客观叙事"模式的逆反。

"回到媒介自身"在格林伯格之后的纽约艺术界成为共识。苏珊·桑塔格是另一位中坚批评家。在1964年撰写的《反对阐释》一文中，苏珊·桑塔格提出现代主义的特点是反对内容、反对叙事阐释、反对对艺术作品进行意义解读和翻译或者破译，让艺术从文学内容回到艺术形式自身。她认为："所有西方艺术的思考和反省均停留在古希腊的模仿理论中。"[21]贯穿西方艺术史的模仿再现观念，不仅仅是数十世纪以来以人物为题材的艺术所信奉的真理，也是在20世纪理解抽象艺术的前提。西方人一直用柏拉图的眼睛去看艺术，用一种不可或缺而又看不见的标尺去衡量真实，这个标尺就是所谓的内容。

桑塔格的"艺术就是艺术自身"的观念与格林伯格的"回到媒介自身"和罗森伯格倡导的"只是去画"（just to paint）共同构成了美国抽象表现主义的理论系统。但是，格林伯格反对罗森伯格把波洛克和美国抽象表现主义界定为"行动艺术"（Action Art），因为如此一来，画只是画画这一行动本身，岂不是没有艺术的好坏和高低之分？格林伯格和桑塔格也不一样，桑塔格反对阐释和复制文学，而格林伯格则意在把再现理论推向另一个极端。就像格林伯格所说："如果延续亚里士多德的所有艺术和文学都是模仿，那么我们所做的就是模仿的模仿"，或者说是升级版的再现。[22]格林伯格比桑塔格更深刻地认识到，重要的是如何处理内容和形式的关系，而不是简单地否定内容。桑塔格的箴言是，最好的批评"是把内容融入对形式的考虑之中"。格林伯格则说："内容应当完全被融入形式之中。这意味着艺术和文学作品不能被还原或分解（reduce）为在它之外的任何东西，无论是在整体还是局部意义上都不可以。"[23]我们可以看出，无论是桑塔格还是格林伯格，都主张用形式替代内容。但桑塔格只强调内容被形式所替代，而格林伯格则进一步指出了形式的完整性（或者自足性）是至关重要的。也就是说，形式不可分解，不能像逻辑分析或者故事叙事那样有局部和整体或者时间的先后之分。形式是结构关系，它是它自己，不能被分解还原为任何叙事和

[21] Susan Sontag, "Against Interpretation", in *A Susan Sontag Reader*, New York: Farrar, Straus and Giroux, 1982, pp. 95-104.

[22] Clement Greenberg, "Avant-Garde and Kitsch", in Francis Frascina ed., *Pollock and After: The Critical Debate*, p. 23.

[23] Ibid.

文学逻辑。换句话说，三维空间的写实绘画是依据文学故事的情节来组织画面的形象关系的。当我们欣赏和解读写实绘画的时候，必须从其中的一个点（或者说一个形象）开始我们的解码工作。无论从哪一个形象开始，解码工作总是有一定的顺序。这个顺序是依据情节发展的时间顺序而展开的。但抽象绘画不一样，它具有平面性的结构关系，从哪里开始解读都可以，或者说没有必要从某一个部分开始解读。我们在欣赏抽象画时第一眼看到的就是一个整体，而不是局部。

"回到媒介自身"不是回到表面形式的无意义的工作，而是在一种内在的平面逻辑中确立前卫和现代主义的自我身份，即精英的深刻性和反通俗化。但在《走向更新的拉奥孔》这篇文章中，格林伯格并没有充分地解释"回到媒介自身"的历史发展的具体线路是什么。也就是说，"媒介的纯化"如果是一种历史，那么它到底是什么？解决这个问题，自然而然地成为格林伯格下一个阶段的主要工作。

格林伯格在 1960 年发表的《现代主义绘画》一文中找到了媒介进化和康德的启蒙思想之间的承接关系。这篇文章标志着格林伯格有关现代主义的理论趋于成熟，并且从马克思主义转向了康德思想。更重要的是，他放弃了早期有关大众文化的媚俗和精英文化的前卫之间的冲突的描述，走向了对前卫或者现代绘画的深度阐述，致力于探讨现代主义是怎样通过特定的视觉哲学去再现艺术家的社会意识和时代意识的。[24]

格林伯格首先认为"现代主义"（modernism）指的是从 19 世纪 50 年代中期（也就是浪漫主义时期）到他的时代之间带有自我批判倾向的艺术，实际上就是倾向于艺术自律的艺术。格林伯格指出现代主义绘画的核心是"自我批判"(self-criticism)。"自我批判"是一种方法论，是建立在内在逻辑之上的批判，所以绘画是一个不断发掘自身的内在本质、排斥以外在因素去检验其意义和价值的学科。学科在这里的另一个含义是不断地在竞争之中建设自己，而不是"颠覆"（subversion）自己的体系。超现实主义、达达主义，特别是柏林达达都是自我颠覆的艺术。格林伯格之所以认为超现实主义是另外一种类型的学院派艺术，和拉斐尔前派属于一种类型，或许是因为他认为超现实主义和拉斐尔前派都是借助意识和潜意识这些文学性（尽管常常表现为反文学逻辑的叙事）因素去颠覆艺术自身的艺术。它们仍然是学院派的，因为它们依靠文学叙事，尽管是非逻辑的叙事。它们没有发展和建构某种艺术，按照格林伯格的"回到媒介自身"的逻辑，拉斐尔前派和超现实主义的价值只在于颠覆旧学院派而已，并没有在媒介自身方面进行革命。

[24] 格林伯格的《现代主义绘画》最早出现在 1961 年美国之音的广播中，是该广播栏目《课程论坛》(Forum Lectures) 的一部分，同年收录在 Arts Yearbook 4 之中，不断再版。也可参见 Charles Harrison & Paul Wood ed., Art in Theory 1900-1990: An Anthology of Changing Ideas, pp. 754-760. 中译文见《美术观察》2007 年第 7 期，秦兆凯译。

格林伯格认为，现代主义的"自我批判"方法来自康德，因为康德建立了对人类思维意识的"自我批判"，第一次从人类理性的角度检验了对人类知识、道德和审美等不同行为的批判，也就是说，康德建立了一个批判的学科，其首要的任务是明白这个学科自身的特点和建设工作。哲学要想成为关于人类世界观的学问，必须首先检验自己是否具有这个能力。这种学科内部的不断追问成为"自我批判"的动力。因此，康德是第一个现代主义者，告诉了我们如何用学科的方法去批判学科自身。格林伯格认为，康德的悖论就在于他用逻辑建立了逻辑的局限性。马克斯·韦伯早已指出，西方的现代化就是学科的分立，是科学、道德和艺术的分离和相互独立。只有独立，才有学科建立的可能性。这个分立的时期就是启蒙运动时代。自此，西方的学科化造就

图 8-7 大卫，《马拉之死》，布面油画，165厘米×128厘米，1793年，比利时皇家美术馆。

了独立的专业人员，发展了学科的自足性。这是西方现代化和工具理性的开始，也是艺术独立的起源。

那么具体而言，现代绘画的学科意识是什么呢？在格林伯格看来，首先是回归材料媒介。自从摄影出现以来，用绘画讲故事或者模仿场景就被摄影所代替。因此，现代绘画的学科意识首先要认识到它的"材料性"（material aspects），也就是平面化，或者可以叫作"拒斥雕塑"（resist sculpture）或"去立体性"。格林伯格认为平面化在康德时期的大卫绘画中就已经出现了，大卫的绘画在描绘对象的体积的同时，尽量将其平面化（图 8-7）。大卫的学生安格尔更是进一步将画面形象去雕塑化（图 8-8）。但格林伯格认为，马奈应该是第一位明确宣称绘画是平面的现代主义画家。[25] 自马奈以后，印象派画家彻底放弃了对绘画媒介本身特性的掩饰，开始有意识地追求画面的平面性，而非

图 8-8　安格尔，《泉》，布面油画，163 厘米×80 厘米，1856 年，法国巴黎奥赛博物馆。

纵深的、立体的效果，这在马奈早期的人像作品中可见一斑。在这些作品中，画家关注绘画本身的材料性，比如不再将颜料的纯度视为弱点，不再隐晦地调暗各种明亮的色调以超越颜料本身的局限，画家也认识到画布的局限不再是绘画的弱项。相反，他开始利用这些绘画媒介材料的特点，不加掩饰地将纯度很高的颜料涂抹在画布上，就像直接从颜料管里挤出来一样，同时不再试图制造超越画框的幻象（图 8-9）。

当立体主义试图在绘画中展现多种视角的时候，其效果与现实主义作品中的三维立体透视效果恰恰相反。在毕加索的绘画中，侧面像总是有两只眼睛。这一概念化的"立体性"告诉我们："人人都知道我们有两只眼，无论从哪个角度去看。"这样的直白性立刻消解了人们再次寻求某个立体视角的欲望，因为毕加索对"立体"的解释太赤裸裸了，这等于在说，写实绘画的那些精致而虚幻的立体感都是在欺骗我们。毕加索试图用"平面立体"去证明，三维空间的写实绘画中的立体幻觉只不过是各种形式因素搅和在一起所营造的某种氛围，不过是线条和色彩等形式因素在这个氛围中的扭结

[25] Clement Greenberg, "Modernist Painting", in *Art in Theory 1900-1990: An Anthology of Changing Ideas*, Charles Harrison & Paul Wood ed., pp. 756-757.

图 8-9 马奈，《吹笛子的少年》，布面油画，160 厘米×97 厘米，1866 年，法国巴黎奥赛博物馆。

图 8-10 毕加索，《多拉·马尔与猫》，布面油画，128.3 厘米×95.3 厘米，1941 年，私人收藏。

所致，而这种扭结只是绘画美学的自我欢愉，它来自对立体幻觉的追求。这个幻觉其实和真实的立体（在毕加索和格林伯格那里，这个"真实的立体"乃是关于立体的概念）没有什么关系。换句话说，毕加索直接在侧面像中画出两只眼睛，把写实透视的"立体"展开，使之成为平面，但这个平面要比立体写实绘画的一只眼睛的侧面像更接近立体的真实概念（图 8-10）。

但格林伯格又说，平面化始终是一种悖论。绝对的平面永远无法达到，追求平面化的过程同时也是去平面化的过程。即便是蒙德里安这样的画家，也是在用纯粹的几何形状建构一种"视觉的空间幻境"（optical illusion of space）。但重要的是，蒙德里安的绘画为我们提供了一种在平面形式里想象立体空间的视觉效果。

这就涉及我们在本书里始终在质疑的问题，格林伯格的抽象再现到底与社会现实或者大脑现实之间是怎样的关系？他的媒介既不是形象，也不是符号，而是简单的点线面。他反对模仿，也反对感觉混乱的形式（音乐效果的印象派点彩画面）。他强调想象，但这个想象既不能与模仿现实对接，也不能和某种象征意义对等。这确实是对传统能指和所指关系的挑战。点线面不是符号，如果按照古德曼的说法，它没有任何

指号（denotation）功能。或许，我们只能从"构图的力度"这个角度去判断，那么这就掉入了格式塔心理学理论中。格林伯格的"回到媒介自身"实际上正是意指这种格式塔心理结构与个人形而上冲动之间的对应。这个对应恰恰印证了海德格尔的"形而上学在场"。只不过在海德格尔那里，"形而上学在场"是一种幻觉，即依托于写实形象的具有实在感的幻觉。而格林伯格的"形而上学在场"，却是抽象的形式和抽象的理念经验之间直接对应的幻觉，所以是真的幻觉。在这一点上，格林伯格的点线面是超越了能指和所指的先验性的图型。正像格林伯格自己所说，平面除了表现感觉之外，一无所有。如果这个感觉既不是看到的感觉，也不是听到的感觉（格林伯格所反对的音乐效果），更不是触觉的感觉，那么必定有大脑概念的参与，同时这个概念必须具备形象。这就是我们在第二章里讨论的康德的先验图型。凭借这个图型，康德把逻辑概念和经验对象相统一。由于概念的范畴不同，图型的类型也不同，随着范畴的丰富多样而变得多样化。我们认为，这其实就是格林伯格的抽象艺术的再现原理。再现不是模仿，不是视觉显示，而是直接再现理念的图型。柏拉图说现实是理念的影子，模仿现实是影子的影子，现在，格林伯格主张直接模仿理念，因此，抽象艺术是最高级的（图 8-11）。

图 8-11　抽象主义原理图示

　　格林伯格指出的平面化悖论恰恰是现代绘画的学科特点和能力，艺术家如果能够驾驭这个悖论，尽最大可能地把这个悖论发展到极致，其作品就能够引发观者更多的联想。然而，这要求观者具备蒙德里安那样的智力，才能进入这种美学体验的过程。但到底有多少人可以和这些现代主义大师一样去联想？进一步讲，在美学体验方面，怎样才能保证艺术家的意图和观众的体验一致？或者至少部分重合？我们无法验证这个问题。这只是格林伯格的一厢情愿的解读，尽管这解读很精彩。格林伯格认为趣味

的好坏很重要，而评价一幅画的好坏和既定标准无关。这样他就把审美经验引向了彻底的私人化和精英化。这和他早期强调趣味的文化性、阶级性和历史性已经相去甚远了。正是在这一点上，T. J. 克拉克对他提出了批评。[26] 克拉克认为，平面永远不是纯粹的，它在不同的作品中意味着某种特定的"作为什么的平面"。因此，平面是有趣味甚至社会倾向性的。[27]

其实，克拉克的批评并非针对趣味的社会性，而是针对艺术的再现，也就是质疑抽象艺术是如何再现社会的。正是从经验和趣味出发，克拉克找到了他与格林伯格的相异之处。

克拉克在批评格林伯格的时候，坚持自己的历史学立场。首先，他不同意格林伯格的前提：现代艺术通过媒介的纯粹性来获得内在价值。克拉克以毕加索的收藏者为例，指出这些收藏者或许从毕加索的作品中找到了他们自己的价值和兴趣，比如从毕加索那里看到自己的影子，看到了那种和毕加索一样追求个人主义价值的倾向，或者在毕加索的成功之中看到了他们和毕加索一样的奋斗精神，等等。克拉克首先考虑的是社会阶级意识，认为平面化永远和平面化本身的社会价值有关。换句话说，平面化总是以"作为什么的平面"而出现。平面的价值不是从艺术自身而来的，而是从社会的其他方面来的。平面与流行有关；平面与广告、机械复制和印刷有关；平面也可能与现代人接触环境的习惯有关（现代生活节奏快，因此人们培养出一种平行扫视，并在瞬间捕捉到事物全貌的观看习惯）。这些因素在克拉克看来，都超越了格林伯格的纯粹的平面媒介这一绘画本体论。[28] 按照克拉克的说法，格林伯格的问题在于他把现代主义界定为一种没有资产阶级的人的资产阶级艺术。言外之意，格林伯格不讨论资本主义艺术中的阶级差别等社会现实因素，而只把它的媒介和模式抽取出来，并声称它们具有现代（资本主义社会）的文化价值。[29]

当然，克拉克也不是要给媒介直接打上阶级烙印，而是把媒介（构图、形象和背景等）因素与他那个再现经济现实的"景观"联系在一起，或者把媒介看作经济符号的一部分。克拉克把格林伯格的艺术媒介推进扩展为经济痕迹。

但是在 20 世纪 60 年代末和 70 年代初，格林伯格再一次拾起了有关前卫艺术的议题。在一篇题为《反向前卫》（"Counter-Avant-Garde"）的文章中，格林伯格把"进步的进步艺术"（advanced-advanced art）划分为两种，一种是"前卫"（avant-garde）的艺术，另一种是"前卫主义者"（avant-gardist）的艺术。对于格林伯格而言，前者

[26] T. J. Clark, "Clemet Greenberg's Theory of Art", in Francis Frascina ed., *Pollock and After: The Critical Debate*, pp. 47-63.
[27] Ibid., p. 57.
[28] T. J. Clark, *The Painting of Modern Life: Paris in the Art of Manet and His Fellowers*, p. 13.
[29] T. J. Clark, "Clemente Greenberg's Theory of Art", in Francis Frascina ed., *Pollock and After: The Critical Debate*, p. 59.

是真正的前卫，因为他们认同中心美学价值和质量，并永远追求它。而后者则是一种伪前卫，虽然他们可能仍然保持着与资产阶级社会的对抗性关系，却采取了一种顺从的表现方式，为新奇而新奇，通常用非艺术的形式（比如日常材料，实际上这仍然属于杜尚的现成品传统）参与艺术创作。[30]

在《寻找前卫》（"Looking for the Avant-Garde"）一文中，格林伯格进一步发展了他的这个观点。格林伯格用了一个新概念"巨大的恐惧"（grande peur, or great fear），这是一个针对中产阶级观众的概念，意思是那个曾经很不喜欢前卫艺术的中产阶级在晚期资本主义社会的艺术情境中唯恐被冷落，不想重复早期美学判断上的失误，那时他们不喜欢并抨击前卫，这种失败感留存到他们的后代，导致晚期资本主义的中产阶级和晚期的进步艺术始终保持一致的姿态。在这种形势下，前卫已经失去了以往和资本主义社会对抗的态度，转而争取成为艺术主流。这就是前面格林伯格在《反向前卫》中所说的顺从的前卫，也称为"无争议的前卫"（ostensive avant-garde）。他列举了三位艺术家作为这种前卫的例子：罗伯特·劳申伯格（Robert Rauschenberg, 1925—2008）、约瑟夫·博伊斯（Joseph Beuys, 1921—1986）和克里斯托·弗拉基米罗夫·贾瓦契夫（Christo Vladimirov Javacheff, 1935—2020）。[31] 他没有详细解释为什么选了这三位，也没有说明他们与其他人的区别，尽管他们每个人在遵循杜尚传统的道路上都有自己独特的方式。

比如，沿着杜尚的"什么是艺术"的质询，德国艺术家博伊斯把社会政治因素直接带入艺术作品，提出了"非艺术即艺术"的再现哲学。博伊斯在 1974 年 5 月表演的行为艺术《我爱美国，美国爱我》（*I Like America and America Likes Me*）中，裹着毛毡，拿着手杖，从机场被救护车直接运至画廊，每天 8 小时与一只荒原狼共处一室。在为期三天的"美国之旅"中，博伊斯的双脚从未真正踏上美国的土地，他的双眼所看到的也只有这只荒原狼。博伊斯的这件作品既影射了他对当时美国霸权（比如越战）的反对，也蕴含着原始萨满教的意味，呼吁现代人与自然和原始性灵和解，同时，也是象征性地对白人屠杀美国印第安土著的行为表示忏悔。在此，博伊斯以其独特的方式拓展了艺术的界限。他提出"人人都是艺术家"，并将其行为艺术作品称为"社会雕塑"，认为艺术的重要性在于对社会的参与，艺术家有责任用行为的方式去改变周围的世界。实际上，博伊斯的这件行为作品在纽约展出后，引起了舆论的广泛关注，从此，不仅博伊斯本人的作品正式登上了以纽约为中心的当代艺术圈的舞台，成为格林伯格所说的"无争议的前卫"，也为一批德国前卫艺术家 20 世纪 80 年代在美国的发

[30] 详见 Clement Greenberg, *Clement Greenberg, Late Writings*, ed. by Robert C. Morgan, Minneapolis: The University of Minnesota Press, 2007。

[31] Ibid.

图 8-12　博伊斯，《我爱美国，美国爱我》，行为艺术，1974 年，美国纽约。

展铺平了道路（图 8-12)。

　　我们理解，格林伯格可能从媒介的角度固执地认为，真正的前卫致力于发现和建立美学品质，而顺从的前卫放弃了这个原则，在杜尚的"非艺术"媒介观念的阴影中使美学和社会学联姻。因此，在格林伯格看来，这是一种折衷和顺从。在此，他并不是在说顺从的前卫对市场妥协。

　　格林伯格所说的第二种前卫，就是我们第十章里要讨论的福斯特和布赫洛等人所说的"新前卫"，即一种折衷的机会主义的前卫。格林伯格的描述被证明是正确的。尽管格林伯格在晚期可能仍然坚持他的"平面性"的美学价值观，在讨论前卫的时候似乎又回到了他早期的《前卫与媚俗》的社会学起点。[32] 其实，格林伯格没有详细讨论晚期资本主义社会的中产阶级恐惧的来源（除了文化认同的失落感，恐怕和这一时期中产阶级对艺术品的市场价值的追逐有关）。古典艺术从来没有像前卫艺术那样产生市场价值的戏剧性变化，从备受冷落到价值连城。虽然在伦勃朗那里也出现过这种戏剧性，但它更多的是伦勃朗的个人悲剧。现代前卫的市场动荡已经不是伦勃朗式的个人悲剧，而是伴随着过去一百年的整体性艺术现象。晚期资本主义社会的中产阶级公众对"说不"有了恐惧感，因为历史证明太多的"不"已经成为正统和经典。另一个重要方面是市场对这些"不"的妥协。正是市场的妥协培育了 20 世纪末和 21 世纪初当代艺术中以妥协为策略的新前卫。或者说，市场的妥协本性和新前卫自身的妥协

[32]　Alice Goldfarb Marquis, *Art Czar: The Rise and Fall of Clement Greenberg*, Boston: Museum of Fine Arts, 2006, p. 254.

之间存在着默契和共谋关系，这种共谋催生了当代艺术特别是全球化语境中的当代艺术的折衷特色。

1970 年之后，格林伯格的写作逐渐减少，但是仍然展现出他对当代艺术的兴趣。只不过，70 年代以后的艺术批评与后现代同步，一种与格林伯格的纯媒介的独立艺术观念相对的批评出现，即本雅明的大众艺术的前卫叙事：本雅明的前卫正是从超现实主义和波普艺术发展出来的，但是这些艺术在格林伯格看来都是流行的和媚俗的，至少称不上够格的前卫艺术和现代艺术。而后现代主义正是在讨好大众和合理性媚俗的立场上展开的，格林伯格的精英前卫因而成为后现代主义批评攻击现代主义的标靶。有意思的是，1989 年，在《前卫与媚俗》发表五十周年之际，格林伯格显得颇为伤感，并且稍带后悔地说，那个时候他的文章写得太快，很多东西都没有想充分，所以也显得混乱。他很后悔自己对流行文化的批评，并解释说，自己其实也很喜欢流行文化。笔者相信，这是真的。只不过，当 1939 年格林伯格写《前卫与媚俗》的时候，他的立场不是出于个人喜好，而是出于对艺术史（艺术自律）的文化价值的倡导。

第三节　媒介的拟人化和秩序化：弗雷德的"物体化"和"剧场化"，以及克劳斯的"场域化"

弗雷德是继格林伯格之后，从形式的角度探讨现代主义本质的另一位有影响的重要批评家。他最著名的理论是对"剧场化"和"物体化"的阐述。其实"剧场化"这个概念并不仅仅局限于现代主义，在弗雷德讨论狄德罗启蒙运动时代的艺术的时候，他也用了"剧场化"这个概念。[33] 但是这个概念之所以广为人知，是因为弗雷德在他著名的文章《艺术与物体化》（"Art and Objecthood"）中，把"剧场化"和"物体化"视为现代主义的本性，特别是极少主义的本质。[34] 实际上，弗雷德并不认同这两者，认为它们是艺术的对立面。这是因为"剧场化"和"物体化"试图使观众参与到提前设计好的艺术欣赏空间和时间之中，而"剧场化"不能使观者从世俗的空间和时间的

[33] Michael Fried, *Absorption and Theatricality: Painting and the Beholder in the Age of Diderot*, Chicago: The University of Chicago Press, 1980.

[34] 笔者在这里把 objecthood 翻译为"物体化"，这源于弗雷德对极少主义乃至现代主义艺术作品的主体（或者内在性）和客体（或者外在性）二元对立立场的界定，因此，翻译为"物体化"比较接近他的原意。笔者没有用"物质化"或者"物性"去翻译 objecthood，因为中文的"物质化"或"物质性"对应的英文应该是 materialization，后现代批评常常用 materialization 来描述注重作品自身表现意义（或者非意义）的现代主义和古典艺术作品，用 de-materialization 描述超越文本、注重上下文的后现代艺术。而"物性"在英文中的对应词应该是 thingness，海德格尔常常用 thingness 意指物性。我们认为"物体化"的意思更接近现代主义，特别是极少主义的本意，因为极少主义追求的恰恰是展示物的本来"体状"。

习性逃离出来，因而不能进入一种高尚的精神性"在场"（presentness）的状态之中。所以，他认为重要的是终止对"物体化"的追求，因为它不是艺术的境界。[35]

弗雷德勾画了一段从马奈开始的现代主义历史。正是从马奈开始，现代主义开始展开了对"物体化"的追逐，但这种"物体化"恰恰会对艺术产生侵蚀。如果艺术要继续发展，必须去除"物体化"。应该说，弗雷德看到了西方现代主义绘画的根本病源，即从现代早期让物（或形式）超负荷地承载精神性到晚期让物被动地呈现其物理性。但笔者认为，这个病源并非"物体化"倾向本身，因为他所界定的"物体化"现象，并不意味着现代主义作品就真正具有客体化的本质。弗雷德把精神的"美好"（grace）和"物体化"对立起来，只能表现出他的文化价值判断，并不能指出现代主义真正的问题所在。

弗雷德认为，现代主义历史是一种不断把"物体化"发展到极端的历史，是一种继续的历史，而不是和传统不断地分裂的历史。现代主义雕塑，特别是极少主义的雕塑摆脱了古典雕塑的架上形式，让雕塑以日常形式占据空间（他称之为"拟人化"）。极少主义雕塑有太多的在场（物质在场），但是又没有真正的在场（精神在场）。

弗雷德的成功似乎很偶然，因为他几乎没有讨论任何组成现代主义艺术的主体部分（艺术家、现代社会的人和社会意识形态等对艺术物体化和剧场化的支配），尽管他提到了高尚的情感和美好的情操等等，但这些都是抽象的美学范畴。他并没有具体探讨历史、时代以及文化阶层。他对重要艺术家的评论也不多。他的文字被视为现代主义的一部分，特别是他对极少主义本质的讨论。他对"物体化"和"剧场化"的分析可能使现代主义的其他流派没有容身之地。比如如何用"剧场化"和"物体化"去描述达达和超现实主义？或者如果现代主义有不同的"物体化"和"剧场化"，那么它们是什么？

如果弗雷德不断地把形式的世俗化（"物体化"）看作日常生活对艺术的侵蚀，那么与它对立的理想方面应该是什么？我们在弗雷德那里看到了一个非常有意思的模式：形式的排列和组合（"剧场化"）等于日常生活的无聊形式。但我们似乎同样可以把形式的排列和组合与高尚的日常生活连在一起。比如和尚念经和居士修炼可能同样是重复的物理形式，但它并不对应普通人的日常实际生活。这里的关键在于怎样理解日常。日常是一种自然和道，还是世俗的非精神性活动？在东方哲学中，儒道互补使这种日常的悖论成为道德的现实标准，使日常进入了社会道德层面，但是在没有这种

[35] Michael Fried, "Art and Objecthood", *Minimal Art: A Critical Anthology*, ed. by Gregory Battcock, New York: E. P. Dutton, 1968, pp. 116-147.

互补的西方，可能很难进入这种错位而又统一的状态。弗雷德的"剧场化"和"物体化"就无法进入这种状态，而这一点恰恰是他的现代主义的叙事前提。不过，费雷德似乎找到了自己超越这一困境的途径，并且和抽象形式连成一体。

弗雷德对视觉过程的理性总结是杰出的，他的形式主义理论也具备自足性。他虽然也像阿多诺那样，试图把艺术看作日常生活的另类，却并未把现代主义放到一个广阔的背景中来讨论。弗雷德的"物体化"抓住了现代主义的表面倾向性特点，"剧场化"概念也非常准确地抓住了晚期现代主义艺术实践——极少主义的空间特点，但这同时也表明了他自己的主客二元对立立场。

"物体化"其实也可以解释为"物质化"或者和"物性"有关的东西。但弗雷德的"物体化"不是意指物的本性（海德格尔对艺术品的讨论涉及"物性"或物的存在性本质），而是艺术作品中与精神化对立的"物体化"，所以，它更多的是指"外在物的样子"。这符合格林伯格的"纯粹性"观点，也符合极少主义者比如斯特拉所说的"你看到的是什么就是什么"的观点。应该说，格林伯格的"纯粹性"和弗雷德的"物体化"是二次大战后美国出现的现代主义观念，而不是二战前欧洲现代艺术的观念。欧洲现代艺术虽然也强调形式自身，但这个形式与"物性"或物的自然本质的观念有关，与形而上学的哲学本体论有关。

在早期欧洲现代主义那里，"回到艺术媒介"就是回到自然的本质。高更主张回到色彩和线条。在他看来，艺术的形式自身乃是至高无上的自然物。艺术无需复制自然，更无需用叙事再现自然。艺术不是翻译真实，而是表现真实的感觉。这是一种神启式的真实，一种通灵和对悟。[36] 从这个意义上讲，是现代主义还给艺术一个本来属于它自己的身份，即它既是社会的一部分，也是自然的一部分，它的存在本身就是一种真实，因此，它最终回归自身。[37]

但是，这既可能是欧洲早期现代主义的追求，也可能是我们东方哲学式的一厢情愿的解读。无论如何，我们发现，美国现代主义对早期现代主义的崇高自然的"物性"进行了修正，进入到物质的物理"纯粹性"这个层次。当格林伯格说"绘画就是绘画"时，他指的是媒介的回归。罗森伯格说绘画"只是去画"[38]，他是在说绘画是行动的物质痕迹。罗森伯格不止一次地指出绘画实际上就是画画的那个时刻，"只是去画"是一个行动。这个行动使绘画变成"空白"，而绘画的意义就是这个"空白"。他说的"行

[36] 参见 Herschel B. Chipp, *Theories of Modern Art*, Berkeley and Los Angeles: The University of California Press, 1968, p. 59.
[37] 关于西方抽象艺术的历史和精神化过程，见展览画册 Maurice Tuchman et al., *The Spiritual in Art: Abstract Painting 1890-1985*, Los Angeles: County Museum of Art, New York: Abbeville Press, 1987.
[38] Harold Rosenberg, *The Tradition of the New*, Chicago: The University of Chicago Press, 1982, pp. 23-29.

图 8-13　唐纳德·贾德，《无题》，不锈钢和红色荧光树脂玻璃雕塑，304.8 厘米 ×68.6 厘米 ×61 厘米（每个 15.2 厘米 ×68.6 厘米 ×61 厘米），1977 年。

动"在这里和行为艺术无关，而是说绘画不是为了说明一个意义，只是作画本身，换句话说，作画的行动本身是物质或者物理性的。但他们都是在说"客体化"或者"物体化"的问题，也就是远离主观干预。

晚期现代主义，特别是极少主义艺术家，比如唐纳德·贾德（Donald Judd，1928—1994）所追求的"物体化"已经完全背离了高更的"神启"的自然客体。在极少主义的作品中，客体只是具体的物体，以及它所进入的那个空间。因此，贾德的空间只是局部和局部发生关系的整体性"出场"，不是深度性的"在场"。整体展现需要秩序，因此极少主义的作品几乎都拥有几何秩序，呈系列性，有先后、远近和上下之分。这在贾德的雕塑作品中表现得最为明显。比如他的《无题》（*Untitled*，图 8-13）为我们提供了观看的空间秩序，由于我们与雕塑作品的距离是艺术家提前设计好的，当我们看这个等距离地镶嵌进墙里的一组几何状金属物体的时候，将被迫从上到下，或者从下到上地观看这个系列性作品。这是极少主义的空间秩序。作品元素和观众处于一种不可分割的整体性关系之中，这种整体性以及作品部分和部分之间的空间关系导致的就是"剧场化"。而高更的早期现代主义空间是讲究内部结构的，它是有中心和边缘、细部和整体等对比关系的结构空间。早期现代主义的绘画和雕塑把空间强加给观众，让观众接受作品空间所表现的深刻意义。简单地讲，高更再现的是形式下面所掩藏的真实意味，而贾德的作品只有表面，没有隐藏的东西。对于贾德来说，物就是看到的样子，无需想象。

早期现代主义通过艺术家的主观编码把物的本质——自然的真实或者"物性"——融入形式之中。这就是"神启"，也就是艺术家似乎在物和自然之中感受到了某种超自然的神秘性，它好像是上帝和神所启示的某种象征意味。早期现代主义作品所追求的恰恰是这种精神意味。晚期现代主义则通过"点石成金"，简单地给某个物冠以"物体化"之名，来达到用形式替代内容的目的。

图 8-14　西方早期现代抽象主义的编码模式图示

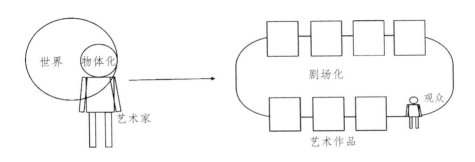

图 8-15　西方晚期现代极少主义的编码模式图示

　　极少主义批评早期现代主义绘画是"挂在墙上的文学性"。贾德说："绘画的错误在于，它是一个平行地挂在墙上的长方形。一个长方形就是这个形状自身，它自身就是一个整体。"[39] 也就是说，只要保持这个物质整体就够了，绘画其实已经存在。"三维空间是真正的实体空间。它摆脱了幻觉和文学空间的困扰，这种实体空间总是与痕迹和色彩并存，它是对具有明显幻觉缺陷的欧洲绘画（早期现代主义——笔者）的逃离。"[40]

　　尽管两者方向不同，一个是从神启的内容到形式，一个是从形式到不证自明的内容，早期现代主义和晚期现代主义的二元对立立场是一样的，而且两者是一种互相排斥又试图互相替代的关系。但是，它们都是以"物体化"为最终目的，而且都把观者看作"物体化"对象（图 8-14、8-15）。

　　显然，对于贾德来说，"墙上的文学性"就是编码的神秘性。尽管极少主义艺术

[39] Donald Judd, "Specific Objects" (1965), in *Complete Writings 1959-1975*, Halifax, N. S.: The Press of the Nova Scotia College of Art and Design; New York: New York University Press, 1975, pp. 181-182.
[40] Ibid., p. 184.

家消解了早期现代主义个人编码的神秘性，认为它是一种幻觉和物质乌托邦，但极少主义仍然是精英和个人的艺术，因为它赋予艺术家另一种权力，即主导展示作品空间（通常是武断的系列形式）的绝对权力。也就是说，极少主义艺术家声称的"物"其实是他们主观的"人造物"，不是来自自然的自在物。因此，在这一点上，极少主义只不过把艺术作品的主体意图"私人化"了，也就是巧妙地隐藏起来了。

我们把这种在"神启"和"物体化"或者内容和形式之间游走摆动的现象称为现代主义的"主体性偷换"过程。主体性始终都在，只不过以"绘画自身"（painting is painting itself）和"物自身"（what you see is what you see）的作品客体与艺术家主体之间二元对立的极端话语表现出来而已。格林伯格的"平面化"和弗雷德的"物体化"不过是西方当代艺术逐步走向观念化的体现，是关于现代主义走向的不同表述方式。前者是"神启"的，其口号是"形式即自然本质"；后者是拟人的，其口号是"形式就是秩序化的物体"（图8-16）。

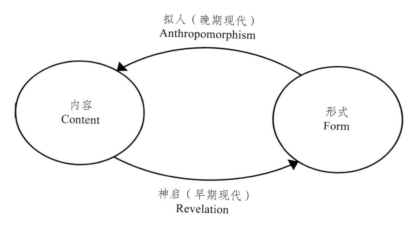

图 8-16　西方早期和晚期现代主义的"主体性偷换"循环模式图示

因此，二元对立的极端言说在格林伯格和弗雷德那里是一脉相承的，尽管弗雷德声称他不同意格林伯格的某些表述。弗雷德对格林伯格的概念的挑战体现在"平面"和"媒介"上，他试图用"形状"替代格林伯格的"平面"，用"物体化"替代格林伯格的"媒介"。但弗雷德的"形状""物体化"实际上都是从格林伯格那里发展出来的，只有"剧场化"具有一定的独创性，不过，这个概念或者剧场性特点在莱辛和狄德罗时代早已被讨论过。

"回到媒介自身"是格林伯格对现代绘画的基本定义。格林伯格提出，在现代社会媚俗文化的压力下，前卫走向了媒介的创新和进步，正是"回到媒介自身"以及媒

介自身不断寻找进步形式的过程构成了现代前卫的历史。而绘画的媒介自身即是"平面性"。

格林伯格的"平面性",正如我们在上一节中所提到的,带有某种格式塔心理学因素,即抽象绘画的平面让我们在双眼看到绘画的那一时刻就把握到了作品的整体,而这正是抽象绘画与古典三维空间绘画的根本区别所在。抽象绘画让我们的眼睛上下游走,不必驻留在情节故事的某一逻辑点之中。[41]

格林伯格认为抽象绘画是视觉的进步,因为古典三维绘画的视觉性来自立体触觉,是一种错觉,而抽象绘画的视觉则来自真正的纯粹的视觉。比如,蒙德里安的抽象画虽然也会令人产生三维错觉,但它是绘画意义上的、构图方面的三维错觉,与我们日常触觉经验的立体三维没有关系。

我们知道,李格尔把古代埃及浮雕、希腊浮雕和罗马浮雕发展的历史解释为由触觉向视觉进化的历史(见本书第四章)。现在,格林伯格认为罗马浮雕(延伸到绘画)等传统艺术具有触觉联想错觉的视觉性,而抽象绘画则是彻底抛弃了触觉联想的纯视觉艺术,即一种纯粹以平面性为起点的视觉性艺术。"自从马奈和印象派以来,问题已经不再被界定为一个色彩对抗素描的问题,而是纯粹视觉经验对抗由触觉联想改正或修正的视觉经验的问题。"[42]换句话说,现代艺术之前的绘画的核心问题是如何处理色彩与造型之间的关系,而现代绘画的核心问题则是如何从立体造型(触觉联想)转移到纯粹平面性上来。

但是,弗雷德认为现代绘画的核心问题并非视觉性和触觉性的对立,而是视觉性和"物体化"的对立。[43]因此,弗雷德对格林伯格的"平面性"提出了挑战。首先,他不反对"平面性",但他认为格林伯格的"平面性"在视觉性方面没有说清楚,或者存在问题。在他看来,格林伯格的视觉性没有把"物体化"放到一个核心位置,或者说,纯视觉性的本质是"物体化"。

这个"物体化"就是弗雷德在他的《形状作为形式:斯特拉的不规则多边形》("Shape as Form: Frank Stella's Irregular Polygons")和《艺术与物体化》中一再提到的概念,并以此去界定极少主义乃至现代绘画的本质特点。弗雷德进一步把抽象艺术的"物体化"具体化为"形状"(shape)。格林伯格曾经提到"在场"(presence),他认为古典艺术的视觉性是再现事物的三维空间幻觉,而现代艺术的视觉性则是再现事

[41] Clement Greenberg, "Modernist Painting", in Charles Harrison and Paul Wood ed., *Art in Theory 1900-1990, An Anthology of Changing Ideas*, pp. 754-760.

[42] Ibid.

[43] Michael Fried, *Art and Objecthood*, Chicago: The University of Chicago Press, 1998, p. 151.

图 8-17　斯特拉，《日本》，布面纯酸树脂画，1962 年。

图 8-18　斯特拉，《联合太平洋》，铝粉漆画，196.2 厘米×377.2 厘米×6.7 厘米，1960 年，美国得梅因艺术中心。

物的在场形态的本质。[44] 显然，格林伯格的"在场"尚且为抽象绘画的形式感及其自由联想留下了空间，而弗雷德的"形状"则把现代主义的形式，特别是极少主义的形式完全推向了"物体化"的极端。绘画构图的物质性和画布的"物体化"在"形状"这一基本点上完全统一了。

在斯特拉的系列性绘画中，重复的线条组成的抽象格子是从边框线开始的，换句话说，画布本身成为绘画构图的直接参照，或者一个局部。比如，斯特拉 1962 年的画作《日本》（*Japan*，图 8-17）可以看作是从画布的四个边框向内等距离画线，直至在画布中心终结并形成一个个完全相似的小四方形。

斯特拉的另一幅画《联合太平洋》（*Union Pacific*, 图 8-18）则可以被看作以画框上方中央的一个长方形缺口为基础所勾画出来的重复、等距离的竖线条构图。弗雷德把斯特拉这种从画布边缘出发的重复条纹形式的绘画称为"推理性结构"（deductive pictorial structure）作品。[45] 其实，格林伯格此前在《美国式绘画》（"American-Type Painting"）一文中，曾指出纽曼的作品就是对边框的模仿，因此纽曼的作品成为画框本身。边框被画面的内部形式所复制，边缘线被重复地复制为作品的线条排列，正是这些边缘创造了绘画，边缘线本身成为纽曼那些巨大的画面中的线条。画框不再是古典绘画的边框，因为古典边框的作用是对画面中自足的立体三维图像的分割和反衬。

[44] Clement Greenberg, *Art and Culture*, p. 218. 在这本书中，格林伯格多次提到 presence，指现代艺术有关平面媒介的经验（幻觉），以对立于古典的立体写实幻觉。

[45] Michael Fried, *Art and Objecthood*, pp. 233-234.

把画框和画面的线条形式合为一体，这确实是纽曼的天才发明。格林伯格说画布就是媒介自身，言外之意，空白画布本身就是一幅画。这打破了李格尔所描述的古典绘画的"自足匣子"的立体透视模式。后现代把"框子"作为新的意识形态观念去挑战古典的"匣子"和现代的"格子"美学观念。有意思的是，不论在古典、现代还是后现代理论中，"框子"都是一个不可或缺的核心概念。

如果弗雷德只是用"形状"挑战格林伯格的"在场"的话，那么他还是延续着格林伯格的基本思路，但是，他又把"形状"提升为普遍的媒介来进行讨论。

图 8-19 《牛》，壁画，旧石器时代，西班牙阿尔塔米拉洞窟。

他认为，极少主义的"形状"观念对于古典甚至现代绘画的媒介观念而言，都是一种推进。斯特拉的绘画是对立体派甚至蒙德里安绘画的非常有意义的推进，因为在斯特拉的绘画里，"形状"作为媒介而不再作为一个单纯的对象出现。斯特拉的作品把画布基底与画面这两个在古典绘画和部分现代绘画中本来处在分离状态的"形状"统一为整体媒介。这个媒介被弗雷德称为"自我之形的形状"（self-evidently followed from the shape），或者"自在形状"（stamp itself out）。

因此，弗雷德的功绩在于，他把斯特拉和极少主义的形式主义推向了观念艺术。彻底的"物体化"导致了彻底的观念化。事实上，这也是斯特拉的本意。2011 年笔者曾在美国大都会艺术博物馆参加斯特拉与中国艺术家黄永砅的对话会议，斯特拉在解释他的极少主义的条纹绘画的时候，展示了原始洞窟中的牛（图 8-19）、文艺复兴绘画中的牛（图 8-20、8-21），以及现代主义绘画中的牛（图 8-22）。他认为，人在再现自然对象方面越来越缺乏生动性和感知能力，原始绘画最具生动性。他画条纹和格子就是要回到最基本、最简单的形状，这也是今天我们力所能及的可以再现的对象。

正是从这个角度，弗雷德批评了极少主义的"物体化"和"剧场化"，因为他认

图 8-20　皮耶罗·迪·科西莫 (Piero di Cosimo)，《森林之火》，木板油画，71 厘米×202 厘米，1495 年，英国牛津大学阿什莫林博物馆。

图 8-21　达·芬奇，《马头，一个狮子和一个人》，墨水、纸，1503 年，英国皇家图书馆。

图 8-22　毕加索，《公牛》，素描，1945 年，美国纽约现代艺术博物馆。

为古典和早期现代主义的作品都强调"永恒性的在场",以及"在场"和"瞬间"的结合,比如大卫的《荷拉斯兄弟的誓言》这幅画中,荷拉斯兄弟的英勇激情与妇女们的懦弱形成戏剧性的对比。这个戏剧性不是"剧场化",而是一种"反剧场化"。这个戏剧性的"瞬间"和所有人物道具的冲突性"在场"让我们产生一种永恒性的精神联想,作品所呈现的是一种"永恒性的在场"。这也正是莱辛在对《拉奥孔》的分析中指出的"瞬间的永恒"。但是,极少主义的"剧场化"是"形状"的整体性在场。这个在场不提供永恒的联想,只通过"形状"的系列延展呈现出时间的延续性,并把这种时间的延续视为永恒。极少主义追求的是"呈现无限延展的持续性"(a presentment of endless or indefinite duration),但极少主义的"剧场化"和"物体化"的物理性作品却无法呈现那种永恒持续的时间,而更多地呈现为可视的实然性空间,因为作品有物理的边界。贾德的雕塑(图 8-13)没有想象的时间暗示,因为它们丝毫没有诗意,只是具体的物体排列而已。这个极少主义作品的编码模式正如我们在图 8-14 中所标示的那样。

实际上,条纹、格子是观念化了的"形状"。极少主义的形式不像他们所宣称的那样是"物体"本身,而是一种与媒介批判或者媒介推进有关的主观理念。由此出发,媒介扩张到了打破"作品"概念的大地艺术。因此,西方不少艺术史家把极少主义视为后现代主义的起源是有道理的。

在这方面做出精细阐释的是克劳斯。克劳斯从历史主义和形式自律的角度开始她的媒介自律研究。她最早出版的有影响的著作是《现代雕塑的变迁》一书。[46] 在这部书中,克劳斯描述了西方雕塑的形式发展史。她认为雕塑是一个历史概念,有自己的内在逻辑。这个内在逻辑首先离不开"纪念碑性"(monumentality)。雕塑离不开纪念物和纪念建筑,它被树立在一个对公众而言有特别意义的地方,和它所伫立的环境密不可分。吉安·洛伦佐·贝尼尼(Gian Lorenzo Bernini,1598—1680)的《康斯坦丁皈依像》(*Conversion of Constantine*,图 8-23)放置在梵蒂冈宫和圣彼得大教堂之间的连廊。这座雕塑表现了天空中显现十字架、骑马征战的康斯坦丁受到基督教神启的一刻,之后,敌众我寡的康斯坦丁在战争中使用了十字架符号,取得胜利,从此走上皈依之路,成为古罗马第一位信仰基督教的皇帝。把纪念碑雕塑和历史情境联系起来的不仅仅是人像,更重要的是雕塑的基座。这座雕塑的基座上镌刻着"你必以此(即十字架)得胜"(in hoc signo vinces)的字样,从而将这件作品与康斯坦丁

[46] Rosalind Krauss, *Passages in Modern Sculpture*, Cambridge, Mass.: The MIT Press, 1977.

图 8-23　贝尼尼，《康斯坦丁皈依像》，大理石，1663—1670 年，梵蒂冈官和圣彼得大教堂之间的连廊。

图 8-24　康斯坦丁·布朗库西，《勃嘉妮小姐》，铜雕，高 43.8 厘米，1913 年，美国纽约现代艺术博物馆。

受到神启的那一刻联系起来。因此，古典纪念碑雕塑的标志就是它的基座。

　　自 20 世纪以来，现代雕塑把基座去掉，雕塑被搬到了雕塑家工作室的平台上，没有基座的现代雕塑成为艺术家个人观念的载体。比如康斯坦丁·布朗库西（Constantin Brancusi，1876—1957）和亨利·摩尔（Henry Moore，1898—1986）的作品（图 8-24、8-25）。现代雕塑不再需要基座，不再需要镌刻文字以显示它的纪念碑性质，它只是个体艺术家的自我参照物。它是无家可归者，显示出精神游牧者的现代身份。现代雕塑更不需要文学式的内容描述，而只需要人们审视材料和形式本身。现代雕塑不再现任何历史和文学意义，它再现的是材料以及材料被建造的过程，再现的是它自己。

　　现代雕塑把基座吸入自己的形体中，或者反过来，雕塑变为基座。基座的失落乃是由雕塑的支离性所致，而支离性来自现代艺术个人表现的自由和放任。作品的形式不再追求从上到下或者从下至上的完整统一。支离是对纪念碑雕塑的否定。现

图 8-25　亨利·摩尔，《横卧的人》，橡木，高 137.2 厘米，1938 年，英国伦敦泰特现代美术馆。

代雕塑因此成为自我崇拜的象征，同时也是拜物教的符号，因为"一切从材料媒介出发"或者"回到媒介本身"成为创作的目的。在这个过程中，雕塑的抽象形体再现了思维凝固的瞬间，艺术家把他的即刻精神状态转化为有个性的物质形状。但这种早期现代雕塑的探索在 20 世纪 50 年代式微。极少主义的雕塑，比如贾德的雕塑摈弃了上述现代主义的内容与形式统一论，雕塑成为无需也无法解释的"黑洞"（black hole）。

　　克劳斯对古典雕塑向现代雕塑转化的解释与格林伯格和弗雷德异曲同工。他们都专注于媒介语言的进化或者革命，并以此解释现代主义的历史和本质。1978 年，克劳斯发表了一篇颇有影响的文章，即《场域延伸的雕塑》。[47] 这篇文章可以看作后结构主义语言学在艺术批评中的实践，它也开启了后现代主义媒介语言研究的先河。克劳斯认为，自 20 世纪 60 年代的大地艺术和景观雕塑出现后，雕塑成为既非风景亦非建筑的"场域"（field）之物。这是极少主义、观念艺术和后现代主义的结合。这种大地艺术出现在没有人迹的地方，人在这类作品面前仿佛站在大墙中间，比如迈克·海泽（Michael Heizer，1944— ）的《双重否定》（*Double Negative*），或者站在大坝堤

[47] Rosalind Krauss, "Sculpture in the Expanded Field", in *The Originality of the Avant-Garde and Other Modernist Myths*, pp.276-290.

图 8-26　罗伯特·史密斯，《螺旋形防波堤》，大地艺术，1970 年，美国犹他州大盐湖东北岸。

岸前，比如罗伯特·史密斯（Robert Smithson, 1938—1973）的《螺旋形防波堤》（*Spiral Jetty*，图 8-26）。但是，它们又不是大墙、大坝堤岸这样的实际建筑，它们被放到一片自然风景，比如大湖、山脉之中，变成某种非风景和非建筑的艺术类型。这种大地艺术可能是从雕塑的概念延伸出来的，却走到了否定雕塑的境地。这种否定是通过寻找雕塑外部的、某种排斥性的概念得以实现的。这些概念游离在对立的两极，比如"建造与非建造"（build / unbuild）、"文化与自然"之间（culture / nature），以寻找作品的立足之处。

　　克劳斯把这种对立性的"排斥概念"（terms of exclusion）画成了一幅现代雕塑关系结构图（图 8-27）。这幅图体现了克劳斯的后结构主义或者符号学艺术批评角度。其实，这种"风景和非风景"与"建筑和非建筑"结合在一起的场景在原始艺术中早已存在，比如神秘的英国史前遗址巨石阵（Stonehenge，图 8-28）和世界各地的一些图腾物（比如石祖）等都借助了风景和建筑，体现了对建筑自身加以否定的哲学。大地艺术的形式并不新颖，只不过它们失去了古代普遍的神圣性，更多地被当代艺术家用来表现个人迷恋的极端形式而已。我们不难发现，克劳斯对雕塑史的研究和分析始终与形式自律或者雕塑的媒介观念的更新分不开。或者说，克劳斯把雕塑的发展看作这种媒介观念的发展。古典雕塑是基座与人像相统一，服从纪念碑的功能。现代雕塑否定基座和纪念性的统一（去文学性），变成个人原创的自由象征。大地艺术是对雕塑的否定，从"媒介自身"走向了"媒介和媒介之外"的上下文关系，也就是从文本

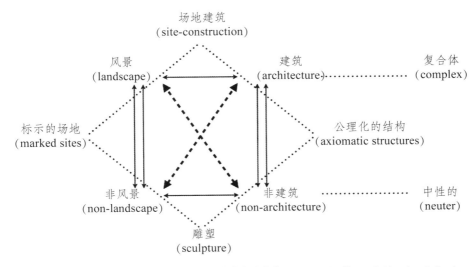

图 8-27　克劳斯的现代雕塑关系结构图（选自克劳斯的著作 *The Originality of the Avant-Garde and Other Modernist Myths*，中文翻译为笔者所加）

图 8-28　巨石阵，约公元前 3000—前 2000 年，英国。

走向了上下文。媒介的物理性场域延伸所带来的正是符号学的上下文（详见本书第九章和第十一章）。这就是克劳斯所说的"雕塑的内在逻辑"。[48]

克劳斯的"场域延伸"实际上是对格林伯格的"平面性"与弗雷德的"剧场化"的合逻辑的发展，即对"回到媒介自身"的不断调整和延伸。因此，虽然克劳斯的理论（包括《十月》杂志小组的其他理论家的理论）在20世纪80年代和90年代被纳入后现代主义理论中，但它们都带有浓重的现代主义，特别是形式主义或者媒介语言的色彩。在笔者参加的2005年匹兹堡大学"现代性与当代艺术"国际研讨会上，当有人当面把克劳斯的批评归入现代主义的时候，克劳斯说，后现代主义和目前对当代性的讨论实际上仍然属于现代主义的范畴。

弗雷德的"物体化"或者"客体化"理论以及克劳斯的理论虽然令人信服地描述了现代主义发展的形式逻辑，但是，无论是弗雷德的"物体化"还是克劳斯的"内在逻辑"，其实都可以看作现代主义的另类主观化倾向。比如，弗雷德和克劳斯都把大地艺术家罗伯特·史密斯作为其理论的实践范例，具有讽刺意味的是，另一位《十月》杂志的批评家克雷格·欧文斯[49]在《从作品到框子，或者，在"作者的死亡"之后还有生命存在吗？》（"From Work to Frame, or, Is there Life after 'The Death of the Author'?"）一文中，开篇即引用了史密斯的观点，并把他作为20世纪60年代发起观念艺术的先驱（见第九章第二节）。可见，弗雷德和克劳斯的理论看似过滤了主观性因素，但现代主义的价值观却仍然建立在现代知识分子个人的、内在的灵魂和感觉表现的价值认同之上。在这个意义上可以说，现代主义或者极少主义的本质并不是表面看法的"客体化"，而是主体和客体关系的另类极端化。当早期现代的"神启"不能再以令人信服的"深刻"形式呈现给观众时，极少主义包括大地艺术以"空洞"的物体形式出现。其实"神启"依然存在，只不过采取了个人化"神启"的形式，就像克劳斯所说的，史密斯的《螺旋形防波堤》中含有某种"神话"（mythology）联想的因素。只是，克劳斯把这个因素放到了媒介语言的领域而不是艺术品的内容因素方面来加以讨论。因此，可以说，弗雷德和克劳斯仍然继承了格林伯格，站在形式和内容对立的二元立场上，将纯粹性、物和媒介推向了非叙事的极端，以证明现代主义体现了媒介的独立和进步。[50]

[48] 如果把这个"基座／基座消失"（或者"在场／不在场"）的逻辑用到埃及和中国的墓室雕塑上，恐怕很困难。后者没有基座，或者基座只是一个台子，往往和雕像是一体的，比如佛的莲花台是佛本身坐相的不可或缺的一部分。这种例子恐怕还不少。

[49] 克雷格·欧文斯，美国批评家，《美国艺术》杂志编辑，耶鲁大学教授，主要著述收入其论文集 *Beyond Recognition: Representation, Power, and Culture* (Berkeley and Los Angeles: The University of California Press, 1992) 之中。

[50] 笔者有关极少主义和早期现代主义的讨论，见高名潞：《意派论：一个颠覆再现的理论》，第一章，第3—19页。

第四节 阿多诺的"冬眠"：
媒介作为远离实用主义的美学乌托邦

自 20 世纪 60 年代起，众多西方现代文化批评家和理论家以不同于格林伯格等人的方法和角度探讨了现代主义的本质，其中以马克思主义和弗洛伊德理论为基础的阿多诺的理论是当代最有影响的学说之一。

人们通常把阿多诺和格林伯格放在一起进行比较，因为两个人似乎都对"超越"的美学和启蒙的哲学感兴趣。格林伯格对康德哲学的重新认识，主要在于把康德的启蒙思想和 20 世纪的美国抽象表现主义相结合，这无疑是对西方现代艺术理论研究的一种贡献。但格林伯格的关注点在于艺术史和艺术创作现实，不在于哲学本身。阿多诺的兴趣在于哲学质询。在阿多诺那里，艺术作品和艺术自身的发展历史对他来说并不重要，重要的是艺术的哲学本质。具体而言，如果我们把艺术看作一种人工产品，那么它与现代社会中其他的物质产品有什么不同？这是一种对艺术本质的怀疑主义态度，特别是在阿多诺看来，当艺术不再仅仅是摆在家里供喜爱者欣赏的美饰之物的时候，我们更应该思考艺术作品的属性是什么，以及它和其他产品之间的差别在哪里等与社会发生关系的问题。

阿多诺是法兰克福学派的代表人物，1903 年 9 月 11 日出生于法兰克福。他的母亲是一位歌唱家，父亲是一位成功的酒商。他是齐格弗里德·克拉考尔（Siegfried Kracauer，1889—1966）的私淑弟子，曾就读于法兰克福大学。后在维也纳师从阿班·贝尔格（Alban Berg，1885—1935），并在那里遇到阿诺尔德·勋伯格（Arnold Schönberg，1874—1951）。他的学术生涯也与另一位法兰克福学派的主将霍克海默分不开。1931—1933 年，阿多诺在法兰克福大学教书，纳粹掌权后，他搬到英国牛津大学（1938—1941），之后移居普林斯顿和洛杉矶（1941—1949）。1950 年他回到法兰克福，并担任社会研究所所长。1969 年在瑞典病逝。[51]

阿多诺和霍克海默在他们合著的《启蒙的辩证法》（*Dialectic of Enlightenment*）一书中，试图解释为什么启蒙工程最终被非理性和大众的阴谋所终结。19 世纪晚期和 20 世纪早期的革命大多以失败告终，这些革命使得一部分共产主义国家得以建立，同时和革命大众达成了协议。而第二次世界大战的纳粹政权促使人们反思启蒙信仰的失

[51] Chris Murray ed., *Key Writers on Art: The Twentieth Century*, p. 7.

败。[52] 他们在解释过程中创造了"文化产业"（cultural industry）这个概念，书籍、广告、电视、电影和电台节目为大众的日常生活服务，最终，大众成为消费这种文化的主力。他们在其中得到抚慰，遵从社会规范，成为个体消费者。大众群体彻底被消解，马克思主义的无产阶级革命的历史动力失效。

阿多诺的美学观念集中在《美学理论》（*Aesthetic Theory*）一书中。此书的德文版出版于 1970 年，1984 年出版了英文版。[53] 阿多诺的美学和艺术理论对西方现代艺术，特别是抽象艺术产生了深远的影响。但是，他的美学和艺术理论在中国鲜为人知。阿多诺对精英艺术的探讨超越了视觉和美学自律、艺术的目的为艺术自身等一般性的讨论，他把现代艺术的发展放到了更为广泛的人类学和社会经济学的体系中去检验。所以，阿多诺的美学和艺术理论与我们通常所说的艺术史学科似乎没有什么关系，相反，它和当代艺术批评，特别是后工业社会和全球化艺术批评的联系更为密切。但如果我们能够理解阿多诺批评的出发点和背景，就能更好地理解他的批评本身。

阿多诺的批评，包括他和霍克海默的《启蒙辩证法》是现代思想家对战后出现的后工业社会及其文化进行深刻反思的成果。虽然二战后的工业社会首先在美国，然后在法国等欧洲国家出现，但法国的一批思想家，也就是我们通常所说的法国学派率先对新兴的后工业社会和文化现象作出了理论上的回应。其中，社会学家雷蒙·阿隆（Raymond Aron，1905—1983）和阿兰·图海纳（Alain Touraine，1925— ）是最早研究工业社会和后工业社会的法国学者。罗兰·巴特则从文化符号学的角度批判性地分析了后工业社会的大众文化如何把消费社会宣传为一个"神话"，并借此将这个新的消费社会自然化和理想化。居伊·德波（Guy Debord，1931—1994）批判了以"现实"（real）、"景观"（spectacle）和"商品"（material）的三位一体构成的后资本主义社会的新文化，这种新文化对大众产生了一种愚昧化和镇静剂的效果。在《景观社会》（*Society of the Spectacle*）一书中，他揭露了这个社会是如何掩盖人性异化等诸多问题的。另一位学者让·鲍德里亚（Jean Baudrillard，1929—2007）则系统地分析了后工业消费社会结构、社会产品（包括文化艺术产品）的符码系统，以及消费系统是如何借助信息和媒介来运作的，最终的消费社会就是媒介和信息中的"现实"，后者"比现实本身更真实"。昂利·列斐伏尔（Henri Lefebvre，1901—1991）致力于研究资本主义的社会空间如何逐步转型为日常生活经验与物质相融合的资本空间，这个日常生

[52] Max Horkheimer and Theodor W. Adorno, *Dialectic of Enlightenment*, ed. by Gunzelin Schmid Noerr, translated by Edmund Jephcott. 本书的中译本参见〔德〕马克斯·霍克海默、〔德〕西奥多·阿道尔诺：《启蒙辩证法》，渠敬东、曹卫东译。

[53] Theodor W. Adorno, *Aesthetic Theory*, first published in German in 1970 by Suhrkamp Verlag. First English publication in 1984 by Routledge & Kegan Paul, trans. by D. Lenhardt.

活空间正在为新的官僚和消费资本主义提供一种有效的统治模式。

德国法兰克福学派也从哲学、文化和艺术等方面批判了后工业社会，并把它看作终结启蒙理想主义的根本性因素。而阿多诺和霍克海默则把消费社会的资本物恋追溯到启蒙运动奠定的工具理性或者实用理性。艺术和消费社会的关系成为法兰克福学派，包括本雅明、赫伯特·马尔库塞（Herbert Marcuse，1898—1979）、恩斯特·布洛赫（Ernst Bloch，1885—1977）和阿多诺等人讨论的重要议题。简而言之，法兰克福学派认为，艺术作为人类的灵魂归宿，与消费社会的关系是非直接的、否定的，它是纯粹的、自律的，即超现实的。

这在本质上似乎与格林伯格没有什么区别，但格林伯格专注于研究超越现实的形式，即艺术媒介本身，而法兰克福学派更加关注艺术的社会效果和心理折射，艺术充当了社会符号的角色。在这方面最有影响和最精细的研究当属本雅明和阿多诺的论述。

阿多诺认为，人们对艺术和社会之间的关系的认识是由资本主义的特性所决定的。在现代社会，交换价值决定社会关系，所有的质被简化为整齐划一的量。阿多诺并没有把这种现象视为文化的优雅品质在现代社会的衰退，现代文化的庸俗化也并非必然是 19 世纪社会经济和政治变革的结果。相反，他把这种现象视为一种必然，并且看作人类出现以来长期存在的本质现象的延续，体现了人类"追求自我占有"(drive for self-preservation）的漫长发展过程，伴随着它的是人类本性中的矛盾。在《启蒙辩证法》一书中，阿多诺和霍克海默共同提出了"理性概念的困难"去解释这种理性的矛盾。这种理性一方面表现出人的普遍兴趣和"自由、人本和社会生活的理念"，另一方面表现出对"计算判断的追求"(the court of judgment of calculation）、对"资本率"(ratio of capital）所支配的工具的运用，以及对控制自然的最佳手段的追求，两者构成了人性中的理性悖论。[54]

阿多诺对人的本性的看法显然是"人之初，性本恶"。因为人为了自己的占有欲望，把自然看作可以征服和占有的材料，一个"他者"。正是这个原初的内驱力产生了资本主义的工具理性。在工具理性的外表下，一切都是平均的、平等的，因而也是可计算的、批量化生产的。在文化方面则产生了文化工业。这个工具理性同时也延伸到社会权力的层面。作为西方现代文明起源的启蒙主义运动被阿多诺看作工具理性的起源。在他看来，"启蒙所认定的存在和历史仅仅是那些人们可以从整体上把握到的，

[54] Max Horkheimer and Theodor W. Adorno, *Dialectic of Enlightenment*, pp. 1-34.

其理想是把所有一切归于它的完满统一的体系之中"。显然，阿多诺的理论可以看作马克思的异化理论的一个旁支，如果科学和工业代表现代文明，那么阿多诺的理论就是反现代文明的。

总括起来，阿多诺关于现代性和现代艺术的主要观点如下：

1. 现代性是悲观主义的，它展示了人性恶的一方面，即欲望和占有欲。现代资本主义只不过更加科学和理性地体现并实现了这一方面。

2. 在理性层面上，阿多诺确立了平等、总体、计算、判断的体系，这个体系在体制上是以交换的形式展现出来的，或者说，"资产阶级社会是由平等所统治的"。[55]

3. 系统化的全面性整合导致个体的价值和创造性丧失。人类"总体状况向着一种匿名性意义上的非个性发展"，"功能性语境"和"客观优先"是其特点，这个"总的（非个性的）主体核心优先关注的是客观状况"。[56] 客观状况就是外在的自然和物理现实，因此，一方面人和客观外部世界在现代社会出现了前所未有的分离，另一方面人又对外部世界进行了前所未有的占有和破坏。

4. 社会统治向着工具理性发展，工具理性的科学性成为社会权力和平等的代名词。个人似乎被赋予极大的权力，但是在现实政治中，个体实际上仍然被政党政治和资本政治所控制。阿多诺有关资本主义社会个人价值贬值的观点与其他人相比确实有新意，因为他不仅看到了科技对人性的异化，同时也分析了民主政治对个人价值的贬抑。我们认为，或许阿多诺应当从西方传统中，甚至是非西方传统社群实践中寻找某种解决的办法。实际上，个人的价值必须依靠代表个人的"社群"（community）来实现，就像传统的宗族和宗教社群一样，现代社会的社群或许同样可以成为一个超越经济链的单位，这个社群形式也不同于民主体制中纯粹的政党团体，不一定是实用政治的，也可能是文化的、宗教的或教育性质的。尽管这种社群似乎还显得过于理想化，但并非不可能。

5. 资本主义的高级艺术可以理解为在艰难日子里的"冬眠"。艺术是一种自觉的对社会的否定。这个否定既不是参与，也不是所谓的具有"洞察力的批判"，像马克思和卢卡奇所宣称的那样。艺术不传达意义，只有坚持这个信念才能拯救由工具理性所统治的社会。艺术充其量只是一小部分社会精英借助艺术这个媒介，来反抗和拒绝社会庸俗的一种力量。反抗社会，不等于参与和反思社会的实践。"纯艺术"是一种驱除了所有实用目的的媒介，它可以清除所有由工具理性所导致的僵化与庸俗

[55] Max Horkheimer and Theodor W. Adorno, *Dialectic of Enlightenment*, p. 7.

[56] Theodor W. Adorno, *Negative Dialectic*, trans. by E. B. Ashton, New York: Seabury Press, 1973, p. 280.

图 8-29　勒内·马格利特，《双重秘密》，布面油画，114 厘米×162 厘米，1927 年，法国巴黎蓬皮杜国家艺术文化中心。

的语言和精神。"艺术的反社会因素是对已经定型的社会中的既存模式加以否定……（艺术）对社会所做的贡献不是与社会交流，而是做出抵制，这个抵制乃是对这个社会的非直接的奉献。"正像他分析超现实主义时说的，"超现实主义的辩证形象再现了一种主体自由在一种客观不自由的状态中的辩证关系"[57]。超现实主义艺术借助梦境表现在现实中不能得到的个体自由，因此再现了一种悖论。虽然超现实主义的形象是不真实的，但艺术的任务不是模仿现实，而是间接地表现灵魂和心理现实，即精神性（图 8-29）。

　　达利的作品《记忆的永恒》（*The Persistence of Memory*，图 8-30）就给阿多诺的"冬眠"理论做了很好的注解，这幅作品的画面充满各种怪异符号和现实中不存在之物，构筑了一个超然世外的场景。虽然重复出现的钟表本应提示时间的存在，但这些表已经绵软无力，连蚂蚁也在啃噬着象征时间的物质形态的钟表残骸，时间似乎在此融化、停滞了，取而代之的是梦境般超越现实束缚的空间，这是思想不受逻辑和时空羁绊、自由地宣泄无意识或者潜意识的乌托邦。画作标题"记忆的永恒"与画面所表

[57] Theodor W. Adorno, *Gesammelte Schriften*, Frankfurt am Main: Surhkamp Verlag, 1974, pp. 104-105. Peter Bürger, *Theory of Avant-Garde*, trans. by Michael Shaw, Minneapolis: The University of Minnesota Press, 1984, p. 66.

图 8-30　达利，《记忆的永恒》，布面油画，24.1 厘米×33 厘米，1931 年，美国纽约现代艺术博物馆。

现的时间的绵软无力构成了悖论，"永恒"的实现并非由于时间的长存，而恰恰是因为时间的消失。画面中半人半兽的形体或许是画家某种潜意识的流露，但将这些符号与现实生活中存在的事物一一画上等号，甚至将它们与社会政治背景联系起来，对阿多诺而言并无意义。

6. 在《承诺》（"Commitment"，1962）这篇文章中，阿多诺指出现代艺术是一种另类空间（或世界），是对文化产业的行政陈规、现代生活的无奈状况、强加的工具理性和大众媚俗的无力反抗。[58]现代艺术从社会外部转向内部，沉浸于对形式的赞美。通过反对传统和过去的文化，现代艺术发展出自己的独立身份，并以此独立于社会现实。现代主义为不妥协的主体打开了逃离异化的现代生活的唯一空间，这就是阿多诺的美学空间，即一个乌托邦。

7. 阿多诺认为，语词并不能够承担传达意义和价值的功能，如果那样，它就成为陈词滥调。艺术是抵抗社会的一种形式，因此它拒绝用陈旧的语词，因为陈词滥调是工具理性的产物。换言之，"陈旧"在阿多诺那里意味着通俗易懂，意指大众流行的

[58] Theodor Adorno, "Commitment", in *The Essential Frankfurt School Reader*, Andrew Arato & Eole Genjardt ed., New York: Urizen Books, 1978. Also in *Art in Theory 1900-1990: An Anthology of Changing Ideas*, ed. by Charles Harrison & Paul Wood, pp. 760-766.

实用化语词。因此，陈旧的语词为现代艺术所不齿。

纵观以上阿多诺的理论，笔者认为，把对人性恶的起源——对物质的征服和占有——的反抗看作现代艺术出现的原因，是合逻辑的。但无论现代艺术怎样批判和对抗（或者否定）这个"恶"，它最终还是要回到艺术生产本身，艺术品最终还是要成为商品。因此，美学意义上的反抗本身虽然是对社会的批判，但它只是姿态上的批判。另一方面，当艺术创造出非陈词滥调的新语言的时候，它也在不断地建立新的规范，进入一种美学的自我完善，然而这种美学完善又不可避免地再度进入社会产品不断更新和代谢的系统之中。由此，西方现代艺术的对抗和批判就成为一个悖论循环。先批判和拒绝，然后不得不进入体制系统，之后又开始批判。抵制最终成为现代艺术的动力，而不是现代艺术的本质。但动力总有枯竭之时，后现代主义发现了这个危机，于是不再拒斥，而是变相反讽。这就是本雅明、比格尔和福斯特等人所说的新前卫。归根结底，这个悖论的根源在于西方现代性的二元分离模式。这个模式是西方现代艺术从一开始就自我设立的现代性陷阱。

倘若我们换一个角度，把现代艺术看作艺术家及其共识者的文化立场的一体之物，那么美学（或者语言）完善与自我完善则成为统一体。自我完善必定导向反省、检验和批判的意识，继而引发责任的承担、互动和交流等行为。自我完善不仅是自我的事情，也是社会的事情。这样艺术和社会就不是分离的、非此即彼的关系。这种状态可以在西方，更可以在东方的艺术史中找到范本。

阿多诺的现代艺术研究为我们提供了一个视角，那就是当我们看待现代艺术的时候，如何把它放到更加广阔的 20 世纪文化和历史，以及政治和经济的上下文里。他的理论同时还勾画出一个艺术变化的画面：艺术如何对不断加强的工具理性的控制做出回应。这个回应就是坚持在文化产业的世界里寻找一个另类的世界。

阿多诺的否定性艺术和美学理论并不针对某个特定的艺术时期或者艺术流派，这与一般的艺术史家不同。大多数艺术史家更关注艺术在某一时代的转折以及艺术家在其中的作用（艺术作为一个概念总是被下一个时代所质疑，从而导致不同的艺术流派以及相应的艺术规范出现）。相反，阿多诺所思考的问题是，从人类的文化活动这一更广阔的视角来看，艺术有什么价值？在阿多诺看来，艺术和其他物质性文化没有什么区别。他认为艺术的好坏标准并不重要，重要的是它们的价值所在。他的讨论因此站在和黑格尔一样的出发点上，即审视全部人类文明历史以及艺术在其中的位置。艺术是精神观念和物质的"混合物"（conglomeration），随着历史的变迁而变化。这一理论源自黑格尔。阿多诺也用这个原理去批评正统美学，认为那些思想家把艺术和美学

看得太经验性和游牧化了，把艺术看作狭窄的美学经验。实际上，阿多诺的美学是黑格尔的变体。不过，黑格尔的理念和历史现实是一致的，而在阿多诺那里，崇高理念与资本欲望格格不入，于是只能远离它并自我封存。

由此可见，阿多诺的问题也恰恰在于现代主义的分离模式本身。正是现代主义不断追逐新奇以及不断渴望成功的欲望，使其成为大众时尚的追逐样本和推动力，最终自己也成为文化工业的样板。正如上面我们所说的那个悖论循环一样。那么，阿多诺到哪里去找那个独立的、超越资本主义现实生活的另类世界呢？超现实主义的梦境是吗？显然不是。那确实是一种催眠或者冬眠。因为无论是文化工业还是现代主义都是资本主义社会的产物，那么资本主义的现代艺术到哪里去寻找非资本主义的象牙塔呢？其实，阿多诺所说的对立不过是资本主义社会中精英和大众的对立。这是否是一种否定大众文化也有智慧，也能给人类文化带来启示的偏见？实际上，这种对立也是启蒙运动所埋下的种子。所以，当阿多诺批判启蒙和工具理性的时候，他只能就现象而论现象地批判，仍然无法从启蒙运动所奠定的诸种二元对立的范畴中跳出来。这是因为，几乎所有的西方现代主义理论都建立在主客二元分离的基础上。这个分离理论的另一个特点是，它往往从一个整体和实体的角度去判断，比如阿多诺的文化工业似乎是一个铁板一块的实体。难道文化工业就没有任何所谓的精英文化的东西吗？或者说，文化工业里面没有前卫艺术的痕迹或者前卫艺术参与吗？难道它完全不可能给前卫艺术带来某些益处或者美学资源吗？

第五节　T. J. 克拉克的"景观"：作为资本符号的媒介

克拉克也认为伟大的现代艺术都是否定性和批判性的，它否定现存的占统治地位的正统艺术风格以及官方的政治力量。他和阿多诺、格林伯格同样都认为现代艺术是对资产阶级社会的一种反叛和否定，认为现代艺术家把政治态度融入了他们的新形式之中，库尔贝就是这样的艺术家。克拉克引用了大量的学院沙龙艺术家对库尔贝艺术的反应，来说明库尔贝作品的形式力量和社会意义。

无论是法国学派还是德国法兰克福学派都关注艺术与消费社会的关系，都试图在传统马克思主义的意识形态与经济基础的对应结构中找到一种中介，以解释资本主义社会中艺术生产的本质。在西方的专业艺术史家中，T. J. 克拉克的现代艺术史研究可以看作欧洲新马克思主义哲学和社会学在艺术史研究中的成果和代表。

T. J. 克拉克通常被视为艺术社会史家。他的最大贡献是建立了一种新马克思主义的艺术史方法。在克拉克之前，西方不乏从文化和社会政治角度解读艺术作品和艺术流派的艺术史家，例如瓦尔堡和潘诺夫斯基，甚至沃尔夫林也有这方面的解释。但是他们对作品的文化意义和历史意义的解读大多建立在对图像语义、风格变化和图像结构的差异性分析基础上，而克拉克则把文化和社会的分析落实到具体历史时期中的艺术如何再现某一具体的社会阶层这一层面。

克拉克在 1973 年连续出版了两本书，这两本书的主题都来自他在伦敦大学的博士论文。一本是《人民的形象：库尔贝和法兰西第二共和国》，另一本是《绝对的资产阶级：1848—1851 年间法国的艺术家与政治》。[59] 这两本书引起人们的极大关注，也确立了他颇具影响的艺术社会史研究方法。

克拉克的艺术理论建立在马克思主义的基本原理之上。艺术作品总是被看作产品，与某个历史时期的社会生产关系和生产环境相关。它是意识形态的、美学的，也是物质的。在这个基础上，艺术家在艺术中表达他们对自己所处时代的理解。

克拉克的艺术史写作的意义在于，一方面他批评了传统马克思主义简单庸俗的社会学方法，这方面最典型的例子是阿诺德·豪泽尔的《艺术社会史》。[60] 在这部煌煌巨著中，社会政治背景被简单地直接和艺术作品的内容相对接。这种方法曾盛行于中国 20 世纪下半叶的革命艺术批评中，甚至在中国当代的艺术批评中也屡见不鲜。另一方面，克拉克也和正统的西方现代艺术史研究，比如从弗莱到格林伯格的批评拉开距离，他认为这种方法太关注艺术自身。克拉克对格林伯格的指责类似于后现代主义对现代主义艺术史研究的批评，认为现代主义太注重文本本身。

克拉克从马克思主义理论中提取了社会意识形态的上层建筑因素，简而言之，就是某种社会意识及其结构。这个因素通常不被正统艺术史研究所重视。另一方面，他又把物质基础以及相关的阶级身份等因素转化为一种视觉氛围，即"景观"（spectacle）。当把某个特定时代的某些有共识的艺术家的作品放到一起的时候，传统艺术史家（包括格林伯格这样的现代艺术批评家）大多会解读它们的风格样式。当然他们也会讨论意义，但是这个意义通常是象征性的，从形式的整体性延伸出来的。克拉克认为人们在这些个体作品中可以看到一种社会景观，或者说，每一幅作品都是一个具体的社会景观。一个社会中的不同阶层，或者同一个阶层，在其中被呈现为某个生存片刻。克拉克把这个片刻叫"景观"，它不是浮在画布上的形式和形象，而是由

[59] 关于克拉克的出版物信息详见第七章注释 [2]。

[60] 详见 Arnold Hauser, *The Social History of Art*, London: Routledge & K. Paul, 1951。

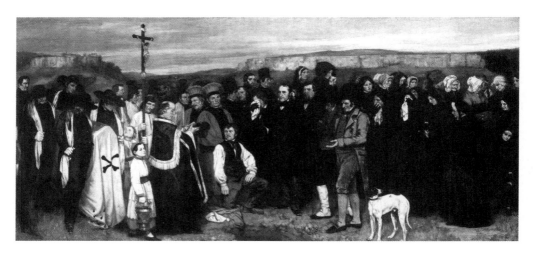

图 8-31　库尔贝,《奥尔南的葬礼》, 布面油画, 315 厘米×668 厘米, 1849—1850 年, 法国巴黎奥赛博物馆。

一个社会结构所支撑的一个微观片断。通过这个微观片断，我们就可以体察到全部的社会结构。

　　在《人民的形象：库尔贝和法兰西第二共和国》的序言中，克拉克说："我对艺术反映意识形态不感兴趣"，同时，"我反对把社会历史当作艺术作品的背景"这样的社会理论。克拉克也不认同那种认为艺术家所参照的社会历史先于艺术家的说法。最后，克拉克批评了那种把社会艺术史简单地理解为在作品的形式和意识形态内容之间做一种"直觉类比"（intuitive analogies）联系的观点。比如，当看到《奥尔南的葬礼》（*A Burial at Ornans*，图 8-31）中那种没有主要聚焦中心的构图时，有人可能会说这种非聚焦的形式肯定来自艺术家的某种政治意图，比如这可能是库尔贝所崇尚的"平等主义"（egalitarianism）思想所导致的。[61] 然而，库尔贝本人否认了这种看法，他认为这件作品是一个矛盾的载体，集中体现了那个具体历史时期法国乡村的阶级状况，以及库尔贝和其家庭的身份特征。非中心的构图不是平等主义，而是对那一时期法国乡村居民模糊的阶级身份的再现。克拉克说："在 1850 年的法国乡村，身份问题成为社会冲突的核心。"有一部分农民，包括库尔贝本人和他的家人，都在经历由农民向资产阶级转换的过程。[62]

　　正是从这一点出发，克拉克弥补了传统马克思主义艺术史家在理解艺术作品方面的欠缺。后者往往看不到艺术作品本身具有的不可简约的复杂性，由于执着的意识形态倾向，他们甚至根本不愿意对艺术作品进行深入而具体的分析，而这正是克拉克要

[61]　T. J. Clark, *Image of the People: Gustave Courbet and the Second French Republic*, pp. 10-11.

[62]　Ibid., pp. 114-115.

做的。他在分析库尔贝作品比如《石工》（*The Stone Breakers*，图 8-32）的时候，并不是直接告诉我们，这件作品如何反映了现实生活的真实性，或者如何抓住了某种政治意识形态的立场，而是试图告诉我们，库尔贝通过作品表现了他是怎样拒绝正统的写实艺术的方法和价值观，以及他的现实主义是如何有意挑衅正统的学院艺术，让学院派艺术家大失所望的。

　　克拉克没有把库尔贝对社会的否定仅仅停留在库尔贝本人的意识形态上，而是把这个否定的意识放到一个和他的创作相关的社会系统中。换句话说，库尔贝的否定不仅仅是库尔贝本人的意识，也是一个社会阶层的共识。因此，克拉克认为库尔贝在《石工》中表现的不是由两个人物组成的画面，或者简单地说，不是人物，而是"行为"本身。"行为"在这里不是特指某个石工的行为，而是指一个社会阶层的代表性行为，即所有石工的共同行为特征。因此，这幅画不是再现某个正在工作的人，更不是再现两个石工的特定情绪、表情或者他们之间戏剧性互动的时刻，等等。[63] 克拉克把"行为"解释为一种抽象化的动作、一种社会意识的再现。这个"阶级化了的动作"被解释为一种连接意识形态和经济基础的中介，也就是说，一个具体的现象、动作乃至片刻被悬置为一个中介符号，即景观，从而跳出传统庸俗社会学的"内容"陷阱。

图 8-32　库尔贝，《石工》，布面油画，165 厘米 × 257 厘米，1849 年，德国德累斯顿国家艺术收藏馆（原作已毁）。

[63]　T. J. Clark, *Image of the People: Gustave Courbet and the Second French Republic*, p. 80.

通过对 1848 年法国巴黎公社运动的社会环境，特别是对库尔贝所生活的奥尔南地区的政治环境的分析，克拉克把库尔贝的《奥尔南的葬礼》和《石工》放在法国大革命时期奥尔南地区的乡村社会身份正在发生转变的具体上下文中来加以解读。在这个上下文中，库尔贝作为一个新兴资产阶级家庭中的一员以及资产阶级中的一位革命者，对农民有着巨大的期待，把他们称为法国的"主人"和"国王"，认为他们能够改变法国的未来。[64] 但这个潜台词并没有直接呈现在画面中，换句话说，库尔贝的作品没有成为政治意识的传声筒，他的作品只是一个符号中介、一个微观片断，把社会意识符号化（"动作化"）了。

在研究库尔贝之后，克拉克把注意力转移到晚些时候的巴黎印象主义和马奈。1984 年克拉克发表了《现代生活的画像：马奈及其追随者艺术中的巴黎》一书。这本书可能是第二次世界大战以后西方最有影响力的新马克思主义艺术社会史著作。克拉克在弗莱和格林伯格的形式主义之外另辟蹊径，从社会景观而不是作品的点彩和音乐效果角度，解读了马奈作品中的巴黎社会（图 8-33）。

这本书显然受到了夏皮罗的启发。克拉克在此书一开始就引用了夏皮罗的一段关于印象主义的话：

> 早期印象主义……有一种道德方面的因素。印象派发现了一个总是处于变化之中的户外世界。这个世界的形状有赖于处在某个时刻的、在偶然之中或者在运动中出现的观看者（spectator）去捕捉。印象派作品既带有某些含蓄的、象征性的社会批判意味，同时也是对那些为人处世的俗套（domestic formalities）的批评，或者至少它们建立了一种与其对立的姿态样式（norm）。令人吃惊的是，那么多的印象派作品都描绘了那种非正式却富有激情的社交活动，早饭、野餐、漫步、游艇、假日和假期旅游。这些都市田园诗不仅再现了资产阶级在 1860—1870 年间的休闲活动的外在形式，同时在题材选择方面，在新的美学方法上折射了一种新艺术观念。对于印象派而言，艺术只是一个享受个人自由的领域，用不着任何理念和目的性参照，对于一个已经觉醒的资产阶级而言，怎样和他们的同类——资产阶级的官方信仰保持距离，以及如何耕耘这些快乐，则被他们视为自由的最高境界。

[64] T. J. Clark, *Image of the People: Gustave Courbet and the Second French Republic*, p. 88.

图 8-33　马奈,《草地上的午餐》, 布面油画, 208 厘米×264.5 厘米, 1863 年, 法国巴黎奥赛博物馆。

......

　　19 世纪 80 年代之前, 把这种愉悦的美学投射到个人形象上的印象主义作品还很少见, 他们只是把这种愉悦保留在私密化的自然景观（private spectacle of nature）之中。但是, 后期印象主义把那些私密性还原出来, 甚至把它塑造成纪念碑式的形象。(在他们的作品中) 社会群体被打破了, 群体中的成员不再互相交流, 而是成为一个个个体观看者, 被机械地组合在一起, 只是重复地跳舞, 以服从于一个没有多少激情而且事先设计好的动作。[65]

　　克拉克认为虽然夏皮罗的这段话只是出自一篇文章, 但它却是迄今为止对印象主义最好的评论, 因为夏皮罗指出了这些似乎日常性的社交活动和巴黎都市表面的缤纷色彩并不能与新兴资产阶级的道德和政治观念分开, 而且他在分析不同时期的印象派作品的意义和形式时, 把其放到了生产它们的那个特定的时代中。这是克拉克认同的

[65] Meyer Schapiro, "The Nature of Abstract Art", originally published in *Marxist Quarterly* (January-March 1937), p. 83. T. J. Clark, *The Painting of Modern Life: Paris in the Art of Manet and His Fellowers*, New York: Knopf, 1984, p. 3.

地方。但克拉克不认同夏皮罗所说的，这些社会意义是被含蓄地、隐喻地和象征地表现出来的。相反，他认为作品和社会意义是直接对应的统一体。

因此克拉克说，读者会在他的这本书中发现，所有的细节描述都超出了隐喻和暗示，他们会读到"阶级""意识形态""景观"和"现代主义"等不断重复的概念。克拉克试图通过某种中介去探讨作品是如何与这些概念联系在一起的。这个联系的基础就是经济。他透过作品中每个符号、每个事件背后的基本原因以及建立在经济基础之上的每个行为去分析作品的意义。经济就是指经济生活，就是指你拥有什么，也就是在场，或者再现本身。换句话说，经济生活无处不在，这个生活本身就是一种再现。

对于"经济基础决定上层建筑"的马克思主义原理，我们很好理解。作为新马克思主义者的克拉克试图在这个对立关系中再加入一个新层次，这个层次就是再现话语或者再现符号，即一个可视的中介。作为上层建筑的意识形态是阶级身份和阶级态度的再现，但不是在作品中直接和简单地再现，也就是说，不是让作品直接和某种意识形态概念或者政治口号相对应。克拉克认为首先要把意识形态看作一种话语，而话语是一套符号系统，与它的基础——经济生活相关，两者的中介是景观。什么是景观？克拉克认为，当资本积累到一定的程度，最终变为一个形象的时候，就形成了景观[66]。或者说，资本最终"羽化成仙"，从物质金钱蜕变为人形图像，这就是景观。说得学术点儿，就是资本主义社会中人的经济关系最终被最大化地图像化，变成一个微观的现实时刻，比如一个社交情节，这就是景观。

克拉克认为，在这种情形下现代主义艺术不能自动地成为"现代的"，只有当它被赋予景观的形式的时候，它才成为"现代的"[67]。也就是说，格林伯格的"平面性"不能成为现代性本身，必须为"平面性"引进一种景观的形式，即社会经济的符号化形式，它才能成为现代性的再现。笔者认为，这两个问题无法合二为一，因为格林伯格说的是媒介美学的自律性问题，而克拉克说的是媒介的社会意义问题。克拉克至多能够给格林伯格的"平面性"加上一个背景上下文，从平面如何被生产出来的角度赋予平面一种政治的或者经济的符号意义，但是他无法直接把平面转化为景观。因此，克拉克的景观理论只适合带有写实情节的艺术流派。可以说，无论是格林伯格还是克拉克，都无法宣称他们的理论是普适性的，而两位理论家的雄心却都是要让他们的理论成为普适性理论。其实，归根结底，某种西方现代理论总是与它所解释的对象（抽

[66] T. J. Clark, *The Painting of Modern Life: Paris in the Art of Manet and His Fellowers*, p. 9.
[67] Ibid., p. 15.

图 8-34　马奈,《奥林匹亚》,布面油画,130 厘米 ×190 厘米,1863 年,法国巴黎奥赛博物馆。

象艺术、写实艺术或者观念艺术)相匹配,无法涵盖所有的对象。

　　以 19 世纪 60 年代引起广泛争议的《奥林匹亚》(Olympia,图 8-34)为例,克拉克认为,画家着意突出的材料的物质性、画面的"平面性"或"扁平化"、线条和色彩的简化等等,这些格林伯格之所以将这幅画宣布为现代绘画的基础的因素或许有一定道理,但使这幅画在当时引起关注的应当是这些表面效果背后的"一种更为复杂的东西":一个裸露的妓女径直躺在床上的事实,这才是理解表面上看起来单纯的油彩效果的关键。[68] 也就是说,对克拉克而言,马奈在画中对"阶级"进行了如实描绘,这才是这幅画被当时的批评家大肆嘲讽的根本原因。克拉克论述了裸露与妓女阶层、与无产阶级革命之间的关系,《奥林匹亚》中毫无伪饰的裸体就是一个强有力的、危险的、由符号建构的阶级的标志。克拉克说:"奥林匹亚的阶级不在别的地方,而是存在于她的身体里",她违背了当时有关卖淫业虚伪的、遮遮掩掩的游戏规则,使得批评家搞不清楚她究竟属于哪个阶级,因此觉得这幅画难以理解。[69]

　　克拉克曾经发表了一篇题为《格林伯格的艺术理论》的文章,收集在《波洛克及之后:论争》一书中。这篇文章引起了一场关于现代主义的讨论。克拉克和格林伯格

[68] T. J. Clark, *The Painting of Modern Life: Paris in the Art of Manet and His Fellowers*, p. 139.

[69] Ibid., p. 146.

一样，把现代主义的开端追溯到 19 世纪中期，当属于中产阶级的波希米亚人把自己的注意力从高级艺术转到资产阶级社会的低俗世界，转到这个资本世界所带来的直接的欣喜和欢悦的时候，他们才真正创造了现代主义艺术。在这个过程中，传统艺术门类开始寻找自己的本质性特点，比如绘画的平面性、雕塑的立体性等。

但克拉克不同意格林伯格把现代主义仅仅视为内部形式的进化，相反，他认为现代主义其实是一种对自身的否定，对自身所包含的以往价值的否定。比如塞尚否定了之前的再现视角，杜尚否定了艺术家必须自己制作艺术品的规律。同时，现代主义也为政治意识形态的表达提供了更多的可能性。

从社会意义和社会功能的角度来看，克拉克的艺术社会史理论确实比格林伯格的纯形式主义更有用。实际上，他的理论最初和格林伯格的"现代主义 / 媚俗"的理论是一致的，特别是在解释和批评 19 世纪中期的"美学自律"的时候，他们都认为自律性与波希米亚人对媚俗社会的疏离感有关。但是克拉克的这种理论不能解释 20 世纪上半叶的现代艺术，比如立体主义、未来主义，以及后来的观念艺术，而格林伯格仍然用他的"现代主义 / 媚俗"理论去解释 20 世纪的前卫艺术。克拉克的理论也无法解释超现实主义。或许是因为超现实主义的写实图像具有潜意识的现实错位的意味，而这超出了克拉克的微观时刻——社会景观的再现原理范围。此外，克拉克有关现代主义是一种否定的理论虽然对西方现代艺术的进化史和革命性的阐释有用，但它陷入了一种单线的理论陷阱。否定再否定，当否定不可能再生效的时候，必然出现空白或者断裂。比如，当 20 世纪 60 年代的观念艺术否定艺术的图像逻辑，推崇概念逻辑的时候，克拉克的社会艺术史理论似乎就毫无用场了。克拉克的叙事仍然需要传统图像学的帮助。这也正是弗雷德批评克拉克的原因。

克拉克为了努力证明某一时期现代艺术家的否定（不仅否定形式，同时否定社会）的真实性和正确性，需要调动所有的参考资源，如政府政策、文学家和诗人的信件以及艺术家之间的交往情况等来证明这个艺术家所运用的新形式的"否定性"的合法性。克拉克用的是社会人类学的"加法"的研究方法，而格林伯格和弗雷德用的是"减法"的自律性研究方法。

克拉克的创造性在于，他修正了马克思主义的文艺理论，把视觉的因素作为经济基础和意识形态之间的中介。比如他用"景观"这个概念去概括巴黎中产阶级对都市生活的特殊视觉感受，而印象派艺术家恰恰抓住了这个感受并且用绘画语言表现了出来，因此，这种景观既不是纯形式的，也不是内容的，而是一种阶级意识、经济基础和感觉的综合因素，即非理性的阶级意识，或者无意识的阶级意识。

20 世纪 70 年代和 80 年代是西方后现代主义兴盛的时期。这个时期呼唤从作品走向文本，从文本走向上下文，最典型的是符号学家罗兰·巴特的《从作品到文本》和《作者之死》这两篇文章。[70]克拉克的理论受到了后结构主义符号学的影响。

在现代主义走过它的高峰之后，后现代主义和后结构主义从语言的角度，用语言学的"对"和"错"的问题取代了认识论的"真"和"假"的问题。对于后结构主义而言，不是主体先拥有了意义，然后再用语言去表现。主体意识不是高居客观世界之上的主人，相反，主体意识是那个它从来无法了解并且无法掌控的社会和无意识的结果。意识形态是一种"文本统治"（textual domination）。所以，文化工业（大众传媒）吞噬了个体的异质自由和想象的物质经验，并且使公共空间成为"完全量化"（complete quantification）的文本空间，即异化现实。

在这些新马克思主义者那里，个体物质经验使社会中的个体摆脱了"被一般化了的整体身份性"的异化现实。霍克海默和阿多诺指出了这一点。阿多诺认为大众传媒就是这种异化现实，它从一开始就用景观、图像和再现封杀了我们敏感的个体物质经验。西方的一些学者发展了马克思的异化理论，超越了马克思主义的"经济基础决定上层建筑"的简单的从下到上的对应关系，试图在上层建筑（意识形态）与经济基础之间找到另一种中介。在比格尔那里，这体现为批判体制的文本，比如杜尚的小便池。在阿多诺那里，则是"冬眠"的形式，比如超现实主义梦境。但是，这些中介都和众多个体的社会经验有关，而这个社会经验又和马克思主义的经济基础有紧密的联系，不同的是赋予了经济基础以个体的人文经验。

西方关于前卫艺术和现代主义的理论，大体有两派：一派是把前卫和现代主义视为资本主义异化的产物，以新马克思主义为代表。另一派则是以德里达为代表的解构主义理论。德里达对社会异化不感兴趣，如果有异化的问题，那也是语言对人的异化。他的理论在本质上是反现代主义和反前卫的。

新马克思主义理论所说的异化结果，就是通过文学艺术再现现代"颓废主义"。波基奥利、比格尔、阿多诺和克拉克都倾向于这一点。尽管波基奥利更强调以心理学和社会学为出发点，比格尔以体制分析为主，阿多诺以物质分配为基础，克拉克注重日常政治和阶级身份的联系，但他们都强调前卫的创造性来源于社会中个体或群体的经验，把作为个体的人的有意识和无意识的社会价值观视为前卫的核心。这些价值观

[70] Roland Barthes, "The Death of Author", *Image, Music, Text*, trans. by Stephen Heath, pp. 142-147; Roland Barthes, "From Works to Text", *Image, Music, Text*, pp. 155-164, also in Brian Wallis ed., *Art After Modernism: Rethinking Representation*, pp. 169-174.

不是直接地、理性地来自那个整体的意识形态或者政治立场，而是一种无意识的政治观，或者叫作社会无意识和微观政治。找到这个社会无意识的形式，就找到了再现现实的语言。由此可见，他们的理论对马克思主义进行了修正（参见图8-35、8-36）。

克拉克的"景观再现"是这个原理的具体化。简单地讲，"景观再现"就是形式

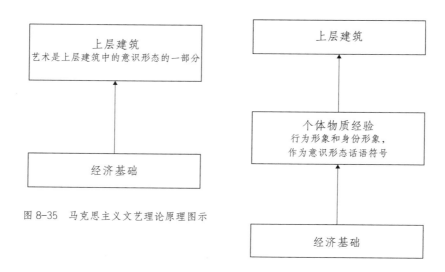

图 8-35　马克思主义文艺理论原理图示

图 8-36　新马克思主义文艺理论原理图示

化了的政治无意识。这个无意识必须附着在生活行为之上，它是个体的，也是阶层的。这种社会无意识是从马克思主义的人性异化和资本主义批判理论中发展出来的，它成为新马克思主义以来的西方理论家常用的叙事因素。这种社会无意识的主要动力是资本社会中人的欲望。这个欲望在研究马克思理论的学者那里被描述为"物恋"，在弗洛伊德那里是"力比多"。其实，新马克思主义（或者被称为后马克思主义）的最近发展（比如德勒兹等人的理论 [71]），都继承了马克思理论的"物恋"观点，同时受到弗洛伊德的"力比多"观点的影响，形成了以社会无意识为中心的欲望理论。这个欲望在本雅明、阿多诺、詹明信等人那里成为表述资本主义社会私人占有和资本垄断的核心概念。由于这个概念涵盖不同阶层的人，且与政治意识、心理状态和经济地位等多重因素有关，所以，"欲望"可以置换传统马克思主义的阶级意识，并进一步被赋

[71] 吉尔·路易·勒内·德勒兹（Gilles Louis Réné Deleuze, 1925—1995），法国后现代主义哲学家，主要著作有《反俄狄浦斯》（*Anti-Oedipus: Capitalism and Schizophrenia*，与 Félix Guattari 合著，trans. from the French by Robert Hurley, Mark Seem, and Helen R. Lane, New York: Viking Press, 1977）、《福柯》（*Foucault*, Paris: Editions de Minuit, 1986）、《千高原》（*A Thousand Plateaus: Cap-italism and Schizophrenia*, Minneapolis: The University of Minnesota Press, 1987）、《什么是哲学》（*What is Philosophy*，与 Felix Guattari 合著，trans. by Hugh Tomlinson and Graham Burchell, New York: Columbia University Press, 1994）、《弗朗西斯·培根：感觉的逻辑》（*Francis Bacon: The Logic of Sensation*, trans. and with an introduction by Daniel W. Smith, afterword by Tom Conley, Minneapolis: The University of Minnesota Press, 2003）等。

予某种符号形式。这个符号形式既不具有潘诺夫斯基图像学里的文本式的象征意义，也不是高更作品中移情式的象征图像，而是与社会"意识流"结构相对应的社会景观。因此，印象主义的生活画面在克拉克看来就是 19 世纪末中产阶级的阶级意识的再现。克拉克的"景观再现"理论中的社会意识分析尚较理性，没有过多地强调无意识，但由于他融入了很多人类学的背景因素，在某种意义上讲这种社会意识也是一种社会无意识，因为它不是来自明晰的上层意识形态，而是具有一种看不见的心理和意识混杂在一起的多重结构。

其实，最早明确地阐释这个意识结构与文学艺术之间的关系的是格奥尔格·卢卡奇（Georg Lukacs，1885—1971）。他认为商品的问题渗透在资本主义社会的各个方面，它是一个核心的结构性问题。只有从这个前提出发，我们才能把握商品关系。"正是这种商品关系生产出资产阶级社会中特有的物质形式的样式。这些样式与资产阶级的主体性相符合。"卢卡奇指出，商品关系变成了某种生活中的样式。而这个样式就是意识形态和经济基础之间的中介。

鲍德里亚则进一步把这个样式或中介描述为记号。鲍德里亚是卢卡奇的后学，受卢卡奇的影响较大。他在其出版的第一本书《物质的系统》（*The System of Objects*，1968）的开头即引用了卢卡奇的上述这段话。鲍德里亚认为，我们的商品消费过程不是一个纯粹的物理过程，而是一个意义转喻的过程，是一个编码和解码的过程。它也不是通常我们所说的私人的事，因为消费中的"私人"爱好总是被某个系统提前设计好。面对琳琅满目的商品时，消费者的私密性以及商品的个性和丰富性早已不存在。

社会无意识和微观政治都与心理学有关。拉康的心理学对后现代主义文化批评的影响很大。拉康把弗洛伊德的性心理学拓展为主体自我认证的心理学。传统哲学中主体和客体的"意识—大脑图像—外在对象"的思辨哲学理论在加入心理学的无意识角度之后，呈现出主客、内外多重折射的特点。拉康最著名的一篇文章是他对男孩初次在镜子中认识自我的心理过程的分析，探讨了男孩的主体是如何在外部镜像的"自我"中认识到何谓自我的，其中有潜意识和性意识的参与。[72] 詹明信的《政治无意识：作为社会象征行为的叙事》将集体的意识形态、个人的心理学和游离于理性之外的无意识进行综合，并且用符号的转换去说明历史文化的变迁（比如现代主义向后现代主义的演变，他称为晚期资本主义的"文化逻辑"）。[73]

[72] 见 1949 年拉康在苏黎世第 16 届国际精神分析大会上做的报告，收入 Jacques Lacan, *Ecrits: A Selection*, trans. by Bruce Fink, New York: W. W. Norton & Company, 2002。

[73] Fredric Jameson, *The Political Unconscious: Narrative as a Socially Symbolic Act*, Ithaca and London: Cornell University Press, 1981.

克拉克的"景观再现"应该属于新马克思主义的符号理论的一部分。简单地讲，在方法论方面，新马克思主义是马克思主义和后结构主义的结合。新马克思主义一方面是对马克思主义的解构，另一方面也是试着使马克思主义适应跨国资本时代的新形势。可以说，它是一种折衷甚至妥协的马克思主义，就像现代艺术的前卫主义走向了新前卫主义一样。它不再对抗资本主义，而是在接受中批判。

在克拉克和其他新艺术史学者的带动之下，20世纪70年代的艺术史研究范式发生了转变。格林伯格等人的形式主义的旧模式已经被抛弃，不过，克拉克的社会艺术史研究所描述的"现代性"叙事也面临挑战。

在这些新艺术史方法论中，女性主义是最活跃的理论之一。格里塞尔达·波洛克（Griselda Pollock，1949—　）用她的女性主义理论去解读现代主义，特别是印象主义的起源问题。她主要关注印象派女艺术家如何创作了与印象派男画家不同的作品，并以此挑战传统的男性艺术方法论。这些研究集中呈现在她的著作《视觉与差异》(*Vision and Difference*）中。[74]

格里塞尔达·波洛克首先提出，空间是理解和分析印象派的关键点。大多数男性艺术家描绘的都是受关注的都市景观和消闲场所，如酒吧、妓院、街景等等，这些空间大多被性的主题和男性性意识所主导，因此性中心是印象派的本质。女性印象派艺术家——主要是贝尔特·莫里索（Berthe Morisot，1841—1895）和玛丽·卡萨特（Mary Cassatt，1844—1926）的作品（图8-37）中并没有太多类似男性艺术家作品的公共空间，相反，她们所描绘的空间更私人化，因而可能更宽泛地触及了生活的不同角落，比如家庭、私人空间、剧场包厢等等。她还注意到女性印象派画家经常描绘一些分割的空间，其中有些空间具有通道，另一些空间则是封闭的、不能通过的。

波洛克的印象主义景观建立在与克拉克的景观不同的空间经验之上。波洛克指出，如果我们要全面地理解现代性，就必须理解女性艺术家对现代空间的理解，要明白为什么这些女性艺术家所描绘的空间常常是男性画家不感兴趣的，比如喂奶的环境从来都是男性艺术家不屑一顾的。

在提出观点的同时，波洛克指出了之前的现代主义研究的一个非常致命的缺陷，那就是这个理论完全无法解释女性艺术家的经验和她们的作品。波洛克把对性别的讨论带入现代主义研究，从而拓宽了性别问题所涉及的领域。不过，在拓展之中，波洛克挑战历史权威的真正目的可能并非改变这个学科。因为她一方面从女性主义的角度

[74] Griselda Pollock, *Vision and Difference: Feminism, Femininity and the Histories of Art*, London and New York: Routledge, 2003.

图 8-37　玛丽·卡萨特,《洗澡》,布面油画,100.3厘米×66.1厘米,1893年,美国芝加哥艺术学院。

批评传统现代主义研究方法,但另一方面,她仍然运用了传统的图像分析和形式分析方法。波洛克并没有创造一种特定的女性艺术研究方法,以挑战和扭转正统的艺术史研究方法,相反,她想用同样的正统艺术史方法去改变人们关于现代主义和现代性的历史本质,即男性的现代性空间的本质的看法。也因此,这种挑战仍然不够彻底。如果她能够从女性所具有的不同于男性的社会欲望的角度来展开关于女性印象派艺术家的独特空间逻辑的研究,可能会更有效,由此而对研究印象派的艺术史家(比如克拉克)的挑战会更有力。

第三部分

框子：语词再现与上下文转向

第九章

从『格子』走向『框子』：后现代的政治再现语言学

后现代主义可能从来不认为自己是一种艺术史理论。事实上，到目前为止，还没有一部以后现代主义理论为叙事框架而书写的艺术史著作。后现代主义理论更多地充当了艺术史批评的角色，典型的代表是汉斯·贝尔廷的《艺术史的终结》（The End of the History of Art），然而，其批评也仅仅是对过去发生的艺术史书写文本及其观念的解构式批评，并未提出（更无法建构）一种属于自己的叙事哲学和叙事方法论。

其主要原因是：一方面，后现代主义的史学立场是反历史主义的，它的解构性反对任何历史主义的建构；另一方面，后现代主义本质上仍然是现代主义的一部分（或者一个阶段），它要同现代主义或者以往的传统理论断裂的主张实际上只是一个宣言，其内在仍然延续了现代主义二元分离的基本逻辑，比如美学和社会的对立就在后现代那里走向了极端。现代主义的美学自律虽然被后现代主义所否定，但是，后现代主义的"非自律"的起点却依然是从现代主义的媒介进化的逻辑基础上发展出来的，只不过从自然的媒介（古典写实）、美的媒介（现代抽象）延伸为观念的媒介（后现代）。事实上，格林伯格的"回到媒介自身"的理论和后现代主义的"文本"概念具有内在的历史逻辑关系，弗雷德的"物体化"也是从美学媒介的角度对现成品观念的间接反应，这个反应在克劳斯对莫里斯的大地艺术的批评中体现得更为直接，尽管克劳斯声称她的理论基础是后结构主义哲学，但人们一般都把她视为现代主义（或新形式主义）批评的代表。

后现代主义在美学／社会二元对立的基础上，一方面走向了语词独立和反逻辑语义的极端，其代表是德里达的解构主义，另一方面走向了"上下文"之恋的极端，其代表就是过于关注意识形态批评的视觉文化理论。

基于此，我们可以从三个主要方面总结后现代主义理论对 20 世纪 80 年代以来西方艺术史研究的影响。

第一，后现代主义把艺术史提升为政治文化史，否定艺术史学科的专业性，导致视觉文化研究作为当代艺术研究的新方法在 20 世纪 80 年代出现。如此一来，艺术史等同于对图像的文化解读，图像成为文化的表征而非艺术审美的对象和单纯的艺术媒介。视觉文化研究反对媒介自律，把媒介视为从属性的文化工具。在这样一个大的文化政治背景中，艺术和艺术史被解释为意识形态的载体，而艺术的责任是诉诸观念。视觉文化研究借鉴了新马克思主义在现代性和后现代主义方面的研究，比如詹明信的晚期资本主义文化逻辑和比格尔等人的有关前卫性的研究，以及女权主义、多元主义、后殖民主义、同性恋理论等，主要阐释图像及其背后的文化意识形态意义。本章和下一章（第十章）将重点讨论这方面的内容。

第二，艺术作品被符号化和语词化，这是艺术史研究被视觉文化研究替代后的

必然结果。巴特、福柯等文化学者的"话语"研究以及拉康等人的心理学研究深刻地影响了艺术史研究和艺术批评。在艺术史研究领域，则有布列逊、克劳斯和福斯特等新艺术史家与其遥相呼应。他们把作品的图像结构抽取出来，归纳为某种政治话语模式，然后把这个模式与生产它们的社会系统相对接。他们用符号置换图像，这等同于（或者意味着）巴特所说的"文本置换作品"（from work to text）[1]，或者是福柯的"语词置换图像"。我们将在第十一章集中讨论这方面的理论。

第三，后历史主义和各种终结论出现。这是对启蒙运动奠定的理想主义和形而上学的反省和批判。"进步"和"革命"这些概念在后工业社会已经失去了意义，现代主义和前卫的精英主义已成为过往的神话，终结论意味着"主义"的死亡和理性历史逻辑的消逝，同时，终结论又意味着对新的当代艺术（主义）的呼唤，对整合当代理论的焦虑和期待。它折射出当代理论对后现代的失望，同时也延续着后现代的余波。我们将在第十二章和第十三章集中讨论这方面的问题。

第一节　后现代主义的思想基础

正是启蒙运动以来现代艺术理论的分离性，即艺术的媒介语言和艺术的政治语言之间的分离，成为 20 世纪至今的西方艺术理论的主导思维方式。现代艺术批评是媒介语言批评，而后现代主义的文化政治语言学是对现代主义的媒介语言（或者媒介美学）的转向。但是这个文化政治语言学并非对社会政治的直接批评，而是对它的语言模式（或者话语中心）的再现方式的批评。后现代主义的文化语言学基础来自三个方面：一是解构语言的逻各斯中心主义（真理意义）；二是揭示语言（知识）的权力本质；三是描述文化政治语言的符号性显现。在这一节里，笔者选取了德里达、利奥塔和詹明信的理论作为这三个语言学基础的代表。

一、德里达：对真理再现的否定

后现代主义出现在 20 世纪 80 年代初，随后其概念不断受到检验。今天后现代主义的热潮在西方已经完全退却，然而，作为一种哲学、语言学和艺术史方法论，其后结构主义思想仍然被理论家广泛运用。后结构主义强调把语言和社会实践分开。虽然在结构主义语言学中，比如索绪尔那里，也有语言和日常言语之分，但是后结构主义

[1] Roland Barthes, "From Work to Text", in Josue V. Harari ed., *Textual Strategies: Perspectives in Post-Structuralist Criticism*, Ithaca and London: Cornell University Press, 1979, pp. 73-81.

把语言看作解构认识论以及批判权力话语的根本。所以，后结构主义语言学不仅仅解构结构主义，同时还建立了一套政治语言学的批评系统。这也是过去30年来流行的视觉文化批评的研究方法。视觉文化批评以解构主义为方法论，着力于分析政治权力话语如何通过语言秩序控制社会意识。

同样是运用后结构主义理论，阿多诺和比格尔都注重社会批评和社会分期的研究，而德里达对社会的分析和社会分期的研究则完全不同于阿多诺等人。德里达更关注语言的研究，他的解构主义哲学是从认识论层面展开的。

德里达的批评理论的核心是解构传统形而上学的主体认识论，他把解构主义哲学用在对语言的研究和批判上，而不是用在社会批判中。他认为对社会的批判并不是语言学的工作，因为社会行为和社会意义总是处于延伸和"增殖"（proliferate）之中，而只要有行为，就会有对和错的价值判断。价值判断离不开形而上的封闭冥想，它是建构的，不是解构的。于是，一旦有价值作为驱动力，就必然有封闭性的价值系统被建构出来，这是德里达所不愿看到并大力批判的。

德里达不直接展开社会研究，并不等于他的哲学对社会研究不产生作用，恰恰相反，德里达的解构主义已经成为西方当代艺术理论的基本方法论之一。为了避免堕入真理和谬误二元对立的幻觉中 [2]，德里达试图把人的社会行为及日常交往、思想写作等都归为语言研究的对象。德里达的解构主义想要打破传统学科领域之间的边界，正是这个边界把哲学归入一种自足的、可以自我确证什么是永恒真理的学科，哲学似乎与社会政治和日常经验无关。德里达反对这种传统学科自足的看法，不过，我们也很难从德里达的写作中，比如从他的写作主题中，读出与社会政治和权力中心直接相关的观点。这是因为，德里达总是避免运用以往那种把生活和作品简单对接在一起的"背景信息"（background information）式的再现论，他认为那是一种提前预设的、单通道因果逻辑的再现论。[3]

尽管德里达的解构主义哲学回避提出否定和排斥的观点，但是，它必定具有潜在的否定意向。这个意向可能不是"否定"这一行为本身，而是一种把"否定"隐藏起来的策略，一种语言策略。认识到这一点，对我们理解德里达的艺术批评很有帮助。比如，德里达对海德格尔和夏皮罗之间的争论的批评文字就是一种否定策略，他否定梵·高作品中的鞋的真实身份，认为这个真实身份既不可能确定，也无必要确定，只有这样，才能为讨论和分析作品本身的社会意义提供更大的空间（详见本书第六章）。

[2] 德里达认为，社会研究的价值观关乎对和错，而对和错的对立又往往被看作真理和谬误的对立，这其实是一种错觉，德里达把它叫作"在场的形而上学"（metaphysics of presence），即把现象的对错视为哲学的真与假。

[3] Christopher Norris, *Derrida*, Cambrideg, Mass.: Harvard University Press, 1987, p. 12.

当德里达进入对艺术作品的分析的时候，他总是试图超越那种纠缠于真理与谬误的认识论质询，也就是说，他不去触碰与艺术作品价值和意义有关的诸种问题。那么，德里达如何解释艺术作品与社会之间的关系呢？通常艺术作品总是由社会中的人制作出来的，但是，按照德里达的逻辑，不能把艺术和社会实践连在一起，因为在社会实践中，"真和假"（truth and falsity）的问题必须让位于"对和错"（right and wrong）的问题。由此，德里达把对行为的质询放到了社会伦理层面，认为对真和假的质询才是哲学和语言学，包括艺术批评所应面对的真问题。

因此，德里达总是首先着眼于语言，认为语言是开启其他问题的钥匙，是一个从不封闭的、永远敞开和变化的、充满差异的物质系统。语言不但构成思想，同时也在思想过程中被打上烙印。换句话说，我们的话语知识以及对现实的判断已经提前被一个总是处于变化之中的语言场所确定。这一语言场被那个追求永恒但从来没有成功的形而上学和逻格斯中心所主导。

德里达对任何"事实"都不感兴趣，他感兴趣的是语言如何影响思想和如何建构主体知觉，从而有效表达关于"事实"的意义，那么，这个表达的过程是什么？德里达从批判结构主义的封闭性及其所谓的自足语言系统开始他的解构主义实践。德里达认为，结构主义系统通过"命题"（thesis）把人类的文化规定为一种普遍性的现象，其前提从一开始就落入了形而上学的圈套，即把所指局限在一个整体概念之中。尽管这个系统也否认个体字词的本质意义，并试图把语词放到一个类似的系统中去检验其能指意义，但是，这个系统的运行原理还是假定语词的意义与感知者（文本的书写者或者读者）的理解必定会保持一致，换句话说，感知者可以通过结构主义编织的那个语言系统去感知和认识文本所传达的（现实）意义。

德里达对语言的分析以及对再现的讨论特别有助于我们理解西方现代主义艺术，尤其是抽象绘画。西方现代主义艺术实际上是艺术家这个感知主体通过特定的结构主义语言系统去表现现实意义，然而，德里达却指出，能指不断地消解着人类试图通过"修辞"（或转义，trope）和"图像"（image）捕捉意义的努力。德里达不仅批判了再现的概念，同时指出认知主体（比如艺术家）也不可能获取预设的再现结果。艺术家在再现的过程中并非自我感知和自我确认的（self-assured）中心，相反，艺术家自我的主体性总是在能指的链条和结构关系的生成过程中丢失掉。这就好比艺术家或许想要表达某种意义，但是，他一下笔，那些不断落在画布上的个体形象或者线条和色彩就形成了一个能指链条，这个链条并不会被动地、乖乖地"陈述"艺术家的意图，而是按照某种看不见的"大作者"的模式改变、扭曲、强化或弱化艺术家这个"小作者"的意图。

现代主义的主体意识是理想主义的，主体总是充满自信并感到自我的在场，这一在场是由主体自身独立的活动所决定的。在这样的自我认识中，语言是在主体的大脑意识中已经呈现过的内容，现在只不过再把它具体地显现在一个物质载体（比如画布）上，它只是比主体意识中呈现的内容迟到了一步而已。德里达认为，如果我们把画布内容和大脑中的内容发生关系的过程叫作"作品语言"，那么我们会看到，通常所说的艺术作品的创作主题，其实在"作品语言"生成之前就已经承载了内容，换句话说，有关这个主题内容的意识已经和后来生成的语言发生过关系了，这是艺术家没有意识到的。德里达把这个在作品之前就有的意识内容，连同与作品主题内容发生关系的语言因素一起称作"能指链"（the chain of signifiers）。

也就是说，当我们自认为表达了某个内容的时候，其实这个内容中既有主体意识到的，也有主体意识不到的，而且它们都被带入了语言中。这种论点显然颠覆了理想主义的现代艺术理论，比如格林伯格或者 T. J. 克拉克有关艺术作品的真实意义的论证。现代主义者所论证的这种真实，已经不仅仅是艺术作品的，而是不可避免地成为艺术史家自己的意识内容中的真实。

德里达总是从批判的角度去阅读其他思想者的作品，他认为，在结构主义和现代主义理论中，主体（巴特和福柯称为"作者"）的潜在权力压制了能指的"构成意义"（constitutive import），这种压制还导致写作主体的实体化和中心化。正是在解构主体这个层面，德里达认为我们必须理解，为什么在解构主义语言学中，"重复"和"在场"的概念特别重要，因为"重复"（repetition）和"在场"（presence）总是和上下文有关 [4]，而上下文终于跳出了主体的自我（真理的把握者）良好的感觉。然而，在现代主义艺术中，尤其是在抽象艺术中，"重复"和"在场"是被排斥的，其追求的是"唯一"和表现"不在场"，"不在场"就是隐藏在构图背后的深层意义（或者含蓄意义）。现代主义艺术的最高境界就是尽可能深地隐藏艺术家要表达的意义，而挖掘出（解码）这个隐藏的深层意义则是批评家的工作。其实我们在海德格尔那里早就已经听到过这个"隐藏"的意义观点了（见本书第六章）。

不过，德里达想把这个解码工作放到不同的情境之中，这就是他所说的意义的不断"散溢"。德里达关心的是思想结构本身，而不是艺术作品最终的意义，即那个似乎隐藏在作品深处的神秘意义。因此，德里达站在了理想主义的现代艺术"自诩主体"的对立面上，成为一个"自在能指"的游戏者。只有让能指自在，才能让所指外延无

[4] Stuart Sim, *Beyond Aesthetics: Confrontations with Poststructuralism and Postmodernism*; also in Stuart Sim, "Jacques Derrida", in *Key Writers on Art: The Twentieth Century*, ed. by Chris Murray, pp. 96-102.

限变异，这也就是罗兰·巴特所说的文本的"延宕"（dilatory）。[5]

这个文本延宕或者所指散溢就是后现代理论中另一个重要的概念"框子"（frame）的同义语。后现代主义批判古典的"自足匣子"，以及现代主义的"平面性"的自足文本的理论，最终将作品意义的探讨转向"框子"，也就是文本的外延或者上下文空间之中。德里达的解构主义无疑是这个"框子"理论的倡导者，而事实上德里达也是挑战康德的"框子"美学概念的第一人（见本章第二节）。

德里达的解构是对统治着语言的权力话语的透视和解构。福柯把这个话语叫作"陈述秩序"，而利奥塔则称之为"知识叙事"。他们三者都认为，我们对社会、历史和现代性的讨论必须面对引导行为的价值观。社会实践理论对宇宙的"真"可能不感兴趣，而对什么是具体历史状况中的"对"感兴趣，它关注行为指向的价值，因为这一价值已经交织在社会实践中。在社会实践中，个人是选择的主体，但是他的位置决定了他的政治倾向和观念。在话语和话语之间，永远存在着霸权和多元的竞争，以及意识形态的偏见，正是这些构成了社会话语的结构。所以，个人的社会批评文本和批评位置在话语的相互斗争之中应当永远是边缘的，只有这样，才能将话语权力开放。

德里达的语言解构确实启发了思想界对权力话语的反省和批判。然而，在艺术批评方面，我们可以亲身感受到，尽管德里达的解构主义艺术批评给人的感觉是开放的，比如，他总是让批评主体靠边站，试图让更多的主体（比如在鞋的讨论中，他让农妇、妓女和其他女性）出场言说，但是，这种回避（或解构）真实的批评，其实又总是在"自我锁定"，避免陷入任何武断和玄学，也由此似乎总是陷入无休止的"去神秘化"（demystification）的苦役之中。

德里达对社会异化问题不感兴趣，认为如果有异化的问题，那也是语言对人的异化。他的理论在本质上是反现代主义和反前卫的。比格尔、阿多诺、格林伯格等人所强调的理论自足、语言独立和形式自律，实际上撇不开个体价值和社会批判的意识形态因素，但是德里达和一些后结构主义理论家（比如罗兰·巴特），以及受到后结构主义影响的艺术史家（比如克劳斯）的理论，主要注重语言文本本身，否认在语言之外存在一种物质结构或者文化再生产系统，而现代主义和前卫理论关注的恰恰是这个系统如何参与塑造人类灵魂并成为艺术再现的具体中介。德里达、罗兰·巴特以及福柯，更愿意把现代主义所谓的物质生产结构看作话语权力的组成部分。所以，在他们那里，语言学的批判实际上就是社会批判。在这个意义上，我们可以说，后现代文化

[5] Roland Barthes, "From Works to Text", in Brian Wallis ed., *Art After Modernism: Rethinking Representation*, p. 171.

政治语言学本身就是社会理想主义的，尽管它反省启蒙运动的理想主义，但终究，启蒙运动是现实的理想主义，而后现代文化政治语言学才真正是纸上谈兵的理想主义。

二、利奥塔：宏大再现叙事的不可能性

与德里达关注语言的解构哲学不同，利奥塔主要关注对传统知识增殖和科学哲学的解构。但是，与德里达和福柯一样，利奥塔也认为知识叙事（无论是科学的、艺术的还是历史知识的）在社会运作中起到了至关重要的作用。知识叙事是超出个体控制力的知识秩序，福柯称之为"权力话语"。而艺术史问题，比如如何看待和界定前卫艺术或者实验艺术，首先与艺术史叙事的游戏规则（即知识秩序，或权力话语）有关。

利奥塔是第一个对后现代主义进行系统的理论阐述的学者。他在给加拿大魁北克省政府的《后现代情状：一个有关知识的报告》中第一次系统阐述了后现代问题。他主要关注的是科学哲学的问题，后来才发展到对艺术和文化的讨论。

利奥塔的报告陈述了一种关于知识的行为表述和叙事的理论（a performative and narrative theory of knowledge），即知识是通过叙事的重复诉说而创造的。我们认为，这与前面提到的德里达把重复与上下文连在一起，是一个道理。这些重复的诉说发展了规则并且使之成为"语言的游戏"（language games）。这是利奥塔从维特根斯坦那里借来的概念。当我们做这些语言游戏的时候，个人实际正通过社会纽带与更大的社会实体发生关系。[6]

利奥塔指出，在现代社会中，这些叙事被超级叙事或者形而上叙事（metanarratives）所确定和制约着。这些宏大叙事总是在组织和结构着那些小的叙事。同时，体制总是在支持这些宏大叙事，并以此去支持和保证社会的整体运作。

而利奥塔提出的后现代情状，正是出于对这些超级叙事的怀疑和挑战。在后现代主义世界，体制机构变得更为复杂，不再是一个可以完全自我掌控的实体，从而能够支持超级叙事系统并排斥其他的叙事。相反，这些机制提供了一个容纳矛盾和冲突的空间平台，各种不同的语言游戏可以同时进行，人们失去了对超级叙事的原理和功能的信仰。后现代情状正是为语言游戏的各种相对独立的多元网络所设定的、不再被宏大叙事所左右的一些规则。也就是说，利奥塔的后现代情状理论的雄心是重新界定社会纽带和语言游戏的规则。[7]

[6] Jean Francois Lyotard, *The Postmodern Condition: A Report on Knowledge*, Minneapolis: The University of Minnesota Press, 1984, pp. 9-11.

[7] 详见 Jean Francois Lyotard, *The Postmodern Condition: A Report on Knowledge*, 1984。

利奥塔认为，大约在 19 世纪末 20 世纪初，以往科学的超级叙事受到了质疑，无法自我证明其游戏规则的合法性。这一危机导致了人们对知识的新认识。新认识不再被自我设计的形而上叙事所保障，后现代主义科学从此沿着多元的自明系统而前进，也就是说，不同的科学语言游戏互相检验，相互平衡。在这个意义上，对于利奥塔而言，现代、前现代、后现代可以同时并存。

利奥塔在一篇题为《回答"什么是后现代主义"的问题》的文章中（也收录在他的《后现代情状》中）指出了文化和艺术的后现代特征。[8] 他把后现代艺术称为"写实的艺术"（realistic art），并用来特指西方流行的大众艺术和极权主义艺术，它们已经不再挑战和怀疑权威，而是接受和遵从现状。其实，这个看法格林伯格已经说过。格林伯格认为，前卫主义者（即很多人说的 20 世纪 50 年代以后的"新前卫"）的顺从是一种"只重复现存的知识，而不是去质疑它从哪里来"的遵从，而这意味着 20 世纪七八十年代前卫实验艺术的终结和死亡。

利奥塔并不附和实验艺术终结的说法，相反，他认为前卫依然存在并且仍然重要。他把前卫称为"后现代"。在他对知识规范的质询过程中，现代和后现代一前一后地出现，后者超越了前者的局限性，就好比塞尚拒绝在他之前的科学的自然主义，而后立体主义又拒绝塞尚，接着杜尚又拒绝立体主义一样。

利奥塔认为，每一个艺术家的作品都是后现代的，直到新的后现代作品出现。后现代知识提供了一种新的局限性规范，却无法把这个规范固定下来，因为后一个后现代又超越了后现代自己。所以，在利奥塔那里，未来就是我们现在已经感受到的"后"（post）什么。鉴于现代作品已经建立起统一的规范，那么，无论后现代使用哪种表现形式，后现代作品都具有一种"无法表现的表现性"（presentation of the unpresentable）。利奥塔把这种"无法表现的表现性"和康德的崇高美学理论联系在一起。康德的崇高美学是理念和表象的统一、意识和感知的统一，但是这种统一、整体感和系列性在利奥塔看来已经终结了，留给后现代发挥的只有表现认识状态或者知识本身。所以，在现代艺术的统治下，后现代艺术代表了那个不能表现的、只能认识的东西。后现代艺术无法做到言意统一，只能表现意在言外的东西。利奥塔这个不能表现的表现或者只能表现不能言说的观点，是对启蒙运动以来现代艺术的崇高美学、结构主义语言学和科学真理的对称理论的逆反。表面上，这是一种对后现代艺术的描述，实际上是在推崇新的游戏规则，那就是后现代（如果再现了什么）只能再现那种具有不稳定性和不规则性的状态本身。

[8] Jean Francois Lyotard, "Answering the Question: What is Postmodernism?", in *The Postmodern Condition: A Report on Knowledge*, pp. 77-84.

在《回答"什么是后现代主义"的问题》那篇文章的最后，利奥塔说，我们的工作不是去迎合现实，而是通过创造某种隐喻获得那种不可表现性。[9] 这是一个十分有意义的建设性意见，与我们下文中讨论的后现代"讽喻"（allegory）美学有关。这个概念在本雅明、阿多诺以及福斯特、布洛赫和欧文斯那里都曾经讨论过，"讽喻"因此可以被看作后现代主义在语言方面的一个共识。但是，利奥塔在这方面却语焉不详。

利奥塔的理论有两个问题。第一个问题是仍然没能跳脱线性进化和循环的思路，这其实是现代主义不断地断裂和否定的遗留问题。我们认为，在这个层面上，后现代主义和现代主义是一回事。利奥塔用前卫或者实验艺术的发展去解释这个线性循环，使前卫成为现代内部对现代自身的否定因素（即后现代）。他把格林伯格已经界定的现代艺术的自身批判看作现代和后现代的线性进步过程，但他没有看到，现代主义对过去的否定不仅是对过去的艺术的否定（即格林伯格等人的媒介的自律和进化），同时也是对那个与之疏离的社会的否定（现代主义总有一个意识形态的假想敌，尽管现代主义者做出逃避意识形态的姿态，但是，现代主义对社会的否定是存在的）。利奥塔仅把这个双重否定整体中的自我否定（主要还是对媒介语言自身的否定）单独抽取出来，作为后现代的本质和起源。除此之外，他又把现代主义的知识叙事整体看作后现代主义的假想敌。既然这个整体包括启蒙运动以来的所有既定规范，那么，现代主义的分离（和社会、大众及传统分离）也应是这个整体规范的一部分，但是，利奥塔却把现代主义整体中的一些分离因素抽取出来，把它们界定为后现代对现代的否定和断裂的起源，后现代因此被看成了一种断裂。

上述这些矛盾被利奥塔解释为现代主义已经蕴含了"现代性否定"（即后现代）。从线性历史发展的角度讲，这一判断无可非议，但也好像什么都没说。其实，利奥塔的这个"现代性否定"与近半个世纪西方知识界普遍存在的反思和批判启蒙主义的思潮有关。利奥塔把后现代对现代批判的起源，向前追溯到了启蒙形而上学系统（即广义的现代主义）自身的起源阶段。

利奥塔理论的另一个问题是，从当代艺术史发展的角度看，他所谓的后现代主义对语言游戏规则的怀疑的观点并不新鲜，它代表的实际上是 20 世纪 60 年代以后观念艺术的实践，即不停地质询艺术的本质。利奥塔的后现代主义就像观念艺术一样，是对艺术本体的无限质询。他认为艺术应当挑战任何完整和统一，永远表现"不可表现的表现性"。但是，这些本来是多方向的"自由"和"多元"却被利奥塔拴在一根线

[9] Jean Francois Lyotard, "Answering the Question: What is Postmodernism?", in *The Postmodern Condition: A Report on Knowledge*, p. 81.

性历史观的绳索上，后现代不仅不是现代的分野，反而已经驻足于现代之中，成为过去中的未来。由此，未来不是在现在之后，而成了过去已有的一种去"后什么"之类的东西。于是，过去、现在与未来就总是处于一种"后"的否定链条之中，否定成为前卫或者后现代的永恒标志。这样一来，岂不是又回到启蒙主义的革命叙事了吗？但是，利奥塔的这种叙事方式却成为当代视觉文化或者后现代文化政治语言学实践的否定性预设的前提和基础。

三、詹明信：资本主义文化本质的三种图像再现模式

詹明信更关注文化艺术的再现叙事。他严格地按照马克思描述的资本主义发展的三个阶段去阐述现实主义、现代主义和后现代主义文化的发展逻辑，也就是阐释现实主义、现代主义和后现代主义艺术家是如何通过不同的叙事方式再现了资本主义不同阶段的本质特征。这可以说是西方马克思主义的通用方法。比如我们在下一章要讨论的比格尔的前卫理论，也是基于这样的方法。

詹明信是中国人最为熟悉的后现代主义理论家之一。他的后现代主义理论和利奥塔完全不同。利奥塔从政治和道德的角度指出统一和整体完全不可能，詹明信则从马克思主义理论的角度把后现代主义描述为一种晚期资本主义的文化现象，一种反映晚期资本主义社会结构的激进文化。这种激进文化在詹明信看来是与现代主义断裂的。现代主义仍然期待或者强迫自己去表现一个新的、有可能成为现实的未来世界，因此现代主义仍然是古典的，就像人们总是有着想保留一张时间似乎凝驻不动的老照片的古典情结一样。[10]

詹明信认为，后现代主义文化与前现代复制自然的现实主义美学具有某种类似性，从这个角度讲，后现代也是一种对现实的拷贝。然而，后现代主义文化对现实的复制是从属性的，是人造的自然，或者说，是确确实实、完完全全的第二自然。与现实主义不同，现代主义关注事物背后的实在本质，甚至关注它们承载的乌托邦意义，而后现代主义对事物的态度只是流水账式的记录。所以，较之现实主义和现代主义，后现代主义显得更真实。通过复现第二自然，后现代主义文化改变了晚期资本主义时代的个人对空间和时间的感觉。因此，后现代主义不是一种文化风格，而是一种文化驱动力。詹明信在1984年发表的文章《后现代主义，或者晚期资本主义的文化逻辑》中提出了上述观点，并将这篇文章作为第一章收录在1991年出版的同名专著中。[11]

[10] Fredric Jameson, *Postmodernism or, the Cultural Logic of Late Capitalism*, Durham: Duke University Press, 1992. 本书中译本见《晚期资本主义的文化逻辑》，陈清侨等译，北京：生活·读书·新知三联书店，1997年。

[11] Fredric Jameson, *Postmodernism or, the Cultural Logic of Late Capitalism*, pp. 1-54.

詹明信认为，晚期资本主义文化逻辑最为突出的特点是它的"肤浅性"（depthlessness）。詹明信通过两双鞋比较了后现代主义文化的"表面恋"（surface fetishism）。首先，他重新提起海德格尔曾经讨论过的梵·高有关农民鞋的绘画。海德格尔认为这幅画表现了一个世界——农妇存在的真实世界，虽然画家并没有在画面中直接述说，但是画作蕴含着这些意义。詹明信把海德格尔的"土地"和"世界"之间的关系，转译成"无意义的物质身体"和社会及历史给予它的"意义馈赠"之间的关系。[12] 他把海德格尔关于"鞋"的存在本质的抽象讨论，变成了马克思主义的上层建筑和经济基础的关系。

与梵·高的《鞋》相反，沃霍尔的《钻石灰尘鞋》（参见图 6-8）没有表达任何宏大的真理，也没有试图表现这些鞋的所有者拥有何等特殊的魅力。詹明信写道，沃霍尔的镶着钻石的鞋，是对表面化的自恋，仅仅是商品而已，只传达了一种"递减效应"，除此无他。因为沃霍尔的鞋没有为我们提示任何个人的痕迹，只展示了一组东西的表面样子而已。它是匿名的，所以，它代表了流行大众的身份以及他们的喜好。而梵·高的鞋带着劳动者身上的尘土。同理，蒙克的《呐喊》（*The Scream*, 图 9-1）也试图表现现代人真实的异化本质和他们的焦虑，那种愤怒和嘶鸣是个人真实感情的流露。但是，在晚期资本主义文化中，这些个人化的再现方式变得不可能了。

后现代的肤浅带来的是历史的丢失。这表现在 20 世纪 70 年代风靡的怀旧电影中，詹明信举了乔治·卢卡斯（George Lucas）的《美国风情画》（*American Graffiti*）作为例子。这类电影描绘的是记忆中的过去，通常折射了搬进城市新区的那一代青年的文化。詹明信认为这部电影典型地体现了后现代主义文化的肤浅性特征，深刻性已经完全丧失，代之以平面化和样式化（即"陈词滥调"）。在后现代时期，没有任何风格能起到历史主导作用，到处都是自由的拼凑。自从詹明信的后现代主义理论文章发表以来，人们开始争相使用"陈词滥调"这个概念。

但是，无论是肤浅化、重复性（陈词滥调）还是平面化，这些概念或者文化特点其实都在本雅明的著名文章《机械复制时代的艺术作品》中讨论过了。机械复制的重复性导致艺术作品的唯一性和原初性（本雅明称为灵韵、灵光或辉光 [aura]）消失。这是大众文化的需求所致，也是大众传媒的特点。本雅明从版画和现代印刷的历史、摄影技术的发明和发展、20 世纪大众文化和政治意识的传播等角度去讨论上述概念。他遵循的不是单一的政治或者经济，亦非单纯的科技发展历史逻辑，而是非常自然地综合性地讨论了 20 世纪的艺术特点。但是，詹明信从现代到后现代的文化再现理论，

[12] Fredric Jameson, *Postmodernism or, the Cultural Logic of Late Capitalism*, p7.

图 9-1　蒙克，《呐喊》，布面油画，91 厘米×73.5 厘米，1893 年，挪威国家美术馆。

是建立在他的马克思的三个阶段理论之上的，即从资本的原始积累，到垄断资本，再到跨国资本。和这三个阶段相匹配的文化，分别是现实主义、现代主义和后现代主义。其中，后现代主义就是垄断资本向跨国资本转折时期的文化体现，碎片化是跨国资本阶段的典型形象的特点。由于詹明信总是抓住艺术再现和资本世界的对应关系，所以，其陈述显得比本雅明的更为机械和教条。而且，他对文化的描述运用了太多带有心理

图 9-2　威斯汀波那文图尔酒店，1976 年，美国洛杉矶。

情绪的形容词，不免有煽情之嫌。

　　因为全球化时代被理解为跨国资本主义的新阶段，詹明信的晚期资本主义文化也就很自然地融入当代全球化理论之中。这个理论模式包括以下几个主要方面：全球时空与个人时空的矛盾，当下感知与历史记忆之间的置换，过去与未来的线性穿梭，在地与国际的文化身份的交叉，等等。这些是全球化理论的基本叙事角度，而詹明信则是该理论的重要旗手之一。

　　詹明信认为后现代是"超空间"（hyperspace）的文化。他以坐落在洛杉矶城市中心的威斯汀波那文图尔酒店（Westin Bonaventure Hotel，图 9-2）为例，说明了这个问题：酒店里面的通道、走廊、阳台、扶梯等都让人们无法感知这个饭店的整体结构。由此，他认为这个饭店就好像我们今天生活的真实世界的缩影，是我们日常生活的折射。[13] 以这个观点为基础，詹明信对中国艺术家尹秀珍的作品（图 9-3）进行了分析。2005 年，笔者在美国匹兹堡大学与詹明信一起出席了"现代性和当代性"的研讨会。詹明信在演讲中，用图像演示了中国艺术家尹秀珍的作品。尹秀珍用纺织品制作了一些手提箱，箱子里面是尹秀珍用布做的楼房和街道等都市风景，有中国的，也有外国的。这些都是她曾经去过的城市风景。詹明信认为，尹秀珍的这些"提箱城市"再现了她的记忆，但这些记忆都是孤立的"碎片"，无法整合，无法连续，所以只能作为瞬间回忆储存并带在身边。詹明信的解释可能只符合尹秀珍原意的一半，另一半则是詹明信自己的解释：尹秀珍的作品表现了跨国公司充斥和大都市林立的全球化世界带给人们的时空感觉，即平面的、瞬间的、处于角

[13]　Fredric Jameson, "The Theories of the Post-Modern", in *Postmodernism or, the Cultural Logic of Late Capitalism*, pp. 55-66.

图 9-3　尹秀珍，《可携带城市》，装置，尺寸可变，2001 年。

落的一种记忆，这记忆永远无法提供一个完整世界的画面。他的解读完全忽视了尹秀珍的个人创作历史和生活经验。尹秀珍的创作从一开始就主要选用家庭材料，以鞋、衣物、线、布、家具等为创作原型，"家"在尹秀珍的艺术中占据极重要的核心位置。自 20 世纪 90 年代初以来，尹秀珍与她的丈夫宋冬创作的一系列作品都有意无意地表现了这种内涵。[14] 因此，手提箱显然来自这样的创作历史和个人经验。而当詹明信遇到尹秀珍的作品时，他自然地把尹秀珍作品的在地逻辑删除掉，给它贴上一个全球化的标签，这也是 20 世纪 90 年代以来西方后现代文化政治语言学所惯用的叙事方式。

　　1985 年 9 月至 12 月，詹明信到中国讲学，引起中国学人的极大反响。他从文化与生产方式、文化与宗教、文化与意识形态的关系讲起，非常细致地介绍了现代主义的叙事特点，最后集中讲解了后现代主义文化的特点。[15]

　　利奥塔和詹明信两个人都谈当代危机，也都认识到这是关乎历史叙事的危机，不同的是，利奥塔主要看到了科学自身的合法性危机，也就是知识增长和知识进步的危机，危机导致裂变，因而在这个逻辑中裂变是合理的。利奥塔关注的是现代社会内部的自律逻辑。詹明信主要解释这个危机的外部因素，从外部社会结构去解释后现代主义，这是马克思主义的立场，即艺术家的叙事是对外部世界结构的折射，也是对晚期资本主义社会结构的危机的反映，裂变是不合理的生产关系和经济基础的必然结果，

[14] 笔者把 20 世纪 90 年代出现的这种艺术称为"公寓艺术"。最早讨论这一现象的文本见 Gao Minglu, *Inside Out: New Chinese Art*, Berkeley and Los Angeles: The University of California Press, 1998. 另见 "Apartment Art", in Gao Minglu, *Total Modernity and the Avant-Garde in Twentieth-Century Chinese Art*, Chapter 10.

[15] 这些讲演汇总为一本书：《后现代主义与文化理论：弗·杰姆逊教授演讲录》，唐小兵译，西安：陕西师范大学出版社，1986 年。这是一本简要明了的读物，对了解詹明信（又译作杰姆逊）的理论以及西方新马克思主义文化理论非常有帮助。

是资本主义市场经济及其文化生产所导致的，是没有办法改变的本质性叙事。[16] 詹明信从马克思主义的角度，分析了资本主义社会中的主体性如何受到跨国经济的控制，历史的叙事缘何变得更加困难，个人的情感经验如何彻底地被大众图像所控制等问题。这些都和以往新马克思主义的景观理论有关。这个景观也就是我们在前面讨论克拉克的时候提到的那个"经济符号化了的图像"。

利奥塔认为后现代主义是现代主义中的后现代因素的泛起。詹明信则试图让我们明白后现代主义文化是"陈词滥调"，即对以往用过的词汇（包括现代主义风格）的重新咀嚼。克雷格·欧文斯强调后现代常用的讽喻手法的上下文功能，认为讽喻或者反讽其实源于现代主义，所以它也是一种重复现代主义修辞的另类方式（详见本章第二节）。可见，不少人认为，后现代主义的每一种理论几乎都是寄生在现代主义之上的。因此，难怪《十月》群体中的学者克劳斯坚持认为，后现代主义只是现代主义的新修辞，二者没有本质的区别。[17]

利奥塔认为，后现代对现代的边界不断逆向侵吞（delimits the modern retroactively），其目的可能是为被断裂者树碑立传。[18] 而事实上，在历史发展的进程中并没有 A 和 B 这样截然不同的（类似科学数据表）划分，因此，两个截然不同的历史时期似乎并不存在。这可能就是为什么利奥塔研究的是"后现代条件"或者"后现代状态"（condition）而不是"后现代时期"（period）的原因。如果一种断裂仍然延续着被断裂者的修辞方式和模式，那么断裂本身也就消失不在了。当现代主义者说他们和传统断裂的时候，真实状况是，他们把断裂的理念和信仰又带入他们的新时代，而并不意味着他们真的在事实上和传统断裂了。后现代主义也是这样，当后现代主义者说他们和现代主义再见的时候，其实，他们已经把现代主义奉为不朽的里程碑，而这一不朽会继续发出光辉。

因此，目前所有后现代理论的问题主要在于：第一，他们都仍然把现代主义作为一种区分标准，简单地说，什么和现代不同，什么就是后现代。这仍然是一个二元断裂的表达，笔者称之为"钟摆"模式，或者说是自从启蒙运动以来不断以新代旧的革

[16] 过去 25 年，有不少学者成功地勾画了这个"不可勾画"的世界和后现代主义，比如居伊·德波的 *Comments on the Society of the Spectacle*, trans. by Malcolm Imrie, London and New York: Verso, 1992，其中译本为《景观社会评论》，梁虹译，桂林：广西师范大学出版社，2007 年。Michael Hardt, Antonio Negri, *Empire*, Cambridge, Mass.: Harvard University Press, 2000; Retort, *Afflicted Powers: Capital and Spectacle in a New Age of War*, London and New York: Verso, 2005；以及 Joseph Stieglitz 和 Naomi Klein 等人的著作。

[17] Rosalind Krauss, "Some Rotten Shoots from the Seeds of Time", in *Antinomies of Art and Culture*, ed. by Terry Smith, Okwui Enwezor and Nancy Condee, Durdam: Duke University Press, 2008, pp. 60-70.

[18] 这或许就是哈维所说的"创造性的破坏"，这对理解现代性来说非常重要。参见〔美〕戴维·哈维：《后现代的状况》，阎嘉译，北京：商务印书馆，2003 年，第 25 页。

命的表达模式。第二，吊诡的是，这种后现代主义的革命和新旧替代总是具有怀旧或者回归的愿望，比如詹明信总是怀念现代主义对个人真实的表现，对现实主义的本质再现有摆脱不掉的留恋感；而利奥塔对前卫的精神和范式的创新总是怀有崇敬之心，这使得他的断裂总是不能脱离现代的（实际上也是康德的）主体（个体）自由的意识模式。然而问题是，这个世界（或者按照海德格尔的说法，这个世界的存在）可能远比个人的自由意识的存在要宽广丰富得多，正如"鲲鹏展翅九万里"这种无限的自我超越一样。或许，现代主义的整体和后现代主义的碎片并不是对立的，肤浅和深刻也不是这两种文化的本质。甚至后现代主义文化是否真的像后现代理论家所描述的那样真实存在着，也是一个问题。

无论是利奥塔还是詹明信，都无法在他们的叙事中描述出后现代主义在终结了现代主义之后应该有什么样的前景。历史的终结既是现代主义的终结，也是后现代主义的终结，那么终结之后呢？其实，只要线性替代的历史决定论及其叙事模式还存在，反体制的前卫艺术、观念艺术、抽象艺术和写实艺术等归类模式就会仍然存在，我们也就无法终结现代和后现代。

这样看来，后现代主义理论是一种关于是否可以断裂，而非真正实现了断裂的理论。同时，后现代主义给我们的感觉是，它好像不是一种断裂，而是一种非常"深刻的"暂时性困惑。后现代主义似乎找不到任何与之继续断裂的对象了。如果后现代主义真的和现代主义有天壤之别的话，那它就不应该继续沿用现代主义的历史断裂的语言和叙事模式。遗憾的是，无论是利奥塔还是詹明信，几乎所有的后现代主义者，都只不过把现代主义的文本加上一个新的"后现代主义"的上下文而已。更深层的问题是，没有任何一种后现代主义理论指出未来的出路在哪里，它们更多的是在往回看，也就是批判。

可以说，后现代主义者不是终结者，而是很喜欢指出以前的理论已经被终结的"观看者"（observer）。后现代主义理论对启蒙运动以来的历史学、形而上学、语言学和知识陈述系统进行了全面的反省和批判。德里达的解构主义成为传统语义研究的清道夫，利奥塔和福柯把现代历史视为掌控权力的知识陈述秩序的历史，詹明信和新马克思主义批评家试图建构一套资本主义社会的文化符号（或者表征）系统，以便和资本主义的政治经济发展阶段相对应，而弗洛伊德和拉康的精神分析心理学则为上述批判语言提供了某种潜意识资源。

在后现代主义影响下的艺术史理论从现代艺术的媒介美学批判转向文化政治语言学批判，艺术再现的理论也随之发生了转变。

第二节 "匣子""格子"和"框子"：
古典、现代和后现代的再现语言视角

在这一节中，笔者将从具体的形式原理入手讨论后现代的再现观念是如何从媒介语言学转入政治语言学的。笔者用"匣子""格子"和"框子"对应西方古典、现代和后现代的再现理论。笔者认为，现代主义和后现代主义其实都承接了古典艺术的"自足匣子"的原理。

笔者已经在第四章讨论了李格尔和沃尔夫林的"自足匣子"理论，在第八章又讨论了以格林伯格为代表的"平面性"的现代主义视觉理论。后现代主义试图走出前两者，因为他们认为古典和现代主义都是把艺术作品看作一个"对象"（object），而非承载了更多超出作品的广泛的社会意义的"符号"（sign）。古典写实遵循的再现模式可以称为"匣子"（立体），现代主义崇尚"格子"（平面），后现代主义则主张"框子"（多维或者上下文）。于是，"匣子"（self-contained）、"格子"（grid）和"框子"（frame）就构成了古典、现代和后现代再现哲学的三种具体的视觉语言。

后现代主义和后结构主义理论提出的"框子"似乎是指作品的边框，其实更准确地说，是指作品的边界之外，它符合德里达的意义"自由发散"的理论。只有从这个"框子"理论的视角出发，对艺术作品的解读才可能是正确的。这实际上是有关文本和上下文的区别：在后结构主义者看来，古典和现代艺术理论只关注文本，而后结构主义的责任是把文本的意义引向更加广阔的上下文。

古典主义绘画在自我封闭的方盒子里构筑着一个个视觉层次丰富的"情节时刻"。在李格尔的艺术史研究中，古埃及的浮雕是关乎触觉的，透视是多向的，没有焦点，所以浮雕中的人物和形象是分散的。古希腊的浮雕表现的是单体的、三维的人物，具有平面性和装饰性效果，同时又借助这些个体人物的高浮雕和浅浮雕阴影效果，以及浮雕背板的深度性，形成了前景、中景和背景的三维空间效果。这是一种触觉和视觉相结合的视觉效果，它已经初步具备了"匣子"（或者剧场性）的效果。到了古罗马的浮雕那里，这种效果发展得更加完善。浮雕前景、中景和背景的交接处更加自然微妙，完全是三维空间的绘画效果。这就是笔者所说的"自足匣子"。李格尔后期在讨论荷兰群体肖像的时候，就运用了这种"自足匣子"理论去解读其意义。

法国新古典主义时期大卫的《荷拉斯兄弟的誓言》（1784）和西班牙委拉斯贵支的《宫娥》（1656）都是这种"自足匣子"的典型代表。《宫娥》把画家的画室分成了三个层次不同的场景，前景是公主和宫女，中景是画家本人，背景是墙面上的饰物、映出国王和王后身影的镜子以及远处走廊中的管家。这三个层次被非常合逻辑地装进

了一个方盒子里。而福柯正是在画家所构筑的这个封闭的"匣子"里，把每个人物的视线连接起来，以揭示这些视线所编织的隐性权力话语。福柯的"视线"（gaze）叙事试图突破古典"自足匣子"，也就是试图突破画框的限制，不仅仅从作品本身，也从作品的接受者角度去解读这些视线，并赋予画中的形象、场景和故事以看不见的画外意义。这就是后结构主义的视觉文化理论，也是 20 世纪 80 年代流行的新艺术史理论关注的重点。我们将在本书第十一章详细讨论。

为什么在中国绘画史中没有出现这样的"匣子""格子""框子"的观念和说法呢？在中国的绘画观念中出现了一些和"匣子"不同的说法，比如"六法""三远""一画"等等。这些概念不完全是透视观念，正如我们不能完全把西方的"匣子""格子"和"框子"的概念仅仅看成纯粹的透视观念一样。它们是一种视觉意识，其出现和多种因素有关。比如，"匣子"的起源恐怕和西方的诗画比较传统有关。中国古代也有诗画比较的传统，但它为什么没有促成"匣子"意识的出现？我们知道，中国和欧洲国家的艺术理论在早期都与文学分不开，而诗与画的关系也很早就受到了双方的关注。比如，古罗马的普鲁塔克（Plutarch，46—120）就曾经说过："诗是说话的图画，绘画是沉默的诗。"几个世纪以后，中国唐代的王维（约 701—761）也说过"诗中有画，画中有诗"。但是，古罗马人在比较诗画异同的时候，主要依据的是感知特征，也就是说，他们讨论的是诗和画所呈现的不同的感知形式。亚里士多德认为，虽然诗与画运用不同的修辞媒介（绘画用形象，诗歌用语词），但是它们都临摹自然，都具有情节（也就是都有语词因素），都有形象设计因素，并且都讲述故事。亚里士多德的诗更多地指古希腊史诗和悲剧，虽然和中国古诗有别，但道理似乎是一样的。

莱辛对绘画和诗歌的讨论对西方绘画理论影响很大，可以看作李格尔的"自足匣子"理论的先声。莱辛认为，与诗歌通过情节的持续发展来表现时间的过程不同，绘画不是时间的艺术，重要的是再现"最为典型的时刻"（fruitful moment of significance）。这也就决定了绘画必须在这个"时刻"把各种形象因素高度统一在一起：（1）它必须拥有一个主题；（2）必须有一个统一而多样的构图；（3）必须有一个像窗口一样的画面，从中可以看到真实的现实。

这里最重要的是第三点，"一个像窗口一样的画面"，说的就是一个从正面去观看的"匣子"。窗口是一个有"框子"的平面，平面背后有无限延伸的深度景物。正是从这个"匣子"的观念出发，李格尔认为古埃及、古希腊和古罗马浮雕具有触觉—触觉与视觉相结合—视觉的发展逻辑。

中国绘画可能从来没有出现过类似的"匣子"观念。宋代沈括的"以大观小"之

图 9-4　丢勒，《自画像》，木板油画，67.1 厘米×48.9 厘米，1500 年，德国慕尼黑老绘画陈列馆。

说很像是一种"盆景"观念[19]，既然是盆景，画家看山水就可以移动着看，甚至想象着从空中看。如果山水风景被看作盆景，那么在画家和山水这个被描绘的"对象"之间就不存在一个取景框，即窗口。但在西方，画家和被画对象中间必须有一个取景框。这在文艺复兴的画家那里是种普遍现象，比如丢勒就曾经讨论过这种取景框（图 9-4、图 9-5）。

在中国，由于没有"窗口"意识或取景的限定条件，画家的创作相对要自由一些。人们关于世界的经验可以直接融入"对象"（即山水）中，这样，山水也就无所谓山水了，此即人们常说的"看山是山，看山不是山，看山还是山"的体悟。宋代郭熙提出"三远说"（即高远、深远和平远），这三种不同方向的视角既可以单独出现在一件作品中，比如荆浩的山水多为高远，董源的则是平远，也可以全部出现在一个画面之中，比如范宽、郭熙的作品就有这种综合性。这不是"匣子"那种自我封闭的空间结构，但也并不排斥从一个自我的角度去看外部世界（当然，中国画论中很少会提到画家的自我视角）。"三远说"的提出一方面与中国古代没有科学的透视学有关，另一方面，中国绘画理论总是与诗意及道家的联想有关，也就是"远"，它既是一种独特的透视，也是一种思维方式。平远向左右延伸，高远向上下延伸，而深远则是前后的深度延伸。显然，这是一种冲破"匣子"或者"框子"的束缚，一种观与悟、环境经验与身临其境相结合的意识，一种和"远"有关的意念。它既不是纯粹的空间意识，也不是纯粹的时间意识。它除

[19] 沈括《梦溪笔谈·书画卷》云："又，李成画山上亭馆及楼塔之类，皆仰画飞檐。其说以谓自下望上，如人平地望塔檐间，见其檐桷。此论非也。大都山水之法，盖以大观小，如人观假山耳。若同真山之法，只合见一重山，岂可重重悉见？兼不应见其溪谷间事。若人在东立，则山西便合是远境，人在西立，则山东却合是远境；似此如何成画？李君盖不知以大观小之法，其间折高折远，自有妙理，岂在掀屋角也。"沈括著，刘启林校：《梦溪笔谈艺文部校注》，哈尔滨：黑龙江人民出版社，1986 年，第 79 页。

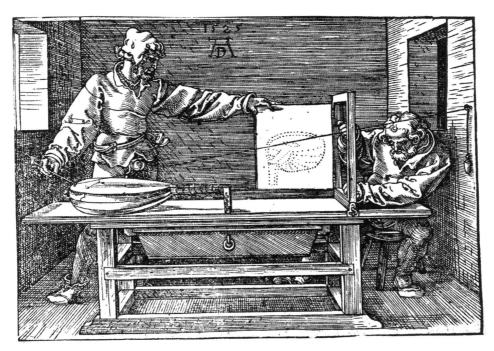

图9-5 丢勒，《画家绘制鲁特琴》，木版画，1525年，尺寸不详，美国纽约大都会艺术博物馆。

了包含视觉感知因素，比如远方的意涵，也有精神因素，比如要求画家保持"心远"的超脱境界。当然，这和魏晋时期陶渊明和谢灵运的空灵诗传统有关，也和王维及后来的禅宗山水理论有关。于是，中国画论中产生各种有关"意在远，而不在近"的理论，既不苛求画面准确复制对象，也不要求画面必须承载一种绝对清晰的理念。

当然，西方绘画的"窗口"也并非完全是物理性的，它也有精神因素，可能与基督教的神秘和崇高思想有关。窗口最早和天堂有关，哥特教堂的彩色玻璃窗上镶嵌着宗教人物和符号形象，人们认为窗口就是通向天堂的大门（图9-6）。在达·芬奇的《最后的晚餐》中，基督身后的窗口以及墙壁上重复的方形都隐喻着天堂之门，跨过它们就可奔向彼岸（参见图5-3）。这些窗口制造着深度的幻觉，不论是窗外的大自然，还是那黝黑的长方形都是永恒性和无限性的表征。现代主义者选取了后者，将那没有景物的方形平面作为现代主义形而上学的语言模式，并且从单幅的方形平面逐渐发展为重复的方格子，由此从单极的无限性发展为多极的物理过程。而以极少主义为代表的格子宣称解构了匣子。

现代主义绘画的格子被认为是20世纪产生的独特艺术形式，是现代主义艺术最有代表性的宣言之一。克劳斯在她的《格子》一文中指出格子在19世纪之前从来没有出现过，并且指出现代主义绘画的格子和古典绘画的透视没有关系。格子是反透视、反文学、反自然和反真实的，是平面、几何和秩序的代表，是艺术自律的象征，这来

图 9-6　哥特教堂玫瑰窗，13 世纪，法国巴黎圣母院。

自格林伯格的"回到绘画自身"的观点。所以，格子是绝对物理性的、唯物主义的（materialism）。[20] 弗雷德就把极少主义的格子视为"物体化"。

　　同时，格子是精神和物质二元对立的象征：一方面，现代主义理论要求艺术回到媒介自身，回到物质自律，因此格子是纯物质的；另一方面，现代主义理论又强调物质性或者客观性必须承担某种形而上学的精神性，试图把物质的"无表现性"与个人自由的"表现性"（本来已经被宣判为不可调和的二元）强行统一起来。这一点在早期现代主义者那里，比如在 20 世纪早期的法国、俄国和荷兰的艺术家蒙德里安、马列维奇和风格小组（De Stijl）那里表现得很明显，但是，50 年代以后的美国极少主义则走向了反面，极端地强调格子应当还原它本来的物质性。

　　不论怎样，现代主义意义上的格子的出现标志着现代和古典之间的断裂。现代主义的格子理论否定了格子与 20 世纪之前的艺术传统的联系。于是，格子作为现代主义艺术的代表，被描述成一种断裂性的符号。虽然克劳斯也提到 15—16 世纪期间，

[20]　Rosalind Krauss, "Grids", in *The Originality of the Avant-Garde and Other Modernist Myths*, p. 9.

乌切罗、达·芬奇和丢勒等人发明了透视法格子，但是，克劳斯认为，现代的格子和古典的透视匣子没有关系，因为匣子要表现的是人群和自然风景的真实空间，而格子恰恰反对这个空间，是前者的反面和背面。克劳斯的这个结论的漏洞在于，如果格子是匣子的反面和背面，即一个六面体匣子最后面的那个平面，那么，怎能说这个平面与同为一体的、作为其参照物出现的立方体匣子没有关系呢？应该说，匣子、格子以及后面要讨论的框子，它的哲学与视觉基础都来自同一个立方体。

其实，格子作为一种艺术形式并非现代人的发明，早在原始人的日常用品中，比如编织物和装饰平面中，就大量运用了格纹。在原始彩陶纹饰中，格子是最普遍的样式。比如，在中国仰韶文化（特别是马家窑型）彩陶上，格子是主要纹饰之一。关于格子纹饰的意义，说法不一。不少研究者从艺术反映生活的角度去解释，认为这些格子是对渔网和编织物的复制。而如果从图腾和神话的角度来看，可能就不会那么简单了。至少，从图9-7和图9-8所示的彩陶上，我们看到格子被放到一个非常重要的中心位置。不知道格子在这里是否具有某种礼仪性质，比如对网的崇拜是否来自多捕鱼的愿望，而且格子的形状、边饰以及它与器物和周边纹饰的关系等都很值得探讨。

但是，这并不等于说现代格子起源于原始彩陶文化，毕竟现代艺术的格子和彩陶纹饰的格子是两种不同文化（现代个人文化和古代礼仪文化）的结晶。不论是从创作者还是接受者的角度去看，都是不同的。西方现代主义理论认为格子的唯一性在于格子的纯物质性，以及它的科学性和几何形，这些都是现代格子才有的特性。

如果说现代主义的格子是20世纪的原创产物的话，那么，它的原创并不在于格子的形式本身，因为古已有之，也不在于格子的反叙事本质，并以此把自己和古代格子的礼仪性功能分开——这种断裂性的反历史主义的说法，恐怕很难让研究古代纹饰

图9-7　仰韶彩陶船形壶，公元前4800—前4300年，中国国家博物馆。

图9-8　葫芦形网纹彩陶壶，马家窑文化，中国甘肃省博物馆。

图 9-9　马列维奇，《至上主义构成：白上白》，布面油画，79.4 厘米×79.4 厘米，1918 年，美国纽约现代艺术博物馆。

的学者和考古学家（比如研究罗马工艺美术的李格尔）认同。笔者认为，现代格子不过是另一种叙事而已，即便是非常深刻的哲学叙事，也仍然是一种叙事，而所谓"反叙事"不过是一种宣言而已。

那么，现代格子的原创性在哪里呢？其原创性在于现代格子的编码意义来自内部和个人，它为内在的意识，特别是个人的内在意识服务。个人赋予格子意义，把形而上学的意义编码输入格子的物质性中。

我们知道，这种内部的和个人的编码欲望始于浪漫主义时代，出自分离的现代性观念，而古代的格子一般与部落或者宗族的礼仪，即集体意识有关。正是出于这种自我崇拜的神话，格子以及格子的无聊重复才能成为现代艺术的经典形式。克劳斯也在其论文中就此进行了讨论。

但是，如前文所说，克劳斯的现代格子与古代匣子无关的说法也存在漏洞。格子与匣子并非毫无关系或者完全对立的两种形式。笔者认为，古典"自足匣子"中的三维空间不但建构了物理的透视深度，同时也暗示了宇宙的深度或者上帝的无限性，匣子成为心灵的窗口。这种心灵的窗口在现代主义绘画中被转化为"去深度幻觉"的平面性的格子，然而其目的却是表现更加神秘的深度幻觉，所以，似乎平面性的格子比三维的匣子的含义更加深刻。在图 9-9 中，方块中还套着另一个略小的方块，表达了向未来迈进的意思。两个方块是延续的窗口，跨入它，就是进入了神秘的理想未来。也就是说，格子是通往普遍性和未来理想的通道。

正如克劳斯所指出的，马列维奇和蒙德里安等人在他们的论文中表达了艺术形而上学的观点，他们对物质世界中发生了什么丝毫不感兴趣。[21] 在克劳斯看来，现代主义画家的这种通过纯物质对精神乌托邦无限憧憬的理念是一种精神分裂。马列维奇和蒙德里安作品中出现的这种精神分裂是对 19 世纪之前的"心灵的窗口"观念的延续。蒙德里安

[21]　Rosalind Krauss, "Grids", in *The Originality of the Avant-Garde and Other Modernist Myths*, p. 10.

的钻石形画面中的黑色框子似乎就是一个窗口，引导我们去看远方的风景，或者心灵深处（图9-10）。

克劳斯把现代格子的矛盾性根源追溯到结构主义创始人之一的列维-斯特劳斯关于神话起源的理论。原始神话源自原始叙事的不完整性，无法实现故事的连续性展开，并受到了叙事技巧欠缺所造成的压抑。[22] 于是，原始神话可以被理解为对故事的时间性压缩和抽象。列维-斯特劳斯把这种时间性压缩比作古代神庙中重复排列的圆柱体，

图9-10　蒙德里安，《构图1号》，布面油画，75.2厘米×75.2厘米，对角长102.5厘米，1930年，美国纽约古根海姆美术馆。

通过这些柱廊，神话调和了"不可言说的神性"与"说不完的故事"之间的矛盾（图9-11）。在引用了列维-斯特劳斯的神话理论之后，克劳斯说，现代格子就是类似这种

图9-11　阿蒙、穆特、孔苏的神庙，埃及卢克索。左为埃及第十九王朝拉美西斯二世的殿堂和塔，右为第十八王朝阿蒙霍特普三世的宫殿廊柱。

[22] Rosalind Krauss, "Grids", in *The Originality of the Avant-Garde and Other Modernist Myths*, p.13. 笔者认为，列维-斯特劳斯的这个观点虽然非常有洞见，但我们从中也看到了黑格尔的影子。黑格尔在讨论埃及艺术的时候，用的也是类似的角度。埃及人没有能力找到一种准确的形式去表达他们的宗教理念，所以，他们创造了神话的艺术。

图 9-12　艾格尼·马丁，《友谊》，布面油画和金箔，190.5 厘米×190.5 厘米，1963 年，美国纽约现代艺术博物馆。

压缩故事时间的神话，把精神和物质的矛盾并置（图 9-12）。所以，格子不但是物质空间的（平面的），同时也应该具有精神维度（深度）。克劳斯用现代格子的"自主性"（autonomous and autotelic）去表示现代艺术神话中的物质和精神的矛盾性。她说："尽管格子确实不是一个故事，但它是一个结构（structure）。这个结构允许科学性价值和精神性价值之间的矛盾在现代主义的意识之中，甚或在现代主义本身被压抑的无意识中并存。"[23] 克劳斯以立体派画家和马列维奇、蒙德里安、艾格尼·马丁（Agnes Martin，图 9-13）等人的作品作为例子，来说明这种矛盾。而克劳斯所说的现代性自身的意识，笔者理解，就是指现代艺术媒介的自律性。在讨论中，克劳斯用格子这种平面媒介不断重复的"方块"取代了按照古典时间发展的"故事"，就好像列维-斯特劳斯的"圆柱"（神话）取代了"故事"的比喻一样。进一步讲，也就是用平面媒介的自律性取代了古典艺术的文学性或者宗教叙事。现代人感受到的精神压抑，导致了现代艺术走向媒介自身的推进（纯物质的艺术）。从这个角度讲，克劳斯认为，格子是一种前所未有的革命。

然而，克劳斯的这个格子重复的结构并非仅仅是一种媒介结构，而是一种现代的、内在的、个人的故事的特定结构，即她所说的"精神分裂"的结构。此外，这个结构（平面性）其实仍然是古代匣子的"背面"的延伸。格子来自古典匣子的凝固时间的叙事观。古典匣子通过"微观时刻"和"情节冷冻"的画面再现了故事的时间性。现代格子不过是把匣子冷冻的三维形象抹掉，变成了仍然带着方形边缘的空白。尽管以空白宣示现代格子不仅对故事时间加以压缩，甚至完全没有故事，但是，那个呈现空白的舞台和剧场仍在。

莱辛在他的《拉奥孔》中用"凝固的时间"概括了古典绘画（匣子）的特点。我

[23]　Rosalind Krauss, "Grids", in *The Originality of the Avant-Garde and Other Modernist Myths*, p. 13.

图9–13　特奥·凡·杜斯堡（Theo van Doesburg），《构图XI》，布面油画，64.8厘米×109.2厘米，1918年，美国纽约古根海姆美术馆。

们可以把古典匣子的"故事时间的压缩"看作现代格子的传统参照以及格子与匣子之间的承继性关系的纽带，即格子仍然是从匣子的叙事逻辑中发展出来的，即便是对匣子的否定，其"讲故事"和"不讲故事"的否定性关系仍然都是建立在"叙事在场"（narrative presence）的前提之上的。只不过，格子把"叙事在场"隐藏了起来。格子对叙事的否定，即"反叙事"本身，其实是在宣称自己是另一种叙事，一种更加深刻的有关"抽空"的哲学叙事。[24] 只有在否定故事的前提下，格子的极端物质性才能显现，同时这种极端物质性也才能和它所对应的绝对精神性相统一。这实际上仍然是强调"此岸和彼岸"的基督教哲学和"物质与精神"的启蒙哲学的变体。只不过，现代性的分裂导致物质和精神的空前对立，以及统一二者的空前渴望。

　　克劳斯所说的现代格子的"神话起源"启发我们去思考另一个有意思的发展逻辑。李格尔描述的"触觉（埃及）—触觉/视觉（古希腊）—视觉（罗马）"的西方艺术史发展逻辑，或许可以解释为不断地还原故事叙事的过程。埃及的"触觉"意味着故事时间的凝缩，这种凝缩是把故事的不同段落压缩，最终形成压缩片断的集合。就像盲人摸象，盲人把大象的不同部分概念化。于是，在盲人看来，一个人是由侧面的头和脚以及正面的胸组成的。而整个故事（画面）则是由人、鸟、象形文字等形式共同拼合而成的。从古希腊到罗马的浮雕和绘画发展史，就是一个把埃及艺术的"凝缩的故

[24] 表面上看，这种"抽空"似乎与东方古代哲学的"无"有关，但其实并不同，因为"虚"和"无"不是绝对的"没有"和"空"。参见老子《道德经》。

图 9-14　蒙德里安，《黄、红、蓝构图》，布面油画，38.3 厘米×35.5 厘米，1927 年，美国休斯敦梅尼尔收藏博物馆。

事时间"不断展开和逐渐"解压"的过程，罗马浮雕最终通过再现一个故事的最典型的情节时刻来还原故事的全部内容。

在蒙德里安的格子作品中，每个格子既独立又共享格子的基本形状。这种形式在我们看来很像埃及绘画和浮雕的那种局部和局部之间似乎无关（"盲人摸象"）的构图原理，把不同的故事叙事加以压缩，再按照某种意识秩序将其拼合在一起。假设把蒙德里安的抽象格子和埃及的一幅常见的壁画构图并排放在一起（图 9-14、9-15），我们甚至可以想象，如果把埃及壁画中的各部分形象抹掉抽空，并使不同部分各自形成一个个空白方块，就会变成蒙德里安式的抽象画。由此，我们可以推论，蒙德里安把每一个写实的故事因素简化

图 9-15　古埃及萨伦普特二世（Sarenput II）墓壁画，约公元前 20 世纪。

抽空为互相发生关系而又大小不一的方块，但是，仍然有中心和边缘之分。这就是克劳斯所说的格子"不是故事，而是结构"（not a story, it is a structure）的意思。[25]

而后极少主义的格子，比如弗兰克·斯特拉等人的格子则强调重复性和系列性，颠覆了早期现代格子的物质和精神的矛盾性。极少主义艺术家，比如贾德甚至批评早期现代主义绘画是"挂在墙上的文学性"作品。他所说的"文学性"乃是指现代绘画仍然被看作有表现性的二维平面。贾德说："绘画的错误在于，它是一个平行地挂在墙上的长方形。一个长方形就是这个形状自身，它自身就是一个整体。"[26] 好像只要是一个长方形，并挂在墙上，绘画就已经存在了。这在贾德看来是现代主义的幻觉。他认为雕塑的三维空间可以摆脱平面带来的文学空间的困扰，雕塑的实体空间总是与材料和色彩一体，这样就从具有明显的文学幻觉的欧洲绘画（指早期现代主义——笔者）中逃离出来（图9-16）。[27] 卡尔·安德烈（Carl Andre）的"不雕刻"的雕塑亦指此意（图9-17）。

图9-16　唐纳德·贾德，《无题》，有机玻璃、不锈钢、电线、金属螺丝，1965年，法国巴黎蓬皮杜国家艺术文化中心。

[25] Rosalind Krauss, "Grids", in *The Originality of the Avant-Garde and Other Modernist Myths*, p. 13.

[26] Donald Judd, "Specific Objects" (1965), in *Complete Writings 1959-1975*, pp. 181-182.

[27] Ibid., p. 184.

图 9-17　卡尔·安德烈，《10×10 旧铜片》，铜片，100 件 50 厘米×50 厘米×5 厘米，1967 年，美国纽约古根海姆美术馆。

虽然贾德对平面的突破仍然局限在"物体化"的维度上，但是，这暗示了后现代主义将从格子的平面性迈向框子的多维性（即从文本走向上下文）的新变化，也就是从格子的媒介性扩延到框子的泛媒介性。媒介涉及美学，泛媒介涉及语言学，后现代的泛媒介特性强调语义的扩延、上下文关系、意义的发散和瞬间性，其目的是为作品的美学感知注入语义的政治性因素。

"框子"（frame）其实同时具有 framing，即"加框子"这个动名词的含义。它脱离了原本的物质属性（比如画框）的意思，西方很多哲学家用"框子"指当代人建构当代文化系统的眼光。很多后现代主义哲学家和批评家都在他们的文化批评中频繁地运用这个概念，比如德里达曾就"框子"问题进行过讨论。他于 1987 年出版的《绘画中的真理》一书的第二章题为"附属物"（The Parergon），在这一章里，德里达批评了康德在《判断力批判》中涉及的"框子"概念。康德在这部著作中不仅确立了美学这个现代学科，而且为日后的现代主义理论奠定了美学独立的理论基础。康德认为艺术作品是"自我界定"（self-grounding）的，它和边框是分离的。美学判断不同于认识论，它是超越知识经验的，是无功利的，只服从自身的内在逻辑。而边框或画框只是这个"自我界定"的作品之外的非本质性的装饰物而已，正如在雕塑作品中那些包裹着人物的衣纹也可以被看作边框。这些框子通过装饰性功能把作品和外部世界分开，因此康德把它们称为"附录"（parerga），即作品的"附属"（by-work）。德里达认为，康德的这个"自我界定"是从他自己的《纯粹理性批判》引申出来的，是基于他之前的认识论框架发展出来的美学逻辑。而"框子"并非与作品无关，正是来自外

部的"框子"确定了内部的作品之所以成为内部。这些边框不能仅仅被看作作品的装饰性的美学边界，它同时提供了某种意识形态的上下文，对我们认识艺术作品的过程造成了干预。所以，边框并非仅仅把作品从外部分割出来，使之成为独立的作品，相反，边框把"作品"（ergon）和"作品的外部"（parergon）连在了一起，这就是德里达所谓的"把看不见的痕迹痕迹化"（the mark of the unmarked）或者"框子的框架化"（the framing of the frame），也就是我们在后面章节中将讨论的在文本之上"加上下文"或者"文本的上下文化"（contextualization）。

德里达的这部分论述试图揭示"存在于美的结构之中的话语性"（discursivity within the structure of the beautiful），也就是说，德里达认为，艺术或者美学感知这个通常被认为是"非语词性的领域"（non-verbal field）实际上也被概念力量所掌控。艺术是一个语言系统，即便从古希腊的模仿角度出发，也可以说，"艺术是一个由符号所编织的系统"（art is woven with sign），它的能指模仿它的所指。[28] 德里达的这个结论其实早在法国语言学家扬·穆卡洛夫斯基（Jan Mukarovsky，1891—1975）1934年发表的题为《艺术是一种语言学的事实》的文章中就已经讨论过了。[29] 穆卡洛夫斯基在文章中明确提出艺术是关于符号（sign）的交流活动。这篇文章在后现代主义兴盛期被重新发现，诺曼·布列逊在1988年主编的《法国新艺术史论文选》中收入了这篇文章。[30]

因此，后现代主义的"框子"理论认为，艺术不再是媒介的更新，也不再是通过更新的形式去再现一种哲学理念，而是再现那个决定了何为艺术和艺术生产的语境，艺术成为对这个文化政治语境的批评，于是艺术理论成为与之同体的文化政治语言学。正如布莱恩·沃利斯所说，后现代主义赋予艺术批评以新的含义：现代主义艺术批评回避艺术内容和艺术体制之间的关系，批评似乎是一种纯粹解读作品自身意义的工作，批评为艺术（作品）服务。这种现代批评的模式可以被概括为"再现的政治"（politics of representation），也就是关于艺术再现的理论性活动（即对艺术作品、艺术

[28] Jacques Derrida, *Of Grammatology*, trans. by Gaytri Chakravorty Spivak, Baltimore: Johns Hopkins University Press, 1974, p.204. 德里达在这本书的第二部分首先讨论了卢梭有关形式主义的悖论和再现自然的含义。卢梭认为在一幅人物画中，轮廓线比色彩更重要，色彩只是一种感觉，而轮廓线具有理智因素。模仿自然不是模仿第一自然，即自然本身，而是再现第二自然。德里达认为这些观点和语言系统有关。另外，德里达认为艺术是"交流"（communication），而交流本身已经渗入"意义"和"前意义"的判断活动，所以，艺术是"隐喻"（metaphor）或者"类比"（analogy）之类的语言学活动。这种观点部分地受到了康德的启发，康德认为美学判断是纯粹理性和实践理性之间的桥梁，是道德的象征。此外，欧文斯在他的一篇文章中也讨论了德里达的相关理论。见 Graig Owens, "Detachment: From the Parergon", in *Beyond Recognition: Representation, Power, and Culture*, Berkeley and Los Angeles: The University of California Press, 1992, pp.31-39.

[29] Jan Mukarovsky, "Art as Semiotic Fact", trans. by Irwin. R. Titunik, in *Semiotics of Art*, ed. by Ladislav Matejka and Irwin R. Titunik, Cambridge, Mass.: The MIT Press, 1976. 在这篇文章中，作者指出，艺术并非如一些心理学家所说的是一个创作者的大脑状态的写照，也不是一个创作主体所感受到的某种煽情性的精神状态的表现。每一个主体的意识都有其个体的和偶然时刻的局限性，正是这种局限性造成主体意识无法言说，也无法有效地捕捉其大脑状态的整体情形，因此，艺术充当了嫁接作者个体和观者集体之间的媒介，是一个符号系统。这个符号系统由三方面组成：（1）艺术家创造了一种可感知的象征符号（symbol）；（2）这种象征符号是一个美学对象，它来自集体意识；（3）它的所指与经济的和政治的上下文发生关系。

[30] Norman Bryson ed., *Calligram: Essays in New Art History from France*, pp.1-7.

家和艺术意义的解读活动），可以等同于某种"政治"活动。与现代主义艺术批评相反，后现代主义主张，艺术批评不应当为艺术服务，不但艺术批评如此，甚至艺术作品也应当转变为批评和理论自身，即"政治的再现"（representation of politics）。艺术应当再现那个决定着艺术生产的社会系统，即艺术的政治情境。[31]

但是，"政治的再现"不是社会实践意义上的政治批判，而只是语言学意义上的对"艺术政治"话语的批判。所以，这种批判仍然离不开艺术的内部批评。正如德里达所说，破坏那个话语系统，不能仅仅从外部破坏，而是要从它的内部开始。

所以，"框子"其实离不开"匣子"和"格子"。如果说古典"匣子"是六个面的盒子内部，现代"格子"是盒子的正面（或者背面），那么后现代的"框子"则是盒子的外部，是连接"匣子"本身和"匣子"外部的中介。这种向"框子"转化的动力，一方面来自后结构主义语言学，它否定了一件作品本身能够确定意义的传统观点，另一方面来自对作品生产系统的质疑，正是这个生产系统而非作品本身决定了作品的意义。这两者结合在一起就形成了当代视觉文化批评的动力，所以，20 世纪 80 年代开始流行的视觉文化研究也被称为"文化政治语言学"。在这种视觉文化批评中，如果"框子"指向作品的外部和艺术生产系统，那么"框子"必定首先和作者发生关系。于是，质疑作品和作者的关系就成了后现代主义批评的重要议题。其实，本雅明早在 1934 年的《作者作为生产者》的文章中提到，艺术作品的品质和倾向性与社会生产关系有直接的联系。本雅明这里的生产关系是指资本主义生产方式，他强调无产阶级作家要与资本主义消费生产进行对抗。[32] 后现代艺术把作者或者艺术家的含义进一步扩大，包括接受者、生产系统（比如画廊、杂志、市场、美术馆等），甚至看不见的话语中心。

欧文斯的题为《从作品到框子，或者，在"作者的死亡"之后还有生命存在吗？》（1985）的文章是西方最早将"框子"理论和 20 世纪六七十年代的欧美当代艺术创作现象联系在一起的论述文字。[33]文章一开始，欧文斯就引用了罗伯特·史密森（Robert Smithson）的观点：在市场机制主导社会的今天，艺术家已经无法支配自己的作品，"成为其作品的陌路人"（the artist is estranged from his own production）。

欧文斯认为史密森的观点代表了 20 世纪 60 年代已经出现并在 70 年代形成潮流的一批艺术家的创作倾向，其中包括马塞尔·布达埃尔（Marcel Broodthaers，1924—

[31] Brian Wallis, "What's Wrong with This Picture? An Introduction", in *Art After Modernism: Rethinking Representation*, p. xvi. 该书的中译本见〔美〕布莱恩·沃利斯主编：《现代主义之后的艺术：对表现的反思》，宋晓霞等译，北京：北京大学出版社，2012 年。但是，这本书在翻译"representation"的时候，有时候用"表现"，有时候用"再现"。笔者认为，应当统一翻译为"再现"，这样更符合这本书的原意。因为编者把现代甚至前现代和后现代的理论放到了"再现"这个传统视角来检视，所以，"再现"是一个贯穿性的历史概念。

[32] Walter Benjamin, "The Author as Producer", in Brian Wallis ed., *Art After Modernism: Rethinking Representation*, pp. 297-309.

[33] Graig Owens, "From Work to Frame, or, Is there Life after 'The Death of the Author'", in *Beyond Recognition: Representation, Power, and Culture*, pp. 122-139.

1976)、丹尼尔·布伦（Daniel Buren，1938—　）、麦克·阿舍（Michael Asher，1943—2012）、汉斯·哈克（Hans Haacke，1936—　）、路易丝·劳勒（Louise Lawler，1947—　）、玛丽·凯利（Mary Kelly，1941—　），等等。

欧文斯认为，他们的作品着眼于对艺术体制的审视和批判。而这个倾向则源于对20世纪60年代中期在西方广泛出现的文化危机的思考，特别是"作者的危机"。"作者的危机"的命名正是来自罗兰·巴特的《作者之死》一文。罗兰·巴特的文章启发了后现代主义批评，他质疑现代主义批评仅仅关注作品的创作者，而忽视和压制了读者的倾向。比如，对于现代艺术而言，谁是这些艺术产品的"编码"（code）和"规范"（convention）的最大获益者？这个问题把我们的注意力从"作品"（work）及其"生产者"（producer）转移到"框子"（frame）上来。也就是说，作品是在"哪里"生产并如何与外界发生关系的？由此，对艺术作品的"生产地"（location）的研究就成为一个不可回避的问题。此外，艺术生产和接受者之间的关系是什么，它们的社会本质和社会功能是什么？通过这个"框子"批评，后现代主义强调艺术品的本质在"框子之外"，而非"框子之内"，于是，如何把上下文和文本区别开来，如何展开对上下文的探讨，成为认识作品真实意义的关键（这一点已经在德里达的解构主义中有所阐述）。因此，抓住了"框子"就等于抓住了作品的意义。"框子即一切"或者"一切皆在框子"（all is frame）成为后现代主义批评的一个重要口号。欧文斯举了几个"从作品到框子"（from work to frame）的创作实例，比如马塞尔·布达埃尔的创作。布达埃尔是20世纪欧洲战后到70年代非常活跃的丹麦籍诗人和观念艺术家，他最著名的作品是一件题为《现代美术馆，老鹰展厅》（*Musée d'Art Moderne, Département des Aigles*）的装置作品，它被欧文斯视为最早揭示了"从作品到框子"的后现代观念的当代艺术作品（图9-18）。[34]

布达埃尔的这件作品建构了一个想象中的美术馆，延续了艺术家几年前就已展开的同主题创作。1968年，布达埃尔在布鲁塞尔的家中堆满了用于运输艺术作品的包装箱，上面贴着"艺术品""小心轻放"以及"下方""上方"的标识，印有大卫、安格尔、德拉克洛瓦和库尔贝作品的明信片指明了包装箱内的作品内容。当布达埃尔的展览开幕式开始的时候，一个艺术品运输公司正在外面的街道上打包艺术品，与此同时还有一个研讨会正在讨论艺术家的社会责任问题。泰特现代美术馆的策展人麦克·康普顿（Michael Compton）在场目睹了这一切。欧文斯说，布达埃尔再现了"美术馆的外壳"，而其中没有任何真正意义的艺术品存在，美术馆就像一个空壳鸡蛋。这颠覆了以往认

[34] Graig Owens, "From Work to Frame, or, Is there Life after 'The Death of the Author'", in *Beyond Recognition: Representation, Power, and Culture*, p. 126.

图 9-18 马塞尔·布达埃尔，《现代美术馆，老鹰展厅》，装置，1972 年 5 月 16 日—6 月 9 日展出，德国杜塞尔多夫美术馆。

为艺术品的意义和价值决定了艺术品的财富属性的看法，同时那些包装箱讽刺了这个社会的资本本质决定了"包装"的巨大作用——是包装箱而不是艺术品，最终决定了艺术品的"形状"。[35]

 欧文斯进一步指出，布达埃尔的《现代美术馆，老鹰展厅》虽然受到了早期达达主义，特别是杜尚的启发，但他的作品代表了 20 世纪六七十年代观念艺术的新方向。虽然两代人都运用了现成品，而且都将作为艺术品展示地点的美术馆视为关键点，但杜尚告诉我们的是，现成品也是艺术，同样可以在美术馆里展示；相比之下，布达埃尔进一步强调，美术馆中展示的艺术品不是作品，而是被其体制系统所确定和推介的"产品、产品，最终还是产品"。杜尚的核心议题仍然在挑战艺术家——挑战艺术家大脑中"何为艺术"的观念，而布达埃尔则挑战了体制——只有美术馆馆长（或策展人）而不是艺术家，才是决定"何为艺术产品"的关键。于是，作品评判的"核心"从艺术家转移到了美术馆馆长。[36]

 欧文斯还列举了另一位法国艺术家丹尼尔·布伦关于"框子"的观念艺术作品。1973 年，布伦把条纹旗从纽约苏荷艺术区的韦伯画廊展厅跨过西百老汇街挂到了街

[35] 1968 年这件作品第一次展出之后，布达埃尔以不同方式继续表达该作品的理念，分别于 1970 年和 1972 年在德国杜塞尔多夫美术馆和第 5 届卡塞尔文献展展出过 11 件名为"美术馆"的作品。

[36] Graig Owens, "From Work to Fram, or, Is there Life after 'The Death of the Author'", in *Beyond Recognition: Representation, Power, and Culture*.

图9-19　丹尼尔·布伦，《框子内外》，装置，1973年。

对面，并将之命名为《框子内外》（*Within and beyond the Frame*，图9-19）。1975年，他在纽约现代艺术博物馆创作的另一件装置作品《丢掉的部分》（*Missing Parts*），可以被看作《框子内外》的姊妹篇：艺术家在现代艺术博物馆展示了一件装置作品，却宣称该作品的一部分被隐藏在博物馆的一个楼梯下面，同时这个丢失的部分还出现在苏荷艺术区的广告牌上。这两件作品表达的意思是，现代艺术博物馆和苏荷的艺术市场已经绑在了一起。

1975年，汉斯·哈克开始关注各个著名的国际大企业对艺术的赞助系统。在《大都会艺术博物馆》（*Metromobilitan*，图9-20）这件作品中，哈克讽刺了大都会艺术博物馆的艺术项目以及背后的赞助商的虚伪。作品的题目是哈克自己编的一个词，是大都会艺术博物馆（Metropolitan）和美孚石油公司（Mobil）的合写。作品采用三联形式，中间部分的上方书写着大都会艺术博物馆的赞助条例："对公众项目、专题展览和服务的赞助，为多种公共关系的建立提供了可能性。这些可能性通常为具体的商品销售，特别是为那些以国际的、政府的或者消费者关系为主要考虑因素的市场提供了有创造力的、低成本的回报。——大都会艺术博物馆。"在这段文字下面，是大都会艺术博物馆举办的"尼日利亚的古代瑰宝"展览的招贴，上面注明资助方是美孚石油公司。作品的两边，是关于美孚石油公司向南非政府出售石油的相关文字："美孚石油公司相信，作为辅助性供应，南非政府对警察和军队的石油供给只是我们出售的石油中

图 9-20　汉斯·哈克，《大都会艺术博物馆》，玻璃纤维结构，三面旗，壁画式照片，355.6 厘米×609.6 厘米×152.4 厘米，1985 年，法国巴黎蓬皮杜国家艺术文化中心。

的极少部分……""如果这个国家的公民是负责任的，那么他们通常不会抵制我们为一个国家的警察和军队供应石油。"但是，这些文字却叠印在一张南非黑人集会的照片上（南非警察于 1985 年 3 月 16 日枪杀黑人后，黑人举行了抗议活动）。哈克的这件作品揭露了美孚石油公司的文化资助以及大都会艺术博物馆慈善文化项目的虚伪性。

　　我们看到，欧文斯用 20 世纪 70 年代的观念艺术作品对"框子"的再现观念做了图解。"框子"对于欧文斯和后现代乃至当代艺术家、批评家和艺术史家来说，实际上是当代或者过去某个时代的艺术政治的再现，而这种艺术政治就是作品的上下文。后现代主义于是把"加上下文"作为其文化政治语言学的核心。我们将在后面的第十一章专门讨论这个问题。

　　如上所述，在西方艺术史中，从"匣子""格子"到"框子"的理论逻辑很清晰。而中国的传统绘画、现代艺术和当代艺术的逻辑显然不是这样的。比如，中国的传统卷轴画很难被纳入"匣子"的系统，它似乎兼容了"匣子"的深度性、"格子"的平面性以及当代"框子"的上下文。以赵孟頫的《鹊华秋色图》为例，它有层次（深度），但不是焦点透视的深度，而是平远的层次。它同时又是平面性的，有书法的书写节奏和韵律，这一点可能符合格林伯格的纯粹性，但没有他所谓的几何空白的平面性。画作中的历代题跋包含了对这幅作品收藏的记录、评论和作品背后发生的故事。比如，乾隆的题跋中提到，他去济南巡视，忽然想起皇家收藏的《鹊华秋色图》，当即派人回北京去取，阅后发现赵孟頫把华不注山与鹊山的位置画反了。那么，在济南做官多年的赵孟頫为什么会把他所熟悉的山脉的地理位置画错？类似的故事常常会让我们陷

入对不可还原的历史的困惑。历代不断延续的题跋印章印证了作品的收藏历史，也印证了作品在流传过程中产生的丰富的跨时代的信息反馈，即它的上下文变迁。在这个意义上，卷轴画既包含"匣子""格子"和"框子"，但又不是它们之中的任何一个。

即便在中国现当代艺术史中，似乎也并没有这样一个"匣子""格子"和"框子"的内在发展逻辑。仅从形式和现象层面判断作品的内在逻辑是不准确的。比如，过去40年，中国当代艺术中也出现了以格子为母题的抽象绘画，但不是出自西方现代主义格子的语境，同时它们也兼有"匣子"和"框子"的特性。以李山在20世纪70年代末和80年代画的格子为例（图9-21），在"文革"之后，李山画格子来自两种动力，一种是现代主义艺术对"文革"中政治和革命写实艺术的逆反，这一点似乎受到了西方现代格子的启发，但是，其形式又和西方几何形态的格子不同，具有鲜明的中国传统水墨的书写特性，而这也正是李山创作的第二种动力。从20世纪70年代末到80年代中期，传统与当代、东方与西方的冲突和转化，成为中国当代艺术理论的焦点。除了对西方现代主义艺术的回应外，李山的格子又似乎和我们前面提到的仰韶彩陶上的格子纹饰遥相呼应，线和点是随意书写的，甚至互相浸淫。另一位画家李华生在20世纪90年代末和21世纪之交专画格子长卷，每天用毛笔在宣纸上画线，犹如打格子，同时在格子中画不同的形象和文字，而题目都是每天作画的日期，所以，这些格子是他的日记（图9-22）。李华生多年来在他上百年历史的老房子里深居简出，画格子成为他冥想的方式，同时也是对这个老区拆迁的抵制行为。正由于李华生的长期坚守（画格子），他的老房子居然被保存下来，而邻居的房子都被拆掉了。所以，无论是李山还是李华生的创作，既不是出于格子的精神乌托邦特质，也不是出于格子的物质性重复。它们不是西方现代主义意义上的二元分裂，而是墨线、自我和环境的整一性境界，它们既是文本（"格子"）也是"框子"（上下文），又或者两者都不是。

图 9-21　李山，《秩序之二》，纸上水墨，51 厘米×74 厘米，1979 年。

图 9-22　李华生，《2000 年 3 月
9 日》，水墨宣纸，155 厘米×188
厘米，2000 年，个人收藏。

西方现代主义的格子强调"物质性"（materialization），就像格林伯格所说的"平面性"和弗雷德的"物体化"一样。"物质性"是现代艺术"文本至上"的同义语。后现代艺术主张"去物质性"（dematerialization），反对"文本"或者"对象"研究，主张引入上下文的研究，这也就是前文论述的"框子"的观念。但是，我们从李山和李华生的艺术实践中发现，他们既没有"物质性"，也没有"去物质性"的意图，更没有引入"框子"的观念。这不等于他们没有理论（事实上，他们有自己的创作目的和理论），只是他们从不把这些理论和清晰的观念放到艺术创作中。在这些中国艺术家看来，这些边界实际上处于不可分的一体状态。

从德里达到欧文斯都把"框子"视为后现代艺术的中心话语，西方当代艺术中的文化政治语言学可以概括为"框子"观念。在这种语境中，艺术再现就是"政治的再现"，或者"政治语境的再现"，直接把政治（比如美术馆政治、性别政治和种族政治等话语系统）作为再现的对象。

第三节　"政治再现"的话语逻辑

后现代艺术理论的"文化政治语言学"（或者"政治的再现"）的核心在于视觉语言，也就是有关"看"的语言：谁在看，看谁和怎样看构成了"框子"理论的核心。于是，讨论艺术作品的意义，在很大程度上等同于讨论作品所再现的特定的文化政治身份以及与其相关的文化政治生态和语境。以前的艺术批评是看作品，现在是看身份。

现代主义的抽象艺术及理论基本无法放到"框子"理论的"看"之中，而古典写实艺术和当代的观念艺术、影像作品以及现成品装置则是最适合这种"框子"理论的艺术形式。所以，利奥塔说后现代主义是一种现实主义艺术，丹托说当代艺术是关于"相似"（resemblance）的艺术，米歇尔说当代艺术是一种"图像转型"（pictorial turn）的艺术，还有人说当代艺术是"后观念艺术"（post conceptual art），似乎都想说当代艺术更接近社会现实，符合西方现代主义以来的艺术史逻辑。这些说法都强调了艺术作为文化政治语言的一部分，再现了权力中心的话语结构。

据法国结构主义语言学家埃米尔·本维尼斯特（Émile Benveniste，1902—1976）界定，"话语"（discourse）和"叙事"（narrative）的不同之处在于：叙事一般采取描述的方式（比如历史书写），"我"向第三者也就是叙述者自己不知道的"他／她"叙述过往事实，其时态一般是过去时。而话语则是一种"我"对"你"的说话方式，这里的"我"和"你"双方在场并正在互动，其时态是现在时。话语同时具有身份的在场性和从属性，"我"和"你"的关系是从属性的。当代批评中频繁地使用"话语"这个概念，其目的在于揭示话语背后的政治身份。

这种文化政治语言学的分析方法从传统图像的历史和文学语义学延伸到文化学、人类学和心理学。比如，马克思主义加上弗洛伊德和拉康的心理学，成为女权主义、后殖民主义、多元文化理论以及新美术馆理论的基石。当然，这种文化政治语言学理论与后结构主义哲学和解构主义分不开。福柯的知识考古学和德里达的解构主义则是各种现代性批判的理论参照。20世纪70年代以前，弗洛伊德的心理学对西方艺术研究，特别是美国的艺术研究的影响并不大，但是，当拉康的心理学流行之后，弗洛伊德的心理学逐渐受到艺术理论家的重视，"目光"和"凝视"等关键词开始在后现代主义理论中广为流行，它们不仅仅是视觉概念，也是文化政治概念。

一、谁的历史在场

传统美术史书写在20世纪末受到了激烈的批判。从瓦萨里的西方第一部美术史到霍斯特·瓦尔德马尔·詹森（Horst Waldemar Janson，1913—1982）的《詹森艺术史》，以及《加德纳艺术通史》[37]等过去半个世纪中西方最为流行的艺术史教科书，都被放到了后现代主义的语境中去批判。福柯发表了《什么是作者？》一文之后，美国

[37]《加德纳艺术通史》（Gardner's Art through the Ages）初版于1926年，当时的作者加德纳（Helen Gardner，1878—1946）开创性地以全球视角将包括中国、日本在内的亚非拉等非欧洲艺术纳入书中。此后，该书不断更新再版，至今已出版了16版：Fred S. Kleiner, Gardner's Art through the Ages: A Global History, Australia, United States: Wadsworth, Cengage Learning, 2019。

艺术史家琳达·诺克林发表了《为什么没有伟大的女艺术家？》一文 [38]，激烈地批评了瓦萨里和詹森的艺术史著作。而在《艺术史的准则：删略的原罪》一文中 [39]，娜妮特·所罗门（Nanette Salomon）把瓦萨里的《大艺术家传》视为奠定了推崇天才和男性霸权的西方艺术史书写模式的始作俑者。比如，瓦萨里的《大艺术家传》中的许多艺术家受到了教皇的赞助，瓦萨里的价值观是天才论，以天才的生平和年表的模式标举艺术家的独特创造性，米开朗基罗的位置凌驾于所有过往大师之上，意大利是艺术的中心，其他地区都是边缘。所罗门认为，这种"每一天才必有每一独特生平"的艺术史写作视角，非常有效地删除了与艺术家生平和创作活动密不可分的商品生产和商品交换的社会系统的干预信息，换言之，艺术天才被排除在社会系统之外。

于是，瓦萨里开创了一种艺术权威的叙事模式，天才的杰作被描述为在灵感显现的那个时刻出现。艺术史教授教给我们这种天才灵感如何出现的知识，或者说艺术史就是这样的知识叙事和教科书。瓦萨里和詹森都认为艺术史的变化源自天才的"创造性"（innovation）和"影响力"（influence），艺术家和作品的关系好像是父子关系，就像罗兰·巴特所指出的，好像只有作者自己哺育了他的书一样。这种传统观点排除了社会背景，即那个真正的"作者"，那个控制着政治、经济、历史和文化的话语系统。

瓦萨里用实证的、文献性的传记装扮了艺术家的神秘性，这种神秘性来自白人男性的优越感，这既是瓦萨里的创造，也是他的自白。瓦萨里借此树立了神秘性与天才密不可分的艺术史叙事。天才艺术家总是具有深不可测的私密生活，通过瓦萨里实证的、文献性的文本和权威性的口吻叙述出来，之后欧洲的学院又将这种神秘性合法化和体系化。

艺术史家弗农·麦诺也指出，在充满偏见的传统美术史著作中，女性自然被摒弃了。至少在文艺复兴时期，就已经有了女艺术家，而且她们的作品并不比男性艺术家差，但是，20世纪70年之前的艺术史著作却很少有她们的踪迹。比如，在1963年的《詹森艺术史》出版之前，詹森曾在1959年编了一本《艺术史的重要里程碑》（*Key Monuments of the History of Art*）的文献，包括1100幅作品插图，在序言中詹森说它

[38] Linda Nochlin, "Why Have There Been No Great Woman Artists?", in *Women, Art and Power, and Other Essays*, New York: Harper & Row,1988, pp. 145-178. 中译本见《女性，艺术与权力》，游惠贞译，桂林：广西师范大学出版社，2005年，第179—212页。琳达·诺克林是美国女性主义艺术史家，曾任教于耶鲁大学、纽约城市大学、瓦萨学院、纽约大学，其代表作《为什么没有伟大的女艺术家？》一文，首次将女性主义研究视角引入艺术史研究领域，最初于1971年发表在《艺术新闻》（*Art News*）杂志上。她的其他著作有：《写实主义》（*Realism*, Harmondsworth: Penguin, 1971）、《幻象的政治：19世纪艺术与社会》（*The Politics of Vision: Essays on Nineteenth-Century Art and Society*, New York: Harper & Row, 1989）、《碎片的身体：作为现代性隐喻的碎片》（*The Body in Pieces: The Fragment as a Metaphor of Modernity*, London: Thames & Hudson, 1994）、《再现女性》（*Representing Women*, New York: Thames & Hudson, 1999）、《库尔贝》（*Courbet*, New York: Thames & Hudson, 2007）等。

[39] Nanette Salomon, "The Art History Canon: Sins of Omission", in *(En) gendering Knowledge: Feminists in Academe*, Joan E. Hartman and Ellen Messer Davidow eds., Knoxville: The University of Tennessee Press, 1991. Also from Donald Presiosi ed., *The Art of Art History: A Critical Anthology*, pp. 344-355.

是"为教学而编的一本学科系统的形象文献"，然而，其中没有一位女艺术家。[40] 当代艺术史研究开始重视女性艺术家，但无法扭转这种偏见，女性艺术家只有参与比较的权利。比如，卡萨特总是在和德加进行比较的时候受到伤害，因为男性大师的历史是建立在世界性的、人类普遍性的标准之上，而女性艺术家的历史是个人化的。[41]

二、谁的目光：凝视与阉割

上述视角来自女权主义运动，出现在 20 世纪 70 年代。女权主义艺术批评可能是西方当代艺术中政治语言学批判最激烈的代表。一方面，女权主义艺术批评和后现代理论密切相关，比如都受到新马克思主义社会学和心理学的影响。另一方面，女权主义艺术创作高涨，比如芭芭拉·克鲁格（Barbara Kluge）、奇奇·史密斯（Kiki Smith）、辛迪·舍曼（Cindy Sherman）、玛丽·凯利等在 20 世纪 80 年代的活动，促进了女权主义艺术批评的发展。一般来说，美国的女权主义艺术批评受到新马克思主义和拉康心理学的影响较大，而欧洲的女权主义艺术批评主要把弗洛伊德的精神分析学传统与广义的社会学作为理论基础。

女艺术家玛丽·凯利创作了多媒体作品《产后文件》（*Post-Partum Document*），把她 1973—1979 年期间从怀孕到生产之后的记录，包括孩子成长的记录，以及她自己的日记、喂奶记录、尿布和衣服替换的记录等文献分为六个部分展示（图 9–23）。凯利从学理上把自己的生产和弗洛伊德以及拉康的心理学连在一起，通过自己的记录检验父权社会所规定的语词和行为准则是如何塑造孩子和母亲的性别及其身份的。[42]

凯利说这件作品展示了母亲和儿子之间的心理学关系。这是母和子之间的话语关系，而非简单的日常关系。其中，她特别关注母亲的"物恋"（主要是阴茎崇拜[phallocentrism]）如何在这个关系中展开。据凯利讲，《产后文件》中那幅母亲抱儿子的照片暗示了母亲对儿子的男性生殖器崇拜。[43] 无论从儿子的角度还是从母亲的角度，对男性生殖器的崇拜（物恋）都是对父权法则的投降和让步。所以，凯利的作品体现的是对物恋的双重（母亲和儿子）再现。[44] 这来自弗洛伊德和拉康的心理学说。

弗洛伊德和拉康的区别在于"谁把谁作为物恋的对象"这个非常关键的问题上。在弗洛伊德的俄狄浦斯情结叙事中，儿子是母亲的物恋对象。母亲失去了儿子，在想

[40] Vernon Hyde Minor, *Art History's History*, p. 157.

[41] Nanette Salomon, "The Art Historical Canon: Sins of Omission", in Donald Preziosi ed., *The Art of Art History: A Critical Anthology*, pp. 344-355.

[42] Norman Bryson, "Interim and Identification", in Marcia Tucker, *Mary Kelly: Interim*, exhibition catalogue, New Museum of Contemporary Art, 1990, pp. 27-37.

[43] Mary Kelly and Paul Smith, "No Essential Feminity: A Conversation with Mary Kelly and Paul Smith", in *Parachute*, 37, No.26 (Spring 1982), pp. 29-35. Also from Donald Presiosi ed., *The Art of Art History: A Critical Anthology*, pp. 370-381.

[44] Ibid.

图 9-23　玛丽·凯利，《产后文件》，装置，1973—1979 年。

象和梦中召唤儿子，于是儿子回到母亲的身旁，杀父娶母。这既是对父亲权威的反叛，也是对父亲的模仿。父亲的过失在于未能及时兼顾妻子的物恋情节，因为当母亲生下儿子之时，儿子即成为母亲真正的生殖器物恋。父亲的位置，作为母亲的情人的位置，立刻被儿子所替代。

　　弗洛伊德的俄狄浦斯情结是精神分析学的理论基础，而拉康则给俄狄浦斯情结加入了后天因素。弗洛伊德的性心理学说来自他对"本我"（id）、"自我"（ego）和"超我"（superego）的关系的分析。"本我"是真正的我，体现为性压抑；"自我"是理智的我，总试图控制"本我"；而"超我"是道德、文明和社会的产物，压抑着"自我"。艺术可以释放对潜意识"自我"的压抑，所以，艺术家的无意识决定了一件艺术作品的真实意义。而"自我"总是通过语言来确认"自我"[45]，因此，可以通过语言参与的各种试谬法和反论证方法来解释艺术作品的含义。典型的例子就是弗洛伊德对达·芬奇作品的解释，我们在第六章讨论夏皮罗的时候已经提到。弗洛伊德坚信儿童被真正的性

―――――――――――

[45]〔奥〕弗洛伊德：《释梦》，孙名之译，北京：商务印书馆，1996 年。也可参见 Sigmund Freud, "'Fetishism' and 'Unpublished Minutes'", trans. by J. Strachey, *SE*, Vol. 21。

骚扰困扰过。这究竟是事实还是儿童的幻觉，迄今为止人们还不清楚。但是，无论是事实还是幻觉，都不影响弗洛伊德对艺术作品分析的立场。

其实，在过去 30 年的艺术史理论中，很少有人真正运用弗洛伊德的理论。比如，美国最重要的艺术史理论杂志《艺术通报》（*The Art Bulletin*），只发表了少数与此相关的文章。大概有着分析哲学传统的美国学者们仍然相信文献，而不是精神分析学的"主观臆断"。此外，尽管女权主义批评可能仍然对弗洛伊德理论有一定兴趣，但是俄狄浦斯情结对她们／他们而言，更多地被看作对女性的轻视和偏见。在英美学界，尽管许多人对弗洛伊德理论仍有兴趣，但其兴趣不在"本我"，而在"自我"和"超我"的意义。也就是说，他们对社会话语如何控制和解释"自我"的性别身份更感兴趣。这正是拉康的理论能够引起当代艺术批评家的广泛兴趣的重要原因之一。拉康的心理学不仅仅对女权主义艺术，甚至对后现代主义理论也产生了深远的影响。

拉康的镜像理论认为，人的"自我"意识不能从传统的哲学本体论（比如康德的意识秩序和主体性、马克思主义的社会关系，或者海德格尔的存在关系）中去求证，他试图寻找一种有关"自我"形成的新形式，以此区别于"我思故我在"的笛卡尔式的有关主体或者"自我"的哲学形式。拉康提出，"我"是一种心理学形式，这个"我"的意识发生在婴儿阶段，即发生在他认识到自己与他人发生关系的那个"自我"的身份意识（identification）之前，或者说发生在运用语言去表示和确认"自我"的普遍性身份之前。这个"自我的普遍性身份"就是指"自我"和众多他人的关系中的那个"自我"。[46]

然而，这个"自我"的最初形象是六个月大的婴儿在照镜子的时候发现的。一个六个月大、还不能站立的婴儿已经有了发现新形象的欣喜。他在镜子中看到了一个形象，起初以为是其他人，但是通过周围的他人看自己的目光，婴儿逐渐认识到镜子中的这个形象就是"我"。男孩的这个最初的"我"在这一阶段还没有和弗洛伊德的俄狄浦斯情结发生关系。拉康认为，正是在这个镜像阶段，男孩释放出了力比多的欲望动力。[47]然而，到目前为止，科学家对它还没有充分的认识。拉康认为，这个有关"自我"的心理学形式，在以往的哲学本体论之外开启了人类和世界（"自我"与"他者"、真象与假象等多种二元对立）的本体论的新结构。

拉康的镜像理论其实有其传统渊源。我们曾在第二章讨论过苏格拉底的镜像理论，苏格拉底说，任何一个画家都可以模仿一张床，因为他可以用镜子去反射床。但

［46］ Jacques Lacan, "The Mirror Stage as Formative of the Function of the I as Revealed in Psychoanalytic Experience", in *Ecrits*, trans. by Alan Sheridan, New York: W. W. Norton & Company, 2002.

［47］ Ibid.

是，镜子里的床是床的理念的影子，不是床本身。也就是说，这个镜像把床、镜像中的床和理念的床连在了一起。只不过，理念的床（或者关于床的意识）并没有出现。所以，根据伽达默尔的理论，这个镜子中的床是"缺席的床"的替代品，或者是床的"缺席性在场"的再现。而拉康后来的镜像理论则把镜子中的"自我形象"和主体意识到的"自我"连在一起。当然镜子中的"自我"仍然是假象，就如同镜子中的床。但是，拉康镜子中的"自我"和他人的眼神互动，让"自我"认识到这是真实的"自我"。可见，拉康的镜像较之柏拉图的镜像，已经加入了情境和上下文的关系因素。

所以，拉康的镜像理论的层次更为复杂。在这个镜像的内外，在"自我"和"他者"的互看之中，人的身份和世界的关系处于一种无法判断何谓真假，何谓你、我、他的循环纠葛之中。最后，判断留给了"看"的出现和"看"的过程这一"行为"（performative）本身，也就是"目光"或者"凝视"本身。凝视者和被凝视的对象之间的关系成为这个镜像理论的语言结构：镜子中的凝视者和被凝视的对象，镜子外的凝视者和被凝视的对象，镜子里的凝视者如何凝视镜子外的对象，以及镜子外的凝视者如何凝视镜子里的对象，如此可以无限演绎下去。而当这种目光和凝视被赋予权力色彩的时候，凝视理论就自然成为文化政治语言学的基本方法论。拉康的镜像理论对西方当代文化和艺术批评的影响远远超越了柏拉图的理念和影子的主客体对应的模仿论。凝视是正在发生的、正在存在的而且正在形成的"新自我"，也就是新本体。这是对西方传统形而上学的本体论和海德格尔的存在本体论的超越和发展。

与这种凝视理论类似的还有阉割心理学说。婴儿在最初看到父亲的生殖器和母亲的生殖器后，认为母亲的生殖器被阉割了，产生了恐惧，同时也萌生了生殖器崇拜，也就是父权崇拜的观念，其后的行为就是力求模仿和维系这一父权。而母亲和女儿则产生了被阉割的"先天缺陷"情结，于是转向物恋——男性生殖器崇拜。在这种阉割和被阉割的恐惧与崇拜的悖论的交叉演绎中，"自我"的身份已不仅仅是男女性别身份，同时也是权力系统的主奴身份等，它们在变化和修正中形成。其实，阉割和生殖器崇拜的理论受到了马克思主义物恋理论的影响。马克思主义认为在资本主义社会中，商品变成人的社会关系的总和，也就是物恋的象征。阉割说则把商品换成了生殖器。[48]

在当代视觉文化研究中，凝视和阉割已经成为一种基本理论模式，许多艺术批评家和艺术史学者把它当作一种结构社会上下文的基本语言框架，用它推导出一种政治权力和图像结构相统一的预设结论。特别是女权主义、东方主义和后殖民主义理论家，大多把拉康的理论用于实践批评中。

[48] 有关马克思主义物恋理论的讨论见 Jean Baudrillard, "Fetishism and Ideology: The Semiological Reduction", in *For a Critique of the Political Economy of the Sign*, St. Louis: Telos Press Publishing, 1981, pp. 88-101。

在女权主义批评方面，劳拉·穆尔维（Laura Mulvey）的《视觉愉悦和叙事电影》被视为运用凝视和阉割视角的经典电影批评文本。[49] 穆尔维认为，电影是男权社会通过被阉割的女性形象来建立男性中心秩序的最佳工具之一。借助弗洛伊德的男性生殖器崇拜或者物恋说，穆尔维批评男权社会"无意识"地塑造了女性的从属性社会身份。女性缺少阴茎，作为流血的受伤者，不得不去创造男性生殖器的象征物，比如通过生儿子或者衬托男性英雄，以获得女性的在场性。所以，女性永远是意义的负载者（bear of meaning）而非创造者（maker of meaning）。无论一位电影导演多么有个性，多么反叛和玩世不恭，他们的电影总是反映了男权社会的主流意识。因此，其电影提供的各种愉悦中最主要的是观淫癖。看和被看都是一种乐趣。看是一种拥有的快感，也是隐秘权力的显现。通过黑暗的观众席和明亮的银幕之间的鲜明对比，电影呈现了另一种对比，即观众席的单一性和银幕故事的多样性之间的对比，或者观众的空白和情节的丰富多彩之间的对比。观众在看的过程中首先失去"自我"，而后重寻或印证"自我"，"自我"与故事中的人物（特别是明星）对号入座。美国著名女艺术家辛迪·舍曼在20世纪80年代创作了一批自己装扮成电影中的女性角色的摄影作品，其出发点就是要颠覆和反讽男权社会，其批评立场正是来自凝视和阉割的心理学理论（图9-24）。[50]

图9-24　辛迪·舍曼，《无名电影剧照96号》，照片，1981年。

[49] Laura Mulvey, "Visual Pleasure and Narrative Cinema", in *Art after Modernism*, pp. 361-73, also in Laura Mulvey, *Visual and Other Pleasures*, Bloomington: Indiana University Press, 1989, p. 19. 有关这方面的重要文章还可参见 Mary Ann Doane, "Film and the Masquerade: Theorizing the Female Spectator", *Screen*, Vol. 23, Nos. 3-4 (September-October, 1982), pp. 74-88；Kate Linker, "Representation and Sexuality", in *Art after Modernism*, pp. 391-415；Kaja Silverman, "Fassbinder and Lacan: A Reconsideration of Gaze, Look and Image", in *Camera Obscura* 15, 1989, pp. 54-85.

[50] 可参见 Rosalind Krauss and Norman Bryson, *Cindy Sherman*, New York: Rizzoli Intl Pub., 1993。进一步的相关理论另见 John Matlock, *Masquerading Women, Pathologized Men: Cross-Dressing, Fetishism, and the Theory of Perversion, 1882-1935*, Ithaca and London: Cornell University Press, 1993。

三、谁的知识秩序

20世纪80年代西方出现的新美术馆研究（New Museum Studies）可以看作"框子"理论（即文化政治语言学）的一种具体运用。虽然美术馆不是直接的艺术再现，但它是再现的再现，是运用艺术机制对艺术历史和艺术现实的知识性陈述。美术馆是文明的秩序和结构的表征，按照海德格尔所说，是"一幅世界的图画"。两百年的美术馆发展史其实就是西方现代性的历史。福柯把美术馆、监狱和兵营看作三个知识系统，认为它们都有自己的现代历史，而这三个知识系统是现代经济、政治、文化以及阶级在现代性形成过程中的必然产物。

美术馆展示的是现代知识系统，不是作品本身。美术馆总是和令人信服的"原作"发生关系，原作则是文明的证据。[51]艺术作品的意义直接和美术馆的作品分类以及分隔空间融为一体。所以，美术馆是一种物质化的文化政治语言，它把世界文明秩序化。西方美术馆的发展历史当然和启蒙运动时代的公民社会相关，正如我们在第一章中所讨论的。但是，它也和殖民主义、西方文化中心论以及20世纪以来的文化生产的经济因素有关。虽然西方的新美术馆理论（New Museum Theory）反省和批判了美术馆的历史和功能，成了当代西方艺术史研究的一个组成部分，但应该说，这种批判更多地停留在学术层面，很少干预到美术馆的运作层面，就像杜尚以来的几代艺术家都曾经抵制美术馆体制，却从未批判美术馆的运作一样。新美术馆理论并没有改变美术馆的系统和现状。相反，今天的全球化政治和经济对美术馆的控制力反而越来越强大。

新美术馆理论是一种综合性的学院理论，它真正进入学院体系的标志是彼得·弗格（Peter Vergo）主编的《新博物馆学》一书的出版。弗格这一代及其下一代美术馆理论家都受到了20世纪60年代观念艺术家对美术馆体制的批判的影响。[52]另一方面，我们在上一节讨论的、发生在70年代和80年代的有关"框子"的前卫艺术和批评实际上与法国学派的社会批评遥相呼应。

20世纪80年代以来美术馆学已经发展成为一个跨学科的教学和研究领域，涉及社会学、心理学、人类学、艺术史、历史、哲学、语言学以及图书馆批评、性别研究

[51] 据珍妮特·马斯汀（Janet Marstine）所说，在美国，每年有近一亿观众到美术馆参观，21世纪最初5年用于扩建美术馆的费用大约30亿美元。美术馆成为人们最为信服的原作展示地、文化和历史的集中展示地、人类财富的集中地。美术馆是西方儿童早期教育最主要的校外课堂之一。最近的一次美国美术馆协会的调查表明，87%的美国人认为美术馆最令人信服，67%的人认为书最令人信服，只有50%的人认为电视新闻可以相信。Janet Marstine ed., *New Museum Theory and Practice: An Introduction*, Oxford and Mass.: Blackwell, 2006.

[52] P. Vergo, *The New Museology*, London: Reaktion, 1989. 目前美国美术馆学教学中比较广泛使用的教科书之一是 Janet Marstine ed., *New Museum Theory and Practice: An Introduction*。笔者在"谁的知识秩序"这部分，主要参考和引用了 Janet Marstine 这本书的序言的一些论述；广泛用于教学的美术馆学文集还有 Bettina Messias Carbonell ed., *Museum Studies: An Anthology of Contexts*, Oxford and Mass.: Blackwell, 2004, 以及 *America's Museums*, a special issue from *Daedalus: Journals of the American Academy of Arts and Sciences*, summer 1999. 有关美术馆的美学、文化和公众教育功能的著作见 Hilde S. Hein, *The Museum in Transition: A Philosophical Perspective*, Washington: Smithsonian Institution Press, 2000.

等。美术馆学最重要的一个话题是当代美术馆如何在塑造当代人的文化身份方面发挥重要的政治作用。[53]

许多西方博物馆学的学者受到了福柯的影响，比如艾琳·胡珀－格林希尔（Eilean Hooper-Greenhill）根据福柯的现代认识论的起源理论，勾画出了西方美术馆发展史。最早在16世纪和17世纪的欧洲，贵族和富有的商人、艺术家、物理学家、收藏家创造了许多神秘的展室，或者叫"密室"（curiosity cabinet）。北欧人把它们称作"Wunderkammer"，意大利人称之为"studiolo"。这些就是早期的博物馆。在这些展室中，世界被归类，人的种族被归类，文化也被归类。博物馆满足了人类的知识欲望，同时也满足了人类中心（或者种族中心）的欲望，在人的微观世界和上帝的宏观世界之间建起了一座桥梁。[54]

到19世纪，自然科学家和理论家把外部混乱无序的世界进行了理性的整合归类。这种理性主义把那些不符合美术馆归类的材料和历史进行了修正或者否定，所有的自然物和艺术品都被这种秩序所修改。绘画被砍掉它们本来所依存的环境，壁画失掉了它们本来的墙壁和洞窟结构，雕塑离开了它们的纪念碑式的历史场所。艺术品的上下文被无端地砍断。由此，美术馆创造性地完成了对世界秩序的微观化呈现。笔者在哈佛大学艺术博物馆看到，敦煌壁画被镶在精美的木框子里，被戴上了东方佛教艺术的光环，它原本的社会背景被忽视了，没有人真正去面对。这些佛教雕塑和壁画是怎样通过殖民主义者的手被运送进这些金碧辉煌的美术馆的？哈佛大学艺术博物馆的敦煌壁画的上下文被完全抽空，只剩下精美、优雅的姿态和东方情调。从这个意义上讲，"被风格化"的艺术品同时失去了它的原初性。

正如我们在第二章的公民空间中提到的，第一座再现现代文明发展史的美术馆是法国的卢浮宫，令人叹为观止的是，它所奠定的微观化了的世界文明秩序一直沿用至今。作品的展示方式遵循着进化论的叙事，过去的事物被用来印证现在的价值观念，艺术作品被标准化（即符合一种普世的"杰作"标准）。有形的历史（比如绘画史）被编成拥有不同意义的分期历史，在这种叙事中，作品的历史分期远比作品的外形重要得多，而艺术的起源总是被描述为如何从手工艺活动中分离出来。这意味着西方艺术把自己从一个非进化的、非文明的，也就是非西方的艺术中分离了出来。

1803年卢浮宫被定名为拿破仑博物馆（Musée Napoleon）。拿破仑创造了一套非常专制的美术馆职业系统。博物馆的收藏和展示工作都是按照军队的组织一丝不苟地

[53] 比如，从多元文化和后殖民主义的角度讨论美术馆展示的论文集有 Ivan Karp and Steven D. Lavine ed., *Exhibiting Cultures: The Poetics and Politics of Museum Display*, Cambridge: Harvard University Press, 1991.

[54] Eilean Hooper-Greenhill, *Museums and the Interpretation of Visual Culture*, London and New York: Routledge, 2000; also Ibid., p. 22.

进行的，储存、注册、分类、标签等严密的工作都借鉴了军队的组织和系统化标准。拿破仑博物馆不仅在收藏上，同时也在展览方式上建立了一种国家和英雄主义的模式。博物馆甚至举办专题展览庆祝拿破仑的生日，作品的排列以拿破仑战争的历史为主线，策划人精心撰写了墙面文字。教育者也向公众介绍古代藏品，古代的经典神话和当下的政治的合法性连为一体。[55]

直至今日，西方重要的美术馆始终充当着整合西方中心论主导的艺术知识秩序的功能。比如，美国大都会艺术博物馆的陈设就按照以西方为中心的艺术史结构来安排，古希腊、罗马艺术位于中心展区，欧洲艺术严格按照历史分期来展示，脉络清楚而又有逻辑地把不同时代的雕塑、绘画和工艺品进行线性归类。而非西方国家的艺术展示则更多地强调"艺术门类"，它们没有整体的历史，只有按照媒介划分的"馆"，比如雕塑馆、绘画馆、壁画馆等，其中的历史叙事总是附属性的。显然，美术馆微观化了的世界秩序扭曲了文物的原初性（图9-25）。中国古代佛像离开了原初的龛和洞窟，被放到了现代展览基座上。

非洲的雕塑曾经被西方美术馆所青睐，因此被放在现代馆附近引人瞩目的位置。由于毕加索等现代主义大师都受到了西非艺术的影响，所以非洲雕塑必然成了现代主义艺术再发现的一部分，它的展馆则是对西方现代性的延伸。这个延伸是对非西方文化的他者化。

正是出于对世俗知识的占有，对秩序和结构的追求，西方古代神话和宗教转化为现代世俗知识的新资源，美术馆继承了古希腊罗马神庙的礼仪性。美术馆的神庙形象及其功能与美术馆和艺术史的合法性相匹配，为把握和掌控现代世界秩序本质服务。18、19世纪以来，西方的美术馆大都采用了古希腊罗马的神庙建筑样式作为博物馆的外立面。可以说，把过去的宗教仪式转化为现代的大众文化教育是启蒙运动的功劳。相对于宗教和神学对个人主体认识的拒斥，启蒙运动倡导的个人主体性成为人们拥抱世俗知识的动力。而美术馆作为大众知识的载体，必定被看作世俗知识的集大成者。所以，现代美术馆需要礼仪包装世俗知识（图9-26）。

海德格尔把欧洲的现代时期描述为"把世界变为一幅图画的时代"（the age of the world picture）。[56] 轰动世界的1898年巴黎博览会充分展示了欧洲人如何用一个展览再现世界文明全貌的雄心，它把非洲和亚洲带进"一幅世界的图画"之中。[57] 这是一

[55] Janet Marstine ed., *New Museum Theory and Practice: An Introduction*, p. 17.

[56] Martin Heidegger, "The Age of the World Picture", in *The Question Concerning Technology and Other Essays*, New York: Harper & Row, 1977.

[57] Timothy Mitchell, "Orientalismand the Exhibitionary Order", in *Colonialism and Culture*, ed. by Nicholas B. Dirks, Ann Arbor: The University of Michigan Press, 1995.

图 9-25　美国大都会艺术博物馆展出的中国　图 9-26　弗里克收藏馆，美国纽约曼哈顿上东区第五大道，
山西北齐菩萨像。　　　　　　　　　　　　　建于 1913 年。

种符合欧洲世界秩序观的"视像组织"（organization of the view）。它把中心和边缘、整体和琐碎、进步和落后整合为一个可视的"世界"。它是世界的图像，体现的是人类文化的结构。

西方美术馆从建立之始，就和殖民主义息息相关。它们展示的世界一方面是先进的现代西方，另一方面是落后的非西方。落后的非西方没有自己的文化上下文和逻辑，它们只是作为一个对比物，反衬出先进的西方现代人。非西方的上下文是不值得进行逻辑分析的，因为它只是一个在地、一个边缘地区的个例而已。

自 20 世纪 60 年代爱德华·萨义德（Edward Said，1935—2003）出版了《东方主义》一书后，非主流文化对西方主流文化的对抗日益强烈。美术馆开始反省它的殖民主义空间。然而，当历史回到西方的殖民主义时代，那个时候的东方主义远比萨义德批判的西方学院里的"东方学"所涵盖的地域范围以及现实政治意义大得多。殖民时代的西方对东方的形象塑造，远比后来的学院研究涉及的领域宽广得多。这个东方主义不仅发生在 19 世纪的学术研究以及浪漫主义戏剧和小说、殖民主义行政系统之中，而且发生在从美术馆和世界博览会到建筑、服装、时尚、日常消费等各个领域。在这个再现"世界的图画"的雄心的指导下，1889 年巴黎举办了世界博览会，以纪念法国

大革命一百周年，同时庆祝法国在商业活动和帝国主义政治等方面的成功，来自世界各地的 3200 万人参加了这个博览会。博览会强化了西方对全球的统治和帝国主义的正面形象，呈现了西方对世界，特别是对东方的认识和解读。

提摩西·米歇尔（Timothy Mitchell）在《东方主义和展览秩序》这篇文章里，描述了出席 1889 年巴黎博览会的埃及代表团是如何看待这幅"世界的图画"，以及埃及人和埃及世界是如何被西方人再现的。[58] 埃及代表团参观了巴黎新的博物馆，看到西方如何把从世界各国搜集来的艺术品按照进化的模式安放在不同的展馆里。他们观看了西方的戏剧，看到西方人如何表现和叙述他们的历史。他们参观了花园，看到来自世界各地的植物按照类型被种植。在动物园里，他们看到了来自世界各地的珍禽异兽。这是 19 世纪西方殖民主义势力穿透东方的证明。这些动物，按照阿多诺的说法，"象征了（殖民地）对殖民主义者的供奉"。

西方美术馆一般很爱收藏摄影作品，其中大多来自非洲、中东和亚洲。在非西方国家的传统中，由于宗教和其他原因，拍摄肖像被认为摄去了人物的灵魂。19 世纪末 20 世纪初的中国也是这样，就像鲁迅所描述的，如果一个人被拍了照，那么就意味着这个人的魂魄被偷走了，甚至半身像被看作"腰斩"。非洲部落更是把摄影看作一种禁忌。但是，西方美术馆在展示和出版一些摄影冒险家的早期作品的时候，根本就没有得到被拍照人的允许。甚至，西方美术馆有一种展示人的头发、头骨和骨架的传统，以作为达尔文的进化论的证据，但在西方人认定的"落后"的原始人那里，这些头发和骨骼却指向恐怖的灵魂世界，于是"进步"和"落后"的对比强烈地呈现出来。正如曾经担任芝加哥美术馆馆长的詹姆士·伍德（James Wood）所说："满足和提供关于'他者'的知识是西方任何大博物馆所承担的功能，也是最有效的展示方式。"通过参观博物馆，观众成为"世界美学公民"（aesthetic citizen of the world）。[59]

所以，东方主义其实不仅仅是一种文化，不仅仅是 19 世纪的欧洲人如何看非西方人的某种偏见，也不只是殖民主义统治的表征，它是一种政策的言说、一种陈述真理和认识事物本质的方法论，而正是这种认识论和真理论构成了西方的现代性理论基础。[60]

美术馆之所以能够成为艺术历史的形象示范，有赖于其礼仪所暗示的权威性。观者总是认为美术馆馆长和策展人是专家和鉴赏家。然而，策展人（curator）的原始意义是管理者或者维护者。它来自拉丁文 curare，原意是去维护（to care），没有任何创

[58]　Timothy Mitchell, "Orientalism and the Exhibitionary Order", in Donald Presiosi ed., *The Art of Art History: A Critical Anthology*, pp. 409-423.

[59]　Janet Marstine ed., *New Museum Theory and Practice: An Introduction*, p. 15.

[60]　Donald Presiosi ed., *The Art of Art History: A Critical Anthology*, p. 403.

造者的意思。美术馆是保存、保护和鉴赏宝物的场所，受到古代神殿和教堂建筑模式的影响，是礼仪的圣地，没有当代文化的痕迹，这样才能维护美术馆的神秘光环。[61]以往的礼仪权威性逐渐转移到今天的馆长／策展人的个人权威上。人们相信，他们是权力话语的代言人。

与当代美术馆的礼仪性外表相伴随的是美术馆的商业本质。20世纪以来的博物馆，特别是当代美术馆逐渐成为市场所驱动的产业（market-drive industry），成为文化产业的"景观"再现之所。按规定，美术馆不应当卷入市场。但是美术馆又必须寻求赞助，不得不满足赞助者多种多样的要求，比如展示赞助人自己的收藏。

任何美术馆都不愿意把自己收藏品的市场价值公之于众。但是，这并不妨碍重要的策展人总是要把眼睛投向市场。托马斯·霍温（Thomas Hoving）在《让木乃伊跳舞》一书中发表了他的自供状，描述了他在1966—1977年任职纽约大都会艺术博物馆馆长期间所经历的很多事。那些毫无保留地全盘托出的秘密，那些在美术馆和赞助商以及收藏家之间运作的事件细节着实震撼了广大读者。[62]今天，很多美术馆已经不再掩饰它们的商业运作，特别是经营咖啡馆、书店（通常大量印制原作复制品出售）和批量生产展览招贴等商业行为。

美术馆成为产品的理论来自马克思主义。历史学家尼尔·哈里斯（Neil Harris）和社会学家托尼·班奈特（Tony Bennett）指出，美术馆、休闲公园、国际艺术博览会、百货公司等在19世纪把经济利益、社会组织以及文化传播连在一起。通过创造、消费和展示活动（机构），商业价值被注入成千上万的物品之中。[63]

很多理论家和批评家认为今天的美术馆沉迷于戏剧化展示效果的制造，试图调动各种感知，制造出非常强劲的视觉冲击力。但是有些哲学家和艺术史家，比如鲍德里亚和克劳斯，则宣称这种感官刺激实际上完全是空洞无意义的。马克思主义者居伊·德波在1967年发表的《景观社会》中，从语言学的角度讨论了这种"场面"（spectacle，或者"奇观"）理论。他认为，注重视觉效果的"场面"展示颠覆了原有系统所建构的价值，"场面"用视觉洪水冲击着观众的感知系统，把观众试图辨别真实事物的注意力引开，一味地不断寻求变化和刺激。[64]

笔者认为，德波指出的"场面"或者"奇观"确实是当代各种展览试图再现当下

[61] Janet Marstine ed., *New Museum Theory and Practice: An Introduction*, p. 10.

[62] Thomas Hoving, *Making the Mummies Dance: Inside the Metropolitan Museum of Art*, New York: Touchstone, 1994.

[63] N. Harris, "Museum, Merchandising and Popular Taste: The Struggle for Influence", in *Cultural Excursions: Marketing Appetites and Cultural Tastes in Modern America*, Chicago and London: The University of Chicago Press, 1990, pp. 56-81; T. Bennett, "The Exhibitionary Complex", in Preziosi and Farago, *Grasping the World*, Aldershot and Burlington: Ashgate, 2004, pp. 413- 441.

[64] G. Debord, *The Society of the Spectacle*, D. Nicholson Smith trans., New York: Zone Books, pp. 12-13. Debord said, "The spectacle is not a collection of images; rather, it is a social relationship between people that is mediated by images... In form as in content the spectacle serves as a total justification for the conditions and aims of the existing system."

现实，对现存文化系统进行过度的形象展现的新方式。它基于写实再现，却过度夸张。在新马克思主义美术馆理论家看来，这种"超现实"的场面化奇观就是市场所驱动的当代"展览工业"的本质。[65]

四、"他者"的描述者

爱德华·萨义德的东方主义对西方后现代的文化政治理论影响深远，东方主义与后殖民主义理论也因此成为后现代主义反省批判现代性的重要参照。[66]东方主义、多元文化、后殖民主义、女权主义和同性恋研究等都是关于文化身份的政治语言学批判理论。它们的基本方法是把平等和多元的身份诉求与精神分析学结合在一起，同时又把历史论证、个案举证和交叉互动的身份性视角有机联系在一起。

萨义德在《东方主义》绪论中开宗明义地指出，"东方主义"有三层意思：（1）它和学院（或学术）的机构密不可分，属于学术研究领域。（2）它是一种在本体论和认识论的范畴内展开的特定的思维方式，即在界定东方和西方的区别方面树立和展现了东方主义的思维、研究和表述方式。（3）它是一种已经被体制化和系统化了的话语，因此，这种话语是历史性的，并且是一种被物质化、具体化了的语言实践。它体现了西方理论话语对东方的控制和主导，是一种权威性的表述话语。

萨义德尖锐地指出，只有从话语方面入手去检验东方学，才能真正了解欧洲自文艺复兴以来的文化是怎样通过系统的学科化，从政治、科学、意识形态、社会学、军事等方面想象性地梳理和创造了一个"东方"。因此，"东方"是欧洲塑造的，它不是一个自主的研究主题。19世纪之前，英、法的"东方"是指印度和《圣经》诞生的土地（中东）。直到二战之前，都是由英、法控制着"东方"的话语权，二战后则是美国掌握话语权。据萨义德所说，一直到18世纪中叶，东方学学者都是由专门的研究者组成，主要是《圣经》学者、闪语研究者、伊斯兰专家或汉学家。此后，东方学才成为一门包括了东方文学和文化的综合学科。

就东方学的建立本身而言，把一个专门的地理领域作为一个学术研究的专业来讨论实在是发人深思，因为迄今为止，还没有人会想象出一个"西方学"这样与之相对

[65] 这种"场面"再现在20世纪末和21世纪初成为全球化现象，在中国则更加泛滥夸张，然而，对它的研究却没有进入专业化和学术化阶段，大多被看作明星效应和媒体效应的等同物，以及被媒体和观众所关注的舆论效应。而舆论又总是和真实性绑在一起，归根结底，它只是某种夸张、虚拟甚至欺骗性的再现手段而已。

[66] Edward W. Said, *Orientalism*, New York: Vintage Books, 1978. 中译本《东方学》，王宇根译，北京：生活·读书·新知三联书店，1999年。中译本把orientalism翻译为"东方学"，而非"东方主义"，笔者认为译者这样翻译是想突出萨义德此书对西方的东方学领域的概括，突出东方学是这本书的讨论内容。然而，萨义德所讨论的不是一种客观的东方学，实际上也不存在一种客观的东方学，或者客观的东方学本质，萨义德要揭示的是，西方的东方学研究是如何塑造东方本质的。所以，"东方主义"这个题目是"对东方本质的认识和对东方学术的判断角度"的同义语。笔者认为，如果把orientalism直译为"东方主义"，应该更符合萨义德所批判的"在西方的东方学"的本意，也就是说，译为"东方主义"带有萨义德本来具有的批判性倾向，而译为"东方学"则没有。

应的领域。

东方学不是欧洲人空泛的幻想，而是一个实实在在的、被欧洲多代人物质化和体制化并投入大量资金建设的学科。然而，无论西方人怎样去描述东方，作为被研究对象的东方是无从抵抗的。西方人建立了一套博物馆和为殖民服务的行政系统，以便对东方的语言、种族、历史、文化等进行全面的研究，而这些都是与殖民主义的军事和政治进程一体化的。

萨义德进而揭穿了东方学的"纯学术"幌子，他指出，东方学总是掺入了东方学研究者的政治立场、社会观念、生活背景及文化教养等因素，东方学离不开西方的社会背景和传统文化的具体情境，它是借东方述说着西方的价值观。可以说，东方学是地缘政治意识在美学、社会学、历史学和哲学等文本中的体现。因此，从来不存在一个纯粹语言学意义上的东方，存在的只是弗洛伊德的东方、奥斯瓦尔德·斯宾格勒（Oswald Spengler，1880—1936，德国哲学家，《西方的没落》一书的作者）的东方、达尔文的东方等等。

西方人通过形象化结构和视觉习惯把自己的意识形态投射到对东方人以及东方的历史和社会的认识上。"本质主义、他者化和缺失性"（essentialism，otherness，and absence）这三者构成了东方主义的哲学和文化学视角，以及西方人对东方现实的认识论：（1）东方是一个永远不会变化的种族，就像它的文化本质从不改变一样；（2）东方文化本质上和西方文化正好完全对立，东方消极而非活跃，静止而非运动，感情化而非理性，混乱而非有序；（3）东方文化的本质造成这个西方的"他者"在诸多方面（包括运动、理性、秩序、意义等）先天缺失。这种逻辑的结果就是东方更东方，西方更西方。西方被东方反衬为这样一种文明：有理性，爱和平，宽宏大量，合逻辑，有能力保持价值，本性上不猜疑。

萨义德的《东方主义》无疑是启蒙时代以来西方（也包括东方）最具挑战性的著作。他从学理而非政治口号的角度深刻批判了东方主义这一西方的学院话语体系。一方面，萨义德的批判被学院的研究和实践广为接受，许多教授和学生从萨义德的角度，在文学、艺术等领域开始研究"西方的东方"这个课题。比如，在艺术史领域，琳达·诺克林发表了批判法国画家的东方主义视角的文章。然而，另一方面，在萨义德出版了《东方主义》之后，西方学者对东方，特别是对伊斯兰文化的政治敏感性立刻显现出来。事实上，萨义德所指出的最核心的问题，即帝国主义和殖民主义政治与文化之间的关系——这不仅仅在东方学，而且在"西方学"（比如西方现代文化史研究）领域中也是一个不可回避的核心问题——直到目前仍然没有被西方研究者真正重视，反而甚至有意回避。比如，1982 年在纽约罗切斯特大学纪念美术馆（Memorial

Art Gallery at University of Rochester）的展览"东方主义：1800—1880 年法国绘画中的近东"（"Orientalism: The Near East in French Painting，1800-1880"）即是一例。展览组织者唐纳德·罗森陶（Donald Rosenthal）说："这个展览只关注这些作品中的美学品质和历史兴趣，我们并不想重新评价它们所发挥的政治作用。"[67]

艺术史家琳达·诺克林对这一立场提出了质疑。她对展览组织者对这些 19 世纪的东方主义绘画的界定提出了批评。按照唐纳德·罗森陶的说法，"这些东方主义绘画的一致性特点是它们努力追求一种文献现实主义"。然而，这种"文献现实"到底反映了谁的"现实"？它们是否可以被冠以"文献现实"的头衔？

诺克林详细分析了 19 世纪法国画家让-莱昂·热罗姆（Jean-Leon Gerome）的作品《舞蛇者》（*Snake Charmer*）。该作品曾被作为萨义德的英文版《东方主义》的封面插图。这幅画以伊斯兰建筑的墙饰作为背景，从而将神秘的东方世界与"我们"（西方人）非常自然地分开。正面构图意在向"我们"展示玩蛇者和观赏者的全景。尽管在印象派绘画中也有画家将观众画进画面的例子（比如德加的《咖啡馆》），但热罗姆这幅画里的观赏者是麻木的，他们昏睡般地看着那光着身子的孩子危险地玩蛇。同时，裸体男孩又是一种性暗示，而性总是与东方的神秘性联系在一起（图 9-27）。

那么，这幅所谓的"文献现实主义"作品向我们传达了什么样的信息呢？诺克林认为有如下几方面：

第一，东方永远缺乏历史感：东方到处是无变化、无生气和无表情的习俗和仪式，缺乏变化的历史。在画作表现的时代，拿破仑三世正利用奥斯曼帝国的资金在中东伊斯兰世界开创西方化的普及性现代教育，但这些变化在绘画中丝毫没有表现。

第二，西方揭秘者的缺席：西方殖民者和旅游者不会出现在这类画面中，但西方白人那种统治着画面的目光却始终在场。

第三，似乎没有任何东西是人为地、先入为主地带入这个现实场面中，画家试图让人相信：一切原本如此，他只是再现了一种偶然碰见但早已存在的东方现实。它是客观的"文献现实"，就像巴尔扎克的小说，尊重每个细节的真实性。如果与德拉克洛瓦的东方主义绘画比较，热罗姆的作品告诉人们这不是艺术，而是真实写照，他甚至精益求精于一些琐碎的细节，比如墙瓦的形式和阿拉伯文字等一些批评家认为毫无必要的东西。而德拉克洛瓦关于东方的绘画，是画家的艺术幻觉，也是法国男性权力在东方女人身上的再现（参见图 7-1《萨尔丹纳帕勒之死》）。相较于热罗姆的"文献现实"，德拉克洛瓦的浪漫主义可能更直白、更赤裸裸地表达了西方人的东方主义视角。

[67] Linda Nochlin, "The Imaginary Orient", in *The Politics of Vision: Essays on Nineteenth-Century Art and Society*.

图 9-27　让-莱昂·热罗姆，《舞蛇者》，布面油画，82.2 厘米×121 厘米，1879 年，美国克拉克艺术学院。

第四，《舞蛇者》中的人物，除了孩子外都是闲人。有人曾这样描述："一度辉煌的人口众多的开罗，现在消失了，留下的是沙漠和野蛮主义，一些废墟和世界上最多的闲人。""闲人"是屡次被西方人提到的东方（或许所有不文明地区）的特征。

第五，由第四点可知，这里没有工作和工业，到处是不开化、愚昧和懒惰。即便有文化，这种文化也总是透露着腐朽的气味。[68]

我们看到，在这个分析中，琳达·诺克林努力在作品中寻找那个不在场的目光，并且把不在场的西方如何凝视在场的东方统一起来。落后、肮脏、神秘的人物被不在场的西方白人，即现代文明人，用写实的手法（代表技术和身份的优越性）凝冻为一个永无变化（timeless）的瞬间。很多时候，这些时刻再现了东方的性和暴力。东方人的暴力永远是西方艺术家喜爱的题材，然而，现实中西方人对东方的暴力却从来没有在这些西方人的东方画作中出现，因为在西方人看来，"他们"（东方）的暴力没有法，

[68] Timothy Mitchell, "Orientalism and the Exhibitionary Order", in Donald Presiosi ed., *The Art of Art History: A Critical Anthology*, pp. 409-423.

而"我们"（西方）的暴力是有法可依的。

20世纪80年代以来，新一代的后殖民主义文化理论者对萨义德强调霸权文化和被控制文化的对立性的殖民主义理论进行了修正。比如，最有影响的代表人物霍米·巴巴（Homi Bhabha，1949— ）转而强调不同文化的相互关系和它们的"杂交性"（hybridity），并用文化的"多样性"（diversity）代替以往的多元文化的"差异性"（difference）观念。霍米·巴巴的后殖民理论在90年代的西方影响很大。80年代末和90年代初他发表了一系列文章，阐释他提出的后殖民理论。他也发表了十几篇文章讨论当代艺术机制和国际展览等。[69]

霍米·巴巴把后殖民理论与后现代理论相提并论。所以，后殖民的"后"与后现代的"后"类似，一方面它是时间概念，即在殖民主义之后，另一方面，这里的"后"是对之前的改变和修正。后殖民主义因此不同于殖民主义的霸权文化，也不同于萨义德的殖民主义批评理论。后殖民主义吸收了后结构主义哲学，并把它与马克思主义的资本主义批判理论相结合，试图寻找一种既非简单对立，又要区别于殖民主义话语的第三种理论。霍米·巴巴称之为"第三空间"（third space）[70]，它很像后现代主义理论家提到的"第三文本"（third text）。"第三文本"是个很流行的后现代概念，英国出版的一本与《十月》同样重要的艺术杂志的名称就是"Third Text"，即"第三文本"。

后殖民理论把传统殖民批评理论中的能指和所指的对应关系改为文本和上下文的互为你我的关系。于是，传统殖民批评理论中的"殖民 = 霸权"的能指、所指关系被置换为殖民和被殖民的"互为身份"，试图强调殖民地和被殖民地（或者引申为不同文化）之间相互依存的（文本和上下文）关系。在这个关系的基础上，可以生发出"第三种空间"，即新的文化和新的政治身份。

在论"第三空间"的那篇文章中，霍米·巴巴首先区分了"差异性"和"多样性"的不同含义。他认为"多样性"是一个积极的文化概念，而"差异性"是消极的。文化差异仍然被局限在某一政治力量所主导的"世界性"外观中，这就是"对文化差异性的钳制"（containment of cultural difference）。相反，主张文化的"多样性"则可以"激发出创造性"（creation of cultural diversity）。

于是，霍米·巴巴又引进了"翻译"（translation）这个德里达等后结构主义者常

[69] 比如 Homi Bhabha, "Simultaneous Translation: Modernity and the International", in *Expanding Internationalism: A Conference on International Exhibition*, New York: Art International, 1990。

[70] Jonathan Rutherford, "The Third Space: Interview with Homi Bhabha", in *Ders. (Hg): Identity: Community, Culture, Difference*, London: Lawrence and Wishart, 1990, pp. 207-221.

常运用的概念。在某种意义上，所有的文化都和其他文化有关，离不开其他文化，因为文化是一种"正在表述意义"（signifying）的"象征性活动"（symbolic activity）。所以，我们对某一文化的陈述，并不说明我们对该文化的内容熟悉与否，所有的文化其实都是"象征形成"（symbol-forming）和"主体指定"（subject-constituting）的"质询性"（interpellative）活动。

我们生活在充满偶像和象征的图像再现的文化之中。但是我们很少意识到，在这种文化象征中，文化"自我"总是处于异化之中。这里没有"自我之中"（in itself）和"对我而言"（for itself）这回事，因为"自我"在这里总是处于"被翻译的翻译"（translated translation）之中。这里的"翻译"，不是语言翻译的意思，而是本雅明所说的，当我们界定某一文化的"主旨"（motif）之时，它已经处于某种"转义"（trope）之中。也就是说，文化是一种语言符号内部的"错位活动"（activity of displacement），文化意义总是在能指和所指之间穿梭。

在另一篇讨论殖民话语的"爱恨之间"特点的文章《模拟与人：殖民话语的模棱两可》（"Of Mimicry and Man: The Ambivalence of Colonial Discourse"）中，霍米·巴巴认为殖民话语最常用的手法就是模拟、重复和讽喻。

"模拟"（mimicry）的目的是边缘化"他者"，使"他者"定型。殖民话语在表现自己认定的"他者"（被殖民者）的时候，总是运用模拟的方式再现"他者"，就像上面提到的热罗姆的《舞蛇者》那样总是重复表现阿拉伯人那种缓慢、麻木的交流方式，并把这种再现称为"文献现实主义"绘画语言一样。

显然，霍米·巴巴受到拉康的凝视、镜像和模拟理论的影响，他在这篇文章的开头引述了拉康谈模拟的一段话。拉康用战争中军事设备和军事人员常用的印有类似田野背景的"斑点伪装"（camouflage），即通常所说的"迷彩服"，去界定模拟的含义。虽然迷彩伪装与背景很相似（模拟），但它与背景并非一体，在本质上它们属于两种完全不同甚至互相排斥的东西。[71] 但是，霍米·巴巴认为这种模拟是一种既肯定又否定的表达。因为一方面，模拟似乎是不带倾向的一种肯定，是对不同于自己的"他者"的"客观"再现，但另一方面，这种再现又是对其不认同的一种否定，所以模拟在很多时候总是要持续不断地矮化"他者"，是一种呈现了描述者和被描述者之间的真实关系的"双重描述"（articulation）。[72]

由此，霍米·巴巴提出了"文化杂交"（cultural hybridity）的概念，认为任何文化

[71] Homi Bhabha, "Of Mimicry and Man: The Ambivalence of Colonial Discourse", *October* 28 (Spring 1984), p. 125.

[72] Ibid.

都没有自己的原初性本质，有的只是翻译活动。文化杂交因此也不是一种文化与另一种文化简单相加得到的第二实体，而是"第三空间"。在这个空间中，那个正在持续的文化历史同时也被置换，并重新组成新的政治权力结构。鉴于此，文化身份（包括殖民和被殖民）总是不确定的，处于持续的"文化对话"（cultural negotiation）之中。

霍米·巴巴的后殖民理论把马克思主义的政治身份学说与后结构主义语言学以及拉康的精神分析学结合在一起，建构了一种较之萨义德更加开放的文化理论。萨义德的东方主义直白易懂，而霍米·巴巴的后殖民主义则概念复杂且晦涩，然而，后者却在 20 世纪 90 年代受到了学院派文化研究的极大欢迎。

但是，今天看来，后殖民理论的你中有我、我中有你的开放性不免带有对文化霸权话语的妥协性。这种"新国际主义"的文化态度可能衍变为一种新的西方文化中心的变体。特别是在 21 世纪，在当代艺术和文化的全球化时代，否定文化原初性本质的后殖民理论有可能把不同地域面对全球化冲击时致力保护和发展"在地"文化的积极活动推向被质疑和被否定的消极全球化的情境之中。

就理论本身而言，后殖民理论（同时也是一种后结构主义理论）有关文化的翻译本质似乎准确地描述了文化现象本身，但是，它仍把文化界定为象征性的符号活动，仍然未跳脱出西方再现理论的主客二元窠臼。文化仍是一个载体，承负着人类所赋予的象征意义。其实，文化可能是触摸性的（比如玉石文化），可以是不具有物质生产性的静观，或者修身养性，当然也可以是把物质转化为精神象征的生产活动。然而，仅仅把象征性作为文化的本质，无疑把文化降到了由人类主体性主导的客体位置。当然，霍米·巴巴其实主要谈的还是文化身份和政治身份问题。[73]

霍米·巴巴用"多样性"替代"差异性"，笔者认为这是有意义的。[74]但是，他的"象征性"却和"多样性"相冲突。"象征性"一方面先天确定文化自己（或者文化的自我身份）必定承载意义。另一方面，"象征性"是一个人类中心论（来自启蒙运动的西方中心主义）的概念，从人类主体性的角度看人类自身的活动，在这个过程中，文化活动被看作主体的从属物，从而"被主体化"为一种象征过程，而能指和所指的本质关系其实没变，尽管之间有意义穿梭。最终，能指和所指的穿梭关系仍然要结晶为象征符号，从而服务于人的主体性指向。象征再现的原理没有变，只是能指和所指之间的关系层次丰富了，互动飘移的自由度大了。

[73] Homi Bhabha, *Nation and Narration*, London and New York: Routledge, 1990.
[74] "多样性"可能和笔者在第六章提到的"差意性"类似。但是，"差意性"一方面必定是多样的，另一方面又涉及多样之间的平等，即多样中的每一样都具有先天的缺失和亏空，因此不能以一样去象征另一样，否则就是"以它同它"。

第四节　语词和语境成为身份再现本身

后现代文化政治语言学试图匡正启蒙运动以来的两个语言误区：一个误区是通过语言逻辑和思辨哲学证明真理或者真实意义，形而上学和各类本体论哲学都属此类，现代艺术以及它之前的所有艺术理论都属于这个系统。第二个误区是启蒙运动倡导的主体性赋予了个人主体太多的神秘性，我们知道，在西方，这种个人的和内部的神秘性始于浪漫主义。为了匡正这两个误区，后结构主义理论用话语研究代替哲学思辨，去陈述那个自诩为真理的逻辑思辨中心，或者反过来，去揭示那个真理中心是如何陈述自己的。这意味着对话语中心的消解，也就是从作品走向文本。作品具有固定的意义，而文本的意义则是开放的。从作品（平面和"格子"）走向"框子"，从作品走向作品的生产系统，从而对内部的和个人的神秘性进行消解，这就是后现代文化政治语言学的本质。

在这个背景下，艺术被视为与语言具有同样功能的文本，被话语批判的语言学所绑架，被看作等同于政治意识形态的话语产品。后现代主义完全忽视了艺术的非功利、非表现和非陈述等方面。比如，艺术不仅仅陈述真实和真理，而且也陈述虚无和无奈。艺术不仅向公众表述什么，也可以不表述什么，可以是类似宗教冥想的行为。后现代主义赋予了艺术太多的公众性责任，认为艺术必须承载或者分担某种话语中心的陈述责任。所以，几乎所有的艺术史家和批评家从一开始就有一个期待，期待通过对一件作品的分析，最终得出一种上下文意义、一个与权力结构相匹配的结论。个案研究只不过是那个权力上下文的微观缩影而已。这种研究方法放弃了研究者自由联想和情思飞扬的更符合人性、符合整一性直觉把握的原动力，艺术创作、艺术批评和艺术史研究很容易成为具有社会工具理性的实践和学说。这是后现代主义理论倡导激进的文化批判所带来的消极后果。

此外，经过对"框子"的再现观念的讨论，我们发现，后现代主义是美学化了的意识形态，而非意识形态或者政治批判本身。后现代主义的高峰时期是 20 世纪 80 年代，并一直持续到 90 年代初。这期间，后现代主义艺术及其批评仍然怀有文化政治语言学的热情。1993 年的美国惠特尼双年展堪称其代表，展览中的每一件作品似乎都是一篇政治宣言，涉及文化身份、女权主义、同性恋亚文化、后殖民主义、多元主义等等。据说，连克林顿都对这个展览印象深刻，认为太过于政治化了。"9·11"恐怖袭击和伊拉克战争爆发后，美国的左派知识分子和很多民众表达了强烈的反战情绪，但是，美国的当代艺术界却突然沉默失语，后现代主义艺术及其理论似乎也从此戛然而止。"9·11"和伊拉克战争是后现代政治语言学的一个试金石，也是后现代主义的终

结者。在伊拉克战争发生以后，我们几乎看不到一件与伊拉克战争相关的作品，哪怕是隐喻的或象征性的艺术作品。面对真正的政治现实、战争现实，后现代主义的解构批评和反讽再现显得那么软弱无力。

在后现代主义已经逐渐走入历史的今天，当我们回头去看它的时候，会越来越发现后现代主义和现代主义之间的区别其实并非本质上的断裂，相反，它们是一个没有结束的，甚至今天仍然存在的现代性自身状态的整体。就像今天人们开始热衷谈论的"当代性"，其实也不是一个有别于现代主义和后现代主义的新特质，而不过是后现代主义甚至是现代主义的另一种呈现方式而已。

西方的新左派一般认为，后现代主义其实并未也不想触动资本主义政治经济本质。比如在货币流通、国际劳动分工和金融市场中存在的极端不平等，以及少数民族、妇女、被殖民者和失业者的真实生存状况等，都不在后现代主义考虑的范围之内。所以，新左派人士批评德里达在政治上完全陷入沉默，批评利奥塔对正义的诉求只是沉浸于提出某些纯粹却不无愚蠢的正义概念。比如，利奥塔认为建立个人数据开放的银行系统是金融资本改革的根本，似乎在这个资本控制的社会中，社会下层民众和普通大众真的可以拥有平等的权利。这是天真的和愚蠢的。

尽管新左派对后现代主义的批评不免带有民粹主义色彩，但是，后现代主义在社会政治方面采取的折中主义立场是不争的事实。后现代主义在指出资本主义社会和文化的混乱、支离和分裂的同时，似乎也在暗示，我们只能接受它。这正像西方前卫艺术中，早期的历史前卫艺术（比如杜尚时代的前卫运动）曾经用作品对资本市场体制进行批判和抵制，而到20世纪下半期，以沃霍尔等人为代表的新前卫不仅对艺术体制不抵制，甚至参与其中。这种新前卫在21世纪的达明·赫斯特（Damien Hirst）那里体现得越发明显。前卫的历史就是不断从现实退却，并走向"词汇化现实"的历史。更危险的是，后现代主义运用各种支离性和玩世不恭的再现手法，试图与当代媚俗文化对接，比如运用拼贴、挪用等手法，把媚俗现象美学化。

因此，虽然我们从福柯等人对西方现代性的深刻批判中深受鼓舞和启发，但是最终发现，这种文化政治语言学和话语批判把社会政治语言化和美学化了。其话语批判与现代主义的疏离美学一样，并没有触动资本体制和文化艺术的共谋关系，相反，通过对这个政治语境的"客观"再现，后现代主义艺术达成了与它身处其中并与之融为一体的资本主义体制之间的共谋。

后现代主义文化政治语言学更多地关注批判和被批判的语义性效果，所以，语词和语境成为身份再现本身。后现代主义的末流沉浸于工业社会和大众传媒的分裂、片

段、瞬间和平面化的语境中，把玩弄某些修辞模式视为最大的美学愉悦。后现代主义试图再现分裂的后现代文化状态和社会心理，但它的目的仅仅是尽可能多元地、不厌其烦地、大杂烩地再现那些现象本身，避免碰触任何有可能与之发生关系的"本质主义"。

第十章

前卫：再现非社会的社会性

先锋或者前卫和现代主义是西方现代艺术史和文化史研究的两个重要内容，它们互为一体，不可分离。应该说，它们都是西方现代性理论研究的组成部分。但不可否认，二者仍然有所侧重。一般来说，对先锋艺术的讨论和研究更多地侧重社会和意识形态方面，而现代主义则更多地倾向于哲学、美学和艺术史批评。因此，我们发现，先锋理论家一般都多多少少地和新马克思主义有关。本章所讨论的比格尔、波基奥利、卢卡奇和阿多诺等都是马克思主义或者新马克思主义者。即便是格林伯格这样的极端的形式主义理论家，在早期也受到了马克思主义的影响。他写的《前卫与媚俗》一文实际上就是从马克思主义的角度分析前卫艺术的一篇文章。当然，这些理论家常常把现代主义和前卫艺术混在一起谈。本章将集中讨论前卫艺术的理论，以彼得·比格尔的先锋派理论为主线，展开前卫和现代艺术的区分、前卫历史发展的分期，以及前卫的疏离和自律本质等问题的讨论。

第一节　前卫理论：穿透现实矛盾的复杂性

在西方前卫理论中，比格尔的前卫理论是最自足的和最有系统的一家之言。比格尔是法兰克福学派的重要学者，也是布莱梅大学的法语和比较文学系的教授。他的主要著作包括《现代主义的衰落》（*The Decline of Modernism*）和《艺术体制》（*The Institutions of Art*）等。[1] 他在运用后结构主义理论的同时吸收了新马克思主义的社会理论，开创了将历史、文化、艺术融为一体的艺术史研究方法。比格尔发表于1974年的《前卫理论》虽然只有五个章节，看上去是一本薄薄的"小书"，但是其理论之丰富性和影响力不可忽视。[2]《前卫理论》德文版最早出版于1974年，英文版于1984年由美国明尼苏达大学出版社作为文学理论系列中的一本出版。明尼苏达大学的教授约亨·舒尔特-扎塞（Jochen Schulte-Sasse）为英文版写了一篇题为《现代主义理论与前卫理论》（"Theory of Modernism versus Theory of the Avant-Garde"）的长序，对理解比格尔的理论很有帮助。

比格尔首先开宗明义地反省了文学批评理论。他一方面反对以卢卡奇为代表的现实反映论的艺术批评，另一方面也反对把理论看作完全和社会无关的抽象语言。他指出文学和艺术批评是社会实践的一部分，但这个实践不是指批评直接为社会政治的具

[1] Peter Bürger, *The Decline of Modernism*, trans. by Nicholas Walker, Pennsylvania: Pennsylvania State University Press, 1992.
[2] Peter Bürger, *Theory of the Avant-Garde*.

体实践服务。批评也需要社会责任感，但这个责任感并不意味着批评主体直接表达个人的某种社会和政治的观点。文学批评的社会热情应当体现在对文学的历史和现状的科学化"分类"上。这个"分类"就是提出问题，也就是对传统批评范畴的批判，同时是对当下的文学现象的穿透。因为批评永远和我们头脑中已经存在的知识储备有关，与传统批评对历史的分类范畴有关，也就是说我们总是通过传统去批评，总是带着传统的知识去批评。不难看出，比格尔的这个观点受到了伽达默尔的解释学的影响。但是，比格尔要强调的是批评本身的自足性。只有批评达到自身逻辑和范畴的自足，才能够真正地解释社会实践和历史，或者说才能真正地作用于社会实践。因此，批评不是表现现实，而是揭示现实矛盾。

只有真正穿透矛盾的复杂性，才能揭示现实的本质。比格尔认为，艺术的功能不是再现现实的真实，而是揭示现实的不真实。[3] 因此，艺术批评是寻找真理和非真理之间的关系的思想活动。批评本身是一种意识形态活动，但它不是那种为现实中的某种意识形态做宣传的批评活动。

比格尔以马克思分析宗教的观点为例来说明批评如何解释现实矛盾的复杂性。马克思指出，宗教被除去面纱之后露出了它的矛盾性：一方面它是不真实的，因为上帝并不存在，另一方面它又是真实的，因为它是对现实痛苦的再现以及对痛苦的抵抗。宗教的社会功能同样是矛盾的：一方面它给予人们某种幻想中的幸福体验，减轻痛苦的存在，但另一方面在人们获得了这个体验之后，它又阻碍人们在现实中对真正幸福的追求。[4]

艺术的功能也如此，它不是表现真实或者不真实，而是表现真实和不真实之间的关系。马尔库塞受到马克思的影响，也认为艺术是一种矛盾对立物：一方面，它以发现现实中不存在的真理为己任，也就是致力于发现和挖掘被现实所"忘掉的真理"；另一方面，在艺术中所表现的真理又以美学独立的形式不接触实际生活中的现实。[5] 马尔库塞所说的这个矛盾对立被比格尔称为"批评的中立化"（the neutralization of critique）。

比格尔认为恰恰是这种"批评的中立化"揭示了资本主义社会中人性的存在现实。在资本主义社会中，艺术作品不仅仅是个体创造的实体，而且是体制系统的产物。因此，现实的真实就是体制对艺术的控制和压抑。但如果艺术家在艺术作品中

[3] Peter Bürger, *Theory of the Avant-Garde*, p. 8.

[4] Ibid., pp. 6-10.

[5] Ibid., p. 11.

仅仅把个人的自由表现看作再现这个体制对自由的压抑（即现实的真实），那他的作品就流于简单化了。相反，艺术家应当表现那个现实中不存在的真理，这样才能真正地发挥艺术家个体的自由想象，在艺术中表现在社会中实现不了的愿景。因此，在资本主义社会，人通过艺术恢复了对自己真正人性的存在的感知。

这种人性感知必然超越了所谓"再现现实"的表面化的资本主义批判，使得艺术不与实际生活直接接触。比格尔没有说那个社会中实现不了的愿景是什么，也没有说真正人性的存在是什么，但他的这一观点让我们想到了阿多诺的冬眠说：现代艺术是对资本主义的欲望的超越，把美学精致化和纯粹化，就像冬眠去除了任何杂念一样。

这里的真实与非真实、真理与非真理的对立来自马克思主义辩证法，在黑格尔那里就已经存在。它最早来自古希腊的理念和影子说，海德格尔把它说成隐蔽的与非隐蔽的对立。这个二元对立的辩证法存在一个根本的问题：世界中不仅仅存在真理和非真理的问题，并非所有问题都与真理或非真理有直接关系，因此，假象和真相这种在辩证法那里被描述为"互为你我"的关系不能被看作解释社会的现象和本质的唯一方法。这个辩证法总是首先假定一方为真理，另一方要去表现它并与它相对应。反对或没有完美地表现真理者即为假象。[6]

我们认为，比格尔正是在这个辩证法的基础上，融入了后结构主义语言学和历史主义的视角，从而创造了他的前卫艺术理论。这个理论首先应该被看作一种叙事结构，我们可以通过这个叙事结构去把握前卫艺术和前卫历史的真理。这就是比格尔的"批评的中立化"，如他所说，只有"批评的中立化"才能穿透现实的本质，才能真正体会到人性的真实存在。[7]

艺术不模仿生活，也就是说艺术语言和生活语言（可视现实）之间并不是直接的模仿关系。这里，我们似乎又看到了德里达的语言和社会断裂观点的痕迹。不难看出，比格尔在讨论前卫艺术理论之前，首先需要阐述澄清其"批评的中立化"理论的必要性和重要性。

[6] 比格尔和几乎所有其他新马克思主义者一样都把资本主义体制的人性异化本质设定为真理，而后以此去界定艺术创作和批评的真与假。其实，任何社会、任何时代都存在体制问题，或者存在权力结构对人性的压抑和异化问题。但是，艺术乃至广义的文化并非仅仅是再现这种异化的工具，它比这要复杂得多，因为道德、情感、知识、眼界、欲望和社交等多种因素共同决定了人们的"意识倾向"。注意，不是"意识形态"（ideology）倾向，因为"意识形态"这个概念在我们这个时代已经先天地带上了政权或者政治派别的色彩。而这些复杂的因素又总是在时间的变化中不断演变并重组。一方面，它们有历史的、传承的稳定性。另一方面，这种稳定性也在不断调整。但是，这种调整和变化并非全部来自那个"体制的异化和反异化"的真理和非真理的二元理念，它可能与生活状态和日常关系等领域的变化直接相关。笔者在第十四章提到的"差意性"恰恰是对真理性和非真理性的绝对性的抵制，同时也是对它的扩延和补充，因为"差意性"认为即便有真理，它本身也是不完美的、有缺失的，因此无法构成绝对的、唯一的对立的一方。这样，世界关系就必定是多元的。那么"不是之是"也不仅仅是对真理和非真理的解读，而是对多方面的"差意"和"差意"之间的关系的解读。

[7] Peter Bürger, *Theory of the Avant-Garde*, p. 13.

比格尔从历史的角度审视了前卫的批判本质。他认为，前卫的本质是对艺术自身的批判。他所说的批判不同于格林伯格，不是对具体的风格或者内容的批判。比格尔的"艺术自身"指的是艺术的生产系统，包括生产者（艺术家）、产品（艺术作品）和接受系统（市场、收藏、出版、观众和美术馆等）。对艺术自身的批判意在检验这个系统是如何运作的。[8]

很多西方艺术史家认为，在西方 20 世纪初的历史前卫艺术之前，艺术的发展和演变是建立在对既有的、历史上已形成的风格的模仿之上的，大师对某一风格的改良和修正促成了另一种领衔时代的风格出现，但是这种风格不是新的，而是承上启下的。因此，20 世纪之前的艺术家采取的是师傅带徒弟的作坊创作形式。按照波基奥利的说法，这种作坊所生产的艺术风格就叫作流派，流派是对同一种风格延续和改良的成果。然而，自从历史前卫艺术出现以后，风格的发展不再是艺术创新的标准。我们不再说达达风格，前卫艺术消灭了时代风格这个概念，并且发明了如何让过去的风格重新发挥创新作用的理论。[9] 因此，比格尔认为，前卫艺术认同的不是风格，而是方法。波基奥利也把前卫的革新现象称为"运动"（movement），而把前卫艺术出现之前的风格的革新称为"流派"（school）的更替。与比格尔不一样，波基奥利把第一个前卫运动追溯到 19 世纪中期的浪漫主义。而比格尔认为这种方法论的革新只有到了 20 世纪初才出现，其代表就是达达主义和杜尚。

比格尔区分了前卫的"自我批判"（self-criticism）和传统艺术的"内部系统批判"（system-immanent criticism）。内部系统批判是不同风格或者流派之间的批判，而自我批判则是对其自身从根本的、本质上加以否定的批判。比如，达达主义批判的不是风格流派，而是整个艺术机制，也就是控制着艺术生产的系统。[10] 格林伯格等人所说的前卫的自我批判，与这种否定资本主义体制的批判不同。因此，西方现代艺术理论中的艺术自律是在两个层次上展开的：一个是学科与社会各自的独立性；另一个是学科的内在逻辑，或者学科与学科彼此的独立性。这两个层次当然不能分开，但不同的理论会有不同的侧重。比如，比格尔侧重的就是第一个层次上（即学科与社会）的独立性。

前卫不但批判艺术赖以生存的分配机制，同时也批判艺术自律的观念。在比格尔看来，不存在艺术自身的自律。所谓的艺术自律是某个历史时期的艺术的生产功能发

[8] Peter Bürger, *Theory of the Avant-Garde*, pp. 20-21.

[9] Renato Poggioli, *The Theory of the Avant-Garde*, p. 25.

[10] Peter Bürger, *Theory of the Avant-Garde*, p. 22.

生变化的结果。

在资本主义社会，由于政治和经济的分离，传统艺术的深度意义被市场交换价值所抽空。从 18 世纪末到 19 世纪中期，艺术从以往的礼仪功能中摆脱出来，充分独立地发展。本雅明认为，正是资本主义的机械复制使艺术失去了礼仪性质。他认为照相等技术的发明是艺术系统发生变化的根本原因，比如照相技术冲击了传统绘画的再现观念和神圣性。因此，在本雅明看来，艺术从此走向复制并失去了礼仪的唯一性。[11]

但是，比格尔不认同本雅明的说法，相反，他认为，正是艺术的社会功能的变化（也就是劳动分工的变化）导致了神圣性的消失，因为艺术家和普通生产者一样在生产产品，艺术只不过是一个特殊的工种。[12] 正是在这种劳动生产中，艺术家的个人感觉和反应再也回不到礼仪中去了，这就意味着个人经验领域的缩减和消退，它使艺术和美学向自身回归，不再受到礼仪的束缚。比格尔这里的美学回归不是指美学自律，而是指艺术的社会功能由外向内的转变，从礼仪功能向表现个人经验转变。

实际上，比格尔的功能说和本雅明的技术发明说是分不开的，就好像马克思所说的生产力和生产关系不能分开一样。本雅明的科技发明是生产力，比格尔的劳动分工是生产关系，两者都是来自马克思，只不过他们分别强调了其中的一个而已。

第二节　前卫艺术：再现资本体制的支离性

如果说前卫艺术是一种革命性的转变，那么，这个转变发生在什么时候？

在西方研究先锋派的重要理论著作中，除了比格尔的《前卫理论》之外，还有一本是哈佛大学教授波基奥利的同名著作。这本书出版在比格尔的《前卫理论》之前，波基奥利首次在书中提出了前卫艺术的理论（1962）。[13] 但是，比格尔在他的书中只字未提波基奥利的书。

今天，波基奥利的大多数观点已经不太被认同，因为人们觉得他的观点太类型化和神秘化。但不可否认的是，他的描述为后来的前卫叙事勾画了一个大致的轮廓，而

[11]　Walter Benjamin, *The Work of Art in the Age of Its Technological Reproducibility, and Other Writings on Media*, ed. by Michael W. Jennings, Brigid Doherty, and Thomas Y. Levin, trans. by Edmund Jephcott ... [et al.], Cambridge, Mass.: The Belknap Press of Harvard University Press, 2008.

[12]　Peter Bürger, *Theory of the Avant-Garde*, p. 32.

[13]　波基奥利在 1962 年出版了有关前卫理论的第一本基础性著作 *The Theory of the Avant-Garde*。

且，他把前卫看作资本主义社会和艺术传统的敌对者。这个观点一直被后来的理论家所沿用。

波基奥利把前卫的起源定在 1848 年，也就是当"前卫"这个概念开始同时在政治和艺术领域被运用的时候。前卫是资本主义社会的异类，虽然西方前卫最终放弃了一开始曾经参与的激进政治活动，但它仍然保持了与社会的对抗性。前卫的主要观众既不是大众，也不是知识分子，而是资本主义社会中那些"清高的同时具有贵族品位"的非贵族精英人士。他们倾向于追求个人的自由民主，尽管偶然会掺杂着无政府主义、左翼甚至右翼的冲动，但这些都是前卫追求自由民主的必然结果。而前卫现象，在资产阶级民主社会中，也体现着对"反社会"的宽容。

波基奥利的这一"宽容说"是深刻的，它让我们认识到，其实西方前卫的本质是与社会和谐的。它直接对抗的并不是那个主张自由民主的资本主义社会制度，也不是资本本身，只是因为资本扼杀了前卫所追求的个人自由和创造力，前卫才与之形成了对抗的关系。因此，无论是阿多诺还是比格尔都强调"个人"的独特经验和自由冲动，以此来摆脱资本的束缚。然而不幸的是，从浪漫主义的"老前卫"到 20 世纪初的历史前卫，再到 60 年代以来的新前卫，前卫的历史就是不断地跟资本妥协的历史。

波基奥利和比格尔讨论的角度很不一样，波基奥利从历史角度把浪漫主义作为前卫的起源，并且讨论了不同的现代主义流派以及不同的先锋性。虽然他受到马克思主义的影响，但是很少谈到经济基础对意识形态的影响，比如体制和艺术之间的关系，而是更侧重从意识形态、行动意识和语言形式的角度来探讨什么是前卫意识，并且界定了前卫艺术的本质。

彼得·G. 克利斯坦森（Peter G. Christensen，1850—1939）根据波基奥利的著述原文，总结出后者关于前卫定义的四个要素：

（1）行动主义（activism）：沉迷于"崇尚活力、行为意识、运动激情和超前向往"的自我冲动。

（2）敌对主义（antagonism）：对现存的所有事物抱有敌对态度。

（3）虚无主义（nihilism）：一种"卓越的无政府主义"，"不但能够从运动的胜利中获得喜悦，更能从对障碍的克服中获得极大的欢乐；善于捕获对手，摧毁行进途中的路障；等等"。

（4）悲剧情怀（agonism）：在一种集体的"超越现实经验的行为主义"运动中，

去"直面那个为未来的成功而奉献和牺牲的自我毁灭的光荣使命"。[14]

我们不难发现，波基奥利对前卫艺术的定义是浪漫的、诗意的、充满社会激情的。波基奥利根据前卫的意识形态特点，把前卫的起源定在浪漫主义时期，但是，他并没有从历史的角度、从社会经济和体制方面去讨论浪漫主义时期的一些变化是如何导致前卫意识形态的出现的。波基奥利的前卫叙事是建立在一种二元平行的，即前卫和资本主义异化二者之间既共存又对抗的理论之上的。其实，前卫的自由意识形态的对抗性形象本身是虚幻的、空洞的，因为前卫并没有自己的意识形态敌人。它的敌人仍然是传统美学和旧有的艺术形式。因此，波基奥利所描述的上述四个前卫要素最终导致的结果是"前卫对新奇的渴望和追求"。这里的"新奇"在意识形态方面表现为"耸人听闻"的前卫包装，但其本质与意识形态无关。

可以说，波基奥利的"新奇说"已经成为西方描述前卫艺术和现代艺术最通用的说辞。比如，在美国大学中，20世纪70年代以来相当长时间内最为流行的当代艺术史教科书是罗伯特·休斯（Robert Hughes，1938—2012）于1972年撰写的《新艺术的震撼》。[15] 这本书虽然以艺术家和作品讨论为主，但他的基本立场和波基奥利很相似。这本书至今仍然是艺术学院现代艺术史课程的主要教科书之一。

前卫崇尚新奇甚至荒诞的语言，实际上是对流于习俗的颓废形式的对抗、泄导和救治。然而，在波基奥利的《前卫理论》中，前卫对新奇甚至奇异的崇拜被描述为资产阶级与资本主义以及科技社会之间的全面紧张关系的再现。[16]

比格尔认为："所谓新奇（novel）的理论其实并非新奇的历史，同时，前卫的理论也并非就是欧洲前卫运动的历史。"虽然比格尔没有提到波基奥利，但他似乎在说，之前流行的前卫理论大都是对现象（或者所谓的历史）的描述，而不是理论性的历史叙事。[17]

舒尔特-扎塞认为波基奥利对前卫的描述是有问题的，因为他的描述没有解释浪漫主义和现代主义之间的差别，而比格尔恰恰解释了两者的区分。[18] 他还认为，波基奥利之所以把前卫的起源追溯到波德莱尔和浪漫主义运动，是因为他对前卫的界定只是基于前卫在意识形态、心理和形式等方面的表面特点，也就是他提出的前卫的四个

[14] Renato Poggioli, *The Theory of the Avant-Garde*, pp. 25-26; Peter G. Christensen, "The Relationship of Decadence to the Avant-Garde as Seen by Poggioli, Bürger, and Calinescu", in *Papers on Language & Literature* 22, No.2 (Spring 1986), p. 209.

[15] Robert Hughes, *The Shock of the New*, New York: Alfred A. Knopf, 1981.

[16] Renato Poggioli, "A Novel Concept, a Novel Fact", in *The Theory of the Avant-Garde*, p. 107.

[17] Peter Bürger, *Theory of the Avant-Garde*, p. 1.

[18] Jochen Schulte-Sasse, "Foreward: Theory of Modernism versus Theory of Avant-Garde", in Peter Bürger, *Theory of the Avant-Garde*, pp. viii-xv.

基本要素。因此，舒尔特-扎塞认为，波基奥利的《前卫理论》只是在陈述现代主义和前卫运动所从属的意识范畴和概念，而比格尔的理论则重构了前卫的历史。

按照波基奥利的理论，在语言上对社会进行挑战是前卫的本质，而这个本质恰恰是由前卫和社会的分离以及资本主义社会的人性异化所决定的。[19] 但问题是，艺术和社会的分离、艺术自律和社会体制之间的冲突最初是在什么时候发生的？和波基奥利不同，比格尔不从纯粹的思想意识的角度，而是从社会结构的角度去判断这种分离。

如果从纯粹的思想意识角度判断，波德莱尔倡导的艺术自律出现在 19 世纪中叶的浪漫主义时期，那么，这个时代应当是艺术与社会分离的起点，正如我们在第七章所分析的那样。但如果按照社会史的分期，商业化了的资产阶级颓废艺术大概在 18 世纪末就出现了。按照比格尔的判断，艺术自律也是在 18 世纪末 19 世纪初的文学中就出现了。那么前卫艺术的怀疑主义和反叛性必定也在这个时期出现，而不是等到 19 世纪的浪漫主义才出现。比格尔质疑，如果按照意识标准去判断艺术自律以及艺术和社会分离的起点，那么"前卫"就成了一个空洞的口号，因为我们可以用这个概念去涵盖从 19 世纪初到浪漫主义、象征主义、唯美主义乃至后现代主义的所有现象，那么"前卫"也就失去了它特定的历史含义。这个质疑无疑是深刻的、有意义的。

为了解释前卫起点的问题，比格尔把现代艺术和前卫艺术的产生和发展的历史分开来考虑。现代艺术对他来说和现代主义不是一回事。现代主义和前卫是一体的，而现代艺术发生得比前卫更早一些，或者说现代艺术在资本主义的市场经济和私人艺术赞助刚出现的时候就已经出现了。18 世纪末 19 世纪初文学中艺术形式的自律就可以被看作现代艺术。而后，19 世纪中期出现的浪漫主义，以及随后的象征主义都是现代艺术的延续。但我们知道，在西方现代艺术史中，一般不把现代艺术和现代主义分开，只是倾向于把现代主义看作一种观念，现代艺术则是指具体的运动、艺术家和艺术作品，因此，我们一般把现代主义，也就是 19 世纪末 20 世纪初出现的后期印象派、立体主义等流派和前卫艺术视为同一现象的两个方面，其最初的起源是在浪漫主义时期。所以，现代主义就是前卫，或者用一个特定的概念叫作"历史前卫"（historical avant-garde）或者"经典前卫"（canonized avant-garde），来涵盖 20 世纪上半期的各种现代主义艺术，这两种称呼是一个意思。

[19] Renato Poggioli, *The Theory of the Avant-Garde*, pp. 43-47.

但比格尔认为前卫艺术是标准的资本主义艺术，现代艺术则不是，或者说，前卫艺术是现代艺术发展到一个特定历史阶段的产物，并不是随着资本主义艺术的出现而自然出现的历史现象，而是当资本主义艺术（或者现代艺术）发展到 20 世纪初的时候，现代艺术运动开始认识到资本主义体制的本质，并且把体制批判作为首要内容的时候，前卫艺术（以及与它一体的现代主义艺术）才真正出现。因此，比格尔对前卫艺术的界定是基于更为具体的特定的资本社会的阶段性发展。他在资本主义艺术的线性历史中发现了现代艺术和现代主义艺术之间的重叠性和交错性，他的历史叙事也就有别于波基奥利的意识形态对立于艺术形式的前卫叙事。

西方现代艺术史家在现代艺术和前卫艺术的分期问题上的观点相当混乱。比如格林伯格认为第一位现代艺术和前卫艺术家应当是马奈，尽管他把现代艺术的起源追溯到波德莱尔的浪漫主义时代。T. J. 克拉克则认为库尔贝是第一位前卫艺术家，但他不用现代艺术或者现代主义艺术，而是用前卫艺术这个概念去界定库尔贝。比格尔从他的体制批判的角度出发，认为杜尚才是第一位最典型的资本主义艺术家，即前卫艺术家。

比格尔进而讨论了前卫出现之前的资本主义艺术的发展阶段。他认为，第一阶段的资本主义艺术所经历的转变是在 18 世纪，在这个时期，以往艺术家对皇家宫廷或者贵族赞助人的严重依赖开始消失，取而代之的是另一种新出现的、匿名的、私人性质的赞助人体系。这个体系是一个自律性的、结构性的、以市场效益的最大化为原则的赞助体系。这个转变标志着欧洲文化的主流——18 世纪的宫廷文化的衰败，以及资产阶级文化的真正兴起。

比格尔认为，在这个发生于 18 世纪末的资本主义艺术的第一阶段，艺术把自己从社会中疏离出来。至少在意识形态上，艺术家们试图把自己从市场和大众流行文化中独立出来，但这种独立的艺术宣示并没有真的和社会分离，相反，18 世纪末 19 世纪初主张自律的艺术仍然选取社会题材，特别是把那些和社会批判有关的叙事内容作为主要题材。然而，我们不能因此把他们的艺术视为现实政治图解的叙事艺术，相反，应该看到这些题材背后借助情节和叙事所展开的观念结构。比格尔认为，其内在观念实质上是有关时间（现在和未来）的历史哲学，"现在"在他们的作品中是被否定的，而"未来"则是积极的、被肯定的。作品的叙事情节的展开都服从于一种美感与和谐，即便是悲剧的叙事情节也仅仅是题材的属性，其根本目的是为道德与美感的和谐服务。[20]

[20] Peter Bürger, *Theory of the Avant-Garde*, p. xi.

笔者认为，比格尔所说的这种美感和道德之间的和谐，恰恰来自康德美学中美和崇高的矛盾统一。而且，我们也确实可以从那个时期的艺术，比如大卫的绘画《荷拉斯兄弟的誓言》中看到这种矛盾统一。那么这是否意味着，比格尔实际上把现代艺术的起点追溯到启蒙时代？虽然这个说法似乎没有什么本质性的错误，但它并不具体。

比格尔认为，否定现实和肯定未来之间的矛盾，暗示了艺术必然将走向"艺术为艺术"的自律性。"现实"和"未来"矛盾同体的特点是现代艺术的悖论性身份的体现，也是理解现代艺术的历史逻辑的关键。这是因为，对现实社会的否定透露出艺术家对艺术媒介无力承担社会功能的失望，正是这种失望导致了更为极端的艺术与社会的疏离，并且通过从哲学和美学方面对艺术本体和形式自律进行论证，使艺术从对社会功能的诉求中逐步解脱出来。比格尔没有说明"艺术为艺术"出现在何时，但他所说的这种矛盾很符合19世纪上半叶浪漫主义的特点，后者显然把社会疏离和艺术自律推向了极端，正像笔者在第七章关于波德莱尔的部分已经讨论过的。

为了区分前卫和现代艺术，比格尔把前卫和艺术自律分开。艺术自律只是前卫的准备阶段，而且前卫拒绝艺术自律。前卫与艺术自律不同，这是因为前卫愿意承担社会功能，但必须通过把体制批判转化为艺术语言的美学方式来实现。因此，比格尔认为前卫和现代主义的开端是20世纪初。这个时期也是马克思认定的资本主义发展的第二阶段，即垄断资本主义阶段，伴随着第一次世界大战的爆发而全面出现。马克思主义的异化哲学深入人心。前卫的成熟不仅在于它对人性意识的挖掘，而且它在体制批判方面建立了方法论，并把两者结合在一起。前卫最终从艺术自律中破茧而出，凤凰涅槃。

这让我们不得不回到波德莱尔。波德莱尔对西方现代艺术的重要贡献在于，他开启了追求人性完整（反异化）和艺术自律的两种现代性起源。当然这两种起源都和康德美学有关，而后人承继波德莱尔思想的原因乃在于他把这两种追求第一次统一在艺术和社会疏离这一新的发展趋势之中。这就是艺术非社会性的但仍然与社会有关的功能，亦即现代艺术的艺术自律。不过，这个功能的实现必须借助批评语言的协助，也因此，现代艺术离不开宣言。

人性完整的思想（主要是个人的）在中国古代哲学中并不少见，而且更强调人和自然的和谐完整。而以疏离和艺术自律的方式反体制，确实是西方现代艺术的发明。这就强加给艺术一种难以承受的重负。现代艺术或者前卫艺术就在这种悖论和自我矛盾中持续了一百多年。体制和自律、形象和概念、感知和实用之间的纠结从一开始就埋下了当代艺术危机的种子。

后来者在波德莱尔的艺术和社会疏离的结构中各取所需。比格尔深化了前卫艺术的社会功能，并且把社会功能融进历史主义叙事之中。格林伯格把艺术自律和"艺术为艺术"加以深化，并找到它的形式依托，也就是平面性。阿多诺则主要关注人性完整，并建构了他的"冬眠"理论。在描述前卫艺术的人性完整诉求方面，波基奥利可能走得最远，也更接近马克思主义的资本主义社会的人性异化学说。

不过，比格尔与上述其他人的理论在体制批判方面拉开了距离，他认为现代性、先锋性是西方资本主义体制的必然产物，导致前卫艺术必然要产生，而前卫艺术正是对它生长于其中的体制的有意识批判。他把体制批判直接作为先锋性的内容，不像波基奥利或其他人那样，只是把资本主义市场体制看作促成前卫的"美学批判"的原因或者前卫的对立面。比格尔认为，不应该从所谓的纯粹意识方面去检验前卫艺术的本质，而应该从艺术作品与资本主义市场体制之间的关系方面去检验它是否具有先锋性。比格尔不但把体制批判作为前卫艺术的动力根源，而且把它作为前卫艺术作品的内容本身，其代表即杜尚的小便池。在这件作品中，杜尚在批量生产的现成品上签名，并将之命名为"泉"（*Fountain*，图 10-1）。在比格尔看来，这一作品的意义正在于它对艺术体制的嘲弄和挑战：它不仅撕下了艺术市场的伪饰面具，更重要的是，它对艺术品是由"个人"生产的这一资产阶级社会的艺术生产原则提出了质疑。杜尚嘲讽了个人精英和大师神话——这个现代艺术建立的偶像。也正因为反体制是此前的西方现代艺术从没有过的，它才具有了先锋性。反体制是前卫艺术的创造发明，因此反体制必定是前卫艺术的表现内容。[21]

比格尔认为，现代艺术还停留在语言的批判上，是对传统语言的批判，但前卫艺术则是对包括语言在内的全部艺术系统的批判，旨在改变被体制化了的艺术系统整体。

图 10-1　杜尚,《泉》, 装置, 1917 年。

[21] Peter Bürger, *Theory of the Avant-Garde*, pp. 47- 54.

具体而言，现代艺术（在比格尔的讨论中似乎暗指浪漫主义、象征主义直到 20 世纪第一个十年的艺术）仍然是 18 世纪末以来的唯美主义（aestheticism）的延续，是艺术独立和语言批评的继续，而前卫艺术则是对整个资本主义商业体制的批判。正是因此，前卫艺术的观念不是形式自律和语言自律，相反，它把语言和形式看成内容本身，把形式转化为内容。

关于"形式就是内容"的论断，格林伯格在《前卫与媚俗》里就已经提到：前卫"诗人和艺术家把关注点从日常经验到的题材内容转移到他们运用的媒介本身之中"。实际上，这个论断早在象征主义艺术家高更那里就已经得到阐述，在罗杰·弗莱和贝尔的"有意味的形式"观点里也有所解释。但无论是高更还是格林伯格，都没有涉及形式和体制的关系问题。比格尔则试图把艺术的形式（也是内容）放到体制系统中去检验。如果说格林伯格把形式看成内容，那么比格尔则把形式看作对社会体制的再现，或者说形式本身就是体制的同一体，他以杜尚的小便器为例说明艺术是一种在社会中产生作用的样式。

虽然与大多数持美学和社会二元论的西方前卫文化研究者一样，比格尔不否认美学特点和社会情境的关系，但他强调这种关系的特定性和互动性。比如，他认为只有当美学自律的现代艺术发展到 20 世纪初的时候，前卫才认识到反体制的意义，反体制才成为前卫艺术最突出的特点。最重要的是，他要说明，艺术和社会总是通过不同的途径对话，在不同的时期总是有不同的体制制约或促成某种美学实践。进一步说，体制不是外在于艺术观念的，而是艺术作品本质性的、历史化了的艺术观念本身。

因此，当我们理解比格尔所运用的概念的时候，如"体制""自律""艺术作品""蒙太奇"和"拼贴"等，我们必须明白，它们是存在于特定关系里的结构性概念，不是单一孤立的，比如仅仅属于社会或者形式自律的概念。比格尔说得非常清楚，不存在一种纯粹的艺术，只有体制才是艺术成为艺术的本质性因素。不论是什么艺术观念，也不论它以怎样的自律性面貌出现，它总是具有社会功能。

比格尔的理论可以总结为，前卫理论或者现代性的意识不是前卫艺术产生的原因，是资产阶级社会自身所造成的艺术自律的社会功能导致了前卫艺术的出现和发展。换句话说，艺术自律出自体制。所以，艺术自律所催生的也可以说是体制艺术（18 世纪末的唯美主义艺术，即"艺术为艺术"的颓废派和象征主义诗歌）。比格尔认为前卫应当在 20 世纪的第一个十年才出现，比波基奥利界定的前卫起源晚 50 年。比格尔认为只有前卫才开始认识到艺术和社会生活的分离，因此他使用了本雅明的隐喻理论，那就是把现实生活中的分离性提炼出来，然后重新组合到一个新的构成秩

图 10-2　毕加索，《挂在墙上的小提琴》，颜料、沙子、珐琅、木炭，64 厘米×46 厘米，1912—1913 年，瑞士伯恩艺术博物馆。

图 10-3　罗伯特·德劳内，《埃菲尔铁塔》，布面油画，202 厘米×138.4 厘米，1911 年，美国纽约古根海姆美术馆。

序之中，从而产生一种新的意义。从这个角度，比格尔解释了前卫是如何运用现成品和拼贴的，认为前卫的两个主要手段之一是支离，另一个是重新组成新的上下文（recontextualization）。他认为立体主义的拼贴形式是一种再现，隐喻了现实生活的支离及其重组。以毕加索创作于一战前的拼贴作品（图 10-2）为例，其中存在两种技法的对比：一种是支离的再现，即比格尔所说的以立体派的"抽象"表现手法来处理描绘对象，比如被肢解的小提琴；另一种则是重组式的，即将拼贴元素粘贴在画布上，制造出关于现实碎片的"幻象"，比如一片报纸或一块壁纸。在比格尔看来，现代主义绘画中的立体主义运动最有意识地对文艺复兴以来占据主导地位的再现系统进行了摧毁，在这个意义上，建构另一种再现的拼贴手法出现在立体主义绘画中也就绝非偶然了（图 10-3）。[22]

[22] Peter Bürger, *Theory of the Avant-Garde*, p. 73. 毕加索的"拼贴"也被认为是其无政府主义的、反叛的、左翼立场的思想的产物，参见 Patricia Leighten, *Re-Ording the Universe: Picasso and Anarchism, 1897-1914*, Princeton: Princeton University Press, 1989, pp. 121-142。

第三节　前卫的疏离和自律

比格尔认为前卫艺术不是不关注和不再现现实生活，而是在和现实保持疏离的状态下再现现实。这个疏离对于比格尔而言是积极的，因为资产阶级社会的日常生活是麻木平庸的，只有把这种生活的碎片重构，变成现实生活的逻辑，并且把这个逻辑用类似的方式表现在艺术中，才能触及资产阶级社会现实生活的本质。因此，对于比格尔来说，前卫艺术应当保持和现实的疏离，但是，前卫艺术不是自律的艺术，相反，它是反自律的。

虽然比格尔的《前卫理论》试图把格林伯格和波基奥利的前卫理论的历史渊源和前卫语言的生成本质放到一个更为辩证的层面去分析，但是，他关于西方现代主义和前卫艺术的研究始终离不开现代精英语言和社会大众语言的分离、美学和社会的分离、艺术和政治的分离这一西方现代性研究的基础理论。这个基础理论和其他社会学理论，比如马克思的社会异化理论和马克斯·韦伯的工具理性理论是一致的。对此，我们还可以追溯到康德的三个领域——纯粹理性、实践理性和审美判断理论。

在有关艺术理论（批评和艺术史叙事）和艺术历史事实的关系这个问题上，我们大体上可以把西方的理论分成三个不同的流派：（1）反映现实的理论，以卢卡奇等马克思主义艺术理论家的理论为代表；（2）认为艺术批评和艺术历史是两个不相关的领域，以阿多诺的理论为代表；（3）认为尽管艺术理论是一种和艺术史现象不同的独立的语言系统，但是，艺术理论可以表达理论家对艺术历史的梳理。这种梳理可以穿透艺术历史的现象，成为把握艺术历史本质的语言，即有效的艺术理论。比格尔的前卫艺术理论就试图建树这样的理论，而《前卫理论》一书则是这种理论的集大成者。

比格尔强调，他的书不是对个人的（对历史细节的）分析，而是提供一个范畴构架，以便前者得以在这个理论的框架中进行。据此，这本书所提到的文学作品和美术作品不能被理解为对个别作品的历史学和社会学的阐释，它们只是理论的佐证。一个小说的理论不是关于小说的历史，一个前卫的理论也不是关于欧洲的前卫运动的历史本身。同时，他还说，只有那种能够把理论和纯粹的日常言说区分开，把对作品的思考（作品只是思考的佐证——笔者）和对作品的解释（把解读作品的意义作为目的——笔者）区分开的批评才更有帮助。这种批评需要标准，而只有理论可以提供标准。[23] 只有当批评把自身植入它所批评的范畴之中时，批评才可以提供真正的认知。

[23] Peter Bürger, "Introduction: Theory of Avant-Garde and Theory of Literature", in *Theory of the Avant-Garde*, p. xlix.

也只有在批评尊重被批评对象自身的学科和逻辑状况时，批评才成为可能。

因此，比格尔批评卢卡奇和阿多诺的理论，认为它们虽然是两个极端（一个强调前卫艺术应当批判和干预现实，另一个则认为前卫艺术的实践和资本主义的社会实践无关），但二者是有共同点的，即它们对前卫艺术的批评都是建立在价值观之上，而不是建立在自身的理论自足之上。他们将先锋艺术作为一个点，展开对资本主义文化价值观的批评。阿多诺是积极的（前卫是资本主义艺术的最高阶段），卢卡奇是消极的（前卫是颓废的，所以要用无产阶级艺术去取代它）。[24]

然而，如果说比格尔试图把自己的前卫理论建立在前卫理论范畴自身的逻辑之上，那么这个逻辑即欧洲的前卫就是对资本主义社会的艺术自律性本质的反叛，是对体制的批判性再现。但比格尔并没有具体地分析资本主义体制的发展逻辑与前卫艺术发展的不同阶段的实践逻辑之间的关系。他只是把两个大时代的转折，18 世纪从礼仪向个人经验的转折（马克思的资产阶级社会的第一阶段）和 20 世纪初的全面资本主义体制化（也就是资产阶级社会的第二阶段——垄断资本主义开始出现）与这两个大时代的艺术思潮对应起来，却忽略了其中很多复杂的甚至相互矛盾的艺术流派（比如苏联前卫和欧洲前卫在政治立场和艺术观念方面的复杂关系，以及 20 世纪初立体主义、超现实主义和达达主义之外的各种形式主义和流派，如包豪斯等）的研究。我们发现，比格尔在马克思的资本主义发展阶段论的基础上，预先设定了艺术自律和反自律的前提，认为第一阶段是自律，第二阶段是反体制，也就是拒绝自律。

据此，比格尔把美学自律看作古典美学的一部分。前卫是反对古典美学的，因而也是反自律的。从语言学的角度，比格尔认为只有前卫艺术才真正地体现了现代美学的本质特点。他认为，浪漫主义美学通常运用"复杂性"（complexity）、"无穷性"（inexhaustibility）、"无限性"（infinity）等修辞去描述艺术作品的内容。这种描述有很明显的意识形态功能，就是把多样性和差异性整合为具有一致性的权威话语。因为"复杂性"这个概念与"多样性"和"差异性"完全不同，在古典和浪漫主义美学中，它和"统一性"（unity）是一个意思。在古典美学中，"美"（beauty）和"静穆"（contemplate）都意味着多样的统一，它们的同类词则是"含蓄"（connotation），而"含蓄"总是对立于"直白"（denotation），意味着丰富的文本，而丰富就是复杂，就是可以使解读具有无限多样的可能。[25]

[24] Peter Bürger, "Introduction: Theory of Avant-Garde and Theory of Literature", in *Theory of the Avant-Garde*, pp. 83-92.
[25] Jochen Schulte-Sasse, "Foreword: Theory of Modernism versus Theory of the Avant-Garde", in Peter Bürger, *Theory of the Avant-Garde*, p. xxxviii.

在浪漫主义艺术中，也就是在现代艺术的美学自律阶段，人们主张艺术和社会生活分开，追求美的充分、自足、丰富和复杂。这一时期的艺术观念注重内在的、一致的、完整的和统一的美学价值。当然，要达到这种美学境界，含蓄是必不可少的。

而前卫艺术主张批判社会，反对之前的艺术自律，并试图把艺术和社会生活实践重构（reintegrate）为一体，其途径是通过直接运用那些开放的、个体的艺术片段（segment）去回应社会。这就是现成品艺术的起源。现成品是生活的碎片，但它们被美学化了。美学化了的碎片所发挥的功能恰恰不是作为局部的碎片，而是把美学和生活经验连在一起。前卫的碎片挑战了它的接受者，因为观众习惯了古典的含蓄和统一。当他们一下子接触到这些现成品的碎片的时候，立刻意识到这些碎片来自他们的社会现实生活，并努力把他们对这种碎片的感觉和日常经验连在一起。也就是说，资本主义社会的个体对社会生活的感觉是碎片化的，但这种碎片又是对整体的局部反映。更重要的是，这个局部反映体现了一个现代人的个体价值观，一种脱离了理想和浪漫主义的整体和谐观念的更为实际的现实价值观。这个价值观的直接产物就是前卫的"惊世骇俗"（shock）的语言方法。这种方法是对资本主义社会中体制化了的个体的棒喝。[26]一方面大众习惯于古典美学的整体和谐，另一方面，当观众看到艺术作品完全呈现出现实生活的一部分（现成品）的时候，又有些不知所措，产生了困惑。在这里，艺术作品（现成品）把现实中真实存在的部分解放出来，使它成为真实的碎片，同时，又在艺术中把这个碎片还原到现实的整体之中。

这种解释非常精彩，也具有符号学的魅力。但是，类似于 T. J. 克拉克批评有人把《奥尔南的葬礼》（参见图 8-31）的无中心构图直接对应为平均主义的民粹精神，比格尔把前卫艺术的碎片拼贴形式和资产阶级生活中的碎片经验对接起来，不免有些牵强和简单化。实际上，人们日常的生活感受是多样的。而且，这种碎片化通常是西方理论家用来描述后现代主义阶段的生活经验的，比如詹明信认为，平面、肤浅和琐碎是资本主义第三阶段，即跨国资本主义时期日常生活经验的特点。很少有人以此描述毕加索和杜尚生活的那个焦虑但仍不乏理想主义的时代。

在艺术自律的历史叙事中，比格尔分析了导致资本主义社会中出现艺术自律的原因：经济的交换价值代替了以往的政治-宗教意识形态价值，或者个人经验取代了以往的礼仪体验，于是，审美经验脱离了真实的日常生活（在比格尔那里主要指经济生活），成为艺术自律的动力。这个总结是精辟的。但是，我们要问：第一，现代社会的

[26] Peter Bürger, *Theory of the Avant-Garde*, p. 80.

个人经验是否都是与经济相关的经验，古典艺术中就没有与经济相关的个人经验吗？第二，审美经验和个人经验与日常生活相脱离是启蒙思想的产物，它可能不完全是由经济体制这一个因素（当然可能是最重要的一个因素）所决定的，而且还与宗教、道德、文化和科技等各种因素相关，特别是与它们之间的分离和独立有关。此外，能否把自20世纪初以来的西方现代主义都笼统地概括为反自律的前卫？可以肯定地说，至少包豪斯、北欧的形式主义以及格林伯格界定的抽象表现主义都不是反自律的现代艺术。其实，比格尔的前卫艺术主要指达达主义、超现实主义等所谓的"非形式主义"那一派。

此外，什么是自律？自律就是维护自身发展的逻辑，注重未来和否定当下的现代性批判，也就是自康德以来，特别是在波德莱尔之后，无数西方学者所说的"自我批判"。这样说来，杜尚的作品在我们看来其实仍然延续着这个艺术自律的否定性批判逻辑。它仍然关注着美学的问题，那就是什么样的艺术样式可以替代旧有的艺术形式的问题。正是在这个问题上，杜尚的小便池作为"非艺术"的艺术而出现。但是，"非艺术"不等于反艺术（更不是反资本主义的艺术），它否定的是在此之前已经产生和被接受的艺术样式和观念，但并不是反对广义上的艺术，否则杜尚完全可以到深山里冥想，不必把小便池放到美术馆。因此，笔者认为杜尚的达达艺术提出了一种新艺术方法论，以替代另一种已经成为传统的艺术语言或者样式，但这不能被扩大为对整个外在资本主义体制的批判（尽管我们同意比格尔的一些分析，也认同小便池有这样的倾向性）。对于我们来说，杜尚更多的是建立了一种美学的方法论，而非社会学的批判。只要美学仅停留在艺术样式和艺术观念的质询和批判的层面上，它就仍然是美学的自我批判。无论作品中的美学观点多么激进，它仍然属于与社会疏离的美学自律范畴。这一点只要和中世纪绘画以及苏联的现实主义比较一下就非常清楚了。

第四节　新前卫

实际上，比格尔认为前卫艺术最终还是失败了。他认为当代艺术在20世纪60年代以后已经不再反体制。他把安迪·沃霍尔称为新前卫（neo avant-garde）艺术家，新前卫的特点是不再具有对体制的抵抗性和反叛性，相反，它是对体制的肯定，但使用的是一种模棱两可的手法。比如沃霍尔的《100个坎贝尔汤罐头》（*100 Campbell's*

Soup Cans，图 10-4）与一系列以坎贝尔牌汤罐头为题材的绘画和丝网印刷作品在1962 年一同展出，它们与二战以后美国盛行的抽象表现主义形成鲜明的对比。这个展览轰动了艺术界，标志着波普艺术在美国正式登场，沃霍尔也因此成为当时作品售价最贵的在世的美国艺术家（图 10-5）。这件作品对于观者而言，既可以是对商业生活的认可，也可以是反对，这种折衷主义对资产阶级的生活本身不会有任何冲击。因此，当代新前卫不像 20 世纪一二十年代的前卫那样挑战体制，而是试图得到体制的认可。[27]

福斯特延续了比格尔的前卫和新前卫的话题，从相反的角度肯定了新前卫的价值。他认为只有当新前卫对历史前卫的主要观念进行重复和复兴，才具有历史前卫的先驱位置。同时，他也认为，历史前卫并不都是反体制和反对资本主义生活的否定性艺术，比格尔也只举了达达主义、超现实主义和构成主义的例子。福斯特对比格尔的质疑有一定道理，就像我们上面提到的，用拼贴、现成品等方式创作的老前卫艺术家

图 10-4　安迪·沃霍尔，《100 个坎贝尔汤罐头》，画布，合成涂料，51 厘米×40 厘米，1962 年，美国纽约现代艺术博物馆。

图 10-5　安迪·沃霍尔，《20 个玛丽莲·梦露》，丝网印刷，195 厘米×113.6 厘米，1962 年，安迪·沃霍尔基金会。

[27] Peter Bürger, *Theory of the Avant-Garde*, pp. 59-62.

毕竟不是多数，把他们的创作方法直接和生活碎片对接以证明前卫批判资产阶级生活的碎片性也有问题。

比格尔认为，在当代没有任何艺术家可以声称他们的艺术比其他人的先进，而福斯特则认为不是这样的。在福斯特看来，比格尔之所以这样说，是因为他把新前卫放到了生产系统和市场系统中去检验，因此，所有的作品都没有什么差异，只是价格高低不同而已。福斯特认为，一方面，20世纪70年代以来的批判性的当代艺术是对现代精英艺术的延续，只是变换了修辞，因为继续运用现代主义的修辞遇到了困难；另一方面，在1968年法国五月风暴之后，文化和政治的融合成为艺术的新动力。福斯特的立场其实主要针对20世纪70年代和80年代的观念艺术，这也是他所肯定的批判性的新前卫艺术。新前卫艺术的批评主要检验以下三点：（1）当代文化政治话语中的符号系统（the structure of signs）；（2）文化政治中的主体性（the construction of subject）；（3）体制的立场（the sitting of institution），也就是美术馆、学院的作用，以及艺术和批评的立场问题。[28]

但是，福斯特把新前卫的历史追溯到20世纪五六十年代美国和西欧那些延续了一二十年代的拼贴和装置手法的艺术。劳申伯格和阿伦·卡普罗（Allan Kaprow, 1927—2006）为第一代新前卫；马塞尔·布达埃尔和丹尼尔·布伦是20世纪60年代的艺术家，即第二代新前卫；1968年以后，也就是20世纪70年代以后，是世纪末新前卫。福斯特认为，历史前卫只是不断地对生活和艺术这两个不同领域的关系进行质询，这和新前卫有相似之处。比如第一代新前卫艺术家劳申伯格也说过，艺术要填充"艺术和生活之间的鸿沟"，生活和艺术互相离不开，谁离开谁都不行。因此，劳申伯格重新发现了历史前卫的价值，特别是达达主义。但他不是把艺术体制移植到艺术中，如比格尔所说的历史前卫那样，而是把前卫移植到体制中。[29]

其实，道格拉斯·克林普（Douglas Crimp, 1944 —2019）应该是西方当代把劳申伯格的作品解释为"把前卫移植到美术馆"的第一位批评家，他也是最早专门从事体制批判，特别是美术馆体制批评写作的批评家之一。[30]克林普在1980年发表的《在美术馆的废墟上》这篇文章中，第一次探讨了当代艺术和体制之间的关系的转折。[31]他把福柯在《规训与惩罚》（*Discipline and Punish*）中有关监狱的理论、本雅明的机

[28] Hal Foster, *The Return of the Real: The Avant-Garde at the End of the Century*, p. xiv.

[29] Ibid., p. 21.

[30] 道格拉斯·克林普早年在美国《艺术新闻》做过编辑，在古根海姆美术馆做过助理策划。1977—1990年在《十月》杂志做执行编辑。他是克劳斯的学生。

[31] Douglas Crimp, "On the Museum's Ruins", in *October*, No.13 (Summer 1980). Also reprinted in Douglas Crimp, *On the Museum's Ruins*, Cambridge, Mass.: The MIT Press, 1993, pp. 44-65.

械复制理论，以及比格尔的前卫理论综合运用到美术馆体制批判中。在这篇文章中，在讨论劳申伯格如何在 20 世纪 60 年代把摄影形象复制成丝网印刷作品的时候，克林普指出摄影照片在这里传达了一个信息，即美术馆的陈列品是陈腐的东西。劳申伯格的展览让美术馆成为一个陵墓，装满了陈腐破败的"作品"。收藏这些陈腐破败的"作品"并且组织和展示它们，使得美术馆成为旧方法聚集的废墟。

照片是表达观念或形象的载体，一件过去的大师作品和一个普通的停车路标对于一位当代艺术家而言同等有效。于是劳申伯格把它们自由地放在一起，颠覆了已定型的价值、质量、原初、真品和作者的概念。尽管劳申伯

图 10-6 劳申伯格，《大都会艺术博物馆的百年纪念证》，拼贴，91.4 厘米×63.5 厘米，1970 年，美国纽约大都会艺术博物馆。

格不是一个体制批判艺术家，克林普却把他放到了这个位置上，把他推崇为第一位挑战美术馆体制的艺术家。在劳申伯格的拼贴作品《大都会艺术博物馆的百年纪念证》（*Centennial Certificate MMA*，图 10-6）中，约翰内斯·维米尔（Johannes Vermeer，1632—1675）的《拿水壶的年轻女子》（*Young Woman With a Water Pitcher*）、伦勃朗的《自画像》（*Self Portrait*）、毕加索的《格特鲁德·斯坦因画像》（*Portrait of Gertrude Stein*）、保罗·委罗内塞（Paolo Veronese，1528—1588）的《美神和战神》（*Mars and Venus United by Love*）、罗伯特·康平（Robert Campin，1375—1444）的《圣母领报三联画》（*Mérode Altarpiece*）、安格尔的《大宫女》（*The Grand Odalisque*）以及欧洲中世纪手抄本插图、中国的佛像等大都会艺术博物馆收藏的不同时代、地域、文化、宗教的艺术图像毫无次序地并置在一起。劳申伯格在作品正中写下的一段话嘲讽了博物馆的去时间化、去政治化特质："博物馆没有时间概念，它积聚着奏响骄傲的瞬

间，守护着无关政治的理念和梦想。"克林普认为，在这里，"（以往）创造主题的谎言让位于赤裸裸的挪用、引证、摘录、堆积，以及对现存图像的复制。作为博物馆的理论精髓，原创性、真实性、在场等概念正暗中遭到动摇"[32]。

这让我们想到 1985 年劳申伯格在中国美术馆举办的个人展览。劳申伯格的新前卫拼贴和垃圾现成品装置摆满了中国美术馆的整个三层展厅。人们觉得奇怪，为什么劳申伯格愿意而且能够在中国美术馆举办当时在国际上都具有前卫性和挑战性的展览。据说，劳申伯格向中国美术馆和相关政府部门支付了 80 万美元，用作展览费用和美术馆的损失费，因为他的作品需要损坏墙面。这个展览对中国前卫艺术的冲击和影响很大。但有意思的是，中国艺术家看到的只是作品本身的拼贴和装置形式的挑衅性，很少有人看到他的展览对美术馆体制的批判意义。今天，当我们回首这件往事的时候，或许能够从中发现更多的意义。

克林普在他的文章《在美术馆的废墟上》中还提到列奥·施坦伯格（Leo Steinberg，1920—2011）认为劳申伯格的作品表现了一种"平压"（flatbed）效果。虽然施坦伯格没有在其 1968 年发表的文章中对"后现代主义"这个概念作过多的讨论[33]，但他的中心意思是，现代主义作品的绘画表面总是向观者暗示一种自然的东西，但是后现代主义抛弃了这种意图。[34] 施坦伯格认为劳申伯格把现代主义的"本质性绘画"的表面转化成"平压"效果，这种平压带来了一个激进的转向，即从自然转向文化。"平压"提供给观众空白、多向和多义的解释空间。这些解释就是对文化的思考。[35] 所以，劳申伯格作为第一代新前卫艺术家，也意味着后现代主义的开始。在 20 世纪 60 年代，极少主义、波普艺术和观念艺术其实都具有类似的意识观念和方法论，它们共同促成了后现代主义的产生。因此，新前卫不像历史前卫那样明确地反对什么，新前卫必定是一种折中的产物，无可无不可。

福斯特认为，世纪末新前卫和历史前卫在方法上相似，都是某种"预期未来和重构过去的过程，在它们那里，任何简单的之前和之后、原因和结果、原初和重复的方案都不再生效"[36]。和比格尔明确肯定的前卫定义相比，福斯特显得圆滑多了。

[32] Douglas Crimp, *On the Museum's Ruins*, p. 58.

[33] Leo Steinberg, "Other Criteria", 1968, in *Other Criteria*, New York: Oxford University Press, 1972, pp. 55-91.

[34] 列奥·施坦伯格，美国艺术评论家、美术史家，1975 年任教于宾夕法尼亚大学，直到 1991 年退休。1995—1996 年，施坦伯格在哈佛大学做客座教授。其著作有《文艺复兴艺术及现代健忘中的基督的性征》（*The Sexuality of Christ in Renaissance Art and in Modern Oblivion*）、《米开朗基罗最后的绘画》（*Michelangelo's Last Paintings*）、《莱奥纳多永远的〈最后的晚餐〉》（*Leonardo's Incessant Last Supper*）、《遭遇劳申伯格》（*Encounters with Rauschenberg*）、《另类准则：直面 20 世纪艺术》（*Other Criteria: Confrontations with Twentieth-Century Art*）等。他的《另类准则》已经翻译成中文出版（沈语冰等译，南京：江苏美术出版社，2011 年），笔者曾在 1995 年哈佛大学听了他有关这本书的系列演讲。

[35] Leo Steinberg, "Other Criteria", 1968, in *Other Criteria*, pp. 55-91.

[36] Hal Foster, *The Return of the Real: The Avant-Garde at the End of the Century*, p. 29.

事实上，福斯特的定义也没有固定的立场。他的立场基本上是强调艺术应该有效地表达文化政治意义。如果某种艺术有效、深刻和有感染力地表达了文化政治意义，那它就是先进的（advanced）。福斯特的艺术哲学与其说是关于前卫的，不如说是后现代主义的文化政治语言学的代表。他对新前卫的分期虽然打破了极少主义、观念艺术、后现代主义和女权主义艺术的归类法，但他把20世纪下半期的美国和欧洲艺术主流都归为新前卫，显然把前卫的外延扩展得过于宽泛，以至于所有西方当代艺术都是前卫艺术。

福斯特运用心理分析的方法来描述新前卫的本质。他用了弗洛伊德和拉康都用过的"后发性"（nachträglichkeit，deferral）这个概念来讨论当代艺术。笔者把deferral这个词翻译为"后发性"，有点后发制人的意思。放到福斯特的语境中，意思是只有当新前卫把老前卫的战术和策略延缓使用时，前卫才成为前卫。福斯特说，在老前卫的战术不再立即生效的当代，新前卫必须采取一种低调姿态，在开始时表面顺从，当人们对作品的意思回味过来以后，新前卫的作品就产生了类似老前卫的挑战性。

其实，"后发性"这个概念最初来自弗洛伊德。弗洛伊德认为，一个创伤的经验只有当我们后来回想起它，并且把一种由分析得来的意义赋予它的时候，它才真正地成为创伤。在这里，真正的创伤感总是后发性的。据此，福斯特认为新前卫采取的就是这样"后发制人"的策略。它的顺从和妥协实际上是为了实现最终的批判，因此，新前卫其实是一种进步力量，它是用一种保守的方式来抵制保守主义的回归。新前卫用不同时期产生的信息资源去制造意义空间的错位，以重新发现当代艺术中复苏历史前卫的可能性。[37]

福斯特认为历史前卫和新前卫的区别在于，前者主要挑战控制艺术的抽象的旧传统，而新前卫则挑战美术馆、画廊等艺术机制对当代艺术的具体的整合控制。他把新前卫分为两种：第一种是非批判的前卫（类似比格尔的定义），即重复使用历史前卫的策略，比如现成品的手法，但在现成品中注入商品的形式因素，以便体制可以很容易地接受和认可。这是一种在顺从中抵制的手法。比如，贾斯伯·琼斯（Jasper Johns，1930— ）的《百龄坛啤酒罐》（*Ballantine Ale Cans*，图10-7）就是一个经典的表面顺从的现成品例子，他虽然引入了杜尚的现成品概念，但使用的还是传统的绘画和雕塑的手法，在黄铜做成的圆柱体上绘出啤酒罐的商标，使作品看起来很像现成的百龄坛牌啤酒罐，这仍然符合几百年以来的再现艺术的形式。第二种是批判的新前卫，大

[37] Hal Foster, *The Return of the Real: The Avant-Garde at the End of the Century*, p. 29.

图 10-7　贾斯伯·琼斯，《百龄坛啤酒罐》，青铜彩绘，14 厘米×20.3 厘米×12.1 厘米，1960 年，瑞士巴塞尔美术馆。

体上和批判体制的经典前卫类似。福斯特列举了四位不同类型的新前卫艺术家：麦克·阿舍、马塞尔·布达埃尔、丹尼尔·布伦和汉斯·哈克。他们一般在体制空间中展示自己的作品，让作品具有公众性。

其实，福斯特所说的批判的新前卫主要指20世纪70年代末和80年代的观念艺术。随着后现代主义的冲击，观念艺术的表现内容从对语言概念的质询向更加宽泛的政治和文化问题延伸。多元主义、后殖民主义和女权主义等成为观念艺术的新资源。汉斯·哈克等人用文字、照片和装置等不同媒介丰富了观念艺术的表现领域和主题。比如，汉斯·哈克创作了一件揭露美国政府、南非种族主义政权以及美国大都会艺术博物馆如何共谋的观念艺术作品，将一幅照片拼接为三联图像（参见图 9-20）。

在《回归真实》（"The Return of the Real"）这部著作中，福斯特指出，历史前卫或者经典前卫主要关注对控制形式标准的传统进行批判，而新前卫则关注对体制的批判（艺术作品如何被系统整合的）。福斯特想说明的是哪些艺术家和作品构成了这个迄今为止的体制批判的主要潮流，哪些创作推进了这种批判意义。福斯特认为，体制批判是过去四十年中仅次于女权主义的政治艺术实践，挑战了世界的标准和价值观。

这种政治艺术在发展中呈现出不同的面貌。[38] 我们可以看到，福斯特的批评就像欧文斯的批评一样，是笔者在上一章讨论的文化政治语言学批评的典型代表。

本雅明·布赫洛是另一位新前卫批评家，也是这种文化政治语言学批评的代表。他是德裔美籍学者，哈佛大学艺术史系和建筑史系的教授，曾经在麻省理工学院和哥伦比亚大学任教，同时也是《十月》杂志的主要编委之一，与克劳斯、布瓦和福斯特合作多年，共同促成了美国《十月》当代艺术理论流派。2004 年，布赫洛同克劳斯、布瓦和福斯特合作出版了《1900 年以来的艺术》。[39] 布赫洛在最近 30 多年的批评实践中，主要致力于前卫和新前卫理论的建构工作。他比福斯特更早提出新前卫的问题，也是北美最早对比格尔的《前卫理论》英译本进行回应的批评家之一。

布赫洛写了很多专题论文讨论当代摄影和观念艺术，这些与其反体制和新前卫的课题相关。2003 年，布赫洛把他主要在 1977 年到北美以后所写的评论战后西方各主要流派和艺术家的文章编入了《新前卫与工业文化》一书中。[40] 布赫洛尤其推崇从事体制批判的艺术家，比如汉斯·哈克等人的创作活动。在马塞尔·布达埃尔的作品《美术馆：儿童不许入内》（*Museum. Children not Admitted*，图 10-8）中，"儿童不许入内"的文字被放到美术馆的牌匾之中，这句话连同这块牌匾上的其他词语（诸如形式、奴性的、主管、雇员、收银员、一整天直到时间的尽头）共同指向既有的博物馆体制，对其存在的问题进行了讽喻性的批评。在布达埃尔的另一件作品《记忆辅助物》（*Memory Aid Pense-Bete*，图 10-9）中，他将自己 20 本未出售的诗集封存进石膏之中。在布赫洛看来，这些作品都是对现存艺术体制的质疑、挑战和反叛。在这个意义上，布赫洛把四位艺术家麦克·阿舍、马塞尔·布达埃尔、丹尼·布伦和汉斯·哈克放在一起，认为他们是最有影响力的体制批判艺术家。

在《讽喻过程：当代艺术中的挪用和蒙太奇》中，布赫洛根据本雅明的讽喻理论，把 20 世纪西方艺术分为三个阶段。[41] 他把"讽喻"界定为一种对支离片断的重组，

[38] Hal Foster, *The Return of the Real: The Avant-Garde at the End of the Century*, pp. 127-170.

[39] Hal Foster, Rosalind Krauss, Yve-Alain Bois, Benajmin Buchloh, *Art since 1900: Modernism, Antimodernism, Postmodernism*, London: Thames & Hudson: 2004.

[40] Benjamin Buchloh, *Neo-Avantgarde and Culture Industry: Essays on European and American Art from 1955 to 1975*, Cambridge, Mass.: The MIT Press, 2003. 布赫洛分析了法国新现实主义艺术家阿曼（Arman）、伊夫·克莱玛（Yves Klein）、雅克·德·拉维勒特莱（Jacques de la Villeglé）、战后德国艺术家博伊斯、西格玛·波尔克（Sigmar Polke）、格哈德·里希特（Gerhard Richter）、美国激浪派和波普艺术家罗伯特·沃茨（Robert Watts）、安迪·沃霍尔、极少主义和后极少主义艺术家麦克·阿舍、理查德·塞拉（Richard Serra），以及欧洲和美国的观念艺术家丹尼尔·布伦、丹·格雷厄姆（Dan Graham）等人的作品。布赫洛强调艺术家在创作中所运用的歧义性的艺术语言，比如南希·斯佩罗（Nancy Spero）和劳伦斯·维纳（Lawrence Weiner）的作品。国内发表的研究布赫洛的文章见王志亮：《前卫理论的修正与推进——本雅明·布赫洛新前卫理论的出发点及其目的》，载《文艺研究》2012 年第 8 期，第 134—141 页。

[41] Benjamin Buchloh, "Allegorical Procedures: Appropriation and Montage in Contemporary Art", *Art Forum* (September 1982), pp. 43-56.

图 10-8　马塞尔·布达埃尔，《美术馆：儿童不许入内》，塑料板，82 厘米 ×119 厘米 ×0.5 厘米，1969 年，美国纽约现代艺术博物馆。

图 10-9　马塞尔·布达埃尔，《记忆辅助物》，综合材料，高 30 厘米，1964 年，美国纽约现代艺术博物馆。

这些片断都是从原先的上下文中挪用过来的，通过辩证的并置（juxtaposition）改变了它们的上下文。布赫洛认为历史前卫运用的蒙太奇和拼贴形式是讽喻手法的起源。拼贴和蒙太奇挑战既定的逻辑和语义学的艺术实践，比如在达达主义的诗歌中，声音是音节的合成而不是字词的组合。在这种情况之下，通常的现存逻辑语义不再起作用。

这种创作让艺术家能够把上下文引入作品之中，从而引发人们思考这些拼贴和蒙太奇的偶然效果产生的原因。即便那些仍然运用绘画形式创作的艺术家，比如里希特，也是把现成品、摄影和拼贴的观念融入绘画之中，以增强历史记忆的上下文空间。里希特在 20 世纪 60 年代创作了一系列灰色的、焦点不实的油画，新闻报纸上的图片和照片成了他的描绘对象。里希特的独特之处在于，他对现成品和照片的描绘采用了一种虚化的手法，这与此前立体主义和波普艺术对照片直接拼贴和挪用的手法不同，也不同于此后照相写实主义绘画以大尺幅对照片的精确复原。无论是《吉萨高地的斯芬克斯》（*Great Sphinx of Gizeh*，图 10-10）还是《水手》（*Sailors*，图 10-11），这些看上去失焦的画面都好像经受过时间的洗礼。可以说，在这里，时间的厚重感便是里希特赋予这些被他挪用的原始照片的新的上下文，即布赫洛所谓的"讽喻"。[42] 因此，讽喻就是第三文本，即在传统能指和所指关系的基础上加上另一个文本。时间的洗礼就是第三文本，它为原来的参考照片增加了新的意义。

20 世纪 70 年代和 80 年代的美国当代艺术理论受到法国后结构主义的影响很大。

图 10-10　里希特，《吉萨高地的斯芬克斯》，布面油画，120 厘米×130 厘米，1964 年。

[42] Benjamin Buchloh, "Readymade, Photography, and Painting in the Painting of Gerhard Richter", in Benjamin Buchloh, *Neo-Avantgarde and Culture Industry: Essays on European and American Art from 1955 to 1975*, pp. 365-403.

图 10-11　里希特，《水手》，布面油画，150 厘米×200 厘米，1966 年。

这个时期的艺术打破了固定形象的固定意义，通过分解固定形象，把它们重新组合，从而形成一种无法预期的上下文关系。这种方式就是布赫洛所说的讽喻。讽喻，简单地说就是换一种修辞去说事的意思。后结构主义文本一般不采用人们习惯的故事叙事和情节逻辑，而是把从未发生但似曾相识的形象组合在一起，用摄影拼贴的方式制作成一个没有中心的陌生画面（通常是现成品、语词和摄影照片混杂的形式），引发观众的好奇心，引导观众在现实生活和记忆中去寻觅其上下文。这是 20 世纪 70 年代和 80 年代美国和欧洲当代艺术的主流，其主要修辞方法就是讽喻。allegory 这个词可以翻译为寓言或者隐喻，但由于它在艺术作品中通常表现为否定姿态的隐喻，因此我们译作"讽喻"比较接近它在 20 世纪 80 年代西方艺术中的原义。

几乎与布赫洛同时，欧文斯在 1980 年也写了一篇题为《一种讽喻冲动：走向后现代理论》的文章。[43] 这篇文章被视为后现代和新前卫理论最早的经典之一。欧文斯认为 1980 年以前的许多新艺术常用的一些概念，比如"挪用"（appropriation）、"现场"（site-specificity）、"杂交"（hybridization）等都和讽喻有关系。他回顾了现代主义对讽喻的压制。在过去的两个世纪中，讽喻被视为对现代主义的统一原理的反叛，因而只是从属性的、修饰的手法，但它却是后现代的重要美学手段。

[43] 这篇文章分两部分。第一部分讨论理论问题，第二部分用讽喻理论分析作品。Craig Owens, "An Allegorical Impulse: Towards a Theory of Postmodernism", in *Beyond Recognition Representation, Power, and Culture*, pp. 52-69, 70-87.

欧文斯认为，讽喻给作品提供了第二内容，提供了解释这个作品的另外一种可能性。他注意到，allegory（比喻、寓言、象征）最早是从希腊文来的，它的本意是"他者"（other）或者"去说"（to speak）。它是文本的一个外来（foreign）因素。这样，讽喻在文本中出现的同时，也就引进了文本的一个"他者"，或者，一个文本的解读者进入了文本。欧文斯认为近年来一些艺术家（就像布赫洛提到的那些艺术家）的作品就呈现了这种讽喻的回归。

这个后结构主义的突破实际上并不是一种革命，而只是一种回归。确实，按照欧文斯所说，这种回归不只是讽喻的回归，而是康德的主体性自由的回归。[44] 如果说康德的主体是抽象的意识主体，属于抽象的个人，那么现在后结构主义的主体性自由则变成了一个集团或者群体的属性，比如女性或者同性恋群体，或者边缘文化的少数派等。

笔者认为，从这个意义上讲，后结构主义是政治话语的私生子。它和政治话语的血缘相同，却是政治话语的另类和反叛者，就像西方当代理论反思启蒙的形而上学，但它又是这个形而上学的后裔，而当代艺术中的文化政治语言学则是这种形而上学的变体。若要把艺术的意义阐释得更宽更广，就必须涵盖体制和政治，这是一种泛政治的语言学。而反讽则是这种泛政治语言学的一种必要的修辞。

欧文斯认为，反讽的修辞方式并不提供能指和所指之间的对称意义，也就是象征意义，就像索绪尔在他的语言学中所指出的那样，而是用一种正话反说，或者反话正说的方式去讽喻其背后暗示的意义。我们认为，欧文斯看到了能指和所指之间的不对称性是非常重要的，他突破了现代主义的再现论，提出了一种"反向再现论"，因为讽喻在他看来是一种结果，而不是过程和关系。反话正说，或者正话反说，其实还是在能指和所指之间找错位，这比索绪尔的语言学自由了一步。

但是，我们认为，如果只是在能指和所指之间找错位，那只是钟摆效应。如果错位要真正产生新的意义，就必须超越能指和所指，让另一种制约能指和所指的情状因素参与。[45]

就像福斯特和布赫洛等人一样，欧文斯在这篇文章的第二部分也把劳申伯格的作品视为讽喻的代表。他也用了施坦伯格的"平压"概念，认为劳申伯格的"合成"和"拼贴"提供给观众自由发挥的空间，使他们能够把每一个单独的局部连在一起。欧

[44] Craig Owens, "An Allegorical Impulse: Towards a Theory of Postmodernism", in *Beyond Recognition Representation, Power, and Culture*, pp. 52-69, 70-87.

[45] 比如，"我本将心向明月，奈何明月照沟渠"可能就是一个例子，可以说明错位产生新意的可能性。

文斯认为，劳申伯格的作品模仿了美术馆，满足了美术馆的需求。而美术馆也像劳申伯格的作品，因为美术馆是由众多支离的局部拼凑在一起的，这些局部（作品）互相之间没有本质联系，但是"拼凑"提供了再塑意义的结构。艺术家从中偷窃、模仿了某些风格、样式或者观念。这就是詹明信所说的"大杂烩"（pastiche）。劳申伯格的作品把美术馆变成了一个反讽在场（site of allegories）、另一种大杂烩，人们从中获得灵感和启发。

不难发现，欧文斯、布赫洛和福斯特都把这种艺术称为"新前卫"。我们从布赫洛的《新前卫和文化工业》这本书的内容就可以发现，他的新前卫所涵盖的艺术流派和艺术家与福斯特及欧文斯的基本一致。

这种理论最终被 20 世纪 60 和 70 年代的观念艺术家所运用，特别是那些被称为体制批判的艺术家，如阿舍、布达埃尔、布伦和哈克。这些艺术家把展示现象的艺术作品放到体制化的空间中，比如美术馆、资助展览项目的赞助商和商业公司等等。汉斯·哈克在 1970 年纽约现代艺术博物馆的当代青年艺术家作品展上，展出了两个标有"是"和"否"的透明投票箱，并在墙上张贴了需要投票表决的内容："洛克菲勒议员并不反对尼克松总统的印度支那政策，这一事实是否会成为你在 11 月拒绝投票选举他的原因？"这里提到的洛克菲勒议员正是纽约州州长纳尔逊·洛克菲勒（Nelson Rockefeller），作为一个政客，他对越战政策持支持态度，同时他还拥有另一个身份——纽约现代美术馆董事会成员。《纽约现代艺术博物馆的投票选举》（*MoMA Poll*，图 10-12）巧妙地向观众提示了美术馆赞助人背后的政治立场，从而将政治与美术馆联系起来。展览结束时，标有"是"的投票箱里的票数比"否"的投票箱里的票数多出一倍。

这些艺术家首次把艺术机构本身而非艺术作品作为艺术的质询客体，对于布赫洛而言，这在 20 世纪艺术史中还是第一次。布赫洛指出了第三代前卫艺术家的特点：这些艺术家挑战当时控制艺术的机构，比如谢莉·莱文尼（Sherrie Levine）对作者系统的批判，达拉·贝恩堡（Dara Birnbaum）对电视魔力的分析，玛莎·罗斯勒（Martha Rosler）对"摄影文献"声称的真实性的批判，等等。这些艺术家发展了体制批判的艺术，他们用意识形态包装的艺术去挑战艺术体制对艺术的经济包装，颠覆了艺术的原创性、艺术的界限和艺术的作者权，等等。

在 1989 年的一篇论文《观念艺术 1962—1969：从管理美学到体制批判》中，布赫洛把 20 世纪 60 年代观念艺术家对体制的挑战看作对早期现代主义的拒绝，对美学上的形式主义构成的拒绝，这些观念艺术家通过运用包装艺术机构的手法来实现对艺术体制的颠覆和批判。观念艺术拒绝不断更新视觉形式的花样（像现代主义那样），

图 10-12 汉斯·哈克,《纽约现代艺术博物馆的投票选举》,装置,1970 年,美国纽约现代艺术博物馆。

因而导致了它对资本主义系统的全面拒绝。[46]

　　布赫洛对批判体制的观念艺术有一种既爱又恨的态度。他热衷对体制的戏仿和对上下文的分析,把艺术完全带入政治情境之中,而完全抛弃了美学建设。这种极端立场源自他本人潜在的美学和艺术独立的理想。他不是政治学者,但是他的写作却带有浓烈的政治色彩。和福斯特一样,他热衷文化政治,把艺术看作文化政治的符号,体制因此成为他的假想敌。

　　其实,艺术自古以来都是受体制控制的,从来不会有独立的艺术(西方的拉斐尔前派作品和中国古代的文人画可以被看作一种相对独立的艺术)。布赫洛的理论乃至西方当代观念艺术理论是一种面对无力改变的现状所采取的激进的退却,一种极端的消极策略:最终要么走向激进的左派,要么走向个人美学,退回到新表现主义(neo-expressionism)中。

　　就像新前卫的折衷主义一样,福斯特和布赫洛的理论也是美学和政治的折衷、前卫和后现代主义的折衷、格林伯格和福柯的折衷、马克思主义和形式主义的折衷。

[46] Benjamin Buchloh, "Conceptual Art 1962-1969: From the Aesthetic of Administration to the Critique of Institutions", *October* 55 (Winter 1990), pp. 105-143.

他们都是美国新艺术史理论的主将，也是《十月》杂志的编委（下一章笔者要讨论新艺术史理论）。他们试图把后结构主义符号学运用到反体制的艺术批评之中，他们的理论是比格尔的体制批判理论、福柯的权力话语理论和本雅明的机械复制理论的混合，让人感觉到上述理论家在视觉艺术研究中的出场。这在历史逻辑上也合理，新前卫确实是本雅明的发明，在比格尔那里得到发展，最后在福斯特和布赫洛的文章中得到运用。

第五节　两种前卫

前卫与现代是一对孪生子。但是，笔者在以上几节讨论的都是美国和西欧 19 世纪中叶以来的前卫艺术主流。实际上，在"前卫"这个概念刚刚出现的时候，它的定义不是美学前卫或者艺术自律的前卫，而是政治的前卫（或者先锋）。政治前卫后来作为美学前卫的对立面逐渐被边缘化，甚至被否定为一种异己的政治艺术（比如希特勒以及斯大林的艺术），尽管美学前卫自己也是政治化的体制批判艺术。

根据波基奥利，"前卫"来自拉丁文，最早用于法文，即使是英美文学和艺术也用法文 l'art d'avant-garde 或者 avant-garde，指那种来自异文化的激进艺术，尽管有时也会用英文的同义词 vanguard 表示前卫。他还说，最早发明"前卫"这个概念的是法国一位并不知名的社会主义思想家加布里埃尔-德西雷·拉维丹提（Gabriel-Désiré Laverdant）。在 1848 年法国革命发生的三年前，拉维丹提写了一篇文章，第一次提出艺术的社会作用在于它的先锋性。他强调艺术和社会是不可分离的，而且认为艺术应当成为社会改革和社会行动的工具，用于革命的宣传和鼓动（agitation）。艺术是时代和社会的先锋，艺术家是前卫（avant-garde）之士，能够认识到人类的目标是什么，人文主义的曙光将会在哪里出现。诗人用一支犀利的笔去揭露社会中最丑陋的东西。[47]

但一般都认为，前卫的先驱是 19 世纪早期的乌托邦社会学家圣西门（Comte de Saint-Simon，1760—1825）。他在 1825 年首先将"前卫"这一军事术语用于艺术，主张艺术家应同战士一样，在社会政治中扮演冲锋陷阵的重要角色。在圣西门那里，"前卫"一词不单用于艺术本身，也用以形容艺术家在社会中的进步角色。正如他所说："艺术家是先锋战士，所以他们解救了你们！艺术的辉煌使命是调动社会中的积极力量，

[47] Renato Poggioli, *The Theory of the Avant-Garde*, p. 9.

艺术是一种真正虔诚的力量，它强有力地推动着知识界前行。"[48]

而艺术前卫之父（或者现代美学之父）则非浪漫主义旗手波德莱尔莫属。波德莱尔的美学现代或者美学前卫观点主张艺术家疏离或自我放逐于资产阶级物质化社会之外，其描述或多或少地受到马克思有关资本主义社会的异化理论的影响。[49]波基奥利也认为，波德莱尔第一次提出了"文学前卫"的口号。[50]这使前卫第一次有了学科归属。但波德莱尔的文学前卫有时也特指浪漫主义时期倾向于左派的激进诗人。在1870年以后，脱离市民社会的颓废派、象征主义诗人称自己为"波希米亚人"，这也就是后来格林伯格在《前卫与媚俗》中所说的前卫的来源。

自此以后，美学前卫就成为西方现代艺术的主流。很明显，美学前卫是伴随着审美的现代性诞生的。如哈贝马斯所言："19世纪出现的浪漫主义精神激发了现代性的意识，而现代性意识将它自己从重重历史束缚中解脱了出来。这个刚刚过去的现代主义不过加倍地掘宽了传统与现在之间的鸿沟"，而我们（西方人）"从某种程度上讲，仍然与刚刚逝去的美学的现代性同在"。[51]除此之外，哈贝马斯还认为，美学的现代性与资本主义社会的现代性的分野，是最初法国启蒙哲学家所倡导的社会现代化工程的结果。[52]这项社会现代化工程，在马克斯·韦伯那里被称作"理性化"（或工具理性）（rationalization）工程。[53]

总之，西方前卫和现代性理论向我们展示的是一幅二元论的画面。审美现代性追求美学独立，正如当初波德莱尔在19世纪中叶首先倡导，在20世纪前40年的经典前卫或者历史前卫中所表现的那样。

和美学前卫对立的是政治前卫。根据"前卫"概念的起源，前卫的最初意义涉及政治和社会，艺术和政治、社会的不可分离性恰恰是前卫的标准。但是，这个标准被现代艺术主流所抛弃，准确地说是被启蒙时代的文化分离及其再现理念所抛弃，留下的政治前卫就没有了自己的历史。目前，没有任何一本完整的著作研究世界现代艺术史中的政治前卫的历史，甚至连政治前卫有没有都值得怀疑。按道理，如果有美学前

[48] Henri de Saint-Simon, "Opinions litteraires, philosophiques et industrielles", Paris, 1825, quoted from Steven A. Mansbach, *Standing in the Tempest: Painters of the Hungarian Avant-Garde, 1908-1930*, Cambridge, Mass.: The MIT Press, 1991, p. 11.

[49] 除波基奥利和比格尔之外，卡林内斯库是研究西方前卫概念和运动发展的学者。他延续了波基奥利对西方前卫艺术的基本分类的阐述，将前卫和现代性拓展到意识形态层面，把波基奥利描述的前卫艺术的本质的四个组成部分拆解为现代性的五张面孔或者五个类型，并把后现代的一些特点也囊括进现代性之中（参见 Matei Calinescu, *Five Faces of Modernity: Modernism, Avant-Garde, Decadence, Kitsch, Postmodernism*；此书更早的版本为 *Five Faces of Modernity: Avant-Garde, Decadence, Kitsch*, Bloomington: Indiana University Press, 1977）。他们的基本出发点都与马克思的异化理论有关，同时也与韦伯的学科独立相关。

[50] Renato Poggioli, *The Theory of the Avant-Garde*, p. 10.

[51] Jürgen Habermas, "Modernity: An Incomplete Project", in *The Anti-Aesthetic: Essays on Postmodern Culture*, p. 4.

[52] Ibid., p. 9.

[53] 比较完整地描述了韦伯的这一学说的著作是彼得·比格尔的《现代主义的衰落》一书，其中"文学制度与现代性"一章对这一现代"分立"造成专家文化和公众文化之间的巨大鸿沟有详细的阐述。Peter Bürger, *The Decline of Modernism*, 1992.

卫，那么就应该有政治前卫。不过，即便有这样一种政治前卫，它的历史也注定是一种边缘的、非主流的历史。这种非主流的历史，按照前卫的自身规定，也应当有肯定的和否定的这两个方面。

根据前卫最初的定义，它的两个最主要的特点是激进和新奇，这造成了前卫的革命性。而这个革命性不可能仅仅伴随着美学革命，它也应该和社会革命相伴。即便是反体制的美学革命，也必定是和资产阶级社会的革命观念连在一起的。然而悖论的是，美学前卫不参与社会革命。因此，社会革命也就不再属于19世纪的资产阶级社会中的艺术——美学自律的前卫艺术。19世纪和20世纪也是共产主义革命兴起的时代。这些革命的艺术恰恰是对资本主义社会完全否定的前卫艺术，比如苏联十月革命期间的艺术。但在西方艺术史研究中，苏联早期有没有属于自己的艺术是一个问题。这是因为在十月革命的时候，苏联的社会主义艺术还没有出现，主导苏联艺术界的是西方艺术史研究所界定的至上主义、未来主义和构成主义等西方现代主义流派，它们不属于苏联。从这个角度讲，根本就没有苏联早期艺术这回事儿。

然而，上述西方现代主义流派难道不是苏联本土在特定的革命时期的特定产物吗？它们能和十月革命前后的革命的意识形态和社会变革分开吗？苏联的社会主义现实主义直到1931年以后才出现。但是，西方现代艺术史研究认为苏联的前卫不能被视作苏联艺术整体的一部分，因为十月革命前后的苏联艺术和后来的社会主义现实主义艺术是一种集权艺术，应该被否定。[54] 这样一来，苏联早期的前卫要么被划入苏联之前的俄国前卫，要么就是被苏联所异化了的前卫。

但是，苏联早期前卫确实为十月革命和早期的社会主义建设发挥了宣传和推动作用，尽管这是一段短暂却充满激情的历史。对这段历史的反思和总结至今仍然是缺失的。1917年十月革命胜利后几天，全俄中央执行委员会邀请了知识界代表到斯莫尔尼宫去讨论未来的合作。五位著名的知识和艺术界代表参加了会议，其中包括俄国前卫艺术家、未来派领袖马雅可夫斯基（Mayakovsky，1893—1930）和艺术家内森·阿特曼（Nathan Altman，1889—1970）。

波基奥利认为，苏联激进的社会主义或者马克思主义不得不支持前卫艺术，不管其目的是否纯正。这可能是因为苏联早期的前卫艺术不仅在自己的合法性（这里的合法性其实就是上面所说的美学自律——笔者）逻辑中发展，同时也把艺术作为治理和改革社会的工具而延伸到实际的社会主义政治领域，但其结果却适得其反，前卫受到

[54] Igor Colomstock, *Totalitarian Art: In the Soviet Union, the Third Reich, Fascist Italy and People's Republic of China*, London: Collins Harvill, 1990.

了异乎寻常的攻击。[55]

十月革命时期的前卫艺术现象可能绝非如此简单。俄裔美籍学者鲍里斯·格罗伊斯（Boris Groys，1947— ）在他的《斯大林主义的总体艺术：先锋、审美独裁和超越》一书中批评了这种把俄国前卫和苏联革命简单分开的西方现代主义艺术史叙事。他把马列维奇的创作等早期俄国前卫与斯大林主义以及晚期苏联的非官方前卫艺术看作有内在关系的历史整体。[56]

事实上，把俄国前卫和十月革命连在一起的是乌托邦理想。这个时期所有的俄国艺术家都在追求着相似的乌托邦理想。他们相信，新的艺术形式和艺术作品中的空间能包含新的世界，它不是现存世界，而是一个完美的未来世界。[57]

图 10-13 马列维奇，《黑方块与红方块》，布面油画，71.4 厘米×44.4 厘米，1915 年，美国纽约现代艺术博物馆。

俄国十月革命前的立体未来主义者创作的戏剧《战胜太阳》（*Victory Over the Sun*）基于一种乌托邦理想，认为艺术可以反映人与宇宙无限接近的愿望，未来的人在肉体上和精神意识上会进化到一个大大强于和高于我们的层次。他们相信那些未来的知觉、语言和视觉将超越我们现在的逻辑局限，实现对自然法则更为本质的理解。十月革命时期，俄国的诗人和画家都在尝试以一种突破分析局限的艺术来反映这种社会精神的变化。马列维奇设计了幕布，在一个方块上沿对角线分割成黑白两个部分，这标志着他的至上主义作品的诞生。在他的作品中，黑色意味着战胜太阳，黑暗是宇宙，是未来，一个黑色方块象征着一个没有光的宇宙图景（图 10-13）。

俄国前卫艺术家视他们的新艺术形式为一种革命活动，不仅有革命的形式，还有革命的精神。十月革命爆发之后，他们仍然视革命为一个扫清社会障碍的自由要素。马列维奇认为，立体主义和未来主义是艺术中的革命形式，它们参与到了 1917 年的经济和政治革命中。埃尔·李西斯基（El Lissitzky，1890—1941）将共产主义及其成

[55] Renato Poggioli, *The Theory of the Avant-Garde*, p.7.

[56] Boris Groys, *The Total Art of Stalinism: Avant-garde, Aesthetic Dictatorship, and Beyond*, trans. by Charles Rougle, Princeton: Princeton University Press,1992.

[57] 有关早期苏联前卫的文献主要有：Camilla Gray，Marian Burleigh-Motley，*The Russian Experiment in Art: 1863-1922*, New York: Harry N. Abrams, Inc.,1971; Stephen Bann ed., *The Tradition of Constructivism*, New York: Da Capo Press, 1974。

图 10-14 李西斯基，《现代人》，平版画，51 厘米×43 厘米，1923 年，英国泰特现代美术馆。

功看作马列维奇至上主义理念付诸实践的直接结果[58]，马雅可夫斯基主编的《未来主义者的报纸》从 1917 年开始就改用"精神的革命"这个口号，这意味着未来主义的革命是精神的革命，而十月革命是社会和经济的革命。革命精神和革命形式在这个时期是统一的。[59]

正是因为他们的革命本性，这些艺术家出现在社会剧变的真正中心，主动地参与革命。也正是这个原因，布尔什维克党最初并非受到那些后来得到官方支持的现实主义者和传统主义者的欢迎，而是受到了这些革命的俄国前卫艺术家的欢迎。在革命的最初几年中，苏联艺术界的所有关键位置都是由"左翼"前卫艺术家占据。在那个时期，他们确实被授予了权力，以自己的前卫理论"把社会的一切构建为新的和现代的"。就在十月革命爆发两年之后，李西斯基开始着手创作《现代人》（New Man，图 10-14）系列抽象作品，这是为前文提到的立体未来主义戏剧《战胜太阳》创作的系列印刷作品集的最后一部分，也是最重要的一部分。在这一系列作品中，我们可以看到一些具有象征意义的形象，比如一个目标明确的"进步"人物形象，人物的双眼分别是一个黑色和红色的五角星，而"落后者"的特点则突出表现为低垂的头。伊夫林·布瓦在分析李西斯基的《现代人》时认为："它们必须被看作激进的、自由的抽象形式，因此，它们在意识形态和理论层次上的任务就是打击教条主义和宣泄论（catharsis）；而在图画层次上，它们的任务变为对三维视觉幻象的解构。"[60]苏联初期政府甚至让前卫艺术家弗拉基米尔·塔特林（Vladimin Tatlin，1885—1953）、纳姆·嘉宝（Naum Gabo，1890—1977）、李西斯基等作为苏联代表参加意大利威尼斯双年展，他们把现代艺术和苏维埃社会主义生活连在一起的作品让意大利的前卫艺术家非常吃惊和羡慕。

[58] Sophie Lissitzky-Küppers, El Lissitzky: Life, Letters, Texts, Greenwich, Conn.: New York Graphic Society Publishers,1968, p. 327; John Bowlt ed., Russian Art of the Avant-Garde: Theory and Criticism 1902-1934, New York: Thames & Hudson, 1988; Christina Lodder, Russian Constructivism, New Haven: Yale University Press, 1983; Elizabeth Valkenier, Russian Realist Art: The State and Society, the Peredvizhniki and Their Tradition, New York: Columbia University Press, 1989; Guggenheim Museum, The Great Utopia: The Russian and Soviet Avant-Garde, 1915-1932, New York: Guggenheim Museum, 1992; Victor Margolin, The Struggle for Utopia: Essays on Rodchenko, Lissitzky and Moholy-Hagy 1917-1946, Chicago: The University of Chicago Press, 1997.

[59] Igor Colomstock, Totalitarian Art: In the Soviet Union, the Third Reich, Fascist Italy and People's Republic of China, pp. 2-28.

[60] 关于俄国十月革命的前卫艺术，见高名潞：《李西斯基的抽象作品〈现代人〉》，张丹纳译，《美术研究》2009 年第 2 期。

俄国学者伊戈尔·戈洛姆斯托克（Igor Golomstock，1929—2017）认为，在俄国十月革命之后的艺术中，未来主义、构成主义、生产主义实际上是冠有不同名称的一个独特的整体现象。这些流派在名称上的差异相较于它们共同的目标而言是微不足道的。它们都期望通过艺术来重构社会，通过破坏文化中所有的传统形式来对未来社会进行唯物主义的建构。因此，不将这些命名不同的运动看成单个的团体是非常合理的。它们是艺术家在一个革命的前卫艺术历程中表演的三个舞台：未来主义的作用是产生观念，构成主义的作用是为一个共同的理念建立一种方法论基础，而生产主义在实际行动上将前二者结合起来。它们并行发展，且代言它们的是同样的人群和同样的出版物：尼古拉·普宁（Nikolai Punin，1888—1953）的报纸《公社艺术》（*Art of the Commune*）、马雅可夫斯基的前卫杂志《列夫（左翼艺术阵线）》（*LEF*），然后是李西斯基和伊里亚·格里戈里耶维奇·爱伦堡（Ilya Grigoryevich Ehrenburg，1891—1967）的《物》（*Thing*）[61]。以李西斯基创作的自画像《构成主义者》（图10-15）为例，艺术家的手和头通过精致的蒙太奇技术叠印到了一起，就像圆规在图纸上所描绘出的无瑕疵的圆圈，是体力和脑力劳动的完美结合。它是大脑编织的精神乌托邦与科技运作的物质乌托邦二者的完美结合，同时也暗示了李西斯基对马列维奇在未来主义时期的创作中所表达的理性和非理性、直觉和逻辑、当下和未来之间的矛盾冲突的超越。不过，李西斯基为《战胜太阳》所创作的一系列作品依然保持了俄国未来

图10-15　李西斯基，《构成主义者》，照片，13.9厘米×8.9厘米，1924年，美国纽约现代艺术博物馆。

[61]　Igor Colomstock, *Totalitarian Art: In the Soviet Union, the Third Reich, Fascist Italy and People's Republic of China*, p. 16.

主义绘画中的某些神秘因素和象征性形象。

然而，这些满腔热情的苏联早期前卫艺术在 20 世纪 30 年代被斯大林彻底地拒绝和批判，这并非因其反动，而是因其过于"天真"和"单纯"。苏联需要更加通俗的官方艺术，"天真"的前卫和苏联官方现实主义艺术最终必定分手。

如何判断和界定先锋和前卫的意义？如果说苏联的十月革命和社会主义体制在西方看来是负面的，那么，苏联早期的前卫或者现代艺术则兼有西方视角的负面性和正面性，负面性是指它的社会主义政治倾向，正面性则是苏联前卫（塔特林、马列维奇和李西斯基等人的作品）的美学自律。负面的前卫和正面的前卫或者说政治的前卫和美学的前卫在早期苏联奇迹般地融为一体，尽管这种现象在后来消失了，但在随后的某一历史时刻，它又再次出现。比如，20 世纪 70 年代苏联的政治波普艺术（Sots Art，即 Soviet Version of Pop Art）是西方观念艺术、波普艺术与社会主义现实主义艺术的大杂烩（图 10-16）。它带有后现代主义色彩，但它在西方被视为反抗苏联官方的政治前卫艺术，并在政治和经济上得到了美国的支持。[62] 这些艺术家在 20 世纪 70 年代末 80 年代初大多流亡到纽约。毫无疑问，这些政治波普艺术家确实是苏

图 10-16　亚历山大·卡索拉波夫（Alexander Kosolapov），《列宁与可口可乐》，布面丙烯，117 厘米×188 厘米，1982 年，英国伦敦楚卡诺夫家族基金会。

[62] 最早在西方报道 Sots Art 的是安德鲁·所罗门（Andrew Solomon），他是《纽约时报》的记者，在 1991 年出版了《反讽的塔：开放时代的苏联艺术家》（*The Irony Tower: Soviet Artists in a Time of Glasnost*, New York: Knopf, 1991）一书。在所罗门看来，Sots Art 是集权艺术甚至苏联政体的终结者。随后，他也报道了中国 20 世纪 90 年代初的前卫艺术。见 Andrew Solomon, "Not Just a Yawn but the Howl That Could Free China", *The New York Times Magazine*, December 19, 1993。

联官方现实主义艺术的反叛者，但是，他们的艺术背后的意识是否可以简单地解释为和苏联政治决然对立？一些俄国批评家更愿意把苏联晚期的前卫艺术解读为俄国传统中民族意识和权力意识的延续，把苏联政治波普艺术的美国波普外观剥离出去。[63] 我们应该看到政治和个人、意识形态和美学之间的复杂关系。比如，《斯大林主义的全部艺术》的作者格罗伊斯曾指出："当苏联政治家们试图用单一的艺术模式改变整个世界，或者至少改变这个国家的时候，艺术家可以很容易地找到他们游离的自我。他们不可避免地发现，自己与那个压制和否定他们的专制模式有一种共谋关系。他们发现自己的创作灵感和那个冷酷无情的权力竟然出自同一根源。苏联政治波普艺术家和作家们因此并不拒绝承认他们的创作意图中具有渴望权力的主体性，相反，他们将此主体性作为艺术表现的核心内容，并且表现两者之间（指自己的创作灵感和那个冷酷无情的权力——笔者）潜藏的亲缘关系，而另一些人（指西方的意识形态批评家——笔者）则只是很心安理得地把这种关系看作一种道德上的对立。"[64]

这里所说的"道德上的对立"是指西方一些批评家的意识形态判断。这种判断忽视了历史传承和民族心理在特定时刻的表现等上下文因素。这种批评视角或许能启发我们思考应该如何去分析和评价 20 世纪以来的中国前卫艺术运动。

西方前卫艺术叙事中的另一个核心美学观念是反传统，这是西方艺术自律和形式进化的原动力，但它并不是欧美之外的前卫艺术最本质的特点。

20 世纪 70 年代以后反传统的"前卫"概念在后现代和后结构主义的冲击下已经"死亡"，按照福斯特的说法，西方新前卫的哲学已经超越了过去和现在的边界。因此，新和旧已经不再是评判标准。然而，当某些西方学者评论非西方，特别是像俄国和中国这样具有悠久历史传统的国家的当代艺术现象的时候，仍然不免掉入美学前卫与政治前卫相对立的叙事习惯之中。他们认为，中国的前卫必定是政治意识形态的，必定与当下政治情境有关。他们往往抽空了传统因素，而且常常把历史孤立起来，比如把所有与黑白有关的艺术现象都归到水墨传统这个西方人所知道的中国传统的阴影之下。

我们举一个较早的例子。杜博妮（Bonnie S. McDougall，1941— ）在其影响广泛的《西方文学理论在现代中国，1919—1925》（1971）一书中，描述了 20 世纪二三十年代中国文学界的主要潮流，并探讨了一些中国作家，如鲁迅、郭沫若、郁达夫、沈雁冰等人是如何受到西方前卫思想和文学运动如表现主义、未来主义甚至达达主义的

[63] Margarita Tupitsyn, "Sots Art: The Russian Deconstructive Force", *Sots Art*, New York: New Museum of Contemporary Art, 1986.

[64] Boris Groys, *The Total Art of Stalinism: Avant-Garde, Aesthetic Dictatorship, and Beyond*, p. 12.

影响的。[65] 杜博妮最终的结论是，发生在中国 20 世纪二三十年代的新文化运动算不上一场前卫运动，而且当时中国的文化背景根本就不会欣赏那种古怪异常的西方前卫艺术。西方文学理论对中国的表面影响只是源于中国知识分子对西方化和现代性的冲动。她认识到部分原因是当时中国的背景与西方不同，这或许是对的，但问题在于她评判的依据却是西方美学前卫的理论。杜博妮给中国新文化运动所做的结论主要有两点：首先，在新文化运动中，并非所有作家都加入反传统和反艺术的行列，很多人的想法还很传统，他们无法真正放弃传统，彻底革命。其次，中国知识分子受传统社会责任感的束缚，积极参与社会实践，因此无法使文学脱离生活而独立于社会。他们太社会化，太政治角色化，缺乏艺术独立的思想和实践，而这恰恰是西方社会中前卫艺术最主要的特点。[66]

杜博妮的观点代表了西方批评家和学者对现当代中国艺术的普遍看法。他们认为：中国现当代艺术不具备充分自足的美学修辞和话语系统，这是由中国自己的社会传统和现代的政治逻辑所决定的；即便中国有前卫艺术，或许也只能被看作另类政治前卫艺术，而不能与西方语境中的美学前卫艺术相提并论。[67] 在他们的心目中，中国的前卫艺术只是西方的美学前卫艺术被扭曲为社会性前卫艺术之后的衍生品。

总而言之，在西方的批评语境中，前卫是现代主义的身份，而现代主义是前卫的肉身。因此，前卫的历史叙事充满了意识形态叙事，而现代主义的历史则是美学纯粹性的结晶。

无论是前卫还是现代主义，都必须找到一个假想敌，那就是资产阶级社会的中产阶级大众。前卫和现代是内部的和个人的艺术，但它的历史必须和社会性绑在一起。不过，这个社会性是不要社会性（即疏离）的社会性。但是在经济层面上，不论是前卫还是现代艺术，其实从来都没有离开过资产阶级社会，即市场体制。如果没有这个假想敌，前卫就失去了存在的理由。比格尔把典型的资本主义艺术定义为前卫艺术，但他说的那些不典型的资本主义艺术，包括浪漫主义、象征主义甚至现实主义等，其

[65] 杜博妮 1941 年生于澳大利亚，1958 年在北京大学学习，1970 年获悉尼大学博士学位，此后，杜博妮先后在悉尼大学、伦敦大学、哈佛大学、奥斯陆大学、爱丁堡大学等科研机构从事翻译和汉学研究工作。她的第一部专著《西方文学理论在现代中国，1919—1925》是在其博士论文的基础上修改而成的。这本专著讨论了五四运动后，西方文学理论和概念（包括浪漫主义、新浪漫主义、现实主义、自然主义，以及前卫文学理论，比如表现主义、未来主义、意象主义、达达主义和形式主义）对中国文艺界的影响。杜博妮认为，虽然 20 世纪中国文学的现代评论者们承认西方影响的重要性，但他们坚持认为存在一种最基本的对本土传统的延续。然而，就文学理论而言，西方的影响应当更为重要。20 世纪初的中国作家们，无论属于哪个流派，都以西方文学批评为准绳，将西方文艺理论作为他们最基础的理论支持。参见 Bonnie S. McDougall, *The Introduction of Western Literary Theories into Modern China, 1919-1925* (East Asian Cultural Studies Series, Nos. 14-15), Tokyo: Centre for East Asian Cultural Studies, 1971, pp. 196–213.

[66] 杜博妮关于前卫的定义来自波基奥利关于前卫的四个要素：行动主义、敌对主义、虚无主义和自我中心。她由此得出结论：由于缺少这四个要素中的两个甚至更多的要素，中国 20 世纪二三十年代的新文化运动不能被称为前卫运动。

[67] 关于这方面的进一步讨论，见高名潞：《另类现代，另类方法》，上海：上海书画出版社，2006 年；以及 Gao Minglu, *Total Modernity and the Avant-Garde in Twentieth-Century Chinese Art*.

实仍然是资本主义艺术，甚至可能比典型的资本主义艺术更资本主义。库尔贝对资本景观的写实性再现与杜尚对资本体制的观念再现是一回事。

在苏联乃至东欧以及东亚，前卫的情状可能完全不同于西欧和北美。前者的前卫与革命和社会紧密相连，自律或者疏离的叙事可能无法用到这个在西方人看来属于另类的政治前卫身上，而且这些区域的艺术史中的美学和社会性常常被先入为主地剥离。说到底，这是因为这些区域还没有自己的叙事传统，必须依附在欧美经典前卫的叙事模式上，从而必定被其话语所引导，二元分离地评判和描述自己的现代和当代艺术史。而越是这样，它们就越难以避免最终堕入政治前卫的边缘身份之中。

第十一章

加上下文：符号学和新艺术史

　　新前卫艺术和新艺术史研究是一个整体。新前卫的主体是艺术家，新艺术史的主体则是理论家。20 世纪 70 年代以来，美国和西欧的艺术实践和艺术理论的主要概念，都出自后现代主义的理论环境。上一章讨论的福斯特和布赫洛既是新艺术史理论家，也是新前卫艺术的批评家。本章笔者将集中讨论后结构主义对新艺术史理论的影响。

　　新艺术史也可以称为符号学艺术史，它吸收了后现代主义文化学、后结构主义语言学和解构主义哲学，以及各种视觉文化理论，比如女权主义、后殖民主义和多元文化理论等，并受到了福柯、德里达以及德国法兰克福学派的阿多诺、比格尔等人的影响，是文化政治语言学在艺术史方面的体现。

　　新艺术史是对传统再现理论的反思。布莱恩·沃利斯主编的《现代主义之后的艺术：反思再现》，是对 20 世纪 70 年代和 80 年代初西方当代艺术批评的集中反映。这本书几乎囊括了后现代主义的所有方面，收入了本雅明、福柯、德里达、巴特、鲍德里亚、詹明信、福斯特和欧文斯等后现代学者非常经典的文章。这本书与福斯特主编的《反美学：后现代文化论文选》（The Anti-Aesthetic: Essays on Postmodern Culture，1982 年），是西方当代艺术理论中最有影响的两本文集。比较而言，《现代主义之后的艺术》更侧重于理论和当代作品的对接，特别是对再现理论的转向问题的集中讨论。这本书的中心观点是，后现代主义并不否认再现，但是其再现含义变了，其批判对象是现代主义的再现论。[1]

　　现代艺术理论注重艺术作品自身隐藏的意义（或者反隐藏意义，就像极少主义），后现代艺术理论则注重作品语言的外延意义，也就是"加上下文"（contextualization），它和"去上下文"（decontextualization）是后结构主义最常用的概念。[2] 后结构主义提倡"加上下文"，主张把作品放到社会和政治的系统中去解读。而"去上下文"则是后结构主义对现代主义和现代主义之前的艺术史加以批评和解构。一方面，后结构主义者认为，启蒙以来的艺术史家相信他们再现了客观的、自然的、符合事实的事物本质，并通过分类把事物编织进一个有序的结构。[3] 这就是笔者在前几章所讨论的，西方艺术史的基本原理承接了康德的"意识秩序"的理性主义哲学。而"去上下文"就是要消解这个结构。另一方面，在这种秩序再现的过程中，那些被否定的、对于艺术

[1] Brian Wallis ed., *Art After Modernism: Rethinking Representation*.

[2] 中国建筑界经常将 context 翻译为"文脉"，这在建筑领域有其合理性。建筑作品是物理的文本，而文脉是人文的、看不见的环绕建筑的情境和历史。但是，在美术领域，笔者倾向于翻译为"上下文"，艺术作品是"文本"。"上下文"兼具历时性和共时性，而且意指宽泛，不仅仅是文化、艺术和语言的语境，也指政治、经济、文化的"上下文"，所以，本书中有关 context 的地方，都采用"上下文"，而非"语境"。

[3] Brian Wallis ed., "What's Wrong with this Picture? An Introduction", in *Art After Modernism: Rethinking Representation*, pp. 11-18.

史家而言不重要的事件和作品都被忽略掉了，更不用说那些被艺术史家认定为负面的或不好的东西。所以，后结构主义认为传统艺术史（也是任何文化史领域和社会研究领域）的再现是"上下文缺席"的再现理论。后结构主义的责任就是"加上下文"，以恢复历史原来的真实，从而颠覆现代主义的上下文缺席的再现结果。

传统艺术史追求有序和结构，后结构主义则有意强调破碎（fragmentation）。后结构主义认为只有引进破碎的、多中心的非结构因素和视角，才能让上下文进入艺术批评。因此，我们不难发现"瞬间"(transience)、"时刻"(moment)、"碎片"(fragment)、"在场"(presence) 和 "缺席"(absence) 等成为后现代主义的关键词。就像我们在第九章讨论"框子"的时候所说的，"加上下文"其实就是打破传统的单一作者观念，引进多个或者多重主体性因素。换句话说，"加上下文"就是提供多种可能性，打破唯一性。但是，"加上下文"打破了静止和有序，造成了稳定意义的断裂。这个断裂所产生的多元意义虽然对中心具有颠覆性，它也可能掉入无休止的虚无和诡辩之中。这方面最好的证明，就是德里达围绕凡·高的作品对海德格尔和夏皮罗的批评。真实看似丢失，其实只是被转移到不同的主体性那里。主体性变成一个网络，被一个看不见的话语中心所控制。所以，后结构主义不是不要中心，不要真实，而是要颠覆作品文本中的假象，从而揭示背后看不见的话语中心。于是，传统艺术批评的"观看"真实的角度，被"思考"真实的角度所替代。然而，这个"思考"是以"视线"分析为依托的。视线是无形的，在后结构主义那里，它是反图像的、概念化的视觉因素，等同于感知化的社会意识网，是意识痕迹或者话语权力控制的知识陈述本身。所以，后结构主义的"加上下文"致力于颠覆和解构一幅作品所直观呈现的图像逻辑，即能指和所指的固有关系，或者说是某种约定俗成的情节意义，从而寻找和揭示在画面中看不见的话语权力痕迹。在这个意义上，我把"加上下文"的后结构主义方法称为"无形的再现"，或者强调后历史主义时间逻辑的"无边的再现"。而福柯的视觉艺术理论，特别是他对委拉斯贵支的《宫娥》一画的分析，是"加上下文"理论的经典案例。

第一节　画面之外：福柯的权力"视线"

福柯是后结构主义的代表人物之一，是第一位提出"人之死"的概念的学者。他认为人文主义只是一个时代所生产的话语，现在已经走到了尽头。福柯是一个终结论

者和历史断裂论者，认为只有在断裂的科学和认识论上，才能建设新的科学。福柯总是对那些系统形成的可能性提问，质询控制我们生活模式的思想前提。

福柯所说的"人"是指康德、胡塞尔和海德格尔等学者笔下的主体或者本体。他认为，这些学者都是从哲学形式的角度探讨人的主体性，而福柯要增加主体的层次和维度。所以，他把自己的工作称为考古学，或者用尼采的话说是谱系学（genealogy）。

福柯强调逃出认识论，进入知识论陈述；逃出形而上学，进入话语陈述。其途径就是实证。福柯的基本哲学观点是，我们的所有行为——包括性行为和性身份——都是由一个时代的话语对该行为的导向所形成的。因此，所谓的知识不是哲学认识论层面远离人的行为的抽象知识，而是权力话语的陈述方式。福柯把历史陈述作为他的考古学对象[4]，试图在这些陈述中发现主体的多重性。比如，他在分析委拉斯贵支的《宫娥》中国王的位置时，通过凝视和目光的交错证明了权力话语的多重结构。

福柯从历史角度去分析这些陈述，实证性地把它们整合在一起，试图摆脱康德的形而上学先验论、现象学的形式主义先验论，以及海德格尔的存在本体先验论。他的主体是在先验和经验之间，而那些历史陈述本身，则成为主体性延展和主体性层次发展的上下文。尽管福柯很少用"上下文"这个概念，但是他的陈述本身，比如绘画中的凝视目光、美术馆的知识系统的历史和结构等，都是主体的上下文叙事的组成部分。

福柯在 1966 年出版的《词与物：人文科学的考古学》中，讨论了不同时期的人类知识陈述所具有的秩序。这种秩序来自事物自身的规律，但对福柯而言更重要的是，这种秩序与一定时期的知识陈述的秩序有关。因此，事物的秩序总是与语言、感知和实践有关。也就是说，事物的秩序不是一种孤立的存在，它总是存在于人的关注、反思和语言所编织的网络之中。此书英文版的标题《事物的秩序》（*The Order of Things*）正是福柯想讨论的问题，而法文版的标题《词与物》却强调了语言秩序和事物秩序的同一性。福柯在这本书中讨论的"事物的秩序"也涉及美学，但主要针对文学。他认为绘画也是一种语言，是不用语词去"讲话"的语言。[5]

福柯对 17 世纪西班牙画家委拉斯贵支的作品《宫娥》（图 11-1）的分析，被视为深具影响力的后现代艺术批评的范例。在西方艺术史中，可能没有任何作品像委拉斯贵支的作品《宫娥》那样能如此吸引现当代西方艺术家和批评家的关注。从对这幅画

[4]〔法〕米歇尔·福柯：《知识考古学》（第 2 版），谢强、马月译，北京：生活·读书·新知三联书店，2003 年。

[5] 见 Michel Foucault, "Las Meninas", in *The Order of Things: An Archaeology of the Human Sciences*, trans. from *Les Mots et les Choses*, New York: Vintage Books, 1970。

中的真实人物的考据，到这幅画是画给谁看的，以及画家在作画时谁正在观看等，都是众人关注的焦点。18 世纪以来，许多艺术家也都以《宫娥》为题材进行过创作，比如戈雅、毕加索、达利等（图 11-2 至图 11-7）[6]。

艺术史家关于《宫娥》的题材与情节有不同的说法。一种说法是委拉斯贵支正在为西班牙国王腓力普四世（Philip IV）及其王后玛丽亚娜（Mariana）绘制画像，因为他们的形象被反射到画家背后的镜子中，而且画家的眼神似乎也在看着画面之外的国王和王后。这时，公主玛格丽特·玛丽亚（Margarita María）突然来到画室：公主居中，面向观者，其身旁围绕着两个宫女和两个陪伴公主玩耍的侏儒（在 17 世纪欧洲的宫廷里，雇佣侏儒陪伴皇室子女玩耍是常见现象）。她的身后还有侍从和保镖。后景中有一位宫廷管家，正站在敞开门的过道中。

另一种说法认为委拉斯贵支正在为公主玛丽亚画像。画中的场景是公主在休息的时候，她右侧的侍从正端给她一杯水，其他

图 11-1 委拉斯贵支，《宫娥》，布面油画，318 厘米 ×276 厘米，1656—1657 年，西班牙普拉多博物馆。

图 11-2 戈雅，《宫娥》（仿委拉斯贵支），蚀刻版画，40.5 厘米 ×32.5 厘米，1779—1785 年，美国波士顿美术馆。

[6] Irina-Andrea Stoleriu, "A Contemporary Approach of Las Meninas", in *Anastasia*, 2020, Vol.7(1), pp. 137-149.

图 11-3 毕加索，《宫娥》之一，布面油画，194 厘米 ×260 厘米，1957 年，西班牙毕加索博物馆。

图 11-4 毕加索，《宫娥》之二，布面油画，129 厘米×161 厘米，1957 年，西班牙毕加索博物馆。

图 11-5　达利，《宫娥》，布面油画，左 92 厘米×80 厘米，右 92 厘米×80 厘米，1975—1976 年，萨尔瓦多·达利基金会。

人在陪伴她休息。这时候国王腓力普四世和王后来到画室观看，他们两人的形象被反射到画室后墙的一面镜子里。

　　大多数学者认同第二种说法。然而，福柯的分析没有涉及任何题材方面的历史考证。对人物形象和情节叙事令人叹止的精彩分析，对人物之间微妙关系的故事性解读，以及令人信服的还原真实历史时刻的书写，是传统图像学者的拿手好戏，正像潘诺夫斯基在研究《阿尔诺芬尼夫妇像》时所做的工作一样。但是，这不是福柯的兴趣所在。福柯的兴趣不在于发掘每一个形象的个体语义和它们之间的情节关系，以及最终它们提供了什么象征意义。福柯关注的是这幅画的再现语言，比如若这种再现语言是一种文本，那么它和对其产生影响并与之互动的社会话语之间的关系如何。

　　福柯的讨论集中在委拉斯贵支的这幅作品如何设计和调动画中人物以及观者的视线（gaze）关系上。[7] 福柯仔细地分析了这幅作品中的三组视线：一是画面左部艺术家的视线，二是画中其他人物（包括公主、宫女和仆从们）的视线，三是处于画中人物对立面的观看者——国王和王后的视线。这个被福柯称作"看不到的""被忽略的""似乎不存在的人"的视线是使这种再现发生作用的根本原因。福柯从这三组视

[7] "gaze"在中文中常常被翻译为"凝视"。在本章中，我们有时译为"凝视"，但是大多数情况下译为"视线"，因为凝视为动词，指某人集中精力看着某地方。但是，如果"gaze"表现了画中多个人物之间看和被看的关系时，作为动词的"凝视"就显得有些单一和单向，而"视线"的意思更为中性，且具有多方向性。

图 11-6 汉密尔顿，《毕加索的宫娥》，铜版蚀刻，80.5厘米×63.2厘米，1973年。

图 11-7 彼得·维特金，《宫娥 新墨西哥 1987》，照相凹版印刷，59.3厘米×44.5厘米，1987年，美国亚利桑那大学创意摄影中心。

线的交叉互动中看到了权力话语的隐形在场。[8]

视线作为独立的语言，并没有在这种注视系统之外传达给我们任何明确的社会意义。正像福柯在文章最后所说："可能在委拉斯贵支的作品中仍然保留了古典绘画的再现特点，那就是它邀请我们进入一个真实的空间。这里的再现确实调动了它所有可以运用的手段和因素：这些形象以及他们的眼神，那些可以捕捉得到的表情以及恰到好处的姿态，这里的再现也确实实现了它给予人们的（还原真实的）许诺。然而，在再现发生的过程之中，我们注意到，似乎有一个人们看不到却早已经组织好的东西没有显现出来。它好像是一个'人'，那个正在使再现发生作用的'人'。然而，这个'人'却在画面中被忽略了，它的作用似乎不存在。"[9]

我们要注意，福柯在这里所说的"古典绘画"，和我们通常所说的希腊古典或者广义的古代绘画的含义不同。福柯笔下的古典时期不是指古典艺术时期，而是指 17世纪到 19 世纪的古典类型的认识论模式和知识陈述方式。他认为，17 世纪到 19 世纪是知识生产模式主导的时代，不同于马克思所说的商品生产模式主导的时代。马克思从资本主义的生产关系角度论证了这个时期的剩余价值生产模式，认为正是这种资本主义生产模式决定了人的意识、社会关系和认识论模式，也正是这种商品生产模式造就了资本主义社会的经济基础和上层建筑不可分离的关系。但是，福柯不是从社会经济和生产关系的角度，而是直接从认识论的角度，讨论了有关真理的知识（事物的秩序）是如何通过关注、反省和语言陈述来传播的。这种传播有两次断裂：一次是在 17世纪中叶，这个时期的认识论模式从文艺复兴类型转变为古典类型，《宫娥》这幅作品就是典型的古典认识论模式。可以说，福柯的这篇文章的最初目的不是研究美学，而是研究认识论，通过《宫娥》提出了古典再现模式的观点。另一次断裂则发生在 19世纪初，认识论模式从古典类型向现代类型过渡。

福柯认为，在古典时期，认识论从前古典（即文艺复兴）的"相似"（resemblance）向"再现"（representation）转化，委拉斯贵支的作品就反映了这样的转折。前古典时期人的认识是被"相似"所主导的，世界被看作可以阅读的一本书或者可以被辨识的一幅画。阅读和辨识都建立在外在宏观世界和作品微观世界的对比中。"相似"差不多是模仿的意思，因为模仿需要比较外在对象和艺术形象。到了 17 世纪至 19 世纪的古典时期，"相似"开始向"再现"转化。那么什么是"再现"呢？福柯说，"再现"是指被再现的对象和语词（words）之间开始发生关系。前古典的"相似"只是在事物

[8] Michel Foucault, "Las Meninas", in *The Order of Things: An Archaeology of the Human Sciences*, pp. 3-16.

[9] Ibid., p. 16.

和事物之间进行比较，"再现"则引进了语词的参与。语词在福柯这里意味着陈述的秩序。

可以说，福柯所指的17、18世纪第一次知识陈述模式的断裂，其实和启蒙时代的哲学认识论是一致的。福柯的知识陈述的再现模式就是康德的范畴图型，即大脑图像，也就是17世纪和18世纪启蒙运动前后出现的再现主义哲学（representationalism），如笔者在第二章所指出的。而"相似"向"再现"的转折，也正好类似于西方现代科学史中14世纪的外在客观性向17、18世纪启蒙时期的内在客观性转移。这种主体化的客观性在科学史中被称为"本质真实"的阶段。[10] 启蒙思想家把外在事物的客观性属性转移为意识秩序的一部分，其代表为康德的范畴图型，这就是福柯所说的语词概念开始参与到图像之中的第一次知识陈述模式的断裂。《宫娥》一画中的视线成为语词侵入图像的古典时期知识陈述模式的代表。福柯认为，在认识论的现代时期，即19世纪以后，语词的作用开始大于事物（图像）本身。福柯后来以马格利特的《这不是一支烟斗》为例，讨论了这种语词主导的知识陈述模式。

正如笔者在第二章讨论再现的定义时所指出的那样，西方的哲学家、科学家和艺术理论家几乎一致地把从启蒙前到启蒙后，再到当代的认识阶段（包括视觉理论）分为前现代的模仿（外在对象）再现、早期现代的图像（大脑图像）再现和20世纪以来的观念再现三个阶段。而《宫娥》正处于第二个阶段。

福柯之所以认为《宫娥》这幅画意义重大，是因为它是"再现之中的再现"。它不仅仅再现了画家的画室，更重要的是，它再现了某种看不到的更加真实的东西。这有点像柏拉图所说的绘画是理念的"影子的影子"。福柯认为，这幅画再现了某种画面中似乎不存在却影响着画中人物关系，甚至决定这种关系的权力系统。在《宫娥》这幅画中，被画家放到背景镜子里的菲利普四世和王后玛丽亚娜似乎暗示着一种权力系统正若隐若现地凝视着正在发生的一切。

对于福柯而言，这幅画反映了他所界定的古典时期认识论的一个悖论：当人们要表现外在事物的时候，他们只能模仿该事物。然而，这个时代的人们已经开始意识到那个与该事物相似的模仿形象（比如《宫娥》中的人物）只不过是外形相似而已[11]，在这相似的背后存在着某种超越事物本身的更加深刻的社会意义。这就是福柯所说的古典时期语词和图像之间的矛盾。我们不知道，就《宫娥》这幅画而言，谁会把画中这些人仅仅看作某些人的模子而已？是画家还是国王和王后？还是与画家同时代的一

[10] Lorraine J. Daston and Peter Galison, *Objectivity*.
[11] Chris Murray ed., *Key Writers on Art: The Twentieth Century*, p.115.

些有思想的观众，比如批评家和诗人？福柯没有说，也没有为我们去考证这些，他只是告诉我们，《宫娥》就是语词和形象结合的认识论杰作。这幅艺术作品再现了一个时代的认识论特点，也就是某种无形的语言陈述网络。

福柯似乎想指出，他对某一作品图像的考古学研究，并非意在这幅作品与真实的作者、观众和被再现的历史人物之间真实具体的社会关系，而是意在证明远远超出画面的更强大的政治权力系统。这样很容易陷入先入为主的语词陈述秩序，赋予研究对象以陈述任务。

对福柯而言，这幅画以其逼真的再现语言还原了某一真实的历史时刻，似乎一切细节都不必怀疑，也无需去怀疑。就像海德格尔对待梵·高的《鞋》一样，无需考证历史细节，重要的是这个时刻（微观世界）和那个看不见的外在宏大世界直接地对接契合。当然，福柯与海德格尔的不同在于，福柯的知识考古看上去不像玄学，而是历史研究。福柯要考据的，正是这个微观世界中严密编织的视线网所暗示的不在场的外在世界的"中心"如何陈述和被陈述着，以及这个陈述模式是如何发展为一个历史结构的。因此，画中的视线是权力话语不在场的"在场"。注视已经不是纯粹的"看"（seeing），而是被一种看不见的系统所控制着的"眼神"（gazing）。尽管它是看不见的，但它是一个"永恒的在场"。因此，福柯把这幅画看作在场和缺席之间的权力博弈的微观时刻。

但是，呈现这个时刻的现场是假象，或者只是为"中心"的存在所设计的一个微观时空，只有"中心"是真实的在场。关于这个"中心"，德里达是这样解释的："中心不是一个'在场存在'（present-being）的形式，没有一个自然形式的地点，也就是说它是一种功能，是一个非在地，无数置换和符号不断介入其中并产生作用。"[12]视线就是这个不在场的"中心"的代言人，而观众、委拉斯贵支，以及宫女等画中人物就是那些置换符号。

视线是与情节有关的视觉因素，所以不可否认，它也是叙事的一部分。然而，福柯认为，我们无法用传统图像学的符号和象征、能指和所指的方法去讨论它，而必须通过作品以及作品之外的诸多因素去解读它，这就是知识考古学。福柯关于《宫娥》的研究，就是要剖析视线是如何在委拉斯贵支的作品中形成互动系统的——它可能是对某种社会权力的逃离，也可能是对权力的讨好。

问题是，画家当然是绘制这些视线元素（画中每个人物的眼神）的直接执行者，

[12] Jacques Derrida, "The Theater of Cruelty and the Closure of Representation", in *Writing and Difference*, trans. by Alan Bass, Chicago: The University of Chicago Press, 1978, pp. 278-294.

然而，他并不是这个视线系统的导演者。这个视线系统的导演正是那个看不见的"中心"。它可能是国王和王后，即国王和王后的权力，那个无形的然而无处不在的影子，这才是福柯最关心的。"中心"也并非某个具体的有权势的人，而是权势的影响和作用本身。这些影响和作用就是特定时代的人对事物秩序的认识和陈述，即知识的秩序，它已经深深地印在包括画家在内的权力系统中的每一个人身上。由此可见，"中心"就是权力和影响力。事实上，在任何事件和行为发生之前，"中心"就已经存在了。同理，在委拉斯贵支作画之前，贯穿在作品中的注视中心已经存在了。这个"永恒的在场"实际上就是有关真理和权力的社会意识。

这个"中心"除了具有社会意识等意义之外，还有另一个名字，那就是一些后现代主义思想家普遍提到的"作者"概念。罗兰·巴特、德里达和福柯都专门讨论过"作者"的意义。罗兰·巴特曾写过《作者之死》和《从作品到文本》两篇文章来讨论文本写作及其背后的影响因素等问题。罗兰·巴特说："给一篇文字加上一个作者就是强加给它（文本）一个限制，这就等于用终结的所指把文本结构起来，把写作封闭起来。"[13]所以，后结构主义要求所指开放，或者还给能指自由。这样，画中人物的身份和意义就不是固定和静止的，而是在变化中被确定。

但无论是罗兰·巴特还是福柯，他们所说的"作者"都不是指一个有生命的、有具体生平的写作者或者画家。这可能就是为什么福柯在文章中从来不用委拉斯贵支的名字，而是用"这个画家"来代替的原因。在福柯看来，"作者"是一个功能载体，是广义的、意识形态化的。"作者"是"我们这个工业资本主义时代的产物，由我们社会的财富系统所标示"[14]。福柯进一步指出，由于财富和权力所支配的社会习俗和舆论（即"作者"）已经不知不觉地控制了我们的意识，所以在现实中，不是"作者"控制着我们，而是我们在用"作者"的名义规范着我们自己。"作者"其实并不是我们通常所认为的意识形态的产物，相反他是社会意识形态的生产者。

"作者"既不是本质抽象的，也不是语言意义上的，而是社会和体制层面的。他们不仅控制着语言的游戏，还会运用语言，并用它言说真理。所以，"人们在这个社会中之所以富有，不仅仅是因为他们拥有资源和财富，还因为他们拥有话语和意义的解释权。作者是那个依靠意义增值掌握着有关富庶合法性的权力中心"[15]。

[13] Roland Barthes, "The Death of the Author" and "From Work to Text", both in *Image, Music, Text*, trans by Stephen Heath, pp. 142-148, pp. 155-164.

[14] Michel Foucault, "What is an Author?", in *Textual Strategies*, ed. by Josué V. Harari, Ithaca and London: Cornell University Press, 1979, p. 159.

[15] Ibid.

这正是福柯在讨论《宫娥》时所做的工作。福柯并没有把历史背景和许多艺术史家已经证明了的艺术政治史作为象征意义去对应画中的某些形式和符号，而是把作品自身与那个时代的认识论特点连接为整体，把作品中人物的目光和视线编织成一个概念和图像自然统一的网络。在这个网络中，"国王的位置"被一种介于可见和不可见之间的关系再现出来，通过凝视去触及文本和上下文。福柯考据的是作品本身带有的那个时代的知识秩序，而不是哪一个"死"的身份。

事实上，对《宫娥》作品的历史细节的考据早已有之。这些考据对福柯关于《宫娥》的权力中心的分析当然有帮助。早在 1724 年，身为艺术家和作家的安托尼·佩拉米诺（Antonio Palomino）接触到委拉斯贵支的一些亲友，从而确认了《宫娥》作品中的每一个人物。[16] 研究者们提供的历史背景也多少可以帮助我们了解委拉斯贵支为何创作这幅作品。在这幅画中，几乎所有的目光都投射到国王和王后那里。然而，委拉斯贵支并没有给我们看他的画布上是否画了国王和王后，而是把他们的形象安排在镜子之中。但无论如何，我们都可以说，这可能是西方艺术史中第一件描绘还在世的国王和画家同时出现在艺术家工作室之中的作品。[17]

那么，王室成员出现在画室中到底有什么重要意义呢？这与艺术家的身份或者说艺术政治史（即后结构主义的作品上下文）紧密相关。在中世纪的西方，艺术家被视为工匠，直到 16 世纪末，意大利王室受到了文艺复兴三杰的启发，才开始承认艺术家的贵族地位，并授予艺术家骑士身份。然而，欧洲其他王室并没有很快追随意大利。彼得·保罗·鲁本斯（Peter Paul Rubens，1577—1640）和凡·代克（Anthony van Dyck，1599—1641）即使已经被王室授予骑士身份，但是面对这份贵族荣誉，也并不坦然。比如鲁本斯在 1638 年的一幅《自画像》中把自己画成纯粹的绅士，而非绅士画家。又如伦勃朗在 1640 年的《自画像》中也把自己描绘成贵族形象。这些都显示出他们对艺术家身份的不自信。

对于西班牙画家而言，赢得贵族身份极为困难。委拉斯贵支大概是最幸运的画家了。从 1627 年到 1652 年，他多次被授予宫廷艺术家的最高荣誉，并被破例允许进入国王处理公事的区域。然而，直到 1658 年，菲利普四世才向圣地亚哥会（Order of Santiago）推荐委拉斯贵支的骑士身份，最后在 1659 年委拉斯贵支才正式获得骑士的贵族身份。其间，从委拉斯贵支开始向国王恳请，到最后批准，整整用了十年时间，

[16] Jonathan Brown, "In Detail: Velázquez's Las Meninas", in *Olvidando a Velázquez. Las Meninas*, exhibition catalogue. The exhibition took place in Barcelona Museum Picasso, and the catalogue was published by Ajuntament de Barcelona and Institute de Cultura, 2008, p. 238.

[17] Ibid., p. 239.

而《宫娥》正好创作于委拉斯贵支获得骑士身份的前两年。所以有人认为，这幅作品中的画家自画像具有一种尊贵感，这很可能暗示了画家对贵族身份的抽象诉求。[18]

但是，委拉斯贵支的作品不应该仅仅被视为他个人的诉求，而是一种有意识或者无意识参与的意识形态的再现。这种再现可能以某种真实的物质形式构筑了真实，同时也可能是对真实的扭曲。因此，福柯并没有沿用陈旧的引用历史故事或者考证生平的批评方式，他的工作不是把再现看成话语，而是检验作品运用了什么方法建立合法化的认知系统。正是这个系统控制着我们的行为规范。传统的艺术图像叙事不但看不到图像中隐藏的"中心"，而且这个叙事本身就已经被那个"中心"或者"作者"控制。潘诺夫斯基对《阿尔诺芬尼夫妇像》的解释就是一个例子。也就是说，如果我们意识到那些真实的图像是被某种"永恒的在场"所控制和命名的话，我们就有可能找到另外一种对作品完全不同的解释。所以，反思"永恒的在场"——那个隐蔽在再现中的"中心"的功能，实际上就是一种对权力话语的批判，而通过这种批判才能实现语言的真正自足和独立。[19]

我们看到，福柯等后现代主义理论家实际上又回到了20世纪初索绪尔和维特根斯坦等人的语言本体论的立场，但是这一次的语言本体论打破了能指和所指的对应（或者错位），把更广泛的外部因素引进能指和所指的关系之中，从而使能指和所指不再只是对作品（文本）范围内的对应关系负责，同时也对那些超出文本的看不见的意识形态的、经济的乃至政治的关系负责。所以，后结构主义的符号不再是能指和所指的对应，就像索绪尔的结构主义说的，能指和所指是一个硬币的两面。现在这两面有了交叉重合。在交叉重合的变动中，能指获得自由，所指得到开放。这就是后结构主义符号学的特点。结构主义和后结构主义的区别，我们可以用图示来表示（图11-8）。

后结构主义艺术理论实现了对沃尔夫林的形式主义理论、潘诺夫斯基的图像学理论以及现代主义（比如格林伯格）理论的超越。后结构主义的再现理论试图摆脱和批判传统的形式／内容、物质／精神、作品／背景、能指／所指、艺术／生活等各种二元范畴。后现代主义试图在这些范畴之外发展出更加灵活多元的批评方法，也就是"加上下文"的方法，把上下文融入文本，或者文本延伸为上下文，其中的交叉互动地带就是符号。索绪尔的能指和所指对应中的符号，也因此变成文本开放、与上下文"互为你我"的符号。

不过，福柯的"加上下文"是有前提的。也就是说，那个新加的上下文仍然是

[18] Jonathan Brown, "In Detail: Velázquez's Las Meninas", in *Olvidando a Velázquez*, p. 240.
[19] Michel Foucault, "The Subject and Power", in *Art After Modernism: Rethinking Representation*, ed. by Brian Wallis, pp. 417-432.

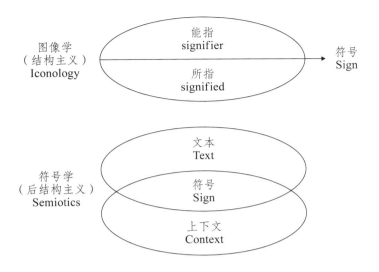

图像学
（结构主义）
Iconology

能指
signifier

所指
signified

符号
Sign

符号学
（后结构主义）
Semiotics

文本
Text

符号
Sign

上下文
Context

图 11-8　图像学和符号学艺术理论的模式图式

有"中心"和秩序的。比如《宫娥》中"国王的位置"是一种知识秩序和权力秩序，这是福柯认定的时代上下文。进一步说，不论这个"加上下文"的"中心"是历史的、权力的还是意识形态的，都必须从与文本有关系的特定社会历史结构中来。比如，福柯如果讨论《宫娥》再现的权力结构，就离不

图 11-9　勒内·马格利特，《这不是一支烟斗》，布面油画，60.3 厘米×81.1 厘米，1928—1929 年，美国洛杉矶郡立美术馆。

开《宫娥》所表现的时代社会，离不开他对这个社会的判断和认识，即对 17 世纪的知识陈述系统的判断。所以，把个别作品武断地与一个时代和社会的整体结构对应起来的危险仍然存在。

福柯和所有后结构主义理论家一样，认为语词和形象的关系是再现的关键。这里的形象是客观的还是主观的已经不再重要，重要的是它们的意义被其与语词之间发生的关系所决定。福柯的另一篇有关视觉艺术的文章集中讨论了语词和形象，以及再现问题。[20] 他对比利时画家勒内·马格利特的作品《这不是一支烟斗》（图 11-9）进行

[20]　Michel Foucault, *This is not a Pipe*, Berkeley and Los Angeles: The University of California Press, 1983.

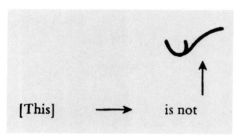

图 11-10　福柯，"This is not a pipe" 第一层次　　　　图 11-11　福柯，"This is not a pipe" 第二层次

图 11-12　福柯，"This is not a pipe" 第三层次

了讨论。这幅画中有一支烟斗，烟斗下方写有一句话："这不是一支烟斗。"（Ceci n'est pas une pipe.）

　　在这篇文章里，福柯主要讨论了语词和形象的关系，他把形象放到三个层次中去检验：

　　1. 形象是一个被语言指示的对象。以马格利特的烟斗为例，在这张画里，"这不是一支烟斗"的意思可以这样解释："这"（This）在这里指这张画里的素描烟斗；"不是一支烟斗"（not a pipe）是指烟斗的形象不是作为一个语言概念的烟斗。福柯画了一个图示来表明此间关系（图 11-10）。

　　2. "这"（This）是一个词，也是一个能指；"不是一支烟斗"里的"烟斗"是指任何可能性的、无名的烟斗，也就不是哪个画家所描画的烟斗，它是画在纸上的一个形象，而不是一支具体的烟斗（图 11-11）。

　　3. "这"（This）是指这幅包括一个烟斗的素描和一句话的画，"不是一支烟斗"的"烟斗"在这里是指这个试图把形象（手绘）和语词（手写）融合在一起的游戏本身（图 11-12）。[21]

　　我们看到，福柯在谈的这个道理，很像中国公元前三四世纪名家公孙龙提出的"白马非马"的辩论内容。只是，在名家那里用不着把"马"这个汉字硬分成哪部分是形象、

[21] Michel Foucault, *This is not a Pipe*, pp. 19-31.

哪部分是语词来讨论，因为"马"这个象形字本身就是形象。福柯很有创造性，他在第三个图示里把烟斗的形象和字母拼在一起，创造了一个"象形文字"。

在这篇文章里，福柯经常用到"Calligram"这个词，它是"画诗"的意思，用中国古代的话说就是"画中有诗"的意思。它也是欧洲的一种诗的形式，这种诗用画来表现诗的内容。其实，这里的画笔线条就是手写的、书法化了的字，这些字组合在一起成为某种形象，既有图像因素，也是诗的文字（图11-13）。中国艺术家徐冰创作的书法画（图11-14），比如用"山、石、土"这几个汉字拼出一幅自然风景，用"木"拼出一个森林，用"石"叠成山等，就是典型的 Calligram。但是，如果让东方人看西方的 Calligram，会认为它太机械、刻板，不像一幅画，更像一个把语词和几何形拼在一起的封面设计。相反，我们可能会接受徐冰的"字画"，因为他把语词和图画结合得更自然，更像一幅画。这与中国汉字是象形文字有关。

马格利特在20世纪60年代画过三幅烟斗的作品（图11-15至图11-17），其中两

图11-13　阿波利奈尔，《画诗》，1915年。

图11-14　徐冰，《文字写生系列之一》，纸本水墨，150厘米×300厘米，2004年，私人收藏。

图 11-15　勒内·马格利特,《两个神秘的烟斗》,布面油画,65 厘米×80 厘米,1966 年。

图 11-16　勒内·马格利特,《空气和赞歌》,纸本水彩,36.2 厘米×54.8 厘米,1964 年。

图 11-17　勒内·马格利特,《阴影》,布面油画,65.7 厘米×81.3 厘米,1966 年,美国圣地亚哥美术馆。

幅仍然有"这不是一支烟斗"的文字,另一幅则把烟斗放到风景中,并去掉了文字,还在烟斗前面加了一棵树。

马格利特的烟斗和 20 世纪 60 年代的观念艺术可能没有直接关系,但是在理念上是一致的。20 世纪 60 年代后期首先在英国和北美出现的以"艺术与语言小组"(Art and Language Group)为代表的观念艺术家首先提出,艺术创作不是关于形象的活动,而是关于概念的活动。其代表作品是约瑟夫·科苏斯(Joseph Kosuth,1945—)的《一把和三把椅子》(图 11-18)。作品由一把真实的椅子、一张椅子的照片和一个椅子的字典词条组成。艺术家声称,无论真实的椅子还是模仿的椅子照片(或者绘画)都是假的,只有关于椅子的概念才是真的。因为只有椅子的概念真实客观地描述了椅子的本质,概括和超越了椅子的个别现象(比如看到的或者模仿的椅子都是具体的、有特定颜色的、不同材质的椅子)。

毫无疑问,观念艺术从一开始就回到了柏拉图的"理念说",现实是理念的影子,

图 11-18　约瑟夫·科苏斯,《一把和三把椅子》,装置,1965 年,美国纽约现代艺术博物馆。

艺术是影子的影子,只有理念才是本质的、真实的。所以,20 世纪 60 年代末和 70 年代初的英美观念艺术家大多用文字和概念代替绘画和雕塑形式去创作。观念艺术不再纠缠形式和内容之间的关系,相反,它试图回到艺术的本体问题。换句话说,解读艺术的形式和图像意义似乎舍近求远,艺术本就是概念的产物,所以艺术应该直达概念和意义。这无疑是想用认识论替代视觉论,和福柯的理论是一致的。

从福柯讨论马格利特的文章可以看到,福柯试图突破传统语言学的能指和所指关系的局限,给所指也就是概念和语词更大的自由。这在新艺术史家布列逊那里表述得更为明确。

第二节　去图像:把艺术剥离为词

福柯的"Calligram"成为符号学的重要概念之一,其重要启示在于不应把艺术作品看成一个孤立的形象客体,它也是概念和语言的产物,这是符号学艺术理论的一个

要义。新艺术史研究的重要代表人布列逊把他主编的一个文集命名为"Calligram"（《诗画：法国新艺术史论文集》），并在这本文集中收入了法国理论家，包括罗兰·巴特、鲍德里亚等人讨论艺术的论文。在该书的副标题中，出现了"新艺术史"这个概念。[22] 新艺术史理论把重新解释形象和语词的关系作为关注的核心，认为解释作品的意义必须带入语言因素，才能扩展上下文研究的领域。

新艺术史很难讲已成为一个成熟的流派，其成员也难以确定。20 世纪 70 年代和 80 年代，美国和英国出现了一批有才华并受到跨学科理论，特别是后结构主义影响的艺术史家。他们与传统艺术史家的不同之处在于，试图摆脱单纯对艺术作品和图像意义的研究，转而从语言学、符号学和话语权力等方面入手，也就是强调对上下文的研究，以突破传统艺术史研究的方法论。

笔者在第五章曾经介绍过巴克桑德尔的语词与图像的理论。他是当代西方艺术史中，第一位系统地将艺术史的写作叙事和艺术作品的图像叙事分开，并将它们作为两个不同的语言系统来研究的艺术史家。

谈到新艺术史，不能不谈《十月》（*October*）小组。《十月》是麻省理工学院出版社 1976 年开始出版的当代艺术理论杂志，在过去 40 年中发表了大量当代艺术理论、美学和艺术史研究的文章。该出版社也十分注重当代艺术家的资料编辑，出版了杜尚、沃霍尔等重要艺术家的资料集。女性艺术史家克劳斯是《十月》杂志的编辑委员会成员之一，也是哥伦比亚大学教授。《十月》小组的另一位著名学者是法裔美籍学者布瓦，他是研究毕加索、蒙德里安、马蒂斯（Henri Matisse，1869—1954）、马列维奇和俄国构成主义等早期现代主义艺术的专家，《作为模型的绘画》一书是他的重要著作。[23] 克劳斯和布瓦都是格林伯格的学生，对现代主义情有独钟。尽管他们离开了格林伯格的研究方法和研究角度，试图用后结构主义方法研究现代主义艺术，但仍然带有格林伯格的影子，那就是对形式构成逻辑的极大关注。布赫洛和福斯特也是《十月》小组的重要成员，笔者在上一章已经简要讨论过二人的理论。布赫洛是研究西方前卫艺术，特别是观念艺术和摄影理论的专家；福斯特是后现代主义艺术理论的推动者，1982 年由他编辑出版的《反美学》文集收入了德里达、福柯、罗兰·巴特等哲学家及艺术史家和艺术家的文章，吹响了后现代主义文化和艺术理论的号角。

《十月》小组的另一位干将是欧文斯，他是一位才华横溢的批评家，反叛性很强，

[22] Norman Bryson ed., *Calligram: Essays in New Art History from France*.

[23] Yve-Alain Bois, *Painting as Model*, Cambridge, Mass.: The MIT Press, 1990.

也是一位同性恋者。1975 年到 1990 年期间，他是《美国艺术》(*Art in America*) 和《十月》这两本西方当代最具影响力的艺术杂志的编辑。他的主要写作都收录在他去世后出版的文集《超越认识：再现、权力和文化》中。不像其他新艺术史家那样每个人都有一个专门的研究领域，或者使用一种较集中的研究方法，欧文斯的文章涉及面很宽，包括符号学、女权主义、美术馆批评理论和多元文化、艺术策划等。但是，由于他从事编辑工作的原因，这些写作大都是信息量很大的文章或者即兴而发的短文，他从来没有出版过一本系统的专著，他的文集也是去世后由同事编辑而成的。[24]

新艺术史的主要倡导者基本都参与了《十月》杂志的编撰活动。更重要的是，他们都是美国东部著名大学的艺术史教授，如今已经培养了至少三代有影响力的中青年艺术史家。可以说，《十月》杂志已经成为一个艺术史和批评流派了，影响了西方 20 世纪 80 年代以来的艺术史理论和当代艺术批评乃至当代艺术创作。《十月》已不仅是一个理论派别，同时也是一个时代的标志。现在有志于创造新的理论、发现新的视角的理论家和青年学子都试图超越这个群体。在今天日益活跃的以策划、展览和市场为平台的当代艺术生态中，《十月》杂志逐渐成为带有保守色彩的象征符号。但是，它在 20 世纪末的最后几十年中，对传统艺术史的批判和新艺术史研究的建树起到了巨大的作用。

当然，新艺术史不仅仅局限于《十月》群体。T. J. 克拉克和托马斯·E. 克劳也是美国非常有影响力的新马克思主义艺术史家，虽然有时候人们倾向于把他们归入新艺术史群体，但是严格地说，他们应当是新艺术史群体中的另类。因为他们的社会阶层和社会景观的研究角度，与以上艺术史家偏于形式结构分析的研究方法有较大差异。琳达·诺克林和葛莉赛达·波洛克都是西方女权主义艺术理论的旗手，她们致力于研究男性话语权是如何在艺术史叙事中建构艺术现象和艺术发展的原理，从而忽视女性视角和女性的社会权力的。诺克林最早研究现实主义艺术，后来转向女权主义艺术理论，她最有影响的一本书是《女性，艺术与权力》。[25] 笔者在第八章介绍了葛莉赛达·波洛克的女性主义艺术史著作。不论她们的观点如何激烈和意识形态化，她们的研究始终从图像意义和符号象征的本质出发，带有极其理性的语言分析因素。这些都是后结构主义颠覆传统真理叙事的语言特点。因此，我们可以说新艺术史是 20 世纪80 年代以来西方后现代主义艺术理论的一个高峰。它并非某一个实际群体，也不是一

[24] Craig Owens, *Beyond Recognition: Representation, Power, and Culture*. 这本书是由欧文斯的好友、艺术家和批评家 Scott Bryson, Barbara Kruger, Lynne Tillman, and Jane Weinstock 一起编辑的。
[25] Linda Nochlin, *Women, Art, and Power and Other Essays*, New York: Harper & Row, 1988.

个流派，而是对受后结构主义影响的艺术史研究的统称。

诺曼·布列逊无疑是这一阵营的先驱及领军人物，但他不是《十月》小组的成员。他是一位英国学者，毕业于剑桥大学文学院，有文学理论背景，挟法国的后结构主义与后现代主义理论的余威进入艺术史界，1990 年至 1998 年在哈佛大学任教，现为加州大学圣地亚哥分校教授。他在 1981 年到 1984 年连续出版了三本颇有影响力的著作。其中，《语词与图像：旧王朝时期的法国绘画》堪称西方当代艺术史界第一部运用符号学理论的著作。这本书也是布列逊符号学艺术史研究四部曲中的第一部。1981 年至 1984 年间出版的另外两本著作是《视觉与绘画：注视的逻辑》和《传统与欲望：从大卫到德拉克洛瓦》[26]。1990 年布列逊又出版了著作《注视被忽视的事物：静物四论》。[27]

布列逊把福柯的语词与图像研究推向了极端。他说，"阅读"绘画好比在画布上作画，二者是同样重要的。他还说，绘画不仅仅是把颜料堆在画布上，更重要的是一个语言学意义上的符号空间。在 20 世纪 80 年代以前的艺术史领域，对视觉形式和作品本身的研究延续着图像学和沃尔夫林的传统，在这种背景下，布列逊喊出了"去图像"的激进口号。他一方面用符号学代替图像学，另一方面用跨学科研究代替纯美术史研究。但是，在布列逊的观念中，"去图像"不是去除潘诺夫斯基的图像传统，而是去除贡布里希的图像理论。他把贡布里希的理论称为"现实主义图像理论"，是建立在视错觉基础上的图像模式转变研究。布列逊对贡布里希的批判是尖锐的，他的理论在当时确实引起了不小的震荡。[28] 相反，布列逊对潘诺夫斯基的"艺术再现的不是现实，而是再现关于现实的认识"这一观点十分认同。

和布列逊一起合作撰写文章的学者米克·鲍尔（Mieke Bal）总结了布列逊的研究角度。他说，布列逊试图告诉我们，我们研究视觉艺术需要寻找的是那个决定意义的权力关系和至高无上的统治者，而不是把"我的眼睛"作为永远不变的图像意义的证据；同理，在艺术中，是那个构成视觉性的整合话语，而不是视力范围（optical field）决定图像和作品的意义。此外，不像通常人们所理解的那样，不是艺术形象决定艺术作品的结构和意义；相反，确定作品结构的是那个制造图像意义的活动，是这个活动

[26] Norman Bryson, *Word and Image: French Painting of the Ancient Régime*, Cambridge (U.K.) and New York: Cambridge University Press, 1981; *Vision and Painting: The Logic of the Gaze*, New Haven: Yale University Press, 1983; *Tradition and Desire: From David to Delacroix*, Cambridge (U.K.) and New York: Cambridge University Press, 1984. 中文版《语词与图像：旧王朝时期的法国绘画》，王之光译，杭州：浙江摄影出版社，2001 年；《视觉与绘画：注视的逻辑》，郭杨等译，杭州：浙江摄影出版社，2004 年；《传统与欲望：从大卫到德拉克罗瓦》，丁宁译，杭州：浙江摄影出版社，2003 年。书中的德拉克劳瓦即德拉克洛瓦。

[27] Norman Bryson, *Looking at the Overlooked: Four Essays on Still Life Painting*, 中文版见《注视被忽视的事物：静物四论》，丁宁译，杭州：浙江摄影出版社，2000 年。

[28] 笔者在哈佛大学的时候，布列逊曾经在文学系和艺术史系联合开课，讲授视觉艺术史理论。他把贡布里希广为传播的《艺术的故事》作为课程的主要读物，不过是作为课程的反面教材。

<div align="right">图 11-19　基督教教堂玻璃画</div>

浸染了形象。而这些活动的最初来源也不是沐浴在光影之中的视域，而是浸透了灵感之光的语言。[29]

　　布列逊首先提出他的第一个口号"反现实主义"。这里的现实主义不是指现实主义风格或者写实艺术，而是指艺术再现现实的观念。布列逊说，迄今为止，几乎所有的西方艺术史方法论均建立在"艺术再现现实世界"的基础上。这种再现论决定了艺术史家总是坚持通过（画面）形象与（现实）物象相比照，去解释作品的意义或分析作品的形式。这种现实主义的理论结果之一，是语言总是与形象先天分离。而以往的艺术史家的工作就是去找回这些形象的词语意义；结果之二，是语词意义很容易被等同为与作品有关的宗教、政治和心理学背景。所以，艺术史家的任务变成一方面解释作为对象的作品，另一方面试图解决如何把作品放到其大背景中去。

　　布列逊以西方教堂的玻璃镶嵌画（图 11-19）为例，说明在这些镶嵌画里，形象

[29] Chris Murray ed., *Key Writers on Art: The Twentieth Century*, p. 63.

没有先于语言，也不为语言作插图。我们对这些镶嵌画的阅读，总是与我们的一些语言积累相关，或者与对画面形象的文字介绍相关。比如《圣经》的文字故事就先于这些中世纪镶嵌画。布列逊在他的《语词与形象》中指出，西方从中世纪到文艺复兴的许多绘画中的语义，已经在基督教语词（比如《圣经》）中陈述过，人们在欣赏它们时，语义已先于视觉存在了。人们对教堂镶嵌画和宗教绘画的视觉欣赏与基督教的教义分不开，在西方文化中语词与形象之间的密切关系很大程度是由基督教传播的。[30]

这对于中国人来说很好理解，因为中国有诗和书法的传统。"诗中有画"和"画中有诗"的理论平衡了语词与形象的极端性，也避免了它们的分裂。而书法本身既是概念艺术，也是形象艺术；中国的山水、枯木竹石四君子画的语义则是中国人一看就知道的。所以，在中国也有诗学，但多用比喻的形式述说理论。中国观诗读画的传统有意模糊了诗和画的时空差别，同时也避免触碰语词和形象哪个为先的尴尬问题。但是，在西方理论中，这个孰先孰后的问题必须得谈。因为西方再现理论的前提就是形象再现理念，这在黑格尔那里是早已确定好的，之后的艺术理论和艺术史都是这样书写的。一旦讨论这个问题，就必须追究感知和逻辑孰先孰后这个自康德以来人们就不厌其烦地讨论的问题。所以，实际上又回到了康德的理性为先的美学。

布列逊认为，所谓的现实主义其实是认识的结果，而不是视觉感知的结果。现实主义是某一个社会中人们大脑关于"什么是现实"的认识的再现。比如，瓦萨里时代复制自然的真实的现实观念来自这个时代的科学精神，人们相信科学的态度和方法（包括逼真地模仿自然的绘画）可以让人们更信服、更明白地把握外部世界。所以，从来没有真正的模仿现实，只有历史变化所带来的不同的主体化了的"现实"。[31]这样，自然的看法本身就出现了问题，而这个问题与知识系统的社会学有关。[32]尽管人们把社会活动构建的历史视为与自然不同的世界，但这并不妨碍人们把其面对的每个个体的社会现实与自然世界相类比。

所以，布列逊强调，"形象的"（figural）和"话语的"（discoursive）从来不是对立的两面，艺术作品因此不能被归为语词的插图和附属。后结构主义者（或者符号学艺术史家）为了避免"语词"和"形象"这对传统范畴的尴尬对立，提出艺术作品不是别的，就是"符号"（sign）。符号由各种各样的形象信息组成，历史故事、知识信

[30] Norman Bryson, *Word and Image: French Painting of the Ancient Régime*, pp. 1-5.
[31] Ibid., p. 8.
[32] 布列逊引用了彼得·伯格（Peter Berger）和托马斯·卢克曼（Thomas Luckmann）在他们的著作《现实的社会构建》（*The Social Construction of Reality*）中的观点来解释现实主义的意思。参见 Norman Bryson, *Word and Image: French Painting of the Ancient Régime*, p. 9。

息和政治事件等都成为符号因素。当一个符号被艺术家运用到作品中时，或一个观者欣赏含有这一符号的作品时，它的语词意义（或本质）与形象的视觉效果总是同时出现，甚至在某些时候语词意义决定了形象的接受过程和效果。

从符号的角度讲，我们无法区分哪个时代的优秀作品更加真实和自然。比如，基督教教堂玻璃画、文艺复兴马萨乔的《纳税钱》（图 1-2）和波洛克的抽象绘画（图 11-20）都是现实的，不存在哪一个比哪一个更加现实的说法。

布列逊认为，马萨乔的《纳税钱》提供了一个来自《圣经》情节的宗教信息。[33] 但是在绘画中，这个信息只是一个符号载体，它不是关乎《圣经》经文的宣传画。画面传达的信息是一种精神超越，正是通过画

图 11-20　波洛克，《五洵之水》，布面油画，129.2 厘米×76.5 厘米，1947 年，美国纽约现代艺术博物馆。

面所给出的信息，我们铭记了一个"真实的存在"。马萨乔为我们绘制了一个进入基督世界的门槛或者临界点（threshold）。布列逊说，在这个门槛的两边，一边是语义的存在（即《圣经》经文），另一边是与这个语义无关的那些天真的人物形象，这些形象拒绝被说成是真实的。布列逊的意思是，这幅作品创造了在经文和视觉现实之间的中立性，这个中立性超越了形象和语词的对立界限。[34]

布列逊的分析可能有些牵强，稍带主观色彩，他的愿望是弥合西方艺术史中语词和形象二元分离的叙事模式。布列逊也确实非常敏锐地指出了这个分离叙事的根源。然而，虽然他指出了问题，但仍然无法使西方艺术史叙事摆脱这个问题，其根本原因是西方艺术创作建立在视觉真实和语词分离的原理之上。即便布列逊试图扭转艺术理论的叙事角度，但是仍然不能解决艺术作品自身传达出来的图像和语义分离的尴尬。就像福柯在评论马格利特的烟斗的时候，不得不把自己画的烟斗和拼音字母硬性合成

[33] 根据圣经《新约》：耶稣带门徒布道，路经一个关卡被收税人拦住收取丁税。耶稣问彼得："你说我是谁？"彼得答："你是基督。"耶稣说既然他是上帝的儿子就不能交丁税，但不交税不能过关，于是吩咐彼得到池塘里捕鱼，说鱼嘴里有一块银币，于是彼得入塘捕鱼得银币后交与收税人。作品以连环形式描绘了三个情节：阻拦、捉鱼及交付丁税。

[34] Norman Bryson, *Word and Image: French Painting of the Ancient Régime*, p. 11.

为形象和语义的集合体一样，布列逊也面临必须把写实情节的绘画带入某个语义情境中的尴尬。其实，任何时代和任何区域的艺术作品都具有文化的、历史的甚至政治的语义参照。如果面对与《圣经》无关的一般写实绘画，比如库尔贝的《石工》，我们怎样去解读它的语义在先的符号功能呢？我们只有借助相关的社会因素，就像克拉克所解释的那样。但是这些社会因素是否可以作为先于形象的先天语义因素呢？笔者认为，不是不可以这样阐释，布列逊的论题也是有道理的，但是这样一来，语义的外延就可能无限扩大，上下文会无限自由。其中可能还是有形象和语义在一幅具体的作品中如何相互制约的问题。比如，如果让一个东方人看马萨乔的《纳税钱》，即便他不知道这是《圣经》故事，但是他可能仍然会说，这个场面描绘的是一个核心的、重要的人物正在向他的追随者讲着什么事情。因为从人物的主次安排到背景的烘托，都是为了再现这个重要人物和重要事件。这个不懂《圣经》的东方人至少抓住了《纳税钱》的基本信息，那就是它是一幅再现某个场景的作品。这条信息在布列逊那里是中性（在模仿拷贝和语义之间）的，但是在这个东方人那里则不是中性的，而是以写实形象为主的作品。

布列逊说，马萨乔试图让每一个观众相信这是发生过的真实故事，而避免使其流于某个事件的插图。但是，如果和中国 4 世纪顾恺之的《女史箴图》(图 11-21)相比较，就会发现虽然后者也出自古代典籍，但是，《女史箴图》并不企图提供真实的现实场景，它只是文献插图，而且还把文字直接写到图像旁边。它不想让绘画形象的真实在场抢夺文献的权威性和语言魅力，与之相反，它退居到自己的线条和韵律中作为文献的语义补充。马萨乔的绘画虽然有三个情节，但是画家试图营造一个真实的具有剧场效果的统一场景；顾恺之的作品虽然完全是分段插图效果，但奇怪的是，这种插图效果反而更加有语义性。由此可见，马萨乔脱离插图的意图造成了更有视觉真实性的在场感。即便是和马萨乔差不多同时代的中国画家李唐的《采薇图》(图 11-22)，这件通常被人们认为是中国古代"最现实主义"的作品，也不是意在再现伯夷、叔齐在首阳山采薇或饿死的真实场景，而是重在表达二人的气节，背景的山水树石意在烘托这种气节，而这恰恰是历史文献的核心语义。

我们或许不能把东西方的这种差异看作形式技巧的差异，而更应看作思维方式的差异。不仅仅是对世界的认识方式有差异，更重要的是，在表现对世界的认识的方式上呈现了更大的差异。两种文化生产的绘画形式之间的差异，同时也是这两个区域的叙事方式的差异。然而，今天的中国人似乎面临着与布列逊所面临的相同的尴尬，我

图 11-21　顾恺之，《女史箴图》（宋摹本），绢本设色，24.8厘米×348.2厘米，英国大英博物馆。

图 11-22　李唐，《采薇图》，水墨淡设色，27.2厘米×90.5厘米，南宋，中国北京故宫博物院。

们正在用布列逊所批评的形象和语词分离的叙事方法去解读中国传统艺术。这不能不说是一个荒诞的文化历史错位。西方人反省的再现理论却被具有非再现传统的中国人拿来作为现代性准则运用。事实上，布列逊很希望在非西方艺术，特别是东亚艺术中，找到一个语词与形象融合的范例。他在中国的文人画中看到了这种语词和形象融为一体的美学特点。他注意到书法和绘画的共同之处，在于作者用身体直接连通画面的水墨痕迹。他也注意到中国早在南北朝时期就已经有谢赫的"六法"和"气韵生动"的说法。[35]

符号学艺术史研究通过提高艺术作品中的语义因素来达到"去图像"和"加上下文"的目的。在"艺术作品是符号""语词先于形象"的口号之外，符号学艺术史的另一个口号是"没有上下文的文本和没有文本的上下文都不成立"。符号学艺术史家认为，将上下文与文本分离是结构主义语言学和图像学的致命弱点。布列逊指出，上下文和文本是一体的，不可分割。布列逊反对那种认为上下文和文本之间存在着对立或者不对称的观点。传统艺术史家通常认为研究对象总是包含着某些意义，这个意义是不确定的，而背景（上下文）则是由文献和考古证据所约定的。他们这样做的目的是想把文本自身的不确定性和运动性限制住，同时把上下文的确定性和结论转移给文本。但是，符号学艺术史研究认为我们不能把"上下文理解为一个为解释文本（艺术品）所预先设定好的稳定的信息基础"。相反，布列逊认为上下文也是不确定的。[36]

这也是索绪尔的结构主义语言学与后索绪尔学派，比如德里达和拉康等人的区别之所在。结构主义语言学认为，符号含义是由一个静态系统所制约的不同语词之间的对立和差异造成的。于是，结构主义语言学者试图用一套整体语言规则来控制语言，并解释符号的含义。他们重视语言（language）并为它制订规则，同时忽视和丢弃了活的日常言语（parole）。他们把符号看作共时性的系统，而将历时性丢到一边。结构主义艺术理论重视个别图像的语义如何与其他图像的语义发生关系，它们的共时性关系成为解读艺术作品的历史语义的根据。这种共时性忽视了个别图像的某些偶然性，包括作品本身在生产过程中和产出之后所遇到的各种偶然性。

索绪尔的结构主义语言学强调，语词（signifier）和它表示的意义（signified）是在结构中展开的，语言"居住"在许许多多的"不同"（difference）所组成的世界中。

[35] Norman Bryson, *Vision and Painting: The Logic of the Gaze*, pp. 89-92.

[36] Mieke Bal and Norman Bryson, "Semiotics and Art History: A Discussion of Context and Senders", in Donald Preziosi ed., *The Art of Art History: A Critical Anthology*, pp. 242-257.

正如"猫"的定义不能用猫自身来确定，而要由不同的他者来确定，比如"蝙蝠非猫"。尽管这种结构语义理论较之传统语言学是一个巨大的革命，但这些"不同"在索绪尔那里仍是静止的、平面的，并未与流动的时间同步。当结构主义者考虑历史的时候，他们更多地考虑个别语词的语义源流，而不是整个结构关系的流动和历史变异。

索绪尔和潘诺夫斯基仍想找到一个确定的、有限的和可以理解的意义。但符号学艺术理论和德里达的解构主义则强调开放文本，如德里达的让意义"溢出"（spill out）和"散布"（disseminate）开去。在后结构主义者看来，语义永远是不确定的。每个词都在句子中留下它的痕迹，并走向前一个词，词和词之间总是关联的。

结构主义认为，尽管每一个词的意义是在与其他词相互参照的情形下确立的，但每个词都有其核心意义。而后结构主义认为，词是永远没有完结的，它的意义永远是情境化的或被上下文化了的，所以，同一个词放在不同的上下文中，其意义就会改变。语词的意义取决于具体情境，阅读主体可能会犯错误，也可能会有不同的感情和欲望，这些都会决定语词被给予的意义。

布列逊等符号学艺术史家认为，后结构主义的这种语词特点也可以用到图像上，因为图像的感性特点已经被符号淡化，而概念先于感知形象。针对结构主义的图像方法，布列逊提出了三个不确定理论，以彻底否定传统艺术史习以为常的解释前提。这些前提是：（1）假定艺术作品一定有意义；（2）假定意义只靠作品本身表现出来；（3）假定作品是唯一的权威性的产品，是包含了人的普遍价值的文化产品。

对于后结构主义者而言，作品的意义是由具体的人在具体的条件下解释出来的。这解释与其说是对作品的译码，毋宁说是创建新的符码。解释者并没有还原作品真正的意义，而是创造了新的意义。根据这种不确定理论，艺术作品的绝对意义永远是可望而不可及的。这是伽达默尔的解释学观点，笔者在之前的章节已经提到。解读作品就像是将自己引入一个无休止的惊异与欲望交错的过程，从一句到另一句，从一个动作到另一个动作，文本正在被剥光，但从不让我们真正占有它，我们永远得不到本质意义。

不过，布列逊并没有这么悲观。尽管他认同索绪尔的符号是一个系统的观点，但他认为索绪尔没有指出符号是怎样与处于这个系统之外的语词一起运作符号意义的。绘画是一种很特别的符号，是实体的再现，一件艺术作品永远不停地在与作品之外的

所指外延发生关系，而这些所指外延是不能用结构主义的解释来描述的[37]，也不能用贡布里希的感知心理学来解释。因为贡布里希的作品总是单向的，观众总是被动的。布列逊认为，观众（本人及其知识和修养等）也是一个需要解读的文本，或者说是另一种外在于绘画的上下文。比如，中世纪教堂的观众不同于拉斐尔时代的观众，也不同于维米尔时代的观众。所以，布列逊认为贡布里希的感知心理学在某种程度上扭曲了历史。[38] 笔者认为，布列逊的意思是，贡布里希没有把画面之外的"非画面的画面因素"考虑进去。

关于"非画面的画面因素"，布列逊总结了三个主题。第一个是有关"话语的"主题，通过这个主题，他试图揭示画面背后支撑着绘画形象的权力结构。这方面的论述集中在他的《语词与形象》一书中。第二个主题是叙事性（narrativity），蕴含在那些表面看似静止、没有生命的绘画题材中，比如静物。布列逊在《注视被忽视的事物》中分析了静物画，认为它们不是关于"静"的物，而是具体的人和社会关系的代码和符号，甚至是性欲的符号。第三个主题是欲望（desire）。布列逊认为决定符号意义的是欲望。权力欲望、身份欲望和性欲望，都是艺术符号之所以携带意义的前提。这个欲望和传统总是发生关系。

布列逊分析了胡安·桑切斯·科坦（Juan Sánchez Cotán）的静物画（图11-23、11-24）。这是用双曲线构图绘制的两幅静物画，画家有意将我们容易忽视的蔬菜放到阴影里，使这些静物成为无关欲望的客体。但是，正是在这个人们不感兴趣的、不重要的事物身上，画家让我们看到了事物的存在及其独一无二的特性。布列逊在分析科坦作品时使用的"加上下文"方法，主要在于两方面：第一，他将观者观看静物画时的视线赋予了价值的尺度。科坦的静物画否定了观者视线中预先存在的价值因素，迫使眼睛去看那些原来不值得一看的事物。第二，他将科坦创作的静物画与修道院的"无欲望"相关联，认为科坦的静物画旨在用一种几何形式取代食物诱人的美味。[39]

最后，值得一提的是，布列逊是一位非常开放的学者，他在后现代主义、后结构主义、女权主义和后殖民主义理论方面都有著述。他热爱东亚艺术，支持女权主义和同性恋运动。他和克劳斯一起策划了美国著名女艺术家辛迪·舍曼的个展，并编撰了画册。1999年，当海湾战争的深度参与者、时任参谋长联席会议主席的科林·卢瑟·鲍

[37] Norman Bryson, *Vision and Painting: The Logic of the Gaze*, p. 13.

[38] Norman Bryson, *Looking at the Overlooked, Four Essays on Still Life Painting*, pp. 62-65.

[39] Ibid.

图 11-23 胡安·桑切斯·科坦，《静物》，布面油画，17世纪，法国斯特拉斯堡美术馆。

图 11-24 胡安·桑切斯·科坦，《有水果和蔬菜的静物》，布面油画，68厘米×88.2厘米，1602年，西班牙普拉多博物馆。

威尔（Colin Luther Powell）在哈佛大学演讲时，布列逊带领着学生和教师在校园聚会抗议，因为鲍威尔反对军队同性恋。布列逊还认为当代艺术史和艺术理论的出路在当代艺术实践中，所以他放弃了哈佛大学艺术史教授的职位，到伦敦学院的视觉艺术系（以创作为主的实践艺术系）任系主任。布列逊目前是加州大学圣地亚哥分校教授。

第三节　去原创性：把艺术还原为物

后结构主义理论的一个核心议题是否认原创性的存在，这也和"加上下文"有关。后现代主义反对把艺术品看作纯意识的产品，更反对类似格林伯格那样把艺术看作纯粹学科的观念。现代主义者假设艺术作品是一个自律的产品，摆脱了生产者和消费系统，摆脱了看不到的话语中心，是纯粹作为美学而生产的美学客体。现代主义关注的是风格，而后现代主义关注的是艺术作品的批评前提和观念。德国法兰克福学派、法国学派、女权主义和拉康学派等都成为后现代主义的理论前提，跨学科的批评代替了大师的风格进化论和天才原创的艺术神话。

比格尔和阿多诺都把西方文学和艺术中的"天才"看作一个历史概念，认为它是现代性的产物。比格尔认为，启蒙运动中首先出现了"天才"的概念，因为启蒙思想提倡的主体自由和意识秩序激发了资产阶级的主人公意识。文学和艺术作为新机制逐渐替代了宗教系统，成为表达信仰的途径，资产阶级成为文学艺术的主体，于是"天才"的观念在启蒙之后出现，但是这个时代的天才美学却是非理性的。比格尔从三个方面加以解释：（1）启蒙的天才美学，在伏尔泰、狄德罗等人那里，具有想象力和激情的诗人才是天才；（2）这个想象和激情是对资产阶级社会中的工具理性，特别是对劳动力的价值的逆反和批判，这种批判是伴随着对野蛮文化的寻找而开始的，与卢梭对现代文明的批判相关，实际上这种天才美学也是对启蒙理性主义的批判；（3）这种天才美学反映了资产阶级社会否定现代性的倾向，即资产阶级文化精英认定自身是这个进步社会的另类，是资本社会的异化产物。[40]

天才美学和美学独立是孪生子，它们最终在 19 世纪上半期，即浪漫主义前后确立了艺术家的社会身份，美学站到了社会的对立面上。只有艺术家和诗人能够创造出一种完全不同于机械主义的、有生命力的有机整体，从而把人性从日益增长的理性主义中，从麻木的日常生活中拯救出来。于是，艺术体系在现代主义阶段就成为类似宗教的信仰系统。然而矛盾的是，这个信仰系统的主宰者是天才，现代艺术家于是成为新的"上帝"。[41]

这个"上帝"给人们带来了避难所，人们在新"上帝"那里欣赏绝对具有原创性的产品。这些产品就像本雅明所说的那样，带着宗教一样的"光晕"（aura，也译作灵

[40] Peter Bürger, " Literary Institution and Modernization", in *The Decline of Modernism*, pp. 3 -18.

[41] Ibid., p. 18.

晕、灵光），或者如阿多诺所说，它们本身就是"艺术宗教"（art-religion）。[42] 然而，天才的创造与宗教不一样的是，它们不是被体制生产出来的，不像《圣经》是基督教创造出来的。现代艺术作品是个性天才的原创产物。既然是个性化的原创，那在逻辑上就决定了资本社会的天才注定是资本主义社会中的另类，因为它不是体制的产物，而是天才和社会分离性的产物。这种现代社会的分离性，即艺术与道德、科学的分离曾被韦伯描述为"资产阶级社会的现代化起点"。

比格尔的天才美学和原创性的关系基于马克思主义的宗教理论和生产关系理论。天才是异化和分离的产物，但在现代主义时期，天才是被全社会顶礼膜拜的。这似乎是一个悖论。更为悖论的是，正是这个生产了天才美学的现代资产阶级社会颠覆了天才和原创性本身。而对这个颠覆的描述首先来自马克思的商品拜物教的概念，其次来自本雅明的机器复制的概念。这两个概念其实都与马克思主义的资本主义生产方式和生产关系的理论有关，复制和产品相关，拜物和消费有关。

本雅明从资本主义工业文化的角度阐释复制对原创性的颠覆和毁灭。机械复制在文化领域的出现导致了原创性、天才、永恒价值与神话等传统概念被抛弃[43]，同时也破坏了传统艺术品的此时此地性、原初性和唯一性，其中受到最大破坏的是艺术的"光晕"。当然，本雅明并不像阿多诺和比格尔等人那样痛恨大众文化，他的立场比较中立。

本雅明认为大众之所以喜欢复制品，是因为他们希望打破艺术品那种独一无二的距离感，把人性、生活和艺术品（尽管是复制的艺术品）之间的距离拉近。本雅明在这里把大众描述成自作多情的艺术爱好者，他们一厢情愿地把复制品当成原初艺术品，而摄影则把所谓的"原初"进行复制。若我们把一个人的形象看作一个"原初"，机器可以把其形象从多种角度进行复制，这样可能比从一个角度去看一个人的原初性更加真实。于是，我们可以把这种机器复制对原初性的多样仿造看作对唯一性的不断抽取。而在这个复制的过程中，无数的唯一性变成不再唯一的同一性。由此，本雅明指出，这无数的唯一性最终形成了万物同一的自然哲学。

有意思的是，本雅明把机械复制与古已有之的万物有灵和万物同一（神的创造物）的自然哲学联系在一起。这说明其辩证法不仅仅基于对资本主义的批判，也建立在对资本社会与人性异化、精英文化与大众文化对立的超越性视角之上。应该说，这

[42] Peter Bürger, "Literary Institution and Modernization", in *The Decline of Modernism*, p. 18.
[43] Walter Benjamin, "The Work of Art in the Age of Mechanical Reproduction", in *Illuminations*, pp. 217-253. 原文用德文写于1936 年，本雅明去世后，于 1955 年首次发表，1968 年被译成英文发表。

正是当今西方主流新马克思主义文化批判中欠缺的角度。

本雅明认为复制是对以往的艺术礼仪化、艺术为艺术（或者艺术自律）等各种艺术神学的抛弃。复制品易于展览，现代展览价值排斥传统艺术的膜拜价值。此外，摄影可以直接记录历史事件和发生场地，避免为任何想象和幻觉留有余地。

总之，本雅明的《机械复制时代的艺术作品》编织了一种非常富有魅力的 20 世纪文化史叙事，这种叙事制造了一个对立面，对立的双方分别是传统培植的个人原创或天才美学，以及现代大众或者流行文化。与这个对立面平行的还有另外一个对立面，即艺术作品的唯一性（"光晕"）与复制品的非唯一性。"光晕"是传统形而上学和宗教思想的残余，不属于现代主义；而大众则在"去唯一性"中追求"唯一性"（万物同一）。有意思的是，在马克思主义理论那里，复制本来是在物恋和商品拜物教的主题中讨论的，但是，本雅明把这种对复制品（可延伸为所有的产品和商品）的迷恋，展开为对自然万物的本性的讨论。反过来，自然本性和人性又构成了现代社会的价值，这就超越了马克思主义本来的异化和阶级基础。在本雅明那里，物（机械复制的物）成为自然和人之间的亲和载体。

本雅明在 20 世纪初写下的文字，在 20 世纪 70 年代之后成为西方现代文化史研究的必读文献，也成为后现代主义者的必读经典和理论起源之一。其中一个重要原因是本雅明对纯艺术、天才和原创性等现代主义观念在复制品面前的失落作了客观的描述。具有超前意识的本雅明在 1935—1936 年写这篇文章时，作为纯艺术的现代主义叙事仍在继续。

这种纯艺术的现代主义叙事在美国现代主义批评家那里，特别是格林伯格那里被描述为媒介的本质，即平面性。格林伯格把现代艺术的原创性限制在"发现媒介的本质"，即在平面和几何的形式中建立艺术的自律美学。格林伯格似乎把这种原创性看作资本主义社会精英文化的复兴途径，同时也是康德的无功利美学的回归。格林伯格和本雅明的区别不在于他们对精英与大众孰高孰低的判断上，而在于他们对现代艺术的认识。格林伯格相信艺术的质量和品位有高低之分，而本雅明对此不关心，他关心的是艺术的文化功能。本雅明关注艺术如何与更多的人发生关系，而格林伯格关注艺术如何与天才发生关系。正如格林伯格在 1939 年写的《前卫与媚俗》中所说的，前卫或者现代艺术注重过程，即艺术作品的内在思想性和认识性；现实主义和流行文化注重效果，即艺术作品感染大众的外在形式。

所以，在格林伯格那里，天才、独特性、本质、媒介自身等都是一个意思，即原创性。这些天才是超个人的，而本雅明和下面笔者要讨论的鲍德里亚则认为，现代艺

术是由无数个人组成的，这些个人不是天才，而是个体，他在重复自己的过程中颠覆了原创性，就如本雅明所说的"去唯一性"。这些无数的个体性只是无数瞬间的拼凑，并不能构成历史。

鲍德里亚也受到马克思主义的影响，但最后站到马克思主义的对立面。不过，他仍然运用马克思主义的唯物辩证法对艺术的原创性提出了质疑。他从艺术品作为"符号的物"的角度讨论这个问题，认为物有四种显现：（1）实用价值的功能逻辑（a functional logic of use value）；（2）交换价值的经济逻辑（an economic logic of exchange value）；（3）象征性交换的逻辑（a logic of symbolic exchange）；（4）符号价值的逻辑（a logic of sign value）。[44]

根据他的理论，我们可以说，除了第一个实用价值外，其他三种价值的总和构成了艺术品的价值，即艺术品具有交换（买卖）、象征性交换（作为礼品、收藏品、文化和民族的代表等）和符号的价值。在他的《符号政治经济学批判》中，专门有一章讨论艺术作品。[45] 鲍德里亚把艺术品拍卖作为他的符号政治经济学理论的典型社会实践。我们在海德格尔那里也听到关于纯然之物、有用之物和自在之物的区分，但鲍德里亚并非从哲学，而是从政治经济学的角度讨论艺术的本质。

鲍德里亚认为，一幅绘画作品是一个物，一个在表面涂绘的并且签了名的符号物。当一幅绘画作品被签上作者的名字时，这件艺术作品就成为文化的物。[46] 19世纪之前，现代的"复制"概念尚不存在，那时的人们认为复制是有价值的。比如中国古代书法和绘画中的临摹，如赵孟頫临摹的王羲之的《兰亭序》，在今天看来仍然是有价值的真品。在中国传统文化中，临摹是一种必要的修养和训练，它和原作的真实性没有关系，而且在临摹中还鼓励不同于大师原作的个人风格。这是一种文化培养，不是文化占有。这在中世纪的西方也差不多。但是，在西方现代主义文化中，"原作"的概念和工业社会的复制相对立，这在本雅明的论文中说得很清楚。在今天，这种复制成为"非法"的行为。"原作"是现代性带来的观念，现代之前的艺术作品不追求独特性和个人行为的价值，画家的任务是去显现普遍高尚的美和世界面貌，而不是去创造自己的个性。当代的复制不是绝对的一次性复制（模写或者模仿），而是机械性的批量复制，就像安迪·沃霍尔所说的"我想成为一部机器"。[47]

[44] Jean Baudrillard, *For a Critique of the Political Economy of the Sign*, trans. by Charles Levin, p. 66.

[45] Ibid., pp. 112-122.

[46] Ibid., pp. 102-103.

[47] Ibid., p. 109.

鲍德里亚认为，当代艺术不再和上帝以及客观世界的秩序相关，艺术成为个人的行为，非真实性成为其特点。这是当代艺术的灾难。艺术因此成为日常的物，这个物就像所有的其他物一样有其价值。现代艺术（在鲍德里亚的描述中，常常与当代艺术混为一谈）既不能直接再现现实，也不能批判性地重构现实，而只能是艺术家主体自我行为的重构。当代艺术确实总是在"当下"之中，但只是在当下的"行动"之中，所以当代艺术呈现出个人行为的"系列"（series）。在这个系列中，当代艺术的所指已经不是那个具有实体性和广延性的世界，而是那些不断地进行"自我标示"（self-indexing）的临时性主体。[48]

所以，如果当代艺术还有什么当代性（contemporaneity）的话，这个当代性既不是直接再现现实，也不是批判现实，而是一种两面性或者模糊性（ambiguity）。这种两面性既不用隐喻的手法，甚至也不用自己纯粹的行为去否定那个体制化的系统，而是用一种和这个系统共生、流于空洞形式的行为去被动地证实体制社会。当代艺术永远是一种在场的缺失。比如，劳申伯格和安迪·沃霍尔把艺术等同于日常的物，艺术作品如同这个世界中的任何一件物体一样，被这个系统整合着，但从未触及这个系统的固有秩序，因为它自己就在这个秩序之中。就像我们今天处于信息社会之中，信息传播已经比现实更真实。或者说，不是我们给信息以现实，而是我们每天被信息的现实所整合。[49]

鲍德里亚的结论是，当代艺术是系统（即体制，但鲍德里亚很少用体制这个概念）批判和被系统整合之间的中间道路，这决定了它和系统共谋的性质。这一结论和上一章我们讨论的新前卫的折中性类似。但重要的是，鲍德里亚没有从资本主义体制的意识形态结果（抵制、反抗、批判和分离）角度去讨论当代艺术，相反是从原因，即它作为最基本的物的角度去讨论的。虽然艺术是符号化的物，但是这个符号不是由艺术家或者一个群体赋予象征意义，而是艺术作为物所具有的功能特点。功能是真实的，而当代艺术没有真实和原创性可言。如果说艺术有什么意义的话，那就是它呈现了符号的多样性和差异性，通过这种差异和多样，我们可以解码政治经济学意义上的物质存在和社会结构。

后结构主义艺术批评学者罗萨琳·克劳斯在 1981 年发表的《前卫的原创性》一文，是后结构主义批评的一篇很有代表性的文章，后来收录在克劳斯的文集《前卫的

[48] Jean Baudrillard, *For a Critique of the Political Economy of the Sign*, trans. by Charles Levin, p. 107.

[49] Jean Baudrillard, "The Precession of Simulacra", in Brian Wallis ed., *Art After Modernism: Rethinking Representation*, pp. 253-281.

原创性及其他现代主义神话》之中[50]。此文以本雅明的"复制"和"原作"(authenticity)概念为核心，揭开了罗丹雕塑创作原创性的神秘面纱。克劳斯用后结构主义的上下文与文本结合的方法，向读者说明了正是罗丹和国家美术馆之间的复制契约，导致了罗丹作品的批量化生产，而所谓罗丹个人的大师风格本身就是一个神话。又如自从1968年伦勃朗研究项目（Rembrandt Research Project）建立以来，研究者煞费苦心地鉴定出大约600件号称伦勃朗原作的赝品。

"原作"的概念是一个迷人的创造，它最初出现在18世纪的欧洲。那个时候，它的意义等同于美术馆。今天在西方，"原作"这个概念是一个具有保护性姿态的概念，以便和后现代的相对主义以及商品化保持距离。同时，它也是维护艺术家和收藏机构的权威性的必要修辞。"原作"也是一个殖民主义概念，拥有和占有原作不仅仅是文化财富的象征，同时也有权力和话语的指涉，即占有多元文化的原作，是文化中心话语权的组成部分。如今原作的观念深入人心，当克劳斯在文章中批评罗丹作品的"批量复制"特点时，她是在指出复制颠覆了罗丹原作的真实性，这说明她还是尊崇原作的。

克劳斯说，罗丹的代表作之一《地狱之门》是在罗丹去世后四年（1921年）完成的。在罗丹去世时，石膏原作还没有完成，也没有翻制。但是，罗丹在生前把翻制的权力卖给了法国政府，而法国政府限定，罗丹死后《地狱之门》可以翻制12次。最新的翻制作品在1978年完成。克劳斯认为从法律意义上讲，这件作品可以算是真实的原作，但是安放《地狱之门》的建筑从来没有建成，罗丹也从来没有翻制过这些石膏。而古典雕塑（罗丹的雕塑尚属传统架上雕塑）的原初性与雕塑安放位置的关系极为密切，现在雕塑没有确定安放的原地点，又不是罗丹生前翻制，所以《地狱之门》的原初性大打折扣。

根据本雅明的理论，克劳斯指出罗丹本人的创作受到了复制风潮的影响。罗丹似乎热衷于批量复制，这可以从罗丹的许多翻制的作品中看到。比如《三个仙女》（图11-25）、《两个舞者》（图11-26），以及《地狱之门》里的《三个幽灵》（图11-27），这些似乎都是将同一件石膏人像翻制，然后再组合成一组群像，我们很难判断哪一个才是原初的那件。[51]

[50] Rosalind Krauss, "The Originality of the Avant-Garde", in *The Originality of the Avant-Garde and Other Modernist Myths*, pp. 151-170. 收有这篇文章的文集中文版见《前卫的原创性及其他现代主义神话》，周文姬、路珏译，南京：江苏美术出版社，2016年。

[51] Rosalind Krauss, "The Originality of the Avant-Garde", in *The Originality of the Avant-Garde and Other Modernist Myths*, p. 154.

图 11-25　罗丹,《三个仙女》, 铜雕, 高 24 厘米, 1896 年以前, 私人收藏。

图 11-26　罗丹,《两个舞者》, 熟石膏, 高 29.8 厘米, 1910 年。

图 11-27　罗丹,《三个幽灵》, 铜雕, 1881 年, 高 97 厘米, 法国巴黎罗丹博物馆。

但罗丹把自己视为形象的授予者、创造者, 能够经受得起原创性的严格考验。19世纪的艺术家往往把自己的原创性看得很神圣。很多文学家赞扬罗丹的天才和他独特的风格, 甚至独特的双手, 这些给予罗丹以天才的身份去创造他那个"最接近美学的

时刻"（close to the aesthetic moment）。[52] 但是，《地狱之门》的复制颠覆了这个美学时刻的真实性，从而也颠覆了罗丹风格的原初性。复制和逝去的时间一起编制了一个骗局。

结束了对罗丹的论述，克劳斯又转到另一个前卫复制的话题——"格子"（grid），也就是我在第九章讨论过的几何抽象绘画问题。从马列维奇和蒙德里安到极少主义的斯特拉，很多现代艺术家都画过格子。克劳斯认为，格子具有结构性质，而且因为它不受语言和情节叙事的影响，所以现代画家都愿意挪用这一形式。它是一种"沉默的、自在的和世故的"图像。它静止、无中心、无变化，是一个没有所指的能指。按照克劳斯的话说，在这种格子里，图像符号是非模仿和不透明的。

这恰恰迎合了现代画家抵制文字叙事的意图。没有时间与文字的空间，也没有偶然的戏剧性，只有纯粹的视觉。格子让现代艺术家找到了纯艺术的归宿和源头。格子对于前卫艺术而言，是自由、无目性和美学自律的符号。然而克劳斯认为，格子无论在原理上、逻辑上，还是在结构上都是在重复。重复于是成为现代画家自我强制的行为。然而，重复的冲动来自追求原创的幻觉，但是这个原创只是绘画表面的形式幻觉。

克劳斯所说的幻觉大概是格林伯格的平面性。艺术家不断追求在平面中的自律性革新和推进。克劳斯认为这种原创的幻觉非常可笑，因为这些格子只是再现了底层的画布而已。克劳斯用这个结论颠覆了现代主义和前卫艺术一直宣称的追求隐藏在画面下的形而上意义。

克劳斯运用本雅明的复制理论颠覆了前卫的原创性。我们不知道，克劳斯是否意识到她也遵循了鲍德里亚的逻辑，试图从意识回到物的基本层面——画布。无论本雅明还是鲍德里亚都把物的功能与社会结构的变化联系起来讨论，不同的是，克劳斯只是在艺术图像自身的演变中讨论，比如从格子一开始如何成为前卫革新的标志，到其自我参照和艺术自律形式不断地被重复，最后到格子的图像幻觉被格子自己的物质性（有格子纹理的画布）本质所颠覆，最终格子的物质原初性颠覆了格子的原创性幻觉。

总的来说，如果我们把后结构主义语言学原理运用到后结构主义艺术史方法论上，也就是符号学艺术史上，可以总结出以下几点：

1. 艺术作品的意义在一件作品中从来不是清晰、充分和统一的，相反，它总是处于延伸、游离和变化过程中。

[52] Rosalind Krauss, "The Originality of the Avant-Garde", in *The Originality of the Avant-Garde and Other Modernist Myths*, p. 156.

2. 艺术语言不能表达本质性的内在思想。艺术作品的意义是非现实的虚构，它们与现实无关。

3. 意义不是在场的，而是缺席的。艺术家头脑中的东西并不出现在作品中，从来没有"艺术家的思想被完美地表现在艺术作品中"这回事。这只是一种幻觉，只是被一种"形而上在场"所蒙骗了。德里达用海德格尔的"形而上在场"去描述这个幻觉。

4. 后结构主义认识到，传统关于真实的叙事是语义中心主义（logocentrism）的。本质、真理、在场、存在和意义等，其实都好似权力话语中心的在场。福柯的写作强烈地批判了这个话语中心。

5. 符号学艺术史改变了传统的再现观念，认为重要的不是研究文本如何再现某种意义，而是研究文本如何成为上下文的一部分。增加上下文的外延是其方法之一。

德里达认为，索绪尔坚持把能指和所指非常严格地区分开来，而且把所指看作观念（内容），独立于那个表现自己的能指（形式）之外。符号学艺术史家认为，现代主义及传统艺术史理论和索绪尔的偏见是一致的，比如将形式对立于内容、精神对立于模仿它的形式等，这些都带有德里达所批评的形而上学倾向，以及文本晦暗的玄学味道。[53]

后结构主义影响下的新艺术史叙事（即符号学艺术史）试图从两个方面扭转或者颠覆这种倾向：

1. 用无意义表征去对接无意义的能指。受到马克思主义影响的理论家，比如鲍德里亚，主张让艺术作品回归到物的基本层面，交换和复制则替代了能指和所指的功能。这个转向说到底是资本造成的一种破坏，破坏所有的具有明确意旨的参照，从而建立一种激进的平等交换的法则。艺术成了符号化的物，只标示这个资本社会中的个人行为的差异性。本雅明把机械复制的物与艺术作品平等对待，但是这个物仍然与日常人性和文化有关。

2. 一些理论家采用"去图像"的分析法，比如福柯和布列逊对视线的分析，也就是超越对艺术作品的能指和所指关系的语言分析，以此引出话语中心、身份、欲望等"重构上下文"的课题，试图重新找回艺术作品中被阉割掉的上下文。符号学艺术史家一般把自己的研究放到"上下文缺失"的前提下来展开，其基本方法就是我们所说的"加上下文"。虽然这一章里笔者讨论的克劳斯的研究方法也属于"去图像"一类，即颠覆图

[53] Julia Kristeva and J. Derrida, "Semiology and Grammatology", in *Positions*, Chicago: The University of Chicago Press, 1981, pp. 17-36; originally published in *Information sur les sciences sociales*, 7 (June 1968). The subject is discussed in Donald Preziosi, *Rethinking Art History*, New Haven: Yale University Press, 1989, pp. 109-110.

像的原创性，但是，她关注的是图像如何借助某种形式去传达意义的在场或不在场。比如，格子在现代主义那里如何成为"天真"[54]的符号，还有"基座"如何在古典纪念碑雕塑中发挥象征意义，而基座的消失又如何意味着历史的消隐。图像无所谓真实，决定图像意义历史转向的关键符号是与它相关的某种形状（比如格子和基座）。

后现代主义继续寻找自由，并且消除了能指和所指的对应关系，也就是把能指从所指中解放出来。这个游戏构成了艺术史新的文本性。这个文本性就是在文本和上下文之间互换，这是后结构主义的根本所在。在这个互换之中，能指得到了自由，并且扩展了所指的传统意义。

然而"加上下文"也把传统艺术史注重艺术作品（文本）的研究推向了意识形态和政治权力解读的极端。在很多情况下，它们是有说服力的，也让人认同（尽管有时候也很有煽情效果）。但有些时候，这一研究方法忽视了艺术作品自身的唯一性信息。西方一些考古学家和研究古代器物的艺术史家就抱怨，当代艺术史学者（包括研究当代艺术的批评家和艺术史家）过多依赖上下文解释，其末流导致了一种贴政治标签的弊端。这种贴标签的"加上下文"方法在非西方艺术史，特别是非西方现当代艺术批评中更容易出现。一些西方批评者不了解批评对象的文化历史及当代人文政治环境，很容易将媒体所描述的该区域的意识形态信息作为参照系。笔者把这种参照系称为"语词现成品"。这种简单地用"语词现成品"讨论非西方当代艺术的现象非常普遍。另一个弊端就是导致无休止的话语游戏，不涉及任何所指和示意，最终成为个人的自言自语。这种极端的形式主义研究风格正是过去20年在美国学院研究中占主导地位的文化政治语言学或者视觉文化理论所造成的。

[54] "天真"（Naive）这个概念最初来自法国，是前卫艺术家的品质，指那些躲到象牙塔中、与市民和社会疏离的波希米亚人，特别是象征派诗人的特质。后来有人用"天真"描述俄罗斯前卫艺术，认为其精神革命是一种天真的理想。

这一章笔者将继续讨论当代新艺术史理论中的一些问题，特别是图像理论和艺术史终结的理论。20世纪90年代开始出现的以米歇尔为代表的图像理论进一步强调图像的文本功能，试图把文学理论、再现的哲学和视觉文化研究综合在一起。因此，这里的图像不再是传统艺术图像，即那个具有自己的稳定能指的图像，而是一个能指开放、无所不能的图像。图像是一个符号系统，绘画、摄影、雕塑和建筑都先天地承载着文本和话语功能。艺术史因此蜕变为一个以知识分子思想为中心的跨学科领域，或者说，视觉再现已经不再仅限于再现感知对象，相反，它变成了其他人文学科建树自身理论的研究对象。视觉再现也不单涉及语词和图像的关系，而是涉及这个关系背后所折射的社会权力和人的价值观系统。这就是笔者在上一章已经谈过的福柯和布列逊等人的理论。

图像转向的另一面，是消极的艺术史终结论。或者说，图像理论是艺术史终结论的延续，其方法是把艺术史推向无边的视觉再现。它说明传统艺术史的图像研究已经死亡。建立在再现基础上的作品及其历史研究、艺术家生平研究，以及艺术作品的风格历史、象征意义和艺术史原理意义探讨，都在图像转向的质询下陷入感知性、形式主义、形而上学、历史主义和话语附庸等各种窘境。艺术史终结的理论其实是后现代文化的一部分。

第一节　图像转向：泛图像和语词化形象

我们首先简要回顾一下过去10年流行的图像理论，很多人把它描述为图像转向（pictorial turn），以此对应过去20年西方理论家所热衷谈论的语言学转向（linguistic turn）。然而，在笔者看来，图像转向其实是语言学转向的一部分。图像转向中的图像并不完全是图像学的图像，后者与宗教偶像有关，而前者是指当代图像理论中广义的视觉形象，包括网络、电视等大众媒介中传播的流行图像。

当代图像理论只是后结构主义符号学的一个变体。表面上它强调图像的力量而反对文本、语词，实际上恰恰相反，它把图像本身看作语词。或者说，当代图像理论认为当代文化中的图像发挥了语词的功能，甚至大于语词的功能。

图像转向首先是由米歇尔在他的《图像理论》这本书中提出来的。米歇尔把图像看作我们这个时代文化的基本特征。其实，詹明信、鲍德里亚以及最早的本雅明都指出了现代摄影、大众传媒和流行文化的形象特征。图像也是后现代主义的文化特征，

其概括起来有如下几个特点：

1. 图像成为大众通俗和流行文化的代表，湮没了以往的精英艺术。

2. 图像的语词意义既无法用现代抽象艺术中的形式主义方式解读，也无法按照古典的故事叙事方式解读。它是视觉和文化文本在片断和瞬间的共生物，是一种景观刺激。其实，这仍然是后结构主义符号观念的延续，把图像视为记号，如鲍德里亚所言，它其实是当代文化政治语言学中"泛图像"概念的同义语。

3. 当代图像具有直观性、愉悦性、煽情性的特点和优势。它较之过往的图像更具力量。

4. 全球化图像强调图像的全球现实主义，图像的通俗性和普及性被视为全球化的特性和合法性。[1] 但笔者认为，全球化图像的基础是对大众传媒的迷恋和推崇，对传统精英图像的忽视甚至摈弃。同时，这也多多少少显示出一种对区域文化传统的内在历史逻辑的忽视，以及对历史资源的当代价值的忽视。

据米歇尔讲，1988 年美国国家人文基金会（The National Endowment for the Humanities）发表的年度报告中指出，全球化时代的影视产品过多地与政治意识形态相关，比如女权、种族和阶级等，而与传统的真善美的距离越来越远。这是一个有关图像和语词之间关系的老问题，即当代图像的本质到底是视觉再现还是语词再现，它是"文化的政治"还是"政治的文化"。通常，人们认为以视觉图像再现为主的叙事艺术，比如电视剧和电影，是在信息膨胀的全球化时代出现的寓教于乐的叙事形式，是"文化的政治"。而以语词再现为主的说教图像仍然存在，它被看作"政治的文化"，也是传统道德主义的真善美叙事的延续。两者最终都归结为图像再现问题，它们在全球化时代，或者图像转向中都具有举足轻重的地位。[2]

正是鉴于这种全球化图像的特质，米歇尔指出了全球化图像时代的再现意义和本质。他认为，"再现"这个概念可以作为图像理论的灵魂。这不仅因为他认可普遍性、统一性和抽象性的"再现"概念，也因为再现具有很长的文化批判历史，同时它还连接着政治、美学、符号学甚至经济领域的价值观系统。再现具有一个优势，那就是它可以同时连接视觉和语词这两个差异很大的领域，并且把它们与人的认识（对真实的再现）、人的道德（对责任的再现），以及人的权利（对生存的再现）等问题连接在

[1] 详见 Eleonore Kofuman and Gillian Youngs eds., *Globalization: Theory and Practice*, London: Continuum, 2003, pp. 2-5. 但是，笔者认为，全球化图像观念可能隐藏了一个危机，即利益（国家利益、跨国公司和金融集团的利益）集团在全球化过程中日益增强的跨国垄断的危险性。

[2] W. J. T. Mitchel, "Introduction", in W. J. T. Mitchel, *Picture Theory*, Chicago: The University of Chicago Press, 1994, p. 4.

一起。[3]

　　米歇尔对再现的定义超越了以往所有时代，几乎成为无所不包的定义。再现与外延更加丰富的政治、道德、社会文化及科技发生关系。这似乎让我们回到了康德时代的宏大的再现观。只不过康德的再现主要针对哲学认识论，是针对人的意识结构而设计的；而米歇尔的再现则把哲学思辨和社会现象、意识的语词概念和鲜活的大众图像都囊括其中，它们组成了统一的图像帝国。这个煽情的结论似乎颇能使人信服。难道人们不是每天都面对着这样一个光鲜的世界吗？特别是在这个互联网无孔不入、无时不在的时代。这也难怪米歇尔试图把古典图像、现代抽象和观念图像，乃至当代数字科技视像都囊括到他的图像理论中。然而，支撑这个图像理论的哲学基础和核心议题仍然是传统的语词和图像、概念和视觉之间的关系。比如，米歇尔把语词和图像的关系表述为"文本图像"（textual picture）和"图像文本"（pictorial text），或者译为"语词的图像"和"图像的语词"。他所建构的这个二元关系似乎可以解释任何现象。比如，把当代数字科技图像和公共空间统一起来，去说明先进的图像效果如何与文本语境结合为一种文本图像或图像文本。

　　其图像理论的不足之处在于，一方面缺乏历史角度，比如，米歇尔没有指出图像和概念的关系在某个具体历史时期（比如印象派时期）、在某些艺术作品中（比如马奈的作品里）是如何转换的。另一方面，米歇尔从图像和概念的二分法角度去解释图像，但终究难以解释图像自身的本质。米歇尔的"文本图像"其实是概念多一些的图像，而"图像文本"不过是概念少一些的图像，他仍然需要求助于概念和图像的两分法之外的其他因素来支撑其图像理论。在这一点上，中国的"六书"就没有仅仅用会意解释象形，也没有只用象形解释会意，没有将概念和图像全然对立起来看待。仍然以"六书"为例，可以看到，在形象和会意之外，"六书"明确承认并容纳了其他诸种因素和可能性（比如转注、假借、形声等因素）。只有这样，图像和概念才不至于总是处于对立的境地。

　　事实上，米歇尔把图像转向放到了西方哲学的语言学转向这个近现代以来的大的历史转向中。这样一来，图像转向就成为从 18 世纪开始直到当代的图像时代特征。他虽然没有用"图像时代"这个概念，但其意思是这样的。

　　哲学家理查德·罗蒂（Richard Rorty）认为，自启蒙运动以来，在哲学中确实有语言学转向。罗蒂指出，古代和中世纪的哲学关注事物（thing），17 世纪人文科学转

[3] W. J. T. Mitchel, "Introduction", in W. J. T. Mitchel, *Picture Theory*, p. 6.

向关注理念（idea），而 18 世纪以降的当代哲学更关注语词（word）。在语词阶段，各种各样的文本形式成为母语不同的人之间的交际语言，甚至社会本身也变成一个文本，而各种人文科学好比这个文本的再现。这些再现进而成为"话语"，它们甚至可能以无意识的形式出现，而无意识的形式本身也可能成为再现的语言。[4] 笔者认为，罗蒂所说的语言学转向为语言（语词、文本）吞噬图像的当代图像理论，乃至为艺术终结论埋下了伏笔。这是因为，在西方传统哲学中，图像相对于语词和逻辑，恰恰被看作"无意识的形式"。这与东方对图像的理解不同。[5]

如果从这个角度去解释图像转向，或许我们可以说，图像的本来意义在 18 世纪（也就是康德的启蒙时代）以后已经变成文本图像，即语词图像。正是语词和文本在 17、18 世纪以及之后的扩张，才导致图像转向。也正是由于图像的语词化转向，图像越来越成为政治观念和意识形态的承载物，图像转向也就成为当代文化政治语言学的另一种变体。

哲学和文化历史的进步转向（事物—理念—语词）叙事，至少存在两个问题值得商榷：（1）这种从事物到观念再到文本的单线进步叙事，是否真的在人类认识的发展历程中成立？无论图像的逻辑力量还是无意识力量在远古的礼仪时代都存在，那时人类对它的重视和运用可能不比现代少多少。（2）图像的语词化和文本化是否会使图像走向无边的图像，也就是我们所说的"泛图像"，或者艺术的终结？给图像去掉任何框子，让图像什么都是，或者什么都是图像，最终可能什么都不是图像。这是艺术终结论的翻版。

我们从罗蒂的各种文本和米歇尔的各种图像中，看到了这种泛文本和泛图像的叙事。这和笔者在上一章讨论的后结构主义的"加上下文"（或者"泛上下文"）是一致的。这种泛图像导致西方启蒙以来的再现理论在 21 世纪的转折时代走向了"无边的再现"理论。图像转向就像以往任何一种转向一样，试图替代前者，成为另一种涵盖一切的真理性叙事。

"无边的再现"这一理论最明显的表现就是过去近 20 年来西方视觉文化研究的兴起。视觉文化大有代替艺术史甚至艺术实践的趋势，许多大学的艺术史与艺术系都合并成视觉文化研究院系。

视觉文化的源头需要追溯到 20 世纪 60 年代。随着对传统艺术媒介的不断破坏和

[4] Richard Rorty, *The Linguistic Turn: Recent Essays in Philosophical Method*, Chicago: The University of Chicago Press, 1967.

[5] 南宋邓椿在《画继》中所说的"画者文之极也"可以代表东方哲学对形象的理解。意识和无意识不是形象的本质问题，或者是一个假问题。石涛的"一画论"是另一代表。

无边的再现：艺术史的终结和图像转向

对艺术本体概念的不断质询，当代艺术离开观念已经无法生存。故此，自从 1965 年以来，艺术批评逐渐发展为远比艺术史更加具有优势的领域。今天的艺术理论，无论是艺术史还是艺术评论都主张融入社会、政治、文化的批判性。

20 世纪 80 年代和 90 年代的艺术批评，明确地告别了启蒙时代的美学和现代主义的媒介进化思路。艺术批评的对象，无论是艺术家、艺术作品还是艺术现象，都被视为远远超出艺术，在更加广泛的文化乃至政治、经济领域被整合的对象，当代艺术成为被社会或者意识形态所驱动的偶然发生的现象。因此，艺术原本的自律性彻底消失，或者说原先支撑着艺术史、艺术批评、艺术实践乃至艺术经济学的自律话语让位给无所不包的视觉文化批评。

特别是在英美国家里，视觉文化批评把艺术史和艺术批评变成游离于人文学科和传统艺术学科的自由领域。古典主义的人文性（特别是美学性）被当代的视觉人文性所替代。视觉文化本质上不再是艺术批评，而是政治批评和意识形态批评。从这个角度讲，视觉文化比以往任何艺术批评都更接近批评，或更有批判性。[6] 彼得·奥思本（Peter Osborne）在他的近作《到处都是还是全都不是：当代艺术的哲学》（*Anywhere or Not at All: Philosophy of Contemporary Art*）一书中，指出了视觉文化的这种本质。他认为，视觉文化研究与当代批评话语更加接近，与艺术史的距离反而越来越远。视觉文化批评现在基本占领了所有艺术体制的话语空间，同时和传统意义上的艺术评论的距离越来越遥远。

视觉文化批评运用了广义的再现理论，就像米歇尔为我们所描述的图像再现那样。不论是从认识论还是从社会政治的角度，这种广义再现或者"无边再现"都已经成为当代视觉文化批评的前提。在 21 世纪初的十几年中，视觉文化批评几乎主导着西方当代艺术批评。20 世纪 80 年代到 90 年代流行的各种主义，比如女权主义、后殖民主义、自由多元主义也成为视觉文化批评话语的组成部分。

视觉文化批评主要有以下几个特点：

1. 视觉文化的广义再现理论通过后结构主义的修正，把康德奠定的传统哲学认识论改造为语言文化学和自由多元的政治学理论，特别是对权力话语的语言学批评理论，其代表是福柯的理论。多元的再现理论几乎成为解释当代艺术最恰当的视角。[7]

2. 在视觉文化研究中，美学和艺术标准的分析批评成为最不重要的部分。相反，个人主观经验和社会政治立场（某种所谓流行的"政治正确"）混杂在一起，从而形

[6] Peter Osborne, *Anywhere or Not at All: Philosophy of Contemporary Art*, pp. 4-5.
[7] Ibid., p. 5.

成所谓的当代经验。这种标榜"个人化"的自由文化和意识形态经验与图像的传播统一起来，它所形成的人云亦云的文化价值判断替代了美学判断，并且成为当代视觉文化批评的主要方法论。

3. 视觉文化可以被看作 20 世纪 60 年代以来观念艺术的继续，或者 80 年代以来后现代主义理论的结果。视觉文化批评首先把某种先入为主的文字概念作为批评的前提，忽视批评过程的感知经验，以理想性观念引导批评过程。视觉文化批评表面上强调视觉和图像的力量，实际上是用图像为概念服务。这种图像与概念的分裂在米歇尔的图像理论中俯拾皆是。

4. 视觉文化批评忽视或者反对历史主义，偶然、瞬间和非逻辑的后历史主义视角成为其出发点。我们在前面的章节中分析了启蒙以来众多艺术史家的工作，他们的工作恰恰证明了艺术史的批判不能拒绝历史批评的角度。即便在西方现代主义艺术的研究中，我们也可以总结出两种不同的历史批评角度，即"批评性的历史"和"历史性的批评"，分别以新马克思主义艺术史家克拉克和格林伯格为代表。克拉克以社会批评解释印象派，而格林伯格以"平面性"绘画观念的发展历史为逻辑去批评当代艺术。

5. 由于视觉文化批评把美学放到毫不重要的位置，同时把艺术标准丢到一边，于是引发了怀旧美学的暗潮。一些当代西方学者转而迷恋康德的美学，期待美学回归。比如，蒂埃里·德·迪弗（Thierry de Duve，1944— ）在他颇有影响力的著作《杜尚之后的康德》一书中，主张当代艺术回到美学，但并不是简单地回到康德，而是用杜尚的"何谓艺术"（what is art）的问题取代康德的"何谓美"（what is beauty）的命题。[8] 他认识到杜尚的"何谓艺术"的命名问题具有当代意义，认为这一问题应该局限在一个有边界的、有关美学质量的问题范围之内。他的潜台词仍然是把美学和社会对立起来，因为"何谓美"是美学，"何谓艺术"是社会学。如果我们把杜尚的"何谓艺术"放到西方艺术发展的逻辑中，会发现它并不是一个社会命题，而仍然是艺术自足或者美学自律中类似"艺术 / 非艺术"（art/non-art）这样的自反性问题。[9] 笔者

[8] Thierry de Duve, *Kant after Duchamp*, Cambridge, Mass.: The MIT Press, 1996.

[9] 杜尚的观念艺术从根本上讲仍然是西方美学系统中的自我反叛，而并非社会学造反。他的"何谓艺术"是如何给艺术一个正确的名字的问题，他的小便池就是从非艺术的角度质询传统艺术的定义。由此可见，这种非艺术仍然是传统的艺术和美学自律系统的发展，是一种自我批判和质询。笔者曾经在讨论中国观念艺术的时候，将杜尚的非艺术和中国艺术家的反艺术（anti-art 或者'大艺术'[greater art]）作了比较（见《反观念的观念艺术：中国大陆、台湾和香港的当代艺术》["Conceptual Art with an Anti-Conceptual Attitude: Contemporary Art in Mainland China, Taiwan and Hong Kong", in Luis Camnitzer et al., *Global Conceptualism: Points of Origin, 1950's-1980's*, New York: Quess Museum of Art, 1999]）。在缺乏美学自律传统的中国当代艺术家那里，艺术与社会文化的关系是自然发生的，无需进行美学和社会的二元区分。因此，反艺术的主张其实是对艺术的扩张，而不是继续寻求二元（美学和社会）的对立。而非艺术则是继续在"对象／客体"的美学话语情境中质询艺术作品的名义。杜尚的非艺术采取用艺术作品再现这种二元对立的方式，从而质询艺术。就像比格尔在他的《前卫理论》中所阐述的那样。杜尚用小便池再现了前卫与资本主义体制对立的美学立场，但不是参与体制批判的社会行为。详见第十章。

曾经在 2010 年新德里召开的当代艺术理论研讨会上，与迪弗就这个问题进行过讨论。[10]

对视觉文化的反省引发了艺术终结论和当代艺术危机论的出现，贝尔廷等人的理论是视觉文化理论的一部分，而丹托等人的终结论，特别是那些类似丹托的、具有哲学背景的学者们的终结论，其实是 20 世纪 60 年代观念艺术导致的消极后果。正是当代艺术的观念化和哲学化使当代艺术走向终结。一方面这符合黑格尔的艺术走向终结的判断，因为艺术已经成为哲学，那么艺术自然消亡；另一方面，当代艺术的观念化，特别是文化政治语言学的极端概念化的上下文叙事，又折射出哲学本身在解释当代丰富的文化现象时的无能为力。

丹托的终结论暴露出以往似乎统摄着艺术实践的哲学原理（即美学）已经无法应对当代艺术。丹托关于艺术终结论的宣言不是旨在寻找引起终结的真正原因，而是富于挑衅和进攻色彩的口号。他们没有耐心地去观察和分析当代艺术作品是怎样具体地，如他们所宣称的那样，被以往那些陈旧哲学观念束缚着，被那些过时的、空虚的、无意义的艺术概念所绑架。从另一个角度来看，他们更没有兴趣去寻找和判断那些正在与这些陈旧概念发生冲突的当代艺术发展的新倾向。他们热衷于谈论艺术的终结，但是又没有替代品，或者只是理论上的、无济于事的替代性宣言。简而言之，当代哲学应该关注当代艺术是怎样和以往的哲学、美学概念发生或者不再发生关系的。

笔者认为，这个关键问题其实是当代艺术如何摆脱困境，或者至少超越启蒙以来的再现主义美学，在全球多元的文化传统和当代经验中吸取资源，只有这样才能让再现理论更具包容性，也只有这样才能使当代艺术跳出钟摆困境。这才是这些号称艺术终结的哲学家需要解决的根本问题。如果哲学愿意承担当代文化责任，那么首先它要为自己所挖下的陷阱买单。

在彼得·奥思本看来，解决这个根本问题的出发点当然是历史主义，离不开历史的因果关系分析。这个因果关系又是当代性问题。但丹托的终结论采取了向艺术之外逃避，同时又很激进的非历史的方式，也就是"后历史的艺术"（post-historical art）。在丹托看来，当代艺术的本质就是后历史主义的。[11] 后历史主义把当代艺术或者当代性排除在西方的现代、后现代的历史逻辑之外。这怎么可能呢？即便是解读非西方地区的艺术现象（比如中国当代艺术），也不可能完全排除西方现代、后现代的话语逻

[10] 第二届印度艺术峰会于 2009 年 8 月在新德里召开，包括 13 个主题。其中，笔者主持"回归本源：美学的回归？"部分的讨论，同时也在第一环节"他者的崛起：亚洲视角"上发言。

[11] Peter Osborne, *Anywhere or Not at All: Philosophy of Contemporary Art*, p. 7.

辑对该地区的影响。

我们必须把米歇尔的图像转向与艺术终结论和当代视觉文化批评联系起来，它们是同步发展的当代理论，仍然没有摆脱图像与概念的二元对立和美学自律与社会文化的分离，以及历史主义和反历史主义的批评思维。米歇尔把图像归属到更广义的社会和文化的话语之中，其"说教"的成分大于领悟和品味。

第二节　人文主义的终结

"无边的再现"意在消解再现本身的固有边界。就像我们在第九章所讨论的"框子理论"所主张的那样。事实上，在过去的二三十年里，西方艺术史家提出的艺术终结论与"框子理论"是同步的。20 世纪 80 年代，黑格尔的艺术走向终结的命题重新被提出来 [12]，这些终结理论与"无边的再现"理论其实是同一现象的两个方面。

贝尔廷、丹托和唐纳德·古斯皮特（Donald Kuspit，1935— ）分别从不同的角度勾画了艺术终结的理论。其中，贝尔廷是艺术史家，丹托是哲学家，古斯皮特是艺术批评家。他们的艺术终结理论可以视为过去 40 年西方各种终结论 [13] 的一部分，也反映了过去 40 年西方艺术史的叙事轨迹，以及西方当代理论的种种困惑。从"主义"的角度，我们可以看到现代主义、后现代主义的终结，而目前人们热衷的当代性或者当代主义的讨论，大有替代现代性和后现代主义的雄心。

终结的概念来自黑格尔，他在《美学》一书中首先提出"艺术的终结"这个命题。对于黑格尔而言，艺术、宗教和哲学都属于人类的精神活动。黑格尔相信，在任何历史时期，三者之中总有一种活动成为主导者。他认为古埃及是由艺术主导的；在古希腊时期，艺术和宗教是平衡的；在古代晚期基督教成为主导因素。在黑格尔所处的时代以及现代，艺术成为它自己。当艺术不再被宗教和哲学主导的时候，艺术开始不断地质询自己的本质，于是便会出现这样的情况：首先，艺术的哲学意识迫使艺术不断地寻找一种特定的表达方式，并以此检验艺术如何在过去表现精神理念，同时预测未来的艺术将如何表现理想；其次，这种检验使得怀疑和质询成为艺术之所以成为艺术

[12] 伊娃·格伦（Eva Geulen）在她的《艺术的终结》中讨论了黑格尔之后，尼采、本雅明、阿多诺、海德格尔等西方哲学家对艺术终结的讨论。参见 Eva Geulen, *The End of Art: Readings in a Rumor after Hegel*, Stanford: Stanford University Press, 2006, trans. by James McFarland, from German *Das Ende der Kunst: Lesarten eines Gerüchts nach Hegel*, Frankfurt am Main: Suhrkamp Verlag, 2002。

[13] 各种终结论包括历史的终结、语言的终结、人的终结、科学的终结、风格的终结、前卫的终结、修辞的终结和绘画的终结等，不一而足。

的特定方式，于是，一个以往不存在的问题出现了，即艺术应该再次成为绝对精神的载体，还是更应该关注自我反省和自我分析的运作过程？在这种情况下，寻找精神家园成为艺术赖以存在的基本前提，于是，艺术成为哲学，从而走向自己的终结。

艺术的哲学化开始于浪漫主义。浪漫主义仍然认为艺术是哲学理念的载体。在浪漫主义那里，艺术的哲学化表现为浪漫主义对艺术表现何种人性本质感兴趣。但是对当代艺术而言，艺术的哲学化已经变成如何把艺术本身变成哲学和观念。

黑格尔的宗教、哲学和艺术的核心是古典人文主义，因此，当他指出艺术终结的时候，暗示着人文主义的终结。但这不等于艺术丧失了表现人的精神的功能，只不过这种精神已经不是古典人文主义，而是一种更加个人化的、内在的和"自由的"（同时也是困惑的）现代人的精神理念。对后者的关注和探讨是现代主义思想、哲学和艺术表现的核心。对于当代思想家而言，古典人文主义的终结恰恰是现代个人自由主义的开始。

1969 年，德里达发表了一篇题为《人的终结》的论文。[14] 在这篇文章中，他重新解读了德国三位思想家黑格尔、胡塞尔和海德格尔看待人或者人类的观点。德里达从与结构主义相反的角度对关于人类的认识进行了分析，认为在这些思想家的话语中，"人"都是一个普遍的人。他用"人的解脱"这一观点去解构之前那些德国哲学家普遍的"人"的概念。德里达认为，当下（20 世纪 60 年代末期）是人的解脱时代的开始。

德里达所说的"人"是人文主义（humanism）的"人"，也就是从文艺复兴到启蒙运动的"人"的概念。其实在德里达之前，海德格尔就已经批评了启蒙的人文主义，认为它是形而上学，因为它认为人至上无比，就像上帝。然而，海德格尔并不认为自己是反人文主义的，相反他认为自己主张的是高层次的人文主义。海德格尔不把人视为所有存在的中心，认为只有这样，人的地位才能被充分认识，而传统形而上学的人文主义主张的人类中心论反而把人的地位放低了。他从"存在"而不是主客体二元的角度揭示人的此在性质，这是对人文主义，或者人类学（anthropologie）的清理。[15] 海德格尔对人类中心论的否定有些接近庄子的《齐物论》，后者认为世界万物与人在品性方面是平等的，表面的差异背后是平等和齐一。只不过，庄子不是从哲学本体论的角度去论述，而是从诗意、联想、比喻和辩证的角度入手。与此相反，笛

[14] Jacques Derrida, "The Ends of Man", *Philosophy and Phenomenological Research*, Vol. 30, No.1, 1969, pp. 31-57.
[15] 海德格尔认为，启蒙时代的哲学家把人的主体性推到了合法地、技术性地征服世界的地位。主体越具有支配性，客体就越客观被动，于是世界观和有关世界的学说也就变成一种关于人的学说，即人类学。这种哲学以人为出发点，并以人为旨归。〔德〕马丁·海德格尔：《林中路》，孙周兴译，上海：上海译文出版社，1997 年。

卡尔和康德的人文主义观点认为人不但比万物聪明，甚至总是比前人更聪明和进步。在康德那里，"主体性"不仅仅是一个概念，而是建构人自己及其所生存的世界的原理。如果把主体性与现实的自我连在一起，那么康德意义上的自我是"超越的自我"（transcendental ego），或者说是具有超越品质的自我，即接近主体性的自我。

存在主义者萨特被看作批判启蒙人文主义的先驱之一。他拒斥康德"超越的自我"，并且认为自我应该是可体验到的实实在在的存在。尽管如此，萨特并没有全然否定康德的自我。因为萨特虽然否定了此刻正在发生的那个自我，即那个进行时中的不理想的自我，但他心目中努力要实现的，是从当下自我发展而来的那个理想的、未来的自我。萨特的这个"自我"曾经深刻地影响了西方现代艺术，包括身体艺术（Body Art），艺术家通过自己的身体表达社会观念。正在表演的身体是不理想的自我，这个自我的意念则趋向那个未来的理想自我。

但是，20世纪60年代以后的主要思潮，特别是后结构主义哲学和语言学，从根本上放弃了"主体性"这个命题，并且认为这是一个不可讨论的话题。就像当初海德格尔用"存在"代替"本体性"一样，后结构主义哲学认为，哲学革命的目的不是搞清楚主体性，而是要改变话语模式和语汇系统这一塑造主体性的语言现实本身。后结构主义把主体性变成一个政治和意识形态的话语权力中心，而以后结构主义为核心的当代语言文化学的目的，就是要印证这个无形的、无时不在的话语中心的存在。这一求证的潜在诉求是当代社会的极端个人自由主义。

寻找这种自由的途径之一是对旧有语词进行革命。旧的语词总是把主体性和历史进步绑在一起，认为有了主体意志才有历史进步，反之亦然。现代形而上学思想家也谈主体、自律或者自由意志，但是，他们的认识离不开历史规律。这是从黑格尔的历史主义发展而来的，语词的积累和知识的增长决定了人文主义的进步历史观。因此，后结构主义的个人自由论者旨在推动一次彻底消解前人语词积累的全面革命，他们认为前人的词汇系统是腐朽的，需要终结。这是西方当代语言学转向的哲学动力。

德里达和福柯不仅拒绝人文主义在认识论方面的积累和知识进步的信仰，而且在社会历史方面批判康德的人文主义。康德认为人类不论在道德上有多少缺陷，总会走向意识中建构的那个完美的未来。黑格尔的历史辩证法观点亦如此。而后结构主义则认为，我们只是生存在现在，那个不断进步的过去已经在19世纪就终结了。不幸的是，在那个"过去"已经终结了很久之后，我们才开始思考我们的上帝和自己的信仰问题。[16]

[16] Quentin Skinner ed., *The Return of Grand Theory in the Human Sciences*, pp. 46-49.

在持"人的终结"的观点的学者看来，并没有进步的历史这回事。进步的历史仅仅在幻觉和小说中存在，而哲学不过是人类对自己的理性能力充满自恋的固执描述而已。"人的终结"也体现为一种社会现象。20世纪60年代末美国的反越战、法国的五月风暴以及世界各地的工潮，都促使人们对以往的"人"的概念进行反思。第二次世界大战虽然给人类带来巨大创伤，令人失望，但是经历二战的那一代人仍然保持着原先的理想。实际上，只有当嬉皮士一代出现时，才彻底出现反抗和颠覆的思想和行为。德里达的"人的终结"理论引发了广泛的讨论，以及哲学、历史、艺术等领域的反思。颠覆和破坏结构主义成为20世纪60年代大部分文化人的共同行为准则。

德里达写于1969年的《人的终结》带给法国哲学界一个非常激进的信息，那就是人文主义应当被某种新的东西代替，这个新东西就是解构主义。其实，德里达在这篇文章中提出的反人文主义和萨特的存在主义有关。爱德华·巴林（Edward Baring）指出，德里达所说的这个哲学转向是他同时代的知识分子，比如福柯和巴特等激进的后结构主义学者的一个共识。但德里达的反人文主义倾向得益于他对萨特的存在主义的研究。萨特所宣称的人文主义主要集中在他1946年发表的文章《存在主义是一种人文主义》中。在萨特那里，人文主义不单单是一种形而上的理想，更重要的是，它是一种生活价值观，和每一个个体的具体生活紧密相连。

萨特带有个人色彩和日常色彩的人文主义，或许正是对德里达的解构的人文主义的启示，只不过德里达换了一个说法。[17] 德里达的《人的终结》成为一个时代的标志，被很多激进者所接受，并最终在1968年春天的五月风暴中爆发性地体现出来。正如罗西·布莱多蒂（Rosi Braidotti，1954— ）在《后人文状况》一书中指出的："从60年代到70年代，反人文主义的火种引起新的社会运动和当代青年文化运动，包括女权主义、反殖民主义、反种族主义和反核、和平主义等运动广泛传播开来。"[18]

黑格尔的人文主义也启发了另一位"人的终结"理论家，这个人就是弗朗西斯·福山（Francis Fukuyama，1952— ）。福山是一位日裔美籍学者，现任美国霍普金斯大学国际关系学院院长。他是一个保守主义者，在1989年的《历史的终结及最后之人》这本书中指出，过去的那种理想化的自我，那种可以拯救和主导世界的人的观念已经终结，代替它的应该是自由、民主和平等的宪法结构。[19] 福山否定社会主义、共产主

[17] Edward Baring, *The Young Derrida and French Philosophy 1945-1968*, Cambridge (U.K.) and New York: Cambridge University Press, 2011. 作者认为，萨特在他文章中流露出的马克思主义和受基督教影响的政治倾向，与当时公众的类似思想形成共鸣。萨特的书写不免带有煽情和迎合的味道，这是作为一个公众知识分子必不可少的特质。而德里达的反人文主义转向同样来自这样一种公众策略。

[18] Rosi Braidotti, *The Posthuman*, Cambridge: Polity, 2013, p. 17.

[19] Francis Fukuyama, *The End of History and the Last Man*, New York: Free Press, 1992.

义和军人政权，认为它们需要改弦更张。他的理论受到了很多西方左派的批评，事实上他保守温和的终结理论也被证明是行不通的。资本主义自由经济并没有带来真正的平等自由，世界充满了经济强权和掠夺，污染和破坏自然的现象愈发严重。"9·11"事件是西方世界和伊斯兰世界冲突爆发的标志，导致世界向两个极端方向发展：一方面是宗教极端思想的发展，另一方面由于"9·11"的刺激出现了新的国家主义，这是对民主的颠覆。当国家利益和平等公理发生冲突时，政权选择的往往是国家利益。事实上，福山之后调整了他最初的观点，认为21世纪的成功社会应当首先有一个方向正确、执行有力的政府，其次是民主，最后是合理的经济政策。

"人的终结"必定带来对启蒙进步的历史主义观点的批判，而对后者的批判则必定带来对现代性的批判，因为现代性是启蒙思想的直接结果，于是"现代性的终结"成为当代另一个终结论话题。在这方面，格安尼·瓦蒂莫（Gianni Vattimo，1936— ）的《现代性的终结》具有一定的代表性。瓦蒂莫认为，启蒙运动以来的进步、发展理念带来了一种"非线性变异"（nonlinear-transformation），具有"后历史"（post-historical）的特点。这也与前面已经提到的当代艺术批评中频繁出现的概念，比如散溢、瞬间和错位等有关。这种持续地追逐新奇和多样性的生产体系生产出来的恰恰是相同的、复制的或者模仿的批量产品。[20] 这是一种追逐"一样"的逻辑，尽管它带给我们的视觉效果是丰富的和多样的，比如沃尔玛、麦当劳、宜家等就是这样的消费典范。现代性的终结也是新马克思主义社会和文化理论的核心，我们在阿多诺、比格尔、鲍德里亚乃至詹明信的理论中都可以看到这一点。对新奇和多样性的追逐与资产阶级社会的民主自由的意识形态是一致的，这一点我们在第七章已讨论。在《绘画中的真理》中，德里达将达利的鞋、沃霍尔的鞋与梵·高的鞋作对比，颠覆了唯一性和神圣性的古典再现原则。这种"歌颂"相同和复制的语言模式（比如丝网印刷、现成品），都是建立在"后历史"的解构哲学基础上的。

然而，后历史主义又走到了另一个极端，即强调瞬间、平面和复数性，以及散溢的无中心和无逻辑结构。无结构和无本质，所指失效或者亏空，似乎为艺术品的解读提供了极大的自由，其结果就是非结构和非历史的无边再现，或者散溢再现。因此，格安尼·瓦蒂莫的"非线性变异"其实和詹明信的后现代主义的"表面化"和"陈词滥调"相类似，都是无边再现的基本特点。

与各种历史终结论相呼应的艺术终结论，是20世纪80年代以来后现代主义思潮

[20] Gianni Vattimo, *The End of Modernity: Nihilism and Hermeneutics in Postmodern Culture*, trans. by Jon R. Snyder, Baltimore: Johns Hopkins University Press, 1988, pp. 7-8.

的一部分，它表现出对现代主义语言游戏的失望（被称为"游戏终结"[endgame]）。"游戏终结"是 1986 年波士顿当代艺术馆举办的一个展览的名称。在这个展览的画册中，布瓦、福斯特和克劳等人发表了文章，他们都宣布了绘画的终结，其理论根据有二个，一是解构主义哲学，另一个是文化工业理论，二者共同从消解的角度颠覆了现代主义的基本原理。大量运用波普和反讽手法的艺术成为市场新宠，精英艺术已经被大众流行文化所颠覆，复制和批量生产使现代主义的原初性和唯一性消失。[21]

"游戏终结"实际上是过去 40 年西方艺术理论所关注的"后"什么问题的总爆发。所有这些终结论既可以是自由的开始，也可以是保守的倒退。而各种"死亡"的理论，包括现代主义的死亡、绘画的死亡、原创性的死亡、宏大叙事的死亡等都折射出过去 40 年里西方学者从不同角度对启蒙运动以来的人文主义和现代性的反思和批判。

第三节　艺术史终结论：后历史主义叙事

这一节笔者将主要讨论丹托和贝尔廷的艺术史终结理论。大约在同一时期，美国的丹托和德国的贝尔廷都发表了关于艺术史终结的文字。但据丹托讲，他们那时并不知道彼此的观点。[22]

丹托的艺术终结是他自己的艺术史理论的延伸，他没有怀疑主义的立场，也不挑战和批判前人的艺术史理论，而是将他的理论建立在传统艺术史的自足系统之上。他也关心当代艺术，但他的当代艺术是按照时间先后划分的，是超越了传统自然主义和现代主义的艺术。丹托不大讲后现代，他的当代似乎涵盖了后现代。他在 1997 年做了一个系列讲座，题目是"艺术的终结之后：当代艺术与历史的界限"，并以同样的标题出版了专著。[23]

丹托认为，现代主义之前的 6 个世纪属于自然主义阶段。在自然主义阶段，艺术表现的不是事物的本质，而是外在的样貌。因此，艺术形象本身不具备内在性。这个说法其实就是福柯所说的前古典，即文艺复兴的知识陈述模式，主要基于艺术形象和外在形象的相似，或者按照我们的理解，就是"无语词"再现阶段。

[21] Yve-Alain Bois and Thomas E. Crow et al., *Endgame: Reference and Simulation in Recent Painting and Sculpture*, Cambridge, Mass.: The MIT Press, 1986.

[22] 贝尔廷于 1983 年发表了《艺术史的终结》，丹托在 1984 年发表了《艺术的终结》。参见 Arthur C. Danto, *After the End of Art: Contemporary Art and the Pale of History*, Princeton: Princeton University Press, 1997, notes of Chapter 1, p. 17。

[23] Arthur C. Danto, *After the End of Art: Contemporary Art and the Pale of History*, 中文版见〔美〕阿瑟·C. 丹托：《艺术的终结之后：当代艺术与历史的界限》，王春辰译，南京：江苏人民出版社，2007 年。

丹托所说的模仿不具备内在性的结论，显然不被西方符号学艺术史家，比如布列逊等人接受。丹托所说的事物的本质，是指客观物象的内在意义。但是，该如何判断一个可以识别的物象是否呈现了特定的意义，从而成为具有内在性的艺术形象呢？是不是看似模仿的形象就没有内在意义呢？这种建立在传统模仿说基础上的叙事理论，显然已经被很多当代理论家所否定，比如在我们前面提到的布列逊等人的后结构主义艺术批评中，模仿外在客观形象并非没有意义，这些形象要么具有既定的图像学意义，要么已经被既有的话语中心侵入，它们与非模仿物象（所谓的观念图像）一样都具有内在意义（或者都不具有内在意义）。从这个角度讲，它们是平等的符号。

丹托认为，与自然主义阶段的模仿外在不同，现代艺术处于一个宣言时代（age of manifestos）。艺术家和艺术批评家主要运用宣言去创作和界定他们的艺术，在此阶段，这是唯一有效的艺术史方法。这个宣言时代标志着前 6 个世纪的自然主义阶段的终结。抽象艺术家，或者从广义而言，现代主义艺术家认为自然主义不能解释艺术或艺术史的本质，因此就需要艺术家和艺术批评家去解释为何某些艺术符合艺术史的需要，而某些则不符合。

到了当代，这种宣言时代结束，取而代之的是"什么都可以"的自由境界。我们可以把历史分成为自然美（自然主义）、哲学美（现代主义）和外部世界的美（当代艺术），当然，这种区分还是从黑格尔的艺术终结论演变而来。丹托所说的"什么都可以"的当代艺术，类似于黑格尔的艺术走向哲学的阶段。丹托承认他受到了黑格尔的启发，只不过他的当代艺术自由已经不是纯粹的精神或者观念的自由，而是与市场体制发生关系的自由。外部世界的美本身已经不是美，而是由体制、系统所决定。尽管丹托不得不迎合 20 世纪 60 年代以来的体制批判的主流理论，但他所勾画的历史仍然是一个潜在的风格发展史。比如，沃霍尔的现成品在他看来具有一种新的"相似"（resemblance）再现风格。决定某一阶段风格的思想（或者无思想，比如自然主义时期）更多的是哲学，或者准确地说是美学。因此，他在很多时候忽略了真正的历史的上下文。但无论是自然的风格、观念的风格还是自由的风格，都免不了和历史结构有关。当然，丹托是个哲学家，他完全可以从哲学的角度，而不是社会学或者其他的角度去阐释艺术史。[24]

那么，什么是艺术的终结呢？丹托认为，20 世纪 60 年代以后，由于艺术大量运

[24] 丹托关于当代艺术家和艺术作品的评论收集在两本著作中，见 Arthur C. Danto, *Beyond the Brillo Box: The Visual Arts in Post-Historical Perspective*, Berkeley and Los Angeles: The University of California Press, 1992; Arthur C. Danto, *The State of the Art*, New York: Prentice Hall Press, 1987.

用现成品，同时艺术的自我界定成为一种哲学意识，所以艺术不再延续以往的美，不再是视觉模仿的美和思想的美，而成为哲学思考的一部分。艺术终结后艺术中的观念继续发展，艺术生产也要继续，但艺术已经成为哲学的一部分。此外，艺术也成为社会的一部分，或者社会本身成为艺术的内容，艺术失去了自我。这个观点当然也是从黑格尔那里来的。黑格尔认为，艺术失去自我，因此需要不断寻找哲学的帮助来证实自己身份的合法性。实际上，当代艺术就是在面对不断变化的社会政治的情况下质询何为艺术以及艺术的价值何在。这也是 20 世纪 60 年代观念主义艺术最初的观点。概念先于形象，思想先于艺术，最后艺术体制成为艺术内容的一部分。70 年代以后，美国的观念艺术从对概念的表现转移到对艺术体制的批判，也就是丹托所说的当代艺术对外部世界（不是自然主义阶段的外部形象）的再现。丹托认为，正是这种外部世界的“美”导致当代艺术表现手法上的自由。这里的自由主要是指媒介运用的自由，比如现成品和其他材料，包括数字科技手段的运用等。

相对而言，古斯皮特的艺术终结理论远比丹托有激情。他是一位艺术批评家，其有关艺术终结的观点带有保守主义倾向。与丹托和贝尔廷不同的是，后两者对当代投入了一定的热情和中立态度，认为终结是一种开放和可能性，而古斯皮特则强烈地质疑当代（他称之为现代，modern）。他在书中一开始就引用了斯特拉的一些话批评当代艺术。对于斯特拉和古斯皮特而言，现代艺术的超越品质在当代已经荡然无存。[25]

古斯皮特对当下艺术的最大抱怨，是它失去了与日常生活的对抗性。当代艺术已经成为日常生活的娱乐方式，而不再提供高级的审美意趣。艺术已经进入后美学时代，感觉和理性分裂，内容和形式分离。艺术只是在满足日常社会兴趣的需求（无论是市场的还是大众媒介的），想象力已经让位于实用性，因此艺术也不再考虑如何为后代提供审美和精神财富，以作为他们的历史遗产。

古斯皮特的回归过去的观念是保守的、怀旧的，可能对当代艺术也没有太大的思想价值，大多是一种愤怒情绪。他的观点成为一些不能达到一流水平的当代艺术家的托词。尽管如此，他的非主流观念倒可能指出了西方当代艺术的根本弊病所在，那就是审美与实用、情感与理性的分离，以及向大众媒介的屈服。他的讨论虽然并不那样哲学化和系统化，却指出了问题的关键，这是贝尔廷的艺术史批评和丹托的哲学美学批评所缺乏的。古斯皮特虽然没有后两者那样的杜尚情结——古斯皮特恐怕还是古典

[25] Donald Kuspit, "Changing of the Art Guard", *The End of Art*, Chapter 1, Cambridge (U.K.) and New York: Cambridge University Press, 2004, pp. 1-13.

或者现代主义高峰的钟情者，但是他的精英意识和文化价值的出发点是前两者所没有的。相比之下，贝尔廷的艺术史终结与西方最近的转向意识最为接近，也与当代艺术理论的前沿批评，比如全球化艺术批评最为接近。他在最近十余年的当代艺术理论研究、全球化艺术的阐释和策划活动中非常活跃，发表了不少的文章。2009 年，笔者参与组织了北京大学美学与美育中心、中国人民大学人文学院、墙美术馆、芝加哥艺术学院和匹兹堡大学共同举办的"中国当代艺术·国际论坛"，贝尔廷也参加了这次论坛并做了演讲。[26]

贝尔廷的理论来自德里达的解构主义立场。他推崇当代艺术的多元化和全球化，最感兴趣的是如何建构一种全球化当代艺术理论。因此，他对数字科技艺术以及美术馆的现状很感兴趣。

贝尔廷最有影响的著作是他 1984 年出版的《艺术史的终结？》。在这本书中，他首先区分了"艺术"（art）、"艺术的历史"（history of art）和"艺术史"（art history）三个不同的概念。"艺术"当然是指创作实践。"艺术的历史"述说了艺术是如何按照历史进程发展的。按我们的理解，贝尔廷的"艺术的历史"是从历史发展的角度评论艺术，或者是从历史角度阐述自己的艺术发展观，换句话说，"艺术的历史"虽然是在讲历史，但是不期望还原那个真实的过去，而重在探讨艺术为什么会发展为今天的样子。因此，"艺术的历史"属于哲学和批评的范畴。而"艺术史"则是一个学科，主要关注如何把艺术还原到具体的上下文背景中，重在历史描述，而不是艺术批评。贝尔廷的《艺术史的终结？》主要从第二个方面，即"艺术的历史"的角度讨论终结问题。[27]

贝尔廷崇尚历史书写的当代性。从这个角度来看，他应该赞成意大利哲学家克罗齐的"一切历史都是当代史"的观点。贝尔廷以几位西方著名艺术史家为例展开讨论。他认为，虽然瓦萨里和温克尔曼都是在写美的历史，但是，瓦萨里写出了他那个时代的文艺复兴最伟大的艺术历史，而温克尔曼则通过颂扬古希腊罗马的艺术去刺激他那个时代的艺术。他们都关注当下的艺术是如何被创造出来的。黑格尔的艺术历史书写完全不考虑现在，认为艺术历史就是过去了的事。但黑格尔的历史观却深深地影响了后来的艺术史家，以至于他们都把艺术史视为书写过去那些与现在没有关系的艺术。对于黑格尔来说，艺术史的天职是思考过去，因为它已经注入了人类历史中那个普遍

[26] 贝尔廷以"全球化时代的当代艺术及艺术博物馆"为题发表了演讲，参见会议论文集《什么是中国当代艺术？》，成都：四川美术出版社，2010 年，第 150—178 页。

[27] Hans Belting, *The End of the History of Art?*, trans. by Christophe S. Wood, Chicago: The University of Chicago Press, 1987.

的观念或者绝对理念，与艺术所发生的现实世界无关。贝尔廷认为，黑格尔的"过去"是独立于过去的历史背景的艺术，它与艺术发生时的当代历史没有关系。因此他说，黑格尔描述了一个静止的、景观式的、独自沉思过去的"艺术史"。[28]

贝尔廷的一个精彩观点是，黑格尔的沉思的艺术史开启了一个新的时代，自他之后的艺术史家不再像瓦萨里和温克尔曼那样关注当代，而只是把过去的艺术家的创作连接成一个从古到今的历史。艺术家也不再关注如何创作大师作品，不再寄希望于成为历史中的艺术家。相反，艺术家开始努力成为"前卫"，与历史断裂。而这个前卫又有社会前卫和美学前卫之分。

从这个角度出发，贝尔廷认为所有 20 世纪以来的艺术史书写都是失败的。无论是从风格的角度把时代精神与艺术史联系在一起的李格尔，还是以图像学研究为使命的潘诺夫斯基，或者以解释学方法研究艺术的伽达默尔，以及研究艺术风格发展原理的沃尔夫林和以心理学方法研究艺术的贡布里希，他们都是失败的，因为他们的方法都无法解释艺术如何作为人类的一种独特活动而存在、发展。既然他们在艺术与人的关系的认识方面出现了问题，那么他们也就无法描述真正的艺术发展历史。换句话说，艺术和历史都在这些艺术史研究中迷失了。贝尔廷非常自信又略带武断地指出，不幸的是，这些大师们撰写的显赫的艺术史既成不了艺术，也成不了历史。由此出发，贝尔廷认为正是这种艺术史书写的失败导致了艺术史的终结。

在这方面的讨论中，贝尔廷对以往的西方艺术史家有很多精彩的评论。比如，他认为在李格尔那里，风格既可以解释历史，同时又独立于社会，然而李格尔相信风格可以解释社会。他还认为沃尔夫林的物理–心理的对称原理带有绝对性，但它忽视了视觉形式的文化和社会根源。形式不仅仅是形式，而且充满了生命和意义。自从沃尔夫林以后，艺术史研究不再是写作者的某些观点和看法，而是关于写作者的印象。这是一种当代的艺术经验。贝尔廷认为潘诺夫斯基的图像学适用范围甚至比沃尔夫林的风格艺术史更窄，也不如黑格尔的理论（黑格尔对日用工艺品、建筑、音乐、服装都进行了研究），因此在整合历史的野心方面，图像学甚至比风格学还少。图像学只能在文艺复兴和巴洛克艺术领域成功，特别是只能在文学性叙事的艺术作品中成功。因此，图像学是"保留剧种"，并没有前途。而贡布里希的理论将直觉与再现放在观察和临摹自然的规范，以及不断修正这个规范的问题上，他还尽力解决如何将视觉语言翻译为语言的再现。然而，在贝尔廷看来，心理学作为一种心理解释的科学不能检验

[28] Hans Belting, *The End of the History of Art?*, trans. by Christophe S. Wood, pp. 7-12.

真正的和真实的文化创造活动。

贝尔廷明显地对传统艺术史研究中的理性、样式化和逻辑分析不感兴趣，相反，他对感性、印象等经验性的艺术认识方式更感兴趣。贝尔廷推崇偶然性的个人经验，否定艺术史的单线逻辑。这些看法受到了后结构主义哲学的影响。他认为，艺术史的单线逻辑已经没有了。那种一个流派接着一个流派的线性发展逻辑已经"死"了，但是艺术没有"死"，因为艺术在朝着不断发现新问题和新方法的方向发展。这个"新"就是个人经验，是偶然和不断变化的新经验。这与德里达的"散溢"观点，以及上面提到的瓦蒂莫的"非线性变异"观点类似。

艺术作品、艺术家、艺术观众和文化情境，都是我们理解艺术和艺术史写作应当考虑的因素。各种人文学科的对话比孤立的学科认识更重要，这也是笔者在第十一章讨论的布列逊在他的新艺术史理论中强烈呼吁的。跨学科、跨文化是当代解释学的基本视角，比贡布里希的"心理-视觉"的试错心理学复杂得多。贝尔廷也认为，当代解释者不仅受到先前解释者的"历史延续性"的影响，而且受到他自己的艺术经验和知识储备的局限。这是笔者在第五章关于巴克桑德尔和伽达默尔的部分就已经讨论过的话题。

贝尔廷的艺术史终结论带有一种怀疑主义态度。他认为，理想的艺术史书写一方面应该阐释艺术作为人类生活和思想活动的一部分所具有的独到之处，另一方面可以从历史的角度来编织它的发展过程。在贝尔廷那里，作为人类生命活动组成部分的艺术与它的延续形成的历史是两回事，它们是具有不同价值目的的两种认识方式。贝尔廷对具有生命的艺术和理性逻辑的艺术史的界定和区分是偏执的，难怪他推崇瓦萨里和温克尔曼。但问题是，编撰具有生命的艺术的历史难道就不需要生命经验的参与吗？我们可以批评某些史家感觉迟钝，批评 20 世纪以来的艺术史欠缺生命经验，但是我们仍然希望在艺术史写作中重现生命力。重要的是，理想的艺术史应当能够把这种艺术史家的生命经验与被书写的艺术中蕴含的生命经验对接起来，并且从历史的变异角度做出解释。这不仅仅是艺术的归宿，也是艺术史的归宿。

其实，贝尔廷指出的艺术史终结的问题，并不在于艺术史书写缺乏艺术创作中的那种生命参与，而在于启蒙以来艺术史理论和批评的核心——再现理念从形而上学逐步走上了文化政治语言学的工具理性道路。生命经验需要超脱、自在、激情和信仰，古往今来的杰出作品都不是建基于有用，而是无用。只有认识到艺术的无用，才能够给予艺术极大的自由。因此，有关如何理解历史以及如何解读某一时代的作品意义，不能依靠把个人经验与原理、时代精神完全对立起来的立场和态度，就像贝尔廷那

样，相反，要更好地把二者对接起来。对接的动力和目的与无用的艺术创作观念是不冲突的，而是共通的。

距离贝尔廷写《艺术史的终结？》已经过去了三十余年，艺术史的研究方法和角度发生了很大变化，但是一种全球多元的艺术史研究视野还没有出现，一种打破以欧洲为中心的新的全球艺术史方法论还没有出现。尽管今天一些当代艺术研究者和批评家，包括贝尔廷在内，都开始推动全球当代艺术理论，即跨国当代艺术理论的探讨和建构，但是一方面新的全球化艺术叙事具有与以往权威话语相似的整合性倾向，即把不同地域的当代艺术用"跨国当代性"的名义统合起来，冠以当代艺术的名义，另一方面跨国艺术的去传统和去文化个性的标准又会把当代艺术带到"无边叙事"和"无边再现"的虚拟境地。奥思本用《到处都是还是全都不是：当代艺术的哲学》命名他近年讨论何谓当代艺术哲学的著作，确实对我们有很大的启发。[29]

贝尔廷的艺术终结论折射出当代艺术和艺术史理论的巨大焦虑。当代西方学者拒斥启蒙的宏大历史叙事和形而上学。正如福斯特感叹的，当代艺术实践和理论似乎把历史决定论、观念认识及批评判断都推向更加自由的境地。这就是差异性和自由散溢。那些曾经指引着艺术实践和理论的新前卫和后现代主义等范式已经变成"沙子"，而且目前没有任何解读模式可以替代它们。[30] 散溢和"沙子"状态非常形象地描述了我们所说的"无边再现"的当代西方艺术理论。福斯特说，当代艺术的"自由"和"新"，在于当代艺术和文化不断地寻找异质性，然而，为获取这种异质性也要付出代价。

近年来在美国和欧洲非常流行的一种做法，是打破传统艺术史的分类形式。古埃及、古希腊、古罗马、中世纪、文艺复兴、现代和当代，以及亚洲、拉美、非洲艺术这样的分类被主题性分类，比如身份性、互动交流、当代性等所取代。笔者认为，这种分类其实就是强调所谓的艺术史中的"同质性"特点。它带有视觉文化和政治语言学的整合倾向，试图消除传统的地域、风格和线性时代的边界，突破历史时间的线性和文化区域的孤立性局限，对打开艺术史研究的眼界很有益。但是，从另一角度来看，分类或者主题的设定，总是有预设前提，虽然扭转了以往艺术史主要以作品为对象的客体研究（object studies）和以西方观念为标准的研究方向，但它有可能更加危险，因为它是一个新的结构理论的产物。

其实，笔者认为这里所说的历史终结不仅仅是指现代主义的终结，而是说无论现

[29] Peter Osborne, *Anywhere or Not at All: Philosophy of Contemporary Art*.

[30] Hal Foster, "Questionnaires on 'The Contemporary'", in *October*, No.130, Fall 2009, p.3.

代主义的进步、革命、前卫和理想，还是后现代主义颠覆现代主义的逻辑在今天都已经不再生效。这也显示出当代艺术实践及理论缺少一种价值标准和方法判断自身。当后现代和后结构主义打破了所有的结构和理想以后，得到的必然只是自由发散和无法连接的异质性所堆起来的沙滩。如果说现代是立，后现代是破，那么当代就是既不立也不破。当代的时间成为完全没有历史上下文，或者说是反历史上下文的时间，即丹托等人说的"后历史"的时间。

历史的逻辑可能没有绝对的先后，真理不一定是由主客体关系决定的，内容和形式（能指与所指、概念与图像等）也不是二元对立的。西方从启蒙开始的不同阶段的二元的再现理论模式，在今天受到了怀疑和否定。或许，我们需要思考建设一种多边的、非二元对立的、多种力量互相转化的理论的可能性。在整合西方再现论、吸收非西方传统并与生活经验对接之后，我们或许能够发现一种建设性的，而非怀疑和解构的理论。

第十三章

『当代性』：全球当代的虚拟再现

艺术终结的论调是伴随着后现代主义出现的，后现代主义自己也随着终结论而终结。今天，后现代主义面临着一个非常尴尬的境地：它要么是现代主义的延续，要么就是当代性的一部分。现代性和当代性似乎更像是符合前后逻辑的两个紧密连接的时代性理论，而后现代主义则只是一个短暂的过渡，甚至"后现代性"（postmodernity）这个概念也从未像现代性和当代性一样，成为一个正式被学术界使用的专有名词。

20 世纪 80 年代兴起的艺术和艺术史的终结论，其本身就是一种对当代艺术反思的危机论，或者说，它是从历史的角度去反思当代艺术的走向，是对一种具有新定义的当代艺术的呼吁。自从 20 世纪 90 年代末开始，西方的后现代主义退潮，人们转而展开对当代性和当代艺术危机的讨论。这种讨论主要集中在三个方面：（1）当代艺术从何时开始？（2）当代艺术的特点是什么？（3）有没有当代艺术的哲学？如果有，它是什么？

当代性成为过去十年的一个新话题，而这个话题仍然离不开"再现"这个核心问题。当代艺术如何再现当代纷繁的艺术现象及其背后折射的错综复杂的历史时间，这成为当代性面临的主要问题。迄今为止，还没有任何一种当代性理论普遍地被学界接受，就像现代主义和后现代主义得到的共识那样。

与现代主义和后现代主义有明确的批判指向不同，当代性理论不是一个文化批评理论，而更像是一个囊括政治、经济、历史、种族和文化的宏大叙事理论，即从不同的理论角度为当代艺术甚至人类的全球化时代下定义，勾画当代艺术的全貌，甚至提出前瞻性理论。当代性理论也不像现代主义和后现代主义那样，从欧美的艺术史逻辑出发，去反思旧的主义，倡导新的主义。当代性理论试图为全球文化和艺术找到存在的合法性依据，包容所有的文化传统和各种在地的当代现象。所以，当代性理论本身及其勾画的全球当代艺术的特点（或者它的哲学），带有很强的虚拟性和乌托邦色彩。其最大困境在于，它要用一种全能理论去再现超越当下不同人群的现实经验，同时也要超越各种在地文化的时空经验，"再现"因此不再是传统意义上的再现某种主体或者主体性（包括存在性）。因为全球化时代的主体性已经被彻底两极化，要么是宇宙的和全球的，要么是极端自我的和私密性的。[1] 现代性和后现代的主体性都是关于"我们的"，即某种文化的（比如东方和西方，基督教和伊斯兰教，女性和男权），或某个集团抑或阶层的（比如精英和大众），而全球化和当代性则是属于"每个人的"。然而，笔者认为，这种乐观的当代性很可能演变为一种全球化时代新的空想乌托邦。

[1] 安东尼·吉登斯（Anthony Giddens）是最早提出全球现代性所催生的两种极端身份意识的学者之一。在 20 世纪 80 年代末到 90 年代初，吉登斯提出了全球化社会中的自我身份性理论。他把 1989 年以来的全球化称为"晚期现代"（late modern）。参见 Anthony Giddens, *Modernity and Self-Identity: Self and Society in the Later Modern Age*, Stanford: Stanford University Press, 1991。

第一节　当代艺术的特点和起源

当代艺术从何时开始？它主要有什么特点？如果现代主义和后现代主义都为自己描述了一个哲学宣言，那么当代艺术的哲学是什么？甚至不少人会问，在终结论和后历史主义之后，当代艺术还有哲学吗？

如果我们把这些问题暂且放到一边，首先来看看西方当代艺术史书写是如何为当代艺术分期的，或许我们可以从中得到启示。目前，西方学者对当代艺术的分期主要有三种意见。

一、1945 年战后分期

第一种分期法认为，当代艺术始于二战结束的 1945 年。这是目前在欧美广被接受的看法。此外，二战结束后的冷战是 1945 年以后的当代艺术的重要参照标准。战后当代艺术实际上仍然是西方（或者欧洲）现代艺术史的延续。20 世纪 80 年代以来的诸多教科书中，"1945 年以来的当代艺术"被看作一个新的艺术史时期，就像它之前的文艺复兴、巴洛克、新古典主义等一样。这种视角是战后初期当代艺术叙事的主流，最典型者为劳伦斯·阿罗维（Lawrence Alloway，1926—1990）撰写的 1945 年以后欧洲和美国的艺术史著作，其标题即为"战后艺术史"。阿罗维是力图为战后艺术的崛起找到充分理论和观念依据的首位重要的艺术史家。20 世纪 90 年代以来，在英语出版物中，又陆续出版了多种题为"1945 年以来的当代艺术"的专著和教科书。[2]

显然，这些以欧美为中心的 1945 年之后的当代艺术史叙事中，"当代"意味着战前现代主义艺术的延续。美国战后的抽象表现主义艺术成为主流叙事内容，它也随之成为战后艺术史的主要价值系统。[3]基于此，二战后的美国抽象表现主义（以及 20 世

[2] 阿罗维的重要著述包括：*Topics in American Art since 1945*, New York: Norton, 1975；"Art in Western Europe: the Postwar Years, 1945-1955", in *Network: Art and the Complex Present*, New York: UMI Research Press., 1984, Chapter 4。此外，尼克·斯丹格（Nikos Stangos）在 1981 年出版的《现代艺术观念》（*Concepts of Modern Art*, London: Thames & Hudson, 1981）一书也非常重要，它是一本有关现当代（20 世纪初到 70 年代）的艺术史著作，按照不同流派和运动的顺序编写。尽管也包括了 20 世纪上半期的现代艺术流派，但是此书主要从"主义"的角度，讨论现代艺术包括战后艺术的观念和理论宣言。而保罗·伍德（Paul Wood）等人主编的《遭遇抗辩的现代主义：40 年代以来的艺术》（*Modernism in Dispute: Art since the Forties*, New Haven: Yale University Press, 1993），则从后现代主义的角度审视现代艺术的各种"主义"。阿瑟·麦维克（Arthur Marwick）在 2002 年出版的《1945 年以来的西方艺术》（*The Arts in the West since 1945*, New York: Oxford University Press, 2002），把美国抽象表现主义作为战后西方艺术的起点，把现代主义和后现代主义的转折作为主要的议题之一，也把法国五月风暴及之后的女权主义、多元文化和后结构主义的兴起作为艺术史叙事的理论基础。丹尼尔·惠勒（Daniel Wheeler）编写的《世纪中以来的艺术：1945 年至今》（*Art since Mid-Century: 1945 to the Present*, New York: Vendome Press, 1991）是 20 世纪 90 年代初出版的一本非常实用的、印有大量图片的教科书，以美国抽象表现主义作为战后艺术的开始，并把战后艺术的源头追溯到 20 世纪初的现代主义。从冷战美学的角度讨论 1945 年以后西方当代艺术发展的代表作之一，是大卫·霍普斯金（David Hopkins）撰写的《现代艺术之后：1945—2000》（*After Modern Art: 1945-2000*, New York: Oxford University Press, 2000）一书，这也是继《1945 年以来的西方艺术》之后，牛津大学出版社出版的另一本当代艺术史教科书。

[3] 这方面的著作可参见 Michael Auping, *Abstract Expressionism: The Critical Developments*, New York: Harry N. Abrams, 1987.

纪 50 年代后期出现的极少主义）被归入"后形式主义"（post formalism）的范畴，以示对早期抽象主义（即形式主义）的承袭和变异。

近年的重要出版物《1900 年以来的艺术》是由《十月》小组的四位艺术史家——福斯特、克劳斯、布瓦和布赫洛撰写的。这本书也把 20 世纪艺术史分为战前和战后两个阶段，实际上就是现代和当代的区分。但是，作者又否认了这种断裂性，声称这样分期乃是为了符合学院艺术史教育的现状。作者还试图让主题、观念和流派穿越不同的时期，甚至关于艺术作品产生的几种方法论（心理分析学、社会学、形式主义和结构主义、后结构主义和解构主义等）也可以打破前后时代界限，贯穿战前和战后的艺术史。为力求客观，此书以历史事件（即每年发生的重要艺术事件）为导引来展开关于 20 世纪艺术史的叙述。[4]

这似乎是合理的叙事角度。比如，达达主义和超现实主义是二战前的现代艺术流派，但是在诸多"1945 年以后的艺术"叙事中，人们更愿意把战前的前卫流派视为 20 世纪 60 年代以后的当代艺术特别是观念艺术的直接起源。这条脉络构成了形式主义逻辑之外的另一个前卫历史逻辑，也就是许多欧美批评家和艺术史家所津津乐道的老前卫和新前卫，或者二战前的经典前卫抑或历史前卫向战后新前卫转化的历史（见本书第十章）。

东欧和苏联以及非西方的战后艺术，似乎被所有西方战后艺术史排斥在外，社会主义国家的艺术被看作西方当代艺术的对立面。[5] 然而，二战是反法西斯阵营战胜反人类阵营的战争，是西方国家和社会主义国家共同的胜利。这场战争对人类生存的意义远远大于现代主义和古典主义之间的文化对立，乃至资本主义和共产主义之间的意识形态的对立。二战期间和战后，在东欧、苏联乃至中国，都出现了很多表现民众反战、反腐败的批判性的大众艺术。比如在中国，就出现了很多漫画、版画、年画和招贴等生动的反战艺术。但是如何把这部分艺术纳入非冷战叙事的全球现代艺术史中，则是一个颇具挑战、迄今为止尚无人尝试的课题。

如果从马克思主义对全球现代文化的影响的角度来看，西方现代艺术和共产主义阵营的艺术都受到了马克思主义的影响（格林伯格早期就是马克思主义者，尽管是托洛斯基主义的马克思主义者）。但是，其影响分裂为社会主义艺术和西方现代主义艺术两个阵营，二者中的激进者都宣称自己是先锋或前卫（见本书第十章）。然而问题是，除了社会主义和资本主义的政治意识形态的对立之外，是否还有来自道德、文化和传统等诸多方面的其他因素造成了这种分裂？比如，这两种先锋似乎都受到

[4] Hal Foster et al., *Art since 1900: Modernism, Antimodernism, Postmodernism*.

[5] Igor Golomstock, *Totalitarian Art in the Soviet Union, the Third Reich, Fascist Italy and People's Republic of China*.

了启蒙思想的影响，启蒙和革命乃是两种前卫都怀有的内在情结，尽管它们面对的阶层不同（一个是资产阶级社会的精英，一个是无产阶级大众）。为什么启蒙的资源（以及马克思主义）在二者那里产生不同的结果？这些需要我们超越冷战视角（或者阵营视角）去研究。

在西方战后艺术史的书写中，一些艺术史家试图为"战后"，或者"冷战艺术"寻找理论根据。有人说，战后艺术起源于"冷战美学"（Cold War aesthetics），这种美学在很大程度上被视为现代主义的政治美学，其代表是美国抽象表现主义艺术家波洛克和罗斯科。他们的抽象形式被看作心理学意义上的西方中产阶级自由世界的再现，"与法西斯的人性钳制形成了鲜明的对照"。波洛克表现了现代人（即资本主义社会的中产阶级大众）有能力自由地表现个体对社会异化的反应和批评，甚至通过身体和心理的宣泄来表达自己的理念。这种自由表现，可以视为对专制主义的讽刺，所以以波洛克的创作为代表的艺术作品表达了欧美新自由知识分子的声音。[6] 很多西方艺术史家认为，格林伯格的前卫和现代绘画理论正是在这种冷战美学的基础上建立起来的。

这样看来，1945 年不仅仅是西方艺术史的转折点，同时也是全球冷战艺术的起点。冷战促成了资本主义和社会主义两大阵营在艺术上的分水岭。然而，对于东欧和苏联阵营而言，社会主义现实主义艺术是一种比资本主义的现代艺术更当代、更进步的艺术形式。比如卢卡奇就认为，社会主义现实主义是最进步的"当代现实主义"（contemporary realism），因为它揭示了资本主义社会的本质；而西方现代主义则反映了资本主义的腐朽和没落，是人性异化的再现，因此其只是再现了一段错误的历史时间。[7] 卢卡奇有关文学艺术的理论建立在马克思主义的物化理论之上，他从商品拜物教的分析中引申出艺术反映真实的理论，认为艺术最重要的功能是反映真实。然而，这种真实不能仅仅从局部的、分裂的、个别的和表面化的角度去理解，而必须从总体的角度去把握。他所说的"总体"是指人和人的社会关系的总和，以及这个总和是如何通过资本主义社会的物化过程再现出来的。

卢卡奇从分析资本主义社会中人的意识的来源入手，展开其文艺理论的阐述。商品拜物教是人的社会关系的体现，但是，资本主义社会中的人恰恰失去了认识商品中所凝结的人与人之间的社会关系的能力。商品交换导致普遍性的物恋，物恋则遮蔽了商品生产的基础，即不平等的社会地位，亦即资本家赚取剩余价值的剥削本质。这就涉及马克思所说的人的异化。所以，我们必须认识商品拜物教的神秘性（物恋）是

[6] David Hopkins, *After Modern Art: 1945-2000*, p. 11.

[7] Peter Osborne, *Anywhere or Not at All: Philosophy of Contemporary Art*, p. 18.

怎样形成的，从形成物恋的社会关系及其历史过程的总体角度出发，才能真正反映历史和现实的真实性。[8] 卢卡奇批判了资本主义社会艺术中的形式主义，包括其颓废和精神分裂的特点。尽管西方现代主义艺术也可能表现了资本主义社会中人的异化，具有某些批判资本主义体制的因素，它也只是再现了其精神分裂的症状，而并没有指出病因。它没有也不可能洞彻资本主义的本质——商品拜物教和人的社会关系的深层原因。[9]

应该说，卢卡奇的批判是深刻的。然而，其深刻批判既没有在资本主义的艺术中生效，也没有在社会主义现实主义艺术中真正显现。卢卡奇的批判如果发生在西方现代艺术的内部，而不是发生在现代艺术的外部对立面（比如，我们设想卢卡奇是一位生活在西方的现代艺术批评家，而不是站在社会主义现实主义这一"局外"立场），可能会更加深刻和有效。

自杜尚以来，西方反体制的观念艺术已经认识到了商品拜物教，或者马克思主义理论所说的"物恋"的危害，但是其批判总是无效。原因主要有两点：第一，启蒙以来的美学独立、艺术和社会的二元分离，以及前卫的布尔乔亚阶级出身注定了其反叛是象牙塔和语言学式的，即在美学自律的范围内的批判。[10] 这种自律性的批评实践充分地体现在格林伯格的现代艺术批评中。他在《前卫与媚俗》一文中指出，现代艺术家的布尔乔亚阶级出身决定了他们不可能超越资本主义体制的局限性，最终还是会成为市场的追逐者。格林伯格关注的是现代艺术的精英价值，以及它的自律语言和平面性。T. J. 克拉克指出，格林伯格应当把平面性与资本主义的社会关系对接起来，不应该把平面性置于社会结构之外。然而，T. J. 克拉克的阶级观点也未能走远，他只把资本主义的阶级性与资产阶级生活中的微观片段对接，以此去解释经济现实和资产阶级生活之间的符号化对等关系。

第二，由于现代主义艺术仍然是资本主义商品社会的一部分，艺术家和艺术作品最终无法逃脱其商品价值的归宿，遂导致商品拜物教的恶性循环。因此，早期抵制资本体制的前卫最终沦为妥协和折中的新前卫，甚至后新前卫，其代表性人物就是近年来最炙手可热的英国艺术家达明·赫斯特。

赫斯特的钻石头骨作品《献给上帝之爱》（图 13-1）是在母亲的一句话的启发下

[8] Karl Marx, "The Fetishism of Commodities", *Capital* (1867), Chapter 1, Sec.4.

[9] Georg Lukács, "Reification and the Consciousness of the Proletariat", in *History and Class Consciousness: Studies in Marxist Dialectics* (first published in 1923), trans. by Rodney Livingstone, Cambridge, Mass.: The MIT Press, 1972, pp.83-110. Georg Lukács, "The Ideology of Modernism", in David H. Richter, *The Critical Tradition: Classic Texts and Contemporary Trends*, Cambridge, Mass.: Bedford/St. Martin's, 2006, pp. 1218-1232.

[10] 比格尔在《前卫理论》中对卢卡奇的讨论比较有代表性。比格尔认为卢卡奇的资本主义批判是干预性批判，但文学理论的批判应该是中立性批判。比格尔的"中立性"批判主要是指建立在语言学自律理论之上的批判。参见本书第九章。

制作的。赫斯特的母亲问他："为了上帝之爱，你能够做什么？"这件作品的尺寸与真人头盖骨等大，用白金和8600多颗上等钻石制作，售价1亿美元，创下在世艺术家作品售价的最高纪录。且不说这些钻石的镶嵌是委托珠宝店而非赫斯特本人亲手完成的，就作品所使用的价值连城的材料本身来说（造价2800万美元），这也不是一般的艺术家可以负担得起的，连赫斯特本人都担心它可能显得过分炫耀了。赫斯特作品的制作更像是投资行为，由艺术家本人、代理其作品的经纪人弗兰克·邓菲（Frank Dunphy）和白立方画廊共同策划。实际上，正是在遇到经纪人邓菲之后，赫斯特才开

图13-1　达明·赫斯特，《献给上帝之爱》，白金、钻石、骷髅头骨，2007年，英国伦敦白立方画廊。

始从一个穷困潦倒的艺术家变成商业奇迹。邓菲不仅帮助赫斯特建立工作室、与画廊谈判，还建议其将一家倒闭了的餐厅用品进行拍卖，最终这些署名"赫斯特"的餐厅用品在伦敦苏富比拍出了2000万美元的高价。因此，赫斯特从他艺术生涯的一开始，就决定扔掉此前所有前卫艺术家对市场暧昧和羞答答的姿态，宣称自己的艺术哲学是把艺术创作与商业体制融为一体。商品等于上帝之爱，这可能就是赫斯特的《献给上帝之爱》这件稀世作品的注脚。

　　由此可见，后新前卫艺术家直接把商品拜物教奉为艺术的本质和崇拜对象。与其不同的是，杰夫·昆斯（Jeff Koons，可能是最典型的新前卫艺术家）仍然把通过反讽去再现资本主义商品社会中的中产阶级媚俗趣味作为自己的艺术目的，致力于用商品的媚俗形式来调侃当代社会中商品拜物教的媚俗本质。其作品《兔子》（图13-2）的灵感来自玩具店的充气玩具，但昆斯采用了与轻盈的充气材料相反的厚重的、有镜面反射效果的不锈钢（指涉深受有钱人喜爱的亮闪闪的、有银器质感的材质），讽刺了华而不实的消费社会。通过对中产阶级趣味的"模仿"，昆斯的作品反映出当代艺术（或者说后现代艺术）的一个转变，即不再拒斥和尖锐批判商品社会，而是迎合消

图 13-2　杰夫·昆斯，《兔子》，不锈钢，1986 年，美国芝加哥当代美术馆。

费社会，透露出对无处不在的商品气息的讨好。[11]

另一方面，尽管卢卡奇也强烈反对苏联社会主义艺术变成政治的传声筒，但其并没有促成社会主义现实主义艺术对自身的深刻反省，卢卡奇的理论甚至一度被苏联官方批评为修正主义。卢卡奇的总体性的历史观本身存在着不可避免的盲区，他没有看到在社会主义机制中也存在着资本的"遗传基因"，这当然是历史的局限性所致。在卢卡奇时代，他还没有办法看到 21 世纪全球化时代的社会主义是什么样子，仍然没有走出也没有脱离资本和商品拜物教的魔圈。比如，中国当代艺术经过 20 年的市场化之后，也面临着西方当代艺术一个多世纪以来所面临的同样问题，甚至更加严峻。[12]

中国当代艺术的特点、逻辑和价值是什么？我们不能像卢卡奇那样站在一个局外人的立场，比如只是从资本主义体制的角度看待社会主义的当代艺术。反之，我们也不能仅仅从自身的体制局限看自身，而必须从一个总体性的角度审视中国的和西方的当代艺术。没有总体性的视角，就很难认识中国当代艺术。那么，这个总体性的历史观是什么呢？这些问题有待进一步专门探讨。我们发现，目前既有的战后西方当代艺术史书写（无论是以 1945 年为起点，还是起点更晚）都缺乏对与西方主流对立的他者，特别是社会主义阵营的当代艺术的描述，因此造成他者在"世界"（实乃欧美）现当代艺术史中的缺席。

有些人可能会说，1945 年以来的西方艺术才是当代艺术，其他的特别是社会主义国家的艺术不是当代艺术。对于这种说法，我们仍然需要回到格林伯格和卢卡奇的"当代"标准，或者回到形式自律与道德自律的标准去讨论。

[11]　Charles Harrison and Paul Wood ed., *Art in Theory 1900-1990, An Anthology of Changing Ideas*, p. 1080.
[12]　应该怎样界定中国当代艺术？这似乎是一个很复杂的问题。进一步，如何建树而不仅仅是模仿西方当代艺术，如何建构一种既有历史逻辑又有中国当代经验的艺术模式？或许这才是中国当代艺术发展的真正方向，否则，它只能被看作西方 20 世纪以来的艺术在中国的简单复制和翻版。

二、20 世纪 60 年代分期

第二种观点认为，当代艺术从 20 世纪 60 年代开始，1945 年的分期方法是冷战及地缘政治的产物，而且带有明显的早期前卫的怀旧意识和欧洲艺术史逻辑的封闭倾向。[13] 以 20 世纪 60 年代分期的艺术史书写，更加专注于这个时代出现的艺术运动本身，特别是 60 年代初出现在欧洲和美国的行为艺术、极少主义和观念艺术的实践，以及艺术系统对这些艺术实践的反应和推动作用。[14] 此外，60 年代也是以美国当代艺术为标准的准国际化时代。比如，南美洲 60 年代至 70 年代的艺术、亚洲的日本和韩国的艺术都受到了美国当代艺术的深刻影响，日本的"物派"艺术和"新陈代谢派"建筑都是这时出现的，它们虽具有东方哲学的意味，但总体上可以看作东方版的达达主义和美国观念艺术。[15]

这种国际化显然与 20 世纪 60 年代的国际政治有关。在这一时期，美国出现了马丁·路德·金领导的黑人运动，法国巴黎发生了五月风暴，工人运动席卷欧亚大陆。可以说，20 世纪 60 年代世界政治和艺术的关系是一个非常复杂却极有意义的课题。但迄今为止，这段艺术史却仍然被描述为以美国特别是美国观念艺术为主线的历史。有的理论家把这段时期的艺术叫作"后观念艺术"（post-conceptual art），并将它视为当代艺术的起点。[16] 后观念艺术与之前那些建立在媒介视觉论基础上的艺术理论发生了断裂，为各种视觉媒介特别是大众媒介（印刷和照片复制）及现成品进入艺术领域打开了大门。从表面上看，20 世纪 60 年代的观念艺术打破了媒介美学的局限性，使艺术材料和媒介的选择更加充分和自由，也因此把艺术推向了意识形态叙事（即社会观念）的极端。"后观念"可以简单地界定为美学观念之后的社会政治观念，它的直接结果就是当代艺术的文化政治语言学的兴起。

这种所谓的"后观念"的声音最明显地反映在 20 世纪 70 年代的文化和现实政治的关系之中，而不仅仅是 60 年代的政治运动中。到了 70 年代，各种后现代主义文化政治思潮（比如女权主义、多元主义和后殖民主义等）风起云涌，对文化研究产生了巨大的冲击。所以，有的艺术史家更倾向于把当代艺术的起源追溯到 70 年代。[17] 70

[13] Peter Osborne, *Anywhere or Not at All: Philosophy of Contemporary Art*, p. 19.

[14] 有关激浪派、行为艺术和观念艺术的文章见：Harry Ruhe, *Fluxus: The Most Radical and Experimental Art Movement of the Sixties*, Amsterdam: "A", 1979；Susan Sontag, "Happenings: An Art of Radical Justaposition", in *Against Interpertation and Other Essays*, New York: Farrar, Straus and Giroux, 1966, pp. 58-70；Thomas McEvilley, "I Think Therefore I am", *Artforum*, Summer 1985, pp. 174-203.

[15] 镰仓画廊出版了《物派》，*Mono-ha*, Tokyo: Kamakura Gallery, 1986；Lee Ufan, "Foreshadowing and Premonitions: Mono-ha," in *Mono-ha-School of Things*, Cambridge (U.K.) and New York: The University of Cambridge Press, 2001, p. 21; Michael F. Ross, *Beyond Metabolism: The New Japanese Architecture*, New York: Architecture Record Books, 1978.

[16] Peter Osborne, *Anywhere or Not at All: Philosophy of Contemporary Art*, p. 19.

[17] 比如，布兰登·泰勒的著作突出了这个观点，见 Brandon Taylor, *Contemporary Art: Art since 1970*, New Jersey: Prentice Hall, 2004.

年代也是北美兴起的观念艺术从艺术本体质询走向体制批判的转折时期。一方面，60年代末的观念艺术仍然钟情于哲学。比如"艺术与语言"小组仍然主要关注形象和概念的关系，即概念对形象的整合作用等，其实质仍然是西方理论家所说的现代主义媒介进化观念的延伸。此小组的工作可以看作格林伯格所追求的平面媒介的深度性和隐藏性的继续，因为深度和隐藏都指向概念。极少主义和观念艺术都是后现代主义艺术的先声。极少主义把抽象艺术的媒介性推到了极端，表明战后的后形式主义已是强弩之末，抽象变成了类似格子一样的图案，已经没有任何意义和乌托邦可言。

另一方面，60年代的观念艺术把格林伯格的概念化能指的功能推向了极端——推向了启蒙以来占据主导地位的"形象-概念"这一"钟摆"两分法的另一极端，即概念的一端。而到了70年代，观念艺术把"概念"延伸到体制观念，在某种程度上回到了杜尚那里。一批艺术家，比如汉斯·哈克等人把作品内容与美术馆的项目、资本赞助背景，以及项目资金与国家意识形态之间的紧密关系直接作为艺术作品表现的内容。汉斯·哈克等人对于奥斯本等西方理论家而言，可能是70年代以后最具批判性和最具第三世界反帝意识的西方艺术家了。然而，笔者认为，这个"反帝"其实不是现实政治中的亚非拉第三世界语境中的反帝，它仍然是杜尚以来的反体制，也就是对资本主义内部机制的讽喻和批判。正是这种意识形态倾向开启了90年代流行的当代视觉文化中的政治语言学倾向。悖论的是，这种政治语言学在概念和图像的二元论中，把当代艺术带向了"图像转向"：最大程度地发挥"图像"的语词功能及其为政治学的逻辑和"概念"服务的自由。正如笔者在第十二章第一节所指出的那样，图像和语词的再现理论的二元概念终于在政治语言学的阴影下达到了空前的统一。所以，这是以20世纪60年代，即西方观念艺术兴起为当代艺术史起点的合法性之所在。

三、1989年分期

第三种分期是以1989年作为当代艺术史的起点。这是最近的，同时也是最为流行的看法。1989年柏林墙的倒塌标志着德国的统一，也推动了苏联的解体和冷战的结束，从此开始了全球化政治时代。人类社会从欧美和苏联的意识形态对抗和冷战，转变为以民族国家和多元文化冲突为特点的全球化政治。[18]

伴随着全球化政治而来的是覆盖全球大部分国家和地区的"新自由主义经济"（neoliberalism economy）。美国里根时代大力推出以自由市场经济为主导的政策，并

[18] Chantal Mouffe, "Hegemony and New Political Subjects: Toward a New Concept of Democracy", in Cary Nelson and Lawrance Grossberg eds., *Marxism and the Interpretation of Culture*, Urbana: The University of Illinois Press, 1988, pp.89-91.

在 90 年代以后成为世界经济的主动力之一。[19]

有的批评家认为，以 1989 年分期的另一个重要原因是前卫艺术赖以生存的历史立场已不复存在。之前讲究质量和自律的艺术被融入批量生产、市场化的文化产业链之中。在这种形势下，以往支撑着西方现代主义的前卫彻底面临危机。20 世纪上半期的前卫艺术总是自觉地保持着某种历史意识，从美学独立的角度不断应对政治和社会的变化。但是这种前卫精神自从 1989 年以后（严格地说可能更早，自从 20 世纪 60 年代以后），遇到国际展览中大量出现的多样化作品的直接挑战。这些作品一般不再强调历史前卫的独立性和自足逻辑，抛弃了美学自律并转而批判体制，大多强调个人经验和反历史的立场。在美学上，它们不再追求完整，而是强调分散和非凝聚的反美学观念。[20] 它们的内容可能是政治的，语言是反美学的。政治题材与反美学的统一正是当代艺术的文化政治语言学模式的最大特点，然而它却与现实政治毫不相关。

主张把 1989 年全球化的出现作为当代艺术史开端的学者，提出了一个非常有力量的观点：只有到了全球化时代，到了无处不在的文化产业时代，美学自律才彻底失去存在的意义。比如，奥斯本就把 60 年代的反美学与 1989 年以后的全球经济、跨国文化产业连在一起，并且用"确证的文化"（confirmative culture）这个概念去描述新出现的跨国艺术产业。这个新的艺术系统不是反艺术自律，而是将其俘虏，让它变成跨国文化产业的国际语言的一部分。[21] 显然，把达明·赫斯特作为其代表是最合适和最有说服力的。

以 1989 年分期的学者，还把目光投向全球化和市场化给当代艺术带来的冲击。全球化和新自由主义经济笼罩下的当代艺术出现了前所未有的国际化和市场化现象，国际双年展和艺术博览会风靡起来。国际上通常认为上海双年展和伊斯坦布尔双年展仍然是西方双年展形式的延伸，而哈瓦那、达喀尔和开罗双年展则被认为是在西方艺术之外另辟蹊径的双年展，因为后者更重视区域特性和历史传承。然而不论怎样，这些双年展的共同之处在于，它们都吸引了大量的收藏家、策划人、出版商和翻译家，它们的重要性可能不在于艺术自身，而在于把全球的艺术机构和职业人员组织在一起，使他们更方便地为呈现全球化的艺术现实而工作。这是 21 世纪开始形成的一种新的、更为全面的全球化机制，也被一些人称为当代艺术的"一体化样式"

[19] 戴维·哈维（David Harvey）的《新帝国主义》（*The New Imperialism*）和《新自由主义简史》（*A Brief History of Neoliberalism*）分析了新自由主义经济，认为它不但是一种比马克思所说的跨国资本主义经济更为鲜活有效的全球经济，同时也是一种新的意识形态。金融寡头、跨国公司、自由贸易和互联网是新自由主义经济的表现形式，而通过这些形式可以打破国家界限，使资本重新转移和积累。

[20] Peter Osborne, *Anywhere or Not at All: Philosophy of Contemporary Art*, p. 21

[21] Ibid., p. 162.

（hegemonic formation）。[22]

也有人将数字虚拟作为以 1989 年分期的当代艺术的主要特点。当代数字科技是以往时代所无法比拟的表达手段，数字虚拟将过去与未来连在一起，将真实和神话融为一体，甚至把原始和现代共时性地构成一个世界。在理论上，如今方兴未艾的图像理论正把这种数字科技的图像魅力与铺天盖地的大众媒体的视觉效果整合在一起，并称之为当代艺术的新纪元，以替代之前的各种艺术媒介。

第二节　思辨时间、地缘时间、文化时间

通过上文分析，我们可以看到上述三种分期有某些共同点。首先，其分期都来自政治事件：第一种分期，二战结束和冷战开始；第二种分期，60 年代的国际性政治风暴；第三种分期，1989 年柏林墙倒塌，东欧发生剧变。其次，三种分期的艺术运动纠结不清，但它们都把观念或观念艺术放在中心位置。也就是说，观念是这三种分期的叙事主线：第一种分期是以"观念化了的媒介"即抽象表现主义绘画开始的；第二种分期是以摆脱媒介美学转而寻求概念美学的观念艺术开始的；第三种分期则试图以完全摆脱美学的"大观念艺术"（全球化、双年展和数字化为标志）的兴起作为当代艺术的起点，而这个"大观念艺术"的理论基础就是我们前面讨论的视觉文化理论，也有人将其称为"后观念艺术"。

这个全球化时代的"大观念艺术"或者"后观念艺术"，是 20 世纪 80 年代兴起的艺术终结论的结果和延续。从广义上讲，几乎所有西方当代艺术理论都与艺术终结论有关，因为几乎所有的理论都是反美学的。这些理论有消极的，也有积极的。消极者为当代艺术缺乏自己的原理和哲学感到悲观，积极者则锲而不舍地试图找到类似现代主义和后现代主义那样的当代艺术哲学。前者以福斯特为代表，后者以贝尔廷、奥斯本、泰瑞·史密斯（Terry Smith）[23] 等人为代表。悲观者看到当代艺术批评失去了话语体系，此前的前卫、新前卫和现代、后现代理论已不适合当代艺术；积极者则从全球化入手，寻找"当代性"的哲学含义，以图建立可以指导当代艺术批评的普遍理论。

[22] Alexander Alberro's response to Hal Foster's, "A Questionnaire on 'The Contemporary'", in *October*, No.130, Fall 2009, pp. 55-60.
[23] 史密斯是热烈主张当代艺术具有自足价值的西方理论家之一，他的主要专著有：《什么是当代艺术：当代艺术，当代性和未来艺术》（*What is Contemporary Art: Contemporary Art, Contemporaneity and Art to Come*, Woolloomooloo, N.S.W.: Artspace Visual Arts Centre Ltd., 2001），《余波之后的建筑》（*The Architecture of Aftermath*, Chicago: The University of Chicago Press, 2006），《当代艺术：世界趋势》（*Contemporary Art: World Currents*, London: Laurence King Pub., 2011）。

以往的艺术史叙事总是建立在时间的发展逻辑上，经历了从前现代、现代到后现代的历程，那么当代是什么时间？和现代有什么关系？难道它只是一个瞬间——当下？[24]不再与传统连接，使得当代艺术的时间性发生了问题。当代似乎成为完全没有历史上下文的时间，历史时间忽然断裂，让位于不可捉摸的瞬间和碎片。

显然，福斯特等人的悲观来自一种"替代"的焦虑，一种再现的焦虑，一种对理论无法把握当代艺术本体性的失语状态的焦虑。前卫的死亡、绘画的死亡、现代主义的死亡，历史的终结，宏大叙事的终结、游戏的终结等，都是这种焦虑的体现。

汉斯·贝尔廷在《艺术史的终结？》中否定了之前的各种艺术史哲学，认为替代这些旧历史叙事的是对当下经验的表述，而经验是个体性的、变化的，处于与现实对话的状态中。他的观点很像福斯特所说的"自由流溢"。这些终结论者一般都把当代艺术史书写视为"后历史"叙事。但是，那些对当代艺术理论持积极态度的理论家认为，恰恰是没有历史主义、没有任何原理支撑的当代艺术，表现出真正自由和异质性的全球化特点。他们从什么是"全球化"和"当代性"的角度探讨建立当代艺术哲学的可能性。

前文提到的奥斯本在 2013 年出版的《到处都是或者全都不是：当代艺术的哲学》，是第一本全面探讨当代艺术的哲学的著作，而以往关于当代艺术和当代性的讨论还没有形成一个独立的理论系统。奥斯本认为，当代艺术既不能从美学角度，也不能从非历史主义的角度去讨论，我们应该从历史发展的角度总结出当代艺术的哲学。在奥斯本之前，当代艺术和当代性问题作为后现代主义之后的热点，在西方艺术界已经持续了十年之久。"当代"的概念甚至可以追溯到二战结束之时。[25]

只有到了最近十几年，"当代"才成为一个与当下的主流艺术相关的自足观念，"当代性"的概念和理论随之出现。一些批评家和策展人推动了关于当代性的讨论，其中一个重要的事件是 2005 年在美国匹兹堡大学召开的关于现代性的学术会议，由泰瑞·史密斯、奥奎·恩维佐（Okwui Enwezor）和南希·坎迪（Nancy Condee）主持，邀请了当代哲学家、文化学者、美术馆策展人、艺术史家等各领域代表与会发言，芝加哥大学教授巫鸿、纽约大学教授乔迅（Jonathan Hey）和笔者（当时在纽约州立大

[24] 对这些当代艺术中的时间性问题的讨论和介绍可参见 Christine Ross, *The Past is the Present; It's the Future Too: The Temporal Turn in Contemporary Art,* New York: Continuum, 2012.

[25] 据奥斯本所说，"contemporary" 这个概念在英语里首先出现在 18 世纪中叶，是从中世纪的拉丁语 contemporarius 和晚期拉丁文 contemporalis 发展而来的。二战结束时，"当代"这个概念已经开始流行，但是"当代"在那个时代一般是对某种类型的现代的具体指称，或者是与二战前的现代艺术相区别。它与战后流行的"艺术的终结"这个说法有关。但是二战后的"艺术的终结"与 20 世纪 80 年代开始出现的"艺术的终结"不是一个意思。战后的"艺术的终结"是指艺术走进生活，主张艺术与和科技相关的艺术门类和媒介（电影、建筑和广告等）融合。这种当代艺术的发展倾向促成了 1946 年伦敦当代艺术学院（Institute of Contemporary Art）的建立。但是，无论是战后还是 20 世纪 70 年代出现的"当代"，其实都只是指"最近的现代"（the most recent modern）。

学任教）作为中国艺术史界的代表应邀参加了会议。会议集中探讨了当代性和现代性的意义及区别等议题，其讨论最后结集于会议论文集《艺术和文化的自相矛盾：现代性、后现代性、当代性》一书中。

西方理论家关于当代性和当代艺术哲学的阐释来自不同方面、不同学科，然而它们有一个共同点，即如何解释当代的时间性。这里我们把这个时间性问题总结为如下几方面：

1. 思辨时间（speculative time）。"当代性"是时间哲学，当代艺术的哲学首先是关于当代的时间哲学。"当代"是不同的历史时间（不同的当下）的统一，意味着人们生活、存在或出现在同一个"现在"这个特定的历史时间中。但是，这个历史时间是由众多不同的当下组成的，不同的历史时间走到了共同的当下。所以，当代是一个由许多分裂的历史时间所组成的统一时刻。[26]

这就是说，来自不同文化的当下是各自历史的延续，共同组成了当代。所以，"当代"成为一个正在发生着的历史概念。说它是历史，是因为它正在发生着，这个正在进行着的当代本身是历史的一部分，也因为它是众多的历史时间汇合在一起所形成的。尽管与过去比较，"什么是当代"和"如何成为当代"等问题存在着争议，但是，当代仍然不可避免地成为不同文化、不同地域的所有人的当代。

当代的这种时间哲学特质决定了"当代"必定也必须是一个虚拟或者虚构的概念。奥斯本用康德的哲学解释当代，认为"当代"首先是一个理念，其认识对象——那些来自不同历史传统的、相互断裂的当代时间和复杂多变的当代现象所组成的当代——是无法用具体的、个别的经验去感知和把握的。所以，当代只能是一个假设和统合的前提，是一个纯粹理性的、虚拟的推理结果。

因此，当代性的本质中呈现出整体的统一性（totality of unity）和局部时间的断裂性（temporary disjunction）之间的矛盾。前者是逻辑推理，后者是感知经验，时间的断裂性导致人的知识经验永远无法获取实实在在的当代性。这个矛盾与康德的纯粹理性和经验知识之间的矛盾类似。

按照奥斯本等人的哲学逻辑，我们可以顺理成章地总结出，当代性的矛盾导致了当代艺术叙事的两面性和二元对立模式，比如本土与全球、国际与国内、普遍与个性、开放与内敛、公众与个人等等。这种二元对立的叙事在欧美当代艺术和文化研究中，成为最流行的描述方式，很多文化批评学者和艺术史家都驾轻就熟地运用着这种分析模式。

[26] Peter Osborne, *Anywhere or Not at All: Philosophy of Contemporary Art*, p.15.

当代的矛盾性还在于它的未来性。按照海德格尔所说，"当下"或者"现在"总是与"过去"和"未来"纠缠在一起，所以当代是一个正在等待着"被建构"的现在。而现在一旦成为现在，就已经包含了过去的痕迹，同时显示了对未来的某种前瞻性。

海德格尔的时间观念来自他的存在主义哲学。笔者认为，他的存在主义时间观仍然是线性的。把过去、现在和未来同时交融在一件作品之中，在过去十几年是非常流行的叙事模式。把过去记忆或者传统符号，与当下社会经验（个人的或者家庭的、群体的）以及某种理想、价值观或者道德标准（比如，个人自由和对社会体制的批判）巧妙地整合为语言学的结构，并与艺术形象、构图和材料对接，组成文化政治的视觉语言结构，成为20世纪末和21世纪初二三十年中流行的全球化艺术的再现新模式。德国艺术家里希特的艺术是这一模式的典型代表，里希特的这种痕迹记忆也对20世纪90年代以来的中国当代艺术产生了深刻影响。中国20世纪90年代以来流行的参照历史照片或者传统绘画的绘画和摄影作品，比如张晓刚的《血缘系列——大家庭》（图13-3），都多多少少受到了这种"过去、现在和未来"集合在一个时空瞬间的创作模式的影响。

于是，当代变成一个乌托邦概念。它是一个本来不存在的现实，由许多分离的现在

图13-3 张晓刚，《血缘系列——大家庭》，布面油画，160厘米×200厘米，2006年，私人收藏。

组合而成。不同于属于某一国际和地区的现代性自觉意识，当代性在全球化时代成为每个人的自觉意识。与现代强调走向未来的线性模式不同，这种思辨时间的"当代"叙事主张在意识中把过去、现在和未来整合为一体的"当下"。这种时间哲学与各种终结论在本质上是一致的，应该说这是一种奇异的思维方式，只有经历了绝对进步的历史主义思维训练的人才会有这样的思维。它从启蒙和现代主义中来，又抛弃了启蒙和现代的历史主义，但根深蒂固的线性时间哲学挥之不去，最终只有给时间赋予人为的虚拟性。

据此，我们可以把思辨时间哲学总结为，它似乎是一个抛弃了黑格尔的"理念之链"，但其实仍然建立在黑格尔的虚拟理念之上的正在发生的去历史的历史（后历史）。

在过去十年中又出现了"后当代"（post-contemporary）这一概念，就像"古典"之后有"后古典"、"现代"之后有"后现代"一样。2016年第九届柏林双年展的策展团队组织了一次关于"后当代"的讨论，并出版了讨论专辑。[27] 一些与"后当代"或者"当代之后"类似的概念也开始出现，比如现居纽约的英国艺术家利亚姆·吉里克（Liam Gillick）提出了"最近的当代"（current contemporary）[28]，泰瑞·史密斯提出了"临近的艺术"(art to come)[29]。

启蒙开启的带有形而上学色彩的思辨时间哲学关注历史进步和时代的"断裂性"，所以，它对时间的思辨求证离不开"过去、现在、未来"的线性轨迹，且纠结于"前"和"后"的过渡、重叠、超越的因果逻辑。这个叙事逻辑把"未来"看作在过去和现在已经被确证或正在被确证的不完美投射到"未来"理想国中去改变。这就决定了古典、前现代、现代、后现代、当代、后当代的线性叙事会万变不离其宗地无限延伸下去，所以它的"时间"称为潜在的哲学本体。在求证"时间"的历史变化的时候，思辨时间叙事通常会把主体意识和历史语境视为时间的附属，把历史的线性发展假设为人的时间意识推动的结果，于是往往在时间后面加上"主义"，如现代主义、后现代主义等等。所以，思辨时间说到底还是启蒙的、进步的人文时间。

基于此，一些"后当代"批评家认为全球化时代无孔不入的科技网络才是真正的、客观的当代现实，相反，无论是从个体还是人类出发的人文主义叙事在当下社会系统中已经退居其次，取而代之的是线上的、非人文的然而又是真实的"技术至上"的社会叙事。另一方面，"后当代"倡导者主张艺术家直接参与到抵制资本体制的活动中，

[27] Armen Avanessian and Elena Esposito eds., *The Time Complex: Post-contemporary*, Berlin: Merve Verlag, 2016.

[28] Liam Gillick, *Industry and Intelligence Contemporary Art since 1820*, New York: Columbia university press, 2016.

[29] Terry Smith, *Art to Come: Histories of Contemporary Art Durham*, Duke University Press, 2019.

比如来自纽约的青年艺术批评家耶茨·麦基（Yates Mckee）就把 2011 年美国发生的"占领华尔街"事件称为最具代表性的"后当代"行动主义艺术。[30] 然而，行动主义并不意味着重大政治事件，而是对当代艺术过于拘禁于某一观念的反叛。

这种带有新马克思主义、左翼社会主义立场的"后当代"思潮出现在英国脱欧和特朗普主义盛行的 2016 年绝非偶然。2016 年前后，西方出现了右翼精英主义和民粹主义合流，宣告后冷战的全球化和新自由主义终结。作为右翼精主义的对立面，"后当代"的诉求无疑延续了欧美前卫主义的理想，甚至比前辈更为激进。因此，很多西方理论家包括前面提到的奥斯本，都把当代艺术的本质界定为"后观念"(post-conceptual)，即主张美学和媒介更新的观念已经过去，取而代之的是以社会参与为主导的"后观念"。"后当代"就是"后观念"——"后美学"的观念。我们看到，其思路其实仍然延续着现代性、后现代性和当代性的"思辨时间"的哲学逻辑。

2. 地缘时间（geo-political time）。笔者把目前西方流行的另一种当代时间叙事概括为"地缘时间"。一些理论家认为，"当代性"是地缘政治的产物。如果说，以上讨论的"思辨时间"把时间作为本体，把历史、美学、意识形态（及人文主义）作为时间的叙事依托，那么，"地缘时间"则把身份性、区域性、种族性等政治文化元素视为时间的内容，而非时间的附属。时间隐蔽在地缘政治的背后，去隐喻地缘政治和区域文化的先进和落后。这方面的时间叙事有殖民和后殖民、工业化和后工业化、冷战和后冷战、社会主义和后社会主义等等。

思辨时间重在以时间哲学统领当代艺术的知识叙事和发展规律，而地缘时间则更关注当代艺术生产空间的差异和统一。"当代"是社会空间的断裂性统一，是地缘政治史的（geopolitically historical）空间。[31] 比如"当代始于何时"这个时间分期问题其实取决于你是从哪里出发，从哪一个地缘历史出发。中国当代艺术的分期恐怕和上述三个西方当代艺术分期（1945、1960 和 1989）都不同，这一方面的确受到外部地缘政治的影响；另一方面，它主要还是由中国自身的当代历史逻辑决定的。

尽管"当代""当代性"和"当代艺术"的概念本身存在着各种的问题，但是，几乎所有重要的批评家和策展人都认为，当代艺术作为一种统一的虚拟叙事，甚至一种神话，是当代人和当代文化乃至当代地缘政治不可或缺的话语。不断扩展的全球化社会和不断增长的全球化经济，给这个虚拟话语不断注入充实的内容。这个虚拟话语在本质上是全球化的，或者更准确地讲，是一种跨国性虚拟话语，打破了主导着过去

[30] Yates McKee, "Debt: Occupy, Postcontemporary Art, and the Aesthetics of Debt Resistance", in *South Atlantic Quarterly* (2013) 112 (4): 784–803.

[31] 参见 Peter Osborne, *Anywhere of Not at All: Philosophy of Contemporary Art*。

140 年（1848—1989）的国际主义幻觉（internationalist imagination）话语。[32]

西方学者把 1848—1989 年这 140 年界定为"世界主义"时代。它的起点是 1848 年，当时欧洲各国爆发了反对君主专制的革命，而 1989 年则是东欧社会主义国家发生剧变之时。因此，这个界定显然来自欧洲中心主义的历史观，它可能并不适合非洲、中东，也不适合中国。因为 1848 年正是中国发生鸦片战争后不久，清政府不断被迫与西方列强签订了众多不平等条约。这段时间是欧洲国家的荣耀史，也是亚非国家正在或者开始被殖民侵略的耻辱史。

1989 年冷战的结束使得全球资本把传统的政治空间（国家、族群、社会、文化等）连接在一起。今天的当代就是跨国的全球化的当代，通过资本把不同族群、国家和文化的历史性当下结合为一个统一体。这里的全球资本是指全球自由主义市场经济和以美元为主导的全球货币金融系统，创造了一个尽管存在着冲突和矛盾，但仍然具有虚拟合法性的统一的全球关系体。[33]

正是基于这样一个将 1989 年视为世界主义终结和全球化时代开始的判断，一些理论家提出，当代艺术史的写作视角也应该完成"从世界艺术史到全球化艺术史"的转向。[34]世界艺术史是按照民族国家，或者地域（比如欧洲、亚洲、非洲），或者宗教（比如伊斯兰教、佛教和基督教艺术）等分类来书写的艺术史。但是，我们今天应该打破民族国家和文明的分类传统，从资本市场、信息传播、数字传媒和文化整合等这些特点去书写全球化艺术史，寻找全球化时代人类共享的艺术语言现实，同时应当研究和书写不同文化区域之间的跨国交流和互相影响的历史经验。

在这方面，贝尔廷的观点最具代表性。他认为，当代艺术作为全球化产品，首次出现在 1989 年巴黎蓬皮杜国家艺术文化中心举办的"大地魔术师"这样一个划时代的展览上 [35]。当时正值冷战结束，全球新经济体进入跨国合作的时代。让-于贝尔·马尔丹（Jean-Hubert Martin）一反 20 世纪 80 年代流行的西方解构主义哲学，从结构主义的研究角度出发，试图把全球当代艺术结合为一个互相对话的整体。

随后，世界范围内的各大艺术双年展也改变着当代艺术参与国的地理分布，非西方艺术不再处于缺席状态，而是与西方艺术在同一舞台上同时出场，当代艺术也不再保持着西方现代艺术所追求的先锋姿态。

[32] 参见 Peter Osborne, *Anywhere of Not at All: Philosophy of Contemporary Art*, p.26。

[33] 关于 1989 年以来的当代艺术现象的讨论见：Jean Fisher, *Global Visions: Towards a New Internationalism in the Visual Arts*, London: Iniva, 1994; Alexander Dubmadze and Suzanne Hudson eds., *Contemporary Art: 1989 to the Present*, Somerset, N.J.: Wiley-Blackwell, 2013。

[34] Hans Belting, "From World Art to Global Art: View on a New Panorama", in *The Global Contemporary and the Rise of the New Art Worlds*, ed. by Hans Belting, Andrew Buddensieg and Peter Weibel, Cambridge, Mass.: The MIT Press, 2013.

[35] 五位中国艺术家黄永砯、顾德新、杨诘苍、严培明、沈远参展。

贝尔廷首先对当代和现代进行了区分，认为所谓的"现代"并非所有人的历史，而是西方主导的特权历史，划分了我们的世界。西方总希望能够继续维持现代，所谓的"后现代"其实也是延续现代的一种方式。 然而，在从未经历过西方的现代，或只能诉诸另类现代性的非西方国家和地区，情况或许并非如此。比如，在一些发展中国家，艺术家们无法与他们的殖民历史和解，他们对西方强加的现代主义遗产是反感的。由此，当代成为指导艺术家们冲破这些旧有樊篱的明灯。[36]

贝尔廷所说的"当代艺术"，实际就是他倡导的"全球艺术"（global art）。贝尔廷对"全球艺术"和"世界艺术"（world art）也加以区分。"世界艺术"最早出现在古玩橱柜里，之后又在殖民博物馆而非艺术博物馆里展出，至今仍延续着殖民时代西方博物馆的艺术分类方式，为主流的西方艺术观念保驾护航。如今，世界艺术已经不能涵盖全球范围内涌现的反殖民主义艺术了。同时，全球化的现实也不再等同于以往无所不包的"世界"这样一个术语，全球是由多样的、复数的"世界"（worlds）组成的。[37]

这种多样化的、全球在场的当代艺术，开始抵制和反对那种仅仅为西方现代艺术所拥有的、排斥其他艺术可能性的再现特权。换句话说，贝尔廷想强调，当代艺术反对的是西方现代主义艺术观主导的再现特权。贝尔廷主张当代艺术，特别是非西方的当代艺术不走西方现代主义艺术再现视觉世界的老路，而应再现全球化的政治现实。贝尔廷所描述的当代艺术的确在艺术的多样性上更进了一步，但问题是，他并没有更深层地挑战"再现"的西方二元论逻辑本身。他所认为的当代艺术或全球艺术虽然表面上由不同文化、国家和地区的在场组成，但其本质仍然建立在西方二元对立的再现基础之上。只是对于贝尔廷而言，这个当代艺术所再现的对象范围较之西方现代主义和殖民主义扩大到全球了。因此，他所推崇的当代艺术再现只是内容的扩大而已。笔者认为，抵制西方的现代主义再现特权，必须从反省和批判西方再现的哲学基础和逻辑思维入手。只有建立新的艺术思维，才能创造出新的、真正多样化的当代艺术。从这个角度看，非西方的当代艺术理论还有很长的路要走，因为其艺术思维至今大多没有脱离西方现代和后现代主义的模式。

这种全球化的当代时间的虚拟叙事不断地在不同的"在地"发现和解释全球化的经验事实，并反过来以此证明这种全球化经验的真实存在。比如，在 2005 年匹兹堡当代艺术国际研讨会上，詹明信就用中国女艺术家尹秀珍的作品反复强调全球化的在

[36] Hans Belting, *Art History After Modernism*, Chicago: The University of Chicago Press, 2013.
[37] Hans Belting, *The Global Contemporary and the Rise of New Art Worlds*, pp. 28-29, 178-185.

地这个命题；泰瑞·史密斯思辨地论证王晋的摄影作品如何再现了人的主体性和现代性之间的悖论关系，以及人性如何被全球化经济所异化。这种思辨方法一般不注重艺术家的最初想法，所以和艺术家的创作意图，也就是真正的在地逻辑并没有太多关系。

多样、复数的全球当代必然引发关于不同"在地"的地缘时间的思考，其中包括两种地缘时间观："异质"（hetero essentialism）的当代时间和"同质异样"（hegemonic pluralization）的当代时间，前者来自 20 世纪 80 年代的"异质现代性"，后者是近年当代性理论的一个新动向。

"异质现代性"在近年来演变为当代的"异质时间性"（heterotemporal），其实仍然和多元现代性有关。比如，著名的非洲裔国际策展人和学者奥奎·恩维佐就主张，我们需要把现代性在地化，而不是笼统谈论普世的现代主义。为了抵制这个普世性体系，就需要一种"异质时间性"的理解方式。近年来，有些学者在他们的现当代艺术史研究基础上，提出了"异质编年史"（heterochronical）的概念。

奥奎认为，第七届光州双年展"进入热带地区：艺术家-策划人"是这方面研究的一个例子。展览由来自马尼拉的菲律宾艺术史家和策划人帕特里克·弗罗瑞斯（Patrick Flores）策划，他提出了从 20 世纪 60 年代末到 80 年代初东南亚实验艺术和观念艺术的具体年表，参展的四位艺术家就是在这样一种异质时间的语境下工作的。其工作一方面改变了历史概念中的国家身份，赋予其现代性精神，同时也重新修正了本地的艺术标准和艺术语言。

奥奎注意到，一些西方当代艺术研究成果呈现了这种异质时间性。比如，伊丽莎白·哈尼（Elizabeth Harney）在塞内加尔现代艺术的研究中注入了非洲黑人的民族自豪感，印度著名批评家吉塔·卡普尔（Geeta Kapur）关于现代和当代印度艺术诉诸另类现代性的阐释文字，艺术史家高名潞在其当代中国艺术史书写中也带入了这样的异质时间叙事，普林斯顿大学的艺术史家吉卡·欧可可-阿古鲁（Chika Okeke-Agulu）则在其研究著作中描述了尼日利亚艺术家在 20 世纪 50 年代末所创作的一批富有创造力的现代艺术。[38] 这些研究旨在发掘不同的历史与文化中多面向的现当代艺术史，证明西方主流艺术史遮蔽了诸多复杂的发展倾向、叙事和结构，并不存在现代性或当代艺术的单一谱系。这些艺术史研究揭示了现代艺术不同的时间性，以及有着不同运动

[38] 奥奎引用的参考文献，如高名潞：《墙：重塑当代中国艺术》，纽约与北京：阿尔布赖特-诺克斯美术馆、中华世纪坛，2005 年；《后文革前卫艺术的生态：中国公寓艺术，1970—1990 年代》，北京：水木当代艺术空间，2008 年；吉卡·欧可可-阿古鲁：《尼日利亚的艺术社团与后殖民现代主义的创作》（在普林斯顿的演讲稿，未发表），2008 年；伊丽莎白·哈尼：《在桑戈尔的影子中》，达勒姆：杜克大学出版社，2004 年。

轨迹的现代性，它们具有自身文化的、意识形态的、形式的和美学的逻辑。[39]

简言之，从"异质现代性"发展出来的"异质时间性"理论主张当代性的多样化本质。而与之相反，一些当代艺术理论为了寻找一种普遍的当代性，主张把不同的在地文化、族群，甚至个人的文化行为解释为"同质性的个别"，或者"同质异样性"的当代。

目前欧美盛行的全球化理论（包括当代性理论）争相去发现全球当代性的原理，甚至当代艺术的全球化本质，以期整合世界不同国家、不同文化传统中的当代艺术，当代艺术被描述为一种"同质异样性"艺术。这确实大有一种"新国际艺术"的倾向。如果说后现代理论是解构主义的"无边再现"，那么全球化的当代性理论则是建构性的"无边再现"，即构筑一个放之四海皆准的新全球化当代艺术框架。

泰瑞·史密斯在他的当代性阐述中，透露了这样的雄心。他也看到了当代艺术的多样性和全球化生态，认为当代艺术从创作到传播，从艺术家使用的材料到关注的内容，以及艺术活动范围、全球性的视野等，都是以往艺术所不具备的，因此当代艺术也许是人类历史上首次实现的世界性艺术。

史密斯将当代艺术的发展概括为三种趋势。第一种趋势是艺术史风格（尤其是现代主义）的延续，这在欧美及与之相关的现代大都会占主导地位，是当今最受追捧的艺术形式。其作品是大众媒体的焦点、市场的领军者和当代博物馆的核心展品。但是，史密斯认为这种趋势目前已经式微，无论其作品看上去多么新颖，它们只是艺术史走到自身发展极限的表现。

第二种趋势是后殖民转向。这一趋势随着前殖民地和欧洲边缘国家的政治经济独立而兴起，并由冲突的意识形态和日常经验所塑造，其结果是艺术家将本土的和全球性的问题作为其作品密切关注的内容。总的来说，这是一种内容主导的艺术。艺术家认识到意识形态的影响，关注诸如民族性、身份认同和公民权利等议题，其艺术作品处于过渡的不稳定状态，有赖于"翻译"以获得生存空间。通过努力，艺术家们逐渐获得全球性的合作机会。

第三种趋势与前两种并存：艺术家们主要关注个人议题，而这些私人的议题是可以与世界上的其他人（尤其是同代人）分享、互相理解的。史密斯引用中国旅法艺术家陈箴所说的"融超经验"（transexperience）来说明这种私人却又可共享的艺

[39] 这些观点集中体现在奥奎策划的第十一届文献展中。Okwui Enwezor, "The Black Box", in Okwui Enwezor ed., *Documenta 11_Platform 5: Exhibition*, Ostfildern-Ruit: HatjeKantz, 2002. 笔者与奥奎、史密斯等其他九位策展人一起策划了1999年纽约皇后美术馆开幕的"全球观念主义：1950年代至1980年代"，该展览主张从"在地"的角度重新审视观念艺术的起源。笔者负责中国大陆、台湾和香港部分，奥奎负责非洲部分。Luis Camnitzer et al., *Global Conceptualism: Points of Origin, 1950s-1980s.*

术，即"一种'文化的无家可归者'状态，不属于任何人，又拥有一切。这种经验本身构成了一个世界"[40]。史密斯将这种趋势的艺术称为"当代性的艺术"（the arts of contemporaneity），并认为虽然这种艺术尚未发展壮大，却是在未来有希望的艺术。但是，笔者认为"不属于任何人，又拥有一切"的人，似乎在这个世界中少有。这种"文化的无家可归者"贴切地表达了类似当代澳大利亚（史密斯的国籍）这样一个"没有英国历史的英属殖民地"的文化身份感受，而非全球的、普遍性的当代经验。

史密斯认为，这三种趋势彼此紧密相连但又截然不同，分别对应着 20 世纪中期以来全球政治、经济和文化权力等领域发生的巨变，即全球化、跨国转向和当代性。史密斯认为，当代性的本质就是多元，是全球经济、政治、文化发展不平衡所造就的同一世界不同时空的多元化。[41] 这种多元化表现在当代艺术中，就是当代艺术的复数性、内在的差异性、类别上的易变、形态上的多变和不可预测等特征。然而，虽然当代艺术多种多样不可捉摸，但史密斯认为，它们最终还是将世界想象成一个整体，一个彼此不同但不可避免地互相联系的整体。[42] 由此，在史密斯的当代性理论中，当代艺术的多元性特征似乎只是表象，在本质上终归由一个整体统辖。问题是，这个整体仍不免成为一个想象中的虚拟的整体，虽然多元表象并存，但一旦遇到分类、概括、评价等理论问题，仍难跳出某种潜在的、有主导倾向的、武断的和"理所当然"的偏见。

这种"理所当然"或者"想当然"的结果就是"星球"（planet）或者"星际"（constellation）当性理论的出现。它试图超越地缘政治，但又无法面对地缘政治的现实提出修正方案，于是就像拔着自己的头发离开地球一样，试图建立一种没有地缘政治的地缘叙事。其中，最具代表性的是泰瑞·史密斯的星球理论。史密斯认为"现代性"的主体是"全球"，"当代性"的主体是"星球"，因为全球化不论多么多元化，仍然摆脱不了不同国家之间的地缘政治影响，所以他主张当代艺术从地球出走，从世界出走，由此人类将进入完全超脱地缘政治和国家利益的星际。这受到了当代比较文学研究理论，特别是哥伦比亚大学教授佳亚特里·查克拉沃蒂·斯皮瓦克（Gayatri Chakravorty Spivak）的"星球系"（planetarity）理论的影响。[43] 这种星际说试图把当代数字虚拟语言现实看作超越全球地缘现实的另一种带有未来色彩的现实。在这种虚拟语言现实中，可能会发展出一个新的星际现实世界。但它是

[40] 陈箴自述。Terry Smith, *Contemporary Art: World Currents*, London: Laurence King Pub., 2011, p.259.
[41] Terry Smith, Okwui Enwezor and Nancy Condee eds., *Antinomies of Art and Culture: Modernity, Postmodernity, Contemporaneity*, pp. 8-9.
[42] Terry Smith, *Contemporary Art: World Currents*, p. 8.
[43] Gayatri C. Spivak, *Death of a Discipline*, New York: Columbia University Press, 2003, 72.

逃避地缘政治的一厢情愿之举,并把地缘冲突带入一个太空避难所,认为多元文化一旦进入这个避难所,就不会再以区域的或者中心/边缘的"我们"对号入座,而是以平等的"星球人"身份交流,从而摆脱地球人的族群文化经验,比如西方中心、后殖民等等。

笔者认为,这种试图"去地缘性"的星际理论其实是地缘时间的否定形式的延伸,就像"后当代"试图取代"当代"但到头来还是线性思辨时间的延伸一样。所以,我们需要建立另一种在时间本体和地缘本体之外的当代时间叙事,笔者把它称为"文化时间"。

3. 文化时间。

"文化时间"是笔者提出的不同于"思辨时间"和"地缘时间"的另一种当代时间叙事。"文化时间"叙事不赞同"思辨时间"把时间进步视为一种意识,以此构筑既断裂又关联的各种"主义"组成的线性历史,因为时间实际上并不存在,它只是人类"进步"意识的外部投射。"文化时间"叙事也不认同"地缘时间"用当代时空观把不同的"在地"重新进行同质化或者归类,以此证明"异样同质"的全球当代性本质。从根本上讲,我们无法按照时代"进步"的时间标准和"合理"的地缘关系去归类和整合具有不同历史和文化传统的"在地",因为不同的宗教、生态环境和生活习性造成了不同"在地"的世界观、人生观以及时间观的差异,"进步"和"合理"都是相对的,而非绝对的。另一方面,只要有人类存在,地缘政治就永远存在,我们无法抓住自己的头发离开地缘文化而逃避到"星际"中去。不过,我们还是要把"思辨时间"的"进步性"和"地缘时间"的"合理性"看作知识精英改造当代艺术批评的"理想"。

真正的当代现实其实也包括了这些"理想"(或者臆想),是一种正在此刻发生而又"无法觉察"的文化变异。无法觉察的原因在于时间是与日常事物和历史事件不可分并且无所不在的文化变异本身。没有日常、历史、事件,就没有时间。没有事物,就没有时间,反之亦然。时间和历史、生命、自然的变异是分不开的。

这其实就是东方的时间观。在中国古代文献中,从来不会单独谈"时"。"感时花溅泪,恨别鸟惊心","时"不能离开物和生命体而单独存在。古代文字中有"时",也有"间",但没有"时间"这个概念,"时间"是从日文的翻译中来的。"间"是与方面、界、际相关的空间,离不开人的行为历史,蕴含着互动、互在的意思。正如中国古人所说的"宇宙"——"四方上下为宇,古往今来为宙",宇宙既是空间,也是历史。它是东方"文化时间"观的哲学基础。

近现代以来,中国人在受到西方现代主义的冲击时,正是从这个古今上下的宇宙

时间观的角度思考自己的现实选择。从 19 世纪后半期的"以夷治夷""中体西用"到 20 世纪初鲁迅的"拿来主义"和毛泽东的"古为今用，洋为中用"等等，其实都来自这种"文化时间"意识。表面看，这些似乎都是现实的、实用的"文化策略"，中国人把这个实用策略视为"当下性原理"。比如，胡适在解释实验主义的时候曾经说："真理不过是对付环境的一种工具；环境变了，真理也随时改变……我们人类所要的知识，并不是那绝对存在的'道'哪，'理'哪，乃是这个时间，这个境地，这个我的这个真理。"[44]

"这个时间，这个境地，这个我的这个真理"的三位一体就是笔者所说的"文化时间"，即"永远当代"（permanence of contemporaneity）的现代性或者"整一现代性"（total modernity）的时间观。历史、地缘、价值判断等全部融合发生在当下的变异时刻。这个变异带有能动性（performative），与历史事件、文本符号和艺术样式不可分割。这就是"文化时间"观。笔者认为，这个"文化时间"的视角不仅仅适合中国，同时也适合其他文化区域的当代性研究。

以"思辨时间"和"地缘时间"为代表的当代性理论其实折射了当代艺术的困境和危机，即启蒙以来的西方中心视角及其进步观遇到了真正的挑战。

1989 年冷战结束后，在西方思想界发生了两件值得注意的事情：一件是日裔美籍学者弗朗西斯·福山在 1992 年出版了《历史的终结及最后之人》，认为后冷战的当下仍然是黑格尔的历史进化观念的延续，而以美国和西欧为代表的新自由主义与民主社会是历史进化的终点。然而，随着欧美近年来出现的种种问题，特别是美国开始把国家利益置于国际主义之上的做法，福山改变了看法，认为民主社会自身存在缺陷，并出现了危机。在当前很多重大社会问题上，他认为西方民主政府处理得不好，中国处理得更好，虽然中国模式并不能作为样板，他的主要价值观已经从民主自由转向了强大有效的政府和公平正义。福山的"历史终结"论其实和当代艺术中的"思辨时间"的当代性是一体的，都是试图以唯一的合理的当代去终结此前的或者另类的当代。

另一件事是福山的老师塞缪尔·亨廷顿（Samuel Huntington）在 1993 年《外交》季刊夏季号发表了《文明的冲突？》一文，后在 1996 年收入其专著《文明的冲突与世界秩序的重建》中。[45] 亨廷顿认为"后冷战"和 21 世纪的人类历史将走向文明的冲突与对抗。这与福山的判断很不同，2001 年的"9·11"事件似乎证实了亨廷

[44] 胡适：《实验主义》，载《新青年》第六卷第 4 号（1919 年 4 月），收于欧阳哲生编：《胡适文集 2》，北京大学出版社，1998 年，第 211—212 页。

[45] Samuel Huntington, "The Clash of Civilizations", *Foreign Affair*, Summer 1993; Samuel Huntington, *The Clash of Civilizations and the Remaking of World Order*, New York: Simon & Schuster, 1996.

顿的预言，昭示了基督教文明和伊斯兰文明之间的对抗。当然，亨廷顿的文明冲突论首先是为美国的未来政治着想的，所以，他的文明冲突论其实是一种广义的地缘政治学说。而当代艺术的"地缘时间"正是呼应了这种西方在 21 世纪开始出现的地缘危机意识。

"9·11"事件确实给 20 世纪 80 年代到 20 世纪末在后现代主义的推动下形成的意识形态狂热浇了一盆冷水。此后，在 21 世纪的最初 20 年里，当代艺术对重大政治事件和全球人道危机（比如难民问题，以及 2020 年出现的各种危机）一直处于失语状态。相反，各个国际双年展中充斥着个人私密生活的"人性表白"或者讨好大众和流行文化的"无害"主题。20 世纪 60 年代以来当代艺术中那种用艺术取代或拯救政治的乌托邦雄心自此一落千丈。"9·11"事件似乎证明了，在真正的政治和重大社会现实问题面前，艺术永远是无能为力和微不足道的。这个结果并非偶然。20 世纪中期以来，西方后现代主义在批判启蒙主义的思辨形而上学和人文主义的时候，把文化和文明的价值降低到现实政治与权力话语的功能主义层面，这必然导致艺术走向实用性、资本化和社会教化的极端。

而在现实政治方面，2016 年开始兴起的特朗普主义也颠覆了"后冷战"和全球化的新自由主义经济价值观，加之新冠肺炎疫情暴露出"进步价值"和"先进地缘"的国家甚至在公民基本生存问题上都无法有效保障，让人们开始怀疑资本是否能把人性和政体完美合为一体，它的社会价值系统是否还可以作为人类文明的最佳终极模式来遵奉。在现实中，特朗普主义的实践已经无情地证明了这个西方所谓的自由民主价值观的天真和无效。事实上，当前主导全球政治的价值观越来越让位于地缘政治、族群主义、国家利益三者混合一体的实用价值观。

正是在这种新的全球现实的冲击下，我们提出"文化时间"的当代性叙事，就是要面对后 2020 时代的文明冲突。尽管我们认同亨廷顿的文明冲突论的前瞻性，但我们不认同任何武断的评价和极端排斥的做法，相反，我们希望文明的冲突是在对话、转化层面上的互相竞争。所以，后 2020 的文明冲突在艺术中的体现就是要摆脱 20 世纪的各种艺术功能主义和观念教条，走向更开放、更包容的人类视觉智慧。

"文化时间"是一种"中道"思维，"中道"不是折中，而是开放包容。其特征为：（1）在世界观方面，主张文明共享性。任何一种文明之所以成为文明的关键不在于其完美性和绝对性，而在于其缺失性，或者是笔者在《意派论》中阐述的"差意性"。正是有缺失，才会促使它向其他文明学习，最终形成和发展自己。（2）认识论方面的"互象性"。所有的知识叙事和文化、社会行为都不是我方（或者他方）的单一行为，而是互为、互在和互为对象的人类实践。（3）语言范式的"自反性"。时时注意对已经

形成定式的叙事模式和语言规范进行反省，这样才能发掘创造性。

后 2020 时代不再是"一种全球化"的"地球村"，而是"多种全球化"竞争的时代，笔者把它叫作"间际全球化"（inter-globalization）。"文化时间"可以让不同文化区域的人在价值绝对主义和地缘实用主义二者之间（或者之外）找到真正符合其"在地"文明的时间观和当代性样式。

我们认为，无论是"思辨时间"还是"地缘时间"的叙事都无法切入异样"在地"文化的本质，也无法整合出一个全球适用的当代性原理，因为它们仍然囿于西方中心视角。相反，"文化时间"可以让我们更加中性地发现不同文化区域在互动中发生的变异，以及驱动变异的特殊的当代思维。"文化时间"叙事关注不同文化区域的人是如何在艺术中认识当代的。这其实仍然是一个认识论问题，无论在东、西方还是古典、当代，都是一样的、一脉相承的。绝不会因为到了当代，东、西方不同文化和人群的认识论思维就会一下子被整合为同一的了。

总之，如果有一种哲学叫作当代艺术哲学的话，那么这个哲学应该立足于发现全球当代情景下的各种"在地思维"的变异性，而所谓的跨国当代性正是建立在这些"在地思维"的差异性之上的新的"世纪思维"。[46]

综上所述，21 世纪前 20 年出现的"当代性"讨论是对后现代以来各种终结论和危机论的持续回应。所有这些有关"当代性"的哲学表述其实都多多少少地透露出一个根本性的焦虑，那就是西方当代的主流理论从来就没有放弃，并且仍然试图回到启蒙的宏大叙事，试图寻找一种仍然可以把握世界的普遍性虚拟叙事。这也是当代艺术中出现的新的再现焦虑。

按照《1900 年以来的艺术》的作者所说，今天，全球化时代的西方艺术正处在一个"假象的时代"（the age of the simulacrum）：我们的"感情真实"不过是对电影和网络书写中"浪漫"语词的模仿；我们的"欲望真实"都被倾注在广告形象之中；我们的"政治真实"已经被电视新闻和网络舆论事先编制；甚至我们"真实的自己"，也已经不是我们自己解读出来的，而是被那些到处重复泛滥的流行图像和网络故事所塑造的。[47]

因此，当代艺术理论在"历史的终结"之后不得不寄希望于一种乌托邦的当代性（或后当代）哲学，以此再次去整合、把握、再现这个越来越不属于我们的世界。而

[46] 笔者 2009 年在北京今日美术馆策划了一个中国当代艺术展览"意派：世纪思维"。展示了中国当代从二十几岁到九十岁的 83 位艺术家的作品。这个展览虽然不是跨国的，但关注的是艺术家个体的独特思维和创作视角，以及这些思维和视角的发展，而非注重艺术家再现了什么样的当代本质和现象。详见高名潞编著：《意派：世纪思维》，哈尔滨：哈尔滨工程大学出版社，2009 年。

[47] Rosalind Krauss et al., *Art Since 1900: Modernism, Antimodernism, Postmodernism*, p. 47.

2020 年出现的新冠肺炎疫情和各种危机进一步打击了当代艺术理论完整把握全球当代性本质的信心与合法性，这预示着后 2020 的艺术理论必将走出以往那些过于空谈和理想化的艺术哲学。艺术家要回到自己的身边，回到自己的心灵世界。任何教条化的当代性叙事，就像政治教条一样，都是不真实的。

第四部分

结论

第十四章

再现的类型和转向

在前面十三章里，我们分析讨论了西方艺术史理论围绕着"再现"这个核心问题展开研究的历史，章节顺序基本上是按照再现理论研究发展的逻辑展开的。

第一节　三种再现类型

西方艺术史理论的发展就像西方哲学理论一样，是一个不断自我审视和对前人的学术研究不断革新修正的历史过程。西方艺术史不但是艺术作品和艺术家的发展史，同时也是人们通过视觉艺术认识世界的真实性的历史，即一部如何"再现"的历史。然而，"再现"的真实性的标准和方式并非一成不变，相反，它是不断被修正的。正是不断的变化与修正推动了西方艺术史及其理论的发展。所以，我们说，艺术理论发展演变的动力其实是"转向"。这些转向围绕着"再现"这一核心问题展开，如何"再现"是西方艺术史理论研究的根本问题。于是，基于对"再现"的反复思考和不断的重新认识，西方艺术史理论在这些转向的推动下，成为一部不断"造反"（revolt）的历史：不断推翻先哲构建的系统，不断试图把"再现"合理化，以便使"再现"成为一种普遍性的认识标准，从而对人不断遇到的有关"真实性"的判断难题做出回应和解答。然而，正如理查德·罗蒂所说，在西方现代哲学史中，似乎每一代人的"造反"对西方哲学理论所作的努力最终都归于失败，其共同原因就在于这些"造反"实际上都受到了前人预设的思维框架的限制。[1] 在这个意义上，西方艺术史理论的命运同样如此，始终无法跳出"再现"理论这一预设的架构。

如果粗略勾勒西方再现理论的发展进程，可以以启蒙运动为界，将之分成狭义的再现（启蒙运动之前基于模仿说的再现）和广义的再现（基于启蒙时代主客体二元论、内涵更丰富的再现，也是本书所论述的再现）两个历史发展阶段。在 17、18 世纪启蒙时代之前（主要包括古希腊罗马时代［或称古典时代］、中古时代［或称中世纪，即 5—15 世纪］，以及 15、16 世纪的文艺复兴时代），西方艺术哲学关注的是对物象的模仿，艺术再现就是对主客体因素尚未清晰分割的外在物象的模拟（比如古希腊的模仿说、文艺复兴时期瓦萨里关于完美自然的模仿论）；而 17、18 世纪启蒙时代以来，建立在主客体二分基础之上的现代再现理论（或称为启蒙再现哲学）认为，艺术再现的是人的主体性现实，其中尤以黑格尔的"艺术只再现那些符合绝对理念的事物"这

[1] Richard Rorty ed., *The Linguistic Turn: Recent Essays in Philosophical Method*, "Introduction" by Rorty, p. 1.

个再现观念为代表，奠定了此后西方现代艺术史研究和艺术批评理论的基调。现代再现哲学为20世纪以来的西方（乃至全球）艺术理论奠定了一个不断走向极端主体性再现的基础，这个基础后来在福柯那里被解释为语词陈述。从福柯的语词角度来看，可以说，西方现代再现理论是从17、18世纪启蒙时代语词侵入艺术形象开始的，到了19世纪末，也就是现代主义出现以后，语词超越形象，逐渐成为艺术再现的核心因素。正是在这个意义上，我们说，再现理论不仅贯穿了西方艺术史理论的整个进程，而且是西方艺术史理论始终思考的核心问题。

因此，西方自启蒙以来的现代再现理论成为本书论述的重点，也是本书对西方艺术史理论进行梳理的一个切入点。简言之，西方现代再现理论所关注的不外乎这样几个最简单和最基本的问题：（1）形式和内容的关系，或者理念和物质的二元从属关系；（2）形象和语词的语言学关系；（3）自律和反自律，即艺术和社会之间的关系以及艺术的自身历史与社会史的关系。

为了使本书的叙述更为清晰，我们可以将启蒙时代以来的西方现代再现理论分为三种类型（即三种再现方式），或者说三个"转向"（即三种再现是如何发展演进的）：启蒙时代的主体性是以思辨意识为本体的认识主体性，此后经过了现象学和海德格尔的存在主体性的质询，以及结构主义（和后结构主义）符号主体性的修正，从而形成了启蒙至今三种主体叙事的模式，或者三个断裂的阶段，也就是历史理念、媒介符号和语词观念的三个阶段。在艺术类型方面，启蒙时代以来的艺术被划分为写实、抽象和观念三种相互分离、各自保持极端纯粹性的艺术类型。每种类型在叙事方法上分别侧重象征、符号和语词（图14-1）。

这三方面相互分离和自足独立的过程构成了启蒙时代以来再现理论的发展史。尽管这三个阶段没有特别明显的时间分界，比如海德格尔的学说虽属于语言学转向的代表，但他的符号理论仍然带有形而上学的象征因素；再比如，T. J. 克拉克的理论与后现代反体制化理论接近，也主张经济符号学，但他的研究对象是古典写实艺术，且运用了很多图像学的象征叙事的方法。但是，我们仍然可以归纳

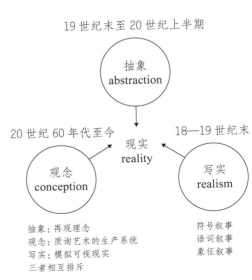

图14-1　西方现代再现艺术的三种类型图示

出三个阶段大体的历史时期、主要代表学说和主要代表人物（表 14-1）。而本书的章节顺序和结构就是按照这三个阶段（或称为三个转向）或者三种再现理论的叙事模式而设计的。

表 14-1 三种再现理论的叙事模式

再现的意义	再现方法	艺术形式	再现视角	代表人物	历史时期
历史化的理念	象征	古典写实	匣子	黑格尔、波德莱尔、李格尔、沃尔夫林、潘诺夫斯基、T. J.克拉克	18 世纪至 19 世纪末
媒介化的精神	符号	现代抽象	格子	海德格尔、弗莱、格林伯格、桑塔格、弗雷德、克劳斯	19 世纪末至 20 世纪上半期
体制化的观念	语词	观念艺术	框子	福柯、比格尔、阿多诺、布列逊、欧文斯、布赫洛、贝尔廷、丹托	20 世纪 60 年代至今

这三种不同的再现理论运用了不同的叙事角度，即"匣子""格子"和"框子"（见图 14-2）。它们既可以被看作艺术史研究和艺术批评在面对艺术对象时所运用的理论思考角度，也可以被看作艺术作品的内在结构，比如一件艺术作品的透视关系及其意义产生的基础结构。据此，"匣子"对应 20 世纪以前的古典写实艺术及相关艺术史研究，"格子"对应 20 世纪上半期的西方现代抽象艺术及其批评理论，而"框子"则对应 20 世纪 60 年代以来的（也是西方后现代主义）艺术实践及其理论研究。我们在本书第九章第二节对此有专门的详细讨论。

当潘诺夫斯基用 box 去分析文艺复兴绘画的空间透视，克劳斯用 grid 形容现代主义叙事的物质和精神的二元对立统一，德里达用 frame 去强调艺术生产系统的重要性大于艺术作品内部元素的时候，他们都没有追问过这三个图型概念所共享的基本图型

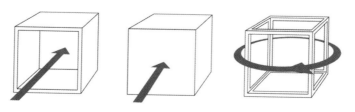

图 14-2 三种再现理论视角（"匣子""格子"和"框子"）的转向图示

是什么。其实他们都心照不宣地指向了一个立方体，并分别用立方体中的某一结构要素去建构各自的艺术史叙事。因此，笔者把这个立方体视为古典、现代、当代三种西方艺术认识论和历史叙事模式的哲学基础。这个立方体是静止、稳定、清晰的，可以通过逻辑推理来确定其方位和结构，它的结构是对称的。

这个立方体被设想为一个世界，匣子是向立方体内部（剧场［theater］）去寻找世界真实，格子是从立方体的表面（符号［sign］）去推论世界的真实，框子是从环绕立方体的外部知识话语（视线［gaze］）去陈述世界的真实。这个立方体为理性和科学的再现论证提供了逻辑基础和切入视角，建立在此基础之上的叙事可以被清晰地、逻辑性地阐述出来。

然而，这三种模式都趋向一个潜在的中心，也就是德里达所说的西方语言学中的逻各斯中心，这个立方体就是这个逻各斯中心的形象性图示。虽然德里达的解构主义旨在消解这个逻各斯中心，然而，这种对立实际上仍然建立在二元哲学基础之上，消解中心来自用合法的知识叙事去填补中心的另一话语欲望，被替代的中心和新的中心就好像钟摆的两个极端，其实依然没有逃离那个逻各斯中心。

第二节　三个转向

本书的章节顺序是按照艺术史理论中的三个基本转向安排的，即哲学转向（象征再现）、语言转向（符号再现）和上下文转向（语词再现）。

一、象征再现：哲学转向（Symbolistic Representation: The Philosophical Turn）

作为本书的第一部分，第一、二、三、四章主要讨论了西方艺术理论的美学转向。18 世纪启蒙时期，美学成为独立的学科。哲学和美学在脱离中世纪神学后发展了对自由主体的思辨和反省，艺术史研究成为人的认识论系统的投射。美是非功利性的，艺术史研究承载着史家的思辨模式，其代表是黑格尔的艺术历史观念，然而在启蒙运动盛期之前的温克尔曼，甚至文艺复兴时期的瓦萨里那里，启蒙运动所宣扬的人文主义已经萌生。

启蒙思想的意识秩序和美学独立这一双驾马车成为艺术史家的动力，他们努力发掘自己大脑中的艺术史秩序，并把它描述为按自律逻辑运行的风格范式的发展史。从

黑格尔到沃尔夫林和李格尔，遵循的就是这种观念艺术史的脉络。启蒙思想奠定了"拟人论"（anthropomorphism）的模式。这和非西方（比如中国）的艺术理论不同，后者把艺术作为人性、社会和自然统一体的一部分。而启蒙及后启蒙时代西方艺术史的拟人模式的核心是艺术从属于人。艺术作为人的造物，或者理念的物化形式，在本质上要符合人所赋予的形象逻辑，并以这个形象逻辑去再现或者复原人文主义的发展过程和历史逻辑。人文主义的历史逻辑包括两个核心：一个是人文价值，比如温克尔曼的"高贵的单纯，静穆的伟大"的古典价值观在黑格尔的艺术史研究中被描述为理念的充分显现，或者理念和形式的完美统一，这在西方艺术史中始终是主导性的价值观。尽管这个人文主义传统遇到 20 世纪以来的现代、后现代艺术的挑战，但艺术作为人的观念的从属物，应该绝对地再现和对应其理念内容的信念始终贯穿西方从古至今的整个艺术发展史，与东方更重艺术和自然、文化和日常精神之间的平行关系的艺术史观念区别开来。与之相反，东方艺术更重视如何表达人与自然以及日常情境之间和谐互动的关系。这种关系可以被理解为东方的人文关怀，它是一种把人（文人）、物（文饰）、境（文明）融为一体的"文"化观念。它既非纯粹的形而上学思辨，亦非实用的从属关系（人从属于物或物从属于人）。这种艺术观来自最初的文、书、图合一的文化本根，故而，"文"最终成为中国艺术的灵魂。[2] 人文主义的历史逻辑的另一个核心是线性时间观，意指一种从诞生、成熟到衰落，或者有起始、高峰和终结的线性时间轴的历史过程。这是启蒙运动奠定的历史主义逻辑。所以，不断走向未来的冲动特别极端地体现在现代主义的革命动力中，而后现代和当代性虽然表达了对未来理想的放弃，但是，这种所谓后历史主义的失望仍然建立在对未来可能出现的新真理的期待之上。这是启蒙运动以来西方艺术史研究和艺术批评出现变革和转向的人文主义基础。正是人文价值观和线性时间观构成了西方自启蒙运动以来的人文主义历史逻辑。

遵循着上述人文主义历史逻辑的隐线，在黑格尔及其之后的观念艺术史家那里，只要找到这个历史逻辑的物质性显现方式，即形象（或者形式）逻辑，古代就可以被还原，古代艺术陈迹中本来所具有的生命价值便能得到重生，其人文价值也可以被重新发现、重新认识，也就是"古代被启蒙"。温克尔曼就是这种以启蒙之眼重新审视古代艺术的典型代表。黑格尔则从历史逻辑（三个阶段，即起始、高峰和终结）的角度奠定了这种还原人文历史的艺术史书写的原理。

[2] 而艺术则是这个"文"的一部分，古人所说的"画者，文之极也"（元邓椿《画继》）即是此意。

黑格尔的美学留给后人两个最重要的遗产：一个是批判原理，一个是历史主义逻辑。一方面，批判原理在黑格尔那里是抽象的精神理念，超越了现象界的现象本质。这个现象本质在浪漫主义时代开始被转化为现实批评和社会批判，并从此成为西方现代和当代艺术的主流思潮。另一方面，黑格尔的历史主义逻辑则被发展为从过去走向未来的现代性逻辑的总动力。这个动力是现代主义乌托邦的组成部分，但随后"堕落"为后现代主义文化大杂烩的反向动力，继而形成了另一种形象逻辑：碎片和瞬间，即贝尔廷和丹托等人所说的"后历史主义"现象。

黑格尔之后的观念艺术史家离开了温克尔曼和黑格尔的人文思想的艺术史研究，走向另一个极端：对艺术史的形式原理（原形）锲而不舍。这并不意味着黑格尔之后的观念艺术史家抛弃了人文思想，只不过，在他们看来，抽象形式与人文思想并不是一组矛盾体，不仅如此，他们还继续宣扬人文精神的启蒙传统。他们推崇抽象形式的目的，实际上是借由建立和完善某一抽象的艺术史自律形式，更加合逻辑地确证人文价值（理念）对形式规律的至高无上的统领地位，此即他们所说的那种先于形式而存在的"意志"或者"时代精神"。因此，这个看似抽象的形式规律实际上并没有跳出人文历史的轨迹，相反，其目的仍然是高扬人文历史传统并为其发展的轨迹寻找合理的解释。

虽然对感知和心理分析的视觉形式研究代替了黑格尔干巴巴的理念史研究，但形式分析延续的仍然是启蒙时代的人文精神逻辑，在这个意义上可以说，视觉形式和风格研究实际上仍然继承了黑格尔"时代精神"的衣钵。艺术史的再现哲学因此转向如何解释"封闭的方盒子"或者"自足匣子"的形式原理在不同历史阶段的演变史。为了解释在这个封闭的"匣子"之中，一段宗教或者历史故事是如何戏剧性地上演的，艺术史研究从对视觉形象的形式分析入手，解释这个"匣子"的形式逻辑是如何不断随着历史的逻辑而演变的，它的历史规律和原理是什么。启蒙时代的再现理论在艺术史家比如李格尔、沃尔夫林那里，被凝缩为"自足匣子"的视觉理论。所以，说到底，启蒙时代的美学无论多么形而上学，它的归宿似乎还是美学自律，是对艺术史自身规律的无尽追究，在形象逻辑上体现为古典的"匣子"观念。

象征再现的哲学转向奠定了西方现代主义再现理论的基础，即把古希腊的主客体（理念和影子）之间的模仿关系转移到纯粹的认识论的主客体结构之中。柏拉图的模仿表达的是镜子内外的主体和客体的关系，而康德的再现则表达的是意识中的大脑和大脑形象之间的主体和客体的关系。这个认识论的结构怎样和艺术的物理形式相匹配，引起了以李格尔和沃尔夫林为代表的形式主义艺术史家的浓厚兴趣。真理与投射在外

部对象上的真理的形式必须绝对地对应和确定，这一意识秩序的主客二元论不可或缺也不可避免地成为再现理论的基础。

我们必须认识到，这个基础源自基督教神学。这对理解再现论乃至西方现代哲学至关重要。阿奎那把柏拉图主义的那种只能在《圣经》神学里寻找的上帝真理转化为可以在客观事物中求证的上帝真理，据此，他提出了"美在完美和统一"以及"美在超越"的神学再现论。它对后来的再现理论的启示在于上帝真理具有客观显现的可能性，而寻求这个真理必须超越现象经验，并保持纯粹的逻辑性思维。康德等启蒙思想家把阿奎那的客观神学的再现论转化为形而上的思辨的美学理论。19世纪的浪漫主义又把这个思辨哲学的形而上学再现论与艺术创作的现实结合起来，从而把美学转化为对艺术本体加以质询的艺术哲学。艺术的本质在于揭示现代生活和现代人性的真理。阿奎那的神学真理和康德关于美的真理判断变成了有关现代性和艺术真理之关系的判断。从黑格尔到李格尔和沃尔夫林，再到浪漫主义，西方艺术史理论完成了启蒙运动所启动的哲学美学转向。

从这个意义上讲，西方艺术史理论是一种迷恋于如何把"理念历史化"的再现叙事，艺术史家抓住了"象征"这个根本的表述契机。我们在第二章讨论了"再现"如何从神学走出，在启蒙思想家那里形成了再现主义体系。这一变化是通过"超越"（纯粹）和"象征"（崇高）这对美学范畴来实现的。在第三章我们可以看到，象征成为黑格尔理念艺术史的灵魂，等同于艺术作品和它的外部之间的关系所产生的意义。在本书的第四章，我们探讨了在黑格尔之后李格尔和沃尔夫林如何把象征意义具体地融入形式结构的风格原理之中。通过象征，李格尔把形式的发展史与时代的艺术意志相对接；沃尔夫林则把时代风格的原理与时代精神相对接，其终结仍是象征，是巴洛克时代的象征意义。由于总是离不开宗教偶像和文学题材，象征再现的叙事是文学性的，或者说不论是古典艺术实践还是艺术史研究都离不开对历史文献的参考。古典艺术对文学故事的依赖导致启蒙运动之后的观念艺术史家对艺术作品中的剧场空间（即"匣子"透视）及其结果（即风格的历史）产生了无尽的探究，象征因此和前面所说的隐性逻辑有了不解之缘，这或许是为什么尽管东方早期艺术也和诗、文献有关，但没有出现"匣子"，相反出现了"长卷"的叙事模式的原因——后者的思维中没有那种隐性逻辑。

总的来说，我们在本书的前四章中讨论了启蒙时代的理念和象征叙事在黑格尔及其之后的观念艺术史研究中的发展。而在艺术实践方面，从启蒙时代的新古典主义到19世纪的浪漫主义和象征主义，实际上仍然笼罩在黑格尔的终极理念和象征叙事的阴影之中。

二、符号再现：语言转向（Semiotic Representation: The Linguistic Turn）

第五、六、七、八章是本书的第二部分，讨论了潘诺夫斯基的图像学符号、海德格尔的艺术符号、波德莱尔的现代性自律和格林伯格等人的"回到媒介自身"的现代艺术观念发展的逻辑。现代主义的符号（有时候用 symbol，有时候用 sign）和索绪尔的结构主义语言学有关，建立在能指和所指的对应关系之上。符号学的结构主义理论为抽象艺术批评提供了哲学基础。

符号再现的语言转向实际上在上一个观念艺术史研究阶段已经发生，比如在李格尔和沃尔夫林的形式主义和视觉分析的结构主义倾向之中，而潘诺夫斯基的图像学其实是哲学向语言学转向的过渡。20 世纪上半期的哲学和艺术史研究都多少受到了索绪尔的结构主义语言学的影响。50 年代后，结构主义文化研究和结构主义人类学兴起。在 80 年代后结构主义兴起之前，结构主义几乎主导了西方哲学、文化学、人类学和艺术史研究等领域近一个世纪。本书第二部分（第五、六、七、八章）就集中讨论了这种再现的语言转向，这是结构主义语言学发展的极致。

我们在第五章讨论了潘诺夫斯基的图像还原和结构主义的关系，可以看到，他的图像学一方面延续着黑格尔的人文象征传统，另一方面展开了类似结构主义语言学的研究。潘诺夫斯基从形象语义的构成原理的角度，即图像学角度，阐释了作品最终的象征意义。实际上，索绪尔的能指和所指结构所产生的象征意义，是潘诺夫斯基图像学的语言学基础，后者开始把艺术史研究带入"图像作为人文符号"的研究学科。我们看到，在这个符号再现的语言转向中，潘诺夫斯基把他的老师卡西尔的文化象征符号的观念引入图像学研究之中。他把艺术图像视为一种能指和所指的对接关系，从中找到作品最终的象征意义，这是本书第一部分（即象征再现的哲学转向）向第二部分（即符号再现的语言转向）过渡的一个重要节点。

与潘诺夫斯基相比，海德格尔不从图像考据的角度，而是从语词的角度，首先明确地在他的文学化的形象阐释（比如梵·高的《鞋》）中运用了他的符号理论，这对之后的福柯等人的图像研究产生了影响。另外，更重要的是，海德格尔和维特根斯坦首先提出了艺术的本质是符号的说法，他们对启蒙时代形而上学的挑战直接促成了哲学朝语言学转向。

海德格尔把真理从康德的形而上学领域拉到"此在"领域，在存在物和存在（真理）之间架起桥梁。桥梁中的诸种关系是语言概念组成的关系，而非抽象的人文本体论的逻辑，艺术史研究因此被看作符号解码的工作。尽管现代形式主义和海德格尔之间似乎没有什么直接关系（而看上去，萨特的存在主义对现代表现主义影响至深），

但是实际上，海德格尔的符号学试图把形而上学的本体论引入关于物的形式结构（比如建筑）的隐喻之中。在这个意义上，海德格尔的艺术理论和现代主义强调回到媒介语言的再现理论很相似。

其实现代媒介自律的语言学的出现可以追溯到 19 世纪的浪漫主义，比如波德莱尔的理论已经流露出美学形而上学向艺术语言转向的倾向，他把康德的哲学美学思辨转化为可以通过直觉和情感体验的个人化的神秘形式。浪漫主义把启蒙时代的普遍性原理转向鲜活的、与当下瞬间乃至未来发生关系的艺术语言方面的实践活动。甚至人们眼中的丑和粗俗在浪漫主义诗歌和绘画中也被冠以真实之美，比如波德莱尔的《恶之花》和杜米埃的绘画。

到 20 世纪上半期，观念艺术史研究的绝对理念及其象征叙事被现代主义的媒介语言学所替代，体现在现代主义的创作和批评两方面。现代主义的实践不再是古典的视觉暗示和象征，而是语词宣言。以往的象征再现依赖文学性的叙事形象，所以，在本书第一部分，我们可以看到，启蒙运动以后，以德国艺术史家为代表的观念艺术史研究的主要对象是古典写实艺术、古希腊罗马艺术、文艺复兴和巴洛克艺术。而在 19 世纪后半期到 20 世纪初的印象派之后，现代主义艺术中的各种形式主义创作转向图形符号，比如毕加索、马列维奇和蒙德里安的抽象形式，都与强调语义结构的纯粹性和稳定性的结构主义语言学相通。而格林伯格和他的学生弗雷德则在他们的批评理论中把形式主义推向媒介自律的形式语言学的极端。

表面上看，现代主义（比如格林伯格的）理论是对以往图像学艺术史研究的革命，但是，他们抛弃的只是文学和宗教的内容以及写实的三维空间，即那个看得见的"匣子"所模仿的真实模样。实际上，这一抛弃不是从格林伯格的平面理论开始的，而是从现代主义实践，即从印象主义就开始了。重要的是，我们要理解，格林伯格研究现代艺术作品的方法仍然建立在能指与所指的对接之上，只不过他把古典"匣子"的三维关系抽离为"匣子"的一个平面上的形式构成，通过拟人化的转化，与平面下隐藏的"匣子"对接起来，而这个对接乃是通过平面与"匣子"内容的分离来实现的。虽然格林伯格主张现代绘画脱离古典写实绘画的文学化，并提出绘画回到绘画本身，即平面化，然而他的潜台词则是让我们把几何平面等同于深度人文精神，这就是平面的"拟人化"（anthropomorphism）。这个拟人化的平面在格林伯格的学生克劳斯那里被表述为"格子"（从马列维奇和蒙德里安的乌托邦格子到艾格尼·马丁的画布格子）。不论如何变化，这些"格子"都是现代社会中个人主体性的拟人化表现，再现了物质和精神的二元对立统一，即物质被绝对精神化。只不过在早期现

代抽象艺术（比如康定斯基的艺术精神实践）那里，这种"精神化"是直接注入的，即"神启"式的。而在晚期现代艺术（从格林伯格到极少主义）那里，其"精神化"是通过对"去内容"的宣示，让物质不露声色地拟人（参见图8-16）。

在格林伯格的艺术理论中，"隐性"能指和"隐性"所指对接（尽管是隐形的、非直接的对接），这和潘诺夫斯基的图像学中能指和所指的直接对接是一脉相承的。而在本书第二部分的最后一节中，我们可以看到新的变化正在发生：克拉克等人的新马克思主义艺术史研究尽管在大的范畴上仍然是结构主义的，但他们在图像能指因素里加入了马克思主义的生产关系和社会阶级的结构主义原理，并且把发现这个社会结构的景观符号作为图像研究的原动力。可以说，格林伯格与克拉克的分歧不在于二者之中谁更关注资本主义的社会意义，而在于他们阐释艺术作品时所采用的不同的结构主义语言学角度：格林伯格用"格子"的平面抽象结构宣示了非表意的抽象语言所拥有的"深度性表现"的优越性（平面优先），而克拉克则用"匣子"的深度视觉结构对应社会无意识，这就预示了下一个阶段——语词再现的上下文转向的到来。

三、语词再现：上下文转向（Discursive Representation: The Contextual Turn）

第九至第十三章是本书的第三部分。其中，第九、十、十一章讨论了后现代主义的再现观念。后现代主义理论及其派生的视觉文化研究都明显地出自政治话语批判的视角。本来上下文转向也应该被看作上一个阶段的语言转向的一部分，因为处于上下文转向阶段的新艺术史理论（包括新前卫理论）也经常用"符号"这个概念，但这里的"符号"不再是结构主义的"符号"，而是后结构主义或者解构主义的"符号"。20世纪80年代以来的后结构主义理论批判结构主义的能指和所指的封闭静止的对称性，转而强调所指的开放性，并引进"文本"和"上下文"的概念，用"加上下文"来打破能指和所指的对接。语词先于形象，概念先于感知，这就为解释权力话语和多元文化的符号学艺术史研究搭建了平台。艺术再现的二元对立范畴从内容和形式的对立，到能指和所指的对立，再到文本和上下文的对立。启蒙时代的重要概念"崇高"和"象征"在后结构主义时代变为"反讽"与"挪用"。"反讽"与"挪用"被视为第二内容或者第二文本，可以回避艺术作品是否表现真假、是否符合现实参照以及是否具有作者的原创性等传统再现叙事的核心问题。

符号学的哲学本质变成解构主义的语词叙事基础，解构主义试图让艺术史理论更

加自由地走向意识形态解读。符号学试图解放艺术作品的物质属性，包括形象和图形的媒介局限性，走向更宽广的历史和社会意义的解读。于是，解构主义把传统再现理论对象征和符号意义的关注转移到对语词本身的关注。德里达认为艺术再现是"把那些没有被注意到的（痕迹）说出来"（remark the unmarked），也就是去关注语词背后的话语系统留下的痕迹。他在批评康德的"边框"概念的基础上提出了解构主义的"框子"概念。艺术再现的不是作品内容本身，而是画框和作品的关系及其所引向的画框之外的意义。德里达批评了康德美学自律的"框子"概念，认为"框子"不是封闭的，而是具有上下文关系。这样，我们就看到了一个从古典、现代到后现代的再现理论的发展逻辑——古典自足故事的"匣子"、现代形式自律的"格子"和后现代以来的上下文关系的"框子"三者之间线性发展的历史过程。在当代艺术创作方面，"框子"观念引发了 20 世纪七八十年代兴起的批判体制的观念艺术运动；在艺术批评方面，"框子"成为 80 年代兴起的视觉文化研究的思想灵魂；在文化批评方面，"框子"是后殖民主义、女权主义和新美术馆学的理论基础。

这里的上下文或者"框子"理论，与当代视觉文化的另一个重要概念"视线"紧密相关。"视线"就是德里达所说的"没有被注意到的（痕迹）"。福柯以《宫娥》为例，分析了作品如何通过人物的"视线"再现其背后的权力结构。以布列逊为代表的符号学艺术史理论家则是福柯和法国学派在视觉文化研究中的代表。

在第十二和十三章，我们讨论了 20 世纪 80 年代以来的艺术终结论和当代性理论，以及 90 年代以来的图像转向理论，这些都可以被统称为当代全球化艺术理论，其核心是"后历史主义"观念。在全球化时代，各文化地域不同的历史发展产生了不同的当下，也就是多个"异质时间"被统一在一个共在的当代性时间之中。因此，这个"当代性"也就消解了以往的古典、现代和后现代的线性历史时间。当代性理论和艺术史终结论试图建树一种乌托邦的当代元理论，以涵盖和解释全球化艺术现象。后历史主义在西方的现代性逻辑中体现了反"线性历史"的意义，然而，在非西方文化中，"后历史"可能早已是一种常态，在全球化和当代性出现之前就已经存在。当代性和后历史主义折射了西方试图重建一种新的"普适性的当代"，或者建立一种有关当代全球化现实的本质叙事的雄心，因此，在追求新的无处不在和普遍适用的宏大叙事方面，它似乎是对形而上学的一种回归。而有关当代性的视觉文化研究，则很容易再次回到一种更加隐蔽的人类中心论，特别是西方中心论的叙事陷阱之中。

第三节 反思再现：意派论的差意性和"不是之是"

总的来说，西方的现代艺术理论和艺术史理论自从康德时代以来经历了曲折的发展过程，大师辈出。但是，总体来看，诸家诸派都脱离不了再现理论。其再现理论的核心基础，从世界观的角度讲，是人类中心论，由此导致极端的主体性——从启蒙时代的普遍主体性发展到 20 世纪的个人主体性。正是这个极端的主体性决定了在认识论方面人与外部世界之间的对称性，也就是说，人的主体性的外在对象化需要各种各样的"对应"判断，以证明人的主体性存在的合法性。而艺术再现就是检验判断者所创造的视觉样式与认识对象之间是否绝对对应的基础。如果对应了，就证明这种视觉方式捕捉到了外在事物的真实性。但是，这个把握和对应真理的前提造成了一种二元对立的艺术叙事模式。西方的现代艺术理论建立在古希腊柏拉图和亚里士多德的艺术模仿说的基础上，认为艺术就像镜子，是对外在对象的复制。然而，在东方最早的有关艺术的文字中，却没有出现这种模仿论，尽管那时镜子已经被普遍使用。古希腊的镜像模拟理论的哲学基础是主客体二元论，到了现代启蒙时代及其之后，发展为语词与图像、文本与上下文、阐释与接受等各种对立的叙事范畴。需要指出的是，这个二元论是建立在一种非平等的、从属关系基础上的思维方式。所以，事实上，再现的真实性判断总是与再现对象在多大程度上从属于再现主体的判断分不开。

另一方面，这种二元论导致了艺术再现的类型和相关概念之间的分离，比如内容与形式、观念与图像、抽象与写实等对立范畴的出现。这个分离虽然有助于对个别艺术作品的分析和讨论，从而找到它们的指示意义，但也由此导致了西方现代艺术理论和艺术史理论的学科化。学科需要自律或自足性，于是，写实、抽象和观念这些本来可能无需分离（我们可以以中国文字为例）的艺术特性被分离为自足自律的本质"主义"。由此，西方现代艺术理论必定陷入不断替代和革新、不断寻求转向并最终走向终结论的焦虑之中。

在审视了再现理论之后，我们深深感到，艺术实践和艺术理论不应当仅仅是认识世界和改造世界的工具，更重要的是为我们提供一种完善人性自身、完善人和世界的关系的方式。再现理论执着于艺术如何接近真理和现实真实，努力让艺术本身成为现实（特别是政治意识形态）的完美、绝对的合法性话语，从而将艺术批评和创作带入了一种分裂性、替代性和征服性的主体性立场（一种人类中心论，同时也是非人性化的立场），并引入了一种永远无法进入冥想的、永远躁动焦虑和充满危机的艺术观。我们认为，人和世界的关系需要平衡，艺术和世界的关系也不是"以它'同'它"（正如再现哲学所追求的），而应该是"以它'平'它"。"同它"是再现，所以有象征性、

符号化和"加上下文"等叙事模式，以求绝对把握世界真实。进而言之，"同它"就是要替代对方，把外在于主体的"它"变成作为唯一中心的主体的"它"的一部分。相反，我们所主张的"平它"则是一种平等，在互动融合中保持各自的自立性。然而，这个自立的前提是我们必须首先认识到，在世界关系中无论主体还是客体，或者其他方面（也就是各方面的"它"）都先天地存在着差意性，即缺失、逆差和不完美。只有秉持这种世界观，我们才能走出再现的绝对性、对称性哲学樊篱。

我们可以发现，在中国和印度的哲学和艺术理论中，互动兼容（而非排斥分离）才是主流。非西方的艺术认识论并不执迷于再现真实，因为真实是虚幻的，佛无处不在，禅无处不在，事事无碍。同理，视觉的真实性（常常被表述为"形"）、道德的真实性（常常被表述为"礼"）以及世界的真实性（常常表述为"道"）都不是绝对的，也不是"真实"的同义语。艺术作品和文学诗歌从来无法，也无必要真正地模仿"形""礼""道"。人们认识到了并坦然承认言不逮意。比如，在古代中国的艺术理论中，没有"真实"这个概念，但是有"美"和"善"，"真"融于"善"和"美"之中。而在西方再现理论中，"善"和"美"则被"真"所绝对统摄。东方对言"真"的畏惧，一方面来自对人的叙事能力的怀疑，另一方面来自万物平等的信仰。即便在现代和当代中国，这种传统的非对称和非绝对的思维仍然存在。比如，胡适曾说过，世界上没有绝对的真理，所谓"真理"不过是"我"的那个道理、"我"的时间和"我"的选择的特定融合。

再现理论无疑是启蒙思想家留给现代艺术理论的遗产。如果我们在学习它的过程中反省它，并能够把它与其他资源（包括中国传统哲学和艺术理论）贯通起来，融入当代经验，或许我们能够发现新的理论视角。笔者曾经把西方再现理论的三个范畴"抽象、观念和写实"与古代中国艺术史家张彦远说的"理、识、形"概念做过比较，发现二者有类似性，但也存在根本性差异：虽然"理、识、形"类似西方"抽象、观念和写实"的分类 [3]，但是，我们可以参照传统画学、书学、诗学等构造出一种趋于互动融合的理论。与此不同，西方启蒙以来的再现理论在分离断裂的基础上发展出一种钟摆模式（图 14-3）。这个钟摆是以形象与语词、主体与世界等二元对立因素组成的再现叙事模式，从形象模仿（写实）摆到图形语词（抽象），然后再到语词陈述（观念艺术）。而近十年来的"图像转向"和"后观念"思潮似乎在向最初的"形象"回归，当代消费图像和网络数字图像的力量正在把再现理论拉回最初的"模仿现实"的起点，只是这个"形象"已经是带有浓重语词痕迹的"形象"。这里的钟摆模式正是笔者对本书的

[3] 唐张彦远《历代名画记》云："图载之意有三：一曰图理，卦象是也；二曰图识，字学是也；三曰图形，绘画是也。"

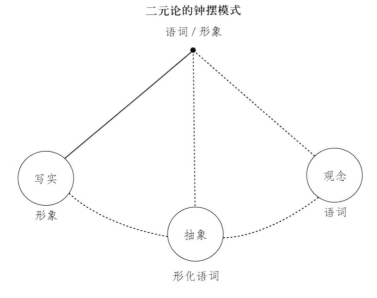

二元论的钟摆模式

语词 / 形象

写实

形象

观念

语词

抽象

形化语词

图 14-3　二元论的钟摆模式图示

总结，也是对我们所介绍的众多西方学者（比如福柯有关知识陈述的两个断裂）的学说发展的形象说明。

　　与西方的再现理论不同，笔者在几年前提出的意派论[4] 则尝试寻找非断裂的当代理论模式。这个模式的灵魂是在那些不同类型的"它"的交叉地带寻找理论阐释的角度，举例来说，可能就是"理非理""识非识"和"形非形"的领域。这些区域构成了这个理论模式的基础——差意性[5]。差意性就是不同类型或者不同方面交叉后产生的非对称性和缺失性共存的地带，在这个区域每个方面都部分地失去了自我，无法再用某个自足原理（比如现实的、抽象的或者观念的标准）去判断自己。而在再现理论中，判断的基础是：一方面保持自我准则（norm）的独立，这就需要和其他类型极端分离；另一方面，艺术的自我准则又武断地规定主体和对象之间必须绝对对应，比如，根据抽象艺术准则划分的物质性形式和精神之间的对应（早期现代），或者完全不对应（晚期现代、极少主义）。但是，在差意性模式中，任何类型都没有自足准则，或者说准则不是建立在"理、识、形"各方的自足性和独立性基础上，而是建立在"理非理""识非识"和"形非形"的缺失性关系之中。这个关系就是笔者所说的"不是"，而"不是"的关

[4] 参见高名潞：《意派论：一个颠覆再现的理论》。
[5] "差意"类似英文的 deficits，这是笔者在研究意派论时所创造的一个概念。它和下面我们要提到的"不是之是"同为意派论中一对重要的相关范畴。"不是之是"的理论是在《意派论》中提出的。另见高名潞：《"意派论"的侧面》，载《文艺研究》2009 年第 10 期，第 116—127 页；以及高名潞：《意派：中国"抽象"三十年（1970—2007）》，巴塞罗那储蓄银行基金会，2008 年。

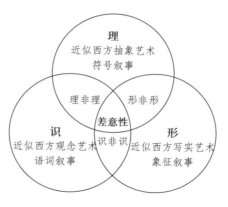

图 14-4　意派论图示：差意性

系总和就是"不是之是"，也就是差意性（图 14-4）。"不是"有点儿类似"言外"，"差意"好比言外之意的"意"，然而，这个"意"永远是差意的、不完整的。

"不是"不等于假象。我们必须把"不是之是"的"不是"与假象区别开来。假象在西方哲学中总是被归入某种附属于真理的悖反现象。假象对于真理而言，永远是感性的、现象的和表面的，真理则是理性的和内在的。而"不是之是"的"是"既不指真实，也不指真理。换句话说，"是"不是指本体或者本质，所以，它并非"不是"的对立面。"不是之是"不是通过表面假象探讨内在本体或真理。"不是"和"是"更多地指各方互动的过程和暂时的结果。实际上，把假象和真理作为二元范畴对立起来，是人所给予绝对真理的一种假设和虚拟的形而上前提。而从差意性的角度来看，假象和真理二者是"互在"的。佛家所谓"万事万物皆是个理"和"事事无碍"，说的就是这个道理。

差意性先天地存在于诸如以往关于主体、意识、情感、意图、物质形式，甚至意义或者真理等的各种判断之中，因为只有具有差意和缺失，才会促进各方的互动和互补。正是在这种互动和互补中，不同的差意性获得相对的自足。换句话说，一方的"不是"有赖于通过获得另一方的"不是"来得到自足和自在。

所以，"不是之是"的"是"是融合了多个"不是"的交合之界，也可以说，图 14-4 中的"理非理""识非识"和"形非形"乃是"理、识、形"的交界。"是"乃指暂时获得的（或者部分获得的）自足性。这个自足性不是指单纯的绝对性真理或者真理符号，它只是一种状态，是对差意性的呈现、描述和再描述（补充）的过程。虽然差意性是存在的状态，但不能用存在去表述，因为海德格尔的"存在"总要趋向一个存在性真理，后者统摄着此在和万物存在，而差意性主张兼容。

尽管海德格尔扩展了形而上学的层次，并把语言的符号性引入关于存在、此在和世界的关系的表述中，但是，此在的目的性和存在之间的对应是借由语言的符号化完

成的。这个对应是绝对的、完美的。而差意性理论则认为，人类语言虽然丰富，但无法与真理、意义、本质等完美对应。或者说，不完美是普遍的，完美是理想的、假设的和虚拟的。所以，探讨世界多种关系之间的不完美的"互在性"才是艺术真正要解决的问题。如果能够把不完美的互在关系通过意在言外的艺术方式非常到位地表达出来，那就达到了一个完美的境界，但这个境界的完美性不是二元对应的完美性，而是多方面互在互补关系中出现的矛盾性，即差意性。

也就是说，笔者所说的"不是之是"或许是还原艺术作品的另一个角度，或另一种方式。任何作品都先天地存在亏欠和缺失，我们不假定它完美地表现或者绝对符合（match）一种真实或者某一真理意义，特别是我们不能按照既定的人云亦云去假设它的真理意义。但是，"不是之是"也不像解构主义那样要否定作品的意义，而是要寻找多重差意性关系形成的意义，即"是"，或者意义或真理之"界"。这个"交界"不是真理，也不是本体自身，而是可以分析、言说和判断的"交界"。在这个意义上，差意论是一种修正西方再现理论的尝试，也是一种嫁接中国传统的玄学叙事和西方当代理论（包括海德格尔、德里达、比格尔和利奥塔等人的理论）的尝试。

简言之，再现理论源于启蒙运动以来高扬的主体自由。二元对立的再现理论之所以主张极端的分离和断裂，是因为它把分离的一方视为代表绝对真理（或真实）的一方，它需要绝对的（一方的）自足性。比如，比格尔和几乎所有新马克思主义者都把资本主义艺术的本质设定为再现人性异化，是对资本主义文化生产系统的抵制，因此前卫艺术似乎代表的是一种时代真理，进而以前卫与资本主义社会疏离与否去判断当代艺术的价值。其实，任何社会、任何时代都存在体制问题，存在权力结构对人性的压抑和异化问题。但是，艺术乃至广义的文化并非仅仅再现这个异化现象的工具，而是比这要复杂得多，因为道德、人情、知识、眼界、欲望和社交等多种因素决定了人们的"意识倾向"（注意，不是"意识形态倾向"，意识形态这个概念在我们这个时代已经先天地带上了政权或者政治派别的色彩）。比如，我们很难确定儒家传统这种东亚社会至今仍然存在的"意识倾向"到底是资本权力或者政治权力的对立方，还是附和的一方。世界关系是多元的，那么"不是之是"也不仅仅是对真理和非真理的描述，而是对差意性世界的复杂关系的描述。

虽然西方启蒙运动以来的几代哲学家、艺术史家和批评家对之前那些再现理论的自足性进行了批判、否定和革新，但他们似乎最终都失败了。当代艺术面临着寻找新的自足性和正确模式的危机，这是对启蒙再现理论所主张的绝对主体性自由的逆反，但并没有清除那种绝对性的思想基础，反而导致当代艺术家和理论家的不自由和无所适从。责任不在启蒙的理想主义，而在于它所奠定的基于人类中心论的二元再现立场。

正是基于这样的思考，笔者参考了非西方传统艺术理论中某些"非再现性"的文化资源，提出了意派论，从差意性出发，消除分离的边界，尊重"互有""互在"的包容性，寻找摆脱极端的线性替代和钟摆模式的另类道路，以此面对当代艺术理论的各种终结论危机，从而尝试建树一种新的思维角度及其理论体系。

序

Brian Wallis ed., *Art after Modernism: Rethinking Representation*, New York: The New Museum of Contemporary Art, 1984.

Christopher S. Wood ed., *The Vienna School Reader: Politics and Art Historical Method in the 1930s*, New York: Zone Books, 2000.

Chris Murray ed., *Key Writers on Art*, London and New York: Routledge, 2003.

Donald Preziosi ed., *The Art of Art History: A Critical Anthology*, Oxford and New York: Oxford University Press, 1998.

Francis Frascina ed., *Pollock and After: The Critical Debate*, New York: Harper & Row, 1985.

Gao Minglu, *Total Modernity and the Avant-Garde in Twentieth-Century Chinese Art*, Cambridge, Mass.: The MIT Press, 2011.

Michael Podro, *The Critical Historians of Art*, New Haven: Yale University Press, 1982.

Robert S. Nelson and Richard Shiff eds., *Critical Terms for Art History*, Chicago: The University of Chicago Press, 1996.

Vernon Hyde Minor, *Art History's History*, Upper Saddle River, N.J.: Prentice Hall, 2001.

高名潞：《意派论：一个颠覆再现的理论》，桂林：广西师范大学出版社，2009 年。

第一章

Aby Warburg, "The Emergence of the Antique as a Stylistic Idea in Ealy Renaissance Painting", in K. W. Forster ed., *The Renewal of Pagan Antiquity: Contributions to the Cultural History of the European Renaissance*, trans. by David Britt, Los Angeles: Getty Research Institute for the History of Art and the Humanities, 1999.

Alex Potts, *Flesh and the Ideal: Winckelmann and the Origins of Art History*, New Haven and London: Yale University Press, 1994.

Betty Burroughs, *Vasari's Lives of the Artists: Biographies of the Most Eminent Architects, Painters, and Sculptors of Italy*, New York: Simon and

Schuster, 1946.

David Irwin selected and ed., *Winckelmann: Writings on Art,* London: Phaidon Press, 1972.

Giorgio Vasari, *Lives of the Artists: A Selection,* trans. by George Bull, London: The Folio Society, 1993.

Giorgio Vasari, *The Lives of the Painters, Sculptors and Architects*, ed. by William Gaunt, trans. by A. B. Hinds, London: Dent, 1963.

Giorgio Vasari, *Vasari on Technique,* trans. by Louisa S. Maclehose, ed. with introduction and notes by G. Baldwin Brown, New York: Dover Publications, 1960.

Hugh Honour, *Neo-Classicism*, New York: Penguin Books, 1987.

J. J. Winckelmann, *History of the Art of Antiquity*, trans. by Harry Francis Mallgrave, Los Angeles: Getty Research Institute, 2006.

J. J. Winckelmann, *The History of Ancient Art*, trans. by G. H. Lodge and James R. Osgood, Boston: Osgood and Company, 1880.

Liana Cheney, *Giorgio Vasari's Prefaces: Art and Theory*, New York: Peter Lang, 2012.

Patricia Rubin, *Giorgio Vasari: Art and History*, New Haven: Yale University Press, 1995.

Robert Rosenblum, *Transformations in Late Eighteenth Century Art*, Princeton: Princeton University Press, 1967.

Robert W. Carden, *The Life of Giorgio Vasari: A Study of the Later Renaissance in Italy*, London: Philip Lee Warner, 1910.

Scott Nethersole, *Art and Violence in Early Renaissance Florence*, New Haven: Yale University Press, 2018.

Stanley Appelbaum ed., *Winckelmann's Images from the Ancient World: Greek, Roman Etruscan and Egyptian,* New York: Dover Publications, 2010.

Wolfgang Leppmann, *Winckelmann*, New York: Knopf, 1970.

范景中主编：《美术史的形状》，杭州：中国美术学院出版社，2003 年。

〔法〕卢梭：《论人与人之间不平等的起因和基础》，李平沤译，北京：商务印书馆，2007 年。

〔美〕玛丽娜·贝罗泽斯卡亚：《反思文艺复兴——遍布欧洲的勃艮第艺术品》，刘新义译，济南：山东画报出版社，2006 年。

〔意〕瓦萨里：《著名画家、雕塑家、建筑家传》，刘明毅译，北京：中国人民大学出版社，2004 年。

〔德〕温克尔曼：《论古代艺术》，邵大箴译，北京：中国人民大学出版社，1989 年。

宗白华：《西方美学名著选译》，合肥：安徽教育出版社，2006 年。

第二章

Andrew McClellan, *Inventing the Louvre: Art, Politics and the Origins of the Modern Museum in*

Eighteenth Century Paris, Berkeley and Los Angeles: The University of California Press, 1999.

Beck and Lewis White eds., *Kant Selections*, New York: Macmillan Publishers, 1988.

David Cooper and Robert Hopkins ed., *A Companion to Aesthetics: The Blackwell Companion to Philosophy*, Oxford and Mass: Blackwell, 1992.

Ernst Cassirer, *The Philosophy of Symbolic Forms*, trans. by Ralph Mannheim, New Haven: Yale University Press, 1953.

Ernst Cassirer, *The Philosophy of the Enlightenment*, trans. by Fritz C. A. Koelln and James P. Pettegrove, Boston: Beacon Press, 1955.

Frederick Charles Copleston, *Aquinas*, London: Penguin Books, 1955.

G. K. Chesterton, *Saint Thomas Aquinas*, New York: Image Books, 1956.

Gunter Gebauer and Christoph Wulf, *Mimesis: Culture, Art, Society,* trans. by Don Reneau from German into English, Berkeley and Los Angeles: The University of California Press, 1995.

Hegel, *Aesthetics: Lectures on Fine Art*, trans. by T. M. Knox, Oxford: Clarendon Press, 1975.

John Bender, *Ends of Enlightenment*, Stanford, Calif.: Stanford University Press, 2012.

John Sweetman, *The Enlightenment and the Age of Revolution 1700-1850*, New York: Longman, 1998.

Jonathan Crary, *Techniques of the Observer: On Vision and Modernity in the Nineteenth Century*, Cambridge, Mass.: The MIT Press, 1992.

Jürgen Habermas, *The Structural Transformation of the Public Sphere: An Inquiry into a Category of Bourgeois Society*, Cambridge, Mass.: Polity, 1989.

Lorraine J. Daston and Peter Galison, *Objectivity*, New York: Zone Books, 2010.

Margaret C. Jacob, *The Enlightenment: A Brief History with Documents*, Boston and New York: Bedford Books of St. Martin's Press, 2001.

Max Weber, *The Protestant Ethic and the Spirit of Capitalism*, New York: Scribner, 1958.

Michael Baxandall, *Shadows and Enlightenment*, New Heaven and London: Yale University Press, 1995.

Moshe Barasch, *Theories of Art: From Plato to Winckelmann*, New York: New York University Press, 1985.

Thomas E. Crow, *Painters and Public Life in Eighteenth Century Paris*, New Haven and London: Yale University Press, 1985.

Vernon J. Bourke ed., *The Pocket Aquinas: Selections from the Writings of St. Thomas*, New York: Washington Square Press, 1960.

〔英〕I. 柏林编著:《启蒙的时代——十八世纪哲学家》,孙尚扬、杨深译,北京:光明日报出版社,1989 年。

〔古希腊〕柏拉图:《柏拉图文艺对话集》,朱光潜译,北京:人民文学出版社,1963 年。

〔德〕鲍姆嘉通：《美学》，简明、王旭晓译，北京：文化艺术出版社，1987 年。

〔德〕恩斯特·卡西尔：《启蒙哲学》，顾伟铭等译，济南：山东人民出版社，1988 年。

〔德〕恩斯特·卡西尔：《语言与神话》，于晓等译，北京：生活·读书·新知三联书店，1988 年。

〔德〕H-G. 伽达默尔：《真理与方法》，王才勇译，沈阳：辽宁人民出版社，1987 年。

〔德〕黑格尔：《哲学史讲演录》第 4 卷，贺麟、王太庆译，北京：商务印书馆，1983 年。

〔德〕卡尔·福尔伦德：《康德生平》，商章孙、罗章龙译，北京：商务印书馆，1986 年。

〔德〕康德：《纯粹理性批判（第 2 版）》，收于李秋零主编：《康德著作全集》第 3 卷，北京：中国人民大学出版社，2004 年。

〔德〕康德：《判断力批判》上卷，宗白华译，北京：商务印书馆，2011 年。

〔德〕康德：《任何一种能够作为科学出现的未来形而上学导论》，庞景仁译，北京：商务印书馆，1997 年。

〔英〕李斯托威尔：《近代美学史评述》，蒋孔阳译，上海：上海译文出版社，1980 年。

〔法〕米盖尔·杜夫海纳：《美学与哲学》，孙非译，北京：中国社会科学出版社，1985 年。

〔加拿大〕约翰·华特生编选：《康德哲学原著选读》，韦卓民译，武汉：华中师范大学出版社，2000 年。

第三章

Beat Wyss, *Hegel's Art History and the Critique of Modernity,* Cambridge (U.K.) and New York: Cambridge University Press, 1999.

Benjamin Rutter, *Hegel on the Modern Arts*, Cambridge (U.K.) and New York: Cambridge University Press, 2010.

David Roberts, *Art and Enlightenment: Aesthetic Theory after Adorno*, Lincoln: The University of Nebraska Press, 1991.

Dina Emundts ed., *Self, World and Art: Metaphysical Topics in Kant and Hegel*, Berlin: De Gruyter, 2013.

Francescsa Cernia Slovin, *Obsessed by Art: Aby Warburg: His Life and His Legacy*, trans. from the Italian by Steven Sartarelli, Philadelphia: Xlibris, 2006.

Kai Hammermeister, *The German Aesthetic Tradition*, Cambridge (U.K.) and New York: Cambridge University Press, 2002.

Kenneth Clark, *Civilisation: A Personal View*, New York: Harper & Row, 1969.

Margaret Olin, *Forms of Representation in Alois Riegl's Theory of Art*, Philadelphia: Pennsylvania State University Press, 1992.

Max Horkheimer and Theodor W. Adorno, *Dialectic of Enlightenment*, ed. by Gunzelin Schmid

Noerr, trans. by Edmund Jephcott, Stanford: Stanford University Press, 2002.

Michael Podro, *Depiction*, New Haven: Yale University Press, 1998.

Richard Woodfield, *Art History as Culture History: Warburg's Projects*, Netherlands and Amsterdam: G+B Arts International, 2001.

Stephen Houlgate ed., *Hegel and the Arts*, Evanston: Northwestern University Press, 2007.

〔德〕阿道夫·希尔德勃兰特：《造型艺术中的形式问题》，潘耀昌等译，北京：中国人民大学出版社，2004 年。

〔意〕贝奈戴托·克罗齐：《历史学的理论和实际》，〔英〕道格拉斯·安斯利英译，傅任敢译，北京：商务印书馆，1982 年。

〔德〕黑格尔：《精神现象学》上卷，贺麟、王玖兴译，北京：商务印书馆，1979 年。

〔德〕黑格尔：《历史哲学》，王造时译，上海：上海书店出版社，2006 年。

〔英〕卡尔·波普：《历史决定论的贫困》，杜汝楫、邱仁宗译，北京：华夏出版社，1987 年。

〔英〕卡尔·波普尔：《猜想与反驳——科学知识的增长》，傅季重、纪树立、周昌忠、蒋弋为译，上海：上海译文出版社，1986 年。

〔德〕马克斯·霍克海默、〔德〕西奥多·阿道尔诺：《启蒙辩证法——哲学断片》，渠敬东、曹卫东译，上海：上海人民出版社，2006 年。

社科院西哲室编：《国外黑格尔哲学新论》，北京：中国社会科学出版社，1982 年。

〔美〕汤姆·罗克摩尔：《黑格尔：之前和之后》，柯小刚译，北京：北京大学出版社，2005 年。

〔瑞士〕雅各布·布克哈特：《意大利文艺复兴时期的文化》，何新译，马香雪校，北京：商务印书馆，1979 年。

俞剑华编著：《中国古代画论类编》下卷，北京：人民美术出版社，2004 年。

朱光潜：《美学拾穗集》，天津：百花文艺出版社，1980 年。

第四章

Alois Riegl, *Historical Grammar of the Visual Arts*, trans. by Jacqueline E. Jung, New York: Zone Books, 2004.

Alois Riegl, *Late Roman Art Industry,* trans. by Rolf Winkes, Rome: G. Bretschneider, 1985.

Alois Riegl, *Problems of Style: Foundations for a History of Ornament*, trans. by David Castriota, Princeton: Princeton University Press, 1992.

Alois Riegl, *The Group Portraiture of Holland*, with an introduction by Wolfgang Kemp, trans. by Evelyn M. Kain and David Britt, Los Angeles: Getty Research Institute, 1999.

Anna Brzyski ed., *Partisan Canons*, Durham: Duke University Press, 2007.

Berel Lang, *The Concept of Style*, Ithaca and London: Cornell University Press, 1987.

Christopher Reed, *A Roger Fry Reader,* Chicago: The University of Chicago Press, 1996.

Clement Greenberg, *Homemade Esthetics: Observations on Art and Taste,* New York: Oxford Uni-

versity Press, 1999.

Ernst Gombrich, *Art and Illusion: A Study in the Psychology of Pictorial Representation,* New York: Pantheon Books, 1960.

Ernst Gombrich, *Meditations on a Hobby Horse,and other Essays on the Theory of Art*, London: Phaidon Press, 1963.

Ernst Gombrich, *The Image and the Eye: Further Studies in the Psychology of Pictorial Representation*, Ithaca and London: Cornell University Press, 1982.

Ernst Gombrich, *The Preference for the Primitive: Episodes in the History of Western Taste and Art*, London and New York: Phaidon Press, 2002.

Heinrich Wölfflin, *Classic Art: An Introduction to the Italian Renaissance,* trans. by Peter Murray, London: Phaidon Press, 1952.

Heinrich Wölfflin, *Principles of Art History: The Problem of the Development of Style in Later Art,* trans. by M. D. Hottinger, New York: Dover Publications, 1950.

Heinrich Wölfflin, *Renaissance and Baroque*, trans. by Kathrin Simon, Ithaca and London: Cornell University Press, 1966.

Ian Verstegen, "Arnheim and Gombrich in Social Scientific Perspective", *Journal for the Theory of Social Behaviour,* 2004, Vol. 34, Issue 1.

Ian Verstegen, *Arnheim, Gestalt and Art: A Psychological Theory,* New York: Springer Publishing Company, 2005.

Jacob Burckhardt, *The Altarpiece in Renaissance Italy,* ed. and trans. by Peter Humfrey, Oxford: Phaidon Press, 1988.

Jacqueline V. Falkenheim, *Roger Fry and the Beginnings of Formalist Art Criticism*, Ann Arbor: UMI Research Press, 1973.

Jacuues Ranciere, *The Future of the Image*, trans. by Gregory Elliott, London and New York: Verso, 2007.

Margaret Iversen, *Alios Riegl: Art History and Theory*, Cambridge, Mass.: The MIT Press, 1993.

Norman Bryson, *Looking at the Overlooked: Four Essays on Still Life Painting,* Cambridge, Mass.: Harvard University Press, 2004.

R. H. Fuchs, *Rembrandt in Amsterdam*, trans. by Patricia Wardle and Alan Griffiths, Greenwich, Conn.: New York Graphic Society Ltd., 1969.

Richard Woodfield, Hans Sedlmayr et al., *Framing Formalism: Riegl's Work*, Netherlands and Amsterdam: G+B Arts International, 2001.

Roger Fry, *French, Flemish and British Art,* London: Chatto & Windus, 1951.

Roger Fry, *Vision and Design*, J. Barrie Bullen ed., London and New York: Oxford University Press, 1981.

Rudolf Arnheim, *Art and Visual Perception: A Psychology of the Creative Eyes, Berkeley and Los Angeles:* The University of California Press, 1974.

Rudolf Arnheim, *Film as Art,* Berkeley and Los Angeles: The University of California Press, 1957.

Rudolf Arnheim, *Toward a Psychology of Art: Collected Essays,* Berkeley and Los Angeles: The University of California Press, 1966.

Rudolf Arnheim, *Visual Thinking,* Berkeley and Los Angeles: The University of California Press, 1969.

Susanne K. Langer, *Feeling and Form,* New York: Charles Scriber's Sons, 1953.

Susanne K. Langer, *Problems of Art, Ten Philosophical Lectures*, New York: Charles Scriber's Sons, 1957.

W. Eugene Kleinbauer ed., *Modern Perspectives in Western Art History: An Anthology of 20th-century Writings on the Visual Arts*, New York: Holt, Rinehart and Winston Inc., 1971.

〔奥〕李格尔：《罗马晚期的工艺美术》，陈平译，北京：北京大学出版社，2010 年。

〔美〕鲁道夫·阿恩海姆：《视觉思维：审美直觉心理学》，滕守尧译，北京：光明日报出版社，1987 年。

〔美〕鲁道夫·阿恩海姆：《艺术与视知觉：视觉艺术心理学》，滕守尧译，北京：中国社会科学出版社，1984 年。

〔英〕罗杰·弗莱：《视觉与设计》，易英译，南京：江苏教育出版社，2005 年。

〔英〕诺曼·布列逊：《注视被忽视的事物：静物四论》，丁宁译，杭州：浙江摄影出版社 2000 年。

〔美〕苏珊·朗格：《艺术问题》，滕守尧、朱疆源译，北京：中国社会科学出版社，1983 年。

〔瑞士〕沃尔夫林：《古典艺术：意大利文艺复兴艺术导论》，潘耀昌、陈平译，北京：中国人民大学出版社，2004 年。

〔瑞士〕沃尔夫林：《美术史的基本概念：后期艺术中的风格发展问题》，潘耀昌译，北京：北京大学出版社，2011 年。

〔英〕E. H. 贡布里希：《木马沉思录：艺术理论文集》，徐一维译，彭力群校，北京：北京大学出版社，1991 年。

〔英〕E. H. 贡布里希：《图像与眼睛——图画再现心理学的再研究》，范景中、杨思梁、徐一维、劳诚烈译，杨思梁校，南宁：广西美术出版社，2016 年。

〔英〕E. H. 贡布里希：《艺术与错觉：图画再现的心理学研究》，林夕、李本正、范景中译，杨成凯校，杭州：浙江摄影出版社，1987 年。

第五章

C. S. Peirce, *Collective Papers of Charles Spanders Peirce*, ed. by Charles Hartshorne and Paul

Weiss, Cambridge, Mass.: Harvard University Press, 1932.

Christopher Alexander, *Notes on the Synthesis of Form*, Cambridge, Mass.: Harvard University Press, 1964.

Ernst Cassirer, *Symbol, Myth, and Culture: Essays and Lectures of Ernst Cassirer, 1935-1945*, ed. by Donald Phillip Verene, New Haven: Yale University Press, 1979.

Erwin Panofsky, *Early Netherlandish Painting: Its Origin and Character*, Vol.1 and 2, Cambridge, Mass.: Harvard University Press, 1953.

Erwin Panofsky, "Jan van Eyck's Arnolfini Portrait", *The Burlington Magazine for Connoisseur*, Vol.64, No. 372 (Mar., 1934).

Erwin Panofsky, *Renaissance and Renascences in Western Art*, New York: Harper & Row, 1969.

Erwin Panofsky, *Studies in Iconology: Humanistic Themes in the Art of the Renaissance*, New York: Harper & Row, 1962.

Ferdinand de Saussure, *Course in General Linguistics*, ed. by Charles Bally and Albert Reidlinger, trans. from the French by Wade Baskin, New York: Philosophical Library, 1959.

Jack Burnham, *Structure of Art*, New York: George Braziller, 1971.

Linda Seidel, *Jan van Eyck's Arnolfini Portrait Stories of an Icon*, Cambridge (U.K.) and New York: Cambridge University Press, 1993.

Ludwig Wittgenstein, *Culture and Value*, ed. by G. H. von Wright in collaboration with Heikki Nyman, trans. by Peter Winch, Oxford and Mass.: Blackwell, 1980.

Ludwig Wittgenstein, *Philosophical Investigations*, trans. by G. E. M. Anscombe, New York: Macmillan Publishers, 1953.

Michael Baxandall, *Painting and Experience in Fifteenth Century Italy: A Primer in the Social History of Pictorial Style*, New York: Oxford University Press, 1972.

Michael Baxandall, *Patterns of Intention: On the Historical Explanation of Pictures*, New Haven: Yale University Press, 1985.

Michael Lane ed., *Introduction to Structuralism*, New York: Basic Books, Inc., 1970.

Nelson Goodman, *Languages of Art: An Approach to a Theory of Symbols*, Indianapolis: Hackett Publishing Company, Inc., 1976.

Norman Bryson ed., *Calligram: Essays in New Art History from France*, Cambridge (U.K.) and New York: Cambridge University Press, 1988.

Roland Barthes, *Image, Music, Text*, trans. by Stephen Heath, New York: Hill and Wang, 1977.

Peter Lewis ed., *Wittgenstein, Aesthetics and Philosophy*, Aldershot and Burlington: Ashgate, 2002.

Roelof van Straten, *An Introduction to Iconography: Symbols, Allusions and Meaning in the Visual Arts*, trans. from German to English by Patricia de Man, Yverdon: Taylor & Francis, 1994.

William Brenner, *Wittgenstein's Philosophical Investigations*, New York: The State University of New York Press, 1999.

〔英〕巴克桑德尔：《意图的模式》，曹意强等译，杭州：中国美术学院出版社，1997 年。

〔法〕弗朗索瓦·多斯：《从结构到解构：法国 20 世纪思想主潮》，季广茂译，北京：中央编译出版社，2004 年。

〔德〕胡塞尔：《纯粹现象学通论》，〔荷〕舒曼编，李幼蒸译，北京：商务印书馆，1992 年。

〔美〕皮尔斯：《皮尔斯文选》，涂纪亮编，涂纪亮、周兆平译，北京：社会科学文献出版社，2006 年。

〔瑞士〕索绪尔：《普通语言学教程》，北京：商务印书馆，1985 年。

第六章

Gianni Vattimo, *Art's Claim to Truth* (1985), trans. by Luca D'Isanto, New York: Columbia University Press, 2008.

Iain D. Thomson, *Heidegger, Art, and Postmodernity*, Cambridge (U.K.) and New York: Cambridge University Press, 2011.

Jacques Derrida, "Sending: On Representation", trans. by Peter and Mary Ann Caws, *Social Research*, 49:2 (1982).

Jacques Derrida, *Memoirs of the Blind: The Self-Portrait and Other Ruins*, trans. by Pascale-Anne Brault and Michael Naas, Chicago: The University of Chicago Press, 1993.

Jean-Marie Schaeffer, *Art of Modern Age: Philosophy of Art from Kant to Heidegger*, trans. by Steven Rendall, Princeton: Princeton University Press, 2000.

Jacques Derrida, *The Truth in Painting*, trans. by Geoff Bennington and Ian Mcleod, Chicago: The University of Chicago Press, 1987.

Julia Young, *Heidegger's Philosophy of Art*, Cambridge (U.K.) and New York: Cambridge University Press, 2001.

Martin Heidegger, *Being and Time*, trans. by Joan Stambaugh, New York: The State University of New York Press, 1996.

Martin Heidegger, *On the Way to Language*, New York: Harper & Row, 1971.

Martin Heidegger, *Poetry, Language, and Thought*, trans. by Albert Hofstadter, New York: Harper & Row, 1971.

Meyer Schapiro, *Modern Art: 19th and 20th Centuries*, Selected Papers II, New York: George Braziller, 1978.

Meyer Schapiro, *Theory and Philosophy of Art*, New York: George Braziller, 1994.

Meyer Schapiro, *Words, Script, and Pictures: Semiotics of Visual Language*, New York: George Braziller, 1996.

Stuart Sim, *Beyond Aesthetics: Confrontation with Poststructuralism and Postmodernism*, London: Harvester Wheatsheaf, Hemel Hempstead, 1992.

Stuart Sim, *Derrida and the End of History*, Cambridge, U.K.: Icon Books Ltd., 1999.

T. J. Clark, *The Painting of Modern Life: Paris in the Art of Manet and His Fellowers*, Princeton: Princeton University Press, 1999.

〔英〕A. J. 艾耶尔：《语言、真理与逻辑》，尹大贻译，上海：上海译文出版社，1981 年。

〔德〕比梅尔：《海德格尔》，刘鑫、刘英译，北京：商务印书馆，1996 年。

〔德〕海德格尔：《林中路》，孙周兴译，上海：上海译文出版社，1997 年。

〔德〕马丁·海德格尔：《存在与时间》，陈嘉映、王庆节合译，北京：商务印书馆，1987 年。

〔德〕马丁·海德格尔：《诗、语言、思》，彭富春译，北京：文化艺术出版社，1991 年。

〔美〕W. 考夫曼编著：《存在主义》，陈鼓应、孟祥森、刘崎译，北京：商务印书馆，1987 年。

第七章

Charles Baudelaire, *Art in Paris, 1845-1862*, trans. by Jonathan Mayne, London and New York: Phaidon Press, 1965.

Charles Baudelaire, *Baudelaire as a Literary Critic*, introduced and trans. by Lois Boe Hyslop and Francis E. Hyslop, University Park: Pennsylvania State University Press, 1964.

Charles Baudelaire, *Selected Writings on Art and Artist*, ed. and trans. by P. E. Charvet, Cambridge (U.K.) and New York: Cambridge University Press, 1972.

Charles Baudelaire, *The Painter of Modern Life and Other Essays*, trans. and ed. by Jonethan Mayne, London: Phaidon Press, 1964.

Charles Rosen and Henri Zerner, *Romanticism and Realism: The Mythology of the Nineteenth Century*, New York: Viking Press, 1984.

David Wakefield ed., *Stendhal and the Arts*, New York: Phaidon Press, 1973.

Georges Poulet and Robert Kopp, *Baudelaire*, translated by Robert Allen and James Emmons, Geneva: d'Art Albert Skira, 1969.

Hal Foster, *The Return of the Real The Avant-Garde at the End of the Century*, Cambridge, Mass.: The MIT Press, 1996.

Hugh Honour, *Romanticism*, New York: Harper & Row, 1979.

Jürgen Habermas, *The Anti-Aesthetic: Essays on Postmodern Culture*, ed. by Hal Foster, Seattle: Bay Press, 1983.

Matei Calinescu, *Five Faces of Modernity: Modernism, Avant-Garde, Decadence, Kitsch, Postmodernism*, Durham: Duke University Press, 1987.

Peter Bürger, *Theory of the Avant-Garde*, Minneaplis: The University of Minnesota Press, 1984.

Roland Bathes, *S/Z*, New York: Hill and Wang, 1974.

Walter Benjamin, *Illumination*, trans. by harry Zohn, New York: Schocken Books, 1969.

〔法〕波德莱尔：《波德莱尔美学论文选》，郭宏安译，北京：人民文学出版社，1987 年。

〔法〕波德莱尔：《恶之花》，钱春绮译，北京：人民文学出版社，1986 年。

〔法〕波德莱尔：《我看德拉克洛瓦》，毛燕燕、谢强译，济南：山东画报出版社，2005 年。

〔美〕戴维·哈维：《后现代的状况》，阎嘉译，北京：商务印书馆，2003 年。

〔美〕卡林内斯库：《现代性的五副面孔》，顾爱彬、李瑞华译，北京：商务印书馆，2002 年。

〔法〕罗兰·巴特：《S/Z》，屠友祥译，上海：上海人民出版社，2000 年。

〔法〕司汤达：《拉辛与莎士比亚》，王道乾译，上海：上海译文出版社，1979 年。

〔德〕沃尔特·本雅明：《发达资本主义时代的抒情诗人》，王才勇译，南京：江苏人民出版社，2005 年。

第八章

Alice Goldfarb Marquis, *Art Czar: The Rise and Fall of Clement Greenberg*, Boston: Museum of Fine Arts, 2006.

Clement Greenberg, *Art and Culture*, Boston: Beacon Press, 1961.

Clement Greenberg, *Art in Theory 1900-1990: An Anthology of Changing Ideas*, Oxford and Mass.: Blackwell, 1992.

Clement Greenberg, *Clement Greenberg, Late Writings,* ed. by Robert C. Morgan, Minneapolis: The University of Minnesota Press, 2007.

Diana Crane, *The Transformation of the Avant-Garde: The New York Art World, 1940-1985*, Chicago: Chicago University Press, 1989.

Donald Judd, *Complete Writings 1959-1975*, Halifax, N. S.: The Press of the Nova Scotia College of Art and Design；New York: New York University Press, 1975.

Griselda Pollock, *Vision and Difference: Feminism, Femininity and the Histories of Art*, London and New York: Routledge, 2003.

Harold Rosenberg, *Art on the Edge: Creators and Situations*, Chicago: The University of Chicago Press, 1975.

Harold Rosenberg, *The Tradition of the New*, Chicago: The University of Chicago Press, 1982.

Jacques Lacan, *Ecrits: A Selection*, trans. by Bruce Fink, New York: W. W. Norton & Company, 2002.

James Meyer, *Minimalism: Art and Polemics in the Sixties*, New Haven and London: Yale University Press, 2001.

Maurice Tuchman et al., *The Spiritual in Art: Abstract Painting 1890-1985*, Los Angeles: County Museum of Art, New York: Abbeville Press, 1987.

Michael Fried, *Absorption and Theatricality: Painting and the Beholder in the Age of Diderot*,

Chicago: The University of Chicago Press, 1980.

Michael Fried, *Art and Objecthood*, Chicago: The University of Chicago Press, 1998.

Michael Fried, *Minimal Art: A Critical Anthology*, ed. by Gregory Battcock, New York: E. P. Dutton, 1968.

Rosalind Krauss, *Passages in Modern Sculpture*, Cambridge, Mass.: The MIT Press, 1977.

Serge Guilbaut, *How New York Stole the Idea of Modern Art: Abstract Expressionism, Freedom,and the Cold War*, trans. from French by Authur Goldhammer, Chicago: Chicago University Press, 1983.

Susan Sontag, *A Susan Sontag Reader*, New York: Farrar, Straus and Giroux, 1982.

T. J. Clark, *Image of the People: Gustave Courbet and the Second French Republic*, Berkeley and Los Angeles: The University of California Press, 1982.

Theodor W. Adorno, *Aesthetic Theory*, trans. by D. Lenhardt, London: Routledge & Kegan Paul, 1984.

Theodor W. Adorno, *Negative Dialectic*, trans. by E. B. Ashton, New York: Seabury Press, 1973.

高名潞、赵璕主编：《现代性与抽象：艺术研究（第一辑）》，北京：生活·读书·新知三联书店，2009 年。

〔美〕格林伯格：《艺术与文化》，沈语冰译，桂林：广西师范大学出版社，2009 年。

〔美〕格林伯格：《现代主义绘画》，秦兆凯译，《美术观察》2007 年第 7 期。

第九章

America's Museums, a special issue from *Daedalus: Journals of the American Academy of Arts and Sciences*, summer 1999.

Bettina Messias Carbonell ed., *Museum Studies: An Anthology of Contexts*, Oxford and Mass.: Blackwell, 2004.

Christopher Norris, *Derrida*, Cambridge, Mass.: Harvard University Press, 1987.

Edward W. Said, *Orientalism*, New York: Vintage Books, 1978.

Fredric Jameson, *Postmodernism or, the Cultural Logic of Late Capitalism,* Durham: Duke University Press, 1992.

Graig Owens, "Detachment: From the Parergon", in *Beyond Recognition: Representation, Power, and Culture*, Berkeley and Los Angeles: The University of California Press, 1992.

Guy Debord, *Comments on the Society of the Spectacle*, trans. by Malcolm Imrie, London and New York: Verso, 1992.

Homi Bhabha, "Of Mimicry and Man: The Ambivalence of Colonial Discourse", *October* 28 (Spring 1984), pp. 125-133.

Jacques Derrida, *Of Grammatology*, trans. by Gayytri Chakravorty Spivak, Baltimore: Johns

Hopkins University Press, 1974.

Janet Marstine ed., *New Museum Theory and Practice: An Introduction*, Oxford and Mass.: Blackwell, 2006.

Jean Baudrillard, *For a Critique of the Political Economy of the Sign,* trans. by Charles Levin, St. Louis: Telos Press Publishing, 1981.

Jean Francois Lyotard, *The Postmodern Condition: A Report on Knowledge,* Minneapolis: The University of Minnesota Press, 1984.

Jonathan Rutherford, "The Third Space: Interview with Homi Bhabha", in *Identity: Community, Culture, Difference*, London: Lawrence and Wishart, 1990.

Kaja Silverman, "Fassbinder and Lacan: A Reconsideration of Gaze, Look and Image", in *Camera Obscura* 15, 1989.

Ladislav Matejka and Irwin R.Titunik eds., *Semiotics of Art*, Cambridge, Mass.: The MIT Press, 1989.

Laura Mulvey, *Visual and Other Pleasures*, Bloomington: Indiana University Press, 1989.

Linda Nochlin, *Women, Art and Power, and Other Essays*, New York: Harper & Row, 1988.

Lisa Appignanesi ed., *Postmodernism* (ICA documents), London: Free Association Books, 1989.

Martin Heidegger, *The Question Concerning Technology, and Other Essays,* New York: Harper & Row, 1977.

Peter Vergo, *The New Museology*, London: Reaktion Books, 1989.

Rosalind Krauss and Norman Bryson, *Cindy Sherman*, New York: Rizzoli Intl Pub., 1993.

Rosalind Krauss, *The Optical Unconscious*, Cambridge, Mass.: The MIT Press, 1993.

Sigmund Freud, " 'Fetishism' and 'Unpublished Minutes' ", trans. by J. Strachey, *SE*, Vol.21.

〔美〕布莱恩·沃利斯主编：《现代主义之后的艺术：对表现的反思》，宋晓霞等译，北京：北京大学出版社，2012 年。

〔奥〕弗洛伊德：《释梦》，孙名之译，北京：商务印书馆，1996 年。

〔美〕杰姆逊：《后现代主义与文化理论：弗·杰姆逊教授讲演录》，唐小兵译，西安：陕西师范大学出版社，1987 年。

〔法〕居伊·德波：《景观社会评论》，梁虹译，桂林：广西师范大学出版社，2007 年。

〔美〕萨义德：《东方学》，王宇根译，北京：生活·读书·新知三联书店，1999 年。

第十章

Benjamin Buchloh, *Neo-Avantgarde and Culture Industry: Essays on European and American Art from 1955 to 1975*, Cambridge, Mass.: The MIT Press, 2003.

Bonnie S. McDougall, *The Introduction of Western Literary Theories into Modern China, 1919-1925,* Tokyo: Centre for East Asian Cultural Studies, 1971.

Boris Groys, *The Total Art of Stalinism: Avant-Garde, Aesthetic Dictatorship, and Beyond*, trans. by Charles Rougle, Princeton: Princeton University Press, 1992.

Camilla Gray and Marian Burleigh-Motley, *The Russian Experiment in Art:1863-1922*, New York: H. N. Abrams Inc., 1971.

Christina Lodder, *Russian Constructivism*, New Haven: Yale University Press, 1983.

Donald Kuspit, *The Cult of the Avant-Garde Artist*, Cambridge (U.K.) and New York: Cambridge University Press, 1993.

Douglas Crimp, *On the Museums Ruins*, Cambridge, Mass.: The MIT Press, 1993.

Elizabeth Valkenier, *Russian Realist Art: the State and Society, the Peredvizhniki and Their Tradition*, New York: Columbia University Press, 1989.

Guggenheim Museum, *The Great Utopia*: *The Russian and Soviet Avant-Garde: 1915-1932*, New York: Guggenheim Museum, 1992.

Hal Foster, Rosalind Krauss, Yve-Alain Bois and H. D. Benjamin Buchloh, *Art since 1900: Modernism, Antimodernism, Postmodernism*, London: Thames & Hudson, 2004.

John Bowlt ed., *Russian Art of the Avant-Garde Theory and Criticism 1902-1934*, New York: Thames & Hudson, 1988.

Leo Steinberg, *Other Criteria: Confrontations with Twentieth-Century Art*, New York: Oxford University Press, 1972.

Margarita Tupitsyn, *Sots Art*, New York: New Museum of Contemporary Art, 1986.

Patricia Leighten, *Re-Ordering the Universe: Picasso and Anarchism, 1897-1914*, Princeton: Princeton University Press, 1989.

Peter Bürger, *The Decline of Modernism*, trans. by Nicholas Walker, Pennsylvania: The Pennsylvania State University Press, 1992.

Sophie Lissitzky-Küppers and El Lissitzky, *Life, Letters, Texts*, Greenwich, Conn.: New York Graphic Society Publishers, 1968.

Stephen Bann ed., *The Tradition of Constructivism*, New York: Da Capo Press, 1974.

Steven A. Mansbach, *Standing in the Tempest: Painters of the Hungarian Avant-Garde, 1908-1930*, Cambridge, Mass.: The MIT Press, 1991.

Walter Benjamin, *The Work of Art in the Age of Its Technological Reproducibility, and Other Writings on Media*, ed. by Michael W. Jennings, Brigid Doherty and Thomas Y. Levin, trans. by Edmund Jephcott et al., Cambridge, Mass.: The Belknap Press of Harvard University Press, 2008.

〔德〕彼得·比格尔：《先锋派理论》，高建平译，北京：商务印书馆，2002 年。

第十一章

Jay Martin, *Downcast Eyes: The Denigration of Vision in Twentieth Century French Thought*,

Berkeley and Los Angeles: The University of California Press, 1993.

Joseph Kosuth, "Art after Philosophy", in *Art after Philosophy and After: Collected Writings, 1966-1990*, Cambridge, Mass.: The MIT Press, 1991.

Michel Foucault, *Language, Counter-Memory, Practice: Selected Essays and Interviews*, Ithaca and London: Cornell University Press, 1980.

Michel Foucault, *The Order of Things: An Archaeology of the Human Scien*ces, New York: Vintage Books, 1970.

Museu Picasso de Barcelona ed., *Olvidando a Velázquez: Las Meninas,* Ajuntament de Barcelona and Institute de Cultura, 2008.

Michel Foucault, *This Is Not a Pipe*, Berkeley and Los Angeles: The University of California Press, 1983.

Norman Bryson, "Art in Context", in Ralph Cohen ed., *Studies in Historical Change,* Charlottesville: University Press of Virginia, 1992.

Norman Bryson, *Vision and Painting: The Logic of the Gaze,* New Haven: Yale University Press, 1983.

Norman Bryson, *Word and Image: French Painting of the Ancient Régime*, Cambridge (U.K.) and New York: Cambridge University Press, 1981.

Rosalind Krauss, *Vision and Visually*, Seattle: Bay Press, 1988.

Yve-Alain Bois, *Painting as Model*, Cambridge, Mass.: The MIT Press, 1990.

〔法〕福柯：《知识考古学（第2版）》，谢强、马月译，北京：生活·读书·新知三联书店，2003年。

〔法〕让·鲍德里亚：《符号政治经济学批判》，夏莹译，南京：南京大学出版社，2009年。

第十二章

Arthur C. Danto, *After the End of Art: Contemporary Art and the Pale of History*, Vol.197, Princeton: Princeton University Press, 1997.

Arthur C. Danto, *Beyond the Brillo Box: The Visual Arts in Post-Historical Perspective*, Berkeley and Los Angeles: The University of California Press, 1992.

Arthur C. Danto, *The State of the Art,* New York: Prentice Hall Press, 1987.

Donald Kuspit, *The End of Art*, Cambridge (U.K.) and New York: Cambridge University Press, 2004.

Edward Baring, *The Young Derrida and French Philosophy, 1945-1968*, Cambridge (U.K.) and New York: Cambridge University Press, 2011.

Eleonore Kofuman and Gillian Youngs eds., *Globalization: Theory and Practice*, London: Continuum, 2003.

Eva Geulen, *The End of Art: Readings in a Rumor after Hegel,* Stanford, Calif.: Stanford University Press, 2006.

Francis Fukuyama, *The End of History and the Last Man*, New York: Free Press, 1992.

Gianni Vattimo, *The End of Modernity: Nihilism and Hermeneutics in Postmodern Culture*, trans. by Jon R. Snyder, Baltimore: Johns Hopkins University Press, 1988.

Hans Belting, *The End of the History of Art?*, trans. by Christopher S. Wood, Chicago: The University of Chicago Press, 1987.

Peter Osborne, *Anywhere or Not at All: Philosophy of Contemporary Art*, London and New York: Verso, 2013.

Richard Rorty, *The Linguistic Turn: Recent Essays in Philosophical Method*, Chicago: The University of Chicago Press, 1967.

Rosi Braidotti, *The Posthuman*, Cambridge: Polity, 2013.

W. J. T. Mitchell, *Picture Theory: Essays on Verbal and Visual Representation,* Chicago: The University of Chicago Press, 1994.

Yve-Alain Bois and Thomas E. Crow et al., *Endgame: Reference and Simulation in Recent Painting and Sculpture*, Cambridge, Mass.: The MIT Press, 1986.

Thierry de Duve, *Kant after Duchamp*, Cambridge, Mass.: The MIT Press, 1996.

〔美〕阿瑟·C. 丹托：《艺术的终结之后：当代艺术与历史的界限》，王春辰译，南京：江苏人民出版社，2007 年。

〔德〕汉斯·贝尔廷：《艺术史的终结》，常宁生译，北京：中国人民大学出版社，2004 年。

〔美〕约翰·霍根：《科学的终结——在科学时代的暮色中审视知识的局限》，孙雍君等译，呼和浩特：远方出版社，1997 年。

第十三章

Ales Erjaver and Boris Grois, *Postmodernism and the Postsocialist Condition: Politicized Art under Late Socialism*, Berkeley and Los Angeles: The University of California Press, 2003.

Alexander Dubmadze and Suzanne Hudson eds., *Contemporary Art: 1989 to the Present*, Somerset, N. J.: Wiley-Blackwell, 2012.

Anthony Giddens, *Modernity and Self-Identity: Self and Society in the Later Modern Age*, Stanford: Stanford University Press, 1991.

Arthur Marwick, *The Arts in the West since 1945*, New York: Oxford University Press, 2002.

Brandon Taylor, *Contemporary Art: Art since 1970*, New Jersey: Prentice Hall, 2004.

Daniel Wheeler, *Art since Mid-Century: 1945 to the Present*, New York: Vendome Press, 1991.

David Crowley and Jane Pavitt, *Cold War Modern: Design 1945-1970*, London: V & A, 2008.

David Harvey, *A Brief History of Neoliberalism,* Oxford: Oxford University Press, 2005.

David Hopkins, *After Modern Art: 1945-2000*, New York: Oxford University Press, 2000.

Edward Lucie-Smith, *Late Modern: The Visual Arts since 1945*, New York: Praeger, 1969.

Fredric Jameson and Masao Miyoshi, *The Cultures of Globalization*, Durham: Duke University Press, 1998.

Georg Lukács, *History and Class Consciousness: Studies in Marxist Dialectics*, Cambridge, Mass.: The MIT Press, 1971.

Hans Beilting, *The Global Contemporary and the Rise of New Art Worlds*, Cambridge, Mass.: The MIT Press, 2013.

Hans Belting, Andrea Buddensieg and Emanoel Araújo, *The Global Art World: Audiences, Markets, and Museums,* Ostfildern: Hatje Cantz, 2009.

Hans Belting, *Art History after Modernism*, Chicago: The University of Chicago Press, 2013.

Harry Ruhe, *Fluxus: The Most Radical and Experimental Art Movement of the Sixties*, Amsterdam: "A", 1979.

Julieta Aranda, Wood Brian Kuan and Anton Vidokle, *What Is Contemporary Art?,* Berlin: Sternberg Press, 2010.

Lawrence Alloway, *Topics in American Art since 1945*, New York: Norton, 1975.

Linda Weintraub, *Art on the Edge and Over: Searching for Art's Meaning in Contemporary Society, 1970s-1990s*, Litchfield, CT: Art Insights, 1996.

Luis Camnitzer et al., *Global Conceptualism: Points of Origin, 1950s-1980s*, New York: Quess Museum of Art, 1999.

Nikos Stangos, *Concepts of Modern Art*, London: Thames & Hudson, 1981.

Paul Wood, *Modernism in Dispute: Art since the Forties*, New Haven: Yale University Press, 1993.

Terry Smith, *Contemporary Art: World Currents*, London, U.K.: Laurence King Pub., 2011.

Terry Smith, Okwui Enwezor and Nancy Condee eds., *Antinomies of Art and Culture: Modernity, Postmodernity, Contemporaneity*, Durham: Duke University Press, 2008.

参
考
文
献

1529 年），120 厘米 ×78 厘米（两边，创作于 1550—1560 年），荷兰国立博物馆。

图 4-12　托马斯·德·凯塞尔，《阿拉尔特·柯娄克上尉的连队》，布面油画，220 厘米 ×351 厘米，1632 年，荷兰国立博物馆。

图 4-13　伦勃朗，《杜普教授的解剖课》，布面油画，169.5 厘米 ×216.5 厘米，1632 年，荷兰海牙莫瑞泰斯皇家美术馆。

图 4-14　托马斯·德·凯塞尔，《德·弗瑞易博士的解剖课》，布面油画，135 厘米 ×186 厘米，1619 年，荷兰阿姆斯特丹博物馆。

图 4-15　伦勃朗，《夜巡》，布面油画，169.5 厘米 ×216.5 厘米，1642 年，荷兰国立博物馆。

图 4-16　伦勃朗，《自画像》，布面油画，85 厘米 ×66 厘米，1659 年，美国国家美术馆。

图 4-17　伦勃朗，《阿姆斯特丹布业公会的样品检验官》，布面油画，191.5 厘米 ×279 厘米，1662 年，荷兰国立博物馆。

图 4-18　桑德罗·波提切利，《维纳斯的诞生》（局部），布面蛋彩，172.5 厘米 ×278.9 厘米，1487 年，意大利佛罗伦萨乌菲齐美术馆。

图 4-19　洛伦佐·迪·克雷迪，《维纳斯》，木板蛋彩，151 厘米 ×69 厘米，1493—1494 年，意大利佛罗伦萨乌菲齐美术馆。

图 4-20　拉斐尔，《伽拉提亚的凯旋》，湿壁画，295 厘米 ×225 厘米，1514 年，意大利罗马法列及那宫。

图 4-21　伦勃朗，《浪子回头》，布面油画，262 厘米 ×205 厘米，1669 年，俄罗斯圣彼得堡冬宫博物馆。

图 4-22　拉斐尔，《雅典学院》，壁画，500 厘米 ×770 厘米，1509 年，梵蒂冈博物馆。

图 4-23　梅因德尔特·霍贝玛，《水磨坊》，布面油画，81.3 厘米 ×110 厘米，1662—1665 年，美国芝加哥艺术学院。

图 4-24　朱利亚诺·达·桑迦洛设计的圣玛利亚教堂，15 世纪晚期，意大利普拉托。

图 4-25　彼得罗·达·科尔托纳设计的圣玛利亚教堂，15 世纪晚期，意大利普拉托。

图 4-26　阿尼奥洛·布隆齐诺，《托莱多母子》，布面油画，115 厘米 ×96 厘米，意大利佛罗伦萨乌菲齐美术馆。

图 4-27　爱德华·马奈，《福利·贝热尔的吧台》，布面油画，96 厘米 ×130 厘米，1881—1882 年，英国科陶德美术馆。

图 4-28　克洛德·莫奈，《鲁昂大教堂》，布面油画，91 厘米 ×63 厘米，1893 年，法国巴黎奥赛博物馆。

图 4-29　文森特·梵·高，《夜间咖啡馆》，布面油画，70 厘米 ×89 厘米，1888 年，美国耶鲁大学美术馆。

图 4-30　塞尚，《有颅骨的静物》，布面油画，54.3 厘米 ×65.4 厘米，1895—1900 年，美国巴恩斯基金会。

图 4-31　保罗·高更，《我们是谁？我们从哪里来？我们到哪里去？》，布面油画，139.1 厘

中：拉图尔，《自画像》，素描，18.2 厘米 ×14.3 厘米，1860 年，法国巴黎卢浮宫。

右：拉图尔，《自画像》，素描，36.1 厘米 ×30.5 厘米，1860 年，法国巴黎卢浮宫。

图 7-1　弗朗西斯科·德·戈雅，《1808 年 5 月 3 日夜枪杀起义者》，布面油画，266 厘米 ×345 厘米，1814 年，西班牙马德里普拉多美术馆。

图 7-2　欧仁·德拉克洛瓦，《萨尔丹纳帕勒之死》，布面油画，392 厘米 ×496 厘米，1827—1828 年，法国巴黎卢浮宫。

图 7-3　奥诺雷·杜米埃，《三等车厢》，布面油画，65.4 厘米 ×90.2 厘米，1862 年，美国纽约大都会艺术博物馆。

图 7-4　欧仁·德拉克洛瓦，《但丁之舟》，布面油画，189 厘米 ×241 厘米，1822 年，法国巴黎卢浮宫。

图 7-5　欧仁·德拉克洛瓦，《自由引导人民》，布面油画，260 厘米 ×325 厘米，1830 年，法国巴黎卢浮宫。

图 7-6　泰奥多尔·籍里柯，《美杜莎之筏》，布面油画，491 厘米 ×716 厘米，1819 年，法国巴黎卢浮宫。

图 8-1　乔治·布拉克，《水果盘和扑克牌》，画布油彩加纸拼贴、炭笔，61 厘米 ×47.5 厘米，1913 年，法国巴黎蓬皮杜国家艺术文化中心。

图 8-2　毕加索，《年轻女子》，布面油画，130 厘米 ×96.5 厘米，1914 年。

图 8-3　毕加索，《三个音乐家》，布面油画，200.7 厘米 ×222.9 厘米，1921 年，美国纽约现代艺术博物馆。

图 8-4　列宾，《伏尔加河上的纤夫》，布面油画，131.5 厘米 ×281 厘米，1870—1873 年，俄罗斯国立美术馆。

图 8-5　波洛克，《秋天的旋律：第 30 号作品》，布面瓷釉油画，266.7 厘米 ×525.8 厘米，1950 年，美国纽约大都会艺术博物馆。

图 8-6　拜占庭镶嵌画，《查士丁尼皇帝及随从》，547 年，意大利圣维塔莱教堂后殿北面。

图 8-7　大卫，《马拉之死》，布面油画，165 厘米 ×128 厘米，1793 年，比利时皇家美术馆。

图 8-8　安格尔，《泉》，布面油画，163 厘米 ×80 厘米，1856 年，法国巴黎奥赛博物馆。

图 8-9　马奈，《吹笛子的少年》，布面油画，160 厘米 ×97 厘米，1866 年，法国巴黎奥赛博物馆。

图 8-10　毕加索，《多拉·马尔与猫》，布面油画，128.3 厘米 ×95.3 厘米，1941 年，私人收藏。

图 8-11　抽象主义原理图示

图 8-12　博伊斯，《我爱美国，美国爱我》，行为艺术，1974 年，美国纽约。

图 8-13　唐纳德·贾德，《无题》，不锈钢和红色荧光树脂玻璃雕塑，304.8 厘米 ×68.6 厘米 ×61 厘米（每个 15.2 厘米 ×68.6 厘米 ×61 厘米），1977 年。

图 8-14　西方早期现代抽象主义的编码模式图示

图 8-15　西方晚期现代极少主义的编码模式图示

图 9-4　丢勒，《自画像》，木板油画，67.1 厘米×48.9 厘米，1500 年，德国慕尼黑老绘画陈列馆。

图 9-5　丢勒，《画家绘制鲁特琴》，木版画，尺寸不详，1525 年，美国纽约大都会艺术博物馆。

图 9-6　哥特教堂玫瑰窗，13 世纪，法国巴黎圣母院。

图 9-7　仰韶彩陶船形壶，公元前 4800—前 4300 年，中国国家博物馆。

图 9-8　葫芦形网纹彩陶壶，马家窑文化，中国甘肃省博物馆。

图 9-9　马列维奇，《至上主义构成：白上白》，布面油画，79.4 厘米×79.4 厘米，1918 年，美国纽约现代艺术博物馆。

图 9-10　蒙德里安，《构图 1 号》，布面油画，75.2 厘米×75.2 厘米，1930 年，对角长 102.5 厘米，美国纽约古根海姆美术馆。

图 9-11　阿蒙、穆特、孔苏的神庙，埃及卢克索。左为埃及第十九王朝拉美西斯二世的殿堂和塔，右为第十八王朝阿蒙霍特普三世的宫殿廊柱。

图 9-12　艾格尼·马丁，《友谊》，布面油画和金箔，190.5 厘米×190.5 厘米，1963 年，美国纽约现代艺术博物馆。

图 9-13　特奥·凡·杜斯堡，《构图 XI》，布面油画，64.8 厘米×109.2 厘米，1918 年，美国纽约古根海姆美术馆。

图 9-14　蒙德里安，《黄、红、蓝构图》，布面油画，38.3 厘米×35.5 厘米，1927 年，美国休斯敦梅尼尔收藏博物馆。

图 9-15　古埃及萨伦普特二世墓壁画，约公元前 20 世纪。

图 9-16　唐纳德·贾德，《无题》，有机玻璃、不锈钢、电线、金属螺丝，1965 年，法国巴黎蓬皮杜国家艺术文化中心。

图 9-17　卡尔·安德烈，《10×10 旧铜片》，铜片，100 件 50 厘米×50 厘米×5 厘米，1967 年，美国纽约古根海姆美术馆。

图 9-18　马塞尔·布达埃尔，《现代美术馆，老鹰展厅》，装置，1972 年 5 月 16 日—6 月 9 日展出，德国杜塞尔多夫美术馆。

图 9-19　丹尼尔·布伦，《框子内外》，装置，1973 年。

图 9-20　汉斯·哈克，《大都会艺术博物馆》，玻璃纤维结构，三面旗，壁画式照片，355.6 厘米×609.6 厘米×152.4 厘米，1985 年，法国巴黎蓬皮杜国家艺术文化中心。

图 9-21　李山，《秩序之二》，纸上水墨，51 厘米×74 厘米，1979 年。

图 9-22　李华生，《2000 年 3 月 9 日》，水墨宣纸，155 厘米×188 厘米，2000 年，个人收藏。

图 9-23　玛丽·凯利，《产后文件》，装置，1973—1979 年。

图 9-24　辛迪·舍曼，《无名电影剧照 96 号》，照片，1981 年。

图 9-25　美国大都会艺术博物馆展出的中国山西北齐菩萨像。

图 9-26　弗里克收藏馆，美国纽约曼哈顿上东区第五大道，建于 1913 年。

图 9-27　让-莱昂·热罗姆，《舞蛇者》，布面油画，82.2 厘米×121 厘米，1879 年，美国克拉克艺术学院。

年，萨尔瓦多·达利基金会。

图 11-6　汉密尔顿，《毕加索的宫娥》，铜版蚀刻，80.5 厘米×63.2 厘米，1973 年。

图 11-7　彼得·维特金，《宫娥　新墨西哥　1987》，照相凹版印刷，59.3 厘米×44.5 厘米，1987 年，美国亚利桑那大学创意摄影中心。

图 11-8　图像学和符号学艺术理论的模式图式

图 11-9　勒内·马格利特，《这不是一支烟斗》，布面油画，60.3 厘米×81.1 厘米，1928—1929 年，美国洛杉矶郡立美术馆。

图 11-10　福柯，"This is not a pipe" 第一层次

图 11-11　福柯，"This is not a pipe" 第二层次

图 11-12　福柯，"This is not a pipe" 第三层次

图 11-13　阿波利奈尔，《画诗》，1915 年。

图 11-14　徐冰，《文字写生系列之一》，纸本水墨，150 厘米×300 厘米，2004 年，私人收藏。

图 11-15　勒内·马格利特，《两个神秘的烟斗》，布面油画，65 厘米×80 厘米，1966 年。

图 11-16　勒内·马格利特，《空气和赞歌》，纸本水彩，36.2 厘米×54.8 厘米，1964 年。

图 11-17　勒内·马格利特，《阴影》，布面油画，65.7 厘米×81.3 厘米，1966 年，美国圣地亚哥美术馆。

图 11-18　约瑟夫·科苏斯，《一把和三把椅子》，装置，1965 年，美国纽约现代艺术博物馆。

图 11-19　基督教教堂玻璃画

图 11-20　波洛克，《五洵之水》，布面油画，129.2 厘米×76.5 厘米，1947 年，美国纽约现代艺术博物馆。

图 11-21　顾恺之，《女史箴图》（宋摹本），绢本设色，24.8 厘米×348.2 厘米，英国大英博物馆。

图 11-22　李唐，《采薇图》，水墨淡设色，27.2 厘米×90.5 厘米，南宋，中国北京故宫博物院。

图 11-23　胡安·桑切斯·科坦，《静物》，布面油画，17 世纪，法国斯特拉斯堡美术馆。

图 11-24　胡安·桑切斯·科坦，《有水果和蔬菜的静物》，布面油画，68 厘米×88.2 厘米，1602 年，西班牙普拉多博物馆。

图 11-25　罗丹，《三个仙女》，铜雕，高 24 厘米，1896 年以前，私人收藏。

图 11-26　罗丹，《两个舞者》，熟石膏，高 29.8 厘米，1910 年。

图 11-27　罗丹，《三个幽灵》，铜雕，高 97 厘米，1881 年，法国巴黎罗丹博物馆。

图 13-1　达明·赫斯特，《献给上帝之爱》，白金、钻石、骷髅头骨，2007 年，英国伦敦白立方画廊。

图 13-2　杰夫·昆斯，《兔子》，不锈钢，1986 年，美国芝加哥当代美术馆。

图 13-3　张晓刚，《血缘系列——大家庭》，布面油画，160 厘米×200 厘米，2006 年，私人收藏。

图 14-1　西方现代再现艺术的三种类型图示

图 14-2　三种再现理论视角（"匣子""格子"和"框子"）的转向图示

图 14-3　二元论的钟摆模式图示

图 14-4　意派论图示：差意性

这本著作凝聚了我二十余年的心血，包括 20 世纪 90 年代哈佛大学的六载寒窗苦读，以及多年来在繁重的艺术策划、批评和教学之外所进行的研究和写作工作。

中学时，我被分配去学俄语，所以英文基础不好。四十岁后到美国，才边啃西方原著，边补习英文。在哈佛，几乎每天都是凌晨三点才睡，由于攻读过度，导致某一天眼球表面突然出现许多类似蜘蛛网一样的游离物，阻挡视线。即便是著名的波士顿眼科医院，也一筹莫展。我只能坚持下去，后来竟然慢慢习惯了与这些"蜘蛛网"终身相伴。

20 世纪 90 年代到 21 世纪初的十多年间，我把读书笔记和教案进行整理，形成了本书初稿。2006 年，北京大学出版社资深编辑谭艳女士看到了这些文字和插图，与我签订了出版合同。此后我反复修订，数易其稿，不想竟然又一个十年倏然而过，直到 2016 年才付梓出版。这十年间，由于同时承担着繁重的策划、批评、教学和写作工作，导致病魔缠身，心绞痛、心梗、泌尿结石、十二指肠疡、心律失常，多少次急诊和手术住院伴随着我的写作，这本书真正是用生命写就的。而它的一半应该属于我的妻子孙晶，正是她日复一日的关照和爱护，使我能够坚持下来，完成写作。写作的艰辛和乐趣难以言表，欣慰的是，平时搜集的外文书籍和资料也自然形成一个小小的个人图书馆，置身其中，备感温馨。

2009 年，我出版了与本书相关的《意派论：一个颠覆再现的理论》，反响很大，但我无法对批评争议一一回应，而是希望用系统的写作去说明我的完整想法。《意派论》《西方艺术史观念》和 2021 年出版的《中国当代艺术史》以及目前正在撰写的中国古代艺术史著作都是相通的。我希望不仅能够通过这些文字和读者共享一段艺术史和艺术观念史，更重要的是，我们能够通过认识历史最终找到建树我们自己的当代理论体系的可能性。在这个时代，如何认识世界或许比世界是什么还重要。

本书出版后，得到了读者的热情鼓励和积极反馈，很快便售

馨，出版社也有意再版此书。而在书籍出版后的几年里，尤其是这两年，整个社会环境变化很大，我也有一些新的思考，于是决定修订此书。鉴于很多读者认为"匣子"（box）、"格子"（grid）、"框子"（frame）这三个概念对于理解西方艺术史观念很有帮助（把这三个概念组合为一个发展链去概括西方艺术史叙事的转向确实是本书的发明和独特之处），我在第 2 版的序和三个部分的标题中更加明确地强调了这三个概念的意义和作用。我对其他章节也做了修订和补充（比如第一章中温克尔曼对古希腊艺术包括《拉奥孔》的探讨），散见于全书各处。特别是对与我们当下境况密切相关、讨论"当代性"的第十三章做了较大的修订和更新，使其更能反映新近的理论发展状况。此外，根据相关内容，增配了近 40 幅图片，替换了更高清的作品图片，并补充了诸多作品的详细信息，以便读者更好地理解书稿内容。

本书从写作到出版、再版是一个漫长的过程，其中离不开我的学友、学生包括董丽慧、匡丽萍等人的帮助，离不开四川美术学院、天津美术学院、匹兹堡大学以及国家社科基金后期资助项目的支持。当然更离不开北京大学出版社的大力支持。特别要感谢谭艳女士及其编辑、制作团队在出版过程中所做的大量的编辑、校对、设计等工作。这本书从立项、申请资金到初版、修订再版都凝聚了谭艳女士的心血，没有她在各方面的支持以及她做的大量工作，这本书是不可能实现的。

高名潞

2022 年 9 月